THE ARTS OF CHINA

중국미술사

THE ARTS OF CHINA

마이클 설리번 지음
한정희·최성은 옮김

도서
출판 예경

서문

제3판을 인쇄하면서 몇 가지 중요한 점을 바꾸고 수정할 수 있도록 출판 사측에서 허락하여 주었다. 깊은 감사를 드린다. 또한 수년에 걸쳐 이 책의 계속되는 개정판들이 더욱 향상될 수 있도록 도움을 준 동료 학자들과 학생들, 그리고 이전의 학생들에게도 감사 드린다. 이들의 도움과 더불어 본인에게 정보와 도판을 제공하여 준 모든 수장가들과 박물관의 도움이 없었더라면 이 책은 이미 수년 전에 절판되었을 것이다.

특별히 우리의 작업을 꾸준히 후원해주신 알렌 크리스텐센과 칼멘 크리스텐센에게 다시 한 번 감사의 뜻을 전하고 싶다.

마이클 설리번
1986년 2월 옥스포드 세인트 캐서린 대학에서.

역자 서문

중국 문화는 우리 한국 문화의 형성에 큰 영향을 미쳐왔다. 사상적으로는 유교, 도교 그리고 성리학이 그러하며 문학과 미술, 음악 등 거의 모든 방면에서 그 흔적을 찾아 볼 수가 있다. 미술 분야만을 보더라도 건축에서의 목조 건축술과 탑의 조형, 조각에서의 불상의 도상과 양식, 또 회화에서의 벽화나 수묵화의 성행 및 서예의 활용, 그리고 공예에서의 도자기나 칠기 등 거의 모든 미술 분야에서 그 영향을 찾아 볼 수 있을 것이다. 따라서 우리 미술 문화의 내용을 보다 잘 이해하기 위해서는 중국 미술에 대한 이해가 필요 불가결하며, 이 방대한 중국 미술의 내용을 손쉽게 파악하기 위해서는 잘 쓰여진 한 권의 개설서가 필요한 것이다.

중국 미술에 관한 개설서는 이미 여러 종류가 나와 있지만 그 중에서 가장 정평이 나있고 세계적으로 널리 읽히고 있는 것이 Michael Sullivan의 *The Arts of China*이다. 이 책은 1967년 초판이 나온 이래 수차례 인쇄되었고 1980년대에 다시 쓰여졌으나 이미 10여 년의 세월이 흘러 이제는 구태를 보이는 듯한 부분도 없지 않다. 그러나 전체적으로 볼 때 중국 미술의 여러 측면을 고루 다루고 있는 것을 높이 평가하지 않을 수 없다. 우선 시대개관이 있고, 건축·조각·회화·공예의 순으로 서술되어 있으며 공예는 도자·직물·칠기·청동기 등으로 다시 더 세분하였고 서예까지 포함하고 있다. 한 사람의 학자가 이렇게 여러 분야를 일정한 수준을 유지하면서 모두 기술한다는 것은 쉬운 일이 아닌 것이다.

서술에 있어서는 서양인의 관점에서 객관적으로 보고자 하였으나 그래도 애정을 갖고 있음을 느낄 수 있으며 중국인들과 같이 자기과시적인 느낌은 주지 않는다. 시대 분석과 미술품 분석이 상당히 치밀하고 깊이가 있으며 요체를 드러내는 식으로 적절히 묘사되어 있다. 문체는 장문(長文)의 표현을 즐겨 쓰면서도 지루하지 않게 단문도 가미시키고 있다. 방대한 중국 미술의 내용을 압축하여 서술하면서도 중요한 내용을 놓치지 않고 조목조목 언급해 나가는 솜씨는 대가(大家)의 면모를 잘 보여주고 있다. 이 책이 나온 후 어떤 개설서도 이만한 수준과 다양함을 갖추고 있지 못함을 볼 때 이 방면에서의 본서의 독보적인 위치를 짐작케 하는 것이다.

이 책은 많이 알려져 있어서 국내에서도 이미 두 번이나 번역되어 나온 바 있다. 1978년에 김경자(金敬子), 김기주(金基珠) 씨 공역(共譯)으로 지식산업사에서 출간되었고, 1982년에는 손정숙(孫貞淑) 씨에 의해 번역되어

형설출판사에서 출간된 적이 있다. 그럼에도 불구하고 이번에 이 책이 새로이 번역되게 된 데에는 그럴만한 사정이 있다고 하겠다. 우선 저자가 1979년에 두번째 개정판을 내어 전자(前者)의 번역본과 책 내용이 달라지게 되었고 1986년에 또 한차례 수정을 했기 때문에 후자(後者)의 번역본과도 달라지게 되었다. 그리고 저작권법에 의해 이제는 원래의 출판사와 계약을 해야만이 출간이 가능한 상황이 되었다. 이렇듯 변화된 상황과 아울러 기존의 번역서에 상당한 번역상의 오류가 있음이 발견되어 차제에 완전히 새롭게 번역되어야 할 필요성이 생기게 되었다.

이와같은 요구에 따라 새롭게 번역함에 있어서는 원서(原書)의 문체와 분위기를 가급적 살리고자 하였으며 편집 구성도 원서와 유사하게 하고자 하였다. 원서의 도판(圖版)이 흑백 위주이면서 상태가 좋지 않은 것이 있어 보다 나은 원색 도판으로 많이 교체하였다. 그리고 원서(原書)의 주(註)가 그다지 많지 않아 새로 역자주(譯者註)도 달았다. 역자주에서는 이 책 출간 이후에 나온 중요한 외국의 신간서나 국내에서 찾아볼 수 있는 국문으로 된 책들을 가급적 많이 소개하였다. 1980년대와 90년대에 걸쳐 국내에는 중국 미술에 관한 서적과 논문들이 많이 나와 이러한 글들을 독자들이 읽어보는 것이 도움이 되리라는 판단에서였다.

가급적 저자의 뜻을 그대로 온전히 전달하고자 노력하였으나 그래도 번역상의 오류가 있지 않을까 우려되며 번역상의 모든 실수의 책임은 전적으로 역자들에게 있음을 인정하는 바이다. 간혹 원저자의 글에서도 잘못을 발견하였는 바 이러한 것들은 역자주에서 언급하였다.

이번의 번역이 국내에서의 중국 문화와 미술의 이해에 일조가 되었으면 하는 바람이다. 예전과는 비교가 되지 않을 만큼 많은 중국관계 자료들이 나오고 있는 상황이므로 우리의 중국미술 이해도 한 차원 높게 진행될 것이라 기대해 본다. 이번 번역의 기회를 주시고 여러모로 지원을 해주신 한병화(韓秉化) 예경출판사 사장님께 감사드리고 어려운 편집일을 맡아주신 강삼혜 씨와 편집부 여러분께도 감사드린다.

1999년 2월
역자

차례

일러두기

1. 이 책은 Michael Sullivan의 *The Arts of China*
(Third Edition, University of California Press, Ltd.,
1986) 최종 개정판을 텍스트로 하여 번역하였
다. 본문 내용의 성격에 따라 두 번역자가 나
누어 작업하였다.
최성은 : 1장~5장, 6장 85-87, 95-113쪽,
　　　　7장 114-128쪽, 8장 141-146쪽
한정희 : 6장 87-95쪽, 7장 128-140쪽,
　　　　8장 146-178쪽, 9장~12장

2. 원서의 도판 상태가 좋지 않은 것은 새로운
컬러 도판으로 교체하였으며, 본문의 이해를
돕기 위해 참고 도판을 추가하였다. 가능한 한
본문 설명과 도판이 나란히 놓이도록 편집하
였으나 부득이한 경우 앞뒤 페이지에 실었으
며 이 때는 본문에 도판 번호를 병기하였다.

3. 도판 설명은 원서에 준하였고, 각 도판의
소장처는 본문 뒤에 부록으로 실은 도판목록
에 실었다.

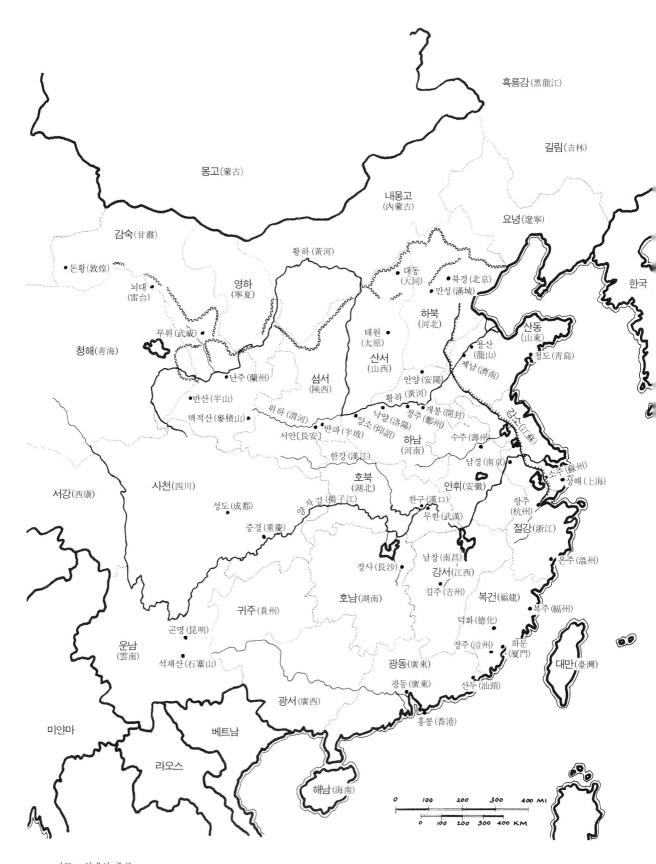

지도 1 현대의 중국

1
선사시대(先史時代)

중국 미술을 애호하는 사람들에게 있어 중국인들이 자신들의 문화유산을 소홀히 하고 때로는 파괴까지 하는 것을 지켜보아야 했던 최근 수십 년간은 당혹스럽고 실망스러운 시기였다. 여러 해 동안 중국 대륙에서 급격하게 진행되어온 사회·정치적 변혁에 의해 중국의 문호는 일부 무비판적 찬양자들을 제외하고는 대부분의 사람들에게 닫혀 있었다. 일반 대중의 생활은 믿을 수 없을 만큼 개선된 반면, 예술과 예술가들은 문화혁명(文化革命) 기간에서부터 1976년 모택동(毛澤東)의 사망에 이르는 가공(可恐)할 10여 년 사이에 격심한 고통을 겪게 되었다.

그러나 예술가들과 학자들이 투옥되고 혹은 농장이나 공장으로 내몰려진 이러한 최악의 시기에도 고고학적 발굴작업은 중단되지 않았다. 사실상 1949년 중화인민공화국의 창건 이후 30년 동안 중국은 일찍이 역사상 유례가 없을 정도로 자국의 문화유산을 발굴·보존하고 연구·전시하는 데 많은 노력을 기울였다. 이러한 활동이 정치적으로 "과거는 현재에 이바지해야만 한다—그러기 위해서는 가시적이어야 한다."는 모택동의 주장에 의해 정당화된 것이라 할지라도 그것은 중국인들이 항상 자각하고 있으며 문화혁명으로도 파괴할 수 없었던 그들의 역사의식이 보다 충실히 반영된 것이라 할 수 있다. 언제나 그러하였듯이 중국인들은 그들의 역사를 그들의 힘을 이끌어내는 심오한 원천이자 그들의 문화에 생명력을 부여하는 본질적인 그 무엇으로 여기고 있는 것이다.

그리고 또한 오랜 전설(傳說)들도 잊혀지지 않았다. 이러한 전설들 가운데 하나는 세계의 기원과 관련된 것으로[1] 그 내용은 다음과 같다. 아득히 먼 옛날 우주는 거대한 하나의 알이었다. 어느날 그 알이 깨어지면서 위의 절반은 하늘이 되고 나머지 절반은 땅이 되었으며 그로부터 최초의 인간인 반고(盤古)가 출현했다. 날마다 그는 십 척(尺)씩 자랐고, 하늘도 십 척씩 높아졌으며, 땅도 십 척씩 두꺼워졌다. 1만 8천 년이 지난 뒤 반고는 죽었다. 그의 머리는 쪼개져 해와 달이 되었고, 피는 강과 바다를 채웠으며, 머리칼은 숲과 초원이 되었다. 그가 흘린 땀은 비가 되었고, 숨결은 바람으로 화하였으며, 목소리는 천둥이 되었고, 몸 속의 벼룩[蚤]들은 우리의 조상이 되었다.

한 민족의 기원에 관한 설화는 일반적으로 그 민족이 가장 중요하게 생각하는 것이 무엇인가에 대한 실마리를 제공해준다. 반고(盤古)의 개천설화(開天說話) 역시 중국인들의 뿌리 깊은 관념, 다시 말해 인간은 천지창조

전설상의 기원

1 이것은 사실 아주 오래된 고대의 전설(傳說)은 아니다. 이른 시기의 중국 민족은 어떠한 창조설화도 가지고 있지 않았으며 오히려 그들은 자연발생적(自然發生的)인 우주관(宇宙觀)을 믿었던 것으로 보인다. Frederick Mote, *Intellectual Foundations of China* (New York, 1971), pp. 17-19에서는 더크 보드(Derk Bodde)의 견해에 따라 반고설화(盤古說話)가 중국에서 기원하지 않았을 수도 있다는 의견을 피력하고 있으나 이 신화가 그토록 친숙하게 받아들여졌다는 사실은 그것이 최소한 대중들의 요구를 충족시켜 주었음을 시사하고 있다.

를 완결짓는 최고의 결과물이 아니라 오히려 삼라만상의 생성 속에서 상대적으로 낮은 비중을 차지하며 사실상 뒤늦게 생각해낸 피조물에 지나지 않는다는, 중국인 고유의 자연관(自然觀)을 드러내고 있다. 도(道)가 작용하여 현시된 산과 계곡들, 구름과 폭포, 나무와 꽃 등 우주 만물의 아름다움과 장려함에 비교할 때 인간은 아주 미미한 존재에 지나지 않는다. 일찍이 중국을 제외한 다른 어떠한 문명권에서도 자연의 형태 및 원리와 그에 대한 인간의 겸허한 반응이 이토록 커다란 역할을 수행했던 예는 찾아볼 수 없다. 우리는 이러한 중국인의 사고관(思考觀)의 근원을 북중국의 자연환경이 지금보다 훨씬 더 나았던 아득한 과거로 더듬어 올라가 찾아볼 수 있다. 약 50만 년 전 북경원인(北京原人)시대에 이 지역은 비교적 온난 다습했으며, 현세(現世)에 들어와 황량해진 구릉과 비바람 몰아치는 평원과는 다른 울창한 숲 사이로 코끼리와 코뿔소가 돌아다니고 있었다. 오늘날의 하남(河南), 하북(河北), 섬서(陝西) 그리고 산서성(山西省)에 해당하는 척박한 이 일대에서 자연과 일치되는 중국 특유의 의식이 태동하였으며, 시간이 흐름에 따라 이는 철학(哲學)과 시(詩)와 회화(繪畵) 속에서 최고의 형태로 표출되었다. 그러나 이러한 자연과 일치되는 조화의 정신은 단지 철학적이고 예술적인 쟝르에만 국한되었던 것이 아니라 실재적인 가치도 지니고 있었다. 왜냐하면 농업이 번창하고 그로 인해 사회 전체가 융성하게 되기 위해서는 계절의 변화에 대처해야 했으며 이른바 "하늘의 뜻"을 잘 조화시켜 나갔어야 했기 때문이다. 시간이 지나면서 농경은 천자(天子)가 주관하는 의식(儀式)이 되었고 봄철 파종기에는 의례적(儀禮的)으로 친히 나아가 그해 처음으로 밭이랑을 갈았다. 천자는 풍작을 기원하는 것뿐만 아니라 더 나아가 자연의 위력에 대해 경의를 표하는 이와 같은 행위를 통해 그 스스로의 직분을 숭고하게 하였다.

　이러한 "자연과의 합일(合一)" 의식은 중국적 사고의 근간이 되고 있다. 사람은 자연만이 아니라 가족과 친구에서부터 점차 범위를 넓혀 주변의 다른 인간들과도 조화를 이루어야 한다. 그러므로 지고(至高)의 이상은 항상 과거로부터 만물의 질서를 발견해내고 그에 따라 행동하는 것이다. 앞으로 이 책에서 중국 미술사가 전개되어 감에 따라 우리는 중국 미술의 특성인 독특한 아름다움이 바로 이러한 조화의식의 표현이라는 사실을 알게 될 것이다. 바로 여기에 흔히 중국 문명에 그다지 관심을 기울이지 않는 서구인들조차 그토록 열광적으로 중국의 미술품을 수집하고 경탄하게 되는 원인이 있지 않을까? 아마도 그들에게는 중국의 예술가와 장인(匠人)들이 창조해온 형태가 자연 그대로의 형태, 다시 말해 자연의 리듬에 직관적으로 반응하는 제작자의 손을 통해 필연적으로 이끌려 내어진 형태로 다가오지 않을까? 중국 미술은 인도 미술처럼 형이하학적(形而下學的)인 형식과 형이상학적(形而上學的)인 내용이 연결될 수 없을 듯한 양 극단 사이의 깊은 골을 넘어야만 하는 수고를 요구하지 않는다. 또한 서양 미술이 동양적 사고 속에 그토록 받아들여지기 힘든 이유가 되는 형식(形式)에 대한 편견이나 지적인 사유(思惟)도 거기에서는 찾아볼 수 없다. 중국 미술의 형식은 무한히 넓으며 심오한 조화를 이루고 있기 때문에 아름다운 것이다. 우리가 그것을 감상할 수 있는 것은 우리 역시 우리 주변을 둘러싼 자연에서 그 리듬을 느끼고 본능적으로 감응하기 때문이다. 그리고 이러한 리듬과 더불어 선(線)이나 윤곽으로 표현된 내적인 생명감은 중국 미술의 그 출발 단계에서부터 나타나고 있다.

오늘날 중국 미술의 애호가라면 누구나 신석기(新石器)시대의 유명한 채문토기(彩紋土器)에 대해 알고 있을 것이다. 하지만 중국에서 실제로 석기시대가 존재했었다는 명확한 증거는 1921년에 이르러서야 비로소 발견되었다. 그해 스웨덴의 지질학자 J. 구너 앤더슨(J. Gunnar Anderson)과 그의 중국인 조수들은 중대한 두 가지 발견을 하였다. 그 가운데 하나는 북경(北京) 남서쪽에 위치한 주구점(周口店)에서 이루어졌는데, 산허리의 갈라진 깊은 틈에서 앤더슨은 초기 인류가 거주했음을 말해주는 다량의 석기(石器)들을 채집하였다. 자신이 직접 발굴한 것은 아니지만 앤더슨의 발견은 이후의 발굴을 선도하게 되었고, 그 결과 배문중(裵文中) 박사가 후기 자바원인(Java原人 : Pithecanthropus erectus)을 제외하고는 이제까지 발견된 인류의 유골 가운데 가장 오래된 인골화석(人骨化石)을 발견하게 되었다. 이들 유골은 약 50만 년 전 홍적세(洪積世) 중기에 살았던 북경원인(北京原人 : Sinanthropus pekinensis)의 화석으로, 깊숙하게 갈라진 틈새에서 발견된 유적층이 50미터 두께에 달하고 있어 그곳에서 수천 년에 걸쳐 인간이 주거하여 왔음을 나타내주고 있다. 북경원인들은 석영(石英), 부싯돌, 석회암(石灰岩)으로 만든 연장을 가지고 있었는데, 이들은 조약돌을 깎아내어 모양을 다듬거나 혹은 커다란 돌을 깨뜨려 얇은 조각〔薄片〕의 형태를 만들어 사용하였다. 또한 북경원인은 제물로 바쳐진 희생자의 뼈를 깨뜨려 골수를 섭취하는 식인종이었다. 그들은 불을 사용할 줄 알았으며 곡물을 먹었고 매우 원시적인 형태의 언어를 사용하고 있었던 것으로 보인다. 1964년 고생물학자들은 섬서성(陝西省) 남전현(藍田縣) 한 구릉지의 경사면에 노출된 퇴적층(堆積層)에서 북경원인보다 적어도 10만 년 이전의 것으로 생각되며 초기 자바원인과 거의 동시대의 것으로 보이는 화석군(化石群)으로부터 원인(猿人 : hominid)의 두개골을 발견하였다. 이보다 연대가 훨씬 올라가는 것으로는 1965년 운남성(雲南省) 원모(元謨) 분지에서 발견된 원인(猿人)의 치아 화석(齒牙化石)으로 고지자기학(古地磁氣學) 측정방식에 의해 1700만 년 전으로 편년되고 있으며 중국에서는 지금까지도 초기 인류의 자취에 대한 조사가 계속되고 있다.

홍적세(洪積世) 후기의 중국 초기 인류의 진화과정이 차츰 그 면모를 드러내고 있는데, 그 한 예로 최근 수년간 호모 사피엔스(Homo sapiens)의 유골이 각지에서 발견되었다. 주구점(周口店)의 상동인(上洞人, Upper Cave Man : 기원전 약 25,000년)은 그의 선조보다 훨씬 다양한 석기를 사용하였으며 꿰매어 이어붙인 동물가죽을 걸치고 있었을 것으로 추정된다. 여인들은 적철광(赤鐵鑛)을 칠하고 구멍을 뚫은 돌구슬로 치장하고 있었을 것으로 생각되는데 이것은 이제까지 알려진 중국 문명사상 가장 이른 시기의 의도적인 장식이라 할 수 있다. 섬세한 형태의 세석기(細石器)는 영하성(寧夏省)과 오르도스(Ordos) 지역의 사막 유적지에서 발견되고 있는데 여러 가지 유형의 돌칼과 얇은 돌조각은 각기 다른 용도로 제작되었던 것으로 보인다. 보다 남쪽으로는 상(商) 왕조 최후의 소재지였던 하남성(河南省) 북부 지역에서 1960년에 다량의 세석기들이 주거지에서 발견되었으며, 남서쪽의 사천(四川), 운남(雲南), 귀주(貴州) 등지에서도 방대한 수량의 유물이 발견되었다. 현재로선 이처럼 흩어져 있는 유적지의 연대와 그들 상호간의 관련성에 대해서 명확하게 밝혀진 바는 없지만 이들의 분포는 서서히 중석기(中石器)시대로 이행해 가는 상층(上層) 구석기(舊石器) 문화가 고대 중국의 전역에 걸쳐 광범위하게 퍼져 있었음을 시사해준다.

지도 2 신석기시대의 중국

신석기 문화 중석기(中石器)시대의 사람들은 수렵인(狩獵人)이자 어로인(漁撈人)이었
다. 중국 민족의 선조들이 한 곳에 정착하여 촌락을 이루고 농경술과 원예
술(식물재배), 도자기 제조술 등을 습득하면서 "신석기(新石器) 혁명"은 시
작되었다. 새로운 고고학적 발견이 있을 때마다 신석기 혁명이 시작된 시
기가 점점 올라가는데, 이 글을 쓰고 있는 동안 가장 중요한 초기 유적지는
"배리강(裴李崗) 문화"의 유적지들이다. 배리강은 낙양(洛陽) 부근의 촌락이
다. 이 배리강 문화의 유적지는 대부분 하북성(河北省) 남부와 하남성(河南
省) 북부에서 발견되고 있는데, 이 일대는 실로 중국 문명의 발상지라 할
것이다. 주거층, 공동묘지, 가축 사육의 흔적들이 발견되었고, 요지(窯址)에서
는 긁기방식으로 장식한 조잡한 토기들이 생산되었던 것으로 보인다. 탄소
14 연대측정법을 통하여 고고학자들은 배리강 문화가 대략 기원전 6,000년
에서 5,000년경 사이에 존재했던 것으로 추정하고 있다.
 중국 초기문명의 전개에 있어서 다음 단계는 70여 년 전 하남성의 광

물층을 조사하던 앤더슨이 앙소촌(仰韶村)에서 훌륭하게 채색된 토기가 부장된 무덤을 발견하게 되면서 알려지게 되었다. 이 발견으로 인하여 기원전 5,000년에서 3,000년경까지 지속된 중국 선사시대의 주요한 단계를 "앙소 문화(仰韶文化)"라고 명명하게 되었다. 1923년 앤더슨은 앙소의 채도(彩陶)와 고대 근동지역 토기 사이의 상호 유사성에 주목하고 서쪽의 감숙성(甘肅省)으로 가서 이 일대의 유적지를 조사하던 중, 그곳 반산(半山)에서 이와 유사한 토기가 묻혀 있는 무덤들을 발견하였다. 그러나 이후 중국의 고고학자들은 북중국의 다른 지역에서도 "채도"의 유적지를 다수 발견하였으므로 서아시아와의 관련성은 이제 거의 논의할 수 없게 되었다.

　앙소 문화권에서 가장 중대한 발견은 1953년 섬서성(陝西省) 서안(西安)의 동쪽에 위치한 반파(半坡)에서 발굴된 신석기시대의 촌락군과 공동묘지의 유적지라고 하겠다. 촌락군은 2.5에이커에 걸쳐 분포하고 있는데, 기원전 5,000년까지 수세기 동안 간헐적으로 사람이 거주하였음을 알려주는 3미터 두께의 인공 퇴적물 속에서 네 개의 다른 주거층이 발견되었다. 초기의 거주자들은 중앙에 화덕이 갖추어지고 갈대로 이은 지붕과 회반죽을 바른 바닥과 나뭇가지를 엮어 그 위에 진흙을 바른 벽면으로 이루어진 원형의 오두막에서 살았는데, 이러한 주거형태는 아마도 보다 앞선 시기의 텐트나 유르트(yurt)를 모방했던 것으로 보인다. 그러나 이들의 후예는 나무판자로 뼈대를 세운 장방형, 원형 혹은 방형의 집을 짓고 살았는데, 지면에서 1m가량을 파내려가 계단으로 출입하였다. 중국의 석기시대 후기 주거건축의 발전은 정주(鄭州) 인근의 대하촌(大河村)에서 발굴된 3실(室) 가옥에서 볼

1 신석기시대 촌락의 일부. 섬서성(陝西省) 반파촌(半坡村). 오늘날 박물관으로 조성

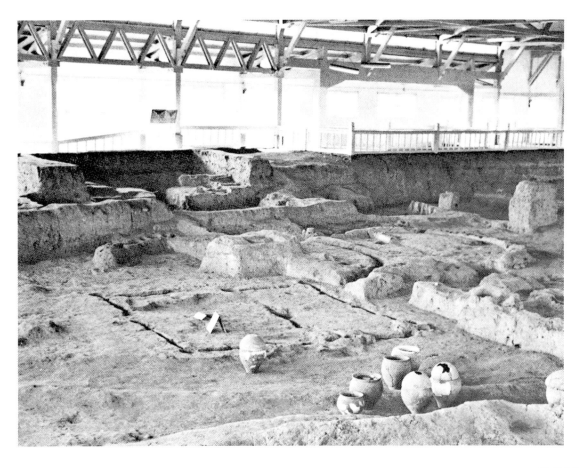

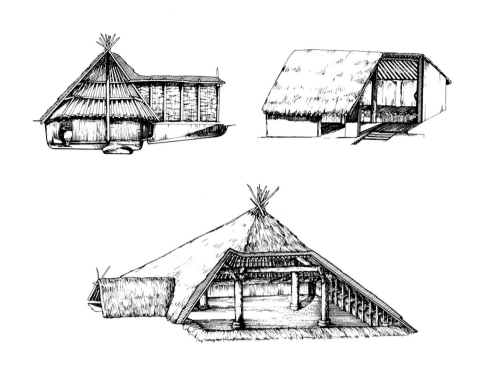

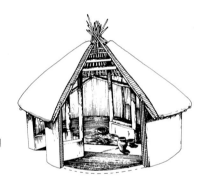
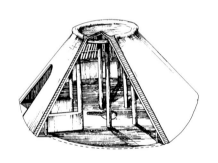

2 신석기시대 가옥, 장광직(張光直)의
견해에 따른 복원도. 섬서성(陝西省)
반파촌(半坡村)

수 있으며, 여기서는 단단하고 오래 가도록 벽면을 불에 구워 처리하였다.

반파 유적의 토기는 거친 회색이나 적색 토기류와 광택이 도는 양질의
적색 토기류 등이 제작되었는데 특히 후자에는 검은색으로 기하학적 문양
을 그려 넣거나 간혹 물고기나 인면(人面)을 그려 넣은 것이 있다(도판 4
참조). 아직까지 물레의 사용법은 알려지지 않았던 것으로 보이며, 점토를
빚어 만든 기다란 띠를 쌓아올려 성형(成形)하였다. 또한 진흙으로 나선형
방추(紡錘)와 머리핀까지도 만들었고 바늘이나 낚시바늘, 숟가락, 화살촉과
같이 보다 정교한 물건들은 동물의 뼈를 깎아 제작하였다. 현재 반파촌과
대하촌의 일부는 중국 신석기 문화의 살아 있는 박물관으로서 지붕을 덮어
보존하고 있다.

앤더슨에 의해 처음으로 발굴된 이래 하남(河南)과 감숙성(甘肅省)의
여러 유적지에서 잇따라 발견된 채도는 그 우수한 질과 아름다움에서 지금
까지 발견된 어떠한 신석기시대의 토기와도 견줄 수 없는데, 주로 골호(骨
壺), 폭이 넓고 깊은 발(鉢) 그리고 몸통의 아랫부분에 고리 모양의 손잡이
가 달린 긴 병(瓶) 등의 기형(器形)이 나타나고 있다. 이러한 채문토기(彩紋

土器)는 비록 두께는 얇지만 형태가 강건하며, 검정 안료를 사용하여 거친 필치로 그려진 문양 장식은 기형의 원만한 윤곽선에 아름다움을 더하고 있다. 장식 문양 중에는 기하학적인 평행의 띠무늬〔帶狀紋〕나 동심(同心)의 사각형, 십자형, 다이아몬드형을 포함하는 마름모꼴 도안으로 구성되어 있다. 그릇의 아랫부분은 장식하지 않고 한결같이 비워 두었는데 이는 아마도 넘어지지 않도록 모래 속에 세워두었기 때문으로 보인다. 대부분의 경우에 일종의 소용돌이를 이루며 모여드는 물결 모양의 띠〔波狀線〕가 장식되어 있으나 사람, 개구리, 물고기, 새 등의 양식화된 형상을 그려넣은 또 다른 유형도 발견되고 있다. 감숙성 마가요(馬家窯)에서 발견된 기원전 2,500년경의 토기 파편에서는 상당히 섬세해진 필치가 보이고 있는데, 한 예로 식물을 묘사할 때 붓을 가볍게 휘둘러 잎사귀 끝을 뾰족하게 묘사한 것도 있다. 이와 동일한 기법은 3,000여 년이 지난 후 송대(宋代) 화가의 대나무 그림에서도 사용되고 있다. 그러나 사실적인 주제는 극히 드물며 대다수의 토기에서는 아직까지 그 의미를 알 수 없는 기하학적이거나 양식화된 문양이 그려지고 있다.

최근까지 앙소의 채도 문화는 산동성(山東省)을 중심으로 발생하였던 전적으로 이질적인 문화로서 흑색 마연토기(磨研土器)로 대표되는 용산(龍山) 문화에 의해 곧바로 대체되었던 것으로 생각되어 왔다. 그러나 잇따르는 새로운 발견 성과에 힘입어 이러한 다소 단순한 가설 대신 복잡하고도 흥미로운 견해가 새롭게 제기되었다. 무엇보다도 감숙성의 마가요와 반산(半山)에서 출토된 아름답게 채색된 토기들은(도판 6 참조, 기원전 2,400년경) 이제 방사성동위원소 탄소 14 분석법에 의해 기원전 4,865±110년경으로 연대가 올라가는 반파의 앙소 문화기 채도에 비해 2,000년 이상이나 후대의 것으로 판명되었다.[2] 이와 같은 사실은 신석기 채도 문화가 앙소 지역을 중심으로 중원(中原)으로부터 외곽으로 퍼져나갔던 것임을 시사하고 있다. 즉 이것은 중국의 채도가 서아시아 문화의 농점(東漸)에 따른 산물—사람이 이동한 것이 아니더라도 본질적으로 서아시아 문화가 유입된 것—이라는 구(舊) 이론을 반박하고 있는 듯하다. 물론 신석기시대, 그 가운데서도 특히 후기에 들어와 서아시아와의 교류가 얼마간 가능했었을지도 모른다. 하지만 생기 있고 기운찬 형태와 더욱이 붓으로 장식된 역동적인 선의 움직임에서 중국의 채도는 중국적인 고유한 특성을 보여주고 있다.

매년 중국의 동부와 남동부지역에서 새로운 유적지들이 추가로 발굴됨에 따라 중국 신석기 문화의 기원이 자생적이었음이 더욱 확고하게 입증되고 있다. 한 예로 1973~74년 강소성(江蘇省) 북부 하모도(河姆渡)에서 적어도 반파(半坡) 유적지만큼 연대가 올라가는 기원전 5,000년경의 유적지가 발굴되었다. 습지에 위치한 까닭에 이 곳의 가옥은 목재 기둥 위에 세워졌는데 거주자들은 쌀을 재배하였으며 토기를 사용하고 코끼리와 코뿔소를 알고 있었던 것으로 생각된다.[3] 중국 동부의 신석기 문화와 관련된 또 다른 예는 강소성 북부의 청련강(靑蓮崗)에서 나타나고 있는데, 적색, 흰색, 검은 색의 소용돌이 문양으로 아름답게 장식된 도판 3의 우아한 발(鉢)도 이 문화권에서 발견된 것이다. 해안을 따라 북쪽으로 올라가면 시대가 좀 내려오는 산동성(山東省) 남부의 대문구(大汶口) 문화에 이르게 된다. 도판 5에 보이는 영양현(寧陽縣) 출토의 호(壺)는 대문구 문화의 산물로서, 이 문화는 기원전 4,000년경에는 이미 시작되어 외곽으로 퍼져 나갔으며 심지어 앙소 문화의 채도(彩陶) 전통에까지 영향을 미쳤다. 많은 중국 학자들은 기원전

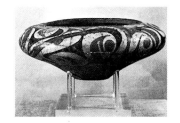
3 주발〔鉢〕. 적색과 백색 띠의 소용돌이 문양으로 장식된 토기〔彩陶〕. 강소성(江蘇省) 패현(沛縣) 출토. 청련강 문화, 신석기시대 후기

2 이 책에서 언급된 탄소 14 분석법은 bristlecone pine 연대기에 의해 수정된 것이나 이 또한 다소 신중하게 다루어져야 한다.

3 황하(黃河)와 양자강(揚子江) 사이에 자리한 동(東) 중국에서의 선사시대(先史時代)란 여전히 논란의 여지가 많은 주제임에 틀림없다. 여러 해 동안 우리는 장광직(張光直) 선생의 "용산계(龍山系 : Lungshanoid)" 개념을 이 지역의 전(前) 용산 문화에 대한 편의상의 분류기준으로 받아들여 왔다. 그러나 이제 일부 학자들은 청련강(靑蓮崗) 지역의 유적지군을 별개의 것으로 간주하고 있으며, 또 다른 일부 학자들은 두 곳의 주요 지역을 강조하고 있는데 즉, 산동성(山東省) 지역에서 용산 문화가 시작되는 대문구(大汶口), 하모도(河姆渡)와 이를 계승하는 강소성(江蘇省) 지역의 유적지들은 양쪽 지역에서 공통적으로 청련강의 특징이 나타나고 있다. 개요를 간추린 글로는 Cho-yun Hsu, "Stepping into Civilisation : The Case of Cultural Development in China", *National Palace Museum Quarterly* XVI, 1(1981) : pp. 1-18 참조.

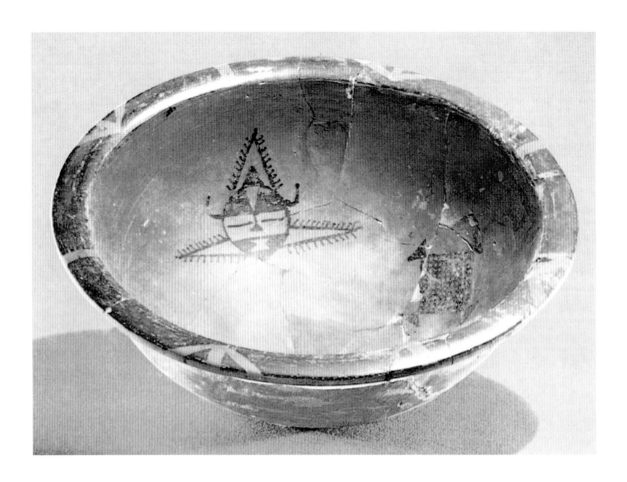

4 대접[盆] 흑색 선으로 그려진
인면형(人面形) 가면과 그물(?) 장식의
토기[彩陶]. 섬서성(陝西省)
반파촌(半坡村) 출토. 초기 앙소 문화.
신석기시대

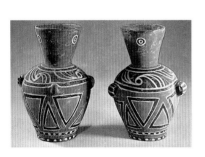

5 항아리[壺]. 흑백의 띠로 장식된
토기[彩陶]. 산동성(山東省) 영양현
(寧陽縣) 출토. 용산 문화.
신석기시대 후기

2,500~2,000년경으로 편년될 수 있는 대문구 토기에 나타나고 있는 긁은 자국[陶文]이 중국 최초의 문자이며 다음 장에서 기술할 상대(商代)의 청동 기(靑銅器)와 갑골(甲骨)에 새겨진 문자에 선행하는 형식으로 간주하고 있다.

기원전 2,400년경에 이르면 대문구 문화는 1928년 오금정(吳金鼎) 박사 에 의해 산동성 용산(龍山)에서 최초로 발견된 "흑도(黑陶) 문화" 속으로 서 서히 사라져간다. 용산 토기 가운데 가장 유명한 것은 섬세한 흑도인데 이 것은 암회색의 점토로 만들어진 것으로 검은 광택이 나고 굉장히 얇고 부 서지기 쉽게 만들어져 때로는 두께가 0.5mm에 불과한 것도 있다. 형태는 우아한 반면 주로 도드라진 띠무늬[帶狀紋]나 가늘고 긴 홈 그리고 수레바 퀴 무늬[輪狀紋]로 이루어진 장식 때문에 다소 금속제처럼 보이기도 하고 기계로 제작된 듯한 인상을 주기도 한다. 이러한 흑도를 제작하는 것은 말 할 것도 없이 매우 어려운 일이었을 것이며 또한 이것을 사용하기는 더욱 어려운 일이었을 것임은 뒤에 이어지는 청동기시대로 접어들어 그 전통이 완전히 소멸되는 것으로 미루어 짐작할 수 있다. 최근에 산동성 유방(濰坊) 에서 발견된 유물들은 흑도 문화권에서 놀랄만큼 생명력이 넘치고 독창적 인 백도(白陶)가 생산되었음을 보여주고 있는데, 도판 7에서 보이는 짐승의 생가죽에 끈을 묶어서 만든 용기를 본뜬 듯한 궤(簋)라고 불리는 특이한 물주전자를 그 한 예로 들 수 있겠다.

채도(彩陶)나 흑도(黑陶)가 가장 눈부신 걸작이라 하더라도 이것들은 중국 신석기시대의 도공(陶工)들에 의해 생산된 많은 용기 가운데 극히 일 부에 지나지 않는다. 이밖에도 중국 초기의 도자 전통이 널리 퍼져 이어져

내려왔음을 알려주는 훨씬 소박한 홍도(紅陶)와 매우 조잡한 회도(灰陶)가 있다. 미술 애호가들은 대개 이러한 회도가 지닌 어떤 본질적인 가치보다는 유물로서의 가치 때문에 관심을 갖는다. 왜냐하면 이것들과 동일한 몇몇 기형(器形), 특히 삼족기(三足器)인 정(鼎)과 력(鬲), 시루인 언(甗 : 력 위에 올려놓는 것으로 바닥에 구멍을 뚫은 항아리) 등이 청동기시대의 제기(祭器)에도 활용되어 상(商) 왕조의 제사에 사용되었던 것을 뒤에서 볼 수 있기 때문이다. 여기에서 보이는 젖은 점토 위에 문양을 찍는 기법은 후대에 특히 중국 동부지방에서 복잡한 인문(印紋)으로 발전되었으며, 청동기 장식에 있어서도 중요한 역할을 하게 된다.

다시 산동(山東)에서 하남(河南) 지방으로 서쪽을 향해 이동해가면 초기 앙소(仰韶) 문화보다 위의 지층들에서 용산(龍山) 문화의 흑도(黑陶)를 발견하게 되는데, 이는 중원 지역의 신석기 문화의 발달과정에서 보다 후기의 단계를 나타내주고 있다. 예를 들어 감숙성(甘肅省) 제가평(齊家坪)과 같은 가장 늦은 시기의 흑도 유적지들은 탄소 14 측정법에 의해 기원전 2,000∼1,750년경으로 연대를 추정하는데, 여기에는 다음의 2장에서 기술할 위대한 청동기 문화의 여명을 예고하는 순동(純銅)의 소박한 공예품들이 등장

하기 시작한다.

　　때로 상당한 미적 가치를 지닌 유물도 있지만 신석기시대 후기의 석기
(石器)들은 괭이나 긁는 도구(scraper), 도끼 등과 같은 실용적인 물품이 대
부분을 차지하고 있다. 도끼 가운데는 바로 상대(商代)의 과(戈)라 하는 단
검도끼(도판 32 참조)의 선구적인 형태를 보이는 것도 있다. 이러한 도구 가
운데 가장 정교한 것들은 옥(玉)을 살아 만들었는데 이후에도 옥은 그 경
도와 순도, 고운 질감과 색감 때문에 중국 문화사에서 각별히 숭상되었다.
신석기시대의 옥 제품 가운데에는 팔찌 형태의 환(環), 불완전한 고리 모양
의 경(瓊), 고리를 반으로 자른 황(璜), 납작한 원반 한가운데 구멍을 뚫은
벽(璧), 바깥은 네모지고 속은 둥글거나 혹은 짧은 관이 뚫려 있는 종(琮)
등이 있다. 이후 역사시대에 들어오면서 이러한 형태는 제례(祭禮)나 의식
(儀式)의 기능을 갖게 되는데 가령 벽(璧)과 종(琮)은 각각 하늘과 땅을 상
징하게 되었다. 그러나 지금으로서는 이들이 석기시대 후기에도 어떠한 상
징적 의미를 갖고 있었는지 알 수 있는 방법은 없다.

　　미술사에서는 도자(陶磁)라는 가장 오래도록 전해오는 공예품을 인류
문명사의 앞부분에 기술하게 된다. 그러나 현재로선 그 제작을 담당했던
이들이 어떠한 사람들이었는지는 분명하지 않다. 선사시대의 중국에는 여

러 종족이 공존하고 있었으며, 상호간에 교류가 있는 집단과 그렇지 않은 집단이 있었다. 몇몇 부족은 발전하였고 일부는 쇠퇴의 길을 걸었다. 많은 문제가 여전히 풀리지 않은 채로 남아 있긴 하지만, 중국 전역에서 수백여 개에 이르는 신석기 유적지가 발굴됨에 따라, 중국 사회가 어떻게 출현하였으며 나아가 각 지역의 관습과 공예 기술의 전통이 어떻게 발전되기 시작했는가에 대해 대체적인 윤곽이 잡혀가고 있다.

지역적인 차이는 있으나 신석기시대가 종말을 고할 즈음에 이르면―가장 발달된 지역의 경우 기원전 2,000년경을 전후한 시기에 해당한다―중국인들은 경작지와 취락지가 생활의 중심으로 자리잡으며 종교 의식을 통해 결속된 유기적인 사회생활을 영위하는 단계로 접어들었던 것으로 보인다. 그들은 또한 높은 수준의 공예 기술을 연마하고 있었으며 죽음에 대한 관심이 깊어서 제례 의식에 옥(玉)을 사용하는 한편 예술적인 표현도구로서 붓을 능숙하게 다룰 수 있었던 것으로 보인다. 이러한 원시 문화는 중국 역사상 혁신적이고도 비할 바 없이 풍요로운 장을 열었던 청동기시대가 도래한 이후에도 중국의 남부와 서부에서 오랫동안 지속되었다.

9 시루〔甑〕. 하남성(河南省) 정주(鄭州) 출토. 기원전 2,000-1,000년

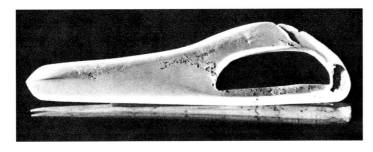

10 긁는 도구 또는 단검. 마연석기 (磨研石器). 강소성(江蘇省) 패현(沛縣) 출토. 신석기시대 후기

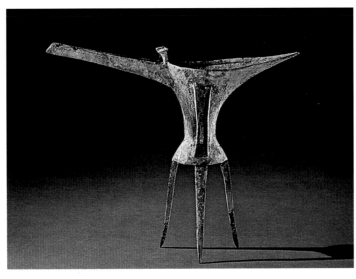

11 청동 제기, 작(爵). 하남성(河南省) 언사(偃師) 출토. 상대 초기

2
상(商) 왕조

역주
1 중국 고대 전설상의 제왕. 땅을
주관하는 토덕왕(土德王)으로서
땅의 색깔이 황색이므로 황제(黃
帝)라 칭하였다고 한다. 일설에
따르면 염제(炎帝, 神農氏)와는 형
제간이라고 한다. 신농씨(神農氏)
의 치세 말기에 천하가 어지러워
지자 사방의 제후를 토벌하고 흉
포한 치우(蚩尤)의 난을 평정한
뒤 군주가 되었다. 염제와 함께
중화민족의 시조로 일컬어진다.
2 중국 고대 신화의 삼황(三皇) 중
한 사람. 끈을 매듭지어 그물을
만듦으로써 사람들에게 고기잡
는 법을 가르치고, 팔괘(八卦)를
창안하여 천문지리와 인간의 길
흉화복을 예견했다고 한다. 삼황
중 하나인 여와(女媧)는 그의 누
이동생이자 처로서, 그와 더불어
인류의 시조로 여겨진다.
3 중국 고대 신화의 삼황(三皇) 중
한 사람. 농신(農神). 나무를 이용
해 쟁기와 보습을 만들고, 오곡과
채소를 심어 농경을 번창케 했다
고 한다. 불과 관련된 화덕왕(火
德王)으로서 염제(炎帝)라고도 한다.
4 중국 고대 전설상의 오제(五帝)
중 한 사람. 어진 정치를 펴 전쟁
을 없애고 태평성세를 구가하였
으므로 주변 부락이 동맹하여 그
를 영수로 추대하였다. 희(義)씨
와 화(和)씨에게 명하여 역상(曆
象)을 살피도록 했으며, 곤(鯀)에
게 명하여 물을 다스리도록 했
다. 만년에 제위를 아들 단주(丹
朱)에게 물려주지 않고 어진 신
하인 순(舜)에게 선양(禪讓)하였
다. 순임금과 더불어 중국의 유가
(儒家)에서 가장 이상적인 제왕
의 모범으로 받아들여졌다.

하남성(河南省) 안양시(安陽市) 근교의 소둔촌(小屯村)에 살던 농부들은 지난 수세기 동안 비가 내린 뒤나 혹은 밭을 갈 때 땅 속에 파묻혀 있는 기묘한 뼈들을 줍곤 했다. 이러한 골편(骨片)들 가운데는 마모되어 유리와 같이 광택이 나는 것도 있었으나 대부분은 뒷면에 타원형의 금이 열지어 새겨져 있거나 T자형의 균열이 나 있는 것들이었으며, 이 중에는 원시 문자와 유사한 부호가 새겨져 있는 것도 있었다. 농부들에 의해 안양시와 인근 마을의 약제상에 팔려온 이러한 뼈조각들은 대개 부호를 갈아내 보약에 넣는 "용골(龍骨)"로 판매되었다. 그런데 1899년 이러한 문자가 새겨진 골편들 가운데 일부가 당대의 저명한 학자이자 수집가였던 유악(劉鶚)의 손에 들어가게 되었다. 그는 이 골편들이 주(周) 왕조의 제례용 청동기(青銅器)를 통해 이미 알려진 고문자보다 오래된 형태임을 인정하였다. 곧 이어 나진옥(羅振玉)과 왕국유(王國維) 등을 중심으로 하는 중국 학자들은 이제까지 확신하고는 있었으나 입증하지 못했던 상(商) 왕조의 존재를 확인시켜주는 이러한 단편적인 기록에 대해 연구하기 시작하였다.

이러한 갑골문(甲骨文)들의 출처가 안양임이 알려짐에 따라 농부들은 더 깊이 밭을 파헤치기 시작하였다. 그 후 북경(北京)과 상해(上海)의 골동품 시장에는 정확한 출토지가 밝혀지지 않은 훌륭한 청동기와 옥기(玉器) 및 기타 다른 유물들이 등장하기 시작하였으며 거의 30여 년에 걸쳐 야간이나 겨울철 농한기를 틈타 농부들과 중개상인들은 계속해서 상대(商代)의 고분을 무분별하게 도굴하였다. 마침내 1928년 중국국립중앙연구원(中國國立中央研究院)은 안양 지역에서 일련의 중요한 발굴에 착수하였는데 이 발굴을 통해 상 왕조는 일부 서구의 학자들이 의심했던 것처럼 중국의 상고적(上古的) 취미에 의해 꾸며진 상상의 고대 왕국이 아니라는 것을 밝혀줄 명확한 고고학적 증거가 제시되기에 이르렀다. 1935년까지 300개 이상의 고분이 발견되었다. 그 가운데 10기(基)는 그 거대한 규모로 미루어 보아 의심할 나위 없이 왕족의 분묘(墳墓)로 추정된다.

하지만 이와 같은 발견은 해결된 문제 이상으로 많은 문제를 제기하였다. 상대(商代)에 살았던 사람들은 누구이며, 그들은 어디로부터 왔는가? 그들의 초기 유물, 특히 청동기 기술을 통해 그토록 세련된 문화 수준을 보여주는 것은 어떤 연유에서인가? 그리고 만약 상 왕조가 실재했다면 그보다 이른 시기에 존재했던 하(夏) 왕조의 유물도 발견될 수 있지 않을까?

전통적으로 중국인들은 백 세까지 수명을 누렸다는 황제(黃帝)[역1]의 후

손이라고 생각한다. 황제를 계승한 복희(伏羲)[2]씨는 신비스러운 기호인 팔
괘(八卦)를 창안하였고 이 팔괘로부터 서예가 비롯되었다고 믿었다. 신성한
농부라는 의미의 신농(神農)[3]씨는 농경을 처음 시작하였으며 약초의 사용
법을 발견하였다. 그 다음으로 이상적인 통치자였던 요(堯)[4]와 효성스러운
순(舜)[5]임금이 등장하였고, 마침내 우(禹)[6]임금이 하(夏)[7] 왕조를 세웠다.
중국인들은 이러한 신화 속의 인물들을 통해 그들이 가장 신성시하는 대
상, 가령 농경(農耕)이나 선정(善政), 효(孝), 문자(文字) 등을 인격화하였다.
그러나 사실상 이러한 인물들은 훨씬 뒤에 창조되었거나 그러한 역할을 부
여받게 되었다고 믿어진다. 요·순·우 임금은 주대(周代) 후기의 문헌에서
처음으로 나타나고 있으며, 황제(黃帝)는 아마도 도가(道家)로부터 창안된
것으로 생각된다. 한편 하 왕조는 우리가 1장에서 살펴본 바와 같이 상(商)
이 건립되기 이전에 많은 원시공동체가 병립하고 있었으므로 상 왕조의 첫
통치자에 의해 정복되었던 부족 가운데 하나였을지도 모른다. 이와 같은
부족 공동체들은 신석기시대 후기와 만개(滿開)한 청동기 문화 사이를 이
어주는 연결 고리가 되어준다.

　　1950년까지 상(商) 왕조의 문화에 대해 우리가 알고 있었던 지식은 거
의 대부분 안양(安陽)의 상대(商代) 유적지에서 비롯된 것이다. 이 도읍지는
기원전 1320년경 반경(盤庚)에 의해 세워졌다가 기원전 1045년경 주(周)나
라 군대에 의해 정복된 것으로 추정된다. 안양에서 청동기 문화는 이미 정

역주

5 중국 고대 전설상의 오제(五帝)
중 한 사람. 의붓아버지 고수(瞽
瞍)에게 모진 하대를 받았으나
효성을 다했으므로 요(堯)가 쓸
만한 사람이라고 여겨 둘째 딸을
그에게 시집보냈다. 4흉(四凶)을
몰아내고 주변 부락의 추대를 받
아 동맹의 수령이 되었으며, 요로
부터 군위를 선양(禪讓) 받았다고
전해진다. 만년에 치수(治水)를
잘 한 우에게 군위를 선양했다.

6 중국 고대 전설상의 인물. 중국
최초의 왕조로 알려진 하(夏)나
라의 창시자. 순(舜)임금에게 천
거되어 홍수를 다스리고 제국을
구주(九州)로 구획하였다. 일설에
따르면 그는 순임금으로부터 치
수를 명받은 후 10년 동안 소임
을 다하면서 집 주변을 세 번에
걸쳐 지나갔으나 한번도 집에 발
을 들여놓지 않을 만큼 강직하였
다고 한다. 만년에 아들 계(啓)에
게 왕위를 넘겨 주어 세습제의
길을 열었다. 요(堯). 순과 함께
유가(儒家)에서 이상적인 성군(聖
君)으로 받들어졌다.

7 전설상의 중국 최초의 왕조. 우
(禹)가 순(舜)으로부터 군위를 선
양받아 세운 나라. B.C 21-16세기
사이에 흥성한 것으로 추정된다.
폭군 걸(桀)왕이 은(殷)나라 탕
(湯)왕에게 패망하기까지 17대
472년간에 걸쳐 존속했다고 한다.

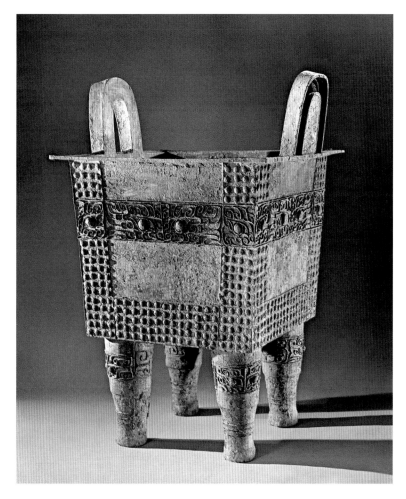

12 청동 제기(祭器), 정(鼎). 하남성
(河南省) 정주(鄭州) 출토. 상대 중기

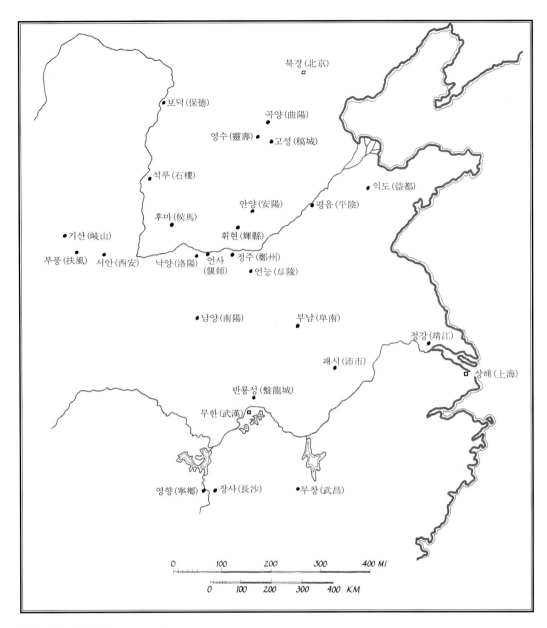

지도 **3** 상(商) 왕조 · 주(周) 왕조
시대의 중국

점에 도달하여 금속 세공인들은 세계 어디에서도 유례를 찾아볼 수 없을
만큼 우수한 품질의 제기류(祭器類)를 제작하고 있었는데 이는 분명히 수
세기에 걸친 기술의 발전이 절정에 이른 결과였을 것으로 생각된다.

갑골문(甲骨文)의 기록은 반경(盤庚) 이전의 18명의 왕(王)들의 이름
을 알려주는데, 전설에 따르면 상 왕조는 다섯 차례에 걸쳐 도읍을 옮긴
끝에 최후로 안양(安陽)에 정착하였다고 한다. 따라서 만약 앞으로 이러
한 초기 도읍지의 흔적이 발견된다면 신석기시대 후기와 청동기 문화가
원숙하게 꽃피었던 안양기(安陽期) 사이의 공백을 메울 수도 있을 것이다.

1950년대에 중국의 고고학자들은 예로부터 "하(夏)의 폐허"라고 알
려진 하남성(河南省) 북부와 산서성(山西省) 남부 일대에서 청동기 문명의
기원에 관한 조사에 착수하였다. 그 결과 100여 개가 넘는 유적지가 발견
되었는데, 이 가운데 가장 성과가 풍부했던 곳은 낙양(洛陽)과 언사현(偃

師縣) 사이에 위치한 이리두(二里頭) 유적지였다. 이 곳에서는 토단(土壇) 위에 세워진 궁궐터(?)와 청동기를 제작하는 공방(工房), 그릇, 병기(兵器), 공예품(일부는 터키석이 상감되어 있었다), 옥(玉) 제품이 함께 출토된 도시의 유구(遺構)가 발견되었다. "이리두 문화기"는 대략 기원전 1900년에서 기원전 1600년에 이르는 시기에 걸쳐 4단계로 구분되는데, 세번째 단계에서부터 술을 데우고 담는 데 사용되었던 작(爵)이라는 원시적이지만 우아한 그릇이 나타나고 있다(도판 11). 이것은 중국에서 이제까지 발견된 제례용기 가운데 가장 이른 예에 속하며 원숙한 청동기 문명을 꽃피웠던 상대(商代)의 뛰어난 청동기들의 선구적인 원형(原型)이라고 할 것이다.

　오늘날 고고학자들은 이리두 문화의 전(全) 단계를 하(夏) 왕조의 것으로 볼 것인가, 아니면 앞의 두 단계의 문화층(文化層)만을 하 왕조의 것으로 볼 것인가에 대해 논란을 거듭하고 있는데, 후자의 경우라면 이 청동기는 매우 이른 시기의 상대(商代)에 속하게 될 것이나 문헌기록이 발견될 때까지는 어떠한 유적지라도 절대적인 확실성을 가지고 하 왕조에 편입시키기는 불가능하다고 하겠다.

　그러나 이리두 역시 중국 초기 문화에서 어떤 갑작스러운 진보를 나타내주는 것은 아닐 것이다. 왜냐하면 앞장에서 볼 수 있었던 것처럼 금속 주조술이나 성벽으로 둘러싸인 도시 건축물이 기원전 2,000년 전에 이미 있었기 때문이다. 근래 중국의 역사학자들은 기원전 3,000년을 석동기(石銅期, Stone-Copper Age)라고 부르고 있다. 하지만 가장 최근의 발견들로 비추어 볼 때 석·청동기(石·靑銅期, Stone-Bronze Age)나 전(前) 청동기(Proto-

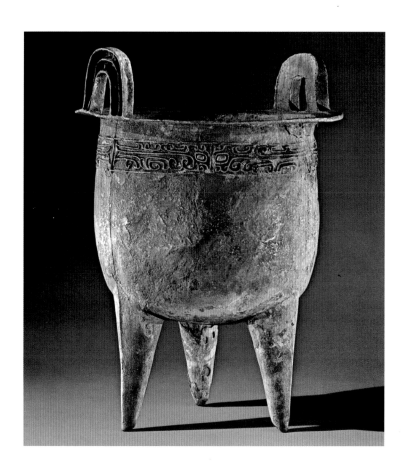

13 청동 제기, 정(鼎). 호북성(湖北省) 반룡성(盤龍城) 출토. 상대 중기

Bronze Age)가 더 적절할 것이다. 현재 아주 분명해진 것은 청동 주조가 여러 지역에서 원시적인 초기단계부터 발전했으며 더 이상 중국 밖에서 그 기원을 찾을 필요가 없다는 사실이다.

기원전 1500년경까지 청동기 문화는 앞의 지도에서 보듯이 중국의 북부, 중부, 동부에 이르는 광범위한 지역으로 전파되었는데, 이러한 안양(安陽) 이전 단계를 보여주는 대규모의 유적지가 정주(鄭州)에서 발견되었다. 정주의 최하층은 전형적인 용산(龍山) 신석기 문화층이지만 다음 단계인 이리강(二里岡)의 하층부와 상층부는 극적인 변화를 보여주고 있다. 영묘(靈廟)로 추정되는 건물지(建物址)와 가옥, 청동기 주조소, 토기 가마(窯址), 골각기(骨角器) 공방 등의 유구(遺構)와 함께 사방 1마일(1.6km)이 넘고 기저(基底)의 폭이 약 18m에 이르는 도시 성벽의 잔해가 드러났다. 거대한 분묘 속에는 청동 제기(祭器), 옥, 상아 등이 부장되어 있었는데, 유약을 칠한 석기(炻器, stoneware)와 안양에서 처음 발견된 것과 같은 양질의 백도(白陶)가 발견되었다. 증명할 방법은 없으나, 이러한 사실을 종합해 볼 때, 정주가 상(商)나라의 초기 도읍지—비록 어느 한 곳도 명확하게 입증되지는 않았지만—가운데 한 곳이었을 가능성은 충분하다고 하겠다.

양자강(揚子江) 유역의 호북성(湖北省) 황피현(黃陂縣) 반룡성(盤龍城) 유적지도 상대(商代) 문명의 동일한 단계에 속한다. 1974년 이 곳에서 커다란 궁궐터와 다량의 부장품이 매장된 무덤들이 발견되었는데, 여기에서 귀족적인 삼족(三足) 제기인 정(鼎)이 출토되었다(도판 13). 궁궐터로 추정되는 이 건물지가 상대의 봉건 영주나 지방의 제후, 혹은 독립된 통치자가 거주하던 유적지였는지의 여부는 아직 밝혀지지 않은 상태이다. 청동기 일부에 명문(銘文)이 새겨져 있지만 이에 관한 정보는 제공되지 않고 있다. 하지만 이렇게 훌륭한 도시가 이처럼 멀리 남쪽에 위치하고 있다는 사실은 기원전 2천 년 중엽까지 청동기 문명이 널리 확산되고 있었고 방대한 위세를 떨치고 있었음을 명백하게 입증해준다.

우리가 이제까지 살펴보았던 청동기 문화는 주대(周代)의 정복자들이 은(殷)이라고 불렀던 안양(安陽)에서의 상(商) 왕조 절정기를 위한 준비에 지나지 않는다. 반세기가 넘는 발굴을 통해 우리는 당시의 도시와 사회·경제적 생활상에 대한 상세한 지식을 얻을 수 있었는데 정통 마르크스주의를 신봉하는 오늘날의 중국 역사가들은 상과 주를 봉건사회 이전의 노예제 사회로 규정하고 있다. 사실상 안양 지역에 있는 왕족들의 고분에서 발굴된 부장품만을 보아도 상대(商代)에 많은 노비들이 존재했으며 혹독하게 취급되었으리라는 것은 충분히 감지할 수 있다. 그러나 한편에서는 봉건제적인 요소들도 이미 나타나고 있었던 것으로 보인다. 예를 들어 갑골에 새겨진 명문(銘文)은 당시 공을 세운 장군(將軍)이나 상(商) 통치자의 아들들은 물론이고 그들의 부인들까지도 봉토(封土)가 분봉(分封)되었으며 인접한 소국(小國)들은 정기적으로 조공(朝貢)을 바쳤음을 암시해주고 있다. 상 왕조의 관리들 가운데 특히 주목되는 집단은 정인(貞人)이다. 이들은 서기관(書記官)으로 명문을 작성하여 갑골 위에 그것을 새기는 일을 담당했으며, 뜨겁게 달구어진 금속제 막대를 갑골 뒷면의 오목한 곳에 대었을 때 나타나는 균열을 해석하여 길흉을 점치는 신관(神官)의 역할을 하였던 것으로 보인다.

이러한 복사(卜辭)는 일반적으로 갑골의 표면에 새기는 것이 통례였지만 붓과 먹으로 쓰여진 것도 소량 전하고 있다. 이제까지 3,000자가 넘는

문자가 확인된 바 있으나 그 가운데 절반 가량만이 해독되었을 따름이다. 문구는 왼쪽 혹은 오른쪽으로 써나가는 종서(縱書)의 방식을 취하고 있으며 좌우대칭을 이루고 있다. 정주(鄭州)의 초기 단계에서의 갑골문은 주로 돼지나 소 또는 양의 견갑골(肩胛骨)에 쓰여졌으나 안양(安陽)의 마지막 단계에서는 거의 전적으로 귀갑(龜甲)만이 사용되었는데, 책(册)의 상형문자인 ⧈에서 알 수 있듯이 각각의 끝에 구멍을 뚫고 이것들을 가죽끈으로 엮고 있다. 갑골 위에 쓰여진 명문 중에는 사실(事實)을 기록한 것도 있고, 통치자의 의사를 기록한 것도 있으며, 미래의 일에 대해 단순히 가부(可否)를 묻는 것 등이 포함되어 있는데, 그 내용은 주로 농사, 전쟁, 수렵, 날씨, 여행, 그리고 통치자가 천명(天命)을 받드는 의미로 바치는, 무엇보다 중요한 희생에 관련된 것들이다. 이를 통해 볼 때 상대(商代)의 사람들은 1년의 정확한 길이를 알고 있었으며, 윤달을 고안해내고 하루를 몇 단위의 시간으로 나누는 등 얼마간의 천문학적 지식을 갖고 있었음을 알 수 있다. 또한 그들의 종교적 믿음은 비와 바람, 인간사를 주재하는 최상의 신인 천제(天帝)와 보다 하위의 천체(日月星辰), 토지, 하천, 산 그리고 특정한 장소와 관련된 신(神)들이 중심을 이루고 있었다. 뿐만 아니라 그들은 천제와 함께 하면서 인간 운명의 길흉화복(吉凶禍福)에 영향력을 행사한다고 믿었던 조상의 혼령에 대해서도 특별한 공경을 바쳤는데 후손들은 제사 의식을 통해 이들 혼령의 자비로운 보살핌을 받을 수 있다고 여겼다.

14 하남성(河南省) 안양(安陽) 소둔(小屯)의 가옥. 석장여(石璋如)와 장광직(張光直)의 견해에 따른 복원도. 상대 후기

상대(商代) 사람들은 다져서 굳힌 흙과 나무를 주로 사용하여 가옥을 지었던 것으로 보인다. 몇몇 커다란 건물지가 발견되었는데 그 가운데 하나는 길이가 27m가 넘는 높은 기단(基壇) 위에 세워져 있으며 늘어선 목재 기둥에 의해 이엉으로 엮은 지붕을 받쳤던 것으로 생각되나 현재는 주춧돌만 남아 있다. 또 다른 예는 남쪽 중앙의 계단을 축으로 하여 설계되어 있는데 지붕을 제외한다면 오늘날 북중국에서 볼 수 있는 여느 커다란 건물들과 외관상 그다지 차이가 없을 것으로 보인다. 보다 중요한 건물들은 양식화된 석제(石製)의 동물머리로 장식되어 있고 들보에는 청동 제기에서 보이는 것과 유사한 문양들이 그려져 있다. 가장 일반적인 건축 방식은 수직으로 세운 판재(板材) 사이에 막대기와 함께 흙을 채워넣는 판축(版築)기법이었는데 이 때 막대기의 직경이 가늘면 가늘수록 벽체는 더욱 견고해진다. 이러한 판축기법은 비용이 적게 들고 북중국의 매서운 추위를 잘 막아주었을 것으로 짐작된다.

그러나 60여 년에 걸쳐 계속된 발굴에도 불구하고 안양 유적지를 둘러싼 신비는 여전히 남아 있다. 이 곳에서 발굴자들이 가장 먼저 주목했던 사실 가운데 하나는 근대에 이르기까지 중국의 모든 주요 도시를 에워싸고 있는 방어 성벽이 여기서는 보이지 않는다는 점이다. 게다가 이 곳의 건물들은 정주(鄭州)나 반룡성(盤龍城)과는 달리 북/남향으로 정렬해 있으며, 일

정한 순서없이 배열되어 있다는 점이다. 이같은 사실을 종합해 볼 때 아마도 안양은 수도가 아니라 단지 왕족의 무덤과 제사를 지내는 사당(祠堂)과 청동기 공방(工房)이 모여 있던 중심지이며 관리와 성직자, 예술가 및 그들을 섬기는 하층민들이 살았던 거주지였을 것으로 보인다. 만약 그렇다면 상(商) 왕조 후기의 행정수도는 어디에 위치하고 있었을까? 아마도 그것은 정주이거나 혹은 앞으로 확인되어야 할 안양 근처의 어느 곳일 것이다. 그러나 안양이 비록 도읍지가 아니라 해도 제당(祭堂)과 분묘, 공방, 주거지로 이루어진 이러한 복합적인 유구(遺構)는 중국 초기의 문화사에서 대단히 중요하다고 하겠다.

죽은 이의 영혼을 제사지낼 때 그가 생전에 소유했던 모든 것, 다시 말해 소유하고자 했던 모든 것들이 바쳐져야만 한다는 중국인들의 믿음은 엄청난 규모의 인신 희생[殉死]이나 순장(殉葬)의 풍습을 낳게 하였다. 후대로 가면서 이 무시무시한 순장의 풍습은 중단되었지만, 명대(明代)까지도 가구, 농장, 가옥뿐만 아니라 시종과 호위병, 가축들을 도용(陶俑)으로 만들어 부장하는 관습이 지속되었다. 또한 시신(屍身)은 가족이나 국가가 제공할 수 있는 가장 값진 의복과 보석, 옥 등으로 치장되었으며, 심지어 어떤 수장가(收藏家)들은 생전에 애호하던 서화(書畵)와 함께 묻혔다고도 한다. 이러한 관습은 개탄스러운 것이기는 하지만 이러한 것이 없었더라면 자칫 돌이킬 수 없이 사라져갔을 많은 아름다운 미술품들이 보존될 수 없었을 것이다.

상대(商代)의 분묘는 중국 초기 문명을 섬뜩하게 조명해 준다. 그 가운

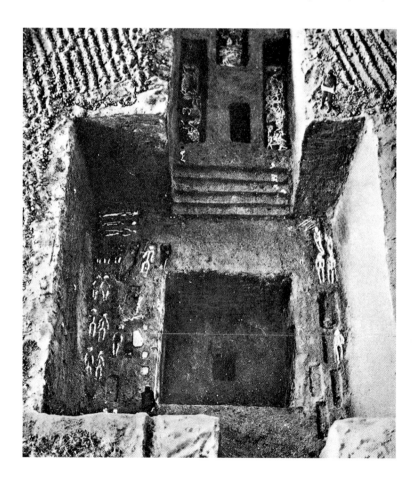

15 하남성(河南省) 안양(安陽) 무관촌 (武官村) 분묘 복제 모형. 상대 후기

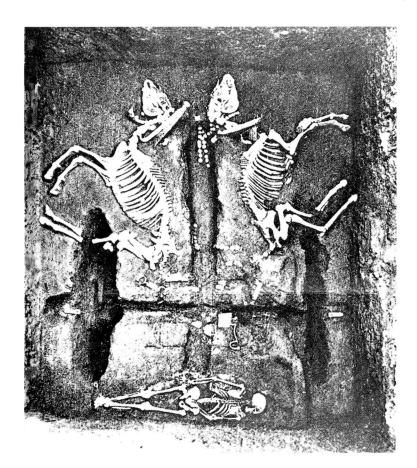

데 특히 몇 기(基)는 웅장한 규모로 청동기와 옥기, 토기 등이 부장(副葬)되어 있다. 동물 애호가였을 것으로 보이는 한 왕족의 분묘 주위에는 별도의 무덤 안에 코끼리를 비롯한 애완동물들이 매장되어 있었다. 무관촌(武官村)에서 발굴된 분묘에는 채색된 가죽과 나무껍질 그리고 대나무로 만들어진 천개(天蓋)의 잔해가 남아 있다. 묘도(墓道)와 묘실(墓室)에는 22명은 족히 될듯한 남자(1구는 묘실 아래에 있었다)와 24명의 여인들 유골이 완전한 상태로 놓여 있었으며, 50두(頭) 이상의 남자 두개골이 인접한 구덩이[坑] 속에서 발견되었다. 어떤 유골들은 외상이 가해진 흔적이 없는데 이들은 아마 죽은 이의 친족이거나 가신(家臣)으로서 자발적으로 순장(殉葬)되기를 원했을 것으로 추정된다. 반면에 목이 없는 유골들은 희생자가 노예이거나 범죄자, 혹은 전쟁포로였을 가능성을 시사해 준다. 안양(安陽)의 다른 곳에서는 말과 마부를 갖춘 경(輕)수레가 별도의 구덩이 속에 묻혀 있었는데 구덩이는 마차의 바퀴에 맞게 홈이 파여져 있었다. 오랜 세월을 지나는 동안 나무는 당연히 부식되었지만 흙 속에 찍혀 남아 있는 흔적을 통해 수레의 원형을 복원하여 이를 통해 아름다운 각종 청동제 마구(馬具)들의 위치와 기능을 확인할 수 있었다. 주대(周代)로 넘어가면서 이러한 집단 순장은 공식적으로 중단되지만 때로 후대의 통치자들에 의해 보다 소규모로 재연되기도 하였다.

안양에서 출토된 가장 놀라운 유물 가운데 하나는 환조(丸彫)로 된 상대(商代)의 대리석제 조각으로 도판 18에 실은 황소 두상(頭像)이다. 이전까지 이러한 종류의 조각으로 한(漢) 왕조보다 이른 예는 알려진 바 없었다.

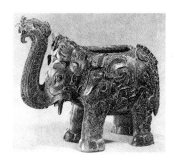

오늘날에도 다만 주대(周代)의 석조 조각이 극소수 출토되었을 뿐인데 이들은 조각상으로 거론하기 어려울 정도로 그 크기가 매우 작다. 또다른 조각상으로는 호랑이, 물소, 새, 거북, 무릎꿇고 손이 등 뒤로 결박된 포로들(혹은 제물로 올려질 희생)의 상이 있다. 보다 큰 몇몇 조각품에는 뒷면에 홈이 패여 있는 것을 볼 수 있는데, 이것은 이들 조각상들이 제사를 지내는 건물의 장식품이나 부재(部材)의 일부였다는 것을 알려준다. 왜냐하면 이러한 조각상들과 청동 제기의 표면에 그려진 형상 사이에는 양식상 밀접한 유사성이 있기 때문이다. 석재(石材)를 정방형으로 깎아 만든 이들 조각상은 엄격한 정면관(正面觀)을 하고 있으며 이집트 미술의 특징인 형식성과 치밀성 같은 것을 보이고 있다. 비록 규모면에서는 최대 1m 안팎을 넘지 않지만 이들 조각상에서 느껴지는 강렬한 인상은 이집트 조각에 생기를 주는 조각 표면의 긴장감 때문이 아니라 견고하고 웅장한 중량감과 표면 위에서 약동하는 기하학적 문양과 동물 문양에서 오는 것이라 할 수 있다.

상대(商代)의 토기

토기는 중국 고대 미술의 근간을 이루는 빼놓을 수 없는 것으로 도처에 편재하고 있으며 신분과 지위의 고하를 막론하고 모든 이들의 폭넓은 수요와 취향을 반영하고 있다. 또한 그 기형(器形)과 장식기법에 있어서는 금속기(金屬器)에 영향을 주며 가끔은 거꾸로 영향을 받기도 하는 상호 연관성을 갖고 있다. 상대(商代)의 거친 회도(灰陶)에는 승문(繩紋: 새끼줄 매듭을 눌러 만든 것 같은 무늬)이 나타나기도 하고, 뇌문(雷紋)의 선구 형태인 사각형과 타래 문양이 반복적인 인문(印紋)기법으로 장식되거나 청동기 표면에 보이는 동물면(動物面)의 단순화된 문양들이 새겨져 있다. 젖은 점토 위에 기하학적 문양을 찍거나 새겨서 장식하는 토기는 중국 남동부의 수많은 신석기시대 유적지들, 특히 그 중에서도 복건성(福建省)의 광택(光澤)과 광서성(廣西省)의 청강(青江) 등지에서 발견된다. 중국 남부에서는 이러한 기법이 한대(漢代)까지 지속되었으며 동남아시아까지 ─ 만일 이러한 기법이 동남아시아에서 기원된 것이 아니라면 ─ 전파되었다. 이러한 기법은 북중국의 신석기시대 토기에서는 거의 발견되지 않는데, 정주(鄭州)와 안양(安陽)의 토기에서는 일부 나타나고 있다. 이것은 상대(商代)에 이미 남방문화가 영향을 미쳤음을 느끼게 한다.

격조높은 상대의 백도(白陶)는 중국 도자사상 매우 독특한 위치를 차지한다. 너무나 정교해서 한때 자기류(磁器類)로 오인되기도 했었으나, 실제로 백도는 거의 순수한 고령토로 만들어져 깨어지기 쉬운 도기(陶器)로 물레로 성형하여 1,000℃ 내외의 온도에서 구워낸 것이다. 많은 학자들이 백도에 새겨진 문양 장식이 청동기를 그대로 모방하고 있는 점에 대해 언급하고 있지만, 사실상 이러한 양식이 청동기에서 기원했다는 어떠한 증거도 없다. 앞에서 살펴본 바와 같이 중국의 남동부에서는 이미 젖은 점토 위에 문양을 찍는 기법이 발달되어 그것이 청동기 문양에도 영향을 주었다. 그와 같은 사실은 여기에 보이는 프리어 미술관의 백도(도판 19)를 보아도 알 수 있는데 문양과 장식에 있어서 헬스트룀(Hellström) 소장의 청동기와 매우 유사하다. 정주(鄭州)에서 출토된 그릇들은 백도와 청동기의 장식 모티프 일부가 그보다 이른 회도(灰陶)의 인문(印紋)에서 유래하고 있음을 보여주고 있으며 목제(木製) 조각에서 사용되고 있는 기법과 문양 역시 또다른 요인이 될 수 있음을 시사하고 있다. 하남(河南)과 호북성(湖北省) 일대의 상대 유적지에서 발굴된 회색과 황갈색 도기의 일부에는 유약이 입혀져 있

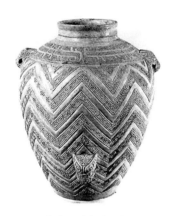

19 단지〔罍〕. 문양이 새겨진 백도(白陶). 하남성(河南省) 안양(安陽) 출토. 상대 후기

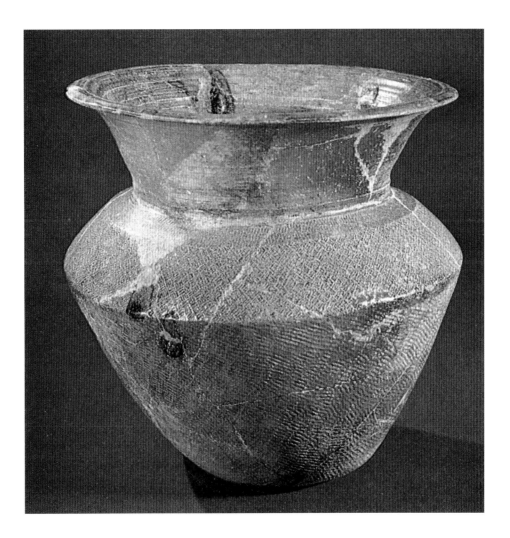

다. 유약은 가마 속에서 가열된 토기 위로 나무 재가 내려앉아 우연하게 생성된 것도 있지만, 의도적으로 재를 사용하여 유약 처리를 한 것도 있다. 이렇게 유약을 입힌 상대의 도기들은 현재 중국 북부, 중부, 동부 전역에 걸쳐 발견되고 있으며 2,000년 뒤 절강(浙江)과 강소성(江蘇省)에서 생산되는 고월자(古越磁)[역8]나 청자(靑磁)에서 정점에 달하게 될 중국 도자기 전통의 시작을 예고하고 있다.

전설에 따르면 하(夏) 왕조의 우(禹)임금이 제국을 분할할 당시 9개의 분국(分國)으로부터 조공받은 금속으로 정(鼎 : 三足器) 9개를 주조하면서 각 분국을 나타내는 특징적인 사물로 표면을 장식하도록 하였다고 한다. 정은 해로운 세력을 막을 수 있으며, 불이 없어도 음식을 조리할 수 있는 신비로운 힘을 지녔다고 믿어졌다. 이것들은 국가의 수호물로서 왕조에서 왕조로 전해 내려왔으나 주대(周代) 말기에 들어와서 잃어 버렸다고 한다. 한대(漢代)에 제작된 몇몇 익살스러운 화상석(畵像石)에는 그 가운데 하나를 강바닥에서 건져 올리려다 실패한 진(秦) 시황제(始皇帝)의 일화가 풍자적으로 묘사되어 있으며, 한대의 역대 제왕 가운데 한 사람도 제사 의식을 통해 이를 얻고자 하였으나 역시 성공하지 못했다고 전한다. 그러나 이 구정(九鼎)의 전설[역9]이 얼마나 강하게 남아 있었던지 이후 당대(唐代) 측천무후(則天

20 준(尊). 인문(印紋)을 찍어 장식하고, 황갈색 회유를 입힌 도기〔灰釉陶〕. 하남성(河南省) 정주(鄭州) 출토. 상대 중기

제사용 청동기

역주
9 서주(西周) 초기에 주조된 아홉 개의 큰 솥. 우(禹)가 구주(九州)의 금속을 모아 주조하게 하였으며, 왕권을 상징하는 보물로서 통치권을 넘겨줄 때 함께 건네주었다고 한다. 주왕실이 쇠퇴하면서 제후국들이 이를 차지하고자 각축을 벌였는데, 주나라가 멸망한 후 사수(泗水)에서 유실되었다고 전한다.

武后) 같은 이는 제위(帝位)의 정당성을 공고히 하기 위해서 1벌을 주조하기도 하였다.

상(商) 왕조와 관련된 고고학적 증거가 발굴되기 훨씬 이전부터 청동제기(祭器)는 중국 고대 역사에서 이 아득히 먼 시대의 힘과 생명력을 상기시키는 증거물로 여겨져 왔다. 청동기는 수세기 동안 중국의 역대 미술 애호가들에 의해 완상(玩賞)되어 왔는데, 위대한 미술품 수장가이자 학자이기도 했던 북송(北宋)의 휘종(徽宗) 황제(1101~1125)는 안양(安陽) 지역에 사람을 보내어 자신이 수장하기 위한 작품들을 찾아보도록 했다고 전해진다. 이러한 청동기는 일찍이 S. 하워드 한스포드(S. Howard Hansford)가 갈파했듯이 일종의 "성찬명(聖餐皿)"으로서의 성격을 띠고 있었다고 하겠다. 이것은 통치자와 귀족들에 의해 거행되는 제사에서 조상의 영혼에게 음식과 술을 바치는 용도로 만들어진 것으로, 기물(器物) 표면에는 대개 부족(部族)의 이름에 상응하는 2, 3자(字)로 이루어진 짧은 명문(銘文)이 기록되어 있다. 이러한 명문은 흔히 문자 아(亞)와 흡사한 아형(亞型)의 방형 도안(圖案) 속에 들어 있다. 이 문자의 의미에 대해서는 많은 이론들이 제기되고 있는데 최근 안양에서 이것과 똑같은 인각(印刻)의 정동세 인장(印章)이 발견되어 이것이 부족의 이름과 관련이 있으리란 점을 시사하고 있다.

화학적 성분분석에 의하면, 청동기는 5~30퍼센트의 주석과 2~3퍼센트의 납을 함유하고 있고 불순물을 제외한 그 나머지가 구리로 구성되어 있다. 시간이 경과함에 따라 그 가운데 대다수는 감식가(鑑識家)들이 높게 평가하는 아름다운 녹청색을 띠게 되는데 금속의 구성성분과 매장 조건에 따라 녹의 빛깔이 공작석(孔雀石) 녹색과 비취빛 녹색 계열에서부터 황색이나 심지어 적색으로까지 다양하게 나타난다. 골동품 위조자들은 이러한 효과를 진품과 가깝게 내기 위해서 상당히 애를 썼는데 위조품을 만드는 어

21 술을 권하는 표의문자를 둘러싸고 있는 아형(亞型).

22 청동기 주조용 진흙 거푸집 단면도. 석장여(石璋如)와 장광직(張光直)이 복원함.

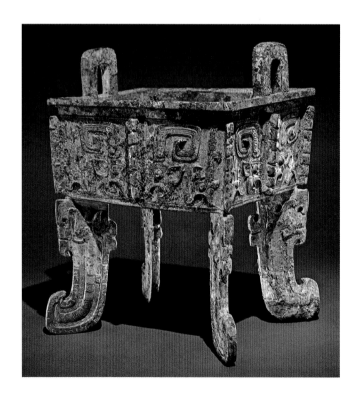

23 청동 제기, 사각정[方鼎]. 부호묘(婦好墓) 출토. 안양(安陽). 상대

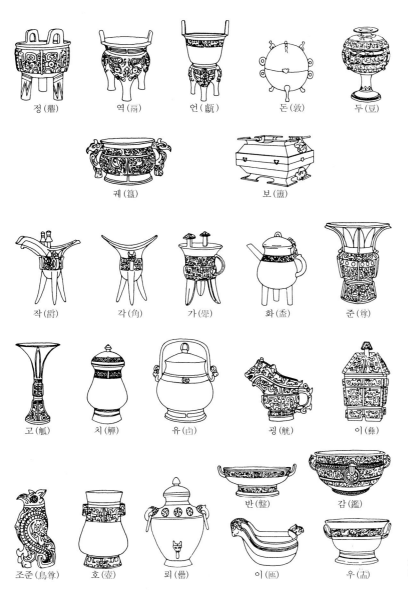

정 (鼎) 역 (鬲) 언 (甗) 돈 (敦) 두 (豆)

궤 (簋) 보 (簠)

작 (爵) 각 (角) 가 (斝) 화 (盉) 준 (尊)

고 (觚) 치 (觶) 유 (卣) 굉 (觥) 이 (彝)

조준 (鳥尊) 호 (壺) 뢰 (罍) 이 (匜) 우 (盂)

반 (盤) 감 (鑑)

24 상주(商周)시대 주요 청동기 기형.
장광직(張光直)에 따름.

떤 집안에서는 특별히 처리된 흙 속에 모조품을 묻어 두고는 다음 대(代)에 이를 꺼내 팔도록 했다는 사례까지 기록에 남아 있다.

오랫동안 상대와 주대의 청동기는 밀납법(密蠟法)[10]에 의해 제작되었을 것으로 생각되어 왔다. 이는 밀납이 아니고서는 그처럼 정교한 세부를 주조하기란 불가능하다는 견해 때문이었다. 여하튼 이 기법이 한대(漢代) 이전에는 사용되었을 것이며, 점토로 만든 내형과 외형의 주형(鑄型)과 도가니가 안양과 정주에서 다량 발견되었으므로 이 청동기들이 속심 둘레에 짜맞춰진 조립식 주형을 이용해 주조되었고 다리와 손잡이는 별도로 주조하여 접합시켰으리라는 것은 이제 의문의 여지가 없게 되었다. 상당수의 청동기에서 두 개의 주형이 불완전하게 결합되어 생겨난 융기선이나 거친 면이 보이고 있다.

제례용 청동기에는 적어도 30여 가지의 주된 기형(器形)이 있다. 그 규모에 있어서도 최소 몇 인치 높이에서부터 1939년 안양에서 발굴된 거대한 정(鼎)에 이르기까지 실로 다양하다. 상대(商代)의 한 제왕이 그의 어머니를

역주

10 실납법(失蠟法, lost-wax). 밀납을 써서 금속 공예품이나 조각을 주조하는 방법. 속심에 흙을 입힌 내형 위에 밀납을 바르고 조각을 한 뒤 그 위에 외형을 만들고 불에 가열하여 밀납이 녹아 완전히 흘러 나오게 한다. 그리고 밀납이 녹아서 흘러나간 구멍을 막고 금속 용액을 부어 이것이 굳은 뒤에 외형을 제거하여 완성한다.

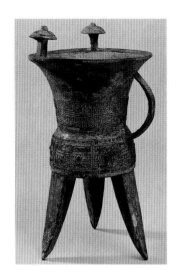

25 청동 제기, 가(斝). 제1기, 상대 중기

기려 주조했다는 한 청동기는 높이가 120cm가 넘고 무게도 800kg이 넘게 나간다.[역11] 의식용 청동기는 제사지낼 때의 용도에 따라 간편하게 분류할 수 있다. 음식물(정수(精髓)는 혼령들이 먹고, 참석자들은 그들이 남긴 것을 먹는다)을 조리하기 위한 주요 제기에는 다리 가운데가 오목하게 들어간 삼족기(三足器)인 역(鬲)과 시루인 언(甗)이 있다. 이 두 기형은 앞에서 살펴보았듯이 신석기시대 토기에서도 흔히 발견되고 있는데 원시적인 종교 의식에서 이미 실용적인 기능 이상의 의미를 가지고 있었는지도 모른다. 3개 혹은 4개의 곧은 다리를 가진 정(鼎)은 역의 변형으로, 역과 마찬가지로 대개의 경우 화덕에서 들어올릴 수 있도록 커다란 손잡이(혹은 "귀")가 달려 있다. 음식물을 담는 데 사용되는 용기에는 2개의 손잡이가 달린 궤(簋)와 대야 모양의 우(盂)가 있다. 액체(주로 祭酒)를 담기 위한 청동기에는 뚜껑이 달린 병이나 항아리 모양인 호(壺), 이와 유사하지만 흔들리는 사슬형 손잡이가 달려 있고 때로는 주둥이도 갖춰진 유(卣), 구근(球根) 형태의 몸통에 입이 밖으로 벌어진 컵에 해당되는 치(觶), 약탕관인 화(盉), 술을 담는 데 사용되며 트럼펫 모양의 입을 가진 길고 우아한 고(觚), 그리고 이를 좀더 비대하게 변형시킨 준(尊: 양자 모두 원시 도기에서 유래하고 있다), 술을 담거나 데우는 데 쓰었을 가(斝)와 각(角), 그리고 술을 혼합하는 용도로 대개 뚜껑이 달려 있고 국자도 곁들여지는 소스담는 그릇 형태의 굉(觥)이

26 청동 제기, 유(卣). 상대 후기

있다. 이밖에 이(匜)와 반(盤)과 같은 기타 청동 제기들은 아마도 의식에 앞선 세정의식용(洗淨儀式用)으로 제작되었던 것 같다.

청동기 주조가 중국의 주요한 예술 형식으로 자리잡고 있었던 1,500여 년 동안 그 제작기법과 장식이 점차 세련되어 가는 일련의 변화가 일어나는데, 이러한 양식적 변화로 청동기를 한 세기나 혹은 그 미만으로 편년할 수 있게 되었다. 안양기(安陽期) 이전의 청동기들은 정주(鄭州)와 반룡성(盤龍城)에서 발굴된 청동기로 대표되며 주로 두께가 얇고 형태면에서도 볼품이 없다. 이들 제기에는 도철(饕餮) 또는 눈이 튀어나온 용처럼 생긴 짐승들이 실같이 가는 부조로 장식되고 있거나(제1양식), 혹은 주조 단계 이전의 점토 주형에 조잡하게 새긴 것으로 보이는 띠무늬 장식이 표현되고 있다(제2양식). 다음 단계(제3양식)는 정주와 안양 두 지역 모두에서 발견되는데 훨씬 세련되고 완성도가 높으며 대개는 그릇 전면(全面)이 촘촘하고 유려한 곡선 문양으로 덮혀 있다. 제4양식에서는 도철, 매미, 용, 기타 여러 장식 모티프들이 평면적으로 조형된 바탕의 정교한 소용돌이 무늬로부터 분리되고 있다. 마지막으로, 제5양식에서는 주요한 동물형 모티프들이 도드라진 부조기법으로 돌출되고 있으며 바탕의 소용돌이 무늬가 완전히 사라지고 있다.

1953년 막스 뢰어(Max Loehr) 교수가 상대(商代)의 청동기를 이러한 5양식으로 처음 분류할 때는 각 단계가 시기적으로 정연하게 이어진다는 이론을 제시한 바 있으나, 이후 계속된 발굴의 결과로 반드시 그렇지는 않다는 것을 알게 되었다. 즉 제1양식과 제2양식이 안양 이전 단계의 청동기에서 동시에 발견되고 있으며, 1976년 소둔(小屯) 서북에서 발견된 안양기의 세번째 왕이었던 무정(武丁)의 후비(后妃) 부호(婦好)의 묘에서 다량으로 출토한 청동기에서는 3, 4, 5양식이 모두 나타나고 있어 이 세 양식 모두가 안양의 초기단계에 속하는 것이 확실하다는 것을 알 수 있었다.[역12] 이후의 상대 청동기 양식은 기본적으로 이러한 후기의 세 양식(제3, 4, 5양식)이 보다 세련되어지고 정제된 것이다.

상대(商代) 청동기에 장식되어 강한 생동감을 부여해 주는 동물 문양들은 그 종류가 헤아릴 수 없이 다양한 것 같지만 실제로는 대부분의 경우 동일한 몇 개의 기본요소, 즉 호랑이, 물소, 코끼리, 산토끼, 사슴, 올빼미, 앵무새, 물고기, 매미, 누에 등을 변형시키거나 조합시킨 것에 지나지 않는다. 간혹 민무늬 그릇에 둘러 있는 장식대(裝飾帶)에서 이러한 동물들이 사실적으로 표현되는 경우도 있지만, 대개의 경우 몸통이 분해되어 팔다리가 떨어져 있거나 한 동물의 몸에 다른 동물이 나타나도록 하는 등 형태를 알아보기 어려울 정도로 양식화되고 있다. 예를 들어 용의 일종인 기(夔)[역13]는 크게 벌린 입과 부리, 몸통, 날개 혹은 뿔로 표현되기도 하지만 모든 상상속의 동물 가운데 가장 인상적이고 신비스러운 도철(饕餮)의 눈썹을 이루기도 한다.

상대(商代) 청동기 장식에서 지배적인 요소라고 할 수 있는 이 무시무시한 괴수면(怪獸面)은 이음매의 양쪽 면에 좌우로 나뉘어 표현되거나, 그릇의 불룩한 배 부분에 평면적으로 배치되어 있다. 송대(宋代)의 골동품 애호가들은 기원전 3세기경의 문헌인 『여씨춘추(呂氏春秋)』 가운데 "주(周)나라의 세발솥에는 도철(饕餮)이 보이는데, 머리는 있으되 몸통이 없다. 이는 사람을 잡아 먹는데 아직 삼키지 않았음에도 그 해(害)가 자신의 몸에 미쳐 있는 것으로서 …"[역14] 라는 귀절에 의거하여 이를 도철이라 불렀다. 이

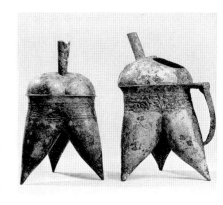

27 청동 제기, 역호(鬲壺). 제2기, 상대 중기

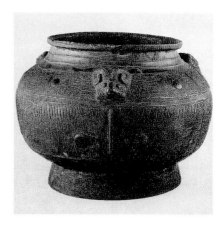

28 청동 제기, 발(鉢). 제3기, 상대, 안양(安陽) 초기

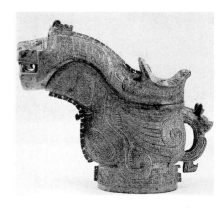

29 청동 제기, 굉(觥). 제4기, 상대 후기

1 水野清一,『古代中國の靑銅器と玉』,(京都: 日本經濟新聞社, 1959), pp. 8-9.

2 버나드 칼그렌(Bernhard Karlgren)은 수많은 상대(商代) 청동기의 형태와 장식 문양을 연구하면서 이들을 A와 B 두 가지 양식으로 구분하고 있으나 이러한 상이한 두 양식이 존재하는 이유에 대해서는 설명하지 못하였다. 이 문제에 대해 장광직(張光直)은 간단한 해결책을 제시하고 있다. 그는 상(商) 왕조의 지배층은 왕족 내에도 두 개의 서로 다른 집단이 있어 이에 의해 번갈아 왕위를 계승하는 이원적(二元的) 체계를 이루고 있었다는 사실을 지적해 왔다. 갑골문(甲骨文)에서 나타나는 두 가지 전통이나 나란하게 2열을 이루고 있는 종묘(宗廟), 2개소(所)의 왕족 분묘군 등이 이를 뒷받침하고 있다. 따라서 두 가지 유형의 청동기 양식이 왕족 내의 이러한 두 계열과 관련이 있다는 가정은 설득력이 있다고 하겠다. 장광직(張光直), The Archaeology of Ancient China, p. 255. 그러나 데이비드 케틀리(David Keightley)는 Journal of Asian Studies XLI, 3(1982. 3), p. 552 에서 이러한 "대담하고 상상적인 가설"에는 보다 더 많은 증거가 요구된다는 견해를 피력하고 있다.

역주

11 한정희·최성은 外譯,『東洋美術史』(예경, 1993), p.78 및 p.145의 도판 133〈사모무정(司母戊鼎)〉참조.

12 앞 책, pp.76-78 참조.

13 중국의 고대 신화상에 등장하는 가상의 동물로 뿔이 나고 한 발이 달린 용 같은 생김새를 하고 있으며, 그 변용 형태에 따라 기봉문(夔鳳紋), 기룡문(夔龍紋) 등으로 구분하기도 한다.

14『呂氏春秋』先識覽 先識篇 "周鼎著饕餮, 有首無身, 食人未咽, 害及其身, 以言報更也…" 金槿 譯『呂氏春秋』八覽(民音社, 1994), pp. 265-274 참조.

처럼 도철은 주대 말기에는 괴물로 여겨졌으나 후대에 "대식가(大食家)"로 불리워지면서 과식에 대한 경고의 의미로 이해되었다. 그러나 현대의 학자들은 도철을 호랑이나 황소로 표현한 것으로 보아 때로는 호랑이의 특징을, 때로는 황소의 특징을 지닌다고 주장하고 있다. 미즈노 세이이치(水野淸一)는『춘추좌씨전(春秋左氏傳)』에서 순(舜)임금이 네 악귀(惡鬼)를 물리치고 악령으로부터 토지를 수호할 지신(地神)을 창조하였는데 그 네 악귀 가운데 하나가 바로 도철이라고 기술하고 있는 점에 주목하고 있다.[1] 상대 사람들이 이것을 무엇이라 불렀으며 어떠한 의미를 가지고 있었는지 지금으로서는 알 수 없다. 다음의 두 가지 예는 그러한 다양한 요소들이 청동기 형태와 얼마나 효과적으로 결합되고 일치되는지를 보여준다. 도판 29에 보이는 굉(觥)의 뚜껑은 한쪽 끝은 호랑이의 머리이고 다른 쪽 끝은 올빼미 머리로 이루어져 있다. 그릇 정면에는 호랑이의 다리가 분명히 보이고 있으며 뒷면에는 올빼미의 날개가 조각되어 있다. 이들 사이로는 뚜껑 위로 뱀이 감겨 올라가고 있는데 튀어나온 등줄기의 이음매 꼭대기에는 다시 용의 머리로 마무리되고 있다. 캔서스 시 넬슨 미술관 소장의 장대한 가(斝: 도판 30)의 주된 장식도 도철문(饕餮紋)으로 이루어져 있는데 여기서는 도철문이 안으로 홈이 파여진 그릇의 이음매를 중심으로 반으로 나뉘어져 바탕의 소용돌이 문양 위로 돌출되어 있다. 이러한 소용돌이 문양은 문자 뇌(雷)의 옛 형태와 유사하기 때문에 중국의 골동품 애호가들에 의해 뇌문(雷紋)이라 불리워지는데, 앙소(仰韶) 토기 위에 그려진 끝없는 소용돌이 문양과 마찬가지로 그 의미는 (설사 있었다 하더라도) 이미 상실되었다. 도철에는 커다란 "눈썹" 혹은 "뿔"이 달려 있고, 상단부는 꼬리가 긴 새들로 구성된 장식대(裝飾帶)로 메워져 있으며, 구연부(口緣部)에는 중국 미술에서 흔히 "재생(再生)"을 상징하는 매미의 형상을 양식화한 "톱날무늬〔鉅齒紋〕"의 띠가 연속적으로 배치되어 있다. 그릇의 꼭대기에는 웅크린 동물상이 올려져 있고, 부젓가락을 꽂아 불 위에서 내려놓기 쉽도록 2개의 커다란 꼭지가 붙어 있으며, 끝이 점점 가늘어지는 다리는 대칭을 이루는 기(夔)의 복합적인 문양으로 장식되어 있다.

한편 몇 가지의 서로 다른 청동기 양식이 동시에 공존하였던 것으로 보이는데,[2] 어떤 청동기는 무늬가 없는 반면 어떤 것들은 장식이 풍부하며, 또 어떤 경우에는 문양 장식이 구연부 아래의 장식대에 한정되어 있다. 궤(簋)의 경우에는 몸통에 도철문이 새겨지거나 조지(Georgian) 왕조풍의 차 주전자에서와 같이 세로 홈이 파여 있고 손잡이는 수많은 상대(商代)의 청동기에서처럼 코끼리, 황소, 호랑이 또는 전설상의 상상속 동물들 모양으로 활력 넘치게 만들어졌다. 이러한 우수한 공예술이 결코 안양(安陽) 지역에만 국한된 것이 아니었음은 도판 34에 보이는 1957년 안휘성(安徽省) 부남(阜南)에서 발굴된 아름다운 준(尊)을 통해서도 알 수 있다. 처음에는 이 준이 지방에서 제작된 것이 아니라 안양에서 수입되어 들여왔을 것이라고 생각되었다. 그러나 이제 우리는 상대 문화가 중원(中原)을 넘어 멀리까지 영향력을 미쳤으며, 풍부한 상상력으로 채워진 준에서 보이는 바와 같이 전형적인 안양 후기의 청동기에 비해 장식이 더욱 유려해지고 "조형화"된 면모는 곧 멀리 남동부까지 다다른 활발한 지방적 전통을 나타내 주고 있음을 알 수 있다. 때로 이러한 효과는 지나치게 기괴하고 과장되어 만족스럽지 못한 경우도 있다. 하지만 우수한 청동기에서는 주된 장식적 요소가 마치 음악에서 주제부(主題部)가 기초 저음에 대비되는 것과 같이 미묘한 뇌

문(雷紋)을 바탕으로 표면에서 살아 움직이며, 푸가(fugue)에서의 각 성부 (聲部)처럼 이러한 모티프들은 상호간에 스며들면서도 동시에 강렬한 리듬 으로 약동하는 듯하다. 우리는 이미 앙소(仰韶) 문화기 채도(彩陶)에서 붓으 로 휘 쓸어낸 듯한 장식 문양의 역동적인 선의 리듬을 통해 조형(造形)에 너지를 전달하는 중국 고유의 특성을 엿볼 수 있었다. 그런데 이제 청동기 에서 그와 같은 능력이 보다 더 분명하게 나타나고 있으며, 수세기 후에는 필 묵(筆墨)의 언어를 통해서 그 표현의 절정을 찾아볼 수 있다.

상대인(商代人)들이 사용했던 청동제 병기(兵器) 역시 이러한 다양한 문화의 여러 양상을 잘 보여주고 있다. 그 가운데서도 가장 순수하게 중국 적이라 할 수 있는 형태는 과(戈)라고 알려진 것으로 단검(短劍)에 직각으 로 된 손잡이가 달려 있다. 과는 뾰족한 날과 슴베(끝이나 칼 따위의 자루 에 박히는 부분)로 구성되어 있는데, 슴베는 손잡이에 난 구멍을 통해서 묶 거나, 다소 드물기는 하지만 손잡이에 끼워넣게 되어 있는 깃고대 모양의 것이 있다. 과는 신석기시대의 무기에서 기원한 듯하며, 옥(玉)으로 날을 만 들거나 공작석(孔雀石)의 모자이크로 자루를 상감한 상대의 아름다운 유품 이 종종 발견되는 것으로 미루어 보아 실용적인 용도로 사용되기보다는 다 분히 제의적(祭儀的)인 성격을 지니고 있었던 것으로 생각된다. 도끼인 척 (戚) 또한 석기(石器)에서 연원하고 있는데, 마치 중세 사형집행인의 도끼처 럼 칼날의 폭이 넓고 곡선적이며, 테두리를 두른 슴베는 도철문과는 다른 모티프들로 장식되어 있다. 1976년 산동성(山東省) 익도(益都)에서 발굴된

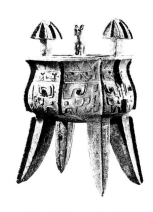

30 청동 제기, 가(斝). 제5기, 상대 후기

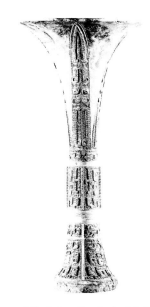

31 청동 제기, 고(觚). 제5기, 상대 후기

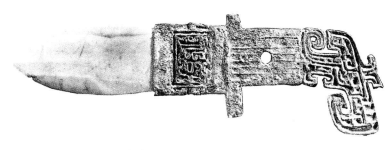

32 과(戈). 손잡이는 청동, 날은 옥.
안양(安陽) 출토. 상대 후기

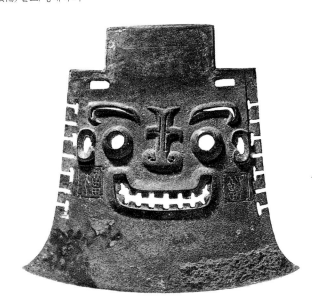

33 척(戚). 청동. 산동성(山東省)
익도(益都) 출토

도판 33의 척(戚)이 그 좋은 예이다. 무시무시한 괴수면(怪獸面) 양쪽에는 국자로 그릇에 담긴 술을 덜어 제단에 바치는 인물을 새긴 아형(亞型)의 윤곽이 선명하다. 비교적 중국적인 성격이 덜한 것은 청동 단검과 칼 등으로 이런 단순한 형태의 것들은 정주(鄭州) 지역에서 발견되고 있다. 안양에서 출토된 것들은 보다 세련되고, 손잡이에는 흔히 고리[環]나 말, 숫양, 사슴, 고라니의 머리 등이 장식되어 있다. 이것들은 오르도스(Ordos) 사막지역이나 내몽고(內蒙古), 남부 시베리아 등지의 "동물의장(動物意匠)"과 비교된다.

동물 양식이 중국과 중앙아시아, 어느 지역에서 기원하고 있는가에 대해서는 오랫동안 논란이 있어 왔다. 이러한 의문은 역시 동물의장이 나타나고 있는 카라수크(Karasuk) 등지의 시베리아 유적지의 연대에 따라 크게 좌우되며, 따라서 이에 대한 편년의 기준이 정립되기까지는 어느 쪽이 먼저인지 그 선후(先後)의 문제는 쉽게 판명될 수 없다. 동물의장은 대략 기원전 1500~1000년 사이에 서아시아(Luristan 제3기), 시베리아(Karasuk) 그리고 중국 등지에서 공존하였던 것으로 보인다. 중국은 이러한 양식을 서쪽의 이웃한 지역으로부터 받아들였으며 그와 동시에 점차 풍부해진 중국 고유의 동물 형태의 레퍼토리가 여기에 다양함을 더하게 되었다. 동물의장의 요소는 가구, 병기, 수레 등의 다양한 청동제 부속품에서도 나타나고 있다. 안양에서의 발굴을 통해 상대(商代) 수레의 복원이 가능해져 수레바퀴통, 말방울, 끌채, 차양의 부속품, V자형의 말등 덮개와 같은 여러 부속품들의 정확한 위치를 파악할 수 있게 되었다.

청동기 장식 문양의 기원에 관한 논의는 우리에게 어려운 문제이다. 그 가운데 가장 놀라운 점은 중국 신석기 미술에서는 나타나지 않았던 풍부한 동물 모티프이다. 상대(商代)의 사람들은 시베리아 초원과 삼림의 부족들과 멀리는 알래스카, 캐나다 서남부, 중앙아메리카의 종족들과 문화적으로 밀접한 연관이 있다. 한 예로 북미대륙 서부 해안의 인디안 미술은 상대의 일부 의장(意匠)들과 우연이라 하기에는 너무나 흡사한 모습을 보여준다. 이제(李濟) 박사는 장식성이 농후하고 사각으로 구획된 측면이 곧은 청동기가 북방지역의 목조 예술을 금속으로 변용한 것이라는 견해를 제시한 바 있는데, 실제로 이러한 청동기 장식과 북방 유목민족 미술 사이에는 양식상의 유사성을 보여주는 증거가 많다. 반면 나무나 조롱박 위에 형식화된 동물면(動物面)을 새기는 기술은 동남아시아와 주위의 군도(群島)에서 자생된 것으로 오늘날까지도 행해지고 있다. 또한 젖은 점토판 위에 찍어 새기는 장식기법이 동남아시아에서 현재까지 존속하고 있는데, 반복되는 원, 나선, 소용돌이 문양은 청동기 장식에도 영향을 주었을 것으로 보인다. 비록 몇몇 요소들은 중국 고유의 토착적인 것이 아니라 하더라도 이들이 모두 합쳐져서 강렬하고 특색 있는 중국적인 장식 표현을 이루게 되었다.

그러나 이러한 표현의 기원이 무엇이었던 간에 동물 양식을 단지 제사용 청동기에 한정시켜 생각해서는 안될 것이다. 우리가 만약 상(商) 왕조시대로 돌아가 안양의 한 부유한 귀족의 저택 안에 서 있다면 도철(饕餮) 문양과 돌출한 용, 매미, 호랑이 형상이 들보에 그려져 있거나 내실의 가죽 벽걸이와 깔개 등에 응용되고 있으며, 혹은 비단 옷에 직조되어 있는 것을 볼 수 있을 것이다. 우리가 무덤의 부장품을 통해 알아왔던 이러한 모티프들은 어떤 개별적인 청동기의 형태나 기능과 결부되어 있는 것이 아니라, 장식적이기도 하고 상징적이기도 하며 신비롭기도 한 상대 미술의 전체적인 레퍼토리 가운데 속해 있는 것이라는 견해가 확실해져 가고 있다.

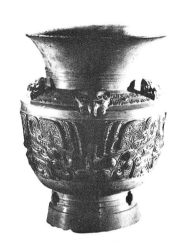

34 청동 제기, 준(尊). 안휘성(安徽省) 부남(阜南) 출토. 상대 후기

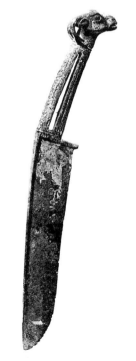

35 뿔이 큰 염소의 머리로 장식한 칼. 청동. 안양(安陽) 출토. 상대 후기

앞서 일부의 신석기 유적지에서 우리는 옥기(玉器)를 볼 수 있었는데, 옥은 단단하고 견고하며 순도(純度)가 높다는 특유의 덕목(德目) 때문에 단순한 실용적 목적 이상의 물품을 만드는 데 사용된 듯하다. 상대(商代)에 들어오면 이러한 옥을 다루는 기술은 한 단계 더 진전되는데, 이 돌의 산출지와 가공술 및 초기 중국 문화에서 차지하는 독특한 위치를 간략하게나마 살펴볼 필요가 있다.

이른 시기의 여러 문헌에서 중국 본토의 각 지역에서 생산된 옥에 대해 언급하고 있지만 수세기 동안 옥의 주된 원산지는 중앙아시아 호탄(Khotan) 지역의 강바닥이었으므로 서구의 학자들은 중국에서는 옥의 원석이 생산되지 않았다는 결론에 도달하였다. 그러나 최근에 이루어진 일련의 발견은 고대 문헌의 내용을 얼마간 뒷받침해 주고 있는 듯하다. 왜냐하면 오늘날 북경(北京)의 옥기 공방에서 사용되고 있는 경옥(硬玉)은 하남성(河南省) 남양(南陽)과 섬서성(陝西省)의 남전(藍田)으로까지 그 진원을 찾아갈 수 있기 때문이다. 그러나 역사적으로 중국인에 의해 소중히 여겨져 온 진옥(眞玉)은 강철만큼이나 단단하고 빼어난 경도(硬度)를 지닌 투명한 연옥(軟玉)이다. 연옥은 이론상으로는 순수한 유백색(乳白色)을 띠지만 극히 미량의 불순물에 의해서도 녹색과 청색에서부터 갈색, 적색, 회색, 황색, 심지어 흑색에 이르기까지 폭넓은 색상의 변화를 보여준다. 18세기에 들어와 중국의 옥 세공인들은 버마에서 또 다른 광물인 경옥의 산지를 발견하였는데 광채가 도는 사과빛과 에머랄드빛 녹색의 경옥은 중국 국내외에서 보석 세공용으로 인기를 얻게 되었다. 옥은 그 고유한 속성으로 인해 고대로부터 중국인들 사이에서 특별히 숭상되어 왔다. 후한대(後漢代)의 학자 허신(許愼)은 자신이 저술한 위대한 자전(字典)『설문해자(說文解字)』에서 오늘날 중국 미술을 배우는 모든 이들에게 익히 알려져 있는 다음의 글을 통해 옥을 묘사하고 있다. "옥은 모든 돌 가운데 가장 아름다우며, 옥에는 5가지 덕목(德目)이 있다. 윤택이 있으며 그로써 따스함은 인(仁)의 방도이다. 결이 있어 밖으로부터 안을 알 수 있는 것은 의(義)의 방도이다. 그 소리가 천천히 앙양되어 전일하여 그로써 멀리 들리는 것은 지(智)의 방도이다. 굽어지지 않고 부러지는 것은 용(勇)의 방도이다. 예리한 각을 지녔으나 사람을 상하게 하지 않는 것은 결(絜·潔)의 방도이다."[3] [역15] 이와 같은 정의는 그 본질상 진옥(眞玉)에 적용되겠으나 "옥"에는 연옥(軟玉)과 경옥(硬玉)뿐만 아니라 사문석(蛇紋石), 무각선석(tremolite), 각섬석(角閃石), 대리석(大理石)과 같은 질좋은 돌들도 포함된다.

옥은 단단하고 강한 석질상 다루기가 매우 어렵기 때문에 가공시에는 연마재(研磨材)를 사용하여야만 한다. 한스포드(Hansford)는 시간이 주어진다면 대나무 궁추(弓錐)와 건축용 모래만으로도 옥판(玉板)에 구멍을 뚫을 수 있음을 실험으로 보여주었다. 최근에는 안양(安陽)에서 이미 금속제 연장이 사용되고 있었다는 주장이 제기된 바 있다. 또한 상대(商代) 보석 세공인들이 오늘날의 카보런덤(carborundum : 탄화규소)보다 더 단단한 송곳을 사용하였으리라는 증거도 있다. 소형의 환조상들이 여러 유적지에서 발견되고 있기는 하지만 그 대다수를 차지하는 병기(兵器)와 제의용(祭儀用) 혹은 장식용 물품들은 0.5인치를 넘지 않는 얇은 판으로 제작되고 있다. 정주(鄭州)에서 출토된 옥기류에는 길고 아름다운 칼과 도끼인 과(戈)의 날, 환(環), 원반(圓盤)의 일부분, 거북 모양의 조각 그리고 의복의 장신구나 패물(佩物)로 착용하기 위해 양끝에 구멍을 뚫고 새나 기타 다른 동물의 형상을

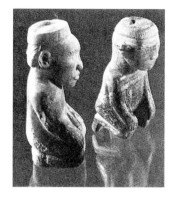

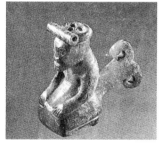

36 석용(石俑)과 옥용(玉俑). 부호묘(婦好墓) 출토, 안양(安陽). 상대

3 S. Howard Hansford, *Chinese Jade Carving*, p. 31.

역주
15 『設文解字』 1上 19a "石之美有五德者. 潤澤以溫, 仁之方也. 鰓理自外可以知中, 義之方也. 其聲舒揚, 專以遠聞, 智之方也. 不撓而折, 勇之方也. 銳廉而不忮, 絜之方也" 아쓰지데즈찌 著·朴榮喜 譯,『漢字學《設文解字》의 세계』(以會文化社, 1996), p. 152 참조.

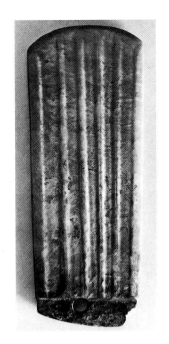

37 도끼날. 옥. 안양(安陽) 출토. 상대
후기

역주
16 춘추시대 열국(列國)의 하나. 절
강(浙江) 지방을 중심으로 남방
계의 이민족이 세웠으며 회계
(會稽)에 도읍하였다. 2대 구천
(句踐 : 496-465 B.C.)이 왕위에
있을 당시 오(吳)나라에 일시
패하였으나 와신상담한 끝에 다
시 오나라를 쳐서 멸망시키고
위세를 크게 떨쳤으나 그의 사
후 세력이 다소 위축되었다. 전
국시대 중엽인 B.C 334년, 초(楚)
를 공격하려다 실패하고 도리어
초에 의해 패망하였다.

본떠 만든 납작한 장식판 등이 포함되어 있다.

안양(安陽)에서 출토된 유물들은 정주(鄭州) 발굴품과 비교할 수 없을 정도로 아름다우며 제작기법과 그 종류가 훨씬 다양하다. 유물들 가운데는 새, 물고기, 누에, 호랑이 형태의 장식판과 벽(璧 : 원반), 종(琮 : 관), 원(瑗 : 고리) 그리고 구슬, 칼, 의장용 도끼 등과 같은 제의용(祭儀用) 기물들이 포함되어 있다. 근래에 새롭게 발견된 희귀한 출토품 가운데는 부호묘(婦好墓)에서 발굴된 꿇어 앉은 시종이나 노예 상들이 있는데, 이는 안양기(安陽期) 초기의 복식(服飾)과 머리 모양에 대한 자료를 제공해 주고 있어 상당히 특별한 가치를 지니고 있다(도판 36). 그리고 진옥(眞玉)이 아닌 대리석이긴 하지만 안양에서 발견된 가장 웅장한 출토품으로 무관촌(武官村) 대묘(大墓) 바닥에 놓여 있었던 관종(管鍾)이 있다. 이것은 얇은 대리석 판을 잘라내어 제작하였는데, 매달기 위해 구멍이 뚫려 있으며 도드라진 실부조로 호랑이 문양을 장식하였다. 이 인상적인 발굴품은 상 왕실에서 행해졌던 제례의식에서 음악이 차지했던 중요성을 입증해 준다고 하겠다.

그러나 모든 조각이 옥이나 대리석과 같이 가공하기 어려운 소재로 만들어진 것은 아니다. 가장 아름다운 상대(商代) 의장(意匠) 가운데는 동물의 뼈나 상아(象牙)에 새긴 것도 있다. 선사시대에 북중국에서 서식했던 코끼리는 상대에도 양자강 이북에서 여전히 발견되고 있다. 상의 한 황제가 코끼리를 애완용으로 길렀다는 예도 있는데, 이 동물은 아마도 월(越)[16]나라로부터 조공(朝貢)으로 바쳐진 것 같다. 반면 상아는 중국 남방의 인접국을 통해 충분하게 공급되었다. 수레나 가구, 혹은 상자를 치장하기 위한 것으로 보이는 수 평방 인치 크기의 상아나 골각제(骨角製) 장식판은 도철문이나 아주 복잡하고 아름다운 문양으로 장식되어 있거나 때로는 터키옥으로 상감되어 있기도 하다. 청동기와 마찬가지로 이러한 골각기나 상아 세공품들 역시 북미 서부 해안의 인디언 미술과 놀라울 정도로 유사성을 보여준다. 수년 동안 학자들은 이러한 연관성이 의미하는 아주 흥미있는 가능성들을 건드려 왔지만 이것을 만족스럽게 설명해 줄 어떠한 고고학적 연결고리도 아직 발견되지 않고 있다.

38 문양이 새겨진 골각 손잡이. 안양
(安陽) 출토

39 호랑이 문양이 새겨진 관종(管鍾). 석재(石材). 안양(安陽) 무관촌
(武官村) 출토. 상대 후기

3
주(周) 왕조

상(商) 왕조가 쇠퇴기에 접어 들면서 서쪽 변방에 자리한 제후국이었던 주(周)가 강성하여 주 문왕(文王)은 상(商)의 영토 2/3를 실질적으로 지배하기에 이르렀다. 마침내 기원전 1045년 문왕의 아들 무왕(武王)에 의해 안양(安陽)이 함락되면서 상 왕조의 마지막 왕이었던 주(紂)는 자결하게 된다. 무왕을 계승한 나이 어린 성왕(成王)의 치하에서 역사상 강력한 섭정자(攝政者)로 알려진 주공(周公)[역1]이 제국을 강화해 나갔다. 봉건제(封建制)를 확립하고 가신(家臣)들에게 상의 영지를 분봉(分封)하였으며, 상 왕조의 후손들로 하여금 송(宋)이라는 작은 제후국을 통치하도록 허용함으로써 대대로 조상에 대한 제사를 지낼 수 있도록 하였다. 주공은 중국 역사상 가장 장기간 지속되었던 왕조의 체계를 다졌다. 비록 후대로 가면서 끊임없는 내전의 소용돌이 속에서 왕실이 궤멸되는 혼란스러운 양상을 보이긴 하지만 주 왕조는 중국 역사상 가장 독특하고 오래동안 존속했던 제도적 기초를 세웠던 왕조였다.

상대(商代)의 전통은 왕조의 교체에도 불구하고 단절되지 않았다. 오히려 그 가운데 대다수가 발전되고 한층 완성되어 갔다. 봉건제도, 궁정 의식, 조상숭배의 전통은 국가의 결속을 이끌어내는 데 있어서 보다 면밀하고 효과적인 계기를 마련해 주었으므로 왕조 말 혼란기의 많은 보수주의자들, 그 가운데 특히 공자(孔子) 같은 이는 문왕, 무왕, 주공의 치세를 황금기로 회고하고 있다. 이 시기의 종교적 생활은 여전히 상제(上帝) 숭배가 중심을 이루고 있었으나 서서히 "천(天)"의 의식이 대두되면서 상제에 의해 구현되었던 미숙한 개념을 대체하게 되었다. 청동기의 명문(銘文)과 초기 문헌들은 하늘의 뜻을 따르고 덕(德)을 숭상하는 "도덕률(道德律)"의 시작을 말해주고 있는데, 이 모두는 뒷날 공자 가르침의 근간이 되었다. 주 궁정은 제례의식(祭禮儀式)의 중심이 되어 음악, 미술, 시, 극(劇) 등을 모두 "예관(禮官—擯相)"의 주도하에 종합시켜 국가라는 개념에 도덕적이고 미적인 위엄을 부여하였다. 국왕은 조석(朝夕)으로 신하들의 알현을 받았다(이러한 관습은 1912년까지 지속되었다). 그날의 칙령(勅令)은 죽간(竹簡)에 기록되고 사관(史官)에 의해 낭독된 후 관리(官吏)들에게 넘겨져 집행되었다. 목왕년간(穆王年間 : 기원전 947~928)에서부터는 이러한 칙령을 청동 제기 위에 주조하여 보존하는 것이 관례가 되었다. 이러한 명문(銘文)은 시간이 경과함에 따라 장문화(長文化)되고 있는데, 주대 초기의 연구에 있어서 비중 있는 사료의 역할을 하고 있다. 이외에 또 다른 주요한 기록으로는 고대 궁정

역주
1 주 무왕(武王)의 아우. 무왕을 도와 은(殷)나라를 멸했으며, 무왕을 이어 제위에 오른 어린 성왕(成王)을 현명하게 보필하여 섭정하였다. 정전제(井田制)를 실시하고 혈연관계의 종법제도를 완성하는 등 왕조의 기틀을 공공히 다졌다. 후세 유가(儒家)에 의해 성인으로 칭송받았다.

의 풍(風), 아(雅), 송(頌) 등을 모아 공자가 편찬했다고 전하는 『시경(詩經)』과 상 왕조의 멸망과 주의 초기 시대를 기록한 『서경(書經)』가운데 비교적 신빙성이 있는 여러 편(篇)들을 꼽을 수 있다. 이러한 문헌들은 중국 문명의 가장 두드러진 특성 중의 하나인 역사의식을 증명해 주며, 중국인들의 삶을 문자로 담아낸 귀중한 자료라는 데서 의의가 크다.

주(周) 왕조의 첫번째 국면은 기원전 771년의 유왕(幽王)의 죽음과 섬서성(陝西省)으로부터 낙양(洛陽)으로의 동천(東遷)에 의해 마감되고 있다. 이 시기에 들어오면 봉건 제후국들이 날로 강성해지면서 동주(東周)의 최초의 통치자였던 평왕(平王)은 진(晉)과 제(齊), 두 제후국의 도움으로 주 왕실을 유지해 나갈 수 있었다. 머지 않아 주 왕실은 더욱 쇠퇴하여 결국엔 유명무실화 되지만 아직까지는 주위의 강력한 제후국들에 의해 인위적으로 지속되어 "천명(天命)"이 거두어지지 않은 왕실의 권위를 유지하였다.

기원전 722에서 481년에 해당하는 기간은 흔히 "춘추시대(春秋時代)"라고 불리워진다. 그것은 이 시기에 일어났던 대부분의 사건들이 노(魯)나라의 역사서(歷史書)인 『춘추(春秋)』에 기록되어 있기 때문이다. 나머지 사료들은 또 다른 고전인 『좌전(左傳)』에 실려 있는데, 이에 의하면 이 시기 각 제후들은 다른 제후국과 상호 동맹을 맺어 북방의 이민족을 견제하고 있었으며, 기원전 256년 진(秦)에 의하여 멸망될 때까지 전대(前代)의 찬란했던 영광의 잔영을 유지하고 있던 주 왕실에 대해서 충성을 표명하고 있었다.

주대(周代)의 도시들

현재로는 주대(周代) 초기의 건축보다 상대(商代) 건축에 관해 훨씬 많이 알려져 있는 관계로 주대의 도시에 대해서는 주로 문헌에 의존할 수 밖에 없다. 주대의 문물제도(文物制度)를 연구하는 데 있어 주요한 자료 가운데 하나는 『주례(周禮)』이다. 전한(前漢)시대에 편찬되었다고 전해지는 이 책은 의례(儀禮)와 정치체제(政治體制)를 다루고 있다. 여기에서 저자들은 시간이라는 몽롱한 안개 속을 거슬러 올라가 아득히 먼 황금시대를 되돌아보면서 주대의 의식(儀式)과 생활상을 다소 이상화하여 그리고 있지만, 『주례』에 기술된 고대의 제도와 형식을 항상 충실히 따르고자 애썼던 후대의 여러 군주들이 이를 정전(正典)으로 받아들였기 때문에 주목하지 않을 수 없다. 이 책에서는 주 왕조의 고대 도시에 대해 다음과 같이 적고 있다. "건축가들은 도읍을 사방 9리에 달하는 방형으로 설계하였고 각 면에는 성문(城門)을 3개 소씩 내었다. 성내에는 가로세로 각각 9개의 대로(大路)가 뻗어 있었는데 도로의 폭은 9량의 수레가 나갈 수 있었다. 좌측에는 종묘(宗廟), 우측에는 사직(社稷)이 위치하였고 정면에는 궁궐(宮闕), 후면에는 시장(市場)이 자리하였다."[역2]

오랫동안 초기 주의 세력이 어디에 위치하고 있었는지 알려지지 않았다. 그런데 70년대 후반에 궁전 건물의 흔적이 남아 있는 주의 도시 유적지가 서안(西安)에서 서쪽으로 약 100여km 떨어진 기산(岐山)에서 발견되었다. 주는 정복 이후 여러 해 동안 기산에서 계속해서 통치하였다. 서안 가까이에 있는 풍수(灃水)의 양 강안에서 고고학자들은 30년에 걸쳐 주대의 고분에서 청동기를 포함한 다량의 유물들을 발굴하였는데 이 청동 부장품들의 대부분은 아마도 기원전 771년 낙양(洛陽)으로 급히 천도하면서 매장되었던 것으로 보인다.

주대 후기에 들어와 독립적인 제후국들이 급격히 증가하면서 도시의 수도 늘어났고 그 중 어떤 도시는 매우 컸다. 예를 들어 산동성(山東省)에

역주
2 『周禮』 考工記 "匠人營國, 方九里, 旁三門, 國中九經九緯, 經塗九軌 右祖左社, 前朝後市."

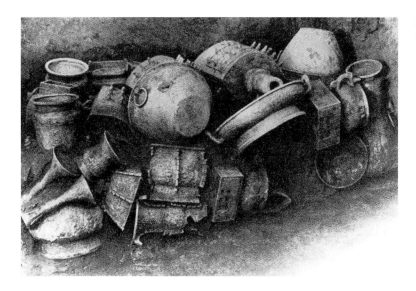

위치한 제(齊)나라의 수도는 동서 1.6km, 남북 4km에 달했으며, 흙을 다져
만든 지면에서 9m 높이의 성벽으로 에워쌓여 있었다. 하북성(河北省) 연(燕)
의 수도는 더 컸다. 이러한 주대 후기의 도시들과 이에 부속된 왕족들의 분
묘는 고고학자와 미술사학자들에게 거의 무진장한 보고(寶庫)를 제공해 준다.

『시경(詩經)』에는 종묘(宗廟)나 궁궐(宮闕) 건축물에 대한 생생한 묘사
가 몇 군데 기록되어 있는데, 다음에서 아서 웨일리(Arthur Waley)에 의해
번역된 한 부분을 소개하고자 한다.

건축과 조각

선조(先祖)의 업을 이어
고대광실(高臺廣室) 지었으니
서쪽과 남쪽에 문을 내었네
이 곳에 살고 깃들어
웃고 이야기하네

널판지 잘 동여매고
탁탁 소리내며 흙을 쌓네
비바람 막고
새나 쥐도 없애니
군자(君子) 쉴 곳으로 높고도 크네

다소곳이 공경하며 서 있는 듯하고
빠른 화살처럼 곧게 뻗었으며
새가 날개를 펴고 나는 듯
꿩이 날아가는 듯하니
군자가 오를 곳이네

평평한 뜰이며
쭉쭉 뻗은 기둥이며
상쾌한 대청 마루

고요하고 넓은 안채
군자가 편히 쉴 곳이네

돗자리 아래 깔고 대자리 위에 깔아
편안히 잠을 자네
잠자다 일어나
간밤의 꿈 점치니
길몽은 무엇인가?[1][역3]

 이 시는 우리에게 높은 기단(基壇) 위에 흙을 다져 세운 담벽과 견고한 목재 기둥으로 받쳐진 지붕, 아직 곡선을 그리고 있지는 않지만 날개처럼 펼쳐진 처마와 일본식 다다미와 같이 두터운 자리로 덮혀 있는 따뜻하면서도 가볍고 편안한 마루로 이루어진 웅장한 건물의 모습을 떠올리게 한다. 주대(周代)의 가장 기념비적인 건물은 조상에 대한 제사를 거행했던 종묘(宗廟)였으나 궁궐이나 개인 가옥도 대개 규모가 컸고 오늘날의 주택에서 볼 수 있듯이 일부는 그 당시에 이미 몇 개로 연결된 안마당을 갖추고 있었다. 수대의 분헌은 지나치게 사치스러운 십을 싯은 사람늘에 대한 성고로 가득차 있는데, 이러한 행위는 무엇보다도 왕실의 특권을 침해하는 것으로 받아들여졌다. 예컨대 공자(孔子)는 그 시대에 어떤 사람이 주두(柱頭)를 산악(山岳)무늬로 장식하고 마루 대공(臺工)은 왕만이 사용할 수 있는 표지인 개구리밥[靑藻]문양으로 치장한 별채에서 거북이[아마도 점(占)을 치기 위한 것으로 보인다]를 기르고 있는 것에 대해 비난하고 있다. 반면에 덕이 높은 한 통치자가 종묘(宗廟)의 지붕을 이엉으로 이었다거나 오(吳)의 가로왕(柯盧王)은 "겹자리에 결코 앉지 않았으며 처소(處所)는 높지 않고 궁궐에는 전망대를 설치하지 아니하였으며, 배와 수레도 검박하였다." 라고 전하는 구절을 통해 볼 때 이러한 문헌의 저자들이 옛 시대의 소박함을 찬양하고 있음을 알 수 있다.

 궁궐과 종묘를 제외하고 가장 두드러지는 주대의 건물은 명당(明堂)이었을 것이다. 고대 문헌에는 이에 대해 상세하지만 모순되는 설명이 수록되어 있다. 제례용 건물인 명당은 흙을 다져 축조한 높은 기단(基壇) 위에 나무로 지은 일종의 누대(樓臺)로서,『좌전(左傳)』에 의하면 제후들은 이를 요새나 연회를 베푸는 장소로 이용하였으며 거기서 경치를 바라보기도 하였던 일이 서술되어 있다. 그런데 이러한 구조물의 형태는 중국 남부의 촌락이나 농촌에서 흔히 볼 수 있는 높은 창고나 망루에서 근래까지도 존속하고 있는 것으로 보인다.

 주대의 유적지에서는 지금까지 상대(商代) 건물의 내부를 치장했던 것과 같은 어떠한 석조(石彫) 장식재의 흔적도 발견되지 않고 있다. 그러나 프리어 미술관에 소장되어 있는 것으로 사지(四肢)와 얼굴이 양식화된 유명한 호랑이 한 쌍(여기에 그 하나를 볼 수 있다)에서 볼 수 있듯이 주대의 장인(匠人)들도 환조상을 조각하고 거기에 놀라운 활력을 부여할 수 있는 기량을 분명히 갖추고 있었다. 표면을 덮고 있는 반추상적인 장식의 리드미컬한 움직임은 보다 사실적인 처리와는 차이가 있지만 강렬함에 있어서는 결코 뒤떨어지지 않는 기묘한 생기를 이 조각품에 부여하고 있다. 이들은 잠정적으로 기원전 10세기경으로 편년되는데 거친 새김과 전체적으로 괴이한 장식은 주대 중기의 양식을 예고하고 있는 듯하다.

1 Arthur Waley, *The Book of Songs* (London, 1937), pp. 282-83.
2 버나드 칼그렌(Bernhard Karlgren)의 *A Catalogue of the Chinese Bronze in the Alfred F. Pillsbury Collection* (알프레드 F. 필스버리 소장 중국 청동기 목록)에서 일부 인용한 것으로 마지막 문장에서 중국 고대의 청동기는 부장용(副葬用)이라기보다는 제례의식용(祭禮儀式用)으로 만들어졌음을 명백히 알 수 있다.

역주
3 『詩經』 小雅 斯干篇 "似續妣祖, 築室百堵, 西南其戶. 爰居爰處, 爰笑爰語. 約之閣閣, 椓之橐橐. 風雨攸除, 鳥鼠攸去, 君子攸芋. 如跂斯翼, 如矢斯棘, 如鳥斯革. 如翬斯飛, 君子斯躋. 殖殖其庭, 有覺其楹, 噲噲其正, 噦噦其冥, 君子攸寧. 上莞上簟, 乃安斯寢. 乃寢乃興, 乃占鴉夢. 吉夢維何…" 홍성욱 역해,『詩經』(고려원, 1997), pp. 269-275 참조.

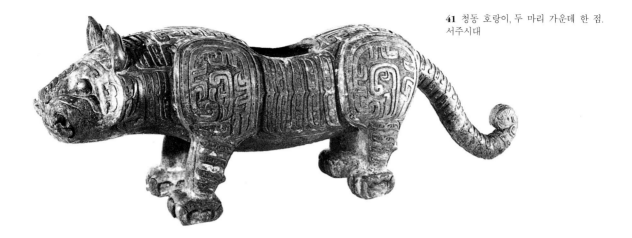

41 청동 호랑이, 두 마리 가운데 한 점.
서주시대

제사용 청동기

가장 이른 시기의 서주대(西周代)의 제사용 청동기는 상대(商代)의 전통을 거의 변화없이 계승하고 있으나 중요한 차이점이 명문(銘文)에서 발견되고 있다. 즉 상대에는 이들 명문이 혼령을 향해 올리는 단순한 봉헌이었던 반면에 주대에는 일족의 조상들에 대한 의사소통의 수단이거나 생존해 있는 귀족의 명예나 업적을 후손들에게 기록으로 남김으로써 그들의 위엄와 권력을 알리는 수단이 되어 감에 따라 명문의 종교적 기능은 약화되었다. 때로 이러한 명문은 길이가 수백 자에 이르기도 하는데 그 자체로도 극히 가치있는 역사적 기록이라 하겠다. 다음에 소개되는 필스버리 소장(Alfred Pillsbury Collection)의 궤(簋) 위에 새겨진 주대 초기의 전형적인 단문(短文)의 명문은 청동기의 기능을 극명하게 보여준다. "왕은 내어(迷魚)를 침공하고 계속해 뇨흑(淖黑)을 공격하였다. 왕은 귀환하여 종주(宗周)에서 제물(祭物)을 태워올리고 곽백(郭伯) 10세에게 자패(紫貝) 10겹줄을 하사하였다. 이에 왕의 은덕을 찬양하기 위하여 돌아가신 아버지의 궤(簋)를 만드노니 바라건대, 자손만대(子孫萬代) 무궁토록 소중히 사용하라."[2]

주(周)의 정복 이후에도 상대(商代)의 청동기 양식은 약 1세기 동안 계

42 청동 제기, 사각 이[方彝]. 왕실의 연대기 편자인 령(令)이 헌정한 긴 명문이 있다.

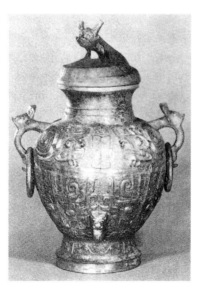

43 청동 제기, 뢰(罍). 요녕성(遼寧省) 객좌현(喀左縣) 출토. 서주 시대

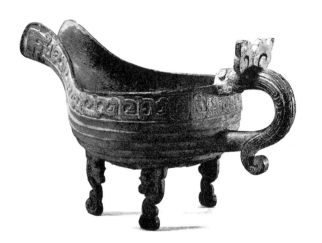

44 청동 제기, 이(匜). 서주시대 후기, 기원전 8세기경

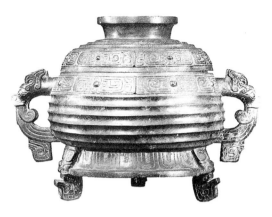

45 청동 제기, 궤(簋). 명문에 의해 기원전 825년. 서주시대

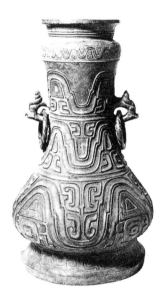

46 청동 제기, 호(壺). 명문에 의해 기원전 862년 혹은 기원전 853년 : "번국생(番匋生)이 그의 첫째 아들 맹비口(孟妃口)의 신부에게 주는 결혼 선물로, 26번째 해, 10번째 달, 초길(初吉) 을묘(乙卯)날에 이 신부의 호(壺)를 만든다. 자자손손 대대로 소중히 간직하여 사용하기를 바라노라. (隹卄又六年十月初吉乙卯番匋生鑄胎壺 用胎厥元子孟妃口 子子孫孫 永寶用)"

47 청동 제기, 호(壺). 동주시대 초기, 기원전 600년경

속되었는데 특히 하남성(河南省) 북부 낙양(洛陽) 지역에서 그러한 양상이 확인되고 있다. 한편에서는 주 왕실의 기호에 따라 서서히 변화가 진행되어 고(觚), 작(爵), 굉(觥), 유(卣)와 같은 인기있던 상대(商代)의 기형(器形)들은 점차 자취를 감추고 얕은 대야 형태의 반(盤)이 많이 보이고 있다. 이는 아마도 제주(祭酒)를 담는 기능이 약화되고 손을 씻는 용도가 부각되는 주대 제기의 성격을 반영하고 있는 것 같다. 반면에 정(鼎)은 이제 3개의 구부러진 다리 위에 넓고 얕은 사발을 얹은 모양으로 되었다.

이 시기의 청동기들은 주조기법이 조잡해지면서 형태가 휘어지거나 둔중해지고 이음매도 크고 거칠어지는 경향을 보이는데 기형의 아름다움보다는 명문이 가지고 있는 가치로 인하여 중국 골동품 애호가들에 의해 소중히 취급되고 있다. 상대 청동기 장식에서 그토록 두드러지게 나타났던 여러 동물 문양, 특히 도철(饕餮) 문양은 장식대(裝飾帶)나 뇌문(雷紋), 비늘 모양의 문양 속으로 용해되어 들어가고 있다. 이처럼 동물 문양이 퇴조하기 시작하는 현상은 어떠한 불가피한 양식적 발전에 기인하는 것이 아니라 지배층의 종교관이 변화하였던 때문으로 해석된다. 다시 말해 상대에는 실

물이거나 가상의 동물이거나 모두 부족의 조상과 신의 사자(使者)라고 믿어졌던 반면 주대의 사람들은 일단 상대의 전통에서 벗어나자 새와 동물들을 수호령(守護靈)이 아니라 사나운 맹수나 맞서 대항할 대상으로, 혹은 대지를 메마르게 한 하늘의 9마리 불새(태양)를 쏘았던 궁수 예(羿)와 같은 지상의 영웅에 의해 정복되어야 할 적(敵)으로 인식하였다.

주대의 청동기에서 나타나는 양식상의 변화는 기원전 8, 7세기 주의 군주들이 북방 정벌과 함께 들여온 외래 사상이나 기술의 전파 및 독자적인 미술 양식을 발전시켜 나가기 시작한 제후국(諸侯國)들의 발흥에 의해 더욱 촉진되었다. 북방지역과의 접촉을 통해 도입된 가장 이채롭고도 새로운 특징은 서로 얽힌 동물 형상들을 복잡한 문양으로 표현하는 미술이라 할 것이다. 이러한 기법은 중국 미술에서는 하남성(河南省) 신정(新鄭)과 상촌령(上村嶺)의 기원전 7세기의 분묘에서 발굴된 청동기에서 처음으로 나타나는데 하남의 신정에서 발견된 기원전 650년경으로 추정되는 호(壺)에서는 한층 더 진전된 모습을 볼 수 있다. 도판 47에서 보이는 이 호는 아래에 두 마리의 호랑이가 받치고 있고, 큼직한 뿔과 뒤틀린 몸통을 한 또다른 두 마리의 호랑이가 손잡이를 이루며 양 측면을 감아 올라가고 있고 그 발밑에는 이보다 작은 호랑이들이 장난치고 있다. 그릇의 몸체는 편편하면서도 밧줄같이 서로 얽힌 용 모양의 문양으로 전면이 뒤덮혀 있으며, 꼭대기의 뚜껑은 밖으로 벌어진 잎사귀 형태의 테두리로 둘러쌓여 있다. 이제 형태와 장식이 아름답고도 완벽하게 융합되어 구성되는 초기 청동기의 특성은 사라졌으며 또한 주대 초기와 중기에 보이는 거칠지만 당당한 역동성도 사라졌다. 이러한 신정 출토 청동기들은 전국시대(戰國時代)의 세련된 미술이 꽃피기 이전의 불안정한 전환기를 대표한다.

주대(周代) 초기와 중기의 옥기류(玉器類)와 관련된 신뢰할 만한 고고학적 증거는 빈약하지만 새로운 발견품들이 계속 늘어나고 있다. 2차대전 이전 하남성(河南省) 준현(濬縣) 신촌(辛村)에서 작업하던 고고학자들에 의해 다량의 옥기가 발굴되었는데, 대부분이 상대(商代) 유형의 조잡한 변형으로 부조의 경우 대개 평평한 표면 위에 얕게 새기는 정도에 그치는 것이었다. 1950년 이래 계속된 발굴 결과도 서주(西周) 초기에 들어와 제작기술이 쇠퇴하고 있다는 인상을 주고 있다. 그러나 제한된 조건하에서 발굴되는 주대의 옥기는 전체 수량에 비해 아주 소량에 불과하다. 이러한 점 외에도 전통적인 형식이 장기간에 걸쳐 변화없이 지속되었으며 매장 당시 골동품을

옥기

48 제사용과 부장용 옥기(玉器):
1. 규(圭) 2. 벽(璧) 3. 종(琮) 4. 아장(牙璋)
5. 염규(琰圭) 6. 황(璜) 7. 장(璋) 8. 함(哈)

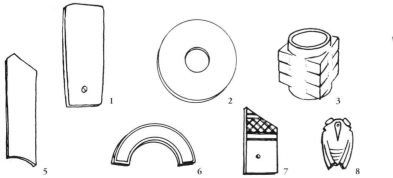

넣었을 가능성도 있음을 고려해 볼 때 각각의 옥기들의 연대를 결정짓기란 상당히 어려운 일이라고 하겠다.[3]

그러나 제사용이나 부장용 옥기류의 의미와 기능에 대해서는 의문의 여지가 한결 적다. 신빙성을 의심할 필요없는 『주례(周禮)』에 따르면 어떤 형태의 옥기는 특정 계층에 의해 전유되었던 것으로 보인다. 예를 들어 천자(天子)는 알현시에 넓고 납작하며 구멍이 뚫려 있는 진규(鎭圭)라는 홀(笏)을 들고 있었다고 하며, 공작은 이랑 모양으로 굴곡진 환(桓), 왕자(王子)는 길게 연장된 신(信), 백작은 만곡된 궁(躬), 그리고 지위가 낮은 자작이나 남작은 "곡문(穀紋)"이라고 부르는 작은 돌기 장식이 새겨진 벽(璧)이라는 원반형의 홀을 각각 들었다고 한다. 뿐만 아니라 포고령이 반포될 때에도 왕실의 권위를 나타내기 위한 옥기가 더불어 발급되었다. 예를 들어 긴 칼 형태의 아장(牙璋)은 국가의 수비대를 동원할 경우에 쓰여졌으며, 둘로 쪼갠 호랑이 모양의 호(虎)는 군사기밀을 전달할 때 발부되었고, 밑이 오목하게 들어간 염규(琰圭)라는 홀은 공식적인 사절을 보호하는 목적에 쓰여졌다. 이와 동일한 특수한 옥제품의 예는 시신(屍身)을 보호하기 위한 장옥(葬玉)에서 찾아볼 수 있는데, 대다수의 장옥들이 분묘의 원래 놓여 있던 위치에서 발견되고 있다. 대체로 사자(死者)는 상대(商代)의 관례와 달리 등을 아래로 하여 누워 있다. 가슴 위에는 하늘을 상징하는 원반 모양의 벽(璧)

3 이른 시기의 중국 옥기류(玉器類)의 연대를 결정짓는 것이 얼마나 어려운 일인가는 광동성(廣東省) 곡강현(曲江縣) 석협(石峽)의 신석기시대 분묘에서 발굴된 것으로, 도판 50에서 보이는 종(琮)과 매우 유사한 두 점의 옥으로 만든 종(琮)의 예를 보아도 잘 알 수 있는데 이 종들은 지금까지 주(周) 왕조 초기의 작품으로 편년되어 왔다. 『文物』, 1978, 第7期, p. 15 참조.

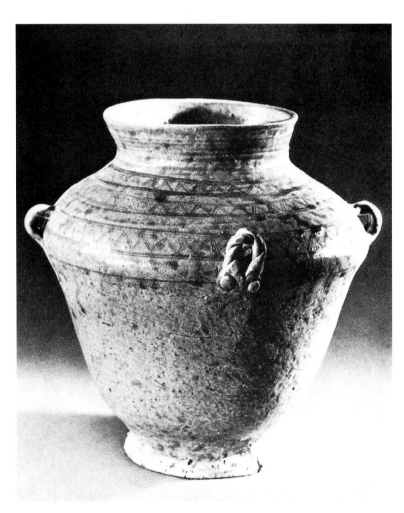

49 회유도(灰釉陶) 항아리. 석기(炻器). 하남성(河南省) 낙양(洛陽) 북요촌(北窯村) 분묘 출토. 서주시대

이 놓여 있고, 몸 아래에는 땅을 상징하는 종(琮)이 놓여 있으며, 시신의 동쪽에는 홀의 일종인 규(圭)와 서쪽에는 호(虎), 발이 있는 북쪽에는 반원 형태의 황(璜), 남쪽에는 짧고 뭉툭한 규인 장(璋)이 놓여 있다. 뿐만 아니라 시신의 칠규(七竅)도 옥기 마개로 봉해졌는데, 그 가운데서 일반적으로 매미 모양의 납작한 원반인 함(唅)은 입 안에 넣어져 있다. 이로써 사자는 외부의 모든 해로움으로부터 보호되며 동시에 어떠한 사악한 기운도 안으로부터 빠져나오지 못하도록 봉해졌던 것이다.

옥이 신비로운 힘을 지니고 있다는 믿음을 극단적으로 보여주는 예는 옥제(玉製) 수의(壽衣)에서 찾아볼 수 있다. 옥의(玉衣)는 고대 문헌에서만 언급되었을 뿐 일부 파편을 제외하고는 그 전모를 알 수 없었는데 1968년 하북성(河北省) 만성시(滿城市)의 한대(漢代) 왕자와 왕자비의 분묘에서 우연히 완형이 발견되었다(도판 104 참조). 유승(劉勝:?~기원전 113)과 그의 부인 두관(竇綰)의 시신은 얼굴 마스크와 상의와 바지로 완전히 감싸여 있었다. 각기 2,000여개가 넘는 얇은 옥판을 금실로 연결하여 제작한 이러한 옥의의 제작에는 숙련된 옥 세공인이라 하더라도 10여 년은 족히 소요되었을 것으로 추정된다.

주대 초기의 보석 세공인들은 상대(商代)에서와 마찬가지로 매장용 옥기류 외에 다양한 종류의 장신구와 장식품들을 제작하였지만 이는 주대 후기가 되면서 더욱 아름답고 세련되어지므로 여기에 대한 논의는 다음의 4장으로 미루고자 한다.

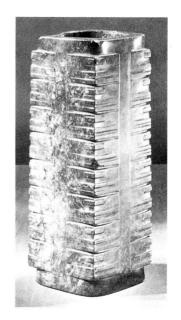

50 옥종(玉琮). 주대 혹은 더 이른 시기

도자기

청동기와 비교할 때 서주(西周)와 동주(東周) 초기의 도자기는 소박하다고 할 수 있다. 최상품들 가운데 많은 예가 청동기를 조잡하게 모방하고 있는데, 대부분 외형만을 본떴고 주로 황소의 머리나 도철(饕餮)과 같은 청동기식 장식들이 그릇 측면에 붙어 있다. 비록 적색 무문토기(無紋土器)가 일부 발견되고 있긴 하지만 서주 토기의 대부분은 거친 회도(灰陶)가 차지하고 있다. 가장 보편적이고도 순수한 도기 형태는 바닥이 둥글고 입 가장자리가 넓은 저장용 항아리로서 흔히 승문(繩紋)으로 장식되어 있다.

그러나 최근에 이루어진 일련의 발굴은 이러한 무유(無釉) 도기 외에도 훨씬 더 세련된 도자 미술이 발전하기 시작했음을 보여준다. 중국에서는 도자기의 종류를 도기(陶器)와 자기(磁:炻器와 磁器 모두 포함)의 단 2가지 유형으로 구분한다. 서주의 그릇 가운데 일부는 우리가 말하는 소위 "자기(磁器)"에는 미치지 못하더라도 분명 자(磁)의 일종인데, 특히 도판 49에 실려 있는 1972년 하남성(河南省) 북요촌(北窯村)의 서주 초기 고분에서 발굴된 녹황색 유약을 입힌 항아리는 그 좋은 예라 하겠다. 서안(西安) 근교 보도촌(普渡村)에 위치하고 있는 목왕(穆王) 재위기의 중요한 분묘에서는 수평의 홈으로 장식하고, 흑색이나 황색이 도는 상대(商代)의 유약과는 상당히 다른, 푸른빛을 띤 녹색 유약을 얇게 씌운 비슷비슷한 그릇들이 출토되었다. 하남(河南), 강소(江蘇), 안휘성(安徽省) 등지의 고분에서는 청동기 명문(銘文)에 의해 기원전 11~10세기로 추정되는 또다른 시유(施釉) 도기들이 발견되고 있는데, 이들은 모두 후대 청자(靑磁)의 조형(祖形)으로 생각된다.

4
전국시대(戰國時代)

　　기원전 6세기의 중국 지도를 펼쳐보면 아주 작고 무력한 주나라를 발견할 수 있다. 당시 주나라는 끊임없이 동맹관계를 맺거나 깨뜨리며 서로를 공격하는 강력한 제후국들에 둘러싸여 있었는데 이들은 주 왕실을 단순히 정통성과 계승성에 있어서만 짐짓 예우하는 척하였다. 북쪽에서는 사막 유목민족들을 견제하던 진(晉)이 기원전 403년에 멸망하고 천하는 조(趙)·한(韓)·위(魏)의 세 나라로 분할되었다. 이 세 나라는 한때 동북부의 연(燕)과 제(齊)와 동맹을 맺고 당시 서쪽에서 위협적으로 보이던 반(半) 이민족인 진(秦)의 세력에 대항하기도 하였다. 황하 하류지역을 지배하고 있던 송(宋)과 노(魯)와 같은 작은 나라들은 비록 강력한 군사력을 소유하지는 못했지만 중국 역사상 위대한 사상가들의 고향으로 잘 알려져 있다. 지금의 강소성과 절강성 지방에는 오(吳)와 월(越)이 중국 문화의 찬란한 조명을 받으며 등장하고 있었다. 한편 중원(中原)의 광대한 지역은 중국화된 남방계 종족으로 보이는 초(楚)나라가 지배하였고, 초와 진(秦)은 점차 더 강대해져 갔다. 기원전 473년 오는 월에 함락되고 그 뒤 월은 초에 함락되었다. 진(秦)은 훨씬 더 큰 성공을 거두게 되었는데, 기원전 256년에 위대한 주나라의 가엾은 마지막 종실을 말살하고 그로부터 33년 후에는 숙적인 초나라를 물리치고 동시에 그때까지 남아있던 위·조·연을 함락시켰다. 기원전 221년 제를 함락시킴으로써 중국 전토는 진의 지배하에 놓이게 되었다.

　　역사에서 흔히 볼 수 있는 것처럼 정치적인 혼란이 계속되던 이 몇 세기 동안 사회적·경제적 개혁이 동반되었으며 지적인 활동이 활발하게 일었고 예술 분야에서도 대단한 성과를 거두었다. 철제기구와 무기가 사용되기 시작하였으며 이 시기 처음으로 개인이 자신의 토지를 소유할 수 있었고 상거래 역시 발달하였다. 교역은 화폐의 출현에 의해 촉진되었는데, 중부지역에서는 박(鎛)이라는 '삽' 모양의 청동화폐[布錢]가 사용되었고, 북동지역에서는 칼 모양의 화폐[刀錢]가 사용되었다. 이 시기는 소위 제자백가(諸子百家)의 시대로 설객(說客 : 설득하는 손님)이라고 하는 천하를 주유하던 사상가들이 그들의 조언을 듣고자 하는 통치자라면 누구에게나 그들의 생각을 제공해 주던 시대였다. 통치자 중 가장 진보적인 후원자였던 제나라의 선왕(宣王)은 모든 학파의 명석한 학자와 사상가들을 왕실에 불러들여 적극 환영하였다. 그러나 이는 예외적인 것으로 가장 위대한 사상가였던 공자(孔子)도 노나라에서 그의 뜻을 펴지 못했다. 왜냐하면 이러한 대혼란의 시대에 현인이 강조하는 도덕적·사회적인 덕(德), 인(仁) 또는 지식과

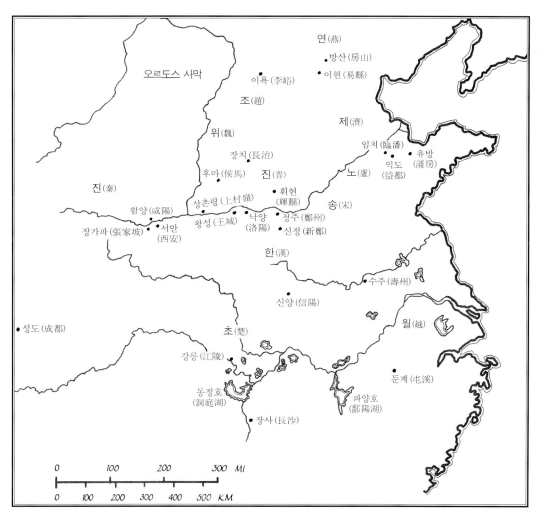

지도 4 전국(戰國)시대의 중국

자기수양의 문제에 가치를 두는 통치자는 거의 드물었기 때문이었다. 그들은 국내에서는 권력을 획득하고 국외에서는 적들을 정복하기 위해 상앙(商鞅)[1]과 법가 사상가(法家思想家)들의 변법(變法)에 더 이끌렸다. 이 법가사상은 전체주의적인 진(秦)나라가 일어나는 데 결정적인 정당성을 갖게 해주었다.

　도가(道家)는 공자와 그의 제자인 맹자(孟子)가 강조한 사회적 의무에 대해 반대하고, 한편으로는 법가 사상가들의 비도덕적 교리에 반하여 제3의 해결책을 제시했다. 그것은 사회나 국가에 복종하는 것이 아니라 보편적인 원리인 도(道)에 복종하는 것이었다. 노자(老子)는 규율과 통제가 존재의 흐름을 따르려는 인간의 자연스러운 본능을 왜곡하고 억압한다고 가르쳤다. 이러한 주장은 어느 정도 다른 학파의 엄격성에 대한 반발이었지만, 그것은 또한 그 시대의 위험성과 불확실성으로부터 벗어나 상상의 세계로 들어가기 위한 방법이었다. 사실 중국의 시인이나 화가들은 책을 통해서는 헤아려볼 수도, 배울 수도 없는 이 도가사상의 사물에 대한 직관적인 인식을 통하여 지극한 상상의 세계 속으로 비상(飛上)할 수 있었다. 초나라는 이 새롭고 자유로운 움직임의 중심이 되었다. 신비로운 사상가이며 시인이

역주

1 B.C. 약 390-338. 공손앙(公孫鞅). 법가(法家)의 대표적 인물. 나라에서 그를 상(商) 땅에 봉했으므로 상앙이라 하였다. 진나라의 효공(孝公)이 널리 인재를 구한다는 소문을 듣고 출사하여 재상에 등용되었다. 그의 주도로 시행된 일련의 변법(變法)을 통해 진나라는 부국강병의 기틀을 마련하였으나 한편으론 너무나 가혹한 법령과 제도로 인하여 백성들이 핍박받기도 하였다. 효공 사후 반대세력에 의해 죽임을 당하였다.

기도 한 장자(莊子 : 기원전 350~275)는 실제로는 인접국인 송나라 사람이었지만 풍우란(馮友蘭)이 말한 것처럼 그의 사상은 초나라의 사상에 가까웠다. '소(騷)'라는 서사적인 시에 정열적인 감정을 쏟아부었던 굴원(屈原)이나 송옥(宋玉)도 초나라 사람이었다. 이 시대의 가장 훌륭한 시뿐만 아니라 현존하는 가장 초기의 비단 그림이 이 곳에서 그려진 것은 어쩌면 우연이 아닐지도 모른다.[1]

그러나 초기 전국시대에 중국 문명의 중심지는 여전히 섬서(陝西) 남부와 하남(河南) 북부의 중원이었다. 이 지역은 중국 북쪽의 국경을 따라 군데군데 방위벽을 쌓아 보호하고 있었다. 현재 섬서성을 가로지르는 가장 오래된 성벽의 부분은 기원전 353년경에 쌓은 것으로 이러한 설명은 밖으로는 유목민족들의 약탈을 막고 안으로는 중국인들을 보호하여 그들이 비중국화되는 것을 막으려는 시도였다. 그러나 육조(六朝)시대가 되어 북중국의 넓은 지역을 이민족들이 점령하게 되면서 이 지역 중국인들이 비중국화되는 현상을 피할 수 없게 되었다.

최근까지 고고학자들은 상(商)시대의 유적에 비해 주(周)시대의 유적에 대해서는 관심을 훨씬 덜 기울였다. 제2차 세계대전 이전까지 과학적으로 발굴된 주대 후기의 주요한 유적지는 하남성에 있는 신정(新鄭) 단 한 곳뿐이었다. 이 곳에서는 지나치게 장식적이고 사치스러운 양식을 보이는 주대 중기 청동기에서부터 단순하면서도 섬세한 장식을 한 초기 전국시대의 청동기에 이르기까지 다양한 청동기가 부장된 무덤들이 발견되었다. 이무렵 낙양과 정주 사이에 살고 있던 그 지역 농부들은 여러해 동안 금촌(金村)의 고분에서 도굴을 계속해오고 있었다. 이들 고분에서 나왔다고 생각되는 청동기들은 양식상 신정(新鄭) 양식보다 시기적으로 늦은 것으로 다소 약화(弱化)가 진행된 변형 청동기에서부터 기원전 3, 4세기의 원숙한 양식을 보이는 격조 높은 작품까지 망라되어 있다.

1980년대까지 이루어진 많은 발굴들은 봉건체제 왕실의 사치스러움을 드러내 주었다. 하남성 휘현(輝縣) 유리각(琉璃閣)의 위(魏)나라 왕실 무덤에는 19대가 넘는 마차와 말들이 매장되어 있었는데, 이것은 상대(商代)의 구

1 고대 중국의 창조적 예술의식과 예술적 상상력의 태동기에 있어서 초(楚)나라가 차지하는 중요성을 최초로 지적한 이는 아더 웨일리(Arthur Waley)로, 1923년에 간행된 그의 저서 *An Introduction to the Study of Chinese Painting* (London, 1923, pp. 21-23)에서 였다. 보다 최근에는 데이비드 혹스(David Hawkes)가 *Ch'u T'zu, the Songs of the South* – 楚辭(Oxford, 1959)에서 이에 대한 초나라의 문화적 기여에 대해 논의하고 있다. 이러한 사실은 비교적 중요도가 떨어지는 도시였던 장사(長沙)뿐만 아니라 초의 수도였던 상령(常寧)과 신양(信陽)에서 행해진 발굴을 통해서도 충분히 확인되었다. 장사의 고분들과 매우 유사한 목곽분이 1980년 사천성(四川省) 성도(成都) 근처에서 발견되었는데 여기에서 이루어진 발굴 성과는 서주대(西周代)까지 초의 영향력이 얼마나 멀리 퍼져갔던가를 잘 보여주고 있다.

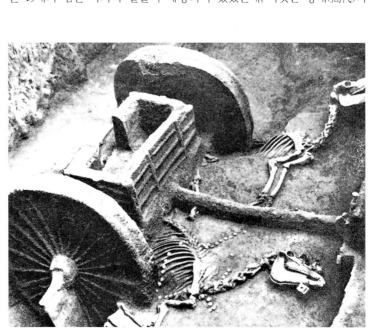

51 전차(戰車) 무덤. 하남성(河南省) 휘현(輝縣) 유리각(琉璃閣) 출토. 전국시대

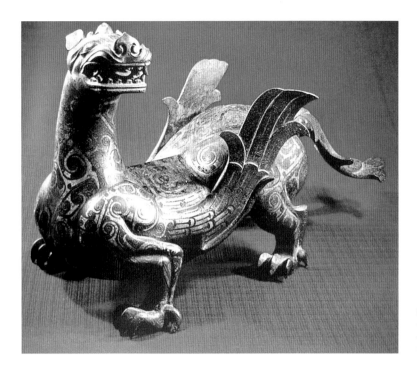

52 날개달린 신수(神獸). 청동에
은상감. 하북성(河北省) 석가장(石家莊)
근처의 중산국(中山國) 왕릉에서 출토.
기원전 3세기 말

습(舊習)이 여전히 잔존했던 것을 보여주며 이러한 부장의 관습은 머지 않
아 도제, 청동제 혹은 목제의 모형을 매장하는 것으로 대체되는 것을 볼 수
있다.

금촌과 휘현은 강력한 제후국의 영토 내에 위치해 있었지만 훌륭한 청
동기들이 모두 그러한 유적지에서 발굴된 것은 아니었다. 1978년에는 이제
까지 거의 알려지지 않은 중산국(中山國)의 왕실 무덤이 북경 남쪽에서 발
굴되었는데 여기에서는 이전에 결코 볼 수 없었던 복잡하게 상감세공을 한
엄청난 청동기 기준작들이 출토되었다. 한편 근년에 가장 주목할만한 발굴
품들이 자그마한 나라였던 증국(曾國)의 무덤들에서 나왔는데, 증은 기원전
473년 초에 의해 패망할 때까지 중국 중부에서 위태롭게 존속하던 나라였
다. 그러나 그 통치자들 중 한 명의 무덤에는 중국에서 이제까지 발견된 것
가운데 가장 크고 훌륭한 청동 종(鐘) 한 벌이 묻혀 있었다. 이러한 발굴을
통해 알 수 있는 것은 아무리 약한 통치자라 해도 권력의 상징으로서 뿐만
아니라 이웃과 경쟁자들에게 그들의 부와 수준 높은 문화를 과시하기 위해
청동기를 사용했다는 점이다. 어쩌면 한결 평범하고 획일화되는 한대 청동
기의 등장은 진(秦)과 한(漢) 왕조 하에 중국이 통일되면서 이러한 각 제후
국간의 경쟁이 불필요하게 된 데 원인이 있을지도 모르겠다.

기원전 7세기에는 이미 청동기 양식의 변화가 눈에 띄게 나타나고 있
었다. 주대 중기의 엄청나게 사치스러운 장식은 갈 때까지 가서 쇠퇴해 버
린 듯하다. 보기 흉한 돌출부위들은 사라지고 표면은 연속적인 간소한 윤
곽만을 남기고 매끈해졌다. 장식은 훨씬 더 엄격하게 제한되었으며 대개
표면보다 낮게 장식되거나 금이나 은으로 상감되기도 하였다. 고식의 흔적
으로는 세 발 달린 정(鼎)의 기형이나 고리형 손잡이에서 재현되는 도철문
(饕餮紋)의 조심스러운 응용에서 나타나고 있을 뿐이다. 그러나 이러한 양

청동기 양식의 변화

식의 혁신은 일시에 이루어진 것은 아니다. 1923년 산서성(山西省) 이욕(李峪)에서 북쪽으로 멀리 떨어진 곳에서 청동기들이 발굴되었는데, 이것들은 기원전 584년부터 450년까지 진(晉)의 수도였던 산서성 서남쪽 후마(侯馬)에서 주조된 것으로 현재 알려져 있다. 이 청동기에서 보이는 서로 얽혀 있는 평부조(平浮彫)의 용문양대(龍紋樣帶)는 후기 전국시대 양식의 복잡한 장식성을 예견해 주고 있다. 반면에 청동기들의 당당한 형태나 다리 위에 장식된 호랑이 마스크, 또 그 뚜껑을 장식하는 사실적인 새 문양과 그밖의 다른 동물들의 표현 등은 이전 시대의 활기찬 조형을 상기시켜 준다.

복잡하고 힘있는 주대(周代) 중기 양식에서 점차 섬약해지는 현상은 신정(新鄭)에서 출토한 후기 청동기에서나 금촌(金村)과 후마와 연관된 새로운 양식에서도 계속된다. 예를 들어 이욕으로 가장 잘 알려져 있는 북쪽의 유적지들에서 출토된 전형적인 형태의 폭이 넓은 삼족정(三足鼎)은 띠의 모양의 가는 띠로 나뉘어져 있는 얽힌 용문양으로 장식되어 있다. 가죽 물통이나 띠무늬, 혹은 동물의 털가죽 질감 같은 다른 소재들을 모방하는 경향이 나타나는데, 이것은 도판 58에 있는 종의 윗부분 장식의 바탕 모양에서 잘 나타나듯이 칼그렌이 "많은 갈고리"라 부르며 분명하게 지적한 것이다. 그러나 여기 보이는 편호(扁壺)와 같은 이러한 종류의 병 가운데 가장 아름다운 도판 54의 호는 칠기 회화에서 유래한 것으로 보이는 줄무늬와 각(角), 소용돌이 모양이 은으로 상감된 대칭적인 문양으로 장식되어 있다. 이러한 표현은 청동기를 매우 생기 있고 우아하게 만들어 준다. 이 청동기는 금촌에서 발굴된 후기 단계의 최고로 세련된 상감 청동기의 전형적인 예이다. 때때로 그 단순한 형태는 토기(土器)를 연상시키는데 가면과 고리형 손잡이를 제외한 표면은 평평하여 상감장식이 풍부하게 이루어져 있다. 이것은 때로는 기하학적으로, 때로는 그릇의 윤곽 위로 커다란 곡선을 이루며 지나가기도 한다. 금(金)은 안양에서 이미 사용된 적이 있지만 이제 금세공사의 솜씨는 충분히 발휘되어 낙양 지역에서 출토된 전국시대의 상감 청동기는 형태와 장식성, 공인의 숙련도에 있어서 타의 추종을 불허할 만큼 탁월하다.

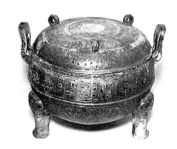

53 청동 제기, 뚜껑을 뒤집어 덮을 수 있는 정(鼎). 이욕(李峪) 양식. 동주시대 초기, 기원전 6-5세기

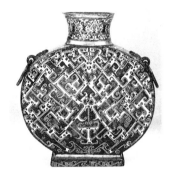

54 청동 편호(扁壺). 은상감. 전국시대, 기원전 4세기 말-기원전 3세기 초

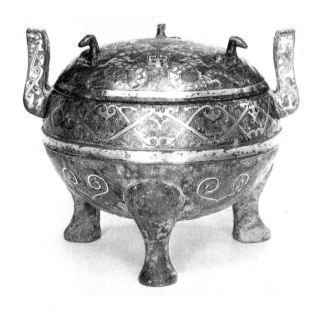

55 청동 제기, 정(鼎). 은상감. 낙양(洛陽) 금촌(金村) 출토로 추정. 전국시대 후기, 기원전 4세기-기원전 3세기

옛 지배계급의 몰락과 전통적인 의례에 대한 교육을 받지 못한 부유한 중상류층의 출현으로 금속공예가의 미술품도 이른바 "의식용 제기(祭器)"에서 "가족용 식기"로 바뀌게 되었다. 부유한 사람이라면 딸의 결혼 혼수품으로 상감된 청동 그릇을 마련해 주고, 자신의 가구나 수레를 금은이나 공작석으로 상감된 청동 부속품들로 장식하였을 것이며, 자신이 죽게 되면 그것들을 저 세상으로 가져가고자 하였을 것이다. 만약 누군가가 그의 사치함에 대해 비난한다면 그는 철학 및 경제에 관한 저술인 『관자(管子)』로부터 이런 귀절을 인용하며 자신을 변호하였을 것이다. "상(喪)을 오래 치루어 사람들이 시간을 보내게 하고 장례를 정성껏 지내 재화를 쓰도록 한다. 무덤을 크게 만들어 가난한 사람에게 일을 마련해 주고 묘의 구릉을 아름답게 함으로써 문명(文明)을 돋보이며 큰 관(棺)과 곽(槨)을 만들어 목공들에게 일을 제공하고 (죽은 자를 위한) 수의와 이불을 많이 만들어 여공(女工)들을 고취시킨다."[역주2]

공자(孔子)는 사회에서 도덕적인 효과를 지니는 음악의 가치를 인식하였다. 서양에서는 그와 동시대 인물인 피타고라스가 역시 이 점을 인식하였다. 봉건 궁정에서 추어지는 엄숙한 춤은 올바른 생각과 조화로운 행동을 돕기 위해 희생을 바치는 의식을 동반하였다. 그러므로 동주(東周)와 전국시대의 가장 훌륭한 청동기들 중 일부가 16개에 달하는 세트로 이루어진 종(鐘)이라는 것은 놀라운 일이 아니다. 이미 상대(商代) 이래 사용된 긴 손잡이가 달린 뇨(鐃)는 뚫린 부분을 위로 하여 나무틀에 매다는 것이었다. 뚫린 부분이 아래로 오게끔 하여 나무틀에 비스듬히 매단 것은 종(鐘)인데 주대(周代)에 완전한 발전을 이루었다. 여기에 실린 도판 59와 같은 박(鎛)은 주대 중기에 나타나며 전국시대에 최고로 세련된 수준에 이르게 된다. 이 박의 중앙에는 금으로 상감되었을 것으로 보이는 봉헌자 명문을 새기는 판이 있고, 양쪽에는 또아리를 튼 뱀 모양의 돌기장식들이 돌출되어 정교하게 얽혀진 띠무늬와 교대로 배치되어 있다.

단면이 타원형인 고대 중국의 종들은 어디를 치느냐에 따라 즉, 가장자리를 치느냐 혹은 가운데를 치느냐에 따라 각기 다른 음색을 만든다는 점에서 세계적으로 독특한 것이다. 지금까지 발견된 악기 가운데 가장 완전한 세트는 기원전 433년 증(曾)이라는 작은 제후국의 후작(侯爵)의 분묘에서 발견되었는데 이것은 묘의 "음악실" 두 면을 차지하고 있었다. 두 가지 음색을 지닌 65개로 된 동종과 32개의 석종, 현악기, 관악기, 타악기가 있었으며 다른 방에는 21명의 소녀들의 유골 잔해가 남아 있었다. 분명 이 시대가 되면 음악은 더 이상 순수하게 의례적인 것이 아니라 봉건 궁전의 오락에서 중요한 요소가 되었던 것 같다.

역주
2 『管子』第十二 侈靡 第三十五 "長喪以畢其時, 重送葬以起身財, … 巨瘞墳所以使貧民也. 美壟墓所以文明也, 巨棺槨所以起木工也. 多衣衾所以起女工也…" 支偉成 編, 『管子通釋』民國叢書 第 5 編 vol. 1(上海：上海書店, 1996), p. 245.

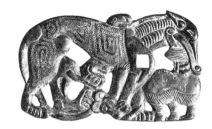

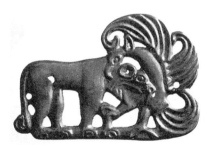

56 마구(馬具) 장식판. 청동

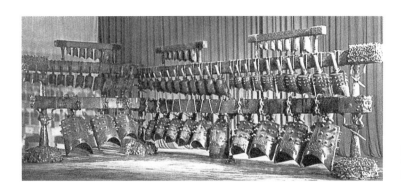

57 종걸이. 호북성(湖北省) 수현(隨縣), 증(曾)의 이(繁) 후작 분묘 출토. 전국시대

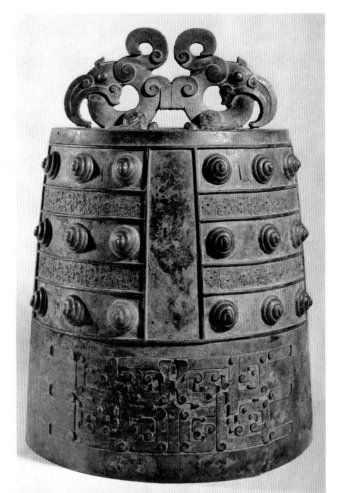

59 청동 박종(鎛鐘). 전국시대

58 청동 박종(鎛鐘)의 윗부분 장식.

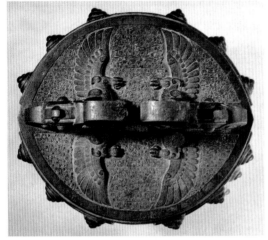

한편 중국 대도시의 귀족들이 그들의 거대한 저택에서 편안하고 안전하게 음악과 춤과 향락에 빠져 있을 때 변방지역의 사람들은 북쪽 국경을 침략하는 야만적인 이민족을 상대로 결사적인 싸움을 하고 있었다. 중국 군대로서는 말을 타고 활을 능숙하게 사용하는 유목민들이 힘겨운 상대였으므로 마침내 중국군은 전차(戰車)를 포기하고 유목민들의 전술(戰術)과 무기를 모방해야 했다. 유목민들의 영향은 전투에만 국한되지 않았다. 그들의 예술품은 거의 남아 있는 것이 없지만 활기찬 양식을 보여주는 것들이다. 수세기 동안 그들과 서쪽의 중앙아시아 초원 일대의 유목민들은 칼, 단검, 마구들을 동물 조각으로 장식했는데 처음에는 나무로, 이후에는 추측컨대 노예나 전쟁 포로를 시켜 청동으로 주조된 제품을 만들었을 것이다. 동물의장(動物意匠)이라 불리우는 이 양식은 말 그대로 중국 청동기의 추상적이지만 상상력이 풍부한 양식과는 전혀 다른 것이었다. 가끔 사실적으로 제작된 것도 있으나 대부분은 거칠고 중국 미술에서 전형적인 표현이라 할 선의 우아함 같은 것은 찾아 볼 수 없다. 오르도스 사막과 그곳의 북쪽과 서쪽의 황량한 지역에 살고 있던 유목민들은 큰 사슴, 순록, 황소, 말 등을 정력적으로 만들었다. 또한 호랑이나 독수리가 겁에 질린 사냥감 등 뒤로 달려드는 것과 같은 그들이 자주 목격하는 장면을 상당히 잔인하게 즐겨 묘사하곤 했다. 이런 장면을 표현했던 것은 아마도 사냥의 성공을 바라는

60 종치는 모습. 산동성 기남
(沂南: 3세기 墓) 화상석 탁본.
도판 81에 도해

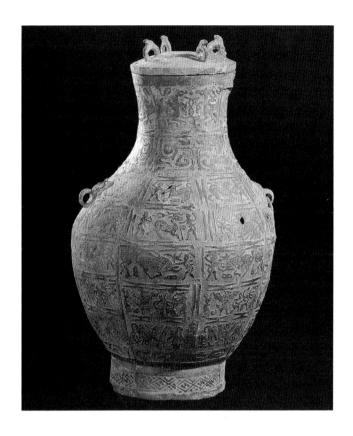

의도에서였던 것으로 보인다. 우리가 보는 바와 같이 이러한 동물의장의 흔적이 안양(安陽)에서 출토한 칼들에서 나타나고 있다. 주대 후기와 한대(漢代)에는 견융, 흉노와 다른 북방 민족이 중국에 미친 영향이 절정에 달했으며, 이러한 영향은 몇몇 상감 청동기 표현에서 보인다. 사나운 동물과 싸우는 사냥 장면은 모가 나고 거친 형태로 조형되었는데 이런 점은 비중국적이지만 그릇 자체의 모양과 기하학적 장식은 완전히 중국적인 것이다.

　　동물 디자인 가운데 가장 다양한 것은 청동 의복이나 허리띠 고리장식〔帶鉤〕에서 발견된다. 이 허리띠 고리장식들의 대부분은 사실상 양식면에서는 완전히 중국적인 것으로, 금촌과 수주(壽州)의 정교한 상감기법을 계승하고 있다. 『초사(楚辭)』의 「초혼(招魂)」이라는 시에서는 궁정 무희들이 이러한 허리띠를 차고 있었음을 알려준다.

> 여덟 명씩 두 줄로 숙달된 정확한 동작으로 정국(鄭國)의 춤을 추고 있다.
> 진(晉)나라에서 만든 서비(犀比) 허리띠 장식은 밝은 태양같이 반짝인다.[2][역3]

2　데이비드 혹스(David Hawkes), 앞 책, p. 108. 이러한 허리띠들이 서방에서 기원하고 있음을 나타내주는 "서비(犀比)"라는 어휘는 아마도 터키-몽고어인 Särbe에서 파생된 것으로 추정된다.

역주

3　"二八齊容 起鄭舞些… 晉制犀比 曹白日些…" 다른 번역에서는 晉制犀比를 "진나라에서 만든 물소뿔 놀이기구"로 번역하기도 한다. 安貞姬 譯, 『楚辭』「招魂」(자유교양추진회, 1969), p. 219; 김인규 역해, 『楚辭』(청아출판사, 1988), p. 135 참조.

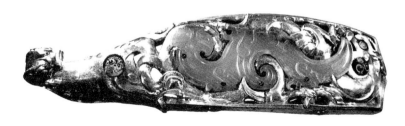

도판 62는 옥과 다양한 빛깔의 유리구슬로 용이 상감된 아름다운 금동제 허리띠 고리이다. 허리띠 고리 장식 중에서 대초원의 동물을 단독으로 묘사하거나 사투를 벌이는 모습을 표현한 것들은 거의 대부분 완전히 "오르도스(Ordos)"적인 것이다. 그러나 다른 것들은 혼합된 양식을 보인다. 예를 들어 최근에 휘현에서 발굴된 의복 고리는 은에 금도금된 것으로 두 마리의 용이 얽혀 있는 형태에 3개의 고리 모양의 옥이 장식되어 있다. 용 문양은 중국적인 것이나, 용 문양이 새겨진 전체적으로 모가 난 바탕의 평면은 북쪽 초원지대에서 온 것이다.

도자기

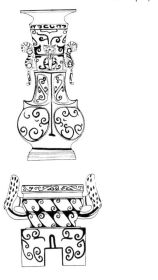

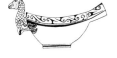

63 소형 도기. 적색과 흑색으로 문양을 그려 넣었다. 창평(昌平) 출토. 전국시대 후기

당시 북중국의 도자기에서는 청동기에서와 같은 이민족의 영향은 나타나지 않는다. 사실상 유목민들은 도자기를 거의 사용하지 않았고 도자기를 만들기 위한 시설도 없었다. 회도(灰陶)의 전통은 계속되었으나, 조잡하게 새끼줄무늬를 새긴 주(周) 초기의 인문도기(印文陶器)는 사라졌다.[역4] 그릇의 모양은 좀더 세련되어졌고 청동기 형태를 모방한 것이 많았다. 가장 인기있는 기형(器形)으로는 준(尊)이나 세 발 달린 정(鼎), 그릇이 높고 뚜껑이 있는 두(豆)와 계란 모양으로 뚜껑이 덮인 세 발 달린 돈(敦)이 있다. 일반적으로 이것들은 무겁고 무늬가 없으나, 금촌(金村)에서 발견된 것들 가운데는 도기를 굽기 전 태토가 젖었을 때 동물이나 사냥 장면을 활력 넘치게 찍거나 새긴 것들이 있다. 때때로 도공들은 그릇 표면을 검게 광택이 나도록 하거나 드물게는 은박을 도기에 입혀 금속성 질감을 내려고 시도하기도 하였다.

1940년대 전반기 동안 휘현(輝縣) 지방의 주대(周代) 후기 무덤에서 나왔다고 하는 일단의 소형 도자기와 작은 인물상들이 북경의 골동품 상가에 나타나기 시작했다. 바탕이 매우 두텁지만 아름답게 끝마무리 된 도기 가운데는 소형의 호(壺)와 뚜껑덮인 정(鼎)과 반(盤), 의복 고리와 거울 등이 있었는데 이 출토품들의 광택나는 검은 표면에는 금촌(金村) 출토 청동기들에서 보이는 상감된 기하학적 문양이 붉은 물감으로 모방되어 있었다. 이는 전부는 아니더라도 이 작품들의 많은 수가 근래의 위조품이라는 것을 말해 준다. 이 작품들은 아마도 외형은 비슷하지만 예술적으로는 수준이 떨어지는 산서(山西) 남부 장치(長治)의 무덤에서 발굴된 작은 도제 인물상이나 도판 63에 소개된 북경 근처 창평(昌平)의 전국시대 무덤에서 1959년에 출토된 소형 도기들로부터 영향을 받아 만들어졌을 것이다.[3]

초(楚)의 예술

"고전적"이라고 부를 수 있는 양식이 하남, 섬서성 지역에서 발달하는 동안 이와 전혀 다른 예술 양식이 초(楚)에 의해 지배되던 중국 중부의 넓은 지역에서 성숙되어 가고 있었다. 초의 국경선이 얼마나 넓게 펼쳐져 있었는지 (특히 남쪽으로) 정확하게 알려져 있지는 않지만 현재 안휘성에 있는 회하(淮河) 지역의 도시인 수주(壽州)를 포함하고 있었는데 초나라 예술의 영향은 하남의 휘현(輝縣)과 심지어는 북쪽의 하북 지역 청동기에서도 발견되고 있다. 진(秦)이 서쪽 지역에서 위협적으로 일어나기 전까지, 초나라는 안정되어 있었으며 양자강과 그 지류의 비옥한 계곡 일대에서 시가(詩歌)와 시각예술이 매우 융성했던 화려한 문화를 발전시키고 있었다. 실로 초의 문화는 매우 영향력이 커서 심지어 진이 기원전 223년에 초나라의 마지막 수도인 수주를 함락한 뒤에도 그 문화는 서한시대까지 큰 변화없이 지속되었다. 이 점이 초의 예술에 대해 이 장과 다음 장을 할애하여 논의하

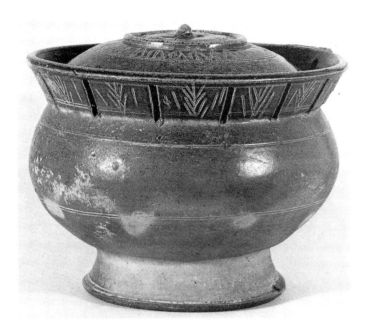

64 뚜껑 있는 주발. 녹색 유약을 입힌 회도(灰陶). 안휘성(安徽省) 수주(壽州) 출토로 추정. 전국시대 후기

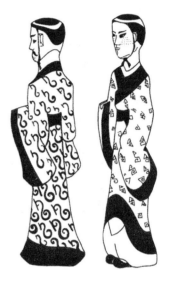

65 채회목용(彩繪木俑). 호남성(湖南省) 장사(長沙) 분묘 출토. 전국 시대 후기 혹은 한대 초기. 장광직(張光直)에 따름

는 이유이다.

기원전 6세기 말에도 수주는 여전히 채국(蔡國)의 지배하에 있었다. 이곳에서 최근에 발굴된 이 시기의 무덤은 청동기를 포함하고 있는데 대부분이 신정(新鄭) 양식을 차분하게 변형시킨 것이다. 수주가 초나라에 흡수된 뒤에도 수주의 미술은 항상 북쪽 지방의 풍격을 어느 정도 유지하고 있었다. 이 곳에서 발굴된 힘차고 아름다운 도기로 판단컨대, 수주는 당시 도자기 산업의 중요한 중심지였음이 분명하다. 도기는 바탕에 문양이 음각된 회유도(灰釉陶)로서 황록색 유약이 얇게 입혀져 있는데, 이것은 한대 월주요(越州窯) 도자기의 바로 앞선 단계이며 송나라 청자의 선조가 되기도 한다.[역5]

상령(常寧) 근처의 도읍과 장사(長沙), 신양(信陽) 지역의 초(楚) 유적지에서의 고고학적 발굴로 인하여 초의 예술이 지닌 풍요함과 함께 본질적으로 남방적인 특성이 드러난 것은 최근 몇 년의 일이다. 기원전 223년 승리를 거둔 것이 서쪽에서 온 야만적인 진(秦)이 아니라 비교적 세련되고 개화된 사람들에 의해 이루어진 것이었다면, 중국 문화는 어떠한 길을 걸었을까 상상해 보는 것도 실로 흥미있는 일이다.

1950년 장사 지방의 재개발 계획이 시작된 후 많은 거대한 분묘들이 세상에 알려지게 되었다. 화려한 무덤은 솜씨 있는 장인들에게 일감을 만들어준다고 한 관자(管子)의 말과 같이 여러 겹으로 된 관들이 깊은 묘갱(墓坑)의 바닥에 놓여 있었다. 대개 목탄층과 두꺼운 백악질의 점토로 이루어진 층으로 둘러싸여 있었는데 이러한 방법은 대부분의 무덤들이 2천 년 이상 침수된 상태로 있었음에도 불구하고 그 안에 있던 부장품들을 기적적으로 보존시킬 수 있었던 것 같다. 대개 외곽(外槨)과 묘실 벽 사이의 공간은 부장된 명기(明器)들로 채워져 있었다. 때로는 정교하게 와문(渦紋)이 투각된 길고 두꺼운 나무판자 위에 시신이 놓여 있고 그 주변에는 옥벽(玉璧)이나 돌, 유리(서주시대로까지 올라가는 이른 시기의 유리 구슬도 출토되었다), 청동 무기와 용기, 도기, 칠기 등이 놓여 있기도 하였다. 여과기 역할을 하는 백악토와 목탄층으로 인하여 비단과 마 조각들과 죽간(竹簡)에 붓으로 쓴 기록문, 옻칠한 가죽에 아름답게 그림이 그려진 방패 그리고 악기들

3 蘇天鈞, 「北京 昌平區 松園村 戰國 墓葬 發掘記」『文物』1950. 9, 참조. 필자는 1966년에 쓰여진 여러 논평에서 영·미(英·美) 컬렉션을 통해 잘 알려진 22점의 휘현(輝縣) 출토품들에 대해 열(熱)루미네선스 검사를 실시한 결과 이 모두가 근래의 작품으로 판명되었음을 확인한 바 있다.

S. J. Fleming · E. H. Sampson, "The Authenticity of Figurines, Animals, and Pottery Facsimiles of Bronze in the Hui Hsien Style", Archaeometry 14, 2 (1972), pp. 237-44 참조.

역주
4 佐藤雅彦, 『中國陶磁史』(東京: 平凡社, 1978), p. 47의 圖 16 참조.
5 마가렛 메들리 著·김영원 譯, 『中國陶磁史』(悅話堂, 1986), pp. 64-69 참조.

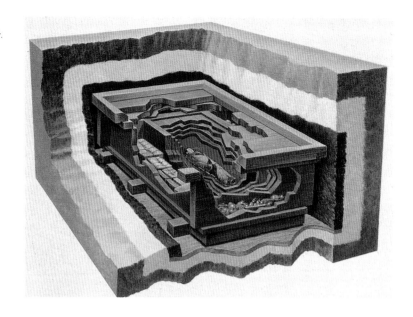

66 마왕퇴묘(馬王堆墓) 복원도. 명기(明器)와 묘실 및 3중의 관이 보인다. 호남성(湖南省) 장사(長沙). 서한시대

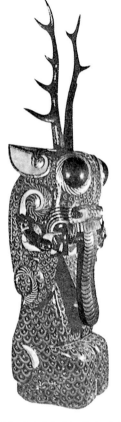

67 뱀을 잡아먹고 있는 뿔과 긴 혀가 달린 동물 모양의 진묘수 혹은 수호신상. 목조(木彫)에 칠을 입힘. 하남성(河南省) 신양(信陽) 출토. 전국시대 후기

까지도 잘 보존될 수 있었다.

　　여기서 우리는 처음으로 시종과 노예들을 표현한 작은 목용(木俑)들이 많이 부장되어 있는 것을 볼 수 있다. 공자는 이러한 것이 사람들로 하여금 순장(殉葬)의 옛 풍습으로 되돌아가게 하지나 않을까 우려하여 그것을 비난하였다고 한다. 공자는 짚으로 된 인형이 보다 안전하다고 생각하였다.[역6] 다음에 오는 한(漢) 왕조에서는 틀로 찍어 만든 도용이 나무보다 값싸고 오래 지속된다는 것을 알게 되는데, 이것은 아마도 유가(儒家)에서도 잘 받아들여졌을 것이다. 장사(長沙)에서 출토된 인물상들은 조각되고 채색되어진 채회목용(彩繪木俑)으로 주대 후기의 복식에 대해 유용한 정보를 제공한다(도판 65). 더욱 놀랄 만한 것은 괴상한 얼굴에 때로는 뿔이 튀어나오고 혀를 길게 내민 진묘수(鎭墓獸)와 북 혹은 징 같은 악기의 걸개(받침대)인데 후자(後者)는 등을 맞대고 서 있는 새의 형태로 호랑이나 서로 엉켜 있는 뱀 위에 세워져 있으며 노란색, 붉은색, 까만색 칠기로 장식되어 있다. 여기에 실린 징 받침대는 초나라의 도시였던 하남성 신양(信陽)의 한 무덤에서

역주

6 공자는 짚이나 풀단을 묶어서 만든 추령(芻靈)을 장사에 쓰는 것은 괜찮지만 사람과 흡사한 용(俑)을 만드는 것은 순장과 가깝기 때문에 좋지 않다고 하였다. 그러므로 俑을 처음 만든 사람은 後孫이 없을 것이라고 하였다. 『孔子家語』9「檀弓」下; 成百曉 譯註『孟子集註』(전통문화연구회, 1991),「梁惠王章句 上」, pp. 25-26 참조.

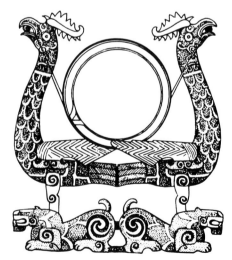

68 북이나 징을 매다는 걸개. 목조에 칠을 입힘. 하남성(河南省) 신양(信陽) 출토. 전국시대 후기

1957년에 발견된 것으로 남쪽 지방과의 교류를 반영하고 있다. 유사한 받침대가 초 유적지에서 발견된 많은 청동기에 새겨져 있으며 베트남 북부의 동손(Dongson) 지역에서 발견된 동고(銅鼓)에서도 뱀과 새 문양이 나타나는데 이것은 기우(祈雨)를 위한 주술과 연관이 있다고 생각된다.

초(楚)의 무덤에서 기적적으로 보존된 2점의 비단 그림(絹本畵)은 이제까지 중국에서 발견된 것 중 가장 오래된 것으로, 이 책에서 실린 것은 그 중 하나이다.[7] 능숙한 필치로 신속하게 그려진 이 그림은 한 여인이 폭이 넓은 치마에 허리띠를 묶고 봉황과 그 기원이 분명히 파충류임을 시사하는 용과 함께 측면으로 서 있는 모습을 보여준다. 최근 장사(長沙)의 한대(漢代) 무덤에서 발견된 훨씬 더 커다란 다른 비단 그림들은 5장에서 살펴보기로 하겠다. 또한 토끼털로 만든 대나무 붓이 다른 서화(書畵) 용구와 함께 장사에서 발견되었다. 가장 아름다운 그림 중 몇 점은 초와 촉(蜀:四川省)의 칠기에서 찾아볼 수 있다. 수공예는 상대(商代) 북중국에서 처음 발전되었으나 이제는 그 세련됨이 새로운 수준에 도달하였다. 칠은 순수한 칠나무 액에 색을 섞은 것으로 나무의 속심이나 죽제품 위에 얇게 바르기도 하고 드물게는 직물 바탕에 사용되기도 하는데 놀라울 정도로 가볍고 정교한 그릇들이 만들어졌다. 중국 중부지역의 주(周) 후기와 한의 무덤에서는 다량의 칠기 주발(도판 70), 접시, 화장품 상자, 쟁반 그리고 상(床) 등이 발견되었다. 이 칠기들에는 구름 사이에서 노니는 호랑이, 봉황, 용의 문양 등으로 변형되는 소용돌이 문양들이 붉은 바탕에 검정색으로, 혹은 광택나는 검은 바탕에 붉은 색으로 아름답게 장식되어 있다.

회화 예술

역주
7 다른 하나는 참고도판에 보이는 〈人物御龍圖〉로 1973년 湖南省 長沙市 子彈庫 1호묘에서 출토한 그림이다.

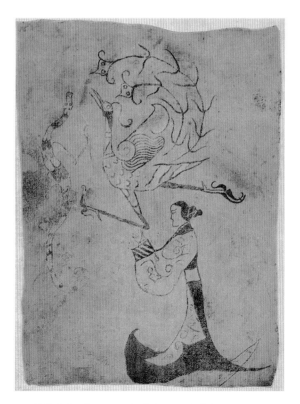

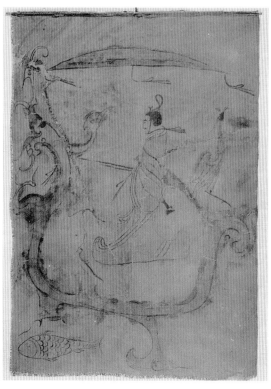

69 〈용봉사녀도(龍鳳仕女圖)〉. 백화(帛畵). 호남성(湖南省) 장사(長沙) 출토. 전국시대 후기

〔참고도판〕〈인물어룡도(人物御龍圖)〉. 백화(帛畵). 호남성(湖南省) 장사(長沙) 출토. 전국시대 후기

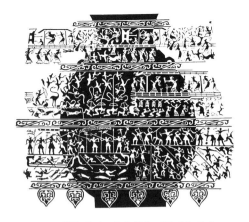

70 주발(鉢). 칠회(漆繪). 전국시대 후기

71 청동 호(壺) 상감 문양. 전국시대 후기

또한 회화 분야에 속하는 것으로서 청동기의 몸체에 표현된 생동감 있는 장면들이 있는데 대개는 은으로 상감되어 있다. 도판 71의 호(壺)에는 도시 성벽을 공격하는 장면과 긴 배들 사이에서 벌어지는 전투, 긴 밧줄 끝을 화살에 묶어 야생 거위들을 쏘는 사람들, 연회, 뽕따기, 그 밖의 가사(家事) 활동들이 모두 실루엣으로 표현된 것을 볼 수 있는데 매우 활기차고 우아하고 해학적이다. 남쪽 지방의 특성을 지닌 이와 같은 장면들을 도판 61의 호(壺)에서 보이는 북쪽 지방의 맹렬한 전투장면들과 비교해 보는 것도 의미있는 일이다.

동경　　　　많은 수의 동경(銅鏡)이 북쪽과 초나라에서 발견되었다. 본래부터 거울은 사람의 얼굴만을 비추기 위한 것이 아니라 마음과 영혼을 비추기 위한 것이었다. 『좌전(左傳)』에는 기원전 658년의 어떤 사람의 말이 기록되어 있다. "하늘이 그에게서 거울을 빼앗았다."[역8] 말하자면 그 자신의 허물을 볼 수 없게 만들었다는 것이다. 거울은 또한 모든 지식이 반영되는 것이기도 하다. 장자(莊子)는 "(물의 고요함조차도 이처럼 맑은데 하물며) 현인의 마음의 고요함이야 더 말할 나위 있겠는가. 그것은 하늘과 땅을 비춰주는 거울(鑑)이요, 만물(萬物)을 비춰주는 거울(鏡)이다."라고 썼다.[역9] 거울은 또한 태양빛을 받아 반사하여 악을 물리치고 무덤의 영원한 어둠을 밝힌다.

동경은 상대(商代)에 안양(安陽)에서 만들어졌으며 동주(東周) 초기의 무덤에서 발견된 것처럼 대체로 조잡한 것이었으나 전국시대에는 다른 모

역주

8 『春秋左氏傳』僖公 上 二年 "虢公敗戎于桑田, 晉卜偃曰, …是天奪之鑒, 而益其疾." 괵나라의 군주가 상전(桑田)에서 융(戎)을 쳐부수었다. 이에 진나라의 복관(卜官) 복언(卜偃)이 말하길, "…이것은 하늘이 자기 반성의 거울을 빼앗고 그 병폐를 더하게 하는 것이다."라고 하였다. 文璇奎 譯著, 『春秋左氏傳』上, (明文堂, 1985), pp. 239-241 참조.

9 『莊子』外篇 天道 第十三 "水靜猶明, 而況聖人之心靜乎, 天地之鑒也, 萬物之鏡也.", 안동림 역주, 『莊子』(현암사, 1993), pp. 345-346 참조

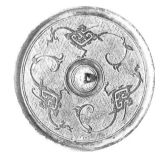

72 청동거울(銅鏡) 뒷면 탁본. 하남성(河南省) 상촌령(上村嶺), 괵국(虢國) 유적지 출토. 춘추 시대, 동주시대 초기

73 청동거울(銅鏡), 낙양(洛陽) 양식. 전국시대 후기, 기원전 3세기

든 것처럼 그 솜씨가 현저하게 발전되었다. 많은 새로운 유형 가운데 몇 가지를 언급해 보면, 낙양 지방에서 출토된 거울들은 세밀한 도톨도톨한 알갱이 모양으로 찍어낸 기하학적 디자인을 바탕으로 하여 (술이 달려 있던) 중앙 손잡이(紐)를 중심으로 용 모양의 짐승이 표현되는 양식으로 정형화되어 있다. 소용돌이치며 사리를 튼 용은 칠기 그림과 관련되는 반면, 바탕문양은 직물 디자인에서 따온 것처럼 보인다. 한편 초나라 지역에서 출토된 거울 중 많은 수는 얽혀 있는 뱀들이거나 이후의 산자(山字)의 글자 형태와 닮은 엇갈리게 배열된 커다란 산 모양의 모티프와 복잡한 "구점(句點, comma)" 모양의 바탕에 동심원의 환(環)이 놓여 있다. 이처럼 풍부했던 전국시대 동경 디자인은 뒷시대에 계승되었으며 서한(西漢)의 공예가들에 의해 점차로 변형되었다.

74 청동거울(銅鏡), 수주(壽州) 양식. 전국시대 후기, 기원전 3세기

역동적인 리듬과 대담한 실루엣과 함께 세부의 정교하고 복잡한 세련미를 하나의 작품 안에 통합시킬 수 있는 역량은 주(周) 후기의 옥기에서도 충분히 발휘되고 있다. 이것은 확실히 중국 공예가들이 이룩한 위대한 성과 가운데 하나임에 틀림없다. 이제 옥기는 더이상 하늘과 땅에 대한 숭배나 혹은 죽은 자를 위해서 마련된 것이 아니라 마침내 살아 있는 자들이 즐길 수 있는 것이 되었다. 사실 벽(璧)이나 종(琮)과 같은 의기(儀器)들이 본래의 상징적인 의미을 잃게 되면서 장식품이 된 것처럼 이제 옥(玉)은 칼의 부속품, 머리핀, 펜던트, 옷의 고리처럼 실제로 옥의 특성이 가장 유리하게 돋보일 수 있는 곳이면 어디에나 사용되었다. 최근까지 감독관리된 발굴에서 출토된 옥기는 거의 없었으므로 대개 양식적인 근거로 연대추정을 하였다. 하지만 이런 방법은 중국인들이 옛 것을 모방하기 좋아한다는 점에서 생각해볼 때 거의 믿을만한 것이 못된다. 그러나 1950년 이래 다수의 전국시대 무덤들에서 발굴된 옥기들은 이 시기에 조각술이 새로운 절정에 올랐다는 느낌을 확신시켜 준다. 이는 윤택하고 매끈매끈한 질감의 돌을 선택하여 흠없이 절단하여 아름답게 다듬고 있다. 대영(大英) 박물관에 소장되어 있는 고리로 연결된 4매의 옥환(玉環)은 길이가 9인치(22.8cm)가 못되는 하나의 원석에 조각된 것으로서 철제 송곳이나 연마용 선반이 이미 사용되고 있었다는 것을 알려주는 기술적인 역작이다. 이 시기의 벽(璧) 가운데 문양이 없는 것은 거의 없다. 벽의 표면에는 대개 소용돌이 문양이 한 줄 장식되어 있는데 일반적인 "곡문(穀紋)"의 형태가 음각되거나 부조되어 있고 때때로 바깥 가장자리의 기하학적인 테두리 안에만 문양 처리가 되기도 한다. 용, 호랑이, 새, 물고기 모양을 한 평평한 장식판이 극도로 정교한 표면 처리로 눈에 띄는 실루엣에 덧붙여지기도 한다. 지금까지 발견된 가장 아름다운 중국의 고대 옥기 가운데 한 예가 캔사스 시(市)에 있다. 그것은 문장(紋章)과 같은 용이 장식된 유명한 벽(璧)으로, 용 두 마리는 바깥 테두리에 장식되어 있고 세번째 용은 중앙에 있는 작은 안쪽 원(圓) 둘레를 기어가는 모습으로 표현되어 있다(도판 76).

옥기

75 고리로 연결된 4개의 옥환(玉環), 한 덩어리의 옥으로 조각. 전국시대 후기

76 용으로 장식된 두 개의 중심(環)이 있는 옥환. 전국시대 후기

금촌(金村) 출토의 상감청동기, 수주(壽州)의 동경, 장사(長沙) 출토의 놀랍도록 훌륭한 칠기와 옥기, 그리고 작은 공예품 등에서 보았듯이 기원전 500년에서 200년 사이의 기간은 중국 미술사에서 상당히 획기적인 시대였음을 알 수 있다. 바로 이 시기에 도철(饕餮)과 같은 고대의 상징적인 동물들이 장식미술의 언어로 세련되게 다듬어져 후대의 공예가들에게 디자인의 무한한 보고(寶庫)를 마련해 줄 수 있었기 때문이다.

5
진(秦)·한(漢)

　　기원전 221년이 되자 진군(秦軍)의 가혹하고 무자비한 강압으로 고대 봉건질서의 잔여물들은 붕괴되었다. 이제 중국은 수도를 함양(咸陽)에 세우고 스스로를 진시황제(秦始皇帝), 즉 진의 첫번째 황제라고 선포했던 정왕(政王)의 철통 같은 통치 아래 통일되었다. 그는 법가(法家) 사상가인 재상 이사(李斯)의 보좌로 새로운 국가 기반을 강화해 나아갔다. 흉노(匈奴)에 대항하기 위해 북방의 국경을 튼튼히 하고, 수백만의 인력을 동원하여 조(趙)나 연(燕)의 역대 왕들이 만들어 놓았던 성벽의 부분들을 이어서 2,240km에 달하는 만리장성을 쌓았다. 제국의 경계(境界)는 훨씬 확장되었고, 중국의 남부와 통킹(Tonkin)이 처음으로 중국의 지배하에 놓이게 되었다. 봉건 귀족의 특권은 박탈당하였고 수만 명이 섬서(陝西) 지역으로 강제 이주 당했다. 문자와 도량형, 차륜의 크기(북중국의 부드러운 황토길에서는 이것이 중요했다)가 엄격하게 통일되었고, 무엇보다도 철저한 감찰 하에 관리되는 중앙집권적 관료체제를 강화하였다. 백성들의 마음에서 과거 주대(周代)의 영광을 회상시키는 모든 것들을 말살시키기 위해 고전(古典)의 사본(寫本)들이 모두 불태워졌고, 『시경(詩經)』이나 『서경(書經)』을 읽거나 그것에 대해 토론하는 자는 누구든지 사형에 처해졌다. 많은 학자들이 이에 항의하다 목숨을 잃었다. 이러한 야만적인 제재(制裁)는 소수의 지식인들에게는 참을 수 없는 고통을 주었지만 한편으로는 흩어진 부족과 제후국들을 통일함으로써 처음으로 우리는 정치적 문화적 단일체로서 중국을 말할 수 있게 되었다. 이러한 통일은 지속되어 한(漢) 왕조에서는 보다 인간적인 방향으로 굳어지게 되었다. 오늘날 중국인들은 이 시대를 자랑스럽게 돌이켜 보며 스스로를 "한인(漢人)"이라 부른다.

　　과대망상자였던 시황제는 예전에 볼 수 없었던 대규모 궁전을 함양에 지었다. 그 가운데 강변을 따라 배열한 일련의 궁전들은 그가 정복한 왕들의 관저를 모방한 것이었다. 가장 극에 달했던 아방궁(亞房宮)은 그의 생전에 완성시키지 못하고 중국의 역사에서 흔히 그러하듯, 그의 왕조의 몰락을 의미하는 대파괴 때 붕괴되었다. 황제는 항상 암살의 두려움 속에 살아서 그의 여러 궁전들을 잇는 길은 높은 벽으로 둘러싸여 있었다. 황제는 또한 자연사(自然死)에 대한 두려움도 커서 도가(道家)의 수행자들을 통해 계속해서 불로장생의 비법(秘法)을 찾고 있었다. 전설에 의하면 그는 영약(靈藥 : 불로초)을 구하기 위하여 귀족의 자녀들을 동해바다 건너 전설의 산인 봉래산(蓬萊山)으로 보냈다고 한다. 봉래산은 파도 치는 바다 한가운데 있

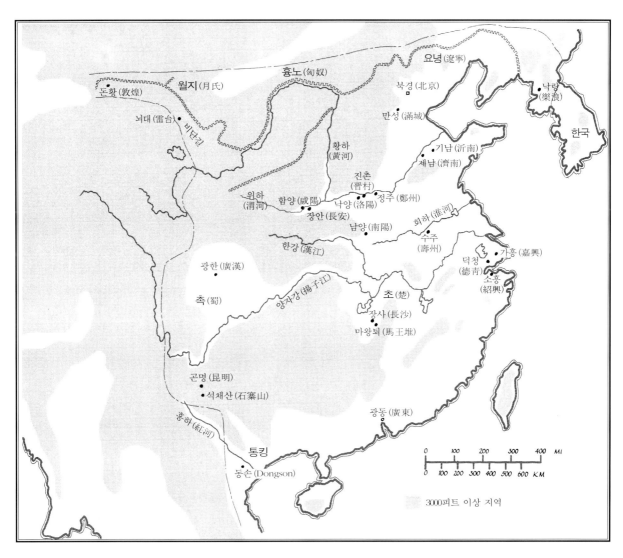

으며 사람이 다가가면 멀어진다고 하는 산이다. 그들은 결국 되돌아 오지 못하고 후에 일본의 어떤 해안에 도착했다고 전해지고 있다.

시황제는 기원전 210년에 죽었다. 그의 아들 호해(胡亥)의 재위 기간은 짧고 비참한 것이었다. 기원전 207년에 있었던 그의 암살은 초나라 장군 항우(項羽)와 산적 출신인 유방(劉邦)에 의한 대반란의 절정을 이룬 사건이었다. 기원전 206년에 진(秦)의 수도가 함락되었다. 항우는 자신을 초왕(楚王)이라 선포하였고 유방은 한왕(漢王)이 되었다. 4년간 이 두 왕은 패권을 다투었으나 기원전 202년에 패배가 불가피해지자 항우는 자살하였다. 유방은 관례적으로 몇 번 사양하다가 한고조(漢高祖)로 즉위하게 되었다. 그는 장안(長安)을 도읍으로 정했고 그곳에서 중국 역사상 가장 오래 지속된 왕조의 하나를 시작하게 되었다.

진(秦)의 전제정치에 대한 일반 백성들의 반발이 극에 달했으므로 전한(前漢), 즉 서한(西漢)의 통치자들은 내정에 대해서는 기꺼이 "무위자연(無爲自然)" 정책을 채택하고 옛날의 봉건제도를 제한된 범위 내에서 부활시키기까지 하였다. 처음에는 혼란과 분열이 있었지만 문제(文帝 : 기원전 179〜

157)는 흩어졌던 제국을 하나로 단결시키고 고전적인 학예를 부흥시켜 주대 왕실이 이룩했던 권위와 질서를 왕실에 어느 정도 회복시키기 시작했다. 한대 초기의 제왕들은 끊임없이 북방의 흉노와 전쟁을 하거나 그들을 회유하였는데 당시 흉노족은 진(秦)의 몰락을 틈타 그들의 숙적(宿敵)인 대월지(大月氏)를 중앙아시아 사막 너머 서쪽으로 몰아내고 중국의 북쪽을 차지하고 있었다. 마침내 기원전 138년에 무제(武帝 : 기원전 140~87년 재위)는 장건(張騫) 장군이 이끄는 사절단을 대월지에 보내어 흉노에 대항하기 위한 동맹을 맺으려고 하였다. 그러나 대월지는 이제 멀리 떨어져 있는 과거의 적인 흉노와의 전쟁에 더 이상 관심이 없었기 때문에 이들의 임무는 실패로 끝났다. 장건은 서역에서 12년을 보내는 동안 그곳에서 인도를 경유해서 들어왔다고 전하는 중국 비단과 죽제품을 보게 되었다. 그가 장안에 돌아와 보고한 이와 같은 내용은 마르코 폴로(Marco Polo)나 바스코 다 가마(Vasco da Gama)의 여행담과 마찬가지로 사람들의 상상력을 자극하였다. 이 때부터 중국인들은 서방세계로 눈을 돌리기 시작하였다. 더욱이 황실에서 원하는 유명한 "한혈마(汗血馬)"를 구하기 위하여 원정대가 멀리 대완국(大宛國 : 페르가나)에 파견되면서 통상로가 열렸고 이를 통해 중국의 비단이나 칠기가 로마나 이집트, 박트리아 등지로 보내지게 되었다. 여행자들의 입을 통해 구름에 닿을 정도로 높은 눈덮힌 산맥과 사나운 유목민들, 그리고 산악지대에서 야수를 쫓으며 사냥하는 흥미진진한 이야기들이 전하여졌다. 지평선 너머 어딘가에는 우주의 축(軸)이 있어, 서왕모(西王母)가 사는 곤륜산(崑崙山)이 있고 그 반대편에는 물거품에 씻긴 봉래산(蓬萊山)에 동왕공(東王公)이 살고 있다고 믿었다.

한대 초기의 두 세기 동안 황제로부터 일반 백성들에 이르기까지 사람들의 마음은 공상적인 담론(談論)으로 가득 차 있었다. 이러한 이야기는 『회남자(淮南子)』나 『산해경(山海經)』과 같은 의고전서(擬古典書)에 수록되어 한대 미술의 전설적인 주제들을 해석하는 데 유용한 자료가 되고 있다. 제국의 통일과 더불어 이러한 여러 의식(儀式)과 미신(迷信)이 수도로 모여들어 이 곳에서 중국 전역으로부터 온 무당과 방사(方士), 점술사(占術士)들을 볼 수 있었다. 한편 도사(道士)들은 신비의 영지(靈芝)를 구하러 산간을 돌아다니고 있었는데, 이 영지를 먹으면 불사(不死)의 신선(神仙)이 될 수 있으며 적어도 수명을 몇 백 년은 더 연장할 수 있다고 믿었다. 이와 동시에 유가(儒家)의 의식(儀式)이 궁정에 다시 소개되었고 학자들이나 서가 편찬자들은 고전서를 복구하였다. 무제(武帝)는 개인적으로 도가사상에 심취해 있었으나 그의 측근에는 유학자들을 우위(優位)에 두었다.

바로 이러한 한 문화의 여러 요소들, 즉 중국적인 것과 외래적인 것, 유가적인 것과 도가적인 것, 궁정풍(宮廷風)과 대중적인 여러 요소들이 한대의 미술에 생기를 주고 양식면에서나 주제면에 있어서 무한한 다양성을 갖게끔 한 것이다.

무제가 죽을 무렵 중국은 국력에 있어서 중국 역사상 최절정에 달해 있었다. 제국은 안정되어 있었고 중국의 군대는 북방의 초원지대 너머까지 위세를 떨쳤으며 통킹, 요녕(遼寧), 한반도와 중앙아시아에 중국의 식민지가 번성하고 있었다. 그러나 무제의 후계자들은 유약했고, 새로운 세력층으로 등장한 환관(宦官) 세력과 궁정 내의 음모로 행정은 병들어 갔다. 서기 9년 왕망(王莽)이 왕권을 찬탈하고 제위에 올라 유가의 정통사상이라는 미명하에 급진적인 일련의 개혁에 착수하였다. 만약 성실하고 충성스러운 행정상

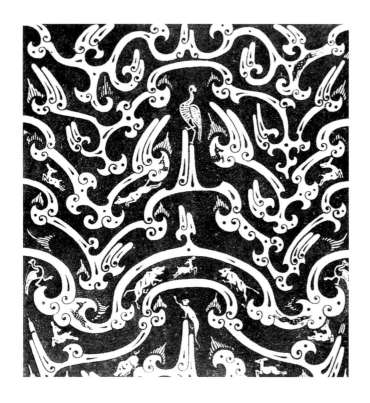

77 산악 수렵문. 금은상감으로 장식된
청동관의 부분도. 한대

의 보좌만 받았다면 이 개혁은 사회 경제면에서 어떤 혁명을 가져왔을지
도 모른다. 그러나 특권 계급의 반대에 부딪쳐 왕망은 스스로 몰락하게 되
었다. 왕망은 한 상인에게 살해되었고 그의 짧은 신(新) 왕조는 서기 25년에
끝났다. 한(漢) 왕실은 복구되어 곧 재건작업이 시작되었다. 후한(後漢) 즉
동한(東漢)은 수도 낙양(洛陽)에서부터 다시 한번 중앙아시아까지 뻗어나갔
고 안남(安南)과 통킹 지방을 장악하였으며 처음으로 일본과도 접촉하였다.
1세기 말이 되자 제국의 세력이 너무나 커져서 한때는 멀리 아프가니스탄
과 서북 인도에서 쿠샨(Kushan) 왕조를 일으킨 대월지까지도 장안(長安)에
사신을 보내왔다.

　　쿠샨 왕조는 인도의 문화와 종교를 중앙아시아에 전해 주었다. 이 지
역은 인도와 페르시아, 지방화된 로마의 예술과 문화가 섞이는 도가니가
되었으며 이것은 타림 분지의 북쪽과 남쪽에 있는 오아시스를 거쳐 동쪽으
로 건너와 차례차례로 중국으로 들어왔다. 불교는 적어도 전한시대에는 그
명성이 알려졌던 것으로 보인다. 신화적인 곤륜산(崑崙山)은 우주의 중심축
이라 하는 불교의 수미산(須彌山)과 힌두교의 카일라스(Kailas) 산의 중국판
이라고 할 수 있었다. 불교는 이제 중국 땅에 뿌리를 내리기 시작했다. 명
제(明帝)가 서기 67년에 멀리 서쪽에 있는 "금인(金人 : 불상을 말함)"을 꿈
에서 보고 이것을 구하러 사자(使者)를 보냈다는 유명한 이야기는 후세에
꾸며진 것이다. 하지만 이보다 2년 먼저 초공(楚公)이 승려와 거사(居士)들
을 위하여 공양을 베풀었다는 기록은 그 당시 이미 중국의 중부지역에 최
소한 하나의 승려 집단이 존재했음을 알려준다. 한편 장형(張衡 : 78~139)
의 『서경부(西京賦)』에도 불교에 관한 약간의 서술이 있다. 불교에 대한 이
른 시기의 유물은 일부 학자들이 동한시대 후기의 제작으로 추정하는 것들
로 동경의 문양 형태로 나타나는 예와 오래전부터 알려져 있는 사천성 가
정(嘉定)의 거칠게 새겨진 마애(磨崖) 부조상 그리고 최근에는 강소성(江蘇

省) 북부에서 발견된 예들이 있다.[역1]

　　한 제국의 멸망과 함께 찾아온 혼란기에 이르기까지도 불교는 여러 대중 신앙 가운데 하나에 불과하였다. 공식적으로 유교는 여전히 최고의 위치를 차지하여 후한시대에는 유교적 교리로 교육받은 학자와 관료 계급이 엄청나게 늘어났다. 이들 대다수는 무제(武帝)가 기원전 136년에 창설한 태학(太學)에서 교육받은 사람들이었다. 이 곳의 졸업생들 가운데 고전에 대한 경쟁시험을 통하여 선발된 사람들이 주요 공직에 등용되었는데 이러한 제도는 그 후 2천 년간 계속 시행되었다. 황제에 대한 확고한 충성과 학문에 대한 경애(敬愛), 그리고 모든 방법으로 옛 것을 지키고자 하는 엄격한 보수주의는 중국의 정치, 사회생활을 이끌어가는 기본 원칙이 되었다. 그러나 이와 같은 사상은 상상력에 자극을 주지 못하였다. 송대(宋代)에 이르러 유학사상이 불교의 형이상학을 흡수하여 풍요롭게 보완된 후에야 화가나 시인에게 고도의 영감을 주는 원천이 되었다.

　　전한(前漢)시대부터 이미 황제를 위해 봉사하는 기술자들은 황문(黃門)이라는 기관에 소속되어 있었는데, 이것은 『주례(周禮)』에 기록된 약간 이상화된 주대의 제도에 기반을 둔 것이었다. 이러한 기술인 계급 중 가장 높은 직위는 황제를 모시는 대조(待詔)였다. 이들 가운데는 화가나 유학자, 점성가뿐만 아니라 곡예사나 씨름꾼과 마술사까지 포함되어 있었으며 이들은 황제 앞에서 다양한 재주를 보이도록 언제든지 부름을 받을 수 있었다. 비교적 낮은 지위의 미술가나 장인들은 궁정용 가구나 도구를 만들거나 장식하는 사람들이었는데 이들은 화공(畵工)으로 불리웠다. 그런데 이러한 조직은 궁정에만 있는 것은 아니었다. 각 영지(領地)에는 공관(工官)이라고 하는 기관이 있어 의기(儀器), 의복, 무기, 칠기 등을 만들고 장식하는 일을 하였다. 이 가운데 특히 칠기공예는 초(楚)와 촉(蜀 : 四川) 지역이 유명했다. 그러나 이러한 체계도 점차 느슨해졌다. 후한대에는 문인관료계급의 등장과 궁정의 엄격한 유교 질서의 타락, 이에 대응하여 일어난 도가(道家)의 개성주의 등이 모두 복합적으로 원인이 되어 대부분 무명(無名)이었던 이들 전문기예인들의 중요성과 활동을 미약하게 하였다. 왕조 말기가 되면 지적인 귀족계급과 교육받지 못한 장인들 사이에 깊은 골이 생기게 되며, 이것은 후대 중국 미술의 성격을 결정지우는 데 깊은 영향을 미치게 된다.

　　장안(長安)과 낙양(洛陽)의 경이로움에 대해서는 한(漢)의 두 수도(首都)를 노래한 장형(張衡)이나 사마상여(司馬相如)의 부(賦)에 생생하게 묘사되어 있다. 비록 이 두 도시의 아름다움이 다소 과장되었을지도 모르지만 장안에 있는 미앙궁(未央宮)의 정전(正殿)은 120m가 넘었다고 한다 이는 후대(後代) 북경의 태화전(太和殿)보다도 긴 것으로, 상대적으로 당시 궁정과 관청의 건물 규모가 어떠했는지 알 수 있다. 한무제는 장안 서쪽에 연회를 위한 궁전을 짓고 시내를 관통하여 길이가 16km나 되는 지붕덮인 2층 회랑으로 미앙궁과 이어 놓았다. 낙양에는 도시 한 가운데 궁전이 있고 그 뒤에 정원이 있었는데, 인공 호수와 언덕으로 선경(仙景) 같은 풍경을 만들어 여기서 황제는 도가적 공상(空想)에 잠길 수 있었다. 수도에서 떨어져 있는 정원들도 마찬가지로 웅대한 규모로 조경되었고 사냥용 새와 온갖 짐승들을 갖추어 놓았다. 이 가운데는 제국의 벽지(僻地)에서 공물(供物)로 가져온 것들도 있었다. 때때로 대대적인 황실 사냥, 차라리 도살이라고 할 수 있는 행사가 열리는데, 사냥 뒤에는 흥청거리는 만찬과 여흥으로 이어졌다. 부(賦)에는 이러한 엄청난 장관이 묘사되어 있다. 내용 가운데는 마치 무슨

78 시무외인(施無畏印) 불좌상
(佛坐像). 사천성(四川省) 가정(嘉定)
분묘에서 탁본.한대 후기로 추정

역주
1 불교 전래 초기의 미술에 대해서
　는 『佛教初傳南方之路』(北京 : 文物
　出版社, 1993) ; 阮榮春, "初期 佛像
　傳來의 南方 루트에 대한 硏究,"
　『미술사연구』 10(1996), pp. 3-19
　참조.

레오나르도 다빈치가 발명이라도 한 장치같이, 머리 위의 회랑(回廊)에 있는 시종들이 커다란 돌들을 부딪혀서 천둥소리를 흉내내는 사이에 짐승들이 산기슭에서 서로 싸우는 장면이 표현된 봉래산과 곤륜산이 운무(雲霧) 사이로 나타나도록 만든 것도 있었던 것 같다. 이러한 사냥과 뒤에 이어지는 떠들썩한 주연(酒宴)은 한대 미술에서 즐겨 다루어지는 주제가 되었다.

건축

궁전 건축에는 입구에 한 쌍의 높은 망루(望樓)인 궐(闕)이 있고 궁전 경내에는 다층의 누(樓)나 탑(塔)이 있었다. 이러한 것들은 연회나 경치를 감상하기 위해서도 필요했으며 단순히 창고로 사용되기도 하였다. 서기 185년 낙양의 대화재 때 운대(雲臺)도 타 없어졌는데, 이 탑의 벽면에 있던 무제 때 그려진 명장(名將) 32인의 초상화는 물론이고 그곳에 있던 많은 그림이나 전적(典籍), 기록물, 골동품 등이 이 화재로 모두 소실되었다. 이 사건은 왕조 전시기를 통하여 수집된 미술품들이 단 몇 시간만에 소멸되어 버린 첫번째로 기록된 사건으로 이러한 재난은 중국 역사상 계속해서 반복되었다. 궁전이나 저택, 사당들은 목조로 지어졌으며 평기와를 올린 지붕은 간단한 구조의 목조 기둥으로 된 괴목으로 받쳐져 있었다. 목조 부분은 화려한 채색으로 장식되었고 내부의 벽면에는 운대(雲臺)와 마찬가지로 대개 벽화가 그려져 있었다.

『초사(楚辭)』의 「초혼(招魂)」이라는 시를 읽으면 이러한 웅장한 저택의 모습이 눈앞에 생생하게 그려진다. 이 시는 이름이 전하지 않는 한대의 시인이 병으로 육신을 떠나 세상 끝에서 방황하는 왕의 영혼을 부르는 간절한 애원이 표현되어 있다. 혼을 불러들이기 위해 시인은 궁전에서 그를 기다리는 즐거운 것들에 대해 다음과 같이 노래하고 있다.[역2]

79 궁정 혹은 대저택의 출입문.
화상전(畫像塼) 탁본.
사천성(四川省) 출토. 한대

혼이여 어서 돌아오라.
그대 살던 옛집으로 급히 돌아오라.

천지와 동서남북 어디를 둘러봐도
사람을 해(害)치는 간악한 것뿐인데
그대 방엔 뫼셔 둔 그대의 초상이
고요히 말없이 편히 쉬고 있거니

덩그렇게 높은 집에 깊숙한 방
가로지른 난간 위에 둘러친 널 조각
층층이 쌓아올린 우뚝 선 정자
높은 산마루서 아래를 굽어보면
주색(朱色)으로 꾸며진 그물 같은 문짝에
곱게 새긴 모서리를 서로 이어 붙였네.
겨울에는 추위 막을 온실이랑
여름에는 더위 막을 서늘한 냉방에
냇물 계곡물을 정원으로 흘리들여
돌아가는 급한 물이 맑고도 깨끗하네.

비 개인 맑은 바람 혜초를 불어주고
향기로운 난초를 한들한들 흔들더니

역주
2 『楚辭』는 後漢의 劉向이 편집한 책으로 戰國時代 초나라의 辭賦作家인 屈原과 宋玉, 景差와 몇몇 漢代 작가들의 작품을 모은 것이다. 이 가운데 「招魂」은 宋玉이 충직했던 楚의 굴원이 죄없이 王으로부터 버림받고 江南으로 쫓겨난 것을 가엾게 여겨 지은 것으로 알려져 있다.

1 데이비드 혹스(David Hawkes), 앞
책, pp. 105-107. 이 책에서 저자는
이 시(詩)가 B.C. 288년 또는 207
년에 지어졌을 것이라고 주장하고
있다.

역주
3 『楚辭』卷9「招魂」"…魂兮歸來, 反
故居些. 天地四方, 多賊姦些, 像設君
室, 靜閒安些, 高堂邃宇, 檻層軒些.
層臺累榭, 臨高山些, 網戶朱綴, 刻方
連些, 冬有突廈, 夏室寒些, 川谷徑
復, 流潺湲些, 光風轉蕙, 氾崇蘭些,
經堂入奧, 朱塵筵些, 砥室翠翹, 挂曲
瓊些, 翡翠珠被, 爛齊光些, 蒻阿拂
壁, 羅幬張些, 纂組綺縞, 結琦璜些,
室中之觀, 多珍怪些. 蘭膏明燭, 華容
備些, 二八侍宿, 射遞代些, 九侯淑
女, 多迅衆些, 盛鬋不同制, 室滿宮
些, …魂兮歸來" 宋貞姬 譯, 『楚辭』
(明知大學校 出版部, 1977), pp.
360-366 : 김인규 역, 『楚辭』(청아
출판사, 1988), PP.130-132 참조.

80 말과 기병(騎兵). 실물 크기 도용
(陶俑). 섬서성(陝西省) 임동(臨潼),
진(秦) 시황제(始皇帝) 병마용갱(兵馬
俑坑) 출토. 진대

당(堂)을 지나 서남쪽 모퉁이에 들어와
붉은 막(幕) 대자리서 즐거이 함께 쉬네.

매끈한 돌 집에 물총새 긴 꼬리
옥으로 다듬은 갈고리에 걸어놓고
비취 깃 수를 놓고 진주 입힌 도포
한꺼번에 빛을 뿜어 눈부시게 빛나네

부들자리 풀어서 침대가에 둘러치고
아롱진 비단 휘장 벽모서릴 다루고서
가는 실로 엮어 짠 비단끈을 매고
주렁주렁 옥구슬로 휘장을 꾸몄네

방안을 한바퀴 빙 둘러보니
갖가지 보배와 괴상한 것이 많네.
난초향 기름불이 유난히 밝은데
숱하게 모여 선 아름다운 여악(女樂)들
여덟씩 양쪽에 줄지어 두고
싫증이 나는대로 번갈아 즐기네

구국(九國) 제후들의 어여쁜 딸들이
날듯이 몰려와 득실득실 한데
살쩍도 갖은 모양 제각기 꾸미고서
방안을 가득히 채워버렸네
 …
오, 혼이여 어서 돌아오라.[1] [역3]

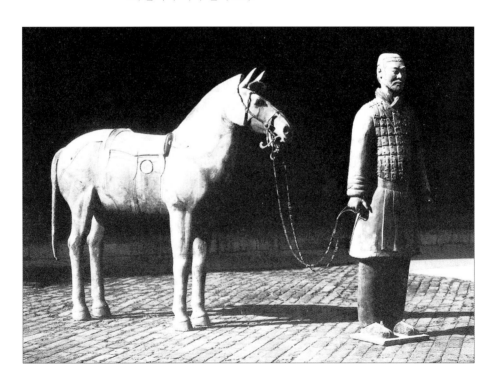

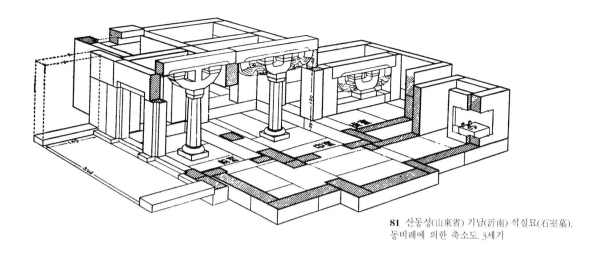

81 산동성(山東省) 기남(沂南) 석실묘(石室墓).
동비례에 의한 축소도. 3세기

한대의 건축에 대해 우리가 알고 있는 것은 거의가 무덤의 현실(玄室)
이나 사당(祠堂) 안에 만들어 놓은 화상석(畵像石)의 부조(浮彫)나 조각에
근거한 것이다. 도판 79에서 미숙한 원근법으로 탑이 좌우에 세워져 있는
이층으로 된 출입문을 볼 수 있는데 그 위에는 남방(南方)과 평화를 상징하
는 주작(朱雀)이 날개를 쭉 펴고 올라 서 있다. 산동성(山東省)의 무량사(武
梁祠) 화상석에서는 이층집을 볼 수 있는데 주인이 이층에서 우아하게 손
님들을 접대하는 동안 아래층에 있는 부엌에서는 잔치준비를 하고 있다.
무덤에 부장용으로 만들어진 도제 명기(明器) 중에는 초라한 서민들의 주거
건물, 이를 테면 농가나, 곡물창고, 또는 돼지우리와 야경꾼의 오두막 같은
것이 소박하지만 생동감 있게 표현되어 전하고 있다.

중국 역사상 실로 한대(漢代)만큼 분묘와 그 부장품에 대하여 많은 관
심을 기울였던 시대도 없었다. 막대한 수의 분묘가 남아 전하고 있는데 나
날이 더 많은 분묘가 발견되고 있다. 이 무덤들은 부장품은 물론이고 그 구
조가 더욱 흥미로운데, 무덤의 구조는 지방에 따라 상당히 차이가 있어서
한대 건축의 현존 유적을 알려주는 거의 유일한 자료이다. 물론 분묘가 한
대 건물 전체를 대표한다고 할 수는 없다. 한대의 건축물은 거의가 목조로
지어졌고 죽은 자를 위한 영원한 저택이라고 할 분묘에 한해서만 벽돌이나
돌을 사용하여 궁륭형(穹窿形) 천장과 같은 실험적인 기법을 사용했다. 한반
도나 만주의 한(漢) 식민지역에서는 정방형이나 장방형의 네모난 석실에
석주(石柱)로 받쳐진 평평한 석판으로 된 천장 형태나 벽돌로 벌집과 같이
내쌓기를 한 궁륭형 천장을 볼 수 있다. 산동성의 분묘도 석조로 만들어졌
는데 지면보다 아래로 들어가 있고 무덤 앞에 죽은 영혼에게 제를 올리는
석조 사당(祠堂)이 있다. 기남현(沂南縣)에서 발견된 정교한 산동 지역 무덤
은 마치 살아 있는 주인을 위해서 만든 것처럼 거실과 침실, 주방 등이 갖
추어진 평면으로 설계되어 있다. 사천성에서는 무덤의 대부분이 벽돌로 지
어진 작은 둥근 천장 구조이고 내부의 벽면에는 생동감 있는 장면들이 부
조되어 있다. 한편, 가정(嘉定)의 무덤에는 목조 건물을 연상시키는 일반적
인 전실의 모습이 벽면에 조각된 것과 함께 무덤의 기둥(shaft)이 그룹을
지어 절벽 깊숙이 박혀 있다. 중국 중부 초(楚)의 문화는 한대에 상당히 부
흥하였는데 이 지역의 무덤은 여러 층의 목관(木棺)을 묻는 깊은 묘혈이거
나 혹은 벽돌로 궁륭형 천장을 건축한 방형(方形)의 묘실이다.

이러한 몇몇 분묘들이 아무리 공들여 만든 것이라 할지라도 진·한 (秦·漢) 황제들의 능묘(陵墓)에 비하면 아무것도 아니었다. 황제들의 능은 석조 회랑과 궁륭 천장이 산(山)같이 쌓은 봉분 속 한가운데 조성되어 있는데, 이 곳은 무덤을 지키기 위해 은폐된 장치로 보호되었으며 돌로 조각된 수호물들이 늘어선 신도(神道)를 거쳐야만 접근할 수 있었다. 오랫동안 한대의 황실 능묘들은 한이 몰락하면서 모두 훼손되었다고 생각하였다. 그러나 3장에서 살펴본 바와 같이 금루옥의(金鏤玉衣)를 수의(壽衣)로 입고 있는 한무제의 형 유승(劉勝)과 그의 아내 두관(寶綰)의 묘가 우연히 발견되어 지금까지의 생각과는 달리 북중국의 계곡과 절벽에는 이집트의 투탄카멘과 같은 거대한 규모의 많은 능묘들이 아직 손상되지 않은 채 묻혀 있을지도 모른다는 점을 시사해 준다.

조각과 장식미술

기념비적인 석조 조각이 제일 처음으로 나타나는 것은 바로 진·한대에 이르러서이다. 주요 문명발상지로서는 시기적으로 꽤 늦은 편인데, 이는 어쩌면 서아시아와 접촉한 결과라고 볼 수도 있다. 섬서성 함양(咸陽) 근처에는 흉노와의 전투에서 단기간 눈부신 전적(戰績)을 세우고 기원전 117년에 죽은 곽거병(霍去病) 장군의 묘로 여겨지는 무덤이 있다. 이 무덤 앞에는 활로 자기를 죽이려는 쓰러진 흉노군 위에 당당하게 서 있는 실물 크기의 석조 말이 있다. 조형적으로는 건장해 보이지만 조각이 얕아 환조(丸彫)라기보다는 두 개의 부조(浮彫)가 등을 맞대고 있는 듯한 느낌을 준다. 무겁고 평판적이고 다소 조잡한 기법은 초기 중국 미술의 작품이라기보다는 이란의 타크 이 부스탄(Tag-i-Bustan)에 있는 사산 왕조의 바위에 조각된 부조를 연상시킨다. 적으로부터 획득한 말들을 전투에서 효과적으로 이용하여

82 오랑캐 사수(射手)를 짓밟고 서 있는 석조 마상(馬像). 이전에는 존경받는 곽거병(霍去病 : 기원전 117년 사망) 묘 앞에 서 있었다. 섬서성(陝西省) 흥평(興平). 서한시대

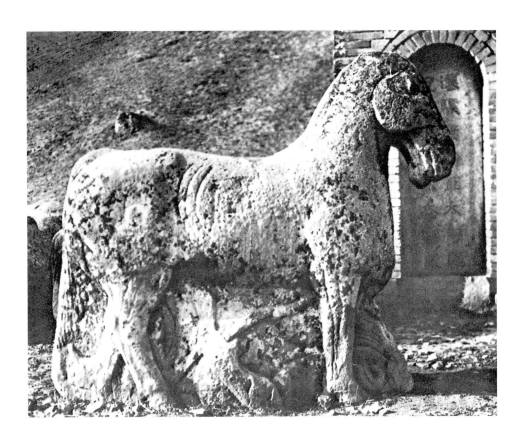

서역의 유목민들을 무찌른 중국의 장군을 이와 같이 표현하는 것이 얼마나 적절한 것인가에 대해서는 이미 많은 사람들이 지적한 바 있다.

그러나 확실히 중국의 조각가들은 아직 큰 규모의 작품을 환조로 조각하는 기술에서는 숙달되지 못하였다. 사실 조각은 그들에게 친숙한 기법이 아니었다. 중국인들은 점토 조형에 더 능숙하여, 점토로 만든 주형(鑄型, 도가니)으로 사람과 동물 형태를 만들고 청동을 부어 실납법으로 주조하는 기법에 더 익숙하였다. 도판 84의 무소 형태의 청동기는 서안(西安) 서쪽의 들판에 묻혀 있다가 1963년에 발견되었는데 원래는 표면 전체에 복잡한 소용돌이 문양이 상감되어 있던 것이다. 지금은 생기 없는 눈만 남아 있고 상감은 없어졌으나 진 혹은 한대 초기의 공예가들이 표면 장식과 생생한 사실성을 얼마나 성공적으로 조화시킬 수 있었는지를 보여준다. 한대에 이와 같이 점토로 조형하는 기술은 다음에 논의할 무덤 조각(陶俑)에서 잘 나타난다. 이러한 무덤 조각에는 대단한 선구적인 조형(祖型)이 있는데 바로 1975년 진시황제 묘의 동쪽 구덩이에서 발견된 엄청난 규모의 도제상들이다. 이 구덩이는 원래 거대한 지하 창고였던 듯한데 여기에서만 6천여 구의 실제 크기의 인물상들과 말들이 마차와 함께 있었고 주위에는 이와 유사하지만 조금 작은 구덩이들이 있었다(도판 80, 83). 각 인물상은 개성적인 외모를 가지고 있다. 다리는 속이 차 있고 속이 빈 몸통과 머리, 팔은 꼬여진 형태의 진흙 조각을 속심으로 하여 질좋은 점토로 표면을 바르고 이목구비나 세부는 도구로 조각하거나 덧붙였다. 문관(文官)과 번쩍이는 청동검을 든 갑옷을 입은 군인들은 채색되어 있는데, 어떤 것은 장인(匠人)이나 십장(什長)의 도장이 있는 것도 있다. 숫자나 크기에 있어서 전례(前例)가 없는 이 도용들은 공자가 순장(殉葬) 대신 인도적(人道的)인 대안으로 권했던 짚으로 만든 인형(俑)에서 영감을 받았다고 해도 좋을 것이다. 무덤 서쪽으로는 규모가 다소 작은 구덩이 하나가 1980년에 발견되었다. 그 안에는 실제 크기의 3분의 1정도 되는 금, 은으로 장식된 마차와 말, 마부의 상이 들어 있었다. 이것은 시황제 자신의 무덤과 함께 지금까지 발굴된 고고학적 유적 가운데 가장 주목할만한 것이라고 하겠다.

흙을 붙여 조형하는 것은 청동기 주조의 맨 첫 단계이며, 한대 미술에서 가장 뛰어난 유물 중 일부는 분묘에서 출토한 청동 인물상과 동물상들이라 할 수 있다. 청동 작품으로 특히 아름다운 예는 유승(劉勝)의 아내 두관(竇綰)의 무덤에서 나온 등을 들고 있는 무릎꿇은 시녀상(도판 86)으로, 여기서 팔과 소매는 등잔의 등피 구실을 한다. 한편 좀더 동적(動的)인 면에서 눈길을 끄는 것으로는 1969년 감숙성의 전한시대 묘에서 출토한 청동 말이 있다(도판 85). 이 말(馬)은 날듯한 자세를 취하고 한쪽 발굽으로는 날개를 펼친 제비를 가볍게 딛고 있는데, 아름답고도 상상력이 풍부한 방법으로 당시 중국인들이 믿고 있었던 말의 신비로운 힘을 암시해 주고 있다.

석조각을 부조(浮彫)로 만드는 것은 서아시아에서 유래하였을 것이지만 후한대(後漢代)가 되면 이 기법을 완전히 소화하게 된다. 석부조는 거의 중국 전역에서 발견되고 있는데 그 중에서도 진정으로 조각적인 것은 2세기에 사천성(四川省) 거현(渠縣)에 묻힌 심씨(沈氏)라는 이름을 가진 한 관리의 묘 앞에 세워진 한 쌍의 석궐(石闕)에 조각된 동물과 인물상일 것이다(도판 87). 석궐 그 자체는 목조탑을 석조로 변용한 것으로 들보 사이에는 도깨비 같은 괴물이 고부조(高浮彫)로 되어 있다. 모퉁이에는 이민족 포로들을 표현한 듯한 역사(力士)들이 쭈그려서 들보를 떠받치고 있는 한편, 각

83 병용(兵俑). 색을 입힌 테라코타. 섬서성(陝西省) 임동(臨潼), 진(秦) 시황제(始皇帝) 병마용갱(兵馬俑坑) 출토. 진대, 기원전 210년경

84 금상감 청동 무소. 섬서성(陝西省)
흥평(興平) 지역에서 발견. 기원전
3세기경

정면의 위쪽으로는 아름답게 조각된 사슴과 기수(騎手)가 서 있다. 평부조
로 되어 있는 형상들은 사방(四方)을 상징하는 동물들로서, 동쪽에 청룡(靑
龍), 서쪽에 백호(白虎), 북쪽에 현무(玄武, 뱀과 거북), 남쪽에는 주작(朱雀)이
있다.

　한대의 부조 조각이라고 간주되는 거의 대부분은 평평한 석판 표면 위
에 선각을 하거나 평평한 부조 부분을 남기고 바탕을 깎아내거나 홈을 파
서 질감의 대조적인 효과를 낸 것으로 사실상 조각이라고 하기엔 미흡하
다. 그런데 이러한 석판 부조에는 주제가 있으며 구도(構圖)라고 할 수 있
는 것까지 보여주어 현재 전하지 않는 한대 무덤벽화의 구도를 엿볼 수 있
다. 이 장면들은 이 아득한 시대의 일상생활 장면들을 생생하게 보여줄 뿐
아니라 양식에 있어서 분명한 지역적 차이를 보여준다. 그러므로 우리는
큰 어려움 없이 산동(山東) 부조의 우아한 장중함을 알아볼 수 있고 하남성
남양(南陽)에서 출토한 석조 부조의 화려함과 멀리 사천(四川) 지역 부조의
다소 세련미가 덜하지만 활력 있는 특징들을 가려낼 수 있다. 한대가 지나
중국이 이제까지보다 더 단일한 문화적 통일체가 되면서 이러한 지역 양식
들은 대체로 사라지게 된다.

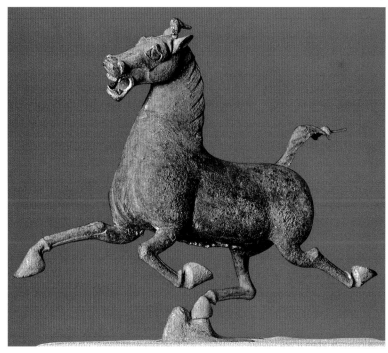

85 날아가는 제비를 밟고 달리는 말
〔馬踏飛燕〕. 청동.
감숙성(甘肅省) 뇌대(雷臺) 분묘 출토.
동한 시대, 2세기경

86 등(燈)을 들고 끓어 앉아 있는
시녀상〔長信宮燈〕. 청동에 금도금.
하북성(河北省) 만성(滿城) 두관
(寶綰: 기원전 113년 사망)묘 출토.
서한시대

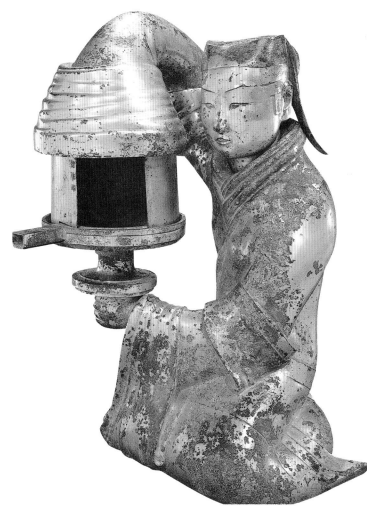

87 심씨 가문(沈氏家門) 석궐(石闕) 윗부분. 석조. 사천성(四川省) 거현 (渠縣). 한대

4 羿 또는 后羿라고 하는 중국 전설상의 인물로 활을 잘 쏘았다고 한다. 堯임금 때 하늘에 열 개의 태양이 떠서 사람과 동식물이 타 죽었는데 그가 요임금의 명을 받아 활로 아홉 개의 태양(부상나무 위의 까마귀)을 쏘아 떨어뜨 렸다고 한다. 이 책 p. 37 참조.

회화

88 궁수(弓手) 예(羿)와 부상(扶桑) 나무 및 저택. 산동성(山東省) 가상(嘉祥) 무량사(武梁祠) 화상석 탁본 부분. 동한시대

무덤 앞에 세우는 석조의 사당(祠堂)은 대부분 음각된 문양으로 장식되었다. 이 가운데 가장 유명한 작품들이 산동성 비성현(肥城縣) 근처에 있는 효당산(孝堂山)의 사당과 산동성의 남서부 가상현(嘉祥縣) 부근에 있는 것으로 지금은 모두 파괴된 네 곳의 무씨 사당(武梁祠)에서 나온 화상석(畫像石)이다. 후자는 명문(銘文)에 의해 서기 145년에서 168년 사이로 조성시기가 알려져 있다. 이 화상석들은 유가(儒家)의 이상(理想)이나 역사적인 사건(사실이거나 전설적인), 도가(道家)의 신화 및 민간 전승(傳承)이 모두 융합된 한대 미술의 혼합적인 성격에 대해 생생하게 느낄 수 있게 해준다. 두 개의 사당에는 동서쪽 끝의 얕은 박공(博栱)에 동왕공(東王公)과 서왕모(西王母)를 각각 발견하게 된다. 그 아래쪽에는 공자가 노자와 만났다는 전설과 고대의 제왕(帝王), 효자, 열녀 등이 보인다. 진시황제의 시해를 시도했던 사건과 시황제가 우제(禹帝)의 구정(九鼎)을 강에서 끌어 올리려 했던 고사(古事)는 당시 인기있던 주제였다. 중앙의 벽감(壁龕)과 남은 공간의 대부분은 연회 장면에 할애하고 있다. 도판 88에서 그 세부를 볼 수 있는데 왼쪽에는 지구를 뜨겁게 태우던 부상(扶桑)나무 위에 걸린 아홉 개의 태양(여기서는 해를 상징하는 까마귀로 표현하였다)을 쏘아 버린 영웅 예(羿)[4]를 묘사하고 있고, 오른쪽에는 손님들이 주인에게 인사를 하고 이층에서는 연회가 벌어지고 있다. 풍성한 옷을 입은 육중한 신체의 관리들, 몸 길이가 짧고 가슴이 두터운 중앙아시아 산(産) 말들이 발을 높이 들어 빠른 걸음으로 걷는 모습이 보인다. 한편 그들 위의 대기(大氣)는 소용돌이치는 구름으로 가득차 있으며 죽은 이의 영혼을 찬양하기 위해 온 환상적인 모습의 날개 달린 짐승들의 아우성으로 떠들석하다. 이런 멋있는 환경에서 죽은 자의 영혼은 인간세계에서 영혼의 세계로 쉽게 건너갈 수 있었을 것이다.

분묘 부조의 양식과 주제는 지금 대부분 모든 자취가 사라져버린 일군(一群)의 궁정과 전당(殿堂) 벽화에서 많은 영향을 받았다는 것은 의심할 여지가 없다. 무씨묘[武梁祠]에서 얼마 떨어진 곳에 한무제(漢武帝)의 동생이 건립한 영광전(靈光展)이 있다. 그곳 벽화의 명성은 왕연수(王延壽)의 시에서 칭송되고 있는데, 이 시는 무량사가 세워지기 몇 년 전에 쓰여진 것으로 부조의 내용을 정확하게 기술하고 있다.

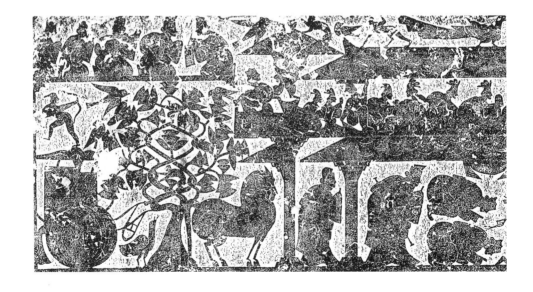

2 아서 웨일리(Arthur Waley), 앞 책,
pp. 30-31

역주
5 한대 화상전에 대해서는 林巳奈
夫 著·김민수, 윤창숙 譯, 『돌에
새겨진 동양의 생활과 사상—고
대중국의 화상석과 고구려벽화』
(도서출판 두남, 1996) 참조.

거대한 벽면에 희미한 모습으로 명멸하며 배회하는
죽은 자의 영혼. 여기에 천지의 만물이 그려져 있구나.
모든 생명체가 무리를 짓고 모두가 끼리끼리 짝을 이루었네.
산신(山神)과 해령(海靈)을 그리고
수천 가지 모습으로 단청하였으니
모든 생명의 신비를 진실하게 형상하고 종류에 따라 채색하였네.[2]

그림이 그려진 건물들이 오래 전에 폐허가 되어 사라졌기 때문에 이
그림들은 오직 상상 속에만 존재한다. 그러나 발굴되어 햇빛을 보게 되는
무덤 벽화의 수가 점차 늘어나고 있는데 이 한대 벽화들이 주는 느낌은 다
소 소박한 수준에 머물고 있다. 많은 벽화들이 경쾌한 자연주의적 기법으
로 시골 장원의 일상생활을 묘사하고 있으며 그 모습은 로마 후기 브리타
니아 지역의 자급자족형 시골 장원과 다르지 않다. 그런데 이 벽화들은 촬
영하기가 어려워서 인쇄된 것을 믿을 수 없다. 우리는 사천성 광한(廣漢)에
있는 무덤의 화상전(畵像塼)[역5]에서 동일한 자연주의를 발견하게 된다. 그
중 하나는 소금물을 대나무 수송관을 통해 언덕 너머에 수분을 증발시키는
가마솥으로 옮기는 암염 광산을 묘사하고 있는데, 이것은 20세기까지 사천
지역에서 여전히 사용되는 제염 방법이다. 다른 하나는 화면을 수평으로
나누어 하반부에는 사람들이 논에서 추수와 타작을 하는 동안 다른 한 사
람이 그들의 점심을 가져오는 장면이고, 상반부에는 두 명의 사냥꾼이 호
숫가에 무릎을 꿇고 긴 밧줄이 매달려 있는 화살로 날아오르는 오리떼들을
쏘는 장면을 보여주고 있다(도판 89). 호수의 가장자리는 뒤로 가면서 물러
나 거의 안개 속에서 사라지는 듯하고 사냥꾼들 뒤에는 두 그루의 앙상한
나무가 서 있다. 수면에는 물고기와 연꽃이 있고 오리들은 아주 빠르게 멀
리 헤엄쳐가고 있다. 이 활기찬 장면은 후한 때 사천성의 장인들이 공간의
깊이를 표현하기 위해 연속적인 공간의 깊이감이라는 문제를 해결하기 시
작했다는 것을 보여준다. 이에 대한 또 한 가지 방법은 아예 풍경을 전부
생략해 버리는 것이다. 장례식으로 향하는 마부와 마차를 그린 요양(遼陽)
의 한 분묘 벽화의 생동적인 장면에는 지면(地面)이나 어떠한 배경의 묘사
도 없지만 탁 트인 들판을 가로질러 전속력으로 질주하는 모습을 위에서
내려다 보고 있는 듯하다(도판 90). 이 그림은 오른쪽에서 왼쪽으로 화면이
전개되고 그림 위로는 멀리 펼쳐지는 듯한 공간감을 보여주는데, 이러한
점은 모두 후대의 두루마리 그림에도 나타나는 특징으로서 한대가 끝나기
전에 이미 화가들에 의해 구사되고 있었다.
그러나 아직까지 산수화는 궁전이나 사당을 장식했던 일련의 벽화에
서 아주 부수적인 부분이었음이 분명하다. 그림의 주제는 유교적인 것이
대부분이었다. 『한서(漢書)』에는 다음과 같은 구절이 있다. "일제(日磾)의 어
머니는 아들들을 가르침에 있어 매우 법도가 있었다. 무제는 이 소식을 듣
고 흡족해 했다. 그녀가 병이 나서 죽게 되자 황제는 그녀의 초상을 감천궁
(甘泉宮) 벽에 그리도록 하였다. … 일제는 그 초상화를 볼 때마다 절을 하
고 눈물을 흘리며 지나갔다." 『한서』의 다른 구절은 한대 황제들이 도가(道
家)를 선호했음을 알려준다. 한 예로 무제는 감천궁에 탑을 세웠는데 "그
안에 천지태일(天地太一)의 여러 귀신(鬼神)들의 그림을 그리고 제구(祭具)
들을 차려 놓고 천신(天神)에게 바쳤다."

89 물가에서의 새 사냥과 추수. 화상전
(畵像塼). 사천성(四川省) 광한(廣漢) 출토. 한대

〔참고도판〕 암염 광산. 화상전(畵像塼). 사천성
(四川省) 광한(廣漢) 출토. 한대

역시 교화(敎化)적이지만 보다 인간적이고 재미있게 그려진 것으로는 사당(祠堂)의 박공에서 가져온 유명한 화상전(畵像塼) 시리즈로 그려진 인물화인데 현재 보스턴 미술관에 소장되어 있다. 그 중 하나는 동물의 싸움 장면을 그렸고 다른 하나는, 시크만(Sickman) 교수의 견해에 따르면, 기원전 9세기경 열녀 강후(姜后)의 생애 중 한 사건을 표현한 것이다. 그녀는 황제의 방탕에 대한 항의로써 모든 장신구를 풀어 버리고 궁녀들을 위해 스스로 감옥에 갇히기를 청하였는데 이러한 위협으로 곧 황제는 정신을 차리게 되었던 것이다. 감각적이고 유연한 필법의 길고 거침없는 선묘로 그려진 인물들은 느긋하고 품위 있게 서 있거나 움직인다. 남자들은 이 문제에 대해 위엄 있게 열띤 논의를 하고 있는데, 반면 여자들의 우아하고 명랑한 모습은 이 모든 사건을 오히려 재미있게 여기고 있는 것처럼 보인다. 이렇게 멋진 인물화들로 장식된 무덤의 주인공은 얼마나 행복했겠는가.

칠기(漆器) 주어진 주제(主題)에 활기와 생동감을 부여하는 중국 장인(匠人)들의 능력은 칠기 장식에서도 잘 나타나는데 특히 사천(四川) 지역이 유명하다. 당시 사천의 촉(蜀)과 광한(廣漢) 지역의 공방(工房)에서 생산되는 칠기의

양이 엄청났던 것은 서기 1세기 경에 쓰여진『염철론(鹽鐵論)』중에 부유층이 매년 칠기에만 5백만 냥의 재화를 낭비하고 있다고 비난한 것을 통해서도 알 수 있다. 기원전 85년에서 서기 71년 사이의 연기(年記)를 지닌 사천성에서 만든 칠기 발(鉢)과 잔, 상자 등이 한국 평양 근교의 분묘에서 다수 발견되었다.

그 중에서 가장 유명한 것은 제작년대는 알 수 없지만 낙랑(樂浪)의 한 고분에서 출토된 "채협(彩篋 : 상자)"이다. 꼭 맞게 만들어진 뚜껑 아래 부분을 돌아가면서 아흔 네 명의 효자와 성군(聖君)과 폭군(暴君) 그리고 옛 성현들의 인물상이 그려져 있다. 인물들은 모두 바닥에 앉아 있으나 단조로움을 피하기 위해 몸을 돌려 손짓을 하거나 활발하게 대화하는 자세를 취하고 있는데 화가의 숙련된 솜씨와 창의성이 드러난다. 이렇게 꽉 짜여진 공간에서도 우리는 보스턴 미술관 소장의 화상전에서 보았던 것과 같은 인물들 사이의 거리감과 심리적 연관성, 개성있는 표현을 발견하게 된다. 이 밖에도 대접[鉢]이나 쟁반[盤] 같은 칠기들이 있는데, 많은 수의 아름다운 유물들이 장사(長沙)의 침수된 땅 속에 묻혀 잘 보존되어 전해졌다. 이 칠기들은 전국시대의 상감 청동기와 칠기의 장식에서 발달된 곡선과 소용돌이 문양으로 장식되어 있으며, 여기서는 이 소용돌이가 불꽃같이 널름거리는 혀처럼 분출되고 있다. 이 혀같이 생긴 문양은 날고 있는 봉황이 있는 데서는 구름으로 변하고 호랑이나 사슴, 사냥꾼이 있으면 산으로 변한다. 때때로 이러한 변형에는 초목을 나타내는 수직 줄무늬나 소용돌이가 변한 작은 나무들이 덧붙여지기도 한다. 장인들은 사실적인 풍경을 묘사하려고 하기보다는 소용돌이 문양을 자연 속에 있는 모든 사물들에게 공통되는 본질적인 형태로 간주하고 약간의 부수적인 표현을 통하여 소용돌이 문양이 지닌 본래의 기운(氣韻)을 잃지 않은 채 이것을 구름으로, 파도로, 또 산으로 변형시켰다. 이러한 형태들은 손의 자연스러운 움직임에 따른 것이므로 자연 그 자체의 리듬을 나타내게 되는 것이다.

지금까지 서술한 여러 종류의 회화 예술을 통해 우리는 가장 우수한

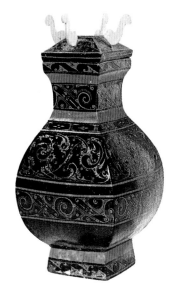

92 뚜껑달린 방호(方壺). 목기(木器)에 칠을 입힘. 호남성(湖南省) 장사(長沙), 마왕퇴(馬王堆) 1호분 출토. 서한시대

93 효자전(孝子傳) 인물도. 채화칠협(彩畵漆篋). 한국 낙랑(樂浪) 고분 출토. 동한시대

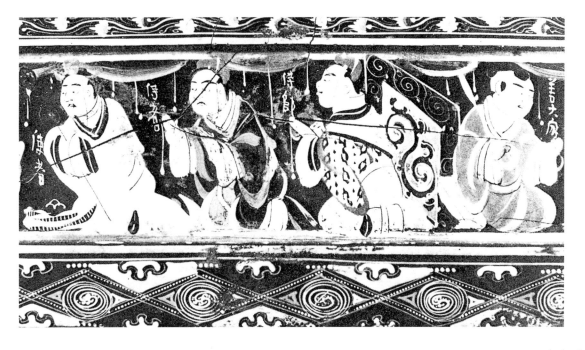

한대 회화가 어떠했을까 상상할 수 있을 것이다. 그림들은 아마도 비단이나 베에 그려졌을 것이며 당시에 중국에서 발명된 종이는 아직 초기 단계에 머물러 있었을 것이다. 서안(西安) 근교의 초기 서한(西漢)시대 분묘에서 거울을 쌌던 대마(大麻) 섬유로 만든 종이 단편이 발견되었다. 서기 105년, 황실 공방인 상방(尙方)의 책임을 맡고 있던 환관 채륜(蔡倫)은 식물의 섬유질을 재료로 하여 훨씬 질 좋은 종이를 만들 수 있다는 것을 황제에게 보고했다. 그러나 종이는 한참 동안 화가들에게 사용되지 못했던 것 같고 그림은 계속 비단에 그려졌다. 인물화는 고전(古典)이나 역사적 사실 그리고 『회남자(淮南子)』나 『산해경(山海經)』처럼 좀더 환상적인 저술의 내용을 주제로 하였으며 산수화는 수도(首都)와 궁전, 황제의 사냥터 등을 묘사한 부(賦)의 삽화로 표현되었다.

　　오랫동안 벽에 거는 축(軸) 형식의 그림은 인도에서 불교가 전래될 때 함께 전해진 것으로 생각되어 왔다. 그것은 이 축 형식의 그림 가운데 가장 오래된 것으로 알려졌던 것이 돈황(敦煌)에서 발견된 당대(唐代)의 불교 번화(幡畵)들이었기 때문이었다. 그러나 호남성(湖南省) 장사(長沙) 근교 마왕퇴(馬王堆)에 있는 대후(軑候)와 그 아들의 묘에서 천으로 감싼 시신 위에 덮혀 있던 두 점의 T자형 번화가 발견되었다. 이 그림들은 그때까지 알려져 있던 중국의 모든 축화(軸畵)보다 천 년 정도 앞선 것으로서 축 형식이 중국 고유의 것이라는 점을 확인시켜 주었다. 무덤에서 나온 목록에는 이것을 "비의(飛衣)"라고 부르고 있는데, 이는 죽은 자의 영혼을 하늘 위로 데려간다고 믿었기 때문이다. 이 비의에는 지하 세계와 인간 세계, 천상 세계의 존재들, 그리고 고인(故人)의 모습과 제물을 바치는 장면이 묘사되어 있다. 이 무덤들에는 또한 커다란 비단 그림들이 걸려 있었는데, 여기에는 궁정과 가정 취향의 연회나 가무(歌舞)의 장면과 제후의 소유지로 생각되는 오늘날의 호남(湖南)과 광동(廣東) 대부분을 포함하는 지역의 매우 정확한 지도가 표현되어 있었다.

94 비의(飛衣 : 帛畵)의 세부. 호남성(湖南省) 장사(長沙), 마왕퇴(馬王堆) 1호분 출토. 서한시대

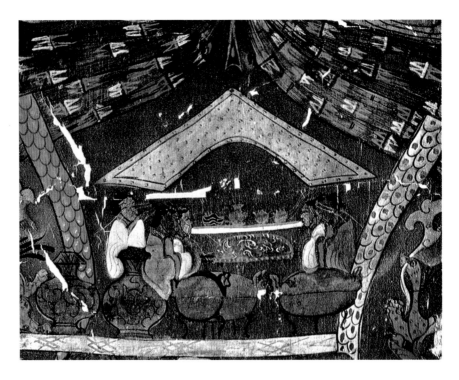

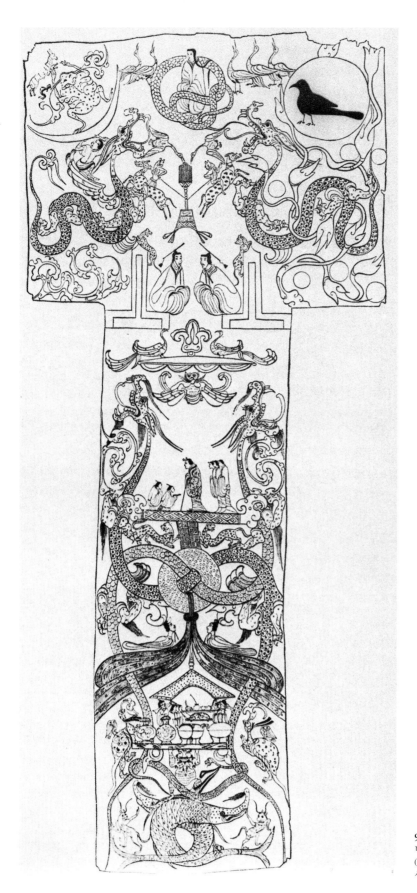

95 도판 94의 마왕퇴 1호분 출토
비의(飛衣) 도해. 호남성(湖南省) 장사
(長沙), 마왕퇴(馬王堆) 1호분 출토.
서한시대

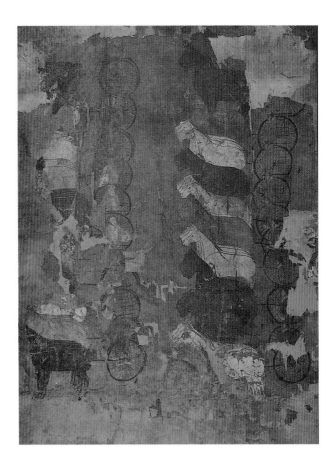

〔참고도판〕
〈차마의장도(車馬儀仗圖)〉 부분.
백화(帛畵). 호남성(湖南省) 장사
(長沙), 마왕퇴(馬王堆) 3호분 출토.
서한시대

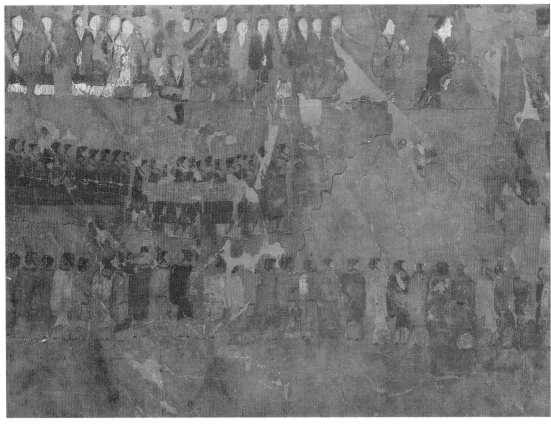

주나라가 멸망하면서 전통적인 제례(祭禮)는 차츰 잊혀져 갔으며, 한대에는 청동기가 주로 여러 종류의 가내(家內) 의례에 사용되면서 자연히 상(商)·주(周)의 청동기보다 대체로 좀더 실용적이거나 장식적으로 변하게 되었다. 기형(器形)은 단순하고 기능적이며 가운데가 깊은 접시류와 술병〔壺〕류가 가장 일반적이었는데, 어떤 것은 금은으로 상감된 문양으로 장식된 것도 있었다. 제례와 관계가 있는 확실한 유물은 박산향로(博山香爐)이다. 이것은 신선(神仙)이 사는 영산(靈山 또는 仙山) 모양의 향로 표면에 동물, 사냥꾼, 나무들이 부조(浮彫)로 덮여 있는 향로이다. 향로의 아랫부분에는 동해(東海)의 파도가 물결치고 각각의 작은 봉우리 뒷편에는 향(香) 연기가 내뿜어지는 구멍이 있다. 이것은 영산이 내쉬는 숨인 운기(雲氣)를 상징한다. 중국에서는 고래(古來)로부터 모든 자연은 살아 있고 "숨을 쉰다"고 믿어왔기 때문에 실제로 모든 산은 운기를 토하는 것이다. 여기 도판 96에 보이는 금으로 상감된 아름다운 박산향로는 한 무제(武帝)의 이복형인 유승(劉勝)의 무덤에서 발굴된 것이다.

중국 남서쪽의 종족들은 북쪽과 북서쪽의 유목민들보다 문화적으로 훨씬 낙후한 단계에 있었다. 여러 해 동안 운남성(雲南省) 남쪽에 있는 석채산(石寨山)에서 중국 고유의 것과 매우 다른 주대(周代) 후기와 한대(漢代) 초기로 편년될 수 있는 청동기 문화의 유물이 발굴되었다. 20기(基)가 넘는 무덤에서 청동제 무기(武器)와 제구(祭具), 금제와 옥제(玉製)의 장신구들이 발굴되었다. 가장 특이한 것은 청동 북과 조개〔紫貝〕가 담겨 있던 북 모양의 용기(容器)인데 도판 97은 그 윗부분이다. 여기에 가득찬 인물들은 분명히 어떤 희생제례를 올리고 있는 것 같다. 여기에서 특이한 것은 의식용 북으로, 어떤 것은 규모가 거대한 것도 있는데 한 세트의 작은 북들은 오늘날에도 동남아시아나 수마트라에서 보이는 마차 지붕 같은 덮개 아래의 대(臺) 위에 늘어서 있다.

청동기

96 박산향로(博山香爐). 청동에 금상감. 하북성(河北省) 만성(滿城) 유승(劉勝 : 기원전 113년 사망)묘 출토. 서한시대

97 제물을 바치는 장면으로 장식된 자패(紫貝)를 담는 북 모양 청동기. 운남성(雲南省) 석채산(石寨山) 출토. 기원전 2-1세기

중국 자료에서 우리는 이것들이 한조(漢朝)로부터 멀리 떨어져 독립적으로 번영했던 전(滇)이라고 불린 비중국계 종족이거나 혹은 그 종족의 통치자의 무덤이라는 것을 알 수 있다. 석채산에서 출토된 북 윗면의 사실적인 조형은 한대 중국 무덤에 부장된 도용(陶俑)들과 비교된다. 그러나 그 기술과 장식에 있어서 석채산 청동기 미술은 중국 서부의 소수민족들의 단순한 청동 공예품과 동손(Dongson)으로 알려진 베트남 북부의 세련된 문화와 더 밀접한 관련이 있는 것 같다.

한대 무덤에서는 마구(馬具)와 마차 부속품, 장검과 단도, 대구(帶鉤) 및 기타 용구들을 포함한 많은 양의 청동기가 발견되었다. 그 대부분은 금, 은, 공작석, 옥 등으로 상감되었는데 석궁(石弓)의 방아쇠까지도 아주 정교하게 상감하여 아름다운 미술품으로 보이게 할 정도이다. 이들 중 일부는 오르도스(Ordos) 지방의 동물의장(動物意匠)으로부터의 영향을 강하게 보여주는데 이 미술은 북방 초원지대 미술의 특징인 양식화되고 사실적인 요소가 묘하게 섞인 것에서 영향을 받은 것이다.

98 마차 부속품. 청동에 은상감. 한대

동경　　　　한대의 동경(銅鏡)은 전국시대 동안 낙양(洛陽)과 수주(壽州) 지방에서 발달해온 전통을 계승하였다. 수주 지방 동경의 용 문양은 더욱 복잡해지고 용의 몸은 두세 겹의 선으로 묘사된 반면 바탕면은 일반적으로 그물 모양이다. 또한 역시 수주에서 주로 출토된 일군의 다른 동경들은 전면을 덮은 나선 문양 위에 때때로 부채꼴에 끝이 뾰족뾰족한 문양을 겹쳐 놓은 것인데 이것은 아마도 천문학적인 의미를 지닌 것 같다. 상징적 의미를 가진 가장 흥미있고 의미심장한 것은 이른바 TLV라는 동경으로 이 무늬는 이미 기원전 2세기부터 거울의 뒷면에 사용되고 있지만, 가장 훌륭한 것들은 왕망(王莽)의 재위기간(A.D. 9~25)에서 서기 약 100년까지 사이에 낙양 지역에서 제작되었다.

전형적인 TLV 동경은 십이지(十二支) 문자를 나누는 열두 개의 작은 꼭지(乳)들이 있는 정사각형 틀 중앙에 커다란 꼭지(紐)가 있다. T자, L자, V자들은 동물 문양으로 장식된 원형 안에 돌출되어 있는데, 이것은 중앙 부분과 함께 오행(五行)을 상징한다. 오행은 추연(騶衍: 대략 BC. 350~270)에

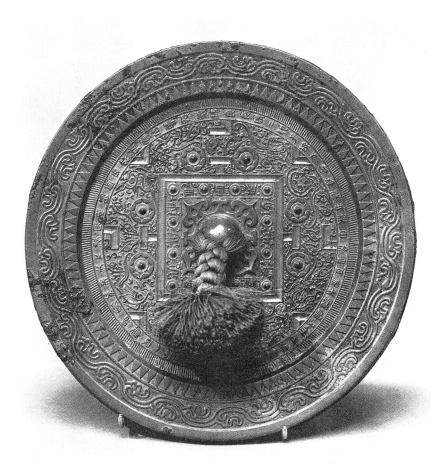

99 우주론적인 TLV-형 청동거울 〔銅鏡〕. 한대

의하여 처음으로 고안된 우주적 체계로서 한대에 매우 유행하였다. 이 체계에 의하면 위대한 궁극적인 존재〔太極〕는 음양(陰陽)의 양극을 낳고, 양극의 상호작용에 의해서 차례로 오행이 생기고, 오행으로부터 모든 삼라만상이 생겨난다. 오행이 서로 연관되고 상징하고 있는 것은 아래 표(表)와 같다.

원소(行)	작용	색	방위	계절	상징
물(水)	불을 끈다	黑	북	겨울	현무(玄武)
불(火)	쇠를 녹인다	赤	남	여름	주작(朱雀)
쇠(金)	나무를 파괴한다	白	서	가을	백호(白虎)
나무(木)	흙을 이긴다	靑	동	봄	청룡(靑龍)
흙(土)	물을 흡수한다	黃	중앙		中

TLV 동경에서 정사각형 안에 있는 중앙의 원은 토(土), 즉 중앙(中央)을 상징하고, 사방(四方)과 사계(四季), 사색(四色)은 해당 방위에 있는 각각의 동물들에 의해 상징된다. 명문(銘文)이 남아 있는 경우가 많아 문양의 의미와 목적을 분명히 알 수 있는데, 스톡홀름의 극동박물관에 있는 동경도 그 한 예이다.

3 B. Karlgren(B. 칼그렌), "Early Chinese Mirror Inscriptions", *BMFEA* 6 (1934), p 49. 일부 민간 제조자들이 가치를 높이기 위해서 동경(銅鏡)에 상방(尙房)이라고 새겨 넣기도 하였다. Wang Zhongshu, *Han Civilisation*, trans. K. C. Chang et al.(New Haven, 1982), p. 107 참조.

숙련된 장인이 새기고 장식한 상방(尙房 : 황실 공방)에서 만든 황실의 거울은 진정 흠잡을 데 없도다. 왼쪽의 청룡과 오른쪽의 백호는 재앙을 물리치고, 주작과 현무는 음양(陰陽)에 순응케 하므로 그대들의 자손들은 번성하고 중앙에 있게 되리라. 또한 거울 위에 있는 신선과도 같이 부모님을 오래 모시고 살 것이며 즐거움과 부귀가 넘칠 것이다. 금석(金石)보다 오래도록 그대들은 장수를 누릴지니 왕공(王公)과도 같도다.[3]

100 육박(六博)놀이 하는 신선들. 사천성(四川省) 신진(新津) 고분 화상석 탁본. 한대

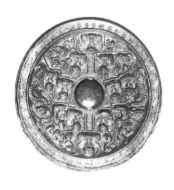

101 도교적 문양의 청동거울. 동한 시대 후기, 2-3세기

TLV 문양은 본래 천체(天體)와 지상(地上)의 상징을 결합한 상서로운 우주의 도식(圖式)이다. 많은 한대의 화상석과 도용(陶俑)에 표현된 바와 같이 지상(땅)을 상징하는 구성요소들이 한대의 유명한 놀이인 육박(六博)을 위한 판으로 쓰였다. 양연승(楊聯陞) 교수가 고대 문헌으로부터 재현한 바에 의하면 이 놀이의 목적은 중앙을 차지하기 위하여, 혹은 카만(Cammann)이 말한 것처럼 "우주의 상징적 통제를 위한 축을 세우기 위해" 상대편을 잡거나 상대편을 구부러진 곳(아마 외각의 L자들)으로 몰아넣는 놀이이다. 한대의 신화에 의하면 육박은 신들과 기술을 겨루고자 하는 야심에 찬 영웅적인 인간들과 동왕공(東王公)이 즐겨 벌였던 놀이로서, 신들을 이기면 이들은 신비한 힘을 얻게 된다고 한다. 동경의 문양으로 판단해 볼 때 이 놀이는 한말(漢末)이 되면 유행이 지났던 것 같다. 오늘날 절강성의 소흥(紹興) 지방에서 만들어진 후한과 삼국시대의 거울 뒷면에는 대개 방위(方位)의 상징이 계속 나타나지만 이제는 입체감 있게 부조(浮彫)로 된 인물상(人物像)으로 채워지게 된다. 이 인물들의 대부분은 도교의 신선(神仙)과 신인(神人)이며 서기 300년이 지나면 불교적인 주제도 나타나게 된다.

옥기

전국시대에 이룩한 옥세공술의 발전은 한대(漢代)까지 지속되었다. 이제 옥을 세공하는 장인들은 상당히 큰 원석(原石)을 파내어 화장품 상자나 우상(羽觴)과 같은 그릇을 만들 수 있었다. 우상은 길쭉한 양면에 귀가 달린 작은 타원형 그릇[耳杯]으로 먹고 마시는 데 사용되었는데, 쟁반 위에 세트로 포개진 상태로 발견되며, 옥뿐 아니라 은이나 청동, 도자기, 칠기 등으로도 만들어졌다. 이러한 기술적인 자유로움은 세공기술자들에게 새로운 창의력을 북돋게 하여 인물이나 동물의 형상을 삼차원으로 조각할 수 있도록 영감을 불어 넣었다. 그 중 가장 아름다운 예의 하나는 빅토리아 알버트 박물관의 유명한 마상(馬像)이다. 세공자들은 더 이상 흠집 있는 원석을 마

다하지 않았고 변색된 것을 오히려 활용하기 시작하였는데, 갈색 얼룩 같은 것은 구름 속의 용으로 만들었다. 이 시대가 되면 옥은 제의적(祭儀的)인 의미를 잃기 시작하며 대신 지식인과 귀족들의 애호를 받게 된다. 이것은 옥이 지니는 고대로부터의 친밀감과 그 빛깔이나 질감의 아름다움이 지적·감각적으로 깊은 만족감을 주는 원천이 되었기 때문이다. 그 후로부터 지식인이나 귀족들은 옥에 미적·도덕적인 아름다움이 함께 조화되어 있다는 확고한 생각으로 요패(腰佩)나 대구(帶鉤), 인장(印章), 책상 위의 여러 문방용품들을 옥으로 만들어 즐겨 사용하였다. 그러나 앞서 말한 바와 같이 한(漢)의 황실 가족을 위해 인간의 막대한 노고(勞苦)를 들여 만든 옥제 수의(壽衣, 금루옥의, 도판 104)를 이러한 예로 꼽을 수는 없을 것이다. 한이 멸망한 후에는 이런 류의 사치에 대한 반발이 일어나 222년에는 옥제 수의가 금지되었으며 대부분의 육조시대 묘는 좀더 간소하게 치장되었다.

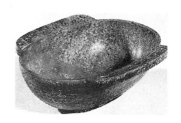

102 우상(羽觴). 옥. 주대 후기

직물

상(商)·주(周)시대에 일부 지역의 소수 특권층 귀족들에게만 한정되었던 풍습과 오락이 한대에는 훨씬 더 넓은 지역과 광범위한 사회계층으로 확산되었다. 뿐만 아니라 중국의 수공예품이 국경을 넘어 멀리 인도차이나와 시베리아, 한반도, 아프가니스탄 등지에서 발견되고 있다. 최근 남부 시베리아에서 발굴된 중국 양식의 궁전 유적지에서는 중국산 청동제품, 동전, 전(塼)과 중국인 도공(陶工)이 그 지역에서 만들었을 것으로 추측되는 도제(陶製) 집모형 등이 발견되었다. 중국의 고고학자들은 이 곳이 흉노족 족장

103 마상(馬像). 옥. 한대

104 수의(壽衣). 옥조각을 금실로
꿰매어 만듦. 하북성(河北省)
만성(滿城) 유승(劉勝 : 기원전 113년
사망)묘 출토. 서한시대

과 195년에 결혼했으나 결국은 사랑하는 남편과 아이들을 뒤로 하고 중국
으로 돌아와야만 했던 문회(文姬)의 딸이 살던 궁전일 것이라고 주장하고
있다.

중국의 직물 역시 모든 문명세계로 퍼져 있었다. 그리스 어(語)로 직인
(織人)을 의미하는 "세레스(Seres)"라는 말은 처음에는 중국인들을 뜻하지
않고 이 값비싼 상품을 무역했던 서아시아족을 지칭하는 말로 사용되었던
것 같다. 그것은 그리스 인들이 중국인들에 대한 직접적인 지식이 없었기
때문이었다. 중국과의 직접적인 교섭은 장건(張騫)의 원정과 중앙아시아를
건너는 비단길이 형성된 후에 이루어졌다. 이 장대한 대상(隊商)의 길은 오
늘날의 감숙성 옥문관(玉門關)에서 출발하여 타클라마칸 사막의 남쪽 혹은
북쪽으로 중앙아시아를 거쳐 카시가르 지역에서 다시 합해져서 한쪽 길은
서쪽으로 페르시아를 지나 지중해에 이르고, 다른쪽 길은 남쪽으로 간다라
(Gandhāra)와 인도에 이른다. 중국산 직물은 크리미아, 아프가니스탄, 팔미
라, 이집트에서 발견되고 있으며, 아우구스투스 황제 때 로마에는 수입한
중국산 실크를 거래하는 특별시장이 비쿠스 투스커스(Vicus Tuscus)에 있었
다. 전설에 의하면 누에를 기르고 뽕나무를 재배하고 실을 잣고 염색하고
천을 짜는 것을 처음으로 가르친 사람은 황제(黃帝)의 비(妃)였다고 한다.
양잠(養蠶)은 중국에서는 매우 중요한 산업으로 간주되어 왔기 때문에
1911년 혁명 때까지도 중국의 황후는 매년 북경에 있는 자신의 사원에서
황제비(黃帝妃)의 제사를 모셔야 했다.

직조기술의 흔적은 섬서성 반파(半坡)의 신석기시대 촌락에서도 발견된다. 안양(安陽)의 상(商)나라 사람들은 비단이나 마(麻)로 옷을 해입었으며 『시경(詩經)』의 여러 대목에서 염색해서 짠 비단에 대해 언급하고 있다. 염직된 비단 조각이 장사(長沙)에 있는 주대(周代) 후기 무덤에서 발견되었는데 이에 못지 않게 중요한 중국 고대 직물의 발견이 중앙아시아에서 이루어졌다. 주목할 만한 것은 1924~25년 사이 코슬로프(Koslov) 조사대에 의해 시베리아 남부의 노인 울라(Noin Ula)에 있는 침수된 무덤에서 발견되었고, 20세기 초에 오렬 스타인(Aurel Stein)에 의해 처음 조사되고 최근에 중국 고고학자들에 의해 조사된 투르판(Turfan)과 호탄(Khotan)의 모래에 묻혀 있던 유적지에서도 발견되었다. 또한 비단 번(幡)이 출토된 장사(長沙)의 무덤에는 비단 두루마리가 가득 들어 있었다. 비단 제조기술을 보여주는 것으로 기(綺), 금(錦), 사(紗), 라(羅)와 여기에 자수(刺繡)된 것 등이 있는데 무늬는 대개 세 종류가 있다. 첫째는 회화적인 것으로서 오르도스 청동기에 나타나는 것과 같은 동물들의 싸우는 장면이 주로 표현된 것, 둘째는 능형문(菱形紋)으로 전체 표면에 기하학적 모티프를 반복하는 것, 세째는 우리가 이미 상감 청동기에서 보았던 끝없이 율동적이면서 소용돌이치는 구름[飛雲紋]으로 구성된 것으로서 거기에다 말탄 사람, 사슴, 호랑이, 혹은 좀더 공상적인 동물들이 배치된다. 도판 105에서 보이는 노인 울라에서 출토된 비단 단편은 일종의 도교풍의 산수로 울퉁불퉁한 바위와 거대한 영지(靈芝)가 교대로 나타나며 바위산은 양식화된 나무로 장식되어 있고 꼭대

105 노인 울라 출토의 비단 단편
도해. 한대

106 문양이 있는 비단. 몽고 노인
올라 출토. 한대

107 직조된 비단. 호남성(湖南省)
장사(長沙), 마왕퇴(馬王堆) 1호분
출토. 서한시대

기에는 봉황이 있다. 중국과 서양의 혼합된 양식으로 제작된 이 문양은 중국
의 직조공들이 이미 수출시장을 염두에 두고 문양을 디자인했음을 알려준다.



일상용 도자기와
부장용 도자기



　　한대 도자기는 유약을 칠하지 않고 거칠게 만들어진 토기에서부터 높
은 온도에서 구워 유약을 바른 자기(磁器)에 가까운 석기(炻器)에 이르기까
지 질적(質的)인 면에서 매우 다양하다. 묘에 부장되는 대부분의 물건들은
쉽게 산화되는 연유(鉛釉)를 칠한 거친 도기(陶器)로 만들어졌는데 이것은
은녹색의 무지개빛으로 발색하여 한대 도자기가 지닌 매력적인 특징이 되
었다. 이러한 연유(鉛釉)기법은 한나라 이전 지중해 지역에서 알려져 있던

것으로 중국이 독자적으로 발견한 것이 아니라면 중앙아시아를 통해 전해진 것일지도 모른다. 이런 연유 도기 중 대표적인 것은 곡식이나 술을 담는 항아리[壺]이다. 모양이 단순하고 탄탄하며 마무리가 매우 정밀하고 부조로 도철(饕餮) 문양을 붙이는 점에서는 청동기를 모방하고 있다. 항아리의 어깨 주변에는 절개선이나 기하학적 문양을 넣어 형태의 아름다움을 더하고 있다. 때때로 유약을 바르기 전에 산악수렵문을 부조로 새겨서 장식하기도 하는데, 여기에는 상상속의 동물이나 현실에 실재하는 동물들이 한대(漢代) 황제들의 사냥 축제에 등장하도록 만들어진 봉래산(蓬萊山)의 전체 모형과도 같은 산 위에서 서로 쫓고 쫓기고 있다. 흔히 우뚝 솟은 산맥이 보이는 이러한 부조는 비단에 그려진 한대의 두루마리 그림의 디자인을 간직하고 있다고 해도 좋을 것이다.

한대에는 많은 사람들이 세상을 떠날 때 그의 가족과 노비, 소유물과 가축, 심지어 그의 집까지 함께 가지고 갈 수 있다고 믿었다. 실제로는 이것들은 가져갈 수 없었으므로 모형[明器]을 그 무덤에 묻었는데, 이런 관습은 한이 멸망한 후에도 오랫동안 지속되었다.[4]

4 일반적으로 동전 등을 포함하여 분묘 내 부장품(副葬品)들은 사자(死者)가 사용하도록 할 목적으로 함께 매장되었던 것으로 추정되어 왔으나, 몇몇 한대(漢代)의 고분에서 발견되는 명문에 의하면 음식물은 지신(地神)에게 지불하는 일종의 세(稅)이며, 화폐는 지하세계의 관리로부터 토지를 구입하기 위한 용도를 가지고 있었다.

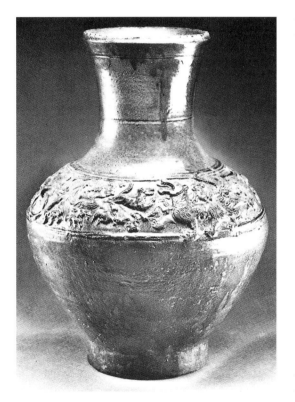

108 항아리[壺]. 부조로 문양을 새기고 녹유(綠釉)를 입힌 석기. 한대

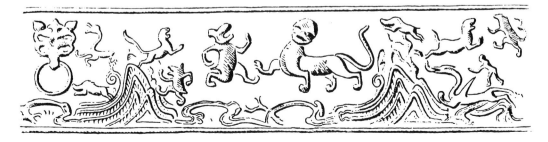

109 산악수렵도. 항아리[壺] 어깨 부분의 부조 도해. 한대

110 녹유누각(綠釉樓閣). 동한시대

5 이 책에서는 극히 일부만 언급하였지만 새롭게 드러나는 요지(窯址)의 수효가 늘어남에 따라서 가마 명명(命名)의 문제가 점점 더 중요하게 대두되었다. 그러나 중국의 도자 관련 전문가들이 새롭고도 결정적인 분류법을 내놓기 전까지는 잘 알려진 요(窯)에 대한 기존의 명칭에서 지나치게 벗어나는 것도 독자들에게는 그다지 도움이 되지 않을 것이다. 요지의 목록은 Yutaka Mino and Patricia Wilson, *An Index to Chinese Kiln Sites from the Six Dynasties to the Present* (Royal Ontario Museum, Toronto, 1973) 참조. 보다 연대가 올라가는 목록은 (다소 불완전하기는 하지만) 도자편(陶瓷片)들의 원색도판이 첨부된 *Catalogue of the Exhibition of Ceramic Finds from Ancient Kilns in China* (Fung Ping Shan Museum, Hong Kong, 1981) 참조.

이러한 이유로 한대 무덤에서는 노비, 호위병, 농부와 무덤 주인이 생전(生前)에는 결코 즐기지 않았을 법한 악사(樂士)와 곡예사도 보인다. 명기(明器) 가운데는 꼭대기에 거위를 부조로 새긴 헛간도 있다. 또 여러 층으로 된 망루(望樓)도 있는데, 망루의 나무로 된 들보와 채광창은 점토로 새기거나 붉은색으로 칠해 표현하였다. 중국 남부의 묘에서 발굴된 집과 헛간은 오늘날의 동남아시아에서와 같이 고상(高床) 주거의 형태로 올려져 있다. 농가의 동물들은 지극히 사실적으로 만들어졌다. 사천성의 한 무덤에서 출토된 개는 웅크리고 앉아 으르렁 대고 있다. 장사(長沙)에서 출토된 개들은 머리를 들고 코와 입을 벌름거리고 있는데 꽤나 경계하는 빛이어서 개들의 킁킁거리는 소리가 들리는 듯하다(도판 114). 이러한 명기들은 한대의 일상생활과 사상, 경제생활에 대해 알려주는 자료가 된다. 1969년 산동성 제남(濟南)시 전한시대 무덤에서 발굴된 흥겨워하는 인물용(人物俑)들은 분묘나 사당의 벽면에 종종 묘사되는 악사, 곡예사, 무용수들과 함께 하는 일종의 연예(演藝) 장면을 표현한 것이다. 이것은 또한 당시 중국이 외국과 어느 정도 접촉했던가를 보여준다. 그 예로 사천의 한 분묘에서 발굴된 것으로 청동제 요전수(搖錢樹)를 세우기 위한 도제(陶製) 받침대는 코끼리 행렬이 부조로 장식되어 있다. 그 생생한 사실주의적 표현은 다른 한대 부조 가운데서는 비교할 만한 것이 없으며 사르나스(Sarnath)의 아쇼카(Aśoka)왕 석주(石柱)의 주두(柱頭)에 새겨진 네 방위(方位)의 동물들을 떠올리게 한다.

한대의 도용들 중에는 개별적으로 하나하나 만들어진 것도 있지만, 작은 도용들의 대부분은 틀에 찍어 대량으로 생산된 것이다. 가장 중요한 부분만을 제외한 나머지 부분이 단순하게 제작되었음에도 불구하고 활력이나 개성적인 특징을 전혀 잃지 않고 있다. 장사(長沙) 지역에서는 점토의 질이 나빠서 유약이 벗겨졌기 때문에 명기는 일반적으로 나무에 채색하여 만들었는데 이것들은 장사의 무덤에서 발굴된 비단이나 칠기처럼 오랜시간에 따른 파괴를 기적적으로 견디어 오늘날까지 보존되었다.

절강성(浙江省)의 여러 중심지에서는 다른 종류의 질좋은 장석계(長石系) 석기(炻器)가 제작되었다. 이것은 송대(宋代) 도자기의 선조(先祖)로서 단단한 동체 위에 유약이 얇게 발라져 있는데 회색에서 황록색 혹은 갈색 등의 발색(發色)을 보인다. 이러한 유형의 자기를 만드는 가마터가 소흥(紹興) 근처의 구엄(九嚴)에 있었는데 이 곳의 옛 지명이 월주(越州)이기 때문에 이것은 흔히 월자(越磁)라고 불린다. 근래 중국 학자들은 "월자"라는 용어는 10세기에 오대(五代) 오월(吳越)의 궁정에서 만든 청자류에 한정하고 그 이전의 모든 청자에 대하여는 "고월(古越)" 혹은 단순히 "청자(靑磁)"라고 부르고 있다. 그러나 청자라는 명칭은 잘못된 것으로 그들 중 어떤 것은 거의 녹색[靑]이라 할 수 없는 것도 있으며 또한 모두가 진정한 의미에서의 자기(磁器)가 아니기 때문이다. 그러므로 이 책에서는 "월자(越磁)"라는 용어는 송대 이전 절강성 청자의 넓은 범위를 모두 포함시키도록 하겠다. [5]

구엄(九嚴)의 가마(窯)는 늦어도 2세기경부터 가동하였을 것이며 항주(杭州) 북쪽의 덕청(德淸)의 가마는 아마도 그보다 조금 늦을 것이다. 여기서 생산된 많은 도자기들은 남경(南京) 지역의 기년(紀年) 묘에서 발견되는데 청동기를 모방하여 그릇에 장식된 고리 모양의 손잡이나 도철면(饕餮面)까지도 흉내내고 있다. 어떤 것은 시유(施釉)하기 전에 기하학적인 문양이나 마름모꼴 무늬를 찍어 놓기도 하였다. 이것은 중국의 북쪽 지방뿐 아니라 남해(南海), 동남아시아 반도와 여러 섬들에까지 퍼진 중국 중부와 남부

111 악사, 무용수, 곡예사 및 구경꾼 도용(陶俑)이 있는 점토판. 채색을 가했다. 산동성(山東省) 제남(濟南) 분묘 출토. 서한시대

112 등(燈)이나 요전수(搖錢樹)를 세우는 도제(陶製) 대좌. 사천성 (四川省) 내강(內江) 출토. 동한시대

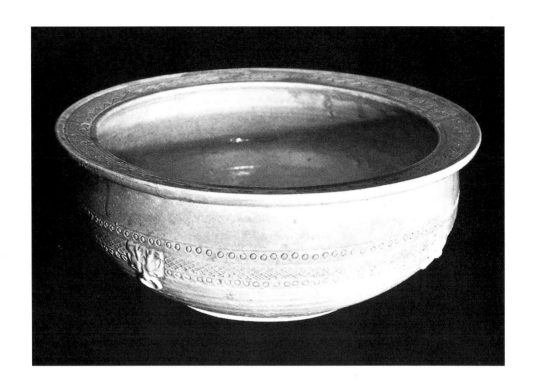

113 대야(盤), 월자(越磁). 회녹색(灰綠色) 유약을 입힌 석기. 3세기 혹은 4세기

지역의 옛 전통이 사라지지 않고 보존되었음을 보여준다. 어쨌든 진정한 자기의 형태는 빛깔이 풍부하고 윤택이 나며 화려하기까지 한 유약의 도움으로 나타나기 시작했다. 구엄요(九嚴窯)의 활동은 6세기경에 끝난 것으로 보이지만, 그 후에도 월주요의 전통은 절강성의 여러 곳에서 계속 이어져 왔다. 그 중 주요 가마들은 여요현(餘姚縣) 상림호반(上林湖畔)에 있는 요지군(窯址群)이 유명하며 지금까지 그곳에서 20여 개소가 넘는 청자 가마터가 발견되었다.

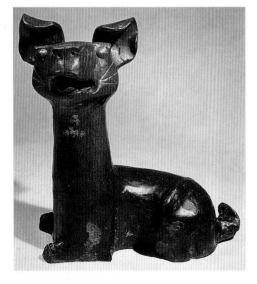

114 도제(陶製) 개. 적갈색 유약을 입혔다. 호남성(湖南省) 장사(長沙) 출토. 한대

6
삼국(三國)과 육조(六朝)

　　중국은 한(漢)이 몰락하고 당(唐)이 일어나기 전까지의 4백 년 동안 정치, 사회, 사상면에서 근대 유럽의 상황과 비견할만한 혼란을 겪었다. 수(隋)가 581년에 제국을 재통일하기 전까지 30개 이상의 왕조와 작은 왕국들이 흥망을 거듭하였다. 220년 한(漢) 왕조가 몰락하면서 중국은 위(魏), 촉(蜀), 오(吳)의 삼국으로 나뉘었으나 265년 왕위를 찬탈한 위(魏)의 장군에 의해 280년 진(晋)으로 이름이 바뀌면서 다시 한 번 통일되었다. 북방 국경 너머에서는 흉노(匈奴)와 선비족(鮮卑族)들이 이미 쇠약해진 중국의 끊임없이 계속되던 내전(內戰)을 관심있게 지켜보고 있었다. 300년이 되자마자 경쟁국의 두 왕이 그들에게 급한 도움을 요청하자, 그들은 신속하게 중국으로 진격했다. 311년에 흉노족은 낙양을 함락시키고 2만 명의 주민들을 학살했으며 황제를 사로잡았다. 그후 이미 진(晋) 왕실이 겁에 질려 남경(南京)으로 피난을 떠나 버린 장안(長安)으로 옮겨가서 약탈을 자행했다. 중국이 약해진 틈을 노려서 북쪽을 침입했던 이민족은 흉노족과 선비족만이 아니었다. 터키 종족인 탁발족(拓跋族)의 위(魏)가 439년에 북중국 전체를 지배하에 넣기 전까지 16개의 작은 이민족 왕국들이 명멸해갔다. 탁발족 위(魏)는 산서성(山西省) 북쪽의 대동(大同)에 도읍을 정하고, 자신들의 유목민 관습을 버리고 중국식 의복을 받아들였으며, 점점 더 중국화되어서 탁발어까지 금지시키게 되었다. 동시에 위(魏)는 보다 낙후된 다른 종족들에 맞서서 힘을 다해 북쪽 국경을 방어하여 그들을 타림 분지의 쿠차(Kucha)로까지 멀리 밀어냈다. 그리하여 중앙아시아의 교역로가 다시 열리게 되었다.

　　이러한 이민족의 침략은 중국을 두 나라, 두 문화로 쪼개어 놓았다. 북쪽은 이민족의 수중에 들어가고, 수십 만의 중국 피난민들은 남쪽으로 옮겨갔다. 남경(南京)은 이제 "자유로운 중국"의 문화적, 정치적 중심지가 되었으며, 동남아시아와 인도에서 상인들과 불교 승려들이 몰려들었다. 그러나 이 지역 역시 정치적으로 혼란하고 불안정한 상태가 지속되었으므로, 엄청난 양의 귀중한 미술품들이 파괴되었다. 이러한 남과 북의 분열 상태가 계속되는 동안 동진(東晋) 이래 네 왕조―유송(劉宋), 남제(南齊), 양(梁), 진(陳)―가 교체되면서 남경을 도읍으로 하여 지배하였다. 유교적 질서가 약화되고 불교 사원이 엄청난 비율로 증가하였으며―특히 양 무제(武帝: 502~550) 치하에서―이 지역의 정치적 경제적 안정을 심각하게 위협하게까지 되었다. 유교 관료층이 몰락하자 정치와 예술에 가장 큰 영향력을 행사하게 된 것은 대지주 가문(家門)들로 이들은 왕조보다도 더 오래 계속되

A

B

지도 6 삼국(三國)시대와 육조(六朝)
시대의 중국
A. 220-280년 B. 520년경

는 경우가 많았다.

도교

　　남조(南朝)의 많은 지식인들은 도교(道敎)와 음악, 서예 그리고 청담(淸談)을 즐기며 시대의 혼란으로부터 도피하고자 하였다. 도교는 현실의 혼란을 잊을 수 있는 영원한 존재에 대한 비전을 갈망하는 감수성과 상상력을 지닌 사람들에게 해답을 제시해주는 것으로 보였으므로 3, 4세기경 자연스럽게 그 존재를 인정받을 수 있었다. 민속과 자연숭배 및 형이상학이 혼합되어 도교는 중국의 고유한 토양에 깊이 뿌리를 내렸다. 도교는 스스로를 천사(天師)라 불렸던 사천성 출신의 신비주의자이자 마술사인 장도릉(張道陵)이 자신의 추종자들을 모아 불로장생약을 찾아 산천을 떠돌아다녔던 후한(後漢)시대에 최초로 하나의 종파가 되었다. 장도릉은 때때로 운대산(雲臺山) 꼭대기로 추종자들을 이끌고 가 그곳에서 엄한 시련을 실시하여 그들의 신비한 힘을 시험하기도 하였다. 기존의 질서에 대한 개인적인 반항으로 시작되었던 이 운동은 진(晋) 왕조에 이르러 불교를 본떠 경전(道藏)과 조직을 갖추고 사원(道觀) 및 공식적인 종교의 모든 요소를 갖춘 완전히 성숙한 교파로 성장하였다.

　　그러나 좀더 높은 수준으로 볼 때 도교인들은 지적(知的)인 아방가르드였다. 유교에 대한 반발은 문학과 예술에 대한 엄격하고 전통적인 사상에 해빙(解氷)을 가져왔으며 이제 상상력은 초(楚)의 『초사(楚辭)』이래 다른 어떤 분야보다도 영감을 받은 시(詩) 영역에서 다시 한 번 나래를 폈다. 이 시대의 대표적인 시인으로는 도연명(陶淵明 : 365~427)이 있다. 그는 비록 가족들을 부양하기 위해 관직을 택해야 했던 때가 여러 번 있었지만 가능하면 언제나 자신의 시골 집에 내려가 채소를 재배하고 술을 많이 마시며 많은 독서를 하였다. 그는 비록 읽은 책들을 완전히 이해하지 못해낸다 할지라도 괜찮다고 말하였다. 이는 단순히 정치적·사회적인 혼란으로부터의 도피만이 아니라 상상의 세계로의 도피이기도 했던 것이다.

미학

　　바로 이 격동의 시대에 중국의 화가와 시인들은 최초로 자기 자신을 발견하게 되었다. 서기 300년에 쓰여진 육기(陸機)의 『문부(文賦)』는 통찰력 있고 정열이 넘치는 서사시로, T. S. 엘리어트(T. S. Eliot)가 "언어와 의미에 대한 견디기 힘든 분투"라 불렀던 엄청난 시련과 시적 영감의 신비스러운 원천에 대해 쓰고 있다.[1] 전통적인 유교적 관점에서 보면 예술은 사회에서 주로 도덕적이고 교훈적인 목적에 이바지하는 것이었다. 그러나 이제는 그러한 입장이 무너지고 새로운 비평적 기준들이 발전하였는데, 특히 이러한 기준들은 소통(簫統)이 530년 역대의 명문을 모아 펴낸 『문선(文選)』의 서문에서 그 절정에 이르고 있음을 볼 수 있다. 즉 그는 이 책에서 그가 선택한 산문과 시는 도덕적인 기준에 의해서가 아니라 오직 미적인 가치에 의해서만 이루어진 것들이라고 말하고 있다. 그러나 이와 같은 세련된 태도가 단기간에 이루어진 것은 아니었다. 3, 4세기의 문학평론은 품조(品藻)라는 형식을 택했는데, 이는 장점과 단점에 따라 (흔히 9등급으로) 구분하는 단순한 분류법으로, 처음에는 정치가나 공적인 인물들에 적용되다가 후에는 시인들에게 적용되었다. 유명한 화가 고개지(顧愷之)는 위(魏)와 진(晋)의 예술가들을 평할 때 이 방법을 사용하였다(현존하는 문헌들이 실제로 고개지 자신이 쓴 것이라면 말이다). 이 방법은 6세기 중반에 쓰여진 사혁(謝赫)의 유명한 저서 『고화품록(古畵品錄)』에서 더욱 방법론적으로 채택되었다. 이

1 Ch'en Shih-hsiang에 의해 *Literature as Light against Darkness* (Portland, Maine, 1952)에 훌륭하게 번역되어 있다.

책에서 저자는 전대의 화가 43명을 6등급으로 분류하고 있는데, 이는 유용하기는 하나 미술사에 있어서 그리 뛰어난 업적은 아니다. 그러나 이 짧은 책을 중국 회화의 전 역사에 걸쳐 그렇게도 중요하게 만든 것은 바로 회화와 화가들을 평가하는 여섯 가지 원칙[六法]을 제시하고 있는 이 책의 서문 때문이다.

이 육법(六法)에 대해서는 너무나도 많은 글들이 쓰여져 왔다.[역1] 그러나 이 육법을 여기서 간과할 수 없는 이유는 그것이 약간의 변화와 재정립을 거치면서 계속적으로 이후 중국의 모든 예술평론의 중심축으로 되어왔기 때문이다. 육법은 다음과 같다.

> 1. 기운생동(氣韻生動): 정신의 조화—생기의 움직임(Arthur Waley);
> 정신의 공명(共鳴)을 통한 생기(Alexander Soper)
> 2. 골법용필(骨法用筆): 골법은 붓을 사용함을 의미(Waley); 붓을
> 사용하는 데 있어서의 구조적인 방법(Soper)
> 3. 응물상형(應物象形): 형태를 묘사할 때 대상에 충실함(Soper)
> 4. 수류부채(隨類賦彩): 채색할 때 종류에 따라 적합하게 함
> (Soper)
> 5. 경영위치(經營位置): (요소들을) 배치할 때 적절히 계획함
> (Soper)
> 6. 전이모사(轉移模寫): 모사에 의해 옛 모범들을 영구히 보존함
> (Sakanishi)

제3, 4, 5법은 그 자체로 설명이 되는 법칙들이다. 이것들은 회화가 그 초기 발전단계에서 직면했던 기법적인 문제들이 무엇이었는지 반영하고 있다. 제6법에는 손을 훈련하여 광범위한 형식적 레퍼토리를 습득해야 하는 필요성이 내포되어 있으며, 다른 한편으로는 모든 화가가 스스로 일종의 수호자라고 느끼는 전통 그 자체에 대한 존경심이 내포되어 있다. 과거의 낡은 걸작들을 정확히 모사하는 것은 그 그림들을 보존하는 방법이기도 하였는데 후대에 와서는 자신의 어떤 것을 첨가하면서 과거 대가(大家)들의 "양식에 따라[倣作]" 그리는 것이 전통에 새로운 생명력을 부여하는 방법이 되었다.

화가의 경험, 특히 세잔(Cézanne)이 한 유명한 구절에서 "자연 앞에서의 강렬한 감흥(une sensation forte devant la nature)"이라고 칭했던 화가의 경험은 소퍼(Soper)가 "정신의 공명"이라고 말한 기운(氣韻)이라는 용어 속에 잘 나타나 있다. 기(氣)란 만물에 활력을 불어넣는 우주의 정신(문자 그대로 숨결이나 입김)으로, 나무를 자라게 하고 물을 흘러내리게 하며 인간에게 에너지를 주며, 산으로부터는 구름과 안개로 발산된다. 화가의 역할은 바로 이 우주의 정신에 스스로를 조화시켜서 그것이 자신에게 힘을 불어넣어 영감(이보다 더 적합한 단어는 없을 것이다)이 일어나는 그 순간에 화가 자신이 우주의 정신을 표현하는 수단이 되는 것이다. 윌리엄 애커(William Acker)는 한 저명한 서예가에게 글씨를 쓸 때 왜 먹 묻은 손가락을 큰 붓털 속에 그렇게 깊이 담그는가를 물어보았다. 그 서예가는 그렇게 해야만 기(氣)가 자신의 팔을 타고 붓을 통해 종이 위로 흘러내리는 것을 느낄 수 있다고 대답하였다. 애커가 이를 일컬어 "끊임없이 변화하는 시냇물과 소용돌이처럼 여기서는 깊게 저기서는 얕게 혹은 여기서는 응집된 상태로 저

2 William R. B. Acker, *Some T'ang and Pre-T'ang Texts on Chinese Painting* (Leiden, 1954), p. 30.

역주

1 보다 자세한 내용은 李成美,「謝赫의 古畵品錄」『미술사연구』창간호(미술사연구회, 1987) pp. 1-23 참조.

2 宗炳,『畵山水序』 "至於山水, 質有而趣靈." 전반적인 내용은 葛路 著 · 강관식 譯,『中國繪畵理論史』(미진사, 1989) pp. 100-108 참조.

3 應會感神, 神超理得, 雖復虛求幽岩, 何以可焉.

4 王微,『敍畵』 "豈獨運諸指掌, 亦以神明降之, 此畵之情也."

기서는 흩어진 상태로 흐르는" 우주의 에너지다 라고 했다.[2] 이것은 생물과 무생물에 아무런 차이가 없기 때문에 모든 만물에 흐르는 것이다. 이런 관점에서 볼 때 제3, 4, 5 법칙들은 단순한 시각적 정확성 이상의 것을 포괄하는 것이라 할 수 있다. 왜냐하면 자연의 살아 있는 형태들은 바로 기(氣)의 활동이 시각적으로 표현된 것이니 만큼, 오직 그러한 기의 활동을 성실하게 재현함으로써 화가는 이 우주적 원리에 대한 자신의 인식을 표현할 수 있기 때문이다.

내적인 생기(生氣)에 대한 인식이 표현되는 회화의 특성은 사혁의 6법 중 두번째인 골법(骨法)이다. 골(骨)이란 곧 그림이나 서예에서 필법 그 자체의 구조적인 힘이다. 한(漢) 왕조 말에 갑자기 서예가 하나의 고유한 예술 형식으로 부상한 것은 어느 정도 초서(草書)의 인기에 기인한 것이었다. 초서는 유연한 서체로 한대의 전형적인 예서(隷書: "공식적인" 혹은 "사무적인 서체")의 딱딱한 형태로부터 학자들을 해방시켰고, 그 이전에 고안된 어떤 서법보다도 더욱 개성 있고 힘과 우아함이 넘치는 기법으로 자신을 표현할 수 있도록 해주었다. 왕희지(王羲之)와 그의 아들 왕헌지(王獻之)를 포함한 이 시대의 위대한 서예가들 중 많은 수가 도가(道家)였다는 사실은 결코 우연이 아니다. 이 미묘한 예술의 기법과 미학(美學)은 한(漢) 멸망 후 3세기 동안 중국 회화의 발전에 상당한 영향을 미쳤다.

도가의 행동 이상(理想)은 5세기 초의 뛰어난 불교 학자이자 화가였던 종병(宗炳)의 생애와 작품에 잘 나타나 있다. 그는 그와 마찬가지로 낭만적인 아내와 함께 중국 남부의 아름다운 산야를 돌아다니며 생애를 보냈는데 너무 늙어서 더 이상 방랑생활을 할 수 없게 되자 자신이 사랑하던 경치를 방 벽에 그려 놓았다. 이러한 새로운 예술 형식에 대한 현존하는 가장 오래된 저술 가운데 하나인 『화산수서(畵山水序)』는 그의 저작으로 알려져 있는 짧은 책이다. 이 책에서 그는 산수화가 수준 높은 예술인 것은 "물질적인 실체를 지니고 있으면서 동시에 정신적인 세계에 도달해 있기 때문" 이라고 주장한다.[역2] 그는 자신이 무(無)에 대하여 명상하는 도교적 신비주의자가 되고자 함을 언명하고 있다. 그는 그것을 시도해 보았으나 이루지 못했음을 고백하고 부끄럽게 여기고 있다. 그러나 그는 도가를 고무시키는 바로 그 자연의 형상과 색채를 훨씬 더 멋지게 옮겨놓을 수 있는 것이 산수화가(山水畵家)의 기술이 아닌가 반문하고 있다. 그는 광대하게 펼쳐진 산수의 모습을 몇 폭의 비단 영역 안에 담아낼 수 있는 화가의 능력에 진정으로 경탄하고 있다. 그는 시각적인 정확성을 필수적인 것으로 여기고 있는데, 이는 만일 산수화가 설득력 있게 잘 그려졌다면, 그리고 그림 속의 형태와 색채가 자연의 그것에 상응한다면, "그러한 상응은 기(氣)를 불러일으키고 기가 솟으면 이치가 터득"되기 때문이며 따라서 그는 "더 이상 여기에 무엇을 보태겠는가?"라고 묻는다.[역3]

444년 28세의 나이에 요절한 학자이자 음악가이며 문인인 왕미(王微)가 쓴 것으로 전해지는 또다른 짧은 화론(畵論)에서는 그림은 8괘(八卦)에 부합되어야 한다고 지적하는 것으로 시작한다. 이는 마치 8괘가 우주의 운행의 상징적인 도식인 것처럼, 산수화는 화가가 하나의 주어진 시점에서 주어진 순간에 본 상대적이고 개별화된 자연의 양상이 아니라 시간과 공간을 초월한 보편적인 진리를 표현하는 상징적인 언어가 되어야 한다는 것을 의미한다. 왕미 역시 회화적으로 압축시키는 화가의 능력에 대해 찬탄을 보내지만, 그는 회화란 단순한 기술의 훈련 이상의 것이라고 주장한다. "정

115 필자미상. "行穰 …" 으로 시작되는 왕희지(王羲之 : 303-361년경)의 행서체(行書體) 편지. 당대(唐代) 모본. 지본수묵(紙本水墨)

신(神明)이 또한 그림에 작용하고 지배하여야 한다. 왜냐하면 이것이야말로 그림의 정수(情)이기 때문이다."[역4] 왕미나 종병 그리고 이 시대 화가들의 산수화는 모두 수세기 전에 사라졌으나, 비평의 형성기에 쓰여진 이들의 글들과 다른 많은 글들 속에 담겨진 이상들은 오늘날까지도 중국 화가들에게 영감을 불어넣어주고 있다.

116 고개지(顧愷之 : 344-406년경) 〈낙신부도권(洛神賦圖卷)〉 모본의 부분. 화권(畵卷). 견본수묵채색(絹本水墨彩色). 12세기경

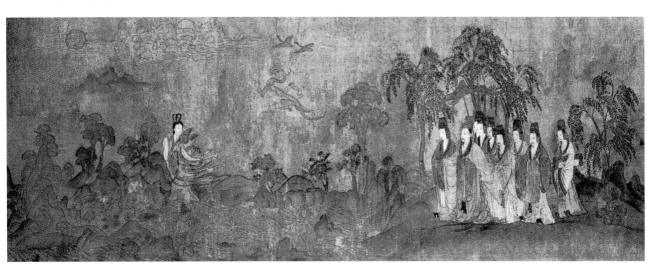

고개지(顧愷之)와 산수화의 발생

고개지(顧愷之 : 344~406년경)의 생애와 작품은 아마도 당대의 다른 어떤 창조적인 인물의 생애나 작품보다도 이 격동의 시기에 살았던 사람들을 고무시켰던 힘을 잘 구현하고 있는 것 같다. 그 자신이 활달하고 전통에 얽매이지 않았으나 궁정의 고위층들과도 친분이 있었다. 또한 서예가이자 도가적(道家的)인 산수화가였던 그는 도읍지의 정치적 음모와 같은 혼란에 개입되기까지 하였으나 도가들이 유일하게 진정한 지혜라고 여겼던 바보같은 기행(奇行)을 행함으로써 정적(政敵)이나 무인(武人)들로부터 무사히 지낼 수 있었다. 그의 전기(傳記)에 따르면 그는 인물의 외관뿐 아니라 바로 정신을 포착(傳神)해서 그린 초상화로 유명했다고 한다.[3] 그가 쓴 것으로 추정되는 한 훌륭한 글(『畵雲臺山記』)에는 그가 어떻게 운대산(雲臺山)을 그리고자 하였는지, 그리고 장도릉(張道陵)이 깎아지른 듯한 계곡에 매달려 복숭아를 따게 하는 엄한 시련을 통해 도(道)를 전수하는 상황에 대해 묘사하고 있다. 이 화론(畵論)은 고개지가 산을 엄격하게 도교적인 의미로 생각하고 있음을 보여주는데, 즉 산의 동쪽과 서쪽은 청룡(靑龍)과 백호(白虎)로 경계 지워져 있고 중앙의 봉우리는 구름으로 덮여 있으며 남쪽을 상징하는 주작(朱雀)이 날개를 펼친 모습으로 그 위에 올라 서 있다. 아마도 그가 이러한 그림을 그렸겠지만 실제로 이 그림을 그렸는지는 알 수 없다. 다만 그의 이름으로 전해지는 세 점의 그림이 남아 있을 뿐이다. 그 가운데 프리어 미술관과 북경의 고궁박물원에 소장된 송대(宋代)의 모사본으로 조식(曹植)의 "낙신부(洛神賦)"의 마지막 장면을 묘사한 것이 있다. 이 두 모사본은 당시의 고졸(古拙)한 양식을 잘 전하고 있는데, 이는 특히 낙수(洛水)

3 고개지에 대한 많은 재미있는 이야기들은 그의 공식적인 전기(傳記)와 흥미 있는 한담 모음집인 『世說新語』에 실려 있다. Arthur Waley의 *An Introduction to the Study of Chinese Painting*, pp. 45-66에 있는 고개지에 관한 기술(記述)을 보라. 또한 캘리포니아 대학에서 번역 출판된 『中國王朝史年代記』(Berkeley, 1953) No. 2에 수록된 고개지의 관직생활에 대한 Ch'en Shih-hsiang의 번역글을 참고하라.

의 여신이 자신과 사랑에 빠졌던 젊은 선비에게 작별을 고하고 마법의 배를 타고 떠나는 장면에서 배경을 이루고 있는 산수의 시원(始源)적인 처리에서 잘 보이고 있다.

이 〈낙신부도권(洛神賦圖卷)〉은 이야기의 전개에 따라 필요할 때면 언제나 동일한 인물들이 수차례 등장하는 연속적인 이야기 진행방법을 사용하고 있다. 이러한 방식은 한대(漢代)의 미술에서는 나타나지 않는 것으로 보아 불교의 유입과 더불어 인도에서 전래된 것으로 보인다. 아마도 한대의 두루마리 그림은 흔히 고개지와 연관되는 두 개의 다른 현존하는 작품들에서 채택된 관습을 사용하였을 것으로 생각되는데, 그 두 작품은 바로 유명한 옛 여인들을 그들의 부모와 함께 네 부분으로 나누어 그린 〈열녀전도(烈女傳圖)〉[4]와 각 장면마다 교훈을 결들여 적은 〈여사잠도권(女史箴圖卷)〉이다. 장화(張華)의 시를 그림으로 묘사한 〈여사잠도권〉은 당대(唐代)의 문헌에는 고개지의 작품으로 기록되어 있지 않으며, 송(宋)의 황제인 휘종(徽宗)의 소장품에서 처음으로 고개지의 작품으로 추정되었다. 실제로 이 산수의 세부들은 이 작품이 9세기나 10세기의 모사본일 것이라는 사실을 암시해준다. 그러나 이 작품은 분명히 아주 초기 화가의 그림을 모사한 것이다. 도판 118의 장면은 황제가 침상에 앉아 있는 후궁을 의심스럽게 바라보고 있는 모습을 보여주고 있다. 그림의 오른쪽으로는 다음과 같은 대구(對句)가 쓰여 있다. "만일 네가 하는 말이 옳으면 주위의 모든 사람들이 너에게 호응을 할 것이요, 그렇지 못하고 만일 네가 이러한 도리를 지키지 않는다면 동침하는 사람까지도 너를 의심할 것이다."[역5] 현재 상당 부분이 희미해지고 손상된 네번째 장면은 덕망 있는 반(班) 부인이 한(漢)의 황제 성제(成帝)가 자신과 함께 가마를 타고 외출함으로써 국사(國事)를 소홀히 할까봐 동승을 거절하는 내용을 묘사하고 있다. 거의 동일한 구도로 동일한 장면을 모사한 그림이 1965년에 사마금룡(司馬金龍)의 무덤에서 발견된 목조병풍(도판 119)에 등장한다. 사마금룡은 중국의 관리로 북위(北魏) 왕실에

4 북경에 있는 〈烈女傳圖〉의 남송(南宋)시대의 모사본은 『中國歷代名畫』, vol. 1(1978), 도판 20-32에 실려 있다. 이 그림을 모사한 화가는 고개지의 독특한 양식이었던 것으로 보이는 음영법을 인물의 의상에 효과적으로 사용하고 있는데 이러한 음영법은 〈여사잠도권(女史箴圖卷)〉에서도 보이는 것이다.

역주

5 張華, 『女史箴』 "出其言善, 千里應之. 苟違斯義, 則同衾以疑."

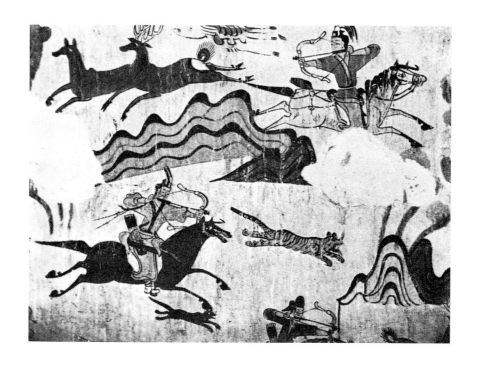

117 수렵도. 무용총(舞踊塚) 벽화.
길림성(吉林省) 통구(通構). 5세기경

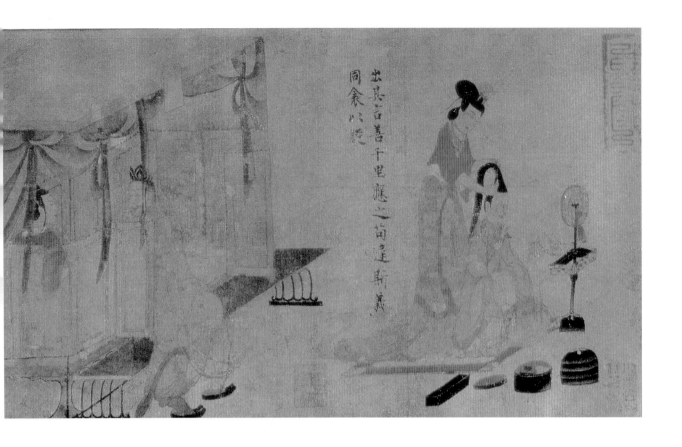

충성을 다하고 484년 대동(大同)에서 죽은 후 위(魏)의 왕릉에 묻혔다. 이

귀중한 목조병풍에 그려진 다른 장면들은 고대의 덕망 있는 부녀들의 이야
기를 묘사하고 있는데, 맨 윗부분에는 순제(舜帝)가 장차 자신의 부인이 될
두 자매를 만나는 장면이 그려져 있다. 반(班) 부인 장면을 처리한 기법은
중국 북부에 전해진 고개지의 작품에서 영향받은 것으로 생각해 볼 수도
있으나 두 작품 모두 이 주제를 다루었던 더 오래된 전통적인 기법에 기초
를 두고 있는 것으로 여겨진다.

　　양(梁)의 원제(元帝)는 555년 왕위에서 퇴위하면서 자신이 개인적으로
소장하고 있던 20만 점 이상의 서적과 그림을 고의적으로 불태워 버렸다.
따라서 남경(南京)에서 활동하였던 남조(南朝)의 다른 대표적인 거장들의
작품이 전혀 남아 있지 않은 것은 놀랄 일이 아니다. 그러나 『역대명화기
(歷代名畵記)』에는 이 시대의 많은 회화의 제목이 기록되어 있어서, 이를 통
해서 당시 어떤 종류의 주제들이 성행했었는지를 알 수 있다. 그 가운데는
상투적인 유교나 불교의 주제, 또는 서술적인 부(賦)나 그 외의 짧은 시를
연속되는 그림으로 담은 장대한 작품들도 있다. 또한 유명한 산과 정원을
그린 산수화도 있다. 그 외에도 도시와 촌락, 부족의 생활을 담은 장면과
환상적인 도교적 산수화 그리고 성좌(星座)를 상징하는 인물화 및 역사적
사건이나 서왕모(西王母) 이야기와 같은 전설을 담은 그림들도 있다. 대부분
의 작품이 산수를 배경으로 하고 있었을 테지만 그 중 몇 점은 순수한 산
수화로 적어도 세 점의 대나무 그림이 있었음이 기록으로 전해진다. 가장
다수를 점하는 것은 아마도 병풍이나 긴 두루마리 형식의 그림이었을 것이다.

　　우리는 북한의 고분벽화, 특히 압록강 유역의 통구(通構)에 있는 무용

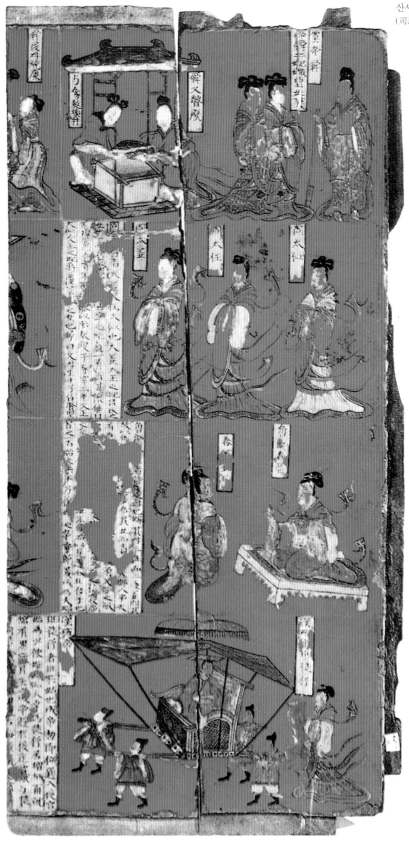

120 효자 순(舜)의 이야기. 석관
(石棺)의 선각화 부분. 북위시대 후기,
520-530년경

역주
6 Sullivan은 의붓아버지가 Yao(堯)
라 하고 있으나 이는 착각인 듯
하고 의붓아버지는 고수(瞽叟)이
다. 보다 자세한 내용은 金喜泳
편역, 『中國古代神話』(育文社,
1993) pp. 141-152 참조.

총(舞踊塚, 도판 117)과 각저총(角抵塚)의 벽화를 통해 이 시대의 양식을 어
느 정도 알 수 있다. 이 벽화는 비록 늦어도 6세기경에는 그려진 것이지만,
향연을 벌이고 산 속에서 사냥을 하는 모습을 담은 이 생동감 있는 장면들
은 요양(遼陽)에 있는 한대 분묘벽화의 전통을 지니고 있다. 그러나 이러한
고유 양식으로 그려진 산수화의 가장 발달된 처리 기법을 보기 위해서는
지방 고분의 장식이 아니라 북중국에서 출토된 선각화(線刻畵)를 주목해야
한다. 선각화의 가장 아름다운 예는 옛날의 유명한 여섯 효자의 생애에서
일어난 사건들로 장식되어 있는 석관(石棺)의 측면 선각화이다. 인물들은
장대한 산수 경치를 그리기 위한 구실 이상의 역할을 하지 않는 것처럼 보
인다. 특히 장대한 산수는 너무나도 다채롭게 구성되고 수려하게 그려져
있어서 뛰어난 화가에 의한 두루마리 그림이나 혹은 시크만(Sickman)이 제
시하듯이, 벽화를 모사하였을 것이 확실하다. 각각의 장면은 강한 도교적인
연관성을 지닌 궐(闕)이라고 불리는 봉우리가 중첩된 언덕들에 의해서 이
웃한 장면들로부터 구분지어져 있다. 또한 가지 사이로 부는 강한 바람에
흔들리는 여섯 종류 가량의 나무 모습이 두드러지는 한편 멀리 언덕 위로
는 구름이 하늘을 가로질러 흐르고 있다. 효심이 지극한 순(舜)이 질투심에
찬 의붓아버지 고수(瞽叟)[역6]가 자신을 빠뜨린 우물에서 빠져나오는 장면은
그 생동감이 참으로 놀라운데 그럴듯하게 묘사된 중경(中景)을 거쳐 후경

의 지평선으로 다시 시선을 이끌지 못한다는 점에 있어서만큼은 시대의 한계점을 보여주고 있다고 할 수 있다. 이 그림의 소재는 상당히 유교적이지만 그 처리 기법은 순수하게 도가적이라 할 수 있는데 생동하는 자연을 대할 때의 기쁨이 깃들어 있다. 이 작품은 또한 불교의 발전에 힘입어 전적으로 새로운 형태의 미술을 요구하던 시대였음에도 불구하고 서예와 관련을 맺으면서 붓의 언어에 기반을 둔 순수하게 토착적인 산수화의 전통이 이미 이 시대에 동시에 존재했었음을 잘 보여준다.

불교

북중국에서는 이미 한대 말엽 이전부터 불교 교단이 형성되어 있었다. 당시의 정치적, 사회적 혼란과 전통적인 유교질서에 대한 불신, 그리고 시대의 모든 문제들로부터 도피하고자 하는 욕망 등으로 인해 종교적 열망의 파고(波高)는 놀라울 정도로 높아갔으며, 이 새로운 종교 교리는 제국 전역의 구석구석으로 퍼져나갔다. 사회의 하층계급을 제외한다면, 불교 교리를 수용하게 된 것은 맹목적이고 무지한 믿음 때문이 아니었다. 중국의 지식인층은 감상적인 것에 치우치지 않는다. 아마도 그 교리가 새로운 것이었고 인간의 정신 생활에 내재하는 커다란 공허감을 채워줄 수 있었기 때문이었을 것이다. 또한 불교 교리의 사유적(思惟的) 철학과 세속적인 인연(因緣)에 대한 단절을 도덕적으로 정당화시킨 점은 당시 마지못해 위험이 따르는 공직에 있어야 했던 지식인들에게 큰 호소력을 가질 수 있었다. 이 새로운 신앙이 사람들에게 위안을 주는 데 아주 효과적이었다는 사실은, 그 혼란했던 시대에 사찰을 짓고 치장하는 데 들였던 어마어마한 비용만 보더라도 증명이 될 수 있을 것이다.[역7]

잠시 미술사의 서술을 멈추고 불교 미술의 주제가 되는 부처의 생애와 가르침을 살펴 보기로 하겠다. 부처(佛, 佛陀), 혹은 깨달은 자(覺者)라고도 불리우는 석가모니(Gautama Śākyamuni)는 기원전 567년경에 네팔 국경 지역을 다스리고 있던 석가(Śākya)족의 왕자로 태어났다. 그는 호화로운 궁정에 둘러싸여 자랐으며, 결혼하여 라훌라(Rāhula)라는 아들까지 두었다. 그의 아버지는 그가 궁정 밖의 비참한 삶에 대해 알지 못하도록 외부와의 접촉을 막고 바깥 나들이를 할 때에도 주도면밀하게 계획하였다. 그러나 석가모니는 결국 생노병사(生老病死)의 현실과 마주치게 되었고, 장래의 나아갈 길을 제시해 주는 수행자도 만나게 되었다. 이러한 것을 경험하자 석가는 깊은 혼란에 빠져 세속을 버리고 수많은 고통의 근원을 찾기로 결심했다. 어느날 밤 그는 궁전을 몰래 빠져나와 머리를 깎고 그의 말과 마부에게 작별을 고한 뒤 구도(求道) 수행을 시작했다. 수년 동안 떠돌면서 여러 스승을 전전하며 존재의 신비에 대한 해답과 모든 생명체가 인과(因果)의 움직일 수 없는 법칙인 업(業, karma)에 따라 끊임없이 윤회하는 것으로부터 자유로와지는 방법을 구하러 다녔다. 그러던 어느날 부다가야(Bodhgayā)의 보리수 아래에서, 그는 선정(禪定)에 들어 3일 낮밤 동안 움직이지 않았다. 악마 마라(Māra)가 그의 군대를 보내어 석가모니를 공격하고 자신의 아름다운 세 딸을 보내어 석가모니를 유혹하기 위해 춤을 추게 했지만 석가모니는 앉은 자리에서 꼼짝도 하지 않았다. 그러자 신은 마라의 군대를 무력하게 만들고 아름다운 그의 딸들을 쭈글쭈글한 노파로 만들어 버렸다. 마침내 깨달음의 순간에 해답을 얻게 되었다. 석가모니는 바라나시(Benares)의 녹야원(鹿野園)에서 처음으로 설법하며, "네 가지 진리[四聖諦]"라는 가르침의 형태로 세상에 그 메시지를 전달했다.

121 금동불좌상. 338년명(銘), 오호십육국시대

역주
7 중국의 불교 전파에 대해서는 아서 라이트(Arthur Wright) 著·양필승 譯, 『中國史와 佛敎』, (서울 : 신서원, 1994); 케네스 첸(Kenneth K. S. Ch'en) 著·박해당 譯, 『중국불교』 上·下, (서울: 민족사, 1994); 鎌田武雄, 『中國佛敎史』(東京: 岩波書店, 1978) 등의 저서 참조.

모든 존재하는 것은 고통(苦, dukkha)이다.
고통의 근원은 욕심, 욕구, 욕망이며 존재에 대한 욕망 자체도
고통의 원인이 된다.
고통을 없애려면 이 욕심을 자제해야 한다.
그 자제의 방법은 팔정도(八正道)를 통하여 얻을 수 있다.

　부처는 또한 영혼은 존재하지 않으며, 모든 생명체는 일시적으로 존재할 뿐 모두 끊임없이 생성(生成)하고 소멸한다고 가르쳤다. 바른 행동(正業), 바른 믿음(正見), 바른 사유(正思惟) 등을 포함하는 팔정도(八正道)를 따름으로써 우리를 존재의 수레바퀴에 영원히 묶어놓았던 윤회(輪廻)의 고리로부터 벗어날 수 있으며, 해탈을 성취할 수 있고, 마침내 바다에 부어진 한 컵의 물처럼 영원(永遠)과 결합하게 되는 것이다. 석가모니는 깨달음을 성취했지만 80세에 열반에 들 때까지 여러 곳을 다니면서 제자들을 모으고 기적을 행하고 가르침을 폈다. 그의 가르침은 엄격했다. 그것은 세속을 버리고, 탁발승이나 혹은 뒷날 사원(寺院)의 엄한 규칙생활을 할 자세가 갖추어진 아주 소수의 선택된 사람들만을 위한 것이었다. 부처의 사상은 힌두 사상의 복잡한 신앙 체계나 형이상학과는 달리 단순하였고, 힌두 교리에서는 벗어날 수 없는 운명론으로부터 해방될 수 있다는 희망을 주어 크게 호응을 얻었다.
　이 새로운 신앙은 서서히 성장해서 아쇼카(Aśoka : 기원전 272?~232) 왕 때에는 명실공히 국가적인 종교가 되었다. 아쇼카 왕은 하룻만에 팔만 사천 개의 탑(stūpa)을 세웠다는 전설을 가지고 있을 정도로 불교의 전파에 온 힘을 기울였다. 그가 세운 승원(僧院)과 사원의 규모는 엄청났으며, 이후 불교를 믿는 통치자들은 그것을 경쟁적으로 본받으려 했다. 아쇼카 왕의 전파 활동으로 인해 불교는 실론 및 서북 인도의 간다라(Gandhāra)까지 전해졌다. 간다라에서 불교는 이 일대에 퍼져 있던 그리스-로마(Graeco-Roman)의 미술 양식과 만나게 된다. 이러한 영향 아래 처음으로 불교 교리가 크게 발전한 곳은 쿠샨(Kushan) 왕조의 카니쉬카(Kanishka, 2세기) 왕에 의하여 대규모 "결집(結集)"이 이루어진 간다라였을 것이다. 교리의 핵심은 변하지 않은 채 남아 있었으나, 스스로를 대승(大乘, Mahāyāna)이라 부르며 보다 보수적인 분파들을 격하시켜 소승(小乘, Hīnayāna)이라 불렀던 새로운 종파가 신앙과 실천을 통해서 누구나 해탈에 이를 수 있다고 가르쳤다. 이제 더이상 부처는 한 사람의 육신(肉身)을 가진 스승이 아니라 순수한 추상적 존재로서, 혹은 우주의 원리로서 신앙되어졌고, 그로부터 진리가 불법(佛法, dharma)이라는 형태로 온 우주에 빛을 발하는 신격(神格) 존재로 믿어졌다. 힌두교 브라마(Brahmā)의 지위와 같은 위치로 격상됨으로써 부처는 인간이 도달할 수 있는 것을 넘어선 초인간적인 존재가 되었다. 힌두교에서 "크리슈나(Krishna)의 사랑"으로 표현되었던, 인간적인 신에 대한 숭배, 즉 "박티(Bhakti)"[8]는 보다 쉽게 다가갈 수 있는 신(神)의 필요성을 요구하게 되었다. 그리하여 "보살(菩薩, bodhisattva : 깨달음(菩提)을 구하는 자)"의 존재가 나타나게 되었다. 보살은 고통받는 인간들을 도와주고 구원하기 위해 자신의 마지막 목표인 열반에 들기를 미루고 중생을 제도하는 존재이다. 보살 중에서도 가장 인기있던 보살은 아발로키테슈바라(Avalokiteśvara : 자비로 세상을 바라보는 신)로 중국에서는 관음(觀音)으로 번역되었다. 관음은 그의 여성적 반영인 타라(Tārā)와 고대 중국의 지모신

역주
8 신에 바치는 경애(敬愛) 또는 신애(信愛)
9 인도의 간다라 미술에 대해서는 벤자민 로울랜드(Benjamin Rowland) 著·李柱亨 譯, 『인도미술사』(예경, 1996) ; 李柱亨, 「간다라 미술과 대승불교」, 『美術資料』 57(국립중앙박물관, 1996), pp. 131-166 참조.

(地母神)의 모습과 동일시 되어 어느새 여성(女性)의 성(性)을 갖게 되었는데 이러한 변화의 과정은 10세기 말에야 완결되었다. 또한 관음 못지 않게 중요한 보살인 만주슈리(Manjuśrī, 文殊)는 지혜의 보살이며, 마이트레야(Maitreya, 彌勒)는 현재에는 아직 보살이지만 다음 세상에는 부처로서 이 세상에 온다는 존재이다. 마이트레야, 즉 미륵불(彌勒佛)은 중국인들에게는 중국의 모든 절 입구에 웃으며 앉아 있는 배가 불룩 나온 재물의 신(神)으로 인식되었다. 시간이 지나면서 신들의 수는 엄청나게 늘어났고 많은 부처와 보살은 제각각 무한한 모습과 신통력을 가진 모습으로 표현되어졌다. 그러나 이러한 발전은 불교이론가들과 형이상학자들을 위한 것이다. 일반인들은 단지 관음보살의 구원이 필요했고, 아미타불(阿彌陀佛, Amitābha)을 염불하기만 하면 이 세상을 마치고 난 후 석양(夕陽) 너머의 서방극락정토(西方極樂淨土)에서 다시 태어날 수 있다는 확신을 필요로 했다.

제일 처음으로 부처가 조각으로 표현된 곳은 서양의 영향을 받은 간다라 지방으로 생각된다. 간다라 양식은 지방화된 그리스-로마(Graeco-Roman) 양식의 고전적 사실주의와 추상적이고 형이상학적인 개념을 구체적이고 조형적인 미술로 표현한 쿠샨의 남부 수도인 마투라(Mathurā) 지역에서 육성된 인도 고유의 양식이 절묘하게 혼합된 양식이다.[역9] 이 새로운 종합적인 미술은 불교와 함께 간다라에서부터 북쪽으로 퍼져 힌두쿠시 산맥을 지나 중앙아시아로 전해졌으며, 중앙아시아에서 오아시스 줄기를 따라 타림(Tarim) 분지의 남쪽과 북쪽으로 널리 전파되었다.

중국에서는 불교 건축보다 불교 조각이 먼저 만들어졌다. 그것은 가장 깊이 숭배되었던 것이 불상(佛像)이었기 때문이다. 불상은 포교승, 여행자, 순례승들이 행장에 넣어 가지고 온 상(像)들을 통해 전해졌으며 이러한 불

불교 미술의 중국 전파

지도7 인도에서 중앙아시아와 동아시아로의 불교 동전(東傳)

상들은 분명 인도나 중앙아시아의 유명한 예배상과 똑같은 모본(模本)들이었을 것이다. 정확한 연대(年代)를 가지고 있는 중국 불상 중 가장 이른 예로 알려져 있는 338년명(建武 4年銘) 불상은 간다라 불상을 모델로 하여 만든 모작(模作)임이 분명하다(도판 121). 이러한 상들은 전통적인 중국식 사당에 봉안되었는데 그러한 사당은 이후 건물로 둘러싸인 안마당과 누각, 회랑, 정원 등을 갖춘 일종의 궁전과도 같은 승원 혹은 사원으로 발전했다. 이러한 목조 건물은 인도 사원을 모방하려고 하지 않았다. 그러나 스투파(stūpa)의 경우는 문제가 달랐다. 6세기 초에 간다라에서 돌아온 승려 송운(宋雲)은 쿠샨 왕조의 카니쉬카 왕이 세운 거대한 스투파를 묘사하고 있는

역주

10 봉우리, 첨탑. 북방 형식의 힌두교 신전에서는 비마나의 상부 구조 전체를, 남방 형식 신전에서는 비마나의 정상에 있는 둥근 부위만을 가리킨다. 여기에 대해서는 李柱亨, 앞 책, pp. 202-203. p. 322 참조.

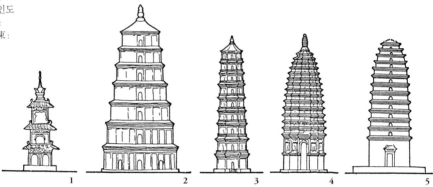

122 탑(塔)의 유형. 1 – 3. 한(漢)의 목조 누각(樓閣)에서 파생, 4 – 5. 인도 시카라 탑에서 유래: 1. 운강(雲岡 : 北魏) 2. 서안(西安 : 唐) 3. 광동(廣東 : 明) 4. 숭산(嵩山 : 520년경) 5. 서안(西安 : 唐)

데, 틀림없이 이전에도 많은 사람들에 의해 묘사되어졌을 것이다. 그 목조 탑은 13층으로 21m가 넘었으며, 상륜부는 13개의 황금 원판으로 이루어져 있었다. 중국에는 이미 루(樓)나 궐(闕)이라고 부르는 다층 목조 건물들이 있어 그것이 이 새로운 목적에 응용될 수 있었다(도판 110 참조). 이 시기의 중국 탑들은 모두 소실되었으나, 일본 나라(奈良) 근처의 법륭사(法隆寺)와 약사사(藥師寺)의 탑이 간략하면서도 우아한 양식의 유물로 여전히 남아 있다. 중국에 현존하는 연대를 알 수 있는 탑 중 가장 오래된 것은 520년경에 세워진 하남성 숭산(嵩山)의 12각(角)으로 이루어진 탑이다. 이 탑은 중국에 그 선례(先例)가 남아 있지 않다. 이 탑의 외형은 인도 시카라(śikhara) 탑[역10]의 곡선을 모방하고 있다. 탑신부의 아치형 감(龕)은 부다가야 대탑의 감(龕)을 연상시킨다. 그리고 소퍼(Soper)가 주장했듯이 탑의 세부장식 중 많은 부분이 인도적이거나 당시 중국이 접촉하고 있던 참파(Champa) 왕국에서 발견되는 인도 양식의 동남아(東南亞)적인 변용에 기초를 두고 있다. 그러나 점차 인도적인 요소들은 동화되고, 후대의 석탑(石塔)이나 전탑(塼塔)들은 그 표면 처리에 있어서 중국 목조 건축의 기둥이나 두공(枓栱), 뻗쳐오른 지붕을 모방하게 된다.

아프가니스탄의 바미안(Bāmiyān)에는 길이 1마일 이상의 높은 절벽을 파서 프레스코(fresco) 벽화로 장식한 석굴사원(石窟寺院)이 있다. 그 끝에는 거대한 불입상들을 바위로 깎아서 받치고 석회를 바르고 채색을 하였다. 이와 같이 석굴사원을 만들어서 장식하는 방식은 인도에서 유래하여 호탄(Khotan), 쿠차(Kucha), 그리고 다른 중앙아시아의 도시국가들로 퍼져나갔

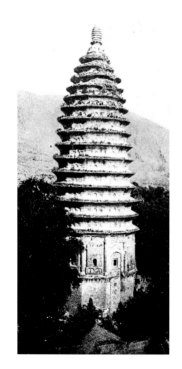

123 숭악사(嵩岳寺) 12면탑. 하남성(河南省), 숭산(嵩山). 북위시대, 520년경

다. 그곳에서는 이미 종합된 그리스 – 인도(Graeco – Indian)풍의 회화, 조각 전통이 파르티아와 사산조 페르시아의 평면적이고 문장(紋章)과도 같은 장식적인 양식과 융화되었다. 타클라마칸 사막을 우회하는 루트들은 중국의 관문인 돈황(敦煌)에서 합류된다. 그곳은 서기 366년, 순례자들이 처음으로 부드러운 바위를 쪼아서 만든 석굴이 개착된 이후 천 년 동안 소조(塑造) 조각과 프레스코 벽화로 장식된 500여 개의 굴과 감실들이 만들어졌다. 중국으로 들어오는 순례자들의 길을 따라 중국으로 좀더 들어오게 되면 난주(蘭州)의 서남쪽 80km쯤에 병령사(炳靈寺) 석굴이 있고, 천수(天水) 남동쪽 28마일에는 맥적산 석굴이 주목된다. 병령사 석굴은 1951년에 재발견된 반면, 맥적산 석굴은 이미 그 지방 사람들에게 알려져 있었지만 1953년이 되어서야 복원이 시작되었다. 이 석굴들의 장대한 유적지(遺蹟址)와 조각의 풍부함과 그 우수성은 벽화로 이름을 떨친 돈황을 압도한다.[역11]

역주

11 중국의 석굴사원에 대해서는 溫
玉成 著·배진달 編譯,『中國石窟
과 文化藝術』上·下(경인문화사,
1996) 참조.

124 감숙성(甘肅省) 맥적산(麥積山).
동남쪽에서 본 전경.

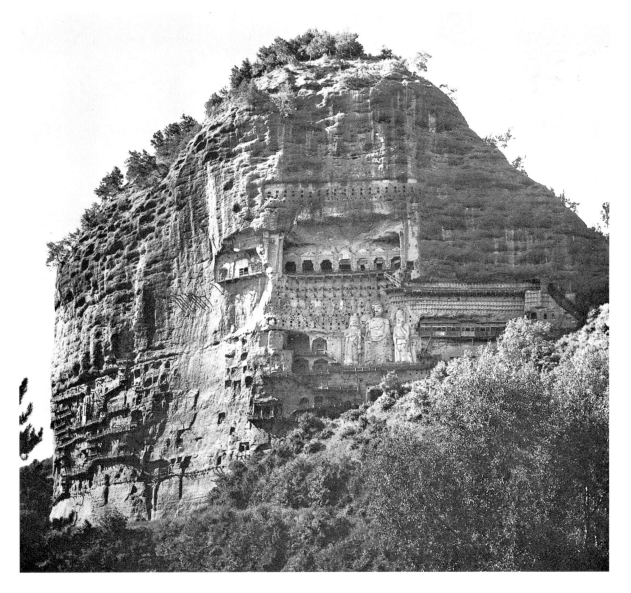

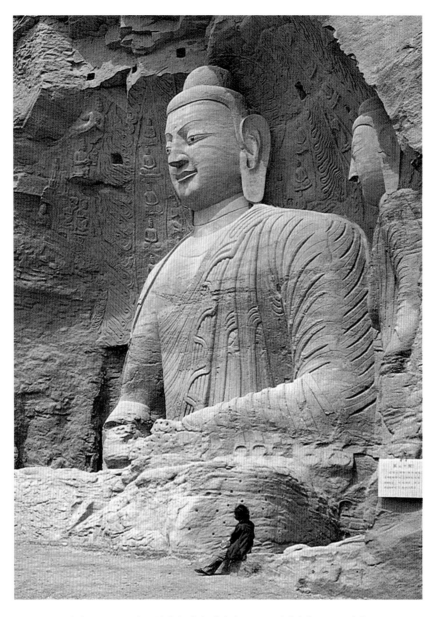

125 운강(雲岡) 20굴 본존 불좌상. 사암. 산서성(山西省). 북위시대, 460-470년경

북위의 불교 조각 :
첫번째 단계

386년 터키 계통의 탁발족(拓跋族)은 북중국에 북위를 세우고 대동(大同)에 도읍을 정하였다. 북위 통치자들은 인도의 쿠샨 왕조같이 열렬히 불교를 옹호하였다. 그것은 이민족이었던 그들이 정복지의 전통적인 사회, 종교적 체제 속으로 동화될 수 없었기 때문이었다.[5] 460년 직후 승단를 관리하는 사문통(沙門統) 담요(曇曜)의 주창 하에, 북위 통치자들은 운강(雲岡)에 있는 절벽을 깎아서 일련의 석굴사원과 거대한 상들을 만들기 시작했다. 이것은 불교뿐만 아니라 황실 자체의 영광을 보여주는 기념비적인 것이기도 하였다. 494년 수도를 남쪽의 낙양(洛陽)으로 옮기기 전까지 운강에는 20개의 커다란 굴과 작은 굴들이 개착(開鑿)되었으며, 수대(隋代)에 다시 계속되었고, 후에 대동(大同)이 요대(遼代)의 서경(西京)이 되었던 916년부터 1125년 사이에도 석굴이 개착되었다. 제16굴에서 20굴까지 가장 오래된 석

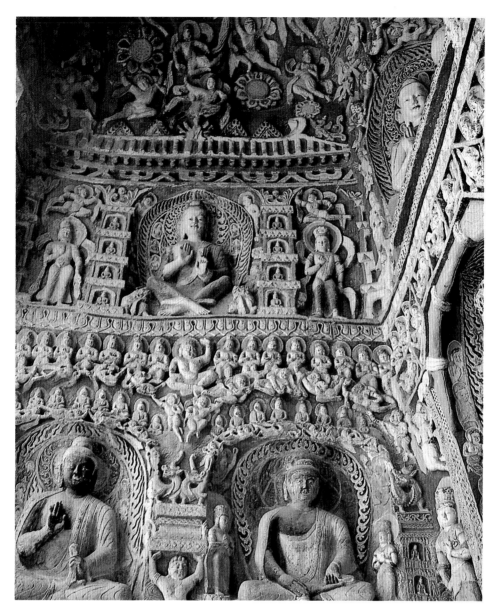

126 운강(雲岡) 9굴 전실(前室) 서벽. 북위시대, 470-480년경

굴(담요 5굴)은 황제 자신과 그 이전의 네 명의 북위 황제들에게 봉헌된 것인데, 이는 아마도 444년 도교 신자였던 자신의 조부(祖父, 太武帝)가 행한 가혹한 폐불(廢佛)에 대한 속죄의 의미로서 봉헌되어진 듯하다. 이 다섯 개의 굴에는 자연 암벽을 깎아서 만든 거대한 불좌상과 불입상이 있는데, 20굴의 불좌상의 경우 15미터 높이의 거대한 상으로 선정(禪定)의 자세로 앉아 있으며, 원래는 여러 층으로 된 목조 가구(架構)로 보호되어 있었다. 불좌상의 어깨와 가슴은 양감이 있고 비례가 잘 맞으며, 얼굴의 윤곽이 뚜렷한데 간다라 조각에서 흔히 발견되는 가면과 같이 생겨난 느낌도 약간 나타난다. 반면 옷주름은 평평하고 가죽혁대 같은 띠모양으로 표현되었는데 팔이나 어깨의 윤곽을 돌아서 지나갈 때는 뾰족한 끝으로 사라진다. 이런 묘한 표현 습관은 어쩌면 시크만(Sickman)이 지적했듯이, 조각가가 범본

5 이러한 동인(動因)은 이민족이 세운 후조(後趙: A.D. 335년경)의 한 군주의 칙령(勅令)에서도 솔직하게 인정되고 있다. "짐(朕)은 변방에서 태어났다. 비록 한미하기는 하지만 정해진 운명에 따라 그들의 군주로서 한족(漢族)을 다스려 나갈 것이다. … (그러므로) 이방의 신인 부처는 바로 우리가 숭배해야 할 대상이다." Arthur Wright, "Fo-t u-teng, a Biography", *Harvard Journal of Asiatic Studies* Ⅱ (1948), p. 356 참조.

으로 삼았던 서역이나 인도에서 전래한 필선(筆線)으로 스케치된 도상(圖像)을 따라 만들면서 그것을 정확히 이해하지 못한 데서 기인되었을 것으로 보인다. 유명한 예배 존상들의 양식을 가능한 한 똑같이 모사한다는 것은 아주 힘든 일이었을 것이다.

5세기 말이 되면 운강의 조각에서 변화가 나타나기 시작한다. 딱딱하고 다소 무거운 양식은 유려하고 리듬감 있는 선(線)을 통하여 중국 한족(漢族)들이 선호하는 추상화된 표현으로 다듬어지고 세련되어졌다. 가장 화려하게 장식된 석굴 가운데 하나인 제7굴의 조각들은 이러한 변화를 잘 보여주고 있다. 이 석굴은 480년이나 490년경 황실에 의해 봉헌된 한 쌍의 굴 중 하나로서 모든 벽은 밝은 색조로 채색된 부조상들로 장식되어 있는데, 황실 시주자들의 감사하는 마음과 너그러움, 그들의 미래 운명에 대한 갈망까지 표현되어져 있는 것 같다. 긴 벽면에는 부처의 생애가 생생한 연작(連作) 부조들로 묘사되어 있고 그 위에는 천상의 주인인 부처가 좌상이나 입상으로 새겨져 있다. 보살(菩薩)과 하늘을 나는 비천(飛天), 주악천(奏樂天) 그리고 다른 천상의 권속(眷屬)들도 있다. 이 석굴의 장식은 지상의 인물들은 사실적으로, 천상의 인물들은 평온하게 표현한 방식이나 그 묘사의 풍부함에 있어서 전성기 르네상스 이전의 아름다운 종교화를 연상케 한다.

불교 조각 : 두번째 단계 낙양(洛陽)은 조형적 표현과는 상반되는 선(線)에 의한 회화적 표현이 발달했던 순수하게 중국적인 전통의 중심지와 밀접해 있었다. 이러한 경향은 이미 운강(雲岡) 후기 석굴에서도 나타나지만, 494년 남쪽으로 천도한 후에야 그 완성을 볼 수 있었다. 새로운 수도에서 불과 16km 떨어진 용문(龍門)에서 조각가들은 운강의 거친 사암(砂岩)보다 훨씬 완성도가 높고 세련된 표현을 가능케 하는 질좋은 회색 석회암(石灰岩)을 발견했다. 새로운 양식은 선무제(宣武帝)가 발원하여 523년 무렵에 완성된 빈양동(賓陽洞) 석굴에서 절정에 달했다. 이 석굴은 각각의 내벽을 등지고 커다란 불상이 서 있고, 불상의 좌우에는 보살 입상이나, 부처의 2대 제자인 가섭(迦葉, Kāśyapa)과 아난(阿難, Ānanda)이 협시하고 있다. 입구의 양쪽 벽에는 본생담(本生譚, Jātaka), 유마거사(維摩居士, Vimalakīrti)와 문수보살(文殊菩薩) 사이에 벌어진 유명한 논쟁의 장면들, 시종들을 거느리고 석굴로 행차하는 황제와 황후를 보여주는 두 개의 커다란 패널 등 부제(副題)의 내용들이 부조(浮彫)로 되어 있다(도판 128의 황후를 조각한 패널은 오래 전에 옮기면서 심하게 손상되었는데, 복원되어서 현재 캔사스 시 넬슨 미술관에 소장되어 있다). 앞의 작품은 평부조(平浮彫)로 표현되었는데, 길게 뻗은 선의 리듬과 앞으로 움직이는 듯한 뛰어난 감각은 위(魏) 궁정에서 유행되었던 벽화 양식을 석조(石造)로 변용(變用)한 것임을 보여준다. 이것은 당시의 화가와 조각가들이 신(神)들을 표현하기 위해 사용했던 외래적이고 종교적인 형식 외에 세속적인 주제를 표현할 때 썼던 또다른 양식, 즉 보다 순수하게 중국적인 양식이 존재했다는 것을 증명한다.

남조(南朝)에서 전해진 불교 조각은 그 수가 아주 부족하기 때문에 우리는 용문에서 절정에 달했던 양식적 혁명이 북쪽에서 일어났으며 점차 남쪽으로 퍼진 것이라고 생각하기 쉽다. 그러나 최근의 조사와 연구를 통해서 이와 반대로 육조시대 불교 조각의 발전에 지배적 요인이 되었던 것은 남경(南京)을 중심으로 한 남조의 궁정 미술이었다는 견해가 제시되었다. 가장 이른 시기의 혁신적인 조각가 중 한 사람인 대규(戴逵)는 남경에 도읍

하고 있던 동진(東晉)의 궁정에서 고개지(顧愷之)와 같은 시기에 활동하였다. 조각 예술을 새로운 단계로 발전시켰다고 평가되는 그의 작품에는 고개지 그림의 모사본(模寫本)에서 볼 수 있는 당시 회화의 평면적이고 호리호리한 신체에 날리는 옷, 길게 끌리는 스카프 등의 양식이 반영되어 있었을 것이다. 이러한 인물과 옷주름의 개념은 한 세기 뒤까지 북조 조각에서 나타나지 않다가, 운강(雲岡)의 후기 석굴과 용문(龍門)의 가장 초기 석굴에서 처음으로 보이는데, 이러한 양식이 남조에서 온 화가와 조각가들에 의해서 전해진 것이라는 점을 알려주는 많은 증거들이 있다.[역12]

용문석굴 빈양동(賓陽洞)의 설계는 석조 원각상(圓刻像)과 비상(碑像), 금동상 등이 봉안된 사원 내부를 연상하도록 고안되어진 것 같다. 석비상(石碑像)은 한 사람 또는 그 이상의 봉헌자들이 경건한 신앙심이나 감사한 마음에서 새겨 절에 세운 것으로, 종종 그들의 이름이 적혀 있는 것도 있다. 이 석비상은 보리수 나무잎 모양의 평평한 석판에 하나 혹은 대개 여러

역주

12 남북조 불상 양식 관계에 대해서는, Alexander C. Soper, "South Chinese Influence on the Six Dynasties Period", *Bulletin of the Museum of Far Eastern Antiquities* 32 (Stockholm, 1960), pp. 47-111; 小杉一雄, 「南北佛像樣式試論」 『美術史研究』 1 (東京 : 早稻田大學, 1962), pp. 33-42 참조

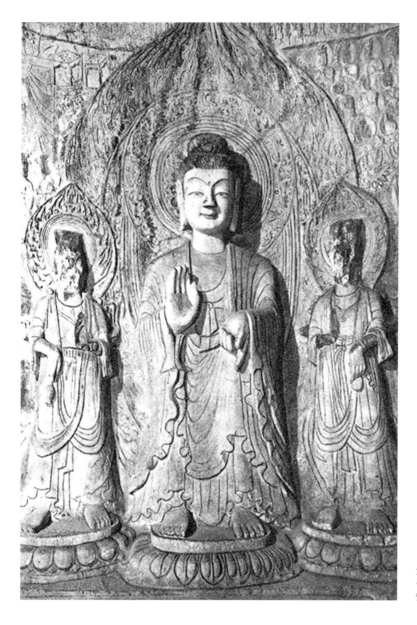

127 용문(龍門) 빈양동(賓陽洞) 남벽 삼존불(三尊佛). 석회암. 북위시대 후기, 523년에 완성한 것으로 추정

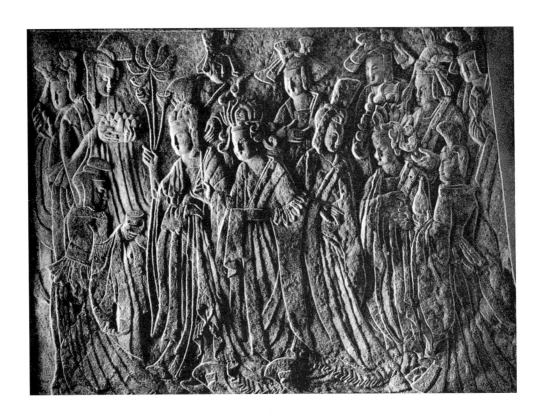

128 시녀들과 행차하는 위(魏) 황후.
용문(龍門) 빈양동(賓陽洞)의 복원된
석부조. 북위시대 후기

역주

13 폐불이라고 함은 중국에서 있었
던 국가적인 불교 탄압을 지칭
한다. 북위의 태무제(太武帝), 북
주의 무제(武帝), 당의 무종(武
宗), 후주의 세종(世宗)기에 있었
던 불교 탄압을 3무1종의 법난
(法難)이라고도 한다.

14 법룡사 금당의 석가삼존상은 한
반도에서 건너간 도리(止利)불
사에 의해 조성되었다고 한다.
일본 조각에 미친 삼국시대 불
교 조각에 대해서는 金英愛,「삼
국시대 불교 조각이 일본 아스
카(飛鳥) 불교 조각에 미친 영
향」『文化財』 31(문화재관리국,
1998), pp. 61-86; 郭東錫,「高句麗
彫刻의 對日交涉에 관한 硏究」
『高句麗 美術의 對外交涉』(도서
출판 예경, 1996), pp. 129-169; 文
明大,「百濟 佛敎彫刻의 對日交涉
- 百濟 佛像의 日本 傳播」『百濟
美術의 對外交涉』(도서출판 예
경, 1998), pp.133-167 참조.

개의 삼존상들이 거의 환조에 가깝게 도드라지게 새겨져 있다. 어떤 것은
사각 석판의 네 면에 부처와 보살과 급이 낮은 신상(神像)들로 장식되어 있
고, 『법화경(法華經)』과 같은 인기 있는 경전(經典)을 도해(圖解)하거나, 부처
의 생애에 나오는 장면들이 부조로 새겨져 있기도 하다. 이러한 석비들이
색다른 관심과 가치를 유발하는 것은 좁은 평면에 그 시대의 양식과 도상
(圖像)의 정수(精髓)를 집약적으로 나타내고 있으며, 기년작(紀年作)인 경우
가 많기 때문이다.

맥적산 133굴에는 이런 석비들 18개가 신앙심 깊은 봉헌자들이 세웠
던 위치 그대로 벽을 등지고 서 있다. 이 중 3개는 6세기 중엽 양식의 뛰어
난 예를 보여준다. 위쪽 중앙에는 석가모니가 설법하는 중에 과거불인 다
보불(多寶佛)이 나타났다는 『법화경』에 나오는 사건을 묘사하고 있다. 중앙
과 아래쪽에는 극락(極樂)을 주제로 한 단순한 표현으로 보살들이 불상을
협시하고 있다. 측면에는 (왼쪽 아래로 내려감) 석가모니가 돌아가신 어머
니 마야 부인에게 도솔천에서 설법을 하고 내려오는 장면과 젊은 왕자로
표현된 석가모니, 출가(出家), 녹야원(鹿野園)에서의 초전법륜(初轉法輪) 장면
이 표현되어 있다. 오른쪽에는 나무 아래에서 명상에 잠긴 보살, 열반(涅槃)
의 장면, 코끼리좌(座) 위에 앉은 보현(普賢)보살과 마라(魔羅)의 유혹, 그리
고 문수보살과 유마거사(부채를 잡고 있음) 사이에 벌어진 교리 논쟁의 장
면이 표현되어 있다.

이 시기에 조성된 커다란 금동상(金銅像)은 거의 남아 있지 않다. 그것
은 간헐적으로 중국 불교사에 상처를 남겼던 폐불기(廢佛期) 때 거의 다 파
괴되었거나 녹아 없어져 버렸기 때문이다.[역13] 북위대(北魏代)의 선적(線的)
인 양식을 보여주는 불단(佛壇)에 모셔진 상을 보려면, 우리는 일본으로 여
행을 가야 한다. 가장 아름답다고 할 수는 없으나 크기가 가장 큰 예로 일

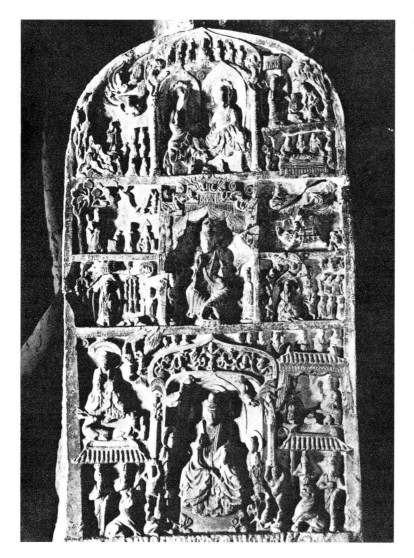

본의 나라(奈良) 법륭사(法隆寺) 금당에 커다란 삼존불상이 있다. 이것은 623
년 한반도에서 이주해 온 조각가에 의해서 만들어졌음에도 불구하고 중국
의 6세기 중엽 양식이 늦게까지 남아 있다.[역14] 한편 대체로 집안에 있는 불
당에 봉안하기 위해 만들어진 몇몇 작은 금동상들은 파괴를 면하였다. 단
순한 불좌상(佛坐像)에서부터 대좌(臺座)와 화염광배(火焰光背), 협시상(脇侍
像)까지 완벽하게 갖춘 금동상들이 남아 있는데, 그 조형적인 정확성이나
재료의 아름다움으로 인해 이 금동상들은 중국 불교 미술의 가장 우수한
예로 꼽힌다. 성숙기 북위(北魏)의 양식을 보여주는 가장 완벽한 예는 파리
기메(Guimet) 미술관에 소장되어 있는 것으로 석가모니가 과거불인 다보불
(多寶佛)과 나란히 앉아 있는 518년명의 정교한 이불병좌상(二佛幷坐像)이
다. 이 상의 형태는 세장하며 눈은 비스듬히 올라갔고, 입가에는 부드럽고
수줍은 미소를 머금고 있다. 반면 신체는 옷주름 밑으로 거의 사라져 버려,
더이상 신체는 표현되지 않는 것처럼 보인다. 오히려 무아삭(Moissac)이나
베즈레이(Vézelay)의 로마네스크 조각에서와 같이 종교적 황홀감의 상태를
표현함에 있어서 신체 그 자체의 존재를 부인하는 것같이 보이기도 한다.
여기서는 굽이치는 듯한 화가의 필선(筆線)이 조각에 영향을 미쳤음을 분

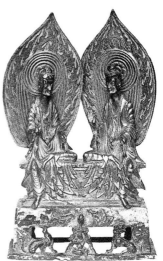

130 석가모니불과 다보불(多寶佛)의
이불병좌상(二佛幷坐像). 금동.
북위시대, 518년

명하게 볼 수 있다. 한편으로 정신적인 분위기는 탁월한 선적인 우아함과 이 시기에 전반적으로 나타나는 과도하게 섬세한 양식에 의해서 확실히 고 조되고 있다.

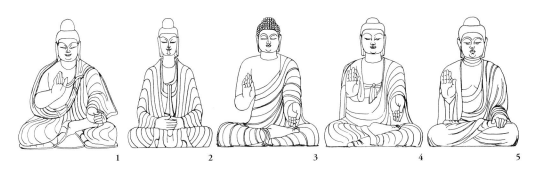

131 불상의 발달
1. 운강(雲岡: 460-480년경) 2. 용문(龍門: 495-530년경) 3. 제주(齊周: 550-580년경)
4. 수(隋: 580-620년경) 5. 당(唐: 620-750년경). 미즈노 세이이치(水野淸一)에 따름.

불교 조각 : 세번째 단계

6세기 중엽 이후 중국 불교 조각의 양식에 훨씬 중대한 변화가 찾아왔 다. 이제 신체는 다시 풍만해지고 옷으로 가득 채워지고 있으나 옷주름이 생동감 있고 자유롭게 나부끼는 대신 원통형의 형태로 부풀어 오르기 시작 하며 양감(量感)을 온화하게 강조하고 있다. 이러한 부드러운 표면에 반하 여 보살의 장신구는 대조적으로 장식적으로 되었다. 머리는 둥글고 양감이 풍부해졌으며, 그 표현은 정신적이라기보다는 엄숙하다. 북제(北齊)의 석조 상들에서 중국 장인들은 조각의 정확성과 풍부한 세부묘사보다 엄격하고 장엄한 위엄을 보이는 전체적인 효과를 중요시하는 양식을 만들어 냈다. 한편 이러한 변화는 중국 불교 미술에 인도 미술이 다시 영향을 미치게 되 어 촉발되었는데, 이번에는 중앙아시아를 통해 전해진 것이 아니라, 남경(南 京)의 왕실과 외교적, 문화적 관계를 맺고 있던 동남아시아의 인도화된 왕 국들을 통해서 전해졌다. 그것은 당시 타림 분지에 침입한 새로운 이민족 으로 인해 중앙아시아와 서방(西方) 사이의 교통이 단절된 상태였기 때문에 가능했다. 정확히 확인되는 작품은 없지만, 6세기에 인도차이나에서 남경으 로 전해진 불상들에 대한 기록은 풍부하게 남아 있다. 그런데 1953년 사천 성(四川省) 성도(成都) 근교에 있는 공래현(邛崍縣)의 만불사지(萬佛寺址)에서 약 2백 점의 불교 조각 매장유물이 발견되었다. 이 중에는 인도 굽타(Gupta) 미술의 간접적인 영향을 명확하게 보여주는 것도 있으며, 태국의 드바라바 티(Dvāravatī) 왕조의 조각과 고대 참파(Champa) 왕국(지금의 베트남)의 동 두옹(Dong-duong)이나 다른 유적지에서 발굴된 인물상, 부조상들과 양식 상 유사성을 보여주는 것도 있다. 초기 불교 유적들이 거의 완전히 파괴된 남경에서는 공래현에서 발견된 유물들과 비교될 만한 것이 발견되지 않았 다. 그러나 이 시기 사천성의 불교 미술은 남조(南朝)의 수도인 남경 미술 의 발달로부터 상당한 영향을 받았을 것임은 의심할 여지가 없다.

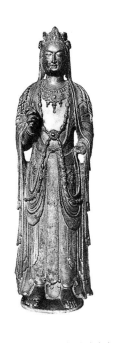

132 석조보살입상. 북제시대

불교 회화

조각에서처럼 불교의 전래는 내용과 형식 모두가 대부분 이국적(異國 的)인 새로운 화파를 탄생시켰다. 송대(宋代)의 역사가는 소그드 사람 (Sogdian) 강승회(康僧會)라는 승려가 274년에 인도차이나에서 오나라(吳, 남

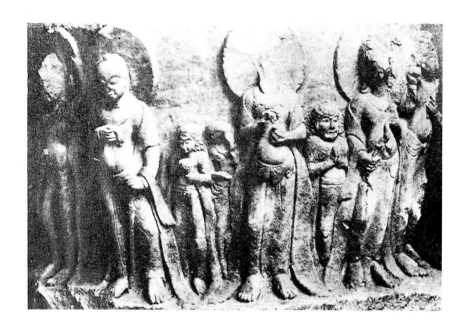

133 동자상(童子像)과 공양자상(供養者像). 사천성(四川省) 공래현(邛崍縣) 만불사지(萬佛寺址) 출토 부조 단편. 6세기-7세기 초기

경)로 들어온 이야기를 다음과 같이 전하고 있다. "그는 상(像)을 안치하고 두루 돌아다니며 의식을 행하였다. 조불흥(曹不興)이 그가 그린 서역 양식 불상의 도상(圖像) 밑그림을 우연히 보고 그것을 따라 그렸다. 이리하여 조불흥의 양식이 전국에 퍼져서 여러 세대에 걸쳐 유행하게 되었다."[역15][그러나 6세기 말엽까지 남아 전하던 조불흥의 작품으로는 "비각(秘閣)에 있는 용두(龍頭) 외에는" 없었다] 이 새로운 양식은 남경에서 양(梁)의 황제를 위해 활동하던 장승요(張僧繇)라는 위대한 화가에 의해서 절정에 달하게 된다. 당대(當代)의 기록에 의하면 그의 그림은 탁월한 사실성을 지니고 있었다. 장승요는 안락사(安樂寺) 벽면에 용들을 그렸는데, 용의 눈은 그려 넣지 않았고 한다. 그러나 주변의 청을 뿌리치지 못해 하는 수 없이 용의 눈을 그려 넣었는데, 그 순간 용들이 천둥 번개 사이로 날아가 버렸다고 한다. 장승요는 남경에 있는 많은 불교 사원과 도교 사원을 벽화로 장식했다. 초상화 작가이기도 하여 〈한무제, 용을 쏘다(漢代射蛟圖)〉, 〈술취한 승려(醉僧圖)〉, 〈농가에서 춤추는 아이들(田舍舞圖)〉 같은 보다 친근한 주제들을 그린 긴 두루마리 그림도 그렸다. 그러나 이 그림들은 수세기 전에 모두 소실되었고, 오사카(大阪)의 아베(阿部) 컬렉션에 있는 〈오성이십팔숙신형도권(五星二十八宿神形圖卷)〉과 같은 후대의 모사본이라고 생각되는 그림을 통해 그의 회화 양식에 대한 약간의 암시를 얻을 수밖에 없다. 그러나 이것을 통해서도 아잔타(Ajantā) 벽화에서 보이는 인도풍(印度風)의 농담법(濃淡法)과 같은 외국에서 전래된 기법으로 말미암아 이제까지 중국에서 볼 수 없었던 환조감과 입체감의 효과를 내게 되었음을 확실히 살펴볼 수 있다.

다행스럽게도 돈황(敦煌)과 맥적산(麥積山), 병령사(炳靈寺)의 벽화들은 오늘날까지 남아 있다. 하지만 이 그림들의 대부분은 중원(中原)의 발전된 양식을 단지 희미하게 반영하고 있을 따름이다. 돈황에 처음 석굴이 개착(開鑿)된 것은 366년이다. 오늘날에는 북위, 서위의 회화들을 32개의 석굴에서 볼 수 있는데, 훼손이나 손상되지 않았다면 더 많은 작품들이 남아 있을 것이다. 이 중 가장 뛰어난 작품은 257굴(P 110)과 249굴(P 101)의 벽화

돈황 벽화

역주
15 郭若虛, 『圖畵見聞誌』 卷 1.

134 여래설법도. 돈황(敦煌) 249굴
(P 101굴) 벽화. 북위시대

6 돈황 석굴(敦煌石窟)은 오럴 스타인(Aurel Stein)에 의해 처음으로 기록되었다. 스타인은 1907년에 돈황을 찾아 이제까지 봉해져 있던 장경동(藏經洞)으로부터 다량의 필사본과 그림류를 가져갔다. 이듬해에는 프랑스의 위대한 중국 학자 폴 펠리오(Paul Pelliot)가 체계적으로 사진을 촬영하고 석굴마다 번호를 붙였다. 펠리오 번호는 총 300개에 이르며 서구의 독자들에게 친숙하므로 이 책에서는 괄호 속에 대문자 "P"로 부기하였다. 두번째 분류 번호는 저명한 화가인 장대천(張大千)에 의해 사용되었는데, 그는 2차대전 당시 조수들과 함께 돈황의 벽화들을 모사하였다. 세번째 분류 번호는 돈황문물연구소(敦煌文物研究所)에 의해 채택된 것으로, 1943년 이래 상서홍(常書鴻)의 지휘로 벽화의 보존 및 복원, 모사 등의 연구활동을 활발하게 벌여 나가고 있다. 현재 이 연구소는 돈황에서 492개 소의 석굴과 감실(龕室)을 확인하였는데, 본서에서는 이 체계를 따랐다.

이다.[6] 249굴에서 힘있게 표현된 설법하는 여래상은 돈황 막고굴(莫高窟) 전체에서 나타나는 양식들이 혼합된 좋은 예(例)이다. 딱딱하게 형식화된 자세를 한 부처는 당시 조각에 이미 영향을 미쳤던 중국의 선적(線的)인 양식이 어떻게 평평한 장식적 패턴으로 굳어져 갔는가를 보여준다. 그러한 장식적 패턴은 아마도 중앙아시아에서 온 떠돌이 화가들의 솜씨인 듯하며 불상 좌우의 협시보살과 비천상(飛天像)도, 아주 성공적이지는 않지만, 역시 인도풍(印度風)으로 양감(量感) 있게 그리려 시도하였던 것 같다. 이러한 초기 벽화의 주제는 일반적으로 삼존불(三尊佛)과 불전도(佛傳圖), 그리고 끝없이 이어지는 본생담(本生譚, Jātaka)이다. 본생담은 부처의 전생(前生)에 일어났던 일들을 열거한 것인데 인도 신화와 민담의 풍부한 보고(寶庫)에 의거하여 이야기를 이끌어낸 것이다. 중국의 떠돌이 화가가 가장 자연스럽게 표현하고자 했던 것은 서방(西方)의 범본(範本)을 엉성하게 모사한 불보살상이 아니라, 이 본생담 같은 즐거운 장면들이었다. 실제로 중앙아시아나 보다 먼 곳에서 온 화가들이 주된 존상들을 그리는 동안, 시주자들은 지역 화가들에게 부수적인 장면들을 맡겼을런지도 모른다.

108

257굴의 유명한 패널은 부처가 전생에 아홉 가지 색을 지닌 사슴으로 태어났던 이야기를 그린 것이다. 단순한 모양의 둥글게 솟은 언덕들은 한대(漢代)의 연회(宴會) 장면에 나오는 앉아 있는 인물들처럼 사선으로 비스듬히 줄지어 놓여져 있다. 언덕들 사이로 등장인물들이 꽃으로 덮여 있는 땅 위에 거의 그림자처럼 그려져 있다. 이 열린 공간감이나 선적(線的)인 움직임을 강조한 것은 중국적인 것이다. 그러나 장식적이고 평면적인 인물들이나 얼룩사슴과 꽃으로 뒤덮인 땅의 표현은 근동(近東)에 근원을 두고 있다. 가장 놀라운 것은 6세기 초에 그려진 것으로 249굴의 경사진 텐트같

135 녹왕(鹿王) 본생담. 돈황 257굴 (P 110굴) 벽화. 북위시대

136 전설상의 인물들이 그려진 풍경. 돈황 249굴(P 101굴) 천정 아랫부분 벽화. 북위시대

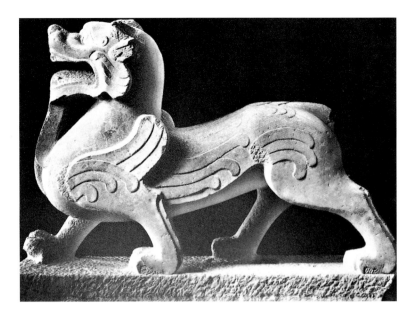

137 석수(石獸). 3-4세기

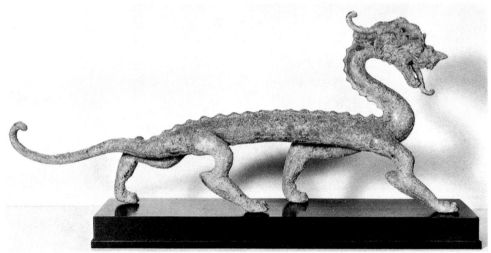

138 금동용(金銅龍). 북위시대

이 생긴 천정에 그려진 장식그림들이다(도판 136). 중심 벽면은 부처상이 차지하고 있는 반면 천정에는 비행하는 온갖 천인상(天人像)으로 가득 차 있다. 여기에는 불교와 힌두교의 신들이나 서왕모(西王母)와 동왕공(東王公)을 포함한 도교의 신들이 하급의 신들과 함께 표현되어 있다. 그 아래의 벽면에는 말탄 사냥꾼들이 사냥감을 쫓는 장면이 밝게 채색된 산(山) 위에 그려져 있는데 한대 장식미술의 양식을 모방하고 있다. 이 벽화들은 중국 불교가 적어도 대중적인 차원에서는 도교나 민간신앙과 관계를 맺고 있었음을 보여주는 명백한 예이다.

고분 조각　　　　이 시기는 중국에서 불교 신앙이 절정기에 달했던 때이다. 많은 사람들이 한대의 특징이었던 후장(厚葬)을 거부하고 화장(火葬)을 택했다. 그러나 유교 의식이 완전히 무시된 것은 아니어서 몇몇 황실 분묘들은 여전히 어마어마하였다. 양(梁)나라 황제들의 실제 분묘가 남경 외곽의 초원이나 평야에서 발견된 적은 없지만 "신도(神道 : 영혼의 길)"에 정렬되어 서 있는 많은 기념비적인 묘석(墓石)들이 남아 있다. 6세기의 날개 달린 석수(石獸)

139 죽림칠현(竹林七賢) 중 혜강(嵇康
: 223-262년). 전축분(塼築墳)의 전화
(塼畵). 남경(南京). 5세기경

들은 한대의 상들보다 우아한데, 서구의 박물관들에 많이 소장되어 있는 아름다운 금동 사자상, 호랑이상, 용 조각 같은 소상(小像)들의 표현에서도 볼 수 있듯이 역동적이고 선적(線的)인 운동감에 의해 생동감이 넘친다. 남경 지역에 있는 보다 커다란 몇몇 능묘(陵墓)의 내부에는 연속되는 선각 부조(線刻浮彫)가 새겨진 벽돌들이 붙어 있는데, 그 부조 벽돌들은 반듯하게 놓으면 벽면 전체를 덮는 하나의 그림이 된다. 이런 부조화(浮彫畵)들은 남조 지식인들 사이에서 유행한 "죽림칠현(竹林七賢)" 같은 주제들을 묘사하고 있으며, 구도뿐 아니라 양식에 있어서도 고개지(顧愷之) 같은 남조(南朝) 초기 대가(大家)들의 경향을 간직하고 있다고 해도 좋을 것이다..

북중국의 도자기 산업은 4세기 동안의 재난에서 아주 서서히 회복되었다. 명기(明器)는 질과 다양성 면에서 퇴보하여, 한대 농촌 경제를 재미있게 표현했던 농장과 돼지우리 명기들은 거의 없어졌다. 그러나 대신 우수한 도용(陶俑) 가운데는 고개지(顧愷之)의 그림을 연상시키는 선녀같이 우아한 인물상도 있다. 한편 마용(馬俑)은 한대의 작품에서처럼 강인하고 탄탄하거나 가슴이 두텁지 않으며 다소 형식화된 우아한 형태와 화려한 마구 장식에서 이미 흘러간 기사(騎士)시대를 환기시키는 듯하다(도판 140). 위(魏)의 인물용(人物俑)들은 대개 바탕이 어두우며 유약을 입히지 않았으나 어떤 것들은 채색되기도 하였는데 땅속에 오래 묻혀 있으면서 색깔이 부드러운 적색이나 청색으로 퇴색되었다.[역16]

6세기가 되어서야 정말로 질 좋은 자기(磁器)들이 북쪽에서 만들어지기 시작하였다. 어떤 그릇들은 당시의 불교 조각에서 보이는 것과 동일한 다양하고 활력 있는 양식을 보여준다. 연화(蓮花)와 같은 불교적인 소재를 따오기도 하고, 사산조 페르시아의 금속공예 문양에서 연주(連珠)나 사자탈

도자기

역주

16 중국 도자기에 대해서는 마가렛 메들리 著·김영원 譯, 『中國陶磁史』(悅話堂, 1986); 中國硅酸鹽學會 編, 『中國陶磁史』(北京: 1982); 이용욱, 『中國陶磁史』(미진사, 1993) 참조.

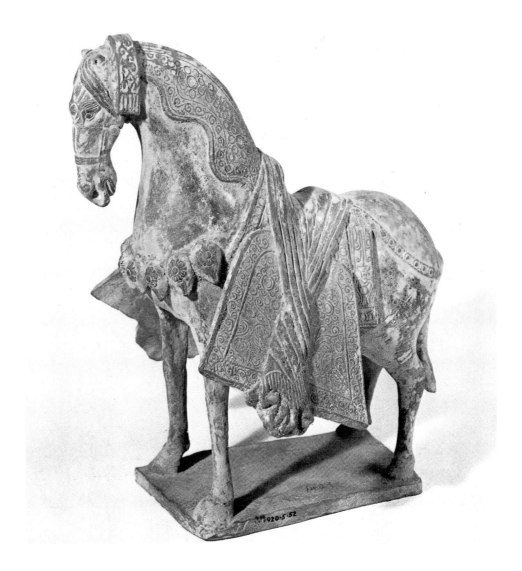

140 도제말(陶製馬). 낙양(洛陽) 부근 분묘 출토로 전함. 북위시대

141 병(瓶). 녹유(綠釉)를 흘러내리게 하고 상아색 유약을 입힌 석기. 하남성 (河南省) 안양(安陽) 분묘(575년) 출토. 북제시대

같은 소재를 따오기도 하였다. 여기저기에서 뛰어난 기술이 성취되어서, 575년에 안양(安陽)의 북제(北齊) 관리의 묘에서 발견된 아름다운 자기 병 (瓶, 도판 141) 같은 것이 만들어졌음에도 불구하고, 이 시기는 불안정하고 불확실한 시기였다. 이 병은 당대(唐代) 이전에는 알려지지 않았다고 여겨 졌던 기술인 녹색이 섞이고 빙열이 있는 상아빛 유약으로 덮혀 있다. 이 고 분에서는 사산조 페르시아 인을 부조로 새기고 갈색 유약을 씌운 도기 물 병도 발견되었다. 이와 같이 중국과 서아시아의 소재와 기술이 섞이는 것 은 이 시기 중국 미술의 또다른 분야, 특히 금속공예와 부조 조각(浮彫彫刻) 등에서도 찾아볼 수 있는데 이것은 당(唐) 전반기 문화의 전형적인 특징이 라고 여겨졌던 국제주의(國際主義)가 이미 6세기에 확립되었음을 보여준다.

육조시대 가마터는 북중국에서 발견된 예가 거의 없다. 그러나 양자강 하류지역은 상황이 아주 달라서 절강성(浙江省)에서만 가마가 10개 현에 위치해 있고, 거기서 나온 많은 작품들이 남경 지역의 3~4세기 기년(紀年) 분묘에서 출토되었다. 이 도자기 중심지 중에서 가장 중요한 곳은 상우현 (上虞縣)과, 여요현(餘姚縣)의 상림호반(上林湖畔) 근방에 있는 요지(窯址)로, 당(唐)과 오대(五代)까지 실제로 사용되었다. 청자(靑磁) 이외에도 항주(杭州)

142 편병(扁甁). 무용수와 악사를 새겨 장식하고 금색의 갈유(褐釉)를 입힌 석기(炻器). 하남성(河南省) 안양(安陽) 분묘(575년) 출토. 북제 시대

143 사자형 물통. 월주요(越州窯). 갈색 유약을 입힌 석기(炻器). 진대 (晉代). 3세기 후기-4세기 초기

북쪽의 덕청요(德淸窯)에서는 짙은 흑유(黑釉) 자기가 만들어졌다. 그러나 일반적으로 초기 절강 청자는 그 역강함과 단순한 형태로 미루어 보아 중국 도공(陶工)들이 이제는 금속공예가들의 미학(美學)에 예속되어 있던 상태에서 벗어나게 되었음을 보여준다.

이 시대에는 실로 예술 분야에서 자유로운 해방이 이루어졌다. 이것은 기술이나 디자인면에서 뿐 아니라 예술을 향한 특권 계급의 자세에 있어서도 나타난다. 이 시기 처음으로 비평가와 미학자가 출현하였으며, 처음으로 문인화가와 서예가가 등장하였고, 처음으로 대규모 개인 수장가가 나타났으며, 조경(造景)이나 미술에 대한 담론과 같은 교양 있는 취미가 시작되었다. 6세기의 문필가인 소통(蕭統)이 그의 『문선(文選)』에 수록할 시(詩)를 고를 때 오로지 문학적 가치에만 기준을 두었듯이, 육조시대에 처음으로 후원자들은 소장품이 그림이거나 서예이거나 혹은 청동기나 옥기, 도자기이거나 간에 그 작품의 아름다움에 가치를 두고 평가하게 되었다.

144 닭모양 물병. 월주요(越州窯). 갈색 유약을 입힌 석기(炻器). 5세기-6세기

7
수(隋) · 당(唐)

　　육조(六朝)시대는 새로운 형식과 이념, 새로운 가치들이 우선시되던 시대였다. 그러나 그처럼 불안한 시대에 그 이념들이 완전하게 발현될 수는 없었으며 그것들이 실현될 수 있는 안정과 번영의 시대를 요구하게 되었다. 581년에 수(隋)를 창건한 문제(文帝)는 유능한 장군이자 행정가였는데 그는 4백 년 동안 분열되어 있던 중국을 통일하였을 뿐 아니라 중앙아시아까지 중국의 위세를 떨쳤다. 그러나 그의 아들 양제(煬帝)는 베르사이유 궁과 같은 대규모의 궁전과 정원, 그리고 국가의 대역사(大役事)에 제국의 경제력을 탕진했다. 남북의 두 수도를 잇는 대운하의 건설사업에는 5백만이 넘는 남녀노소가 강제로 징집되어 부역하였다. 이와 같은 엄청난 규모의 대사업에 대해 명대(明代)의 역사가들은 "왕조의 수명을 크게 단축시켰지만 만대(萬代)에 번영을 가져왔다."고 평가하였다. 고구려(高句麗)와의 4차례 전쟁으로 인하여 오랜 고통을 겪은 백성들이 폭동을 일으키자 곧 지방 호족인 이씨(李氏)가 반란에 합세하여 수 왕조는 멸망하게 되었다. 617년 이연(李淵)은 장안(長安)을 함락하였고 다음해에는 당(唐) 왕조의 첫번째 황제로 권좌에 올랐다. 626년에 그는 그의 둘째 아들 이세민(李世民)에게 양위하였는데 당시 26세의 나이에 태종 황제가 된 이세민은 그 후 1세기 이상 지속되었던 평화와 번영의 시대를 열었다.

　　당 문화와 육조와의 관계는 한 문화와 전국시대의 관계와 같은데, 그 관계를 조금 더 연장시키면 고대 그리스에 대한 로마의 관계와 같다. 이 시대는 통합의 시대였으며, 실제적인 성취를 존중하고 무한한 보장을 받을 수 있는 시대였다. 우리는 당대(唐代)의 미술에서 산봉우리마다 선녀와 신선이 보이는 5세기의 무모하고, 몽상적인 취향은 찾을 수 없다. 또한 송대 미술에서처럼 인간과 자연이 일체가 되는 정일(靜逸)한 정신세계로 우리를 이끌지도 않는다. 형이상학적인 명상은 있으나 그것은 소수의 흥미를 끌었던 대승불교의 이상주의를 내세운 난해한 학파의 것일 뿐 상상력을 자극하거나 가슴에 와닿지 않는 형식과 상징에 불과했다. 그밖의 점에서 당대의 미술은 비할 바 없는 활력과 사실성과 위엄을 가지고 있었다. 그것은 태평성대를 누렸던 사람들의 미술이었다. 거기에는 낙천주의와 활력, 피부에 와닿는 현실을 솔직하게 받아들이려는 태도가 깃들여 있다. 그것은 거장의 손길로 만들어진 가장 뛰어난 벽화에서나 마을의 도공들에 의해 만들어진 가장 소박한 도용(陶俑)에서나 모두 한결같이 나타나는 당대 미술의 특징이다.

　　태종은 649년에 죽을 때까지 쿠차와 호탄 등 번영하는 중앙아시아의

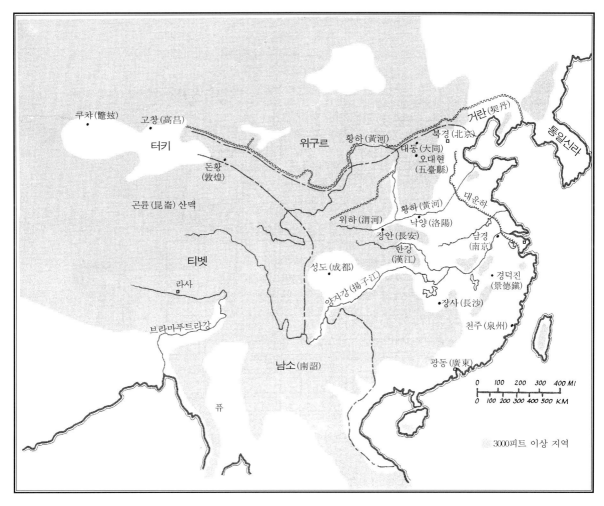

왕국에 대한 중국의 지배권을 확립하였고, 한반도를 정복하기 시작했으며, 티벳과는 왕실간의 혼인을 통해 친교를 맺었으며, 또한 일본이나 동남아시아의 푸난, 참파 왕국과도 유대를 맺었다. 수대(隋代)에 설계된 장안(長安)은 그 규모나 장려함에 있어서 비잔티움에 필적할 만한 도시가 되었다. 장안은 가로 9.6km 세로 11.2km의 격자형(格子形)으로 설계되었고 북쪽 지역에는 관청 건물들과 황실의 궁전이 있었는데, 궁전(大明宮)은 후에 서늘하고 덜 붐비는 도시의 동북쪽으로 옮겼다. 장안의 거리에는 인도와 동남아시아에서 온 승려와 중앙아시아나 아라비아에서 온 상인들, 그리고 터키인, 몽고인, 신라인 등이 활보하였다. 이와 같은 인물들이 당대의 무덤에서 출토된 도용(陶俑)으로 무척 재미있게 표현되어 있다. 더욱이 외국인들은 그들 고유의 신앙도 들여왔다. 이 외래 종교는 전에 없던 종교적인 관용과 이국적인 것에 호기심을 갖는 분위기 속에서 번성하였다. 태종은 개인적으로는 도가(道家) 사상에 기울어져 있었지만 국가적인 차원에서는 유교를 장려하여 행정체계를 강화하였다. 이 경이로운 인물은 또한 불교도들을 존중하였다. 특히 위대한 구법순례승(求法巡禮僧)이며 불교 이론가였던 현장(玄奘)은 629년에 국법을 어기고 중국을 떠나 말할 수 없는 곤경과 긴 여로 끝에 인도에 도착하여 그곳에서 학자로서, 형이상학자로서 명성을 얻고 대승불교의 이상주의적인 유식학(唯識學)의 많은 경전을 가지고 645년에 장안으로

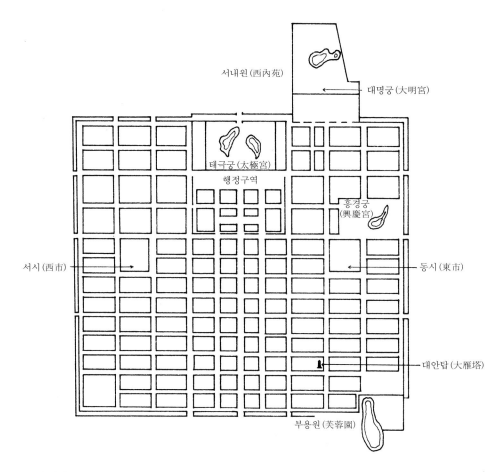

지도 9 당대(唐代)의 장안(長安)

서내원(西內苑)

대명궁(大明宮)

태극궁(太極宮)

행정구역

흥경궁(興慶宮)

서시(西市)

동시(東市)

대안탑(大雁塔)

부용원(芙蓉園)

돌아왔다. 황제는 친히 나가 그를 맞이하였으며, 그의 이러한 장안 입성(入城)은 국가적인 개선식과 다름없었다. 중국 역사에서 불교가 이처럼 높은 위치에 있던 적은 없었다. 그러나 불교가 중국의 토양 속에 뿌리내린 유일한 외래 종교는 아니었다. 장안에는 조로아스터교(拜火敎)와 마니교(摩尼敎) 사원, 경교(景敎)의 교회가 있었고 8세기 중엽 이후에는 회교(回敎) 사원도 세워졌다. 그래서 이 시대의 미술은 외국인으로 들끓었던 장안의 거리처럼 외래적인 이국적 소재들로 가득하다.

　당이 누렸던 백 년에 걸친 국내의 평화와 번영, 국외에 떨쳤던 위세는 이세민의 치적(治績)에서 뿐만 아니라 그를 계승한 두 명의 걸출한 인물에도 힘입은 바가 크다. 649년에 왕위에 오른 고종(高宗)은 나약하고 자비심 많은 사람이었고, 후궁으로 그를 뒤에서 조종했던 측천무후(則天武后)는 683년에 그가 죽자 뻔뻔스럽게도 스스로 황제를 자처했다. 그러나 잔인하면서도 한편으로는 경건한 불교신자였던 이 여걸이 82세 때인 705년에 강제로 퇴위 당할 때까지 유가(儒家) 재상들은 충성스럽게 그녀를 보좌하였고 그 20년 동안 나라는 안정되고 평화로왔다(측천무후의 불교 후원은 천룡산의 훌륭한 불교 조각에 나타나 있다). 7년 후에 제위를 물려받은 현종(玄宗: 明皇, 713~756)은 중국 역사상 가장 빛나는 시대에 궁정에 군림하니, 그 시기는 하르샤(Harsha) 왕 치세의 굽타 왕조나 로렌초 드 메디치(Lorenzo de' Medici) 가문이 다스리던 피렌체에 비할만하였다. 태종처럼 현종도 유교적

116

질서를 소중히 여기고 장려하였으며 754년에는 한림원(翰淋院)을 설립하였다. 이것은 조셉 니담(Joseph Needham)이 연구한 바와 같이 유럽에 있던 어느 학술원보다도 거의 천 년이 앞선 것이었다. 불교 사원을 건축하고 꾸미는 데 사용되지 않은 나라의 온갖 부와 재능이 모두 현종의 궁전과 왕실, 그리고 그의 총애하는 학자나 시인, 화가, 연극과 음악, 또한 그의 악대들(그 중의 두 隊는 중앙아시아에서 불러왔다)과 그가 사랑했던 양귀비(楊貴妃)에게로 집중되었다. 몽고 혹은 퉁구스 계라고 하는 장군 안록산(安祿山)은 양귀비의 눈에 들어 현종의 신임을 받게 되었는데 돌연 755년에 반란을 일으켜 황제와 신하들은 장안을 허겁지겁 도망쳐 나왔다. 나이 70을 넘긴 현종은 그를 수행하고 가던 병사들의 요구에 못이겨 부득이 양귀비를 넘겨주었고 병사들은 그 자리에서 그녀를 교살하였다. 그 후 현종의 아들인 숙종(肅宗)의 노력으로 반란이 진압되었고 나라는 겨우 다시 일어나 9세기 초에는 회복의 기미를 보이기도 하였다. 그러나 국력이 쇠퇴하여 제국의 영광은 이미 과거의 일이 되고 말았으며 당 왕조는 서서히 쇠망의 길을 걷게 되었다.

751년에 중앙아시아에 있던 당의 군대는 서쪽에서 진격해 오는 회교 국가의 군대에 결정적인 패배를 당하였다. 그 결과 중국의 지배하에 있던 투르키스탄 지방은 영원히 회교의 영향권 아래 들어가고 말았다. 중앙아시아를 정복한 아랍은 7세기에 중국과 서방을 이어주는 육로를 제공하던 개화되고 번창한 일련의 왕국들을 파괴하기 시작하였는데, 이것은 결국 난폭한 몽고 군대에 의해 끝이 났다. 서방 세계와의 접촉은 남쪽 항구들을 통한 해로(海路)에 의해 지속되었다. 광동(廣東)과 다른 남쪽 항구의 부두에는 한인과 이방인들이 평화스러운 번영 속에서 함께 살고 있었지만 879년 황소(黃巢)의 난(亂) 때 외국인들이 대량학살됨으로써 그러한 번영도 끝나고 말았다. 복건성 천주(泉州 : 마르코 폴로가 자이톤이라 부른 곳)에서 최근 발굴

로 13세기까지 힌두교도, 아랍인, 마니교도, 유태인 등이 그 큰 무역항에 살고 있었음이 밝혀졌다. 이러한 국제주의(國際主義)는 12세기 중국인이 인도인과 함께 세운 개원사(開元寺)의 쌍탑(雙塔)에 의해 잘 나타나고 있다.

건축

역사상 흔히 그러하듯이 중국도 국력이 기울자 관용을 잃게 되고 외래 종교도 자연 수난을 겪게 되었다. 도교 신자들은 불교도들의 정치적인 영향력을 질투하여 황제가 불교에 대해 부정적인 생각을 갖게 하는 데 성공하였으며, 유교 신자들은 불교도들의 관습(특히 독신생활)을 비중국적인 것이라고 비난하고 매도하였다. 조정(朝廷)에서도 사원과 거기에 딸린 수십만에 달하는 비생산적인 승려들에게 지출되는 막대한 경비에 대해 점차 경계하기 시작했다. 845년에 모든 외국 종교는 금지되고 불교 사원도 모두 황제 칙령에 의해 몰수되었다. 이 폐불령(廢佛令)은 후에 완화되었지만 그 사이에 행해진 엄청난 파괴와 약탈로 인해 7, 8세기의 위대한 불교 건축·조각·회화 등은 오늘날 남아 있는 것이 없다. 그러나 일본으로 눈을 돌려보면, 장안을 그대로 모방한 나라(奈良)의 사원에 위대한 당대 미술을 대변해줄 만한 것이 어느 정도 보존되어 있다. 동대사(東大寺)는 당대 사원을 완벽하게 모방했다고 할 수는 없으나, 그 장대한 규모나 구상(構想)은 위대한 중국 건축과 맞먹도록 계획된 것이다. 동대사는 남북을 축(軸)으로 하여 중앙 통로 양측에 탑이 세워져 있다. 중후한 중문(中門)을 들어서면 정면 87m, 측면 51m, 높이 46.8m되는 금당(金堂)이 우뚝 솟아 있는 중정(中庭)에 이르게 되는데, 금당 안에는 752년에 봉안되었던 거대한 금동불이 안치되어 있다. 금당은 많은 부분이 보수되어 변모하였으나 오늘날 현존하는 세계 최대의 목조건물이다. 한편 파괴된 지 이미 오래되었지만 낙양의 건원전(乾元殿)은 규모가 이보다 훨씬 더 컸다.[역1]

146 서양의 곧은 결구 방식과 중국의 수평 들보 결구 방식 비교

147 불광사(佛光寺) 대웅전. 산서성(山西省) 오대산(五臺山). 9세기

역주

1 중국 건축에 대한 개설서로는 중국건축사편찬위원회 編·양금석譯, 『中國建築槪說』(태림문화사, 1990); 劉敦楨 著·정옥근, 한동수, 양호영 共譯, 『中國古代建築史』(세진사, 1995); Andrew Boyd 著·이왕기 譯, 『中國의 建築과 都市』(技文堂, 1995) 참조.

2 목조 건축에서 처마를 안정되게 받치며 그 무게를 기둥이나 벽으로 전달시켜주기 위해 기둥 위에서부터 대들보〔大樑〕의 아래까지 짧은 여러 부재를 중첩하여 짜맞추어 놓은 것. 구조적 기능뿐만 아니라 중첩되는 부재의 조각 형태에 따라 의장으로도 매우 중요한 역할을 한다.

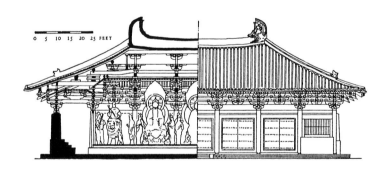

가장 오랜 것으로 알려진 당대의 목조 사원 건물은 782년에 건립된 산서성(山西省) 오대현(五臺縣)에 있는 남선사(南禪寺)의 작은 금당이고 가장 큰 것은 9세기 중엽에 건립된 오대산(五臺山) 불광사(佛光寺)의 금당이다. 이 두 건물은 처마선이 약간 휘어져 있는데 이러한 처마 곡선은 시간이 지남에 따라 뚜렷해져서 극동아시아 건축의 주된 특징이 되었다. 처마 곡선에 대해서는 많은 이론이 개진(改進)되어 왔다. 그 가운데는 중국인이 오랫동안 잊혀진 유목시대에 쓰던 천막의 처진 선을 모방한 것이라는 억지 설도 있다. 그러나 그렇게 멀리 떨어져 볼 필요없이 처마 곡선은 중국의 지붕 결구(結構) 자체에서 나온 고유한 것이다. 가운데 대공(臺工)을 세운 삼각형의 서양 결구 방식과 달리, 중국은 동자기둥으로 지탱되는 수평 들보 체계로

되어 있으며 그 위에 도리를 얹어 서까래를 고정한 구조이다. 건축가는 원하는 외형에 따라 동자기둥의 높이만 변화를 주면 되었다. 처마 곡선이 나타나기 시작했던 시기가 언제인가를 말하는 것은 불가능하지만 그것은 6세기 건물에서 감지되고 있으며, 서안 박물관에 있는 608년의 아름다운 석관(石棺)에서 보이는 바와 같이 수대에는 아주 우아하게 사용되었다. 모서리가 들어올려짐에 따라 지붕의 아름다움을 더하며, 바로 그 지점에서 지나치게 길게 뺀 처마를 지탱하기 위해 필요했던 또다른 공포(栱包)[역2]와 어울린다.

148 두공(枓栱)의 변천
1. 당(唐: 857년) 2. 송(宋: 1100년)
3. 원(元: 1357년) 4. 명(明)
5. 청(淸: 1734년)

당대(唐代)에 이르러 무거운 공포[기둥 위에 얹어지는 부재로 서양의 주두(主頭)와 가장 근사하다]는 약간 더 복잡해진다. 공포는 "앙(昻)"이라 불리는 두 개의 경사진 캔틸레버(cantilever : 외팔보)를 지지하기 위해 바깥쪽과 위쪽으로 확장되었는데, 이 앙들은 그 안쪽 끝이 들보에 연결되어 있다(1). 송·원대의 건축에서 이 앙은 자유롭게 균형을 유지하면서 공포의 구조 속에 끼어 있는데(2와 3), 고딕 건물의 궁릉형 천정을 상기시키는 동적이면서 의미심장한 힘을 만들어낸다. 그런데 명·청대에 가서는 세부가 점점 더 복잡하고 정교하게 되어갔을 뿐 앙과 공포의 본래 기능은 망각되고 복잡하지만 구조적으로는 의미없는 목공 기술의 모방에만 그친 완전한 퇴보의 길을 걷게 되며, 단지 처마 아래에 펼쳐진 장식대에 불과하게 되었다(4와 5).

도판 150은 대명궁(大明宮)의 궁궐들 가운데 하나를 추측하여 복원한 것이다. 이것을 북경에 있는 자금성(紫禁城)의 3개의 대전(大殿)과 비교해 보면 상당히 흥미롭다(도판 219 참조). 후자가 규모는 훨씬 크지만 건물들이 모여 있는 모양은 훨씬 더 볼품이 없다. 높다란 기단 위에 놓여 상호 연결된 건물들은 양측의 누(樓)과 익각(翼閣)으로 보강되었는데, 이러한 것들은 당대의 구조물을 역강하게 만들고 있는 것으로, 북경 자금성 건물에서는 시도되지 않았다. 당대(사실은 송대에도 그렇지만)의 궁전은 건축적인 면에서 훨씬 진취적일 뿐 아니라, 청대의 거대하고 고립되고 냉랭한 의식적(儀式的)인 건물들보다 규모가 훨씬 자연스러운 것처럼 보이는데, 이것은 황제의 역할에 대한 개념이 더 인간적이었음을 말해준다.

당대의 석탑(石塔)과 전탑(塼塔)은 여러 기(基)가 전하고 있다. 예를 들어 어떤 탑은 현장(玄奘)의 유골을 안치하기 위해 장안(長安)에 세운 탑처럼 한대의 목조 고루(高樓)에서 유래한 건축 형태를 그대로 바꾸어 놓은 변형을 보이는 것도 있다. 반면에 서안 천복사(도판 122 No. 5 참조)의 탑은 궁극적으로는 인도의 시카라(sikhara) 석탑에서 유래하였는데, 이미 우리는

149 흥교사(興教寺) 전탑(塼塔). 섬서성(陝西省) 장안(長安). 699년경 현장(玄奘)의 유골을 안치하기 위해 건축. 882년에 개축. 당대

숭산(崇山)의 탑에서 그것의 가장 순수한 형태를 본 바 있다(도판 123 참조). 인도의 탑 형태를 모방하는 것은 오대산 불광사의 보탑에서도 여전히 이루어졌는데 원래 돔(dome)이 있었던 이 탑은 아마도 순례여행에서 돌아오면서 가져온 스케치나 기념품을 본떴을 것이다. 대승불교의 신비한 종파의 영향으로 목조탑에다 스투파의 돔(둥근 지붕)을 혼합하는 제작방법도 시도되었는데, 실제로 중국에 남아 있는 것은 하나도 없으나, 12세기에 일본에 건립된 석산사(石山寺)의 다보탑(多寶塔)이 이 기묘하고 어울리지 않는 결합의 예로 남아 있다.

150 대명궁(大明宮) 인덕전(麟德殿). 상상복원도. 장안(長安). 634년 건축, 당대

불교 조각 : 네번째 단계

845년 많은 불교 사원이 해체되기 전까지 대다수의 화가와 조각가들은 불상, 번(幡), 벽화 등 끝없는 수요를 충족시키기 위해 그들의 모든 힘을 쏟아야 했다. 간혹 조각가의 이름이 기록되어 있는 예도 있는데, 예를 들면 장언원(張彦遠)의 『역대명화기(歷代名畵記)』에는 오도자(吳道子)와 동시대인 양혜지(楊惠之)라는 화가에 대해 "화업에 진전이 없자 더 쉽다고 생각하여 소조 조각을 택하였다."[역3]고 기록되어 있다. 또한 장언원은 이밖에도 오도자의 제자나 동료로서 소조나 석조각을 잘했던 사람들에 대해서 언급하고 있다. 우리가 뒤에서 살펴보겠지만 실로 당대의 조각에서 보이는 놀랍도록 유려한 선의 흐름은 조각도(彫刻刀)가 아니라 붓으로 제작된 듯하다. 한편 능묘의 신도(神道)에 늘어선 석인상(石人像)이나 날개달린 말, 사자 같은 석수(石獸) 등을 제외한다면 일반 조각은 거의 제작되지 않았다고 볼 수 있다. 가장 오래되고 유명한 당대 무덤조각의 예는 당 태종이 아끼던 여섯 마리의 준마(駿馬)를 네모난 석판에 부조한 것인데, 위대한 궁정화가 염립본(閻立本)의 그림을 기초로 하여 제작된 것이라고 전해온다. 양식은 명료하고 생기가 넘치며 조각은 아주 얕은 부조로 되어 있어 이 기념비적인 부조 작품이 선묘화(線描畵)에 근거했다는 것이 아주 꾸며낸 말은 아닌 것 같다.

7, 8세기의 거대한 금동불상들은 845년의 폐불 때 녹여지거나 그 후의 방치 속에서 유실되어 모두 사라져 버렸다. 일본 나라(奈良)의 절들에 있는 조각을 통해 당시의 양식을 가장 잘 볼 수 있으며, 석굴 사원에도 석조와

역주
3 劉道醇, 『五代名畵補遺』 卷1과 卷2
4 우다야나(Udayāna)王式 여래상에 대해서는 金理那, 「新羅 甘山寺如來式 佛像의 衣紋과 日本 佛像과의 關係」 『韓國古代佛敎彫刻史研究』(일조각, 1989), p. 184 및 pp. 208-209, William Willetts, Foundations of Chinese Art(Thames and Hudson, 1965), pp. 202-203 참조.

소조상이 어느 정도 남아 있다. 672년 고종 황제는 아난과 가섭의 제자상들과 보살들이 협시하는 노사나대불(盧舍那大佛)을 용문(龍門)석굴에 조영하도록 명령하였다(도판 153). 물론 규모나 장려함에서 운강(雲岡)석굴의 대불(大佛)과 필적하도록 조성하려는 의도였는데, 한없는 광명(光明)의 부처인 이 불상은 조형적인 면에서나 세련된 비례, 그 미묘한 감성의 표현에서 운강의 대불을 훨씬 뛰어넘는 것이다. 비록 심하게 손상되었으나, 이 노사나불상은 위대한 스승으로서가 아니라, 영원히 모든 방향으로 빛을 발하는 우주의 원리로서 부처를 인식하는 대승불교의 이상을 잘 나타내고 있다.

좀더 직접적으로 인도의 원형(原形)을 본받은 것 — 아마도 부처님 생존시 우다야나왕(優塡王, Udayāna王)이 만들었다고 전해지는 유명한 전단향목(栴檀香木) 여래상으로, 그 모각상(模刻像)을 645년 현장(玄奘)이 가져왔다고 하는 상 — 은 빅토리아 알버트 박물관에 소장되어 있는 하북성(河北省) 곡양현(曲陽縣) 출토의 완전한 굽타(Gupta) 양식의 대리석 석상이다.[역4] 돌을 마치 진흙 다루듯이 하는 이런 경향은 측천무후와 현종의 재위기간 동안 조영된 천룡산(天龍山)석굴 조각(도판 154)에서 정점에 달했다. 이 곳의 상들은 완전히 환조(丸彫)로 조각되었는데 기원전 4세기 그리스 조각에서 볼 수 있는 섬세한 우아함과 풍부한 감각적인 매력를 가지고 있다. 조형적으로는 지극히 인도적(印度的)인 온화함과 관능미를 지니고 있는데 옷주름은 마치 살찐 몸 위에 붙어 흘러내리는 듯하다. 그러나 이런 점을 보충이라도 하듯이 새롭게 운동감이 나타나고 있다. 이 상들에서는 속이 꽉 차 부풀어 오른듯한 팽만한 형태를 지향하는 인도적인 감성과 선적(線的)인 리듬을 표현하려는 중국적 경향이 마침내 훌륭한 조화를 이루어, 이후 중국의 모든 불교 조각의 기초가 되는 양식을 창조하였다.

151 불입상(佛立像), 우다야나상 (優塡王像). 백대리석. 하북성(河北省) 곡양현(曲陽縣) 부근 수덕사(修德寺) 탑 출토. 당대

152 군마(軍馬)와 마부. 석부조. 태종 (太宗 : 649년 사망)능 출토.

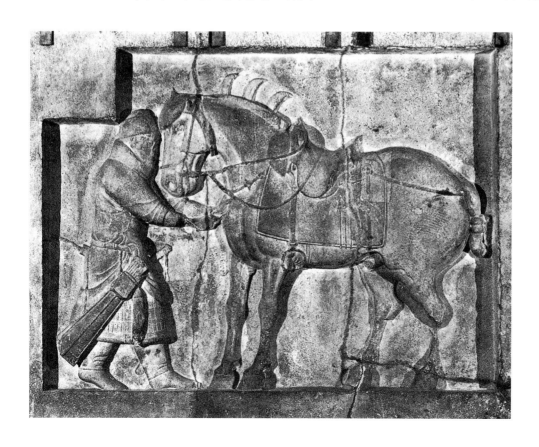

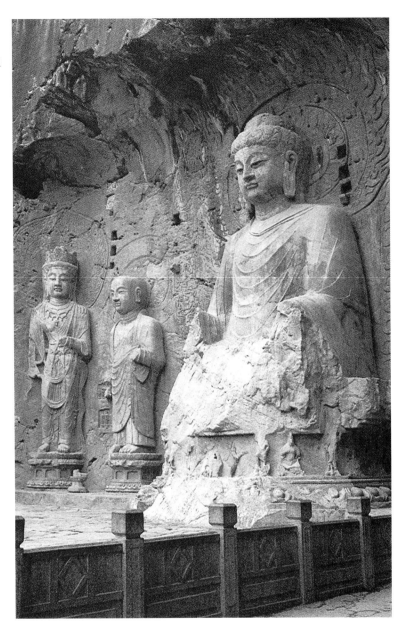

153 노사나불좌상(盧舍那佛坐像)과
아난(阿難), 가섭(迦葉) 및 협시보살.
석조(石彫). 하남성(河南省) 용문(龍門)
봉선사(奉先寺). 당대(唐代), 672년-675년

불교 회화 : 외래 영향

불교 조각에서처럼 이 시기의 불교 회화는 중국 고유의 요소와 외래적
인 요소들이 풍부하게 혼합되어 이루어졌다. 7세기에 가장 유행했던 주제
는 『법화경(法華經)』에 기초한 천태종(天台宗)의 가르침을 나타내는 것들이
다. 『법화경』은 불교 이론과 형이상학적·도덕적·신비한 요소 및 인간적
인 단순한 소망 등이 합쳐져 인간의 모든 요구를 다 들어줄 것만 같은 백
과사전과 같은 책으로, 우리는 이미 북위의 석비상(石碑像)에서 이 가운데
몇몇 주제를 살펴보았다. 더욱 대중적으로 유행했던 것은 정토종(淨土宗)이
었다. 이것은 단순한 믿음만 가지면 서방극락정토(西方極樂淨土)에 다시 태
어나 해탈과 열반을 찾게 된다는 교리를 가지고 후기 대승불교의 형이상학
적 추상적 논리의 무성한 숲을 뚫고 나아갔다. 어쨌든 7세기 중엽이 되면
뒷날 결국 불교의 쇠퇴를 가져오게 될 새로운 불교 개념들이 등장하고 있

었다. 인도의 후기 대승불교는, 한편으로 고도의 추상적이고 이상화된 형이상학 개념으로, 또 한편으로는 다시 일어난 힌두교의 밀교(密敎) 의식으로 깊게 물들어갔다. 밀교는 진언(眞言, mantra)과 만다라(曼茶羅, mandala)의 힘을 빌어 정신력을 완전하게 집중하면 신을 불러올 수 있고 마침내는 사물의 조화 가운데 원하는 바대로 변화가 일어난다고 믿었다. 이 종파는 또한 샤크티(śakti)라는 힌두적인 개념을 믿었는데, 이것은 신의 여성적 발산(에너지) 혹은 반영으로서 신이 황홀경의 합일 속에서 그녀를 껴안는 모습으로 나타날 때 두 배로 효과적이라는 내용이다. 이것은 가장 수승(殊勝)한 단계에서는 주변을 압도하는 가공할 만한 힘을 갖게 되지만 이 역시 영혼이 깃들여 있지 않은 주문만을 반복하는 것으로 쉽게 타락되어 갔다.[1] 밀교는 티벳이라는 황량한 불모지에 깊이 뿌리내리게 되었고 750년경부터 848년까지 티벳이 돈황(敦煌)을 점령했던 기간 돈황에도 뻗쳐가서 돈황의 미술을 무력하게 만들었다. 시간이 흐르면서 이 종파가 지닌 감성적이고 지나치게 이지적이며, 사교적(邪敎的)인 특성에 대한 중국 지성(知性)의 반감은

1 대승불교(大乘佛敎)의 융성에서 비롯된 존상(尊像), 도상(圖像), 주문(呪文) 및 경전(經典)에 이르는 무한정한 수요는 당대(唐代)에 들어와 목판인쇄의 급속한 발전을 가져오게 되었을 것으로 보인다. 지금까지 알려진 판본(版本) 가운데 가장 시대가 올라가는 예는 오럴 스타인(Aurel Stein)에 의해 돈황(敦煌)에서 발견된 A.D. 770년의 연대가 있는 종이 위에 인쇄된 다라니경이다. 그러나 상대(商代)에 이미 중국에서는 인장(印章)이 사용되었으며 돌 위에 새겨진 명문(銘文)을 탁본(한대(漢代)에 이루어진 종이의 발명으로 이것이 가능하였다)하는 사례가 보이고 있는 것 이외에도 6세기 중엽 이래로 중국인들과 티벳인들이 목판인쇄를 시도해왔다는 사실은 이보다 훨씬 앞선 시기에 일종의 인쇄술이 존재했으리라는 것을 암시해준다.

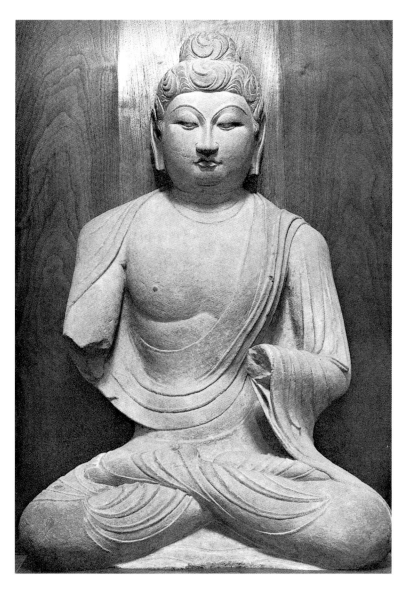

154 불좌상. 산서성 천룡산(天龍山) 석굴 21호 북벽 출토. 당대

선종(禪宗)이라는 명상적인 신비주의로 나타났다. 그러나 이 종파는 송대(宋代)에 이르러서야 회화에 큰 영향을 끼치게 되므로 그에 대한 논의는 8장으로 미루겠다.

847년에 학자이자 감식가인 장언원(張彦遠)은 지금까지 알려진 세계 최초의 회화사 저술인 『역대명화기(歷代名畵記)』를 완성했다. 이 중요한 책이 보존되어 온 것은 참으로 다행한 일이다. 이 책에는 장안(長安)과 낙양(洛陽)의 사원 벽화들의 목록이 포함되어 있으며, 베데커(Baedeker)의 피렌체 안내서와도 같이 위대한 화가의 이름과 그들의 작품으로 꽉 차 있다. 그러나 845년의 폐불과 거듭된 전쟁과 반란, 화재와 방치로 인해 그것들은 모두 파괴되었다. 당시의 기록에 의하면 외국 화가들의 작품은 많은 흥미를 유발시켰고, 현지 예술가들에게 상당한 영향을 끼쳤다. 북제 때의 조중달(曹仲達)의 인물화에 대해 장언원은 "몸에 달라붙어 감긴 옷을 입었는데, 마치 물에 흠뻑 젖은 듯이 보였다(曹衣出水)."[역5]고 하였는데, 이것은 또한 천룡산 석굴 조각에 대해서도 적절한 묘사이다. 호탄 화가인 위지발질나(尉遲跋質那)가 수대(隋代)에 장안에 왔다. 그는 불교적 주제뿐 아니라 이국적인 풍물과 꽃을 그리는 데에 능숙했는데 매우 사실적으로 그렸다고 한다. 그의 아들(?) 위지을승(尉遲乙僧)은 태종에 의해 군공(郡公)에 봉해졌다. 다른 9세기의 저작인 주경현(朱景玄)의 『당조명화록(唐朝名畵錄)』에는 "그의 그림은 사람, 꽃, 개 어느 모습이든 항상 이국적인 모습으로, 중국의 사물 같지가 않다."라고 하였다. 한편 장언원은 그의 용필(用筆)에 대해 말하길 "휘어진 철사나 감긴 철사같이 팽팽하고 강하다."고 하였다. 원대(元代)의 비평가는 그에 대해 "비단 위에 겹겹이 쌓아 올린 깊은 색을 사용했다."고 하였다. 그의 작품은 물론 오래 전에 없어졌지만, 그가 꽃 그림에 사용했던 "부조적(浮彫的) 양식"이란, 초기의 문헌에서 묘사된 것을 기초로 흔히 추측하듯이 양감의 효과를 내는 음영법을 묘하게 사용하는 것이 아니라, 꽃이 실제로 벽에서 돌출될 때까지 안료를 두껍게 칠해 덧바르는 매우 거친 기법(impasto)이었던 듯하다. 이 기법의 자취가 맥적산석굴의 벽화에 심하게 손상된 채 남아 있다.

오도자(吳道子)

당대의 일부 화가들이 이국적인 기법에 매료되어 있는 동안 그들 중에 가장 뛰어났던 오도자(吳道子)는 당시의 기록에 의하면 순수하게 중국적인 양식으로 작업했다고 한다. 그 위대한 정신과 창작에 임하는 불 같은 에너지가 그를 미켈란젤로와 같은 작가로 만들었다. 그는 700년경에 태어나 죽기 전까지 낙양(洛陽)과 장안(長安)의 사원에 300점의 벽화를 그렸다고 하는데 그의 그림으로 남아 전하는 것은 아무것도 없다. 실제로 11세기에 시인 소동파(蘇東坡)는 오직 두 개의 진작(眞作)만 보았다고 하였고, 그의 친구 미불(米芾)이 본 것도 서너 점 정도에 불과했다. 그러나 그의 그림이 지녔던 활력과 견고함, 사실성에 대한 생생한 묘사는 실제로 그것을 본 사람들이 쓴 글에서 살펴볼 수 있다. 그러한 글들은 우리가 일반적으로 그를 평가하는 데 기초가 되는 여러 손을 거친 모사본이나 스케치, 어설픈 탁본을 통해 얻을 수 있는 것보다 훨씬 더 생생하게 증거해 준다. 12세기 문필가인 동유(董逌)는 그에 대해 "오도자의 인물들은 조각을 연상시킨다. 그 인물들의 측면을 보아도 전체를 돌아가며 볼 수 있다. 그의 필선은 감아 놓은 구리선(銅絲)과 같은 정밀한 곡선으로 이루어져 있다."[역6] (다른 화론가는 이것이 그의 초기작의 특징으로 위지을승의 영향을 시사한다고 하였다.) 또

역주
5 張彦遠 『歷代名畵記』, 曹仲達.
6 董逌, 『廣川畵跋』卷 1, 卷 5.

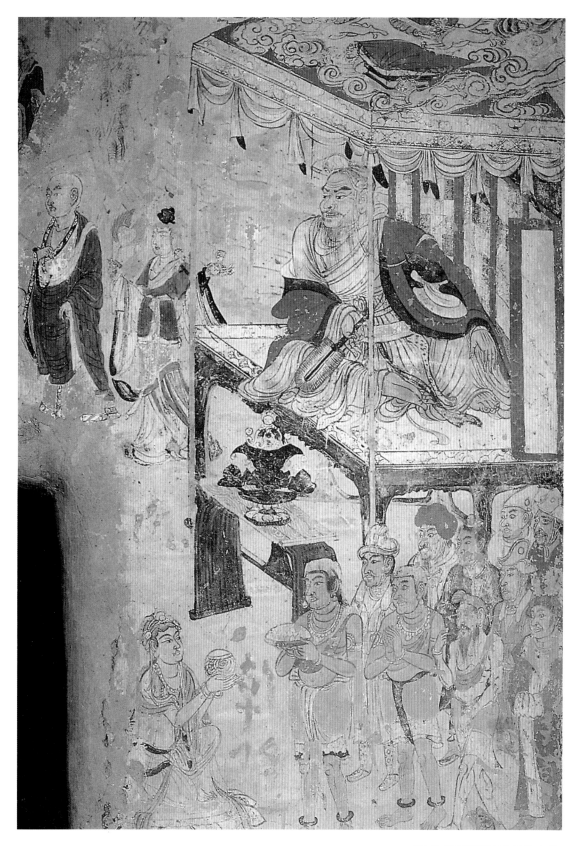

155 유마거사(維摩居士). 돈황 103굴
(P 137M) 벽화 세부. 당대, 8세기

"아무리 두껍게 붉은색이나 흰색이 발라져 있어도 형태의 구조나 육체의 모델링은 결코 불명료해지지 않는다."고 하였다. 일찍이 동유는 다음과 같이 말하였다. "그가 얼굴을 그리면, 광대뼈는 튀어나오고 코는 살찌고 눈은 푹 꺼지고 뺨은 움푹 파였다. 그러나 이러한 효과는 먹의 농담으로 얻어진 것이 아니라 인물의 이목구비의 형태가 자연스럽게 나오는 듯하니 또한 필연적이다." 회오리바람 같은 그의 용필의 기세에 대해서는 저마다 기록하고 있는데 너무나 독특해서 그가 작업할 때면 구경하려는 사람들이 모여들었다고 한다. 아마도 그의 기법은 무명의 8세기 화가가 돈황 103굴 벽에 그린 인도의 유마거사상(維摩居士像, 도판 155)의 얼굴 표현에 반영되어 있을지도 모른다. 후대 인물화에 끼친 그의 영향은 막대한 것이었다.

법룡사 금당의 벽화

중국에는 인도의 조형 이념과 당대(唐代)에 자리잡은 전통적인 중국의 필선(筆線)이 융합되었음을 증명할 만한 대표적인 작품이 남아 있지 않으며, 이에 대해서는 이미 조각의 네번째 단계에서 살펴보았다. 하지만 사실 이러한 훌륭한 종합은 이루어졌고 한국과 일본으로 전해졌다. 8세기가 시작될 무렵, 나라(奈良)의 법룡사(法隆寺) 금당(金堂) 벽에 사방불(四方佛)의 정토를 그린 커다란 방형의 벽화와 보살도가 그려진 8개의 수직 형태의 벽화가 장식되었다. 이 그림들은 1,200년간 기적적으로 보존되어 왔으나 1949년의 화재로 거의 대부분 파괴되었다. 이러한 참사는 시스틴(Sistine) 성당 벽화나 아잔타(Ajantā) 석굴 사원의 벽화가 소멸돼 버리는 것과 똑같이 미술계에서는 굉장한 사건이었다. 이 그림들 중에 가장 유명한 〈아미타정토도(阿彌陀淨土圖)〉의 일부가 여기에 실려 있다. 구도는 단순하고 존상들이 평온하게 배치되어 있으며 칠보(七寶)로 장엄된 보개(寶蓋) 아래 연화좌에 앉아 설법하는 아미타불(阿彌陀佛)의 양옆에는 대세지보살(大勢至菩薩)과 관세음보살(觀世音菩薩)이 협시하고 있다. 존상들은 견고한 형태감을 불러일으키는 놀랍도록 섬세하고 정밀한 힘있는 필선으로 그려져 있는데 거기에는 인도(印度)의 촉각적인 관능성은 제거되어 있다. 사실상 도상(圖像)과 윤곽선 자체를 제외하면 인도적인 것은 거의 없다. 팔과 턱의 둥근 느낌을 증대하기 위해 음영법이 임의적으로 사용되었으나 상당히 절제되어 있으

156 아미타정토도(阿彌陀淨土圖).
일본 나라(奈良) 법룡사(法隆寺)
금당(金堂) 벽화 부분. 8세기 초기

157 삭발한 젊은 석가모니. 회화적 양식의 산수화. 번화(幡畵)의 부분. 견본수묵채색(絹本水墨彩色). 돈황 전래(傳來). 당대

며 많은 부분은 거의 감지할 수 없는 미묘한 필선의 조절로 이루어져 있
다. 반면에 옷주름은 일종의 음영법으로 강조되었는데 이러한 기법은, 만일
〈여사잠도권(女史箴圖卷)〉이 고개지(顧愷之) 양식의 충실한 모본이라면, 5세
기까지 거슬러 올라간다고 할 수 있을 것이다. 오직 보개를 치장한 칠보의
표현에서 위지을승(尉遲乙僧)이 장안을 놀라게 했던 두텁게 물감을 덧바르
는 기법(impasto)이 엿보인다. 이러한 세부표현을 제외하면 동유(董逌)가 오
도자(吳道子)에 대해 말한 것처럼, 형태가 "자연스럽게 나온 것이나 필연적
인 듯하다."

중원(中原)에서 아미타불(阿彌陀佛) 신앙에 대한 열기가 가라앉은 지 오
랜 뒤에도, 그것은 돈황 지방 사람들과 순례자들의 마음속에 살아 있었다.
그들은 7~8세기 석굴의 벽을 채운 거대한 정토(淨土)의 광경을 경외와 경
탄으로 바라보았을 것이다. 벽으로 봉해졌던 돈황의 한 굴에서 오렐 스타
인(Aurel Stein)은 엄청난 양의 필사본과 비단으로 만든 번(幡)의 유물들을
발견했다. 많은 것이 장인의 제작이지만 이것은 지금까지 당대(唐代) 그림
으로 온전하게 전하는 유일한 것으로, 의심할 여지없이 진작(眞作)인 비단
그림이 무더기로 발견된 중요한 예이다. 가장 주목할 만한 것은 인도(印度)
현지의 유명한 불상들을 사생한 그림을 베낀 듯한 일련의 불상들을 매우
정성들여서 그린 번(幡)이다. 하나는 부다가야(Bodhgayā)에서 깨달음을 얻
은 부처님을 그렸고, 두 점은 간다라(Gandhāra)의 범본(範本)을 충실히 재
현한 것이고, 다른 하나는 영취산(靈鷲山)에서 설법하는 부처를 나타내고

돈황

158 산수를 배경으로 한 순례자와 여행자들. 몰골(沒骨)화법으로 그려진 산수화. 돈황 217굴(P 70) 벽화 세부. 당대, 8세기

있다. 그리고 또 다른 하나는 스타인이 호탄(Khotan)의 절터에서 발견한 두 개의 훌륭한 소조(塑造) 부조상(浮彫像)과 양식면에서 동일한 것으로 확인되었다. 번의 그림들은 또한 대다수가 정토변상(淨土變相)과 독존상(獨尊像, 특히 점점 대중적으로 인기를 끌었던 관음)들인데, 세부표현과 꽃장식이 풍부한 온화한 색깔의 그림들이다. 이 번 그림들 중에서 가장 마음에 와닿고 생기 있는 부분은 가장자리쪽에 있는 작은 화면(畫面)인데, 그것들은 이탈리아 초기 르네상스기의 제단(祭壇)의 작은 패널 그림(predella)처럼 대개 산수(山水)를 배경으로 지상에서의 부처의 삶을 작은 세밀화로 나타냈다(도판 157). 티벳의 밀교가 돈황으로 섬뜩한 손을 뻗치기 전까지, 돈황의 화가들은 가능한 어디서든 산수화를 배경으로 사용했던 것 같다. 사실 이러한 점 때문에 때때로 주제가 완전히 비인도적인 방식으로 표현되어 버렸다. 예를 들어 103굴(P 54)과 217굴(P 70)에서는 수평 두루마리를 포개놓는 식의 과거의 화면 분할 대신 우뚝 솟은 봉우리들이 벽 전체를 채우고 시야가 탁 트여 전체를 조망할 수 있는 산수화로 바뀌고 있다. 하지만 여전히 화면이 짤려 서로 연결된 작은 공간으로 나누어지는 경향이 있으며, 중경(中景)을 거쳐 지평선으로 이어지는 연결은 캔사스 시 넬슨 미술관의 석관(石棺) 부조에 비해 별로 달라지지 않았다. 그러나 돈황의 다른 그림들, 특히 323굴(P 137M)의 작은 산수화 장식그림은, 8세기에는 이러한 문제가 성공적으로 해결되었음을 보여준다.[역7]

궁정 회화　　　　우리는 이제 돈황의 자연주의가 주는 소박한 즐거움으로부터 당(唐)의 궁정이 지닌 화려함으로 돌아가야 한다. 보스톤 미술관에 소장된 것으로 한대(漢代)에서 수대(隋代)까지의 13명의 황제들의 초상을 담은 유명한 〈제

역주
7 스타인이 가져온 돈황의 미술품은 Roderick Whitfield 著·權寧弼 譯, 『敦煌』(예경, 1995); Roderick Whitfield·Anne Farrer, *Caves of the Thousand Buddhas: Chinese Art from the Silk Route* (Londo : British Museum Publication, 1990); Roderick Whitfield 編 解說, 『西域美術』大英博物館 스타인 컬렉션 全 3卷(東京: 講談社, 1984) 참조.

159 염립본(閻立本 : 673년 사망) : 진(陳) 왕조 선제(宣帝). 한대(漢代)에서 수대(隋代)에 걸친 13명의 황제의 초상을 그린 〈제왕도권(帝王圖卷)〉의 부분. 견본수묵채색(絹本水墨彩色). 당대

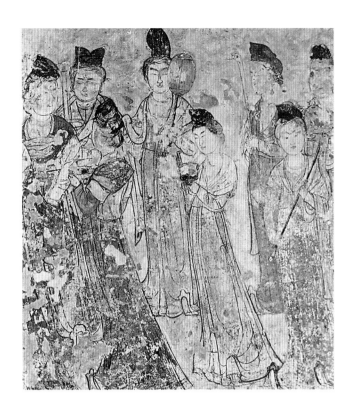

왕도권(帝王圖卷)〉은 염립본(閻立本)의 작품으로 추정된다. 그는 아버지와
형 또한 유명한 화가였으며, 태종(太宗) 때에 대조(待詔)가 되었고 그 다음
황제 때에는 우상(右相)이라는 고위 관직에까지 이르렀다. 이 두루마리 그
림[圖卷], 혹은 그림의 절반 이상이 송대(宋代)의 모사본이므로 적어도 그
그림 중 일부분은 이제 중국 사회의 중심 축으로서 본래의 위치를 되찾은
유교 사상의 축소판이라 할 수 있다. 각 인물 그룹이 그 자체로 하나의 기
념비적인 구도를 이루고 있는가 하면, 그것들 전체는 비할 데 없는 위엄을
지닌 황제들의 화려한 행렬을 형성하고 있다. 화면을 가득 채우고 있는 인
물들의 의복은 풍성하며, 필선은 유려하면서도 굵직하다. 법륭사(法隆寺) 금
당(金堂)의 아미타불에서와 같이 자의적인 음영(陰影)이 얼굴에 양감을 주
기 위해 절제 있게 사용되고 있으며 의복의 주름 부분을 표현할 때는 훨씬
자유롭게 사용되고 있다.

　　최근 서안(西安) 북서쪽의 건현(乾縣)에서 화려하게 장식된 왕자들의
분묘군(群)이 공개됨으로써 당의 회화에 대한 우리의 견문이 갑자기 풍부
해지게 되었다. 영태공주(永泰公主) 묘를 장식한 아름다운 그림은 혹시 염립
본의 제자에 의해 그려진 것은 아닐까? 그 비운의 공주는 17세의 나이에
"황제"인 측천무후(則天武后)에 의해 살해되었거나 아니면 자살을 강요 당
했다. 이 극악한 왕후가 죽고 나서 복위한 황제는 706년 자신의 딸을 위한
지하 분묘를 세웠는데, 그 분묘의 벽은 시녀들의 모습으로 장식되었다. 벽
화의 그림은 자유분방하고 생동감이 넘치며, 소묘적이지만 완벽하게 절제
되어 있었다. 오직 죽은 공주를 위로하기 위해 그려진 그림들이지만 우리
는 이 그림들로 하여금 8세기에 절정에 달했던 당의 궁정 벽화에 대한 이
해에 한층 가까이 다가갈 수 있는 것이다. 한편 영태공주 묘에서 그리 멀지
않은 바위 언덕의 지하에 고종과 측천무후의 거대한 쌍(雙)분묘가 손상되

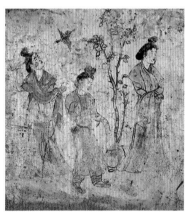

161 전(傳) 송(宋)의 휘종(徽宗 : 1101-1125년). 〈도련도(搗練圖)〉. 당대(唐代) 원본을 모사한 화권(畵卷)의 부분. 견본수묵채색(絹本水墨彩色). 송대

지 않은 채로 잠자고 있는데, 미래의 어느날 세상에 공개될 때까지 우리는 그 분묘가 담고 있는 미술품과 공예품들을 다만 상상할 수 있을 뿐이다.

당의 궁정 생활의 특징은 주방(周昉)과 장훤(張萱)이 그렸다고 전해지는 그림들에서 한층 잘 드러나 있다. 장훤은 현종(玄宗) 때의 궁정 화가로 주로 "귀공자, 안장이 채워진 말, 귀부인" 등을 그린 그림으로 가장 유명하였다. 지금까지 알려진 바로는 이들 작가들의 어떤 작품도 진본으로 남아 있지는 않지만, 이 대가들 중 한 사람(장훤)이 그린 당의 회화를 정밀하게 모사하였을 것으로 생각되는 그림인 〈도련도(搗練圖)〉가 존재한다. 이 작품은 송대(宋代)의 황제인 휘종(徽宗)이 그린 것으로 알려져 있으나 아마도 휘종 황제의 궁정 화원이 그렸을 가능성이 더 높다. 왜냐하면 비록 휘종이 가끔 자신의 이름을 작품에 써넣기도 하였지만 황제가 이러한 종류의 모사본을 그릴 시간이 있었다고 상상하기는 어렵기 때문이다.[8] 이 그림에서 우리는 소매를 걷어 올리고 비단 옷감을 막 두드리려고 하는 한 여인을 볼 수 있다. 또 한 여인은 실을 뽑고 있고, 다른 여인은 바느질을 하고 있으며, 왼쪽에서는 시녀가 숯불 화로에 부채질을 하고 있다. 색채는 풍부하고 선명하며 세부 묘사는 보석처럼 정교하다. 바닥이나 배경은 생략되어 있지만 그림에는 깊이감이 있으며, 인물들 사이에 거의 손에 잡힐 듯한 실제적인 공간감을 느끼게 하는 중국 특유의 섬세하고 독특한 감각이 잘 나타나 있다.

주방이나 장훤과 같은 궁정 화가들은 궁정 시인들과 마찬가지로 궁정 생활의 더욱 기념할 만한 사교적, 문화적 행사들을 찬미하거나 초상화를 그리면서 황제 곁에서 항상 분주하게 일하였다. 이러한 그림에는 황제가 아끼는 애첩이나 덕망 있는 대신들뿐만 아니라 과장된 얼굴의 특징이 중국인들에게 한없는 즐거움을 주었던 서양인들의 초상화도 포함되어 있었다. 좀더 중요한 부류에 속하는 것으로는 주방과 같은 시대에 활동했던 이진(李眞)이 그린 진언종(眞言宗)의 조사상(祖師像)과 같은 불교 승려들의 초상화들이 있다. 중국에서는 오랫동안 잊혀졌지만 이진의 작품은 엄격하면서도 고상하게 풍겨 나오는 밀교(密敎)의 정신으로 인해 일본에서 소중하게 보존되고 있다.

궁정 화가들이 언제나 합당하다고 느끼는 만큼의 존경스런 대우를 받는 것은 아니었다. 장언원(張彦遠)은 대가인 염립본(閻立本)이 당했던 모욕에 대한 이야기를 전해주고 있다. 그는 태종(太宗) 앞에 있는 한 궁정 호수에서 헤엄치며 돌아다니는 오리들을 그리라는 명령을 받고 무례하게 불려왔는데 당시 조신(朝臣)들은 단청신화(丹靑神化 : 『역대명화기』에서 염립본을 지칭하는 이 말은 학자나 고관 혹은 선비들을 지칭하는 말로는 절대 사용

역주
8 Benjamin Rowland, "The Problem of Hui Tsung," *Archives of the Chinese Art Society of America* V (1951) pp. 5-22.
9 張彦遠, 『歷代名畵記』 卷9 唐朝 上. "立德第立本……兼能書畵, 朝廷號爲丹靑神化."

할 수 없었다)와 거의 동등한 의미를 지닌 화사(畵師)라는 단어를 이 때 사용하였다.[99] 그 사건 이후로 그는 자신의 아들과 제자들에게 절대 화업(畵業)을 택하지 말라고 충고했다고 한다. 명황(明皇 : 玄宗)은 말을 매우 좋아했는데, 특히 서쪽 지역에서 나는 튼튼하고 키 작은 조랑말을 좋아하여 자신의 마굿간에 4만 필이 넘는 말을 사육했다고 전해진다. 그의 애마 가운데 하나인 조야백(照夜白)을 그린 강렬한 그림은 오랫동안 말 그림의 대가인 한간(韓幹)의 작품으로 여겨져 왔다. 기둥에 묶인 말은 마치 화가 때문에 놀란 듯 눈을 크게 뜨고 뒷발로 선 모습이다. 머리와 목, 앞 부분을 제외하고는 모두 후대에 보필(補筆)된 것이지만 당대(唐代) 최상의 삼채도용(三彩陶俑)에서 볼 수 있는 것과 같은 입체감과 역동적인 운동감을 충분히 찾아볼 수 있다.

　　이러한 번영의 시대에 화가들은 불교 벽화나 초상화 및 다른 사회적으로 유용한 활동 등으로 한창 바빴지만 그들의 마음만은 수도의 화려함과는 거리가 먼 산과 계곡을 떠돌고 있었다. 다음 시대에 그야말로 최고조에 이르게 되는 산수화의 전통은 이미 육조(六朝)시대에 싹트기 시작하였지만, 육조시대에는 거의 산수화가 발전하지 않았다. 이는 한편으로는 불교의 성상(聖像)에 대한 수요가 지속적으로 늘어났기 때문이기도 하였고 또 한편으로는 당시의 화가들이 여전히 공간과 깊이감의 문제와 같은 가장 기본적인 문제를 해결하기 위해 분투하고 있었기 때문이기도 하였다. 그러나 당(唐) 왕조 동안에는 이러한 어려움들이 해결되었다.

　　후대의 중국 평론가들과 미술사가들에 따르면 당대(唐代)에서부터 산

산수화

162 전(傳) 한간(韓幹 : 740-760년 활동). 〈조야백(照夜白 : 현종의 애마)〉. 화권(畵卷). 지본수묵(紙本水墨). 당대(唐代)로 추정

163 왕유(王維) 양식으로 추정.
〈설경도(雪景圖)〉. 화권(畫卷)의 부분
으로 추정됨. 견본수묵채색
(絹本水墨彩色). 10세기경

〔참고도판〕 청록산수(靑綠山水) 양식.
〈명황행촉도(明皇幸蜀圖)〉. 화축(畫軸)
의 부분. 견본수묵채색(絹本水墨彩色).
당대

역주

10 명 말기 董其昌에 의해 제시된
 南北宗說에 의한 구분이다. 남북
 종설의 내용은 葛路, 『中國繪畫
 理論史』 pp. 369~381 및 韓正熙,
 「文人畫의 개념과 韓國의 文人
 畫」 『美術史論壇』 제4호 (한국미술
 연구소, 1996) pp. 41-52 참조.

수화는 두 화파가 존재하였다고 한다. 궁정 화가인 이사훈(李思訓)과 그의 아들인 이소도(李昭道)에 의해 정확한 선묘(線描)기법을 사용하는 한 화파는 고개지(顧愷之)와 전자건(展子虔)과 같은 초기의 화가들을 따르며 장식적인 청록색을 사용하였다. 시인이자 화가인 왕유(王維)에 의해 창시된 또 다른 화파는 파묵(破墨)기법을 사용한 수묵산수화를 발달시켰다.[역10] 첫번째 화파는 후에 북종화(北宗畫)로 불리웠는데 시간이 흐르면서 궁정 화가와 직업 화가의 특별한 영역이 되었다. 반면 소위 남종화(南宗畫)라고 불리는 두번째 화파는 사대부들과 아마추어 화가들의 자연스러운 표현 양식이 되었다. 명(明)의 회화에 대하여 논할 때 알 수 있겠지만, 이러한 남북종론(南北宗論)이나 문인화(文人畫)의 시조로서의 왕유의 역할에 대한 이론은 명말(明末)의 문인비평가들이 당시의 직업 화가들이나 궁정 화가들의 그림보다 자신들의 회화가 더 우수하다는 주장을 뒷받침하기 위하여 고안해낸 것이었다. 그러나 여기에서 이것을 언급하는 이유는 이 이론이 거의 400년 가까이 산수화에 대한 중국인들의 사상을 지배해왔기 때문이다. 사실 당대(唐代)에는 이 두 종류의 회화가 그렇게 엄밀하게 나뉘어져 있지는 않았다. 중국 회화사에서 왕유의 위치가 이렇게 최고봉에 이르게 된 것은 송대(宋代) 이래의 모든 문인화가들이 공유한 믿음, 즉 회화는 그 사람의 글씨와 마찬가지로 붓을 사용하는 기술이 아니라 한 인간으로서의 그의 품격을 보여주는 것이어야 한다는 믿음을 표현한 것이다. 즉 왕유는 이상적인 유형의 인간이었으므로 또한 이상적인 유형의 화가가 틀림없다는 논리였던 것이다.

천부적인 음악가이자 학자, 시인이었던 왕유(699~761년?)는 현종(玄宗)의 동생 기왕(岐王)의 주위에 모였던 화가와 지식인들의 화려한 모임에 참여하였다. 안록산(安祿山)의 난으로 정치적인 곤경에 빠지기도 하였지만, 그의 동생의 도움으로 어려움에서 빠져나와 조정에 복귀하였다. 730년 아내가 죽자 독실한 불교신자가 되었는데 이것이 그의 회화에 영향을 미쳤는지는 알려져 있지 않다. 그의 생존시에는 설경산수(雪景山水)로 유명하였지만, 후대의 화가들에 의해 가장 높이 평가되는 작품은 장안(長安) 교외의 망천(輞川)이라는 그의 시골 별장을 그린 긴 두루마리 그림이다. 이 그림은 오래 전에 사라져 버리고 후대의 많은 모사본에 그림의 전체적인 구도가 보존되어 전하고 있다. 그 중에는 명 왕조 때 돌 위에 선묘로 남아 있는 것도 있기는 하지만 이러한 작품들은 원작의 양식은 물론 기법조차도 거의 알려주지 못하고 있다. 아마도 그의 자연과의 강렬한 시적 교감에 최대한 가까이 접근하는 작품으로는 예전에 청조(淸朝) 어부(御府)에 소장되었다가 지금은 사라진 것으로 여겨지고 있는 〈설경도(雪景圖)〉라는 아름다운 소품일 것이다. 사진을 통해 판단하건대 이 작품은 그의 화풍으로 그려진 당말(唐末)이나 10세기경의 회화로 보인다. 산수의 표현 양식은 고졸(古拙)하고 기법은 단순하다. 그러나 흰 눈이 대지와 지붕과 마른 가지를 덮고 있고 석양이 질 무렵 사람들이 서둘러 집으로 돌아가는 깊은 겨울의 강변의 정취를 이처럼 감동적으로 묘사하고 있는 초기의 중국 산수화는 일찍이 없었다.

우리가 당대의 산수화로 직접 볼 수 있는 것은 거의 전부가 돈황의 벽화나 번회(幡繪)이고 최근 당의 분묘에서 발견된 그림들뿐인 상황에서 당대 산수화의 양식에 대해 확실하게 기술하기는 어렵다. 그러나 8세기에 이르러서는 "선적(線的)인 양식", "몰골(沒骨) 양식", "회화적 양식"으로 부를 수 있는 세 가지 양식이 존재했음을 추측하기에는 충분하다. 선적인 양식은 그 기원이 고개지나 그 이전으로 거슬러 올라가는 것으로 여기에 세부

164 선적(線的)인 양식의 산수화. 의덕태자(懿德太子) 묘 벽화 모사본. 섬서성(陝西省) 건현(乾縣). 당대, 706년

가 묘사된 의덕태자(懿德太子) 묘의 산수화에서 볼 수 있듯이 형태들이 다소 균일한 두께를 지닌 분명하고 날카로운 선으로 그려져 있고 채색 물감으로 채워져 있다. 몰골 양식은 돈황의 217굴 벽화(도판 158)의 세부에서 좋은 예를 발견할 수 있는데, 윤곽선이 아주 조금 있거나 거의 없는 상태로 불투명한 색채가 넓게 칠해져 있다. 이는 벽화를 그리는 데에만 사용된 것으로 보이는 기법이다. 세번째 양식인 회화적 양식에서는 분명하고 서예적인 선묘가 파묵(破墨)과 결합되어 풍부하고 통일감 있는 표면 질감을 창출하고 있다. 발전 과정에서 볼 때 왕유(王維)보다는 왕유와 동시대인이었던 장조(張璪)[2]가 중심 인물이 되어 발전시킨 이 양식은 8세기에 충분히 표현되었던 것으로 보이는데, 다소 조잡한 형태로는 도판 157에 실린 돈황 번화에서 그 예를 찾을 수 있을 것이다. 선묘 양식은 대부분 전문적인 직업 화가들의 수준으로 전락하였으며 몰골 양식은 적어도 중국에서는 거의 찾아볼 수 없게 되었던 반면, 회화적 양식은 후대의 주요 화가들에 의해 수묵산수화의 주류로 발전하여 차이를 보이고 있다.

당 왕조의 마지막 세기에 이르면 문화의 중심이 장안과 낙양으로부터 급속하게 인구가 증가하고 번영을 구가하고 있던 남동부로 옮겨지게 되었다. 남경(南京)과 항주(杭州) 지역은 이제 산수화가들로 하여금 "파묵" 기법을 통하여 그들의 가장 과감한 실험을 수행하는 곳이 되었다. 한편 사회적 행위만큼이나 예술적 행위에 대한 전통적인 제약이 붕괴되어 1950년대의 뉴욕 화파의 화가들만큼이나 거칠게 먹 뿌리기나 튀기기 기법에 몰두하도록 기인(奇人)들을 부추겼다. 안타깝게도 이러한 표현주의자들의 작품은 전하고 있지 않지만, 그들의 양식은 10세기와 또 남송(南宋) 말기의 몇몇 선종(禪宗) 화가들에 의해 채택되게 된다.

2 당대(唐代) 산수화 양식의 발전에 대한 장조(張璪)의 기여는 필자가 쓴 *Chinese Landscape Painting*의 Vol. II : *The Sui and T'ang Dynasties*, pp. 65-69에 논의되어 있다.

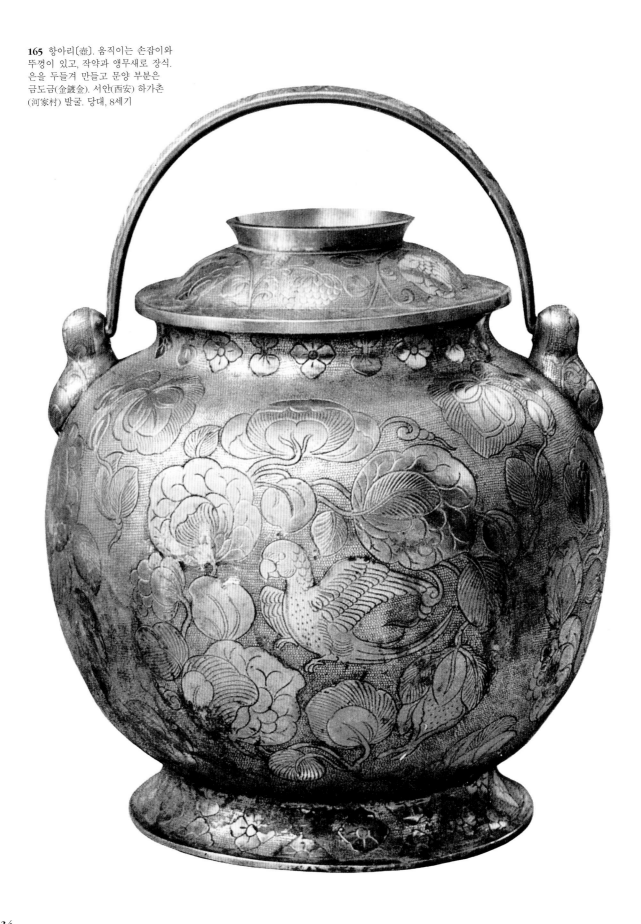

165 항아리〔壺〕. 움직이는 손잡이와
뚜껑이 있고, 작약과 앵무새로 장식.
은을 두들겨 만들고 문양 부분은
금도금(金鍍金). 서안(西安) 하가촌
(河家村) 발굴. 당대, 8세기

서구의 소장품들 가운데 당(唐) 문화의 업적으로 들 수 있는 물품들은
회화와 조각을 제외하고 대부분이 무덤에서 출토된 유물인 명기(明器)들이
다. 이 명기들은 매력적인 활력과 소박함을 지니고 있지만 당의 가장 뛰어
난 장식미술과는 그다지 관련이 없다. 그러나 당대(唐代) 공예의 걸작품들
도 무덤 속에 부장되었을 것이며 가끔은 다른 이유로 매장되기도 하였던
것이다. 1970년 금은 그릇들과 여러 보물들이 가득 들어 있는 두 점의 항아
리가 하가촌(河家村)에서 출토되었는데, 이것은 756년 안록산(安祿山)의 난
을 피해 피난을 떠나면서 묻었던 것으로 여겨지고 있다. 가장 훌륭한 작품
가운데는 도판 165에 실린 바와 같이 금박의 돋을무늬 세공으로 앵무새와
작약꽃을 장식한 뚜껑 있는 항아리가 있다.

그러나 이것들 모두를 합한다 해도 일본에 있는 한 소장품(正倉院의
유품들)만큼 찬란하고 정교한 당대 장식미술에 대한 압도적인 인상을 주지
는 못할 것이다. 756년 여제(女帝) 고겐(孝謙) 천황은 죽은 남편인 쇼무(聖武)
천황이 생전에 수집했던 보물들을 나라(奈良)에 있는 동대사(東大寺)의 대
불(大佛)에 헌납하였다. 이 보물들은 다른 것들과 함께 정창원(正倉院)이라
불리는 보물창고에 넣어져 오늘날까지 사실상 전혀 손대지 않은 상태로 보
존되어 왔다. 이 놀라운 소장품들 가운데는 나전(螺鈿), 거북껍데기, 금은 등
으로 꽃이나 동물 문양을 상감하거나, 그림을 그리고 옻칠을 한 가구류와
악기, 놀이판 등이 포함되어 있다. 또한 아랍 세계에서 온 유리그릇, 은쟁반,
주전자와 물병, 거울, 비단 자수, 무기, 도자기, 지도, 그림, 서예품 등이 포함
되어 있다. 이 작품들의 대부분이 중국에 기원을 두고 있거나 혹은 중국 작
품의 모사품이라고 가정할 때 중국의 공인(工人)들이 얼마나 의기양양한
확신을 가지고 외래의 형태와 기법을 숙달하였는지 놀라울 뿐이다. 이러한
사실은 당 왕조 때 이르러 가치를 발휘한 금은세공술에서 특히 잘 나타난
다. 당대까지는 종래의 은세공이 대부분 청동기의 도안에 의하여 크게 지
배되었지만, 이제는 근동(近東)의 영향을 받은 후로 그러한 경향에서 해방

장식미술

167 사자와 포도 문양의 청동거울
〔銅鏡〕. 당대

되었던 것이다. 정창원에 있는 두 개의 큰 사발과 같은 몇몇 은그릇들은 주
조(鑄造)된 것이지만 귀금속은 별로 사용하지 않았으며, 얇은 금속판을 함
께 땜질하여 앞뒷면을 만듦으로써 종종 적은 재료를 가지고도 육중한 외형
을 만들어 낼 수 있었다. 이러한 방법은 금속의 앞뒷면에 모두 도안을 그리
는 것을 가능케 하는 것이기도 하였다. 굽달린 잔이나, 잎 장식의 사발, 동
물문양이 돋을새김된 납작한 접시, 그리고 도판 166에 보이는 팔각형의 컵
과 같은 형태들의 대부분은 페르시아에서 기원한 것이다. 풍성함과 섬세함
을 조화시킨 전형적인 당의 양식으로 이루어진 장식에는 동물이나 인물,
사냥 장면, 꽃과 새, 식물의 소용돌이 문양이 주로 표현되어 있다. 이 문양
들은 일반적으로 돋을새김이나 선각(線刻)으로 되어 있고, 두들겨서 만든
작은 원들이 줄지어 있는 바탕 위로 돋보이게 장식되어 있는데, 이는 사산
왕조의 금속공예술에서 차용된 기법이다.

 또한 당 왕조의 사치스러운 취향은 거울의 뒷면을 금이나 은으로 도금
하기에 이르렀다. 예전의 추상적이고 신비스러운 도안은 이제 더욱 일반적
인 의미로 길상(吉祥)을 상징하게 된 풍성한 장식으로 대체되었다. 은이나
진주로 상감되거나 부조로 조각된 부부애(夫婦愛)의 상징들, 몸을 휘감은
용, 봉황, 새와 꽃들이 도안의 대부분을 차지하게 된다. 정창원에 있는 아름
다운 두 개의 동경(銅鏡)에는 구름에 걸린 맑게 갠 산봉우리와 선녀나 신선
(神仙) 및 다른 전설적인 존재들이 배치된 산수화를 담고 있어서 한대(漢代)
의 TLV 도안이 지닌 고대의 상징주의적인 면을 유지하고 있다. 카만
(Schuyler Cammann)이 지적했듯이 짧은 시기 동안 극도로 유행했던 "사자
와 포도" 도안에는 마니교의 상징주의 영향이 엿보인다. 그리고 이 도안이
갑자기 사라진 것은 843~845년에 있었던 외국 종교에 대한 억압과 함께
일어났던 것으로 보인다.

도자기 당의 도자기 또한 외국의 형태와 소재를 많이 사용하여 만들어졌다.
금속 물병이 도기로 똑같이 모방하여 만들어졌는데 때때로 얼룩덜룩한 반
점 모양의 초록색과 갈색의 유약 아래 부조(浮彫)로 도안을 새겨넣기도 하
였다. 뿔 모양의 술잔〔角杯〕은 고대 페르시아 형태를 모방하여 만들어졌다.
또한 파르티아의 페르시아와 시리아의 푸른 유약을 칠한 도기에서 볼 수
있는 둥근 여행용 물병도 중국에서 다시 나타나는데, 포도를 따는 소년들,

춤추는 사람, 연주가나 사냥 장면들이 다소 거칠게 부조로 장식되어 있다. 중국의 도기 중에 그리스에서 유래한 양손잡이가 달린 헬레니즘적인 항아리는 본래의 정적(靜的)인 대칭미는 상실하였으나 장난스러운 용 모양의 손잡이나 위로 들어올려져 가볍게 공중에 떠 있는 듯한 외형선, 거의 우연하게 유약이 뿌려진 방식 등 이 모든 것들이 손이 닿기만 하면 점토가 생명력을 지니게 되는 중국 도공(陶工)들의 솜씨를 보여준다.

당대(唐代)는 중국의 도자사에 있어서 그 기형(器形)의 역동적인 아름다움과 채색 유약의 개발 그리고 자기(磁器)의 완성기로 주목할 만하다. 이제 더이상 도공들은 한대(漢代)의 단순한 녹유(綠釉)나 갈유(褐釉)의 수준에 머무르지 않게 되었다. 청녹색의 얼룩이 있는 백자가 이미 북제시대(北齊 : 550～577)의 북중국에서 만들어지고 있었던 것이다. 당의 아름다운 흰색 도기는 때때로 동(銅), 철(鐵), 코발트와 무색의 납 규산염을 섞어서 청록색에서 황갈색에 이르는 다양한 범위의 색채를 만들어낸 다색 유약으로 칠해져 있다. 이 유약은 흰 분장토 위에 이전보다 훨씬 얇게 발라져 있기 때문에 전체적으로 매우 미세한 잔금이 가 있고 바닥 부분에서는 양이 적어서 고르지 않은 선을 보이고 있다. 접시는 나뭇잎이나 연꽃 문양이 찍혀져 있고 채색 유약으로 장식되어 있는데, 이 유약은 선각(線刻)으로 중심문양에만 한정되어 칠해진 반면 다른 곳은 유약의 색들이 서로 섞이기 쉽게 되어 있다. 화려한 효과를 좋아하는 당대의 경향은 흰색과 갈색 점토를 함께 섞고 투명한 유약으로 그릇을 칠해서 만드는 대리석과 같은 도기에서도 찾아볼 수 있다. 좀더 단단한 당의 도자기들은 근동(近東)지역으로 수출되기도 했는데, 그러한 도자기들은 페르시아와 메소포타미아의 질이 낮은 토기로 모방되었다.

북중국에는 이러한 채색 도기를 생산하는 두 곳의 중요한 중심지가 있었다. 서안(西安) 지역은 밝은 담황색의 질그릇 몸통을 지닌 그릇들과 작은 인물상들을 만들었고, 하남성(河南省)에 있는 가마에서는 훨씬 많은 양의 고령토가 함유된 점토를 사용하여 자기(비록 보다 더 부드럽기는 하지만)에 가까운 섬세한 흰색 도기를 생산해내었다. 755년의 안록산의 난 이후 이 채색 도자기의 생산은 섬서(陝西)와 하남 지역에서는 쇠퇴하였지만, 대운하가 양자강과 만나는 지역으로 새롭게 도시가 번창하고 있던 양주(陽州)와 사천(四川)지방에서 이루어졌고 요대(遼代)에는 북방 윗쪽에서 계속되었다.

그러나 한편 북방 지역이 쇠퇴하는 동안 남동지역이 성장하였다. 당왕조의 멸망 이전에 월주요(越州窯) 도기는 항주(杭州) 부근의 상림호반(上林湖畔) 가마들에서 최고조의 완성도에 이르렀다. 그릇의 몸체는 사기질로 되어 있는데 가장 보편적인 형태인 주발과 화병 가운데는 때때로 올리브 녹색의 유약 아래 꽃과 식물 모양을 틀로 찍거나 새겨서 장식한 것도 있다. 연질(軟質)의 북방 도기는 바닥이 평평하거나 약간 오목하지만, 월자(越磁)는 꽤 높으며 때로는 테두리가 약간 바깥쪽으로 벌어진 굽을 가지고 있는 것도 있다.

중국의 도공들이 진정한 의미의 도자기를 완성한 것은 아마도 수(隋) 왕조 때일 것이다. 진정한 의미의 도자기란 장석(長石) 성분이 다량으로 함유되어 있어 고온에서 용해되기 때문에 부딪치면 맑게 울리는 경질(硬質)의 반투명 도자기류를 의미한다. 851년 무명의 작가에 의해 쓰여진 『중국과 인도에 관한 이야기』라는 책이 바스라(Basra)에서 발견되었다. 이 책에서는 술라이만(Sulaiman)이라는 이름의 상인이 광동(廣東) 사람에 대해 "그들은

168 무용수와 용을 부조로 장식한 삼채(三彩, 多彩釉) 물병. 토기(土器). 당대

169 다채유(多彩釉)를 뿌려서 장식한 항아리. 토기(土器). 당대

170 병(瓶). 형주요(邢州窯)로 추정. 유백색 유약을 입힌 자기(磁器). 당대

171 꽃잎 모양의 대접〔碗〕. 월주요
(越州窯). 회녹유(灰綠釉)를 입힌 석기.
당대

3 Jean-Sauvaget가 번역 및 편집한
 Abbār as-Sin Wa l-Hind (1948), 16
 장 34절
4 하북성에 있는 간자촌(澗磁村)에서
 생산된 정요(定窯)는 이미 수(隋)
 왕조 때 훌륭한 백자를 생산해
 내고 있었는데 이 백자가 아마도
 파악되지 않은 형요(邢窯)였던
 것 같다. 그러나 형주 지방에서는
 아직 요(窯)가 발견되지 않고 있다.

아주 질이 좋은 도자기를 갖고 있는데 그 중 사발들은 마치 유리컵만큼이
나 섬세하게 만들어져서 도자기인데도 그릇을 통해 물이 반짝이는 것을 볼
수 있을 정도이다."라고 쓰고 있다.[3] 실제로 이 백자(白磁)는 이미 중국 해
안에서 멀리 떨어진 곳에서도 수요가 있었던 것으로 보인다. 이는 836년에
서 883년까지 이슬람국 왕인 칼리프의 여름 별장이 있던 사마라(Sammara)
시(市)의 압바스(Abbasid) 왕조 유적에서 녹색의 월자(越磁)와 백자 파편이
발견된 것으로 알 수 있다. 비록 이 유적지는 그 시기 이후로도 사람들이
거주하였지만 여기에서 출토된 거대한 양의 대부분의 도기 파편들은 이 곳
의 전성기에 속하는 것으로 그 시대의 활발한 중국 도자기 수출을 입증해
주고 있다.

　　이 신비한 백자는 어떤 것이었을까? 거의 순백에 가까운 백자가 7세기
초반에 하남성의 공현(鞏縣)에서 만들어졌으나, 이에 못지 않게 보다 희고
더욱 섬세한 또다른 당(唐)의 자기가 존재하고 있었다. 8세기 후반의 시인
인 육우(陸羽)가 저술한 것으로 여겨지는 『다경(茶經)』에서는 찻잔으로는
얼음이나 옥(玉)에 비길만한 월주요(越州窯)나 눈이나 은(銀)처럼 새하얀 형
주요(邢州窯)를 사용해야 한다고 쓰고 있다. 지금은 내구현(內邱縣)이라고
부르는 이 형주 지방에서는 최근의 집중적인 조사에도 불구하고 순백자를
생산하는 가마가 전혀 발견되지 않았다. 그러나 1980년과 1981년에 조사자
들은 그보다 약간 북쪽에 위치한 임성현(臨城縣)의 네 개의 가마터에서 육
우의 "형자(邢磁)"에 관한 서술과 완전히 일치하는 도자기의 유물들을 발
견하였다. 학자들은 실제로 정현(定縣)에서 만들어진 것이 아니라 그 근처
인 곡양현(曲陽縣)에서 만들어졌던 당정요(唐定窯)의 예를 인용하면서 초기
의 작가들이 ― 육우도 결국은 시인이었으므로 ― 도자기의 원산지를 지정하
는 데 있어서 언제나 정확한 것은 아니었다고 지적하고 있다.[4]

　　백자는 곧 인기를 얻어 널리 모방되었는데 특히 호남성(湖南省)이나

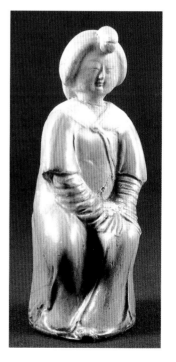

172 단지. 황도요(黃道窯). 흑갈색 유약을 입히고 인산염을 뿌린 석기. 당대

사천성의 백토(白土)로 만든 석기(炻器)가 유명하였다. 동시에 더욱 세련된 도기를 생산하는 요(窯)가 점점 많아지기 시작하였다. 두보(杜甫)의 시(詩)에 유일하게 언급된 것을 증거로 삼는다면 당 중기 이후 백자류의 자기는 사천성의 대읍(大邑)에서 만들어졌다. 한편 사랑스러운 송(宋)의 청백자(青白磁—影青)의 전신(前身)인 엷은 청백색의 자기는 이미 강서성(江西省)의 길주요(吉州窯)와 경덕진(景德鎭) 근처의 석호만(石虎灣)의 가마에서 생산되고 있었다. 월요(越窯) 형태의 청자는 호남성의 장사(長沙) 근처와 중국에서 유상채(釉上彩)에 대한 최초의 실험이 착수된 장사 북부의 상음현(湘陰縣)에서 대량으로 제작되고 있었다. 또한 표면이 얼룩진 유명한 송(宋)의 균요(鈞窯)의 원형이라 할 수 있는 경질(硬質)의 청백색 석기가 균주(鈞州)에서 그다지 멀지 않은 겹현(郟縣) 황도(黃道)의 가마에서 만들어졌다. 이 풍부한 갈색이나 흑색의 장석질(長石質)의 유약을 바른 크고 육중한 형태들은 인산염(燐酸鹽)의 청백색 얼룩으로 인해 더욱 강한 인상을 주기도 한다.

오늘날 우리가 즐겨 감상하는 대부분의 당대(唐代) 도자기들이 수집가들의 즐거움이나 일상적인 용도를 위해 제작되어진 것이 아니라 단지 무덤의 값싼 부장품으로 만들어진 것이라는 사실은 아마도 그것이 지닌 소박한 매력과 활력을 잘 설명해줄 수 있을 것이다. 이러한 특성들은 당대 일상생활의 모습을 생생하게 보여주는 것으로 무덤들 속에 놓여졌던 많은 수의 도용(陶俑)들에서 가장 명백하게 드러난다. 도용은 불과 몇 센티 크기의 동물이나 장난감으로부터 거대한 말, 박트리아의 낙타, 무인(武人), 기두(魌頭) 혹은 벽사(辟邪)라고 불리던 공상적인 진묘수(鎭墓獸)에 이르기까지 그 크기가 다양하다. 또한 도용 가운데는 정렬한 관리, 하인, 춤추는 여자들이나 악사들 등 매혹적인 것들도 포함되어 있다. 실제로 그 중에는 여성이 우위를 차지하고 있다. 당시 여성들은 남성들과 함께 말을 타거나 심지어 격구(擊毬)를 하기도 하였다. 『구당서(舊唐書)』「여복지(輿服志)」에 있는 한 구절

173 부인 좌상. 삼채(三彩). 하남성(河南省) 낙양(洛陽) 분묘 출토. 당대

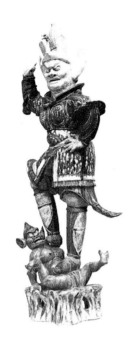

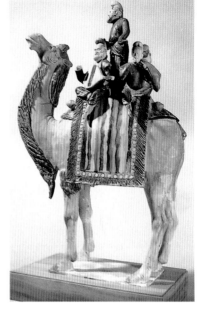

174 악귀를 밟고 있는 신장(神將).
삼채(三彩) 토기. 당대

175 악대(樂隊)를 실은 낙타. 삼채
(三彩) 토기. 섬서성(陝西省) 서안
(西安) 분묘 출토. 당대

에는 다음과 같이 기록되어 있다. "개원년간(開元年間 : 713~742년) 초기에 가마 뒤를 따르는 궁중 여인들은 말을 탈 때 모두 베일이 없이 얼굴을 드러내는 호모(胡帽)를 썼다. 갑자기 말이 질주할 때면 여인들의 머리카락도 드러났다. 어떤 여인들은 남성용 옷이나 목이 긴 신발을 신기도 하였다."[5][역11]

이와 같이 궁정 생활의 즐거운 일면이 이 도용들 속에 되살아나고 있다. 일찍이 육조(六朝)시대의 선녀같이 가냘픈 몸매를 지닌 여인상은 8세기의 유행에 따라 거의 빅토리아풍의 풍만한 모습으로 바뀌었다. 양귀비도 아주 풍만한 몸매를 지녔다고 전해진다. 이 여인상들은 우아함에 있어서는 부족하나 개성으로 그것을 보충하고 있다. 또한 중국의 도공들은 중앙아시아나 서아시아에서 온 외국인들의 기이한 옷과 턱수염, 커다란 코 등을 흥미롭게 표현하고 있다. 이러한 인물상들은 거의 모두가 항상 앞면과 뒷면으로 나뉘어진 주형에서 찍어낸 것들이다. 반면 더 큰 인물상이나 동물상의 경우는 여러 조각으로 나누어 제작하였는데 일반적으로 밑바닥이나 배의 아랫부분에 구멍이 뚫려 있다. 백토 그대로 남아 있거나 채색된 도용도 있지만, 대부분이 세 가지 색의 유약으로 화려하게 장식되어 있다. 이것은 시간이 흐름에 따라 미세한 금이 생겨서 위조품을 만드는 사람들이 모방하기 매우 어렵게 되어 있다.

당대의 도자 인물상 가운데 가장 볼 만한 것은 흔히 악귀를 밟고 서 있는 모습으로 표현되는 사나운 무인상(武人像)이다. 이것들은 실제의 역사적인 인물을 재현한 것 같다. 옛날 태종(太宗)이 앓아 누웠을 때 도깨비들이 그의 방 밖에 나타나 소리를 지르며 벽돌과 기와를 사방에 던지기 시작했다고 한다. 이 때 진숙보(秦叔保)라는 한 장군이 "나는 사람을 참외 자르듯 베어서 개미 언덕처럼 송장을 쌓았다."고 외치며 자신의 부하와 함께 임금의 방 밖에서 지키겠다고 말하자 도깨비들이 소리지르고 기와를 던지는 행동이 순식간에 그쳤다. 황제는 너무나 기뻐서 그 장군의 초상화를 궁궐의 출입문 양쪽에 걸어놓게 하였다. 당의 문헌에는 "이러한 전통이 후세에까지 전해져서 이 사람들이 문을 지키는 신(門神)이 되었다."고 기록되어 있다.[6][역12]

5 *Chinese Tomb Pottery Figurines* (Hong Kong, 1953), p. 9 참조.
6 노신(魯迅)의 『中國小說史略』에서 「三敎搜神大全」을 인용함. Yang Hien-yi와 Gladys Yang이 번역한 1959년 북경판 pp. 21-22 참조.

역주
11 『舊唐書』 卷45 與服志. "開元初, 從駕宮人騎馬者皆胡帽, 俄又髻馳騁, 或有著丈夫衣服鞾衫."
12 太宗嘉之, 命畵工圖二人之形像, 縣於宮掖之左右門. 邪崇以息, 後世沿龍, 遂永爲門神.

8
오대(五代)와 송(宋)

당(唐)은 안록산(安祿山)의 난에서 완전히 회복하지 못하고 물심 양면으로 점점 쇠퇴하여 갔다. 중앙아시아를 이슬람 제국에게 빼앗기고 티벳의 침공을 당하였으며, 군웅과 농민들에 의한 폭동으로 마침내 제국의 번영과 질서의 근간이 되었던 관개시설마저 파괴되었다. 이제 제국의 붕괴는 피할 수 없는 것이 되었다. 907년 중국은 마침내 오대(五代)라는 정치적 혼란상태로 분열되었다. 이 명칭은 북쪽에 도읍을 두었던 몇 왕조를 통칭하기 위해 임의로 붙여진 것이다. 이들 왕조는 대부분 군벌에 의해 세워졌으며 후량(後梁), 후한(後漢), 후주(後周) 같은 거창한 이름을 가지고 있었다. 후량은 907년과 923년 사이에 각기 다른 3개의 가계에서 4명의 군주를 배출했다. 남부와 서부 지역은 비록 열 개의 작은 나라로 나뉘어졌지만 북쪽에 비해 훨씬 더 평화롭고 번영된 사회였다. 사천(四川)은 당 제국이 분열되기 이전부터 925년 전촉(前蜀)이 후당(後唐)에 의해 멸망할 때까지 번영된 왕국이었다. 이 곳에서는 당 조정에서 피신해 온 학자나 문인 그리고 예술가들에 의해 장안과 낙양의 제국적 화려함이 지속되고 있었던 것으로 유명하다. 만당(晚唐)의 장식미술 양식은 918년 성도(成都)에서 사망한 전촉(前蜀)의 군주 왕건(王建)의 무덤에서 발견된 옥기(玉器)와 벽화, 은기(銀器), 그리고 부조(浮彫)에 반영되어 있다.

한편 북방의 이민족들은 예전처럼 그들의 오랜 숙적(宿敵)이 분열되는 것을 관심을 가지고 주시하고 있었다. 936년 후진(後晉)의 고조(高祖)는 북경에서 만리장성의 남부 해안에 이르는 지역을 거란에게 양도하는 치명적인 실수를 하였다. 그 결과 유목민족들이 다시 한 번 북중국 평원에 진출할 수 있게 되었다. 10년 후 그들은 북중국의 넓은 지역에 요(遼) 왕조를 일으켰고, 북중국 평원은 이후 400년이 넘도록 중국인의 수중으로 돌아올 수 없었다.

959년 후주(後周)의 마지막 황제가 죽자 다음해에 섭정하던 장군 조광윤(趙匡胤)이 새 왕조의 첫 황제로 추대되었다. 처음엔 이 송 왕조(宋王朝)도 다른 왕실처럼 단명할 것처럼 보였다. 그러나 조광윤은 유능한 사람이었다. 그는 16년의 정력적인 군사활동 끝에 중국을 실질적으로 통일하였다. 그러나 굿리치(Goodrich)가 지적한 것처럼 송의 군대는 결코 제국의 국경을 둘러싼 주변민족의 철통같은 경계선을 뚫지 못했다. 즉 북쪽으로는 거란(1125년까지), 여진(1234년까지) 그리고 몽고가 있었으며 북서쪽으로는 티벳족인 당항(黨項: 약 990~1227년)과 몽고가, 남서쪽으로는 안남(安南)과 남조(南詔)에 둘러싸여 있었다. 1125년 송 왕조는 결코 회복될 수 없는 참

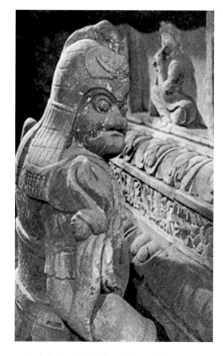

176 관대(棺臺)를 받치고 있는 무인상(武人像). 사천성(四川省) 성도(成都) 왕건묘(王建墓). 석조(石彫). 오대, 918년

패를 당한다. 이 해에 여진족이 수도 개봉(開封)을 침략하여 화가이자 수장가이며 감식가로도 유명한 휘종(徽宗) 황제를 포로로 하고 조정을 완전히 유린하였다. 1127년 젊은 황태자와 남은 신료들은 양자강 너머 남쪽으로 피신하였다. 여기서 송 왕조는 몇 년간 이곳저곳을 전전한 끝에 마침내 임시 수도인 항주(杭州)에 정착하였다. 여진은 금(金)을 세우고 양자강과 황하를 분기점으로 북중국 전역을 지배하기에 이르렀다. 요(遼)와 마찬가지로 그들은 송으로부터 매년 막대한 양의 공물(貢物－주로 화폐나 비단)을 받고 송을 침략하지 않았다. 그러나 이것도 징키스칸이 북쪽에서부터 그의 야만적인 무리들을 이끌고 적과 동지를 가리지 않고 말살시키며 남하함으로써 끝이 나고 말았다.

적대적인 세력에 둘러싸인 송은 내향적인 성격을 띠게 되었다. 한(漢)제국은 지평선 너머 신화적인 곤륜산이나 봉래산을 경계로 한 전설적인 세계 가운데 살았으며, 당(唐)은 중앙아시아까지 세력을 확장하여 서쪽에서 오는 모든 문화를 수용하였다. 송(宋)은 대내적으로 평화를 유지하고, 대외적으로 이웃 민족과도 조공을 통해 평화를 구함으로써 새로운 호기심과 보다 깊은 존경심으로 세상을 탐구해 나아갔다. 그들은 육조(六朝)시대에 나타났다가 당대(唐代) 실증주의의 강한 빛 아래 사라져 버렸던 감성과 상상의 세계를 재발견하였다. 중국 미술사에서 10세기와 11세기가 위대한 시기로 평가받는 것은 바로 창조적인 힘과 기술적인 세련미의 완벽한 균형, 그리고 이와 아울러 깊은 철학적 통찰력에 기인한 것이다.

지도 10 송대(宋代)의 중국

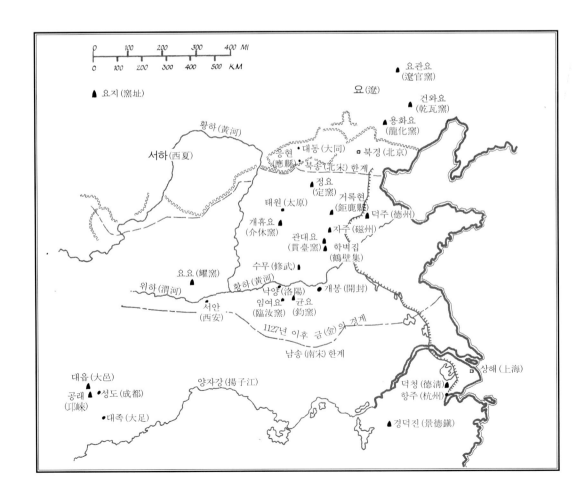

이 시대는 중국 역사상 유례없이 높은 교양을 지닌 황제들이 계속 등장하여 중국을 통치하였다. 그 황제들 밑에서 정부를 운영하는 지성인들은 영광스런 엘리트들이었다. 그들은 황제의 조회에 참석하여 황제 앞에 앉는 것이 허락되었으며, 대립되는 정책들에 대해 자유스럽게 토론할 수 있었다. 그들의 특권은 아마도 부분적으로는 인쇄물의 급속한 보급에 의한 듯하다.[역1] 전촉(前蜀)의 수도 성도(成都)는 9세기에 이미 인쇄술의 중심지였다. 그곳에서 처음으로 지폐가 인쇄되었으며 932년과 953년 사이에는 사서(四書) 초판이 130권으로 간행되었다. 그리고 10세기 말 이전에 이미 5천 권이 넘는 불교 대장경과 도교 경전이 간행되었다. 이 새로운 기술의 도움으로 전에 없이 지식의 종합이 가능해졌다. 그리고 혁명이 있기까지 중국에서는 지적인 활동의 중요한 특징이라 할 수 있는 자전이나 백과전서, 명문집이 끊임없이 간행되었다. 이러한 지적 종합에 대한 욕구는 주돈이(周敦頤)나 주희(朱熹)가 신유학(성리학)의 학설을 세우는 기초가 되었다. 성리학에서는 유가의 도덕적 원리인 이(理)를 도가의 형이상학적이고 도덕적 근원인 태극(太極)과 동일시하였고, 동시에 부분적으로 불교에서 유래한 인식론과 자기 수양의 방법에 의해 더욱 풍부해졌다. 성리학자들에게 이(理)란 각각의 사물에 고유성을 부여하는 지배적인 원리가 되었다. 격물(格物), 즉 다소 과학적이면서 다소는 직관적인 연구의 과정을 통해서 가깝고 친근한 것에서부터 먼 것에 이르기까지 연구함으로써 지식인들은 우주와 이(理)의 작용에 대한 그들의 지식을 심화시킬 수 있었다. 북송 회화의 강렬한 사실주의는 바위의 질감이나 화조(花鳥)의 진정한 형태, 그리고 배의 구조에 대한 화가의 지식을 드러내 주는데 이것은 성리학의 철학적 표현에서 발견되는 "가시적 세계에 대한 확고하고 정밀한 탐구"를 보여주는 것이다.

유학의 부흥으로 혹은 이와 병행하여 드러난 복고적 충동으로 인하여 고대 예술과 공예에 대한 새로운 관심이 촉발되었다. 이것은 단연 고대의 제기(祭器)와 도구들을 청동이나 옥으로 재현하고자 하는 욕구로 이어졌으며 이러한 욕구는 시간이 흐를수록 더욱 커져 갔다. 이런 복제품들의 제작 시대를 추정할 수 있는 확실한 근거는 거의 없다. 다만, 송대의 복제품들이 명대나 청대의 것에 비해 전체적으로 더 정밀하고 고풍(古風)스럽다는 것이 일반적인 생각이다. 12세기에 휘종(徽宗)은 청동과 옥기 수장품을 목록으로 간행하였다. 이것은 계속하여 재간행되었으나 신빙성은 없어졌으며, 후대에 많이 만들어진 기발한 복제품들의 근원이 되었다.

1100년 송 황제의 칙명에 의해 쓰여진 최초의 건축 시공 지침서인 『영조법식(營造法式)』은 당시의 종합적 경향을 보여주는 것이다. 공부(工部)에 소속된 건축가였던 저자 이계(李誡)는 역사적인 지식과, 건축 재료와 조영(造營)에 관한 막대한 양의 실질적인 기술 정보를 결합시켰다. 당시의 건축은 비록 당대(唐代)처럼 규모가 크지는 않았지만 더욱 복잡해지고 세련되어가고 있었다. 예를 들면 "앙(昂, 쇠서)"은 처마를 지탱하기 위해 돌출된 단순한 들보가 아니라, 양끝의 버팀대에서 분리된 채 복잡한 두공(枓栱) 위에 얹혀 있으면서 밀고 당기는 힘의 복잡한 역학관계에 의해 균형을 취하고 있는 것이다. 조만간 복잡한 양식은 퇴화하게 되지만 송대의 목조 건축에서는 이러한 대담한 구조를 섬세한 세부와 잘 결합시키고 있다. 송대의 취향은 강건함보다는 섬세함을, 거대하고 견고한 것보다는 높고 날씬한 쪽으로 기울어서 수도 개봉(開封)은 첨탑의 도시가 되었다. 사원 지붕에는 노

역주
1 중국의 인쇄술에 대해서는 Thomas Francis Carter, *The Invention of Printing in China and Its Spread Westward* (New York:The Ronald Press Company, 1955) 참조.

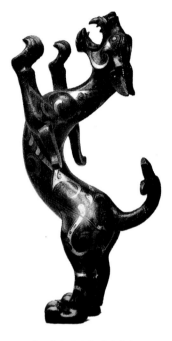

177 전국시대 양식의 날개달린 사자상. 청동에 금과 은을 상감. 송대 것으로 전해짐

건축

란 기와를 얹고 바닥은 녹유전, 황갈색 전(塼)으로 장식하였다. 목탑과 석탑들은 각 층의 옥개석(屋蓋石)이 거의 돌출되지 않았고 두 면이 만나는 지점에서 끝이 뾰족하게 치켜올라가 있다.[역2]

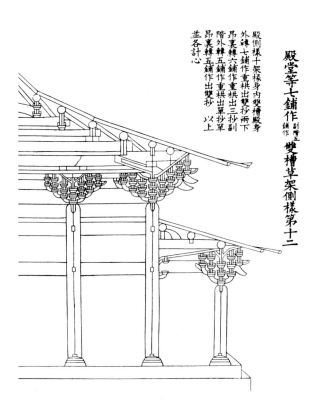

殿堂等七鋪作[副階下]鋪作 雙槽草架側樣第十二
殿側樣十架椽身內雙槽殿身
外跳十鋪作重栱出雙抄兩下
昂裏轉六鋪作重栱出三抄單
階外轉五鋪作重栱出單抄單
昂裏轉五鋪作出雙抄
並各計心
以上

178 궁실 전각(殿閣)의 7중 공포(栱包). 송대(宋代) 건축 입문서 『영조법식(營造法式 : 1925년판)』의 삽화. 목판화

탁발족(拓跋族)의 북위(北魏)가 중국땅에서는 이민족이었기 때문에 불교를 장려했던 것처럼 요(遼)와 금(金)도 불교를 장려했다. 그리고 그들의 후원 아래 북중국에서는 불교 신앙이 부흥하였는데 이것은 송의 지배지역에 있어서도 마찬가지였다. 산서성(山西省) 응현(應縣)의 불궁사(佛宮寺)에 있는 팔각오층목탑(1058)은 현재는 거의 남아 있지 않은 요대(遼代)의 목탑 가운데 대표적인 예인데 섬세한 세부와 동적인 서까래, 우아한 비례를 보이고 있다.[역3] 산서성 북부 도시 대동(大同)은 요와 금의 제2의 수도로, 두 개의 중요한 사원이 나란히 위치하고 있다. 요대 1038년에 세워진 하화엄사(下華嚴寺, 도판 181)는 아직도 거의 온전하게 남아 있으며 상화엄사(上華嚴寺)는 1140년 화재 이후에 다시 재건되었다. 이 곳의 대불상 5구는 명대(明代)에 다시 만들어졌으며 벽화는 19세기 말에 다시 그려졌다. 하화엄사에는 창건 당시의 소조 불교 조각뿐만 아니라 벽에는 불경을 담는 장경각(藏經閣)이 아래가 좁아지는 전각 모양으로 만들어져 있다. 이것은 원상태로 그대로 남아 있는데 여기에서의 복잡한 목공술은 이 시대 양식의 보기 드문 예를 보여주고 있다. 이 화려한 사원에서 건축가와 조각가들은 그들의 종교적 신념과 기술을 결합하여 멋진 부처의 세계를 창조하였고, 예배자가 법당에 들어서면 이와 같은 부처의 세계에 둘러싸이게 되는 것이다. 부처와 보살, 신장(神將)과 나한(羅漢)들은 3차원의 거대한 만다라(曼荼羅) 속에서 자신의 위치를 차지하고 있다. 이것의 전체적인 효과는 모든 것을 포용하는 신의 무한한 힘으로 신자들의 눈과 마음을 감화시키는 것이다.

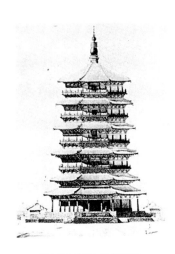

179 산서성(山西省) 응현(應縣) 불궁사(佛宮寺) 팔각오층목탑. 요대, 1058년

가장 인상적이고 매력적인 요(遼)·금대(金代) 조각의 예로는 몇 년 전 북경 근처 이주(易州)의 석굴에서 발견된 일군의 도제 나한상(羅漢像)을 꼽을 수 있다. 그 중 하나는 대영 박물관(大英博物館)에 있고 나머지 5구는 구미(歐美)의 여러 곳에 소장되어 있다. 힘찬 조형, 위엄과 사실성, 그리고 무엇보다도 삼채(三彩) 기법으로 만들어져 한때는 당대(唐代)의 작품이라 생각되기도 하였다. 그렇게 뛰어난 예술 작품이 요나 금 왕조 아래서 만들어지리라고 생각하지 못했기 때문이다. 그러나 오늘날 알려진 바에 의하면 당시의 북중국은 당(唐)의 전통이 약간만 변화되었을 뿐, 그대로 보존되어 번영하던 문화의 중심지였다. 이것은 조각에서는 물론이고 도자기에서도 그러했으므로 이들 도제 나한상들을 요나 금대의 제작이라고 해도 결코 불명예스러운 일은 아니다. 이들 삼채 나한상들과 다른 건칠상들은 승려 개인의 초상이라기보다는 다양한 정신성을 표현한 것이라 할 수 있다. 넬슨 미술관에 소장된 젊은 나한의 얼굴에는 모든 내적 갈등과 선종(禪宗)이 중심이 되어 행해졌던 명상을 통한 고도의 정신집중이 잘 표현되어 있다. 메트로폴리탄 박물관의 나한상에는 고행으로 뼈만 남은 머리와 주름진 얼굴, 그리고 움푹 들어간 눈을 한 노인의 모습을 볼 수 있다. 육신은 희생하였으나 고요하게 승리를 얻은 정신이 표현되어 있는 것이다.

　　그러나 당시의 모든 조각이 고전 양식의 부활이거나 당 전통의 연장선상에 놓여 있었던 것은 아니었다. 목조와 소조는 당 양식을 넘어서는 진보를 보여준다. 불상과 보살상은 여전히 풍만한 모습을 띠는데 심지어 불쾌감을 줄 정도로 풍만하다. 당시의 조각들이 동적인 힘은 부족하지만 그것을 만회할 정도로 훌륭한 효과를 거두고 있다. 조상(彫像)들은 거대한 벽화로 뒤덮인 벽을 등지고 세워져 있으며, 벽화 또한 조각과 마찬가지로 방대하고 호화스러운 기법으로 그려졌다. 사실 하나의 양식이 다른 양식을 아주 밀접하게 반영하고 있기 때문에 시크만(Sickman)의 조각에 대한 생생한 묘사는 회화에도 똑같이 적용될 수 있다.

> 마치 신들이 당당하게 앞으로 걸어 나올 듯하며 방금 연화좌 위에 앉은 듯한 움직임은 거의 섬뜩한 느낌을 주는데 이러한 운동감은 의복이나 휘날리는 천의(天衣)의 커다란 흔들림과 끊임없는 움직임에 의해 표현되는 것이다. 이러한 가사(袈裟)나 천의는 팔위로 길게 늘어진 길고 넓은 자락이 둥글게 몸을 감싼 후에 등 뒤로 넘어가는 3차원의 공간에서 거의 소용돌이치는 듯한 움직임을 창조하는 데 있어 매우 중요한 역할을 하고 있다. 조각의 모서리는 날카롭고 깊게 새겨진 주름이 명암의 대비를 극대화시킨다. 의복과 천의 자락의 끝은 종종 회화의 서예적 기법에서 유래하는 소용돌이 모양으로 표현되어 있다.[1]

　　이 온화하고 한없는 장대함은 감성적 호소를 통해 예배자를 사로잡는다는 점에서 많은 공통성을 가지고 있는 최성기 바로크 미술에서처럼 확실하게 계획된 것이었다. 따라서 자비로우며 아이를 낳게 해주고 이름을 부르기만 하면 모든 위험에서 구해주는 관음상(觀音像)에서 이것이 가장 훌륭하게 표현되었다는 것은 당연하다고 하겠다. 관음보살은 고요한 초월성을 가지고 고통받는 인간을 굽어보고 있으나 절대로 무관심하지 않다. 관음의 시선은 감상이 아닌 자비로움으로 가득차 있다. 이 아름다운 관음상

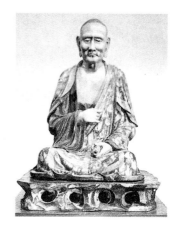

180 도제 나한상. 녹색과 갈색을 띤 황유(黃釉)를 입힌 삼채(三彩)기법. 하북성(河北省) 이주(易州) 전래. 요대, 10-11세기

1 Sickman and Soper, *The Art and Architecture of China*, p. 192.

역주
2 Boyd 著·이왕기 譯, 앞 책, pp. 52-53 참조.
3 원서에서는 宋代의 12각목탑이라고 썼으나 遼代의 팔각오층탑이므로 정정하였다.

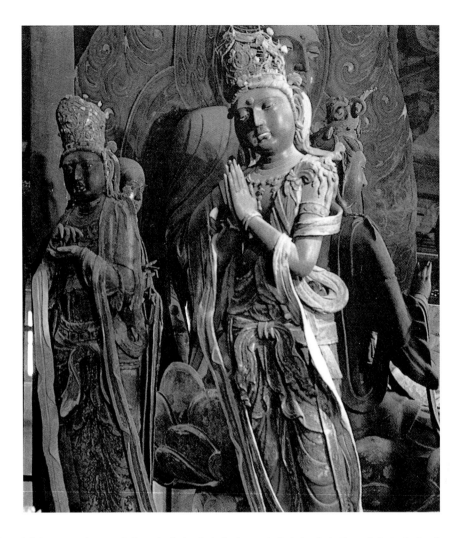

181 하화엄사(下華嚴寺) 내부. 산서성 (山西省) 대동(大同). 요대, 1038년

(도판 182)에서는 효과가 과장될 수도 있겠지만 여기서는 세련된 송대 취향에 의해 교묘하게 억제되어 있다.

또다른 수준에서 송대 조각은 결코 세련되지 못했다. 비록 중당(中唐) 이후 지식인들 사이에서 불교가 제도적으로 영향력을 점차 상실해 갔지만 인과응보(因果應報) 사상은 여전히 일반 대중을 사로잡고 있었다. 아주 세속화된 송대의 몇몇 종교 미술품은 대중을 교화시키기 위해 제작된 것이다. 가장 놀랄만한 송대 사실주의 조각의 예는 무명의 조각가에 의해 사천성 (四川省) 대족(大足)의 절벽에 새겨진 수백 개의 부조 가운데 지옥의 고통을 당하고 있는 한 인물이다(도판 183). 이런 생동감 있는 조각은 불교 사원이나 도관(道觀)에 최근까지 전해오는 것으로, 대중을 교화하기 위한 조각의 전통에 속하는 것이라고 할 수 있다. 이러한 전통은 중국에서 다시 활발하게 유행하고 있으며 아주 인상적인 예가 도판 319에 실린, 1965년 작 〈수조원(收租院)〉이다.

오대(五代)의 선화(禪畵)

대중 종교로서의 불교는 845년 폐불령(廢佛令)으로부터 완전히 회복되지 못하였다. 당(唐) 후반기에는 사색적이고 밀교(密教)적인 종파들이 쇠퇴하였는데 이는 부분적으로 그것이 중국 땅에 뿌리를 둔 것이 아니기 때문이었다. 그러나 선종(禪宗)의 경우는 그 지위가 달랐다. 선종은 도교처럼 한

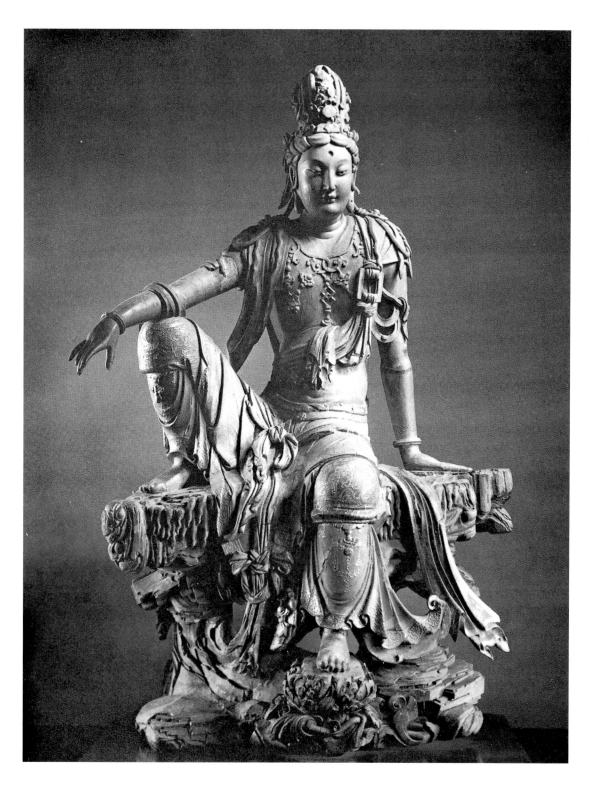

순간 갑자기 진리가 드러나는 눈부신 깨달음의 섬광을 향해 마음을 열어
놓고 그것을 수용할 수 있도록 사색과 자기수양을 강조하며 지적이고 물질
적인 불순물들로부터 마음을 해방시킬 것을 강조하였다. 참선하기에 좋은
환경을 만들기 위해 선승(禪僧)들은 나뭇가지 사이로 스치는 바람소리와
마당의 돌 위에 떨어지는 빗방울 소리만이 들리는 아름답고 한적한 곳에

182 관음상. 나무와 석고에 조각하고
채색, 도금. 송대 후기 혹은 원대

183 지옥에서 고통받고 있는 영혼.
석조(石彫). 사천성(四川省) 대족(大足)
마애상(磨崖像). 송대

역주

4 黃休復, 『益州名畵錄』 "畵之逸格,
最難其儔. 拙規矩於方圓, 鄙精硏於
彩繪. 筆簡形具, 得之自然, 莫可楷
模, 出於意表."

5 逸格에 관하여는 島田修二郎, 「逸
品畵風に ついて」 『美術硏究』 161號
(1951)와 Susan Nelson, "I-p'in
in Later Painting Criticism," *Theories
of the Arts in China* (Princeton Uni-
versity Press, 1983) pp. 397-424 참조.

절을 지었다. 비록 훨씬 더 격렬하기는 해도 선종의 목적과 그 목적을 실현
하는 방법은 도교의 그것과 많은 공통점을 지니고 있었다. 이와 같이 불교
가 거의 천 년 동안이나 중국 땅에 뿌리를 내린 후에 결국 중국적인 이상
과 맞게 된 것은 주로 이 선종에서였던 것이다.

직관의 강렬함과 직접성을 표현하는 기법을 추구함에 있어서 선화가
(禪畵家)들은 붓과 수묵에 의존하여, 서예가의 치열한 집중력을 가지고 부
처와 나한상 같은 외적인 형태 속에 혹은 표현하고자 하는 그 어떤 주제이
든지간에 그 형태 속에 자신의 깨달음의 순간들을 기록해 나아갔다. 이미
당 왕조의 마지막 세기에 현대 서양의 액션 페인터(action painter)의 기법
처럼 거칠고 개성 있는 기법들을 시도한 화가들이 있었다. 그들의 작품은
현재 남아 있는 것은 없지만, 당시의 기록들은 이 개인주의자들이 선(禪)의
경지를 달관한 사람이거나 혹은 선(禪)화가들에 의해 고취되어 그들의 비
합리성이나 즉흥적인 충동에 자극받았음을 시사해준다. 이로부터 얼마 지
나지 않아 관휴(貫休, 禪月大師)가 등장하는데 그는 양자강 하류 지역에서
평생 동안 불교적인 주제를 그리다가 만년(晩年)에 명예로운 칭호를 받고
성도(成都)에 있는 왕건의 궁정으로 옮겨가 912년 그곳에서 죽었다. 그의
나한(羅漢)들은 전형적인 선(禪)의 경지라 할 수 있는 괴팍할 정도의 과장
된 모습으로 그려졌다. 앙상한 두골과 긴 눈썹, 뚜렷하게 인도적인 용모를
지닌 그 나한들은 마치 의도적인 왜곡에 의해서만 돌연하고 충격적인 선
(禪)의 신비로운 경험을 암시할 수 있다는 듯이 풍자 만화식의 심술궂은
모습을 지니고 있다. 그 경험 자체는 말로 전달될 수 없기 때문에 화가가
할 수 있는 일은 감상자를 동요시켜 깨달음의 경지에 들게 하는 충격을 그
에게 주는 것뿐이다. 그러나 이러한 그림들이 어떤 목적을 갖고 있다고 암
시하는 것까지도 너무 많은 암시를 하고 있는 것인지도 모른다. 그래서 우
리는 이 그림들을 마음 속에 일어나는 말이나 글로 묘사될 수 없는 하나의

사건이나 "해프닝"에 대한 회화적 은유로 단순하게 보아야 한다. "깨달음〔悟道〕이란 이런 것이다."라고 그들은 말하려는 것 같다.

　　현존하는 몇 점 안 되는 관휴(貫休)의 작품은 중국에서보다 훨씬 오래 선의 인기가 지속되었던 일본에 보존되어 있다. 관휴가 죽은 후 그의 정신은 석각(石恪)에게 영향을 미쳤다. 그는 11세기의 한 역사가에 따르면 "사람들을 놀라게 하거나 모욕하기를 좋아하고 또 그들에 대해 풍자적인 시(詩)를 즐겨 쓰던" 거칠고 괴짜 같은 사람이었다. 이 시기에 평론가들은 정통화법에 의한 화가들을 능품(能品), 묘품(妙品), 신품(神品)의 세 단계로 분류하는 것을 선호했다. 그러나 석각과 같은 부류의 화가들에게는 신품(神品)조차도 충분하지 않았다. 그것 또한 여전히 화법에 대한 복종을 의미하기 때문이었다. 이들에 대해서 평론가들은 "상법(常法)에 전혀 구애받지 않음"을 의미하는 일품(逸品)이라는 용어를 만들어냈다. 어떤 화론가는 "그림의 일격(逸格)은 정의 내리기가 가장 어렵다. 네모와 원을 법도에 맞게 그리는 데 서투르고 채색을 정교하게 하는 것을 소홀히 한다. 필(筆)은 간단하나 형(形)을 갖추고 있으며 자연에서 얻을 뿐 모방할 수 없으며 뜻밖에서 나온다."역4고 기술하고 있다. 이 "일(逸)"에 대한 개념은 정통적인 화법에 관한 한 논외(論外)였던 비범한 화가들을 설명하기 위해 중국 회화사에서 계속해서 제기되었다.역5

　　그 동안 남경에서는 전혀 다른 전통이 꽃피고 있었다. 이 곳의 화가들은 성도(成都)에서 유행하던 야수파(野獸派)와 같은 기이한 경향을 반대하였을지도 모르겠다. 남당(南唐)의 황제인 이후주(李後主)는 명황(明皇)시대 당(唐) 궁정의 화려함과 세련됨을 세밀화(細密畵) 속에 되살려내고 있었다. 최근의 한 학자는 이후주의 후원 하에 제작된 미술을 당의 황혼기 미술로 묘사하고 있다. 또한 "조숙한 송(宋)"의 미술이라고 기술한 학자도 있다. 아무튼 우리가 말할 수 있는 것은 그것이 커다란 두 시대를 이어주는 중요한 역할을 하고 있다는 사실이다. 그의 후원 아래에서 주방(周昉)과 장훤(張萱)의 정신이 주문구(周文矩)와 고굉중(顧閎中)을 통해서 다시 태어났다. 여기

184 전(傳) 석각(石恪 : 10세기 중엽 활동). 〈이조조심도(二祖調心圖)〉. 화권(畵卷)의 부분. 지본수묵(紙本水墨). 송대

에 세부가 실린 그림 〈한희재야연도(韓熙載夜宴圖)〉는 아마도 고굉중의 두루마리 그림을 정밀하게 모사한 것으로 보이는 12세기경의 모사본으로 재상(宰相) 한희재(韓熙載)가 벌이는 달밤의 연회를 그린 것이다. 그는 적어도 백 명에 이르는 춤추고 노래 부르는 여인들과 함께 완전히 반(反)유교적인 행동을 일삼았는데 그 소문이 황제의 귀에까지 들어갔다. 황제 이후주는 궁정 화가인 대조(待詔) 고굉중을 보내어 어떤 일이 벌어지고 있는지 관찰하고 기록하게 한 다음 한희재의 방탕에 대한 증거를 그에게 내놓았다 한다. 그림의 장면은 충분히 고상한 것처럼 보이지만, 한희재와 그의 친구들, 노래하는 여인들의 편한 자세와 의미 있는 눈길, 그리고 침대 커튼 뒤에 반쯤 숨어 있는 인물들은 모두 지극히 암시적이다. 사실 이 그림이 적지 않은 흥미를 돋구는 것은 바로 그렇게 뛰어난 세련미와 품위 있는 형식 속에 방탕함이 암시되어 있는 그 방식이다. 14세기의 평론가 탕후(湯垕)가 "고급 소장품으로는 순수성이 결여되어 있어 적당하지 않은 작품"으로 간주했던 이 그림은 10세기의 의복, 가구, 도자기 등에 대한 중요한 자료로서도 많은 것을 보여주고 있으며 수묵산수화 등의 그림들이 큰 병풍뿐 아니라 침대 위의 작은 판 위에도 그려져 있어 실내 장식에 그림이 얼마나 다양하게 이용되었는지를 보여준다. 당시에는 아직 벽에 거는 족자 같은 것이 유행되지 않았음을 볼 수 있다.

185 전(傳) 고굉중(顧閎中 : 10세기). 〈한희재야연도(韓熙載夜宴圖)〉. 화권(畵卷)의 부분. 견본수묵채색(絹本水墨彩色). 송대 모사본으로 추정

당대(唐代) 인물화 전통의 마지막 대표자는 이공린(李公麟 : 약 1049~1106년)이었다. 그는 그가 있었던 지방의 이름을 딴 이용면(李龍眠)이라는 이름으로 더 잘 알려져 있는데 그는 거기에서 왕유(王維)에 대한 경쟁의식 속에서 그 지방을 그린 긴 두루마리 그림(山莊圖)을 그렸다. 이 주제로 다른 그림 몇 점이 지금도 남아 있다. 이용면은 시인인 소동파(蘇東坡)와 역사가 구양수(歐陽修) 등이 포함된 궁정의 지식인 모임에도 참가하였는데, "벗을 선택하는 데 신중했다."는 위대한 정치가 왕안석(王安石)까지도 겸손하게 그를 찾아갔다고 기록되어 있다. 초기에 그는 말을 잘 그리는 것으로 유명한 화가였다. 전하는 이야기에 따르면 한 도사에게 그가 계속해서 말

186 전(傳) 이공린(李公麟, 李龍眠 : 약 1049-1106년). 〈오마도(五馬圖)〉. 화권(畵卷)의 부분. 지본수묵채색(紙本水墨彩色)

을 그린다면 말처럼 될 것이라는 말을 들은 후 다른 주제로 바꿨다고 한다. 그는 완전히 절충주의적이어서 여러 해를 옛 거장들의 작품을 모사하는 데 보냈다. 기법은 주로 백묘법(白描法)으로 한정되었지만 그림의 소재는 말이나 풍속도에서 도교적인 선경(仙境)을 그린 산수화나 불상 그리고 바위 사이에 앉은 관음상(觀音像)에 이르기까지 모든 것을 포괄하고 있다. 특히 그는 관음상에서 하나의 이상적인 전통이 되는 양식을 창출하였다. 또한 오도자(吳道子)의 양식을 세련화시킨 전형적인 송대의 특징을 나타내는 그의 힘찬 필선(筆線)은 인물화가들의 모범이 되어 명대(明代)에까지 이어졌다.[역6]

　　이용면(李龍眠)이 옛 거장들의 그림을 열심히 모사하는 데에서도 드러난 바와 같이 과거에 대한 존중은 이후로 중국의 감식안(鑑識眼)에 중대한 영향을 끼치게 되었으며 전문가들에게도 더욱 어려운 문제를 제공하게 되었다. 대가의 경우에 있어서 우리는 사혁(謝赫)의 6법(六法) 정신에 입각하여 손을 훈련시키고 과거의 모범을 전수하는 영예로운 동기를 지닌 것으로 간주해도 좋을 것이다. 그러므로 오도자(吳道子)의 양식으로 그린다는 것은 바하나 베토벤의 작품을 연주하는 피아니스트에 못지 않게 독창적인 것이다. 왜냐하면 화가가 추구한 것은 독창성이 아니라 자연과 전통 그 자체와의 일체감이었기 때문이다. 서구의 화가들은 대상을 특수화한다. 따라서 그의 그림은 일반적으로 눈앞에 전개되는 대상에 대한 직접적인 경험의 결과이다. 그러나 중국의 화가들은 대상을 일반화하기 때문에 그의 작품은 특수한 것이 아니라 그의 기운과 숙달된 필력으로 살아 있는 자연의 참된 형상을 이상적으로 보여준다. 이를 달성하기 위해 그는 피아니스트처럼 어떠한 기술적인 장애나 혹은 형태와 붓놀림의 어려움이 시각과 현실 사이에 끼여들지 않도록 손끝에 숙련된 표현의 언어를 익혀야 한다. 이러한 것을 연습하는 데 있어서 중요한 한 방법은 과거 대가들의 작품을 공부하는 것이다. 실제로 화가들은 작품을 밑에 놓고 그대로 베껴서 정확한 복사품을 만들거나〔摹〕, 원본을 자신 앞에 놓고 모사하거나〔臨〕, 대가의 양식을 자유

감정(鑑定)의 문제

역주
6 인물화의 변천에 대하여는 Richard Barnhart, "Survivals, Revivals and the Classical Tradition of Chinese Figure Painting," *Proceedings of the International Symposium on Chinese Painting*(Taipei; National Palace Museum, 1972) pp. 143-210 참조.

롭게 해석하기도 하였다〔倣〕. 앞의 두 가지 경우로 그려진 그림들은 비양심적인 수집가나 화상(畵商)의 손에 들어가 종종 가짜 서명(署名)이나 인장(印章), 제발(題跋) 등이 덧붙여지기도 하였고 그 위에 또 다른 제발이 추가되어 새로운 작가 추정이 이루어지기도 하였다. 많은 경우에 그림이 거쳐온 변천이 너무 심해서 명작의 진위를 결코 확인할 수가 없다. 기껏해야 주어진 작품이 어느 시대, 어느 대가의 양식으로 그려졌다거나 혹은 진본처럼 오래되고 훌륭해 "보인다"고 말할 수 있을 뿐이다. 때때로 어떤 그림은 이후에 훨씬 우수한 그림이 나타남에 따라 모사본으로 드러나기도 한다. 이 분야의 감정(鑑定)은 이렇게 어려워서 속지 않은 전문가가 없을 정도이다.[역7] 그래서 서구에서의 최근 경향은 대다수의 중국이나 일본의 감식가들이 지니지 않은 지나칠 정도의 신중함을 추구하고 있다고 할 수 있다.

**산수화 :
북중국의 고전주의적 이상**

이러한 불확실성은 특히 오대(五代)와 송대(宋代) 초기의 몇 점의 훌륭한 산수화에도 적용된다. 일반적으로 이 산수화들은 10세기에 활동한 형호(荊浩), 이성(李成), 동원(董源), 거연(巨然)이나 11세기까지 활동하였던 범관(范寬), 허도녕(許道寧), 연문귀(燕文貴)와 같은 대가들의 작품으로 추정되고 있다. 중국의 고전적인 산수화의 절정이라고 여겨지는 950년부터 1050년까지의 100년 동안 기라성 같은 위대한 거장들이 계속 배출되었다. 900년경부터 960년까지 활동한 화가였던 형호는 일생을 대부분 산서성(山西省) 동부의 태행산(太行山)에 은거하면서 보냈다. 그의 저서로 여겨지는 『필법기(筆法記)』나 『화산수결(畵山水訣)』에서 그는 산을 방랑하다가 만난 한 노인이 그에게 그림의 원리와 기법에 대해 가르침을 준 것처럼 노인의 입을 통해 자신의 예술에 대한 사상을 전개하고 있다. 노인은 그에게 회화의 여섯 가지 필수요소〔六要〕에 대해 가르치는데, 첫째는 기(氣 - 정신), 둘째는 운(韻 - 리듬), 셋째는 사(思 - 구상), 넷째는 경(景 - 구도), 다섯째는 필(筆), 여섯째는 묵(墨)이다.[역8] 이것은 내면적인 개념으로부터 그것의 표현으로, 더나아가 구도와 자연 경물의 충실한 재현, 그리고 마지막으로 기법으로까지 진행되기 때문에 사혁(謝赫)의 육법(六法)보다 더욱 논리적이며 계통적이다. 이 현인(賢人)은 한 걸음 더 나아가 대상의 외적이고 형식적인 면을 재현하는 유사(類似)함과 내적인 실체를 포괄하는 진리를 구별하는데, 이는 형식과 내용의 완벽한 융합을 창출해내는 양자의 종합이라 할 수 있다. 그는 묘사된 대상과 필법의 유형 사이의 올바른 상응(相應)을 추구한다. 꽃이나 나무는 계절에 맞는 것이어야 하고 인물은 나무보다 커서는 안된다고 주장한다. 이는 단순히 객관적인 사실주의를 위해서가 아니라 자연의 가시적인 형태를 충실하게 재현함으로써만이 예술가는 그 형태를 통하여 더욱 깊은 의미를 표현할 수 있기 때문이다. 따라서 이것이 결여되어 있다는 것은 화가가 자연이 운용하는 방식을 완전히 이해하지 못했다는 증거인 것이다.

이상주의의 수준으로 상승된 이러한 사실주의의 원리는 11세기의 위대한 화가인 곽희(郭熙)의 유명한 저술에 상세히 설명되어 있다.[역9] 곽희는 그의 장엄한 산수화 속에 이성(李成)을 연상시키는 강한 필선과 톱니 모양의 외형선을 만당(晚唐)의 개성파 화가들로부터 영향받은 듯한 부조(浮彫) 같은 입체감 있는 처리와 결합시켰다. 곽희가 송대의 산수화에서 차지하는 위치는 오도자(吳道子)가 당의 불교 미술에서 차지하는 위치와 같다. 정렬적인 열의로 수많은 작품을 남긴 화가였던 그는 거대한 구도로 커다란 벽화나 병풍을 즐겨 그렸다. 그는 『임천고치(林泉高致)』의 「산수훈(山水訓)」에

역주

7 중국 미술에서의 僞作과 감정의 문제는 楊仁愷 主編, 『中國古今書畵眞僞圖鑑』(遼寧畵報出版社, 1996) 와 『美術史論壇』 제3호(한국미술연구소, 1996) 특집 I. 중국에서의 미술품 鑑識에 관한 4편의 논문을 비롯하여 많은 글들이 있다.

8 구체적인 내용은 葛路, 『中國繪畵理論史』 pp. 163-169. 『筆法記』에 대하여는 Kiyohiko Munakata, Ching Hao's Pi-pa-chi : A Note on the Art of the Brush, Artibus Asiae Supplementum XXXI (Ascona, 1974) 참조.

9 郭熙의 『林泉高致』를 말함. 郭熙는 北宋 神宗代에 待詔 直長을 지냈으며 華北山水畵風을 크게 선양시켰다. 아들 郭思에 의해 글로 다듬어진 그의 회화론은 사실주의의 추구를 보이던 北宋代의 회화관을 잘 보여주고 있다. 許英桓 역주, 『林泉高致』(悅話堂, 1989)가 있다.

樹纔裹葉溪
開凍揚晃仙
居家上層不
藉物桃間頭
縱畫山早兒
氣如蒸
己卯春月
尚題

188 곽희(郭熙 : 11세기). 〈조춘도(早春圖)〉. 1072년의 연기(年記)가 있는 화축(畫軸).
견본수묵채색(絹本水墨彩色). 북송대

154

서 화가가 여러 각도에서 자연을 연구하고 계절의 변화를 눈여겨보며 같은 풍경이라도 아침과 저녁에 어떻게 보일 수 있는지를 관찰해야 한다는 거의 도덕적 의무에 가까운 필요성을 주장하고 있다. 또한 그는 화가가 변화하는 모든 순간들의 개별적이고 독특한 특징을 파악하고 표현해야 한다고 주장한다. 또한 신중하게 선택하고 물이나 구름에 움직임을 부여해야 한다고 가르치고 있다. 이는 그가 말하는 바와 같이 "물의 흐름은 산의 동맥이고 풀과 나무는 산의 머리카락이며 안개나 아지랑이는 산의 안색"[역10]이기 때문이다. 사실 화가는 산이 살아 있음을 알고 있기 때문에 그리는 산에 그 생기[氣]를 불어넣어야만 한다는 것이다.

그렇다면 중국의 화가들은 자연의 모습을 참되게 표현하라고 주장하면서도 서양에서 이해했던 것과 같은 기본적인 원근법조차 그렇게 모를 수 있었을까. 중국의 화가들은 명암의 사용을 기피했던 것과 똑같은 이유로 그것을 고의적으로 피했다고 보는 것이 정답일 것이다. 과학적인 원근법은 정해진 위치로부터의 하나의 시점을 수반하며 그 단일한 시점에서 볼 수 있는 것만을 포함한다. 이는 논리적인 서양식 사고 방식을 만족시키는 것이지만 중국의 화가에게는 충분하지 않았다. 그들은 왜 우리는 스스로를 제한해야 하는가 라고 반문할 것이다. 또 거기에 존재한다고 알고 있는 것을 분명하게 묘사할 수 있는 방법을 가지고 있는데 왜 한 시점에서 볼 수 있는 것만을 그려야 하는가 라고 반문할 것이다. 송의 비평가인 심괄(沈括)은 이성(李成)이 "밑에서 올려다 본 처마를 그린 그림"을 평하면서 "전체를 볼 수 있는 각도에서 부분을 볼 수 있는" 능력을 자의적으로 제한한 점을 책망하였다. 심괄은 그의 저서 『몽계필담(夢溪筆談)』에서 아래와 같이 서술하고 있다.

> 이성(李成)은 산 위의 누각(樓閣)이나 건물을 그릴 때 처마를 아래에서 올려다보고 그린다. 그는 탑의 처마는 올려다보아야 사람이 지면에서 보는 것과 같이 지각할 수 있으며 그 탑의 들보[梁]나 서까래와 같은 구조를 알아 볼 수 있다고 믿는다. 그러나 이는 이치에 맞지 않는다. 모든 산수는 우리가 정원에서 인공적인 바위들을 볼 때와 매우 흡사한 방식으로 "부분을 볼 수 있는 전체의 각도"에서 보아야 한다. 만일 이성의 방법을 실제의 산에 적용한다면 우리는 한 번에 그 산의 한 면 이상은 볼 수 없을 것이다. 그렇다면 그림이 어떻게 이루어질 수 있겠는가? 이성은 전체의 각도에서 부분을 보아야 하는 원칙을 이해하지 못하고 있음이 확실하다. 높이나 거리에 대한 그의 측정은 확실히 훌륭하다. 그러나 어찌 건물의 모퉁이나 구석에 최고의 중요성을 부여할 수 있겠는가?[2]

중국 회화의 구도는 서구 유럽의 회화처럼 액자의 네 변(四邊) 틀 안에 한정되지 않는다. 사실 중국의 화가는 그것을 구도라고 거의 생각하지 않는다. 중국의 화가는 서양의 화가들이 그렇게 많은 주의를 기울이는 형태상의 고려를 아주 넓은 의미로 받아들인다. 심괄(沈括)이 제시한 바와 같이 중국인들은 우연히 선택되어 그려진 그림일지라도 그것을 심오한 의미를 지닌 영원의 한 단편으로 본다. 중국의 화가가 기록하는 것은 단 한 번의

원근법(遠近法)

산수화가의 목표

2 이 부분은 종백화(宗白華), "Space-Consciousness in Chinese Painting." *Sino-Austrian Cultural Association Journal* I(1949)의 27쪽 참조(Ernst J. Schwartz 英譯). 중국 화론가들은 중국 회화에서 세 가지 투시법을 삼원(三遠)으로 구분한다. 즉 고원(高遠)은 산 아래에서 산 꼭대기를 올려다보고 그리는 방법이고, 심원(深遠)은 높고 먼 지평선까지 계속 중첩되는 산을 조감도식(鳥瞰圖式)으로 그리는 방법이며, 평원(平遠)은 보다 낮은 지평선까지 계속 멀어지는 것을 그리는 방법으로 우리들이 서양의 풍경화에서 흔히 볼 수 있는 원근법과 유사하다.

역주
10 山理水爲血脈, 以草木爲毛髮, 以烟雲爲神彩.

시각적 대면이 아니라 자연의 아름다움 앞에서 어느 순간 고양감에 의해 유발된 경험의 축적이다. 이러한 경험은 보편화되었을 뿐 아니라 매우 상징화된 형태 속에서 전달된다. 이런 종류의 보편화는 전원적인 풍경을 통해 오랫동안 잊혀졌던 황금시대를 회고시켜 주는 클로드 로랭(Claude Lorrain)이나 푸생(Poussin)의 보편성과는 아주 다른 것이다. 중국의 화가는 여산(廬山)의 풍경을 그릴 때 여산의 실제적인 형태 그 자체에는 거의 관심을 두지 않는다. 산은 다만 산에 대해 사색하고 거닐며 그것을 그리는 동안 어느 순간 여산이 바로 산으로 구현되는 것을 깨닫게 되는 경우에만 비로소 의미를 지니게 된다. 마찬가지로 송대의 한 화원(畫院) 화가가 그린 가지 위에 앉은 새는 그 자체가 화면 안에 규정되어 있는 사물이 아니라 화가가 나뭇가지 위에 앉은 새의 영원한 모습이라 부를 수 있는 것을 표현하기 위해 선택된 하나의 상징으로 무한한 공간 속에 앉아 있는 것처럼 보인다. 우리는 흔히 중국의 화가는 관객이 "상상으로 그 여백(餘白)을 채울 수 있도록" 그림에 많은 공간을 여백으로 남겨 놓는다는 말을 듣는다. 그러나 그것은 그렇지 않다. 완결이라는 개념 자체가 중국인의 사고방식에서는 완전히 낯선 것이다. 중국의 화가들이 완전한 표현을 의도적으로 피하는 이유는 결코 우리는 모든 것을 알 수는 없으며 또 우리가 묘사하거나 "완성하는" 것은 오직 제한된 의미에서만 진리일 수 있다는 사실을 알기 때문이다. 화가가 할 수 있는 것은 오직 상상력을 자유롭게 하고 그것이 우주의 무한한 공간 속에서 자유롭게 노닐 수 있게 하는 것이다. 그의 산수화는 최종적인 결론이 아니라 시발점이며 끝이 아니라 문을 여는 것이다. 이러한 이유 때문에 렘브란트(Rembrandt)의 그림이나 현대의 추상표현주의 화가들의 작품이 17세기 유럽 풍경화가들의 이상화된 고전적인 구도보다 중국 예술의 정신에 훨씬 가깝다고 할 수 있다.

앞에서 인용한 문장에서 심괄(沈括)은 보는 이로 하여금 자연을 답사하게 하고 걸을 때마다 신선한 아름다움을 발견하면서 산과 계곡을 거닐게 만드는 중국 회화의 "변화하는 원근법"의 배후에 있는 태도에 대해 분명하게 설명하고 있다. 우리는 그렇게 장대한 광경을 한눈에 받아들일 수 없다. 실제로 화가는 우리가 그렇게 할 수 없도록 의도하고 있다. 그가 그림 속에 제시하고 있는 산수의 펼쳐진 길이를 걷기 위해서는 아마도 몇 날 몇 주가 필요할 것이다. 그러나 중국의 화가는 우리가 걸어나아감에 따라 그 풍경을 조금씩 우리 앞에 드러나게 함으로써 서양 미술이 현대에 이르러서야 성취한 4차원적인 종합 속에 시간적인 요소와 공간적인 요소를 결합시키고 있다. 이와 같은 것은 서구 유럽의 미술에서가 아니라 시간에 따라 그 주제가 전개되고 발전되는 음악에서 유사한 점이 발견된다. (박물관에서처럼 그림을 완전히 펼쳐 놓는 것이 아니라) 두루마리 그림을 편안하게 오른쪽에서 왼쪽으로 펼치며 그 만큼의 거대한 장관(壯觀)을 펼쳐 볼 수 있으므로, 우리는 우리 앞에 펼쳐진 장면으로 무의식적으로 이끌려 들어가는 자신을 발견하게 된다. 화가는 우리가 그를 따라 구불구불한 길을 걸어 내려오게 하거나 강둑에서 나룻배를 기다리도록 초대한다. 또한 마을을 통과하여 언덕 뒤를 지나느라 잠시 시야에서 사라졌다가는 다시 나와 다리 위에 서서 폭포를 쳐다보도록 인도하기도 한다. 그리고는 골짜기를 천천히 걸어 나무 꼭대기 위로 산사(山寺)의 지붕이 살짝 보이는 곳까지 올라가 그곳에서 부채질을 하며 잠시 쉬면서 스님과 차 한 잔을 나누도록 인도하는 것이다.

길을 돌 때마다 새로운 경치를 열어 보여주는 변화하는 원근법에 의해

189 범관(范寬 : 10세기 말-
11세기 초 활동).
〈계산행려도(溪山行旅圖)〉, 화축
(畵軸). 견본수묵채색(絹本水墨彩色).
북송대

서만 그러한 여행은 가능하다. 실제로 우리의 정신을 자유롭게 방랑할 수 있게 만드는 힘을 지니고 있을 때 우리는 중국의 위대한 산수화를 참되게 감상할 수 있는 것이다. 두루마리 그림이 끝나는 부분에서 화가는 우리를 호숫가에 서서 물 건너 안개 속에 아득한 산봉우리가 솟아 있는 곳을 바라보게 하고, 그 위로 펼쳐진 무한한 공간 속에서 우리를 수평선 너머로 이끌어간다. 혹 화가는 바위투성이에 울창한 나무가 우거진 벼랑을 전경(前景)에 배치하여 두루마리 그림의 끝을 장식하면서 우리를 다시 한 번 지상으로 이끌어낼지도 모르겠다.

우리를 우리 자신으로부터 이끌어내는 위대한 중국 산수화의 이러한 힘은 정신적인 위안을 주며 원기를 회복시켜주는 근원으로 널리 인식되고 있다. 곽희(郭熙)는 산수화를 즐기는 사람은 무엇보다도 덕망 있는 사람이라고 단언하면서 그의 화론을 시작하고 있다. 왜 특별히 덕망 있는 사람인가? 이는 그가 덕이 높아야 [바꿔 말하면 훌륭한 유가(儒家)여야] 사회와 국가에 대한 책임감을 받아들이게 되는데 이것은 공직자의 도시 생활 속으로 그를 속박하게 된다. 그는 "은둔하여 세상을 멀리할" 수도 없고 여러 해 동안 산 속을 노닐 수도 없지만, 화가가 자연의 아름다움과 장려함과 그 고요함을 압축해 놓은 산수화를 통해 상상의 여행을 떠남으로써 정신을 살찌울 수 있고 상쾌한 기분으로 자신의 일로 돌아올 수 있다는 것이다.

범관(范寬)

10세기에서 11세기에 이르는 위대한 대가들은 때때로 고전적인 화가로 일컬어진다. 이는 그들이 거비파(巨碑派)식 산수화의 하나의 이상을 수립하여 후대의 화가들이 끊임없이 그들의 그림을 통해 영감을 얻기 때문이다. 형호(荊浩), 이성(李成), 관동(關同), 곽충서(郭忠恕) 등의 작품으로 알려져 내려오는 작품들은 모두 전승된 것에 지나지 않는다. 그러나 송초(宋初)의 위대한 화가인 범관(范寬)의 낙관(落款)이 숨겨져 있는 거의 원본이라 할 수 있는 걸작이 기적적으로 한 점 전해지고 있다. 10세기 중엽에 태어나 1026년까지도 살았던 범관은 속세를 피해 은거하였던 수줍고도 꾸밈없는 성격의 소유자였다. 처음 그는 같은 시대의 허도녕(許道寧)처럼 이성(李成)의 화풍을 따랐지만 자연만이 진정한 스승임을 깨닫고 섬서성(陝西省)의 험준한 종남산(終南山)에서 은둔자로 그의 여생을 보냈다.[역11] 그는 하루 종일 바위의 형태를 관찰하며 지내기도 하고 겨울 밤에 밖으로 나가 눈 위에 비친 달빛의 효과를 집중적으로 연구하기도 하였다. 만일 북송(北宋) 산수화가의 업적을 설명하기 위해 작품 하나를 선택해야 한다면 범관의 〈계산행려도(谿山行旅圖)〉(도판 189)보다 더 좋은 작품을 선택할 수는 없을 것이다. 이 그림에서 우리는 짐을 실은 나귀의 행렬이 거대한 절벽 기슭의 숲에서 나오는 모습을 볼 수 있다. 그림의 구성은 어떤 면에서 여전히 고졸하다. 즉 중앙에 화면을 지배하는 큰 괴체를 배치하는 방식은 당대(唐代)까지 소급되는 것이며, 나뭇잎은 초기의 몇 가지 전통을 유지하고 있는 반면에 그 준법(皴法)은 아직도 거의 기계적으로 반복되어 변화의 폭이 좁다. 준(皴)에 의해 완전한 표현이 가능하게 되는 것은 그 후로도 2백년이 지나서야 실현될 수 있었다. 그러나 이 그림은 그 구상의 장엄함과 안개나 바위, 나무에 나타난 극적인 명암의 대조, 그리고 무엇보다도 필법에서의 집중된 에너지가 매우 강렬하여 바로 그 산들이 살아 있는 듯하다. 또한 바라보고 있으면 폭포 소리가 주위의 대기를 꽉 채우고 있는 듯하다. 이 작품은 산수화란 반드시 매우 강력한 사실주의를 지니고 있어서 감상자가 그 장소에

역주
11 范寬에 대하여는 李霖燦, 『中國畵史研究論集』(台北: 商務印書館, 1983) pp. 171-223 참조.

190 장택단(張擇端 : 11세기 말-12세기 초 활동). 〈청명상하도(淸明上河圖)〉. 화권(畫卷)의 부분.
견본수묵담채(絹本水墨淡彩). 북송대

실제로 있는 것처럼 느낄 수 있도록 실감을 이끌어내야 한다는 북송시대 산수화의 이상을 완벽하게 충족시키고 있다.

송대의 사실주의는 봄의 청명절(淸明節) 바로 전날의 수도 근교의 생활을 묘사한 뛰어난 화권(畫卷)에서 절정에 이르렀다. 이 작품에서 화가는 가옥, 상점, 음식점, 선박들 그리고 길거리에 모인 높고 낮은 신분의 다양한 사람들의 모습에 대한 해박한 지식을 보여주고 있다. 그의 시각은 거의 사진에 가깝게 정확한 한편 단축법(短縮法)과 음영(배의 선체 부분)의 완벽한 사용을 보여주고 있다. 화가라는 것 외에는 거의 알려져 있지 않은 장택단(張擇端)은 문인 계급에 속하였지만 세속적인 주제를 다루는 것을 자신의 지위보다 낮은 것으로 여기지 않았다는 사실을 지적할 필요가 있다. 그러나 1120년경에 그려진 것으로 보이는 〈청명상하도(淸明上河圖)〉는 화가로서 이상적인 지위를 누린 회화적 사실주의의 절정이자 또한 최후의 작품이었다. 이후로 지식층들은 이러한 종류의 회화를 화원 화가들이나 직업 화가들에게 넘기게 된다.

앞서 살펴본 화가들은 모두 혹독하고 황량한 북중국 출신으로 그곳의 분위기는 그들의 엄격한 화풍에 잘 나타나 있다. 반면 남부의 화가들은 더 온화한 환경에서 살았다. 양자강 하류의 언덕은 기복이 완만하고 안개에 의해 햇빛이 널리 분산되며 겨울의 추위도 심하지 않다. 10세기 중반에 남경(南京)에서 활동한 동원(董源)과 거연(巨然)의 작품은 이성(李成)과 범관(范寬)의 모난 바위나 게 발톱 같은 나뭇가지와는 대조되는 둥근 윤곽선과 유연하고 자유로운 필법을 지니고 있다. 심괄(沈括)은 "동원은 가을 안개가 자욱한 원경(遠景)을 잘 그렸는데 용필(用筆)이 매우 거칠고 간략하여 멀리

동원(董源)과 거연(巨然)

서 그림을 보아야 한다."고 말하였다. 또한 동원은 놀랍게도 이사훈(李思訓)의 산수화와 같이 채색으로도 그림을 그렸다.[역12] 동원과 그의 제자 거연이 파묵(破墨)기법과 윤곽선의 생략을 이용하여 이룩한 혁명적인 인상주의는 호남(湖南)의 소상강(瀟湘江)의 경치를 그린 동원의 두루마리 그림에 잘 나타나 있는데 이 그림의 몇 부분이 현재 북경(北京)의 고궁박물원과 상해(上海) 박물관에 나뉘어 소장되어 있다. 여름날 저녁의 분위기를 불러일으키는 이 그림에서는 산의 윤곽선이 부드럽고 둥그스름하며 나무들 사이에서 막 안개가 형성되기 시작하고 있는가 하면 여기 저기 작은 모습의 어부와 나그네들이 각자의 일로 분주한 모습이다. 평화로움이 화면 전체에 너무나도 깊게 드리워져 있어서 강을 사이에 두고 서로를 부르는 그들의 소리가 마치 들리는 듯하다. 순수한 서정성(敍情性)의 요소가 중국 산수화에 최초로 등장하고 있는 작품이다.

191 전(傳) 동원(董源 : 10세기).
〈소상도(瀟湘圖)〉. 화권(畵卷)의 부분.
견본수묵채색(絹本水墨彩色).
송대 초기로 추정

문인화(文人畵)

3 요시카와 코지로(Yoshikawa Kōjirō), Burton Watson 英譯, *Introduction to Sung Poetry*(캠브리지 : 영국, 1967), p. 37.

역주
12 현재 전하는 董源의 그림들이 대개 수묵화이며 동원이 수묵화의 선구자로 인식되고 있기 때문에 이러한 표현을 하였다. 董源에 대하여는 Richard Barnhart, *Marriage of the Lord of the River* : A Lost Landscape by Tung Yuan (Ascona, 1970)과 韓正熙, 「董源畵의 몇 가지 문제점」『미술사연구』 3호(미술사연구회, 1989) pp. 1-19 참조.
13 이 詩는 歐陽修의「水谷夜行寄子美聖兪」의 한 대목이다.「近詩尤古硬, 咀嚼苦難嘬. 初如食橄欖, 眞味久愈在.」

북송의 사실주의의 흔적은 남송의 화원(畵院)에 계속 남아 있었으며 도판 278의 원강(袁江)의 산수화에 보이는 바와 같이 명(明)과 청(淸)의 직업 화가들의 그림에서도 계속되었다. 그러나 이러한 외견상의 사실주의는 단순한 전통에 지나지 않았다. 화가는 더이상 신선한 눈으로 자연을 관찰하지 않았고 단순히 머리 속에서 그림들을 만들어냈다. 그러나 순수한 관찰에 기반을 둔 사실주의가 북송시대에 절정에 달하였던 반면 회화의 목적에 대한 전혀 다른 개념이 일군(一群)의 지식인들의 사상에 뿌리를 내리고 있었다. 그 중심인물은 위대한 시인 소동파(蘇東波 : 1036∼1101)와 그에게 대나무 그림을 가르쳐 준 문동(文同 : 1079년 사망), 미불(米芾 : 1051∼1105), 그리고 학자이자 서예가인 황정견(黃庭堅 : 1045∼1107) 등이었다. 소동파는 그림의 목적은 재현이 아니라 표현이라는 혁명적인 개념을 제시하였다. 그들에게 있어서 산수화가의 목표는 그가 산 속을 실제로 산책할 때 느끼는 것과 똑같은 느낌을 감상자의 마음에 불러일으키는 것이 아니라 자기의 벗들에게 자신의 생각과 느낌을 나타내는 데에 있다. 그들은 잠시 동안 자신의 생각과 감정이 "머물 곳"을 찾기 위해 바위나 나무 혹은 대나무의 형태들을 단지 "빌어왔을 뿐"이라고 말한다. 동원(董源)의 작품이라고 전해지는 〈소상도(瀟湘圖)〉(도판 191)에 대하여 그들은 "이 그림을 통해 우리는 소상의 풍경이 어떤지를 알 수 있다."라고 말하지 않고 대신 "이 그림을 통해 우리는 동원이 어떠한 사람이었는지를 알 수 있다."라고 할 것이다. 그들의

필법은 서체(書體)와 같이 개성적이고 인격을 드러내 보여주는 것이다.

　따라서 언덕과 계곡에 대한 범관(范寬)식의 열정이 보다 세련되고 초탈한 자세로 바뀐 것은 바로 이들의 그림에서였다. 왜냐하면 그들은 자연이나 사물에 너무 깊이 몰입하는 것을 피했기 때문이다. 무엇보다도 그들은 먼저 사대부(士大夫)이자 시인이고, 학자였으며 화가는 단지 부차적인 것이었다. 또한 직업 화가로 여겨지지 않도록 그들은 때때로 먹으로 장난할 뿐이라며 거칠고 서투른 것이 꾸밈없는 성실성의 표시라고 주장하기도 하였다. 또한 그들은 종이에 먹만을 사용하여 그렸고 채색과 비단의 유혹을 의도적으로 피했다. 중국 회화 예술의 모든 흐름 중에서 사대부들의 그림과 문인들의 그림〔文人畵〕이 가장 감상하기 어렵다는 사실은 그리 놀라운 일이 아니다. 송대의 학자인 구양수(歐陽修)가 그의 친구인 매요신(梅堯臣)의 시에 대해 쓴 구절은 소동파, 문동, 미불의 그림에도 똑같이 적용되는 것이라 할 수 있다.

> 근래에 쓴 그의 시는 담백하고 엄격하다.
> 조금 씹어 보면 입 속 가득히 쓰구나!
> 처음 읽으면 마치 감람(橄欖) 열매를 먹는 것 같지만
> 오래 음미하면 할수록 더욱 더 좋은 맛이 난다.[3 역13]

　예술의 목적에 대한 지식인들의 견해에 이렇게 중요한 변화를 가져온 것이 정확히 무엇에 의한 것이었는지는 확실하지 않다. 그 씨앗은 후대의 문인들에 의해 이러한 문인산수화의 전통을 마련한 아버지라 여겨지는 당(唐)의 시인이자 화가인 왕유(王維)의 삶과 작품에서 발견할 수 있을 것이다. 그러나 예술에 대한 철학으로서의 문인화의 출현은 송대(宋代)에 이루어졌으며, 신유가(新儒家)의 제2세대의 철학에서 가장 섬세하고 복합적인 표현이 나타났던 경향과 함께 진행된 것으로 보인다. 이 신유가의 철학은 모든 현상과 자연의 힘 그리고 심성(心性)을 오직 직관을 통해서 파악할 수 있는 관계들의 보편적인 체계 속에서 결합하고 있다. 그러한 종합적인 철학의 존재 자체가 〔고대의 팔괘(八卦)도 동일한 방향에서 이루어진 원시적인 시도였다고 할 수 있다〕 사상가들로 하여금 경험적 대상을 뛰어넘어 대상 그 자체를 위해 탐구하지 않고 일반적이며 모든 것을 포괄하는 원리로

192 전(傳) 소동파(蘇東坡 : 1036-1101년), 〈고목죽석도(枯木竹石圖)〉, 화권(畵卷), 지본수묵(紙本水墨)

193 미우인(米友仁 : 1086-1165년).
〈운산도(雲山圖)〉. 화축(畵軸).
지본수묵(紙本水墨). 남송대

곧장 나아가게 격려했던 것이다. 지식에 대한 이러한 접근이 지식인들에게 더욱 강한 영향력을 행사함에 따라 그것은 과학적인 탐구와 미술에 있어서의 사실주의를 점점 더 약화시켰으며 한편으로는 지식인 계층과 사회 대중이 점차 분리되어 이후의 학자들은 (관리로서의 역량을 제외하고는) 세속적인 일에 대해 더 이상 관심을 갖지 않게 만들었다. 원, 명, 청대의 사대부들이 예컨대 도판 190에서 볼 수 있는 장택단(張擇端)의 그림과 같은 두루마리 그림을 그리는 것은 전혀 불가능한 일이었다.

이러한 중대한 변화가 일어난 원인이 무엇이든 간에 이 일군의 북송 문인화가들이 그렸다고 전해지는 몇 점의 현존하는 작품들 속에 그 변화된 모습이 잘 나타나 있다. 도판 192에 실린 짧은 두루마리 그림도 처음에는 13세기 소동파의 작품으로 여겨졌으나 그것의 실제 작가는 알려져 있지 않다. 그러나 이 그림은 소재의 선택이나 갈필(渴筆)의 감각적인 필선이나 명확한 시각적 호소력을 자제하는 점에서, 그리고 그것이 자신이 묘사하는 대상만큼이나 화가 자신을 드러내는 자연스러운 진술이라는 점에서 11세기 문인화가들의 취향과 기법을 전형적으로 보여준다.

이러한 초기 문인화가들의 작품이 항상 독창적이었던 이유는 그들이 독창성을 추구했기 때문이 아니라 그들의 예술이 독창적인 인격을 진지하고 자연스럽게 표현하였기 때문이다. 그 가운데서도 가장 주목할 만한 사람은 미불(米芾)이다. 비평가이며 감식가이고 기인(奇人)이었던 그는 1081년 아마 항주(杭州)에서 처음 만난 소동파와 함께 산더미처럼 쌓인 종이와 술단지에 둘러싸여 그 종이와 술이 없어질 때까지 최고의 속도로 글을 썼으

며 긴 밤을 계속 쓰고 그리며 지새워 때로는 먹을 가는 소년이 피곤에 지쳐 쓰러지기도 하였다. 산수화를 그릴 때 미불은 선을 사용하지 않고 붓의 납작한 면으로 종이 위에 젖은 먹점을 나란히 찍어 산을 그렸다고 하는데, 이러한 기법은 아마도 동원(董源)의 인상주의에서 유래한 것으로 보이며 미불이 잘 알고 있던 안개낀 남부지방의 산수화를 잘 환기시켜 주고 있다. 그러나 미점(米點)이라고 불리게 된 이 특이한 기법도 위험스러운 점이 있었다. 즉 이 기법을 어느 정도 변형시켰던 것으로 보이는 그의 아들 미우인(米友仁 : 1086~1165)이나 다른 대가들에 의하여 가장 단순한 방법으로 놀랍도록 웅대한 효과와 밝기를 얻었으나 모방하기에 너무 쉽다는 약점이 있는 것이다.

미불(米芾)의 기법은 너무나 급진적이었기 때문에 휘종 황제는 소장품 목록에 미불의 작품을 포함시키지 않았으며 궁실에서 이 화법을 연습하는 것도 허락하지 않았다.[4] 남송 이전에 공식적인 화원(畵院)이 있었는지는 알려져 있지 않다. 당대(唐代)의 궁정에서 활약했던 화가는 문무(文武)의 광범위한 관직이 주어졌지만 대개는 한직(閑職)이었다. 전촉(前蜀)의 황제 왕건(王建)이 궁정에 있는 화가들에게 처음으로 한림원(翰林院)의 직책을 주었던 것으로 보이는데, 이러한 관례를 남경(南京)을 수도로 했던 남당(南唐)의 이후주(李後主)와 송(宋)의 고조(高祖)가 따랐던 것이다. 당시의 기록에는 때때로 뛰어난 화가들이 어화원(御畵院)의 대조(待詔)로 활약하였다고 쓰고 있다. 그러나 북송의 정사(正史)에는 이와 같은 기관에 대해 언급된 것이 없으며, 만일 실제로 존재했었다면 추측컨대 한림원의 하부기관이었을 것이다.

황실이 예술 활동에 대해 직접 후원하는 전통은 북송의 마지막 황제인 휘종(徽宗) 재위기(1101~1125년)에 절정에 이르렀다. 휘종은 서화(書畵)와 골동품에 대한 열정 때문에 나라가 위기에 빠지는 것도 보지 못하였다. 1104년 휘종은 궁정에 공식적인 미술학교인 화학(畵學)을 설립하였으나 1110년에 이를 폐지하여 화업(畵業)은 다시 한 번 한림원(翰林院)의 관리 하에 들어갔다. 휘종은 궁정 내의 화가들을 철저하게 관리하였다. 그는 그림으로 그릴 주제들을 나누어주어 마치 화가들이 관직의 후보자인 것처럼 시험을 치르게 하였다. 시험의 주제는 주로 시(詩)의 한 구절이었으며 가장 재치 있고 암시적인 답안에 장원이 돌아갔다. 예를 들어 휘종이 "대나무숲 우거진 다리 옆 선술집"이라는 주제를 선택한 경우 합격자는 선술집은 전혀 그려 넣지 않고 단지 나무 숲 사이에 보이는 술집의 깃발로 그것을 암시한 사람이었다. 이렇듯 휘종이 화가들에게 요구한 것은 단순한 학문적인 사실주의가 아니라 지적인 기민함과 은유(隱喩) 그리고 문인들에게도 기대되었던 착상의 유희와 같은 것이었다. 그러나 그 자신이 훌륭한 화가이기도 했던 휘종은 서열상의 무질서를 전혀 용인하지 않았다. 휘종은 그와 매우 비슷한 위치에 있었던 루이 14세를 위해 일하던 화가들에게 르 브룬(Le Brun)이 가했던 것만큼이나 엄격하게 화원의 화가들에게 형태나 취향에 관하여 엄격한 독재를 취하였다. 독자적인 수법에 대한 벌은 추방이었다. 그의 모든 재능과 열정에도 불구하고 그가 끼친 영향은 유익한 것이 될 수 없었다. 엄격한 정통성의 부여는 근대에 이르기까지 궁정의 취미를 지배해온 장식적이고 꼼꼼한 "궁정 양식"의 기반이 되었다. 반면 그는 어떤 소장가도 거절할 수 없었던 수집가였다. 만족할 줄 모르고 거리낌없이 행한 그

송(宋)의
휘종(徽宗)과 화원(畵院)

4 미불(米芾 : 1052-1107)은 왕실을 기반으로 성장하였으며, 서예에서나 기예(技藝) 그리고 난폭한 행동까지도 왕실의 총애를 받았다. 그는 아마도 아주 뛰어난 화가는 아니었던 것으로 보인다.

194 송(宋) 휘종(徽宗 : 1101-1125년 재위). 〈오색앵무도(五色鸚鵡圖)〉. 화축(畵軸). 견본수묵채색(絹本水墨彩色). 북송대

의 수집열은 결국 1125년부터 1127년 사이에 행해진 금(金)의 파괴행위로 그때까지 남아 있던 고미술품의 대부분이 파괴되는 결과를 낳았다.

휘종이 걸작을 그리면 언제나 궁정의 화가들은 그것을 서로 경쟁적으로 모방하였고 운이 좋으면 그들의 작품에 황제의 서명을 받기도 하였다. 궁정 화가들이 너무나 똑같이 왕의 작품을 모사했기 때문에 몇 번 학자들이 그것을 가려내려고 시도해 보았지만 그 그림들을 서로 구별하는 것은 현재 거의 불가능하다. 더 좋은 그림일수록 황제의 작품일 가능성이 높다고 추정하는 것은 잘못된 일일 것이다. 휘종의 이름과 관련된 그림들은 〈도구도(桃鳩圖)〉나 〈죽연도(竹燕圖)〉와 같이 대부분 나뭇가지에 앉은 새를 조용하고 주의 깊게 관찰한 그림들로 뛰어난 정확성과 섬세한 색채 그리고 흠잡을 데 없는 구도로 그려져 있다. 이러한 아름다움은 흔히 매우 우아한 황제의 글씨에 의해 더욱 돋보이는데, 이러한 서명은 종종 화원 화가들의 그림에 대한 승인의 표시로도 쓰였음이 확실하다. 이러한 복잡한 구조체의 전형적인 그림으로 황제의 시와 친필 서명이 있는 유명한 〈오색앵무도(五色鸚鵡圖)〉가 있다. 절묘하게 균형을 이룬 이 그림은 약간 딱딱한 느낌(사진에서보다 원본에서 더욱 확실하다)을 주며 어떻게 해서든지 정확히 표현하려는 열망을 드러내고 있다. 어쩌면 이는 우리가 휘종의 그림에서 발견되기를 기대하는 바로 그 회화적 특성일 것이다.

화조화(花鳥畵)　　　　휘종과 그의 화원(畵院) 화가들이 즐겨 그렸던 화훼화(花卉畵)는 그 기원이 전적으로 중국에서 시작된 것은 아니었다. 일찍이 꽃으로 풍성하게 장식되어 있는 불교의 번회(幡繪)가 인도와 중앙아시아로부터 전해와 6세기 말의 대가인 장승요(張僧繇)에게 영향을 미쳤다. 당(唐)의 한 작가는 남

경(南京)의 사원에 있는 장승요의 그림에 대하여 이렇게 쓴 바 있다. "사원의 문 전체에 '화초가 입체적'으로 그려져 있다. 이 꽃들은 인도에서 전해진 기법으로 그려진 것으로 주홍과 청록, 감벽색(紺碧色)으로 채색되어 있다. 이 꽃들은 멀리서 보면 부조(浮彫)로 조각된 듯이 보이지만 가까이에서 보면 평면으로 보인다."[5] 당(唐)의 불교 미술에서도 이러한 장식적인 양식의 화훼화가 성행하였으나 10세기경에 이르러서야 독자적인 미술이 되었다. 그 후 화가들은 꽃 그림에 새를 첨가하여 생기를 불어넣기를 좋아하였고 이로써 화조화(花鳥畵)가 독립된 화목(畵目)으로 인정받게 되었다.

10세기의 대가인 황전(黃筌)은 성도(成都)에 있는 왕건(王建)의 궁정에서 화조화의 혁신적인 기법을 창안해냈다고 전해진다. 그는 매우 섬세하고 투명한 색채를 사용하여 그렸으며 때때로 여러번 덧칠을 하기도 했는데, 재료를 다루는 데 있어서 뛰어난 기술을 요구하는 이러한 양식은 우리가 이미 산수화에서 언급했던 몰골법(沒骨法)과 관계가 있다.

황전과 동시대에 남경에서 활동한 그의 경쟁자인 서희(徐熙)의 기법은 전혀 다른 것이었다. 그는 꽃이나 잎을 수묵담채(水墨淡彩)로 빠르게 그리고 약간의 색채만을 첨가하였다. 황전의 양식은 보다 기교적이고 장식적인 기법으로 여겨졌고 직업 화가들과 궁정 화가들 사이에서 더욱 인기가 있었던 반면, 서희의 양식은 필묵의 자유로운 운용에 기반을 두고 있었기 때문에 문인들이 즐겨 사용하였다. 그 중 황전의 아들인 황거채(黃居寀)는 이 두 양식의 요소를 성공적으로 결합하였다. 황전이나 서희의 진본(眞本)은 현존하지 않지만 그들의 기법은 오늘날의 화조화가들 사이에서도 여전히

195 전(傳) 황거채(黃居寀 : 933-993년). 〈산자극작도(山鷓棘雀圖)〉. 화축(畵軸). 견본수묵채색(絹本水墨彩色). 북송대

5 이 문장은 內藤虎次郎(Natiō Tōrajirō)의 『法隆寺金堂壁畵』를 William Acker와 Benjamin Rowland 가 영역한 *The Wall-Paintings of Hōryuji*(Baltimore, 1943), pp. 205-206에서 약간 인용한 것이다. 문제의 이 사원이 양(梁) 왕조 말에 완전히 타버렸고 장승요와의 관계 또한 전설상의 것이기는 하지만 이와 같은 기법이 6세기의 벽화에 사용되었다는 것은 거의 의심할 여지가 없다.

유행하고 있다.

　화론가(畵論家)인 심괄(沈括)이 황씨 부자(父子)의 작품과 서희의 작품에 대하여 비교하여 논한 글은 송대에 이러한 종류의 그림을 판정하던 기준에 대한 흥미로운 사실을 보여준다.

6 Osvald Sirén, *Chinese Painting:
　Leading Masters and Principles*, vol.
　I, p. 175.

역주

14 沈括, 『夢溪筆談』卷17「書畵」中
　「論徐黃二體」條. "諸黃畵花, 妙在
　賦色, 用筆極新細, 殆不見墨迹, 但
　以輕色染成, 謂之寫生, 徐熙以墨筆
　畵之, 殊草草, 略施丹粉而已, 神氣
　迥出 別有生動之意. 荃惡其軋己,
　有其麄惡不入格罷之."

　　황씨 부자(父子)의 꽃그림은 색채 처리가 참으로 묘(妙)하다. 용필(用筆)이 매우 신선하고 섬세하여 먹선은 거의 흔적을 볼 수 없으며 다만 연한 색으로 물들여져 있다. 그들의 이러한 그림을 사생(寫生)이라 부를 수 있을 것이다. 서희는 묵필로 그리는데 대강대강 그리고 간단히 채색하는 것이 전부였을 뿐인데도 신기(神氣)가 아득히 우러나 특별한 생동감을 지니고 있다. 황전은 서희의 기법을 싫어하여 서희의 작품이 거칠어서 그림의 격(格)에 들지 못한다고 거부하였다.[6][역14]

　이는 참으로 전문적인 평가이다.

이당(李唐)

　1125년에 왕조가 붕괴된 후 송은 항주(杭州)에 "임시" 도읍을 정하고 몰락한 왕실을 옹립하여 과거 개봉(開封)에서의 위엄과 영광을 회복하기 위한 작업에 착수하였다. 중국 역사상 처음이자 유일하게 공식적인 미술기관인 화원(畵院)이 성(城) 밖의 무림(武林)에 설립되었다. 북쪽에서 내려온 훌륭한 화가들은 궁정 회화의 전통을 재건하기 위해 그곳으로 모여들었는데 어떠한 국가적인 재난도 그들의 평온한 생활과 예술의 진로를 방해할 수는 없었던 것 같다. 고전적인 북중국의 전통은 휘종 화원의 원로였던 이당(李唐)에 의하여 변형되어 남송에 전해졌다. 이당은 도끼로 찍은 듯한 부벽준(斧劈皴)에 기초를 둔 거비파 산수화 기법으로 역사적으로 명예를 얻

196　전(傳) 이당(李唐 : 1050-1130년경).
〈만목기봉도(萬木奇峰圖)〉.
부채그림〔扇面畵〕. 견본수묵채색
(絹本水墨彩色). 송대

었는데, 이는 마치 붓의 옆면을 이용하여 각진 바위의 단면을 깎아내는 듯한 묘사 방법이다. 대북(臺北)의 고궁박물원에 소장된 힘이 넘치는 산수화 〈만학송풍도(萬壑松風圖)〉는 이 기법으로 그려진 것인데 1124년에 해당하는 연기(年記)와 서명이 적혀 있지만 아마도 후대의 모사본으로 보이며, 이당이 직접 그린 진본은 오늘날 남아 있지 않은 것 같다. 〈만목기봉도(萬木奇峰圖)〉라는 작은 부채그림이 우리가 볼 수 있는 한 이당의 양식을 최대한 가깝게 보여주는 작품일 것이다. 그는 개봉이 함락되었을 때 이미 노년에 이르렀으며 대부분의 그의 작품은 황실의 소장품과 함께 소멸되었음이 틀림없다. 그러나 모사본들과 이당의 작품으로 추정되는 그림들 및 문헌들은 12세기에는 그의 양식과 영향력이 지배적이었으며 그가 북송의 초연한 장대함과 마원(馬遠)이나 하규(夏珪)와 같은 남송 화가들의 화려한 낭만주의를 연결하는 중요한 매개자였음을 암시해주고 있다.

우리가 알 수 있는 최초의 뛰어난 남송의 산수화가로는 조백구(趙伯駒)를 들 수 있다. 송나라 황실 가문의 한 사람이었던 그는 젊은 시절 휘종의 화원에서 활약하다가 그 후 고종(1127~1162)의 총애를 받아 절강(浙江)에서 고위 관직을 지냈다. 그는 이사훈(李思訓)에서 비롯된 청록산수기법으로 인물을 곁들인 산수화에 뛰어났다고 전해진다. 도판 197에 세부가 실린 그의 〈강산추색도(江山秋色圖)〉는 절도 있게 반복되는 정확하고 장식적인 당의 양식과 전성기의 송의 산수화에서 전형적으로 볼 수 있는 장엄한 앙티미즘(intimisme, 은밀한 내부처리)을 훌륭하게 결합시키고 있다.[역15]

마하파(馬夏派)의 작품은 아마도 확실한 시각적 정서적 호소력 때문인지 서양 사람들의 눈에는 중국 산수화의 정수(精粹)로 비쳐져 왔다. 또한 이는 서양에서뿐만 아니라 일본의 산수화 발전에도 심오한 영향을 끼쳤다. 이 양식의 표현 어법은 전적으로 새로운 것은 아니었다. 우리는 마하파의 극적인 명암의 대비는 범관(范寬)과 곽희(郭熙)에서, 게발톱(蟹爪猫) 같은 나무와 뿌리는 이성(李成)에게서, 도끼 모양의 부벽준(斧劈皴)은 이당(李唐)의 그림에서 이미 예상할 수 있었다. 그러나 마원과 하규의 그림에서는 이러한 요소들이 모두 함께 나타나 있다. 이러한 요소들은 시정(詩情)과 깊이

역주
15 趙伯駒는 전칭작품이 30여 점에 이를 정도로 僞作이 많은데 그 중 〈江山秋色圖〉가 믿을 만하다. 그리고 조백구의 동생 趙伯驌의 〈萬松金闕圖〉(北京 故宮博物院 소장)도 중요한 작품이다.

마원(馬遠)과 하규(夏珪)

197 전(傳) 조백구(趙伯駒 : 1120-1182년). 〈강산추색도(江山秋色圖)〉. 화권(畵卷)의 부분. 견본수묵 채색(광물성 안료). 남송대

융화되어 있지 않았더라면 거의 매너리즘에 가깝다고 할 수 있는 완벽한 필법의 숙달에 의해 종합되어 있다. 이와 같이 감정의 깊이가 없다면 이 양식은 외적인 측면에서 그 자체가 장식적이고 쉽게 모방되어지는 것으로 일본의 카노파(狩野派) 화가들은 이러한 특징을 포착하였던 것이다. 새로운 점은 화면의 한 쪽으로 풍경을 밀어 넣고 무한한 거리의 원경을 열어 보여주는 공간 감각이다. 그 중에는 야경(夜景)을 그린 작품들이 많이 있는데 이러한 작품들은 불안이 고조되어 가는 당시 항주의 분위기를 암시하는 슬픈 시정(詩情)을 상기시켜 주고 있다.

198 마원(馬遠 : 1190-1225년 활동). 〈산경춘행도(山徑春行圖)〉. 영종(寧宗) 비(妃) 양매자(楊妹子)의 제시(題詩). 화책(畫册)의 한 엽. 견본수묵채색(絹本水墨彩色). 남송대

마원은 12세기 말에, 그리고 하규는 13세기 초에 화원의 대조(待詔)가 되었다. 이 두 화가의 화풍을 구별하기가 항상 쉬운 것은 아니다. 만일 마원의 작품으로 전해지는 신시내티 미술관의 〈상산사호도(商山四皓圖)〉를 보고 그의 필법이 대담하고 힘차다고 한다면 우리는 동일한 특징이 대북(臺北)의 고궁박물원에 소장되어 있는 하규의 〈계산청원도권(溪山淸遠圖卷)〉에서 한층 화려하게 표현되어 있음을 발견할 수 있을 것이다. 거의 격렬하다고 할 수 있는 이 표현주의적인 작품이 궁정 화원의 원로화가에 의해서 그려졌다는 것은 믿기 어려운 일이다. 마원과 하규는 모두 이당의 부벽준(斧劈皴)을 매우 효과적으로 사용하였고 눈부시게 퍼지는 안개를 배경

199 하규(夏珪 : 1200-1230년 활동). 〈계산청원도(溪山淸遠圖)〉. 화권(畫卷)의 부분. 지본수묵(紙本水墨). 남송대

으로 검은 먹색을 화려하게 대조시키는 기법을 개발하였다. 두 화가의 다른 점으로 말할 수 있는 것은 다만 마원은 대체로 더 고요하고 차분하며 정확하고, 표현주의자인 하규는 격렬한 흥분 속에서 붓으로 비단 화면을 찌르고 자르는 듯이 보인다는 것이다. 하규의 양식이 지닌 화려한 기법은 명대의 절파(浙派) 화가들을 강렬하게 매료시켰다. 일반적으로 하규의 작품으로 추정되는 대다수의 작품이 사실 대진(戴進)이나 그의 제자들에 의한 모사품인 것은 거의 의심할 여지가 없다. 왜냐하면 하규의 진본에는 모사하는 화가들이 전체적으로 표출해내지 못했던 고상하고 엄숙한 화의(畵意)와 간결한 표현, 수묵과 갈필의 뛰어난 대위법(對位法), 그리고 절제되고 효과적인 준법(皴法)의 사용이 담겨져 있기 때문이다.[역16]

하규(夏珪)의 예술은 필선의 폭발적인 힘에 있어서 선승(禪僧) 대가들의 예술과 거리가 멀지 않다. 당시 선승들은 수도에서 그리 멀지 않은 항주(杭州)의 서호(西湖) 건너편 산들에 그들의 사원(寺院)이 있었지만, 그들은 생활과 예술에 있어서는 궁정과 그것이 상징하는 모든 것들과 거리가 멀었다. 그들 중 중요한 인물로는 영종(寧宗 : 1195～1224) 때 대조(待詔)에 오른 후 선사(禪寺)에 들어가 하규의 화려한 필법을 배운 양해(梁楷)와 자신이 세운 육통사(六通寺)에 살면서 13세기 항주 지역의 선화(禪畵)를 석권한 목계(牧谿)가 있었다.[역17] 목계가 다루지 않은 소재는 거의 없었다. 산수, 새, 호랑이, 원숭이, 보살 등 모든 것이 그에게는 동일한 것이었다. 이 모든 것에서 그가 표현하고자 한 것은 본질적인 자연이었다. 그의 형상은 안개 속으로 해체되거나 사라지기도 하기 때문에 이 본질적인 자연이란 형상의 문제가 아니라 화가 그 자신 안에서 발견하게 되는 내면세계라 할 수 있다. 목계의 유명한 〈육시도(六柿圖)〉는 가장 단순한 사물에 심오한 의미를 부여하는 그의 천재성을 보여주는 훌륭한 예이다. 그러나 그의 불후의 탁월한 구성력은 그리 널리 알려져 있지 않은데, 그것은 무엇보다도 교토(京都)의 대덕사(大德寺)에 소장되어 있는 세 폭 병풍의 중앙 그림에 잘 나타나 있다. 이 그림은 대나무 숲 속을 거니는 학과 소나무 가지 위에 앉아 있는 원숭이 그림을 양옆에 두고 있는 관음상으로 바위 사이에 앉아 명상에 잠겨 있는 흰 옷을 입은 관음을 묘사한 것이다. 이 그림들이 함께 걸어 놓도록

역주

16 夏珪에 대하여는 Richard Edwards 著·韓正熙 譯, 『중국산수화의 세계』(The World Around the Chinese Artists) 도서출판 예경, 1992, pp. 27-72 참조.

17 牧谿의 생애와 작품에 대하여는 五島美術館 編 『牧谿』(東京 : 五島美術館, 1996)가 유용하다.

선종화(禪宗畵)

200 목계(牧谿 : 13세기 중엽 활동). 〈어촌석조(漁村夕照)〉, 소상팔경도(瀟湘八景圖)의 한 폭. 화권(畫卷)의 부분. 지본수묵(紙本水墨). 남송대

그려진 것인지 아닌지는 중요하지 않다. 왜냐하면 선종(禪宗)에서는 모든 생물이 불성(佛性)을 지니고 있기 때문이다. 이 병풍화의 가장 뚜렷한 특징이자 모든 선화(禪畵)에 공통적으로 나타나는 특징은 화가가 마치 명상의 방법과 같이 모든 비본질적인 것은 희미하게 흐려지게 하는 한편 어떤 중요한 세부는 정밀하게 묘사함으로써 감상자의 관심을 집중시키는 방법이다. 이러한 집중과 억제의 효과는 오직 마하파(馬夏派)의 엄격한 기법을 익힌 화가들에게만 가능한 것이었다. 문인화의 필법은 그 자연스러움에도 불구하고 그러한 도전에 부응하기에는 너무나 이완되고 개인적인 것이었다.[7]

용(龍)

송대(宋代)에 미술에 대한 학구적인 태도는 작품을 분류 정리하는 경향이 높아진 것에서 잘 드러난다. 예를 들어 휘종 황제의 소장품 목록인 『선화화보(宣和畵譜)』는 다음과 같은 열 개의 항목으로 분류되어 있었는데, 도석문(道釋門 : 전보다 덜 유행하였지만 전통이 부여한 권위를 여전히 유

201 목계(牧谿). 〈학, 백의관음(白衣觀音), 원숭이〉. 세 화축(畫軸)의 중앙 부분들. 견본수묵(絹本水墨). 남송대

170

지하고 있었다), 인물문(人物門 : 초상화와 풍속도를 포함했다), 궁실문[宮室門 : 특히 자로 긋는 계화(界畵) 양식으로 그린 것], 번족문(蕃族門), 용어문(龍漁門), 산수문(山水門), 축수문(畜獸門 : 물소만을 전문으로 그리는 화파도 있었다), 화조문(花鳥門), 묵죽문(墨竹門), 소과문(蔬果門)이 그것이다. 맨 끝의 소과문에 대해서는 특별한 언급이 필요 없을 것이며 묵죽에 관하여는 9장에서 설명할 것이다. 그러나 송대 회화에 대한 설명을 끝내기 전에 용(龍)에 대하여 잠깐 언급해야 할 것 같다. 일반 서민에게 있어서 용은 이롭고 상서로운 영물(靈物)이었고 비를 내려 주는 존재이기도 하고 황제를 상징하는 문양이기도 했다. 선승(禪僧)들에게 용은 그보다 훨씬 많은 의미를 지니고 있었다. 목계(牧谿)가 구름 속에서 갑자기 나타나는 용을 그렸을 때 그는 우주적 현상을 묘사함과 동시에 선(禪)에 정통한 사람에게 나타나는 도(道)의 순간적이고 포착하기 어려운 순간을 상징화하였던 것이다. 도인(道人)들에게 용은 도(道) 그 자체로서, 갑자기 나타났다가도 곧 사라져 버려서 우리가 정말 보았는지 의아하게 만드는 널리 퍼져 있는 힘과 같은 것이다. 오카쿠라 가쿠조(岡倉覺三)는 다음과 같이 기록하였다.

> 용은 심산유곡에 숨거나 헤아릴 수 없이 깊은 바다 속에 몸을 감고서 서서히 몸을 일으켜 활약할 때를 기다린다. 용은 폭풍우 구름 속에서 몸을 펴고는 굽이치는 소용돌이의 암흑 속에서 그의 갈기를 씻는다. 그의 발톱은 번개의 갈퀴를 지니고 있고 그의 비늘은 비에 젖은 소나무 껍질 속에서 번쩍거린다. 그의 울음소리는 숲의 낙엽들을 날리는 폭풍 속에서 새봄을 재촉한다. 용은 단지 사라지기 위해 자신을 드러내는 것이다.[8]

3세기의 조불흥(曹不興)이 용을 전문으로 그린 최초의 저명한 화가였으나, 가장 위대한 화가는 바로 13세기 전반에 관료로서의 성공적인 경력

7 많은 선종화가들은 실제로 절에 속한 직업적인 화가들이다. Teisuke Toda, "Figure Painting and Ch'an-Priest Painters in the Late Yüan", *Proceeding of the International Symposium on Chinese Painting* (Taipei, 1972), pp. 395ff 참조. 원대(元代)에 이르러 전에 궁전 관리에게 쓰이던 대조(待詔)라는 관직이 이런 사원 화가들에게 사용되기 시작하였다.

8 K. Okakura, *The Awakening of Japan* (1905), p. 77.

202 진용(陳容 : 1235-1260년 활동), 〈구룡도(九龍圖)〉. 화권(畵卷)의 부분. 지본수묵(紙本水墨). 남송대

과 용을 그리는 화가로서의 약간 비정통적인 기법을 잘 조화시킨 진용(陳容)이었다. 동시대 인물인 탕후(湯垕)에 의하면 진용은 술에 취하면 소리를 지르며 모자를 먹에 적셔서 그것으로 대강의 도안을 그린 다음 나중에 세부를 붓으로 완성하였다고 한다. 1244년에 그린 그의 유명한 〈구룡도(九龍圖)〉(도판 202)도 이렇게 그려진 것이라 할 수 있는데, 용들은 붓으로, 구름은 그의 모자로 그린 것이다. 실제로 진본에서는 구름을 그린 곳에서 섬유 조직의 자국을 상당히 선명하게 볼 수 있다.

도자기 : 북방요(北方窯)

오늘날 우리가 경탄하는 송대의 예술품은 중국 역사상 그 어느 시기보다도 교양을 갖추고 지적인 상층 엘리트들에 의해 그려지고, 그들을 위해 제작된 것들이었다. 그들이 사용하도록 만들어진 도기와 자기들은 그들의 취향을 자연스럽게 반영하고 있다. 당(唐)의 도자기는 더 힘이 넘치고 청(淸)의 도자기는 더 완벽하게 마무리되어 있지만, 송(宋)의 도자기는 당 자기의 활력과 청 자기의 세련됨 사이에서 완벽한 균형을 이룬 형태와 유약의 고전적인 순수함을 지니고 있다. 비록 북송의 궁정용 도자기 중 일부는 절강(浙江)이나 강서(江西)와 같이 먼 곳에서 만들어지기도 하였지만, 북송의 가장 유명한 관요(官窯)는 하북성(河北省) 정주(定州) 근처의 간자촌(澗磁村)에 있는 가마에서 만들어졌다. 이 곳에서는 이미 당대(唐代)에 백자가 제작되고 있었다. 고전적인 정요(定窯)의 도자기는 섬세하게 만들어 고온에서 구운 백자로 유백색(乳白色)의 유약을 바른 것인데, 이 도자기는 유약이 아래로 흘러내려 만들어진 것으로, 옛 문헌에서 "누흔(淚痕)"이라 부른 엷은 갈색의 색조를 띠고 있다. 도판 204에 실린 부장용(副葬用) 베개와 같은 초기 작품의 화문(花紋) 장식은 굽기 전에 점성이 있는 점토 위에 자유롭게 새겨졌다. 그러나 후에는 보다 정교한 문양들이 도자기 형판(型板)으로 찍어 만들어지게 되었다. 그릇들은 엎어져서 구워졌기 때문에 그릇 가장자리에는 유약이 발라지지 않아 종종 동(銅)이나 은(銀)으로 테를 둘러야 했다. 중국의 감식가들은 순백의 백정(白定) 외에도 섬세한 가루의 분정(粉定), 간장색 같은 갈색의 자정(紫定), 그리고 거친 황색의 토정(土定)을 식별해낸다. 그러나 다양한 종류의 정요(定窯)와 정요에 가까운 유사품을 구별하기는 쉬운 일이 아니다.

최근 수십 년간의 광범위한 조사와 발굴로 인해 한 유형의 도자기가 때때로 수많은 다른 요(窯)에서 제작되어 특징이나 질에 있어서 필연적으로 지방적인 차이를 지니게 되었을 뿐만 아니라 하나의 요(窯) 중심지가 다양한 형태의 도자기를 제작해낼 수 있었다는 사실이 분명해졌다. 두 가지 예를 들어보면, 고야마 후지오(小山富士夫) 씨와 최근 중국의 연구진들은 정요(定窯)의 유적지에서 백색, 흑색, 적갈색의 유약을 바른 자기와 유약을 바르지 않는 채색 자기, 백화장토의 도기, 철회(鐵繪)로 문양을 새긴 도기, 조각한 문양을 지닌 도기, 흑색이나 다갈색으로 된 교맥유(蕎麥釉)를 칠한 도기들을 발견하였다. 또한 1955년에 처음으로 조사된 하남성(河南省) 탕음현(湯陰縣) 학벽집(鶴壁集)의 송대(宋代) 가마는 주로 문양이 없는 백색 도기들을 제작하는 한편 채색 도기와 채색 장식을 지닌 백색 도기, 겉은 검은색이고 안은 흰색의 유약을 바른 컵, 질 좋은 균요(鈞窯) 유형의 석기, 그리고 도판 203에 실린 아름다운 그릇과 같이 부조(浮彫)의 황색 줄무늬가 있는 흑색 유약을 바른 화병도 생산하였다. 정요의 가치와 아름다움은 단순히 유

203 매병(梅甁). 흑유(黑釉)를 입힌 석기. 하남성(河南省) 학벽집(鶴壁集) 출토로 추정. 북송대

172

약이나 장식에만 있는 것이 아니라 그 형태의 뛰어난 순수함에도 존재한다
고 할 수 있는데, 이러한 형태의 많은 것들이 송대의 다른 가마에서뿐만 아
니라 고려시대의 자기에서도 모방되었다. 1127년 개봉(開封)이 함락된 후
정요(定窯) 형태의 자기는 중앙의 길주(吉州)에 있는 강서성(江西省)에서 만
들어졌는데 아마도 남부로 피난해 온 도공들에 의해서 이루어진 것 같다.

　　송대 이후 중국의 감식가들은 여요(汝窯)나 균요(鈞窯), 우후천청자(雨
後天靑磁)라고 불리는 전설적인 자요(紫窯)와 함께 정요(定窯)를 북송의 고
전적인 자기류로 분류해 왔다. 지나치게 까다로웠던 휘종 황제가 아마도
누흔(淚痕)과 금속 구연부 테두리 때문에 정요가 더 이상 궁중에서 사용할
만큼 좋지 못하다고 결정하자, 새로운 관(官) 도자기를 만들기 위한 관요(官
窯)가 여주(汝州)와 수도 개봉(開封) 내에 설치되었다. 이 관요들은 황하의
주기적인 범람으로 오랫동안 파묻혀 있거나 휩쓸려 내려간 상태다. 따라서
최근 대만의 국립 고궁박물원 연구진들이 여요나 항주의 관요와 비슷한 많
은 질 좋은 청자를 개봉 관요의 생산품이라고 공표하였지만, 이 관요들이
어떤 종류의 도자기를 생산했는지는 확실히 알려져 있지 않다. 모든 송대
자기들 중에서 가장 희귀한 여요는 보다 확실하게 구분되어 왔다. 그것은
얇은 자주색을 띤 청록색 유약으로 덮인 누르스름하거나 주황색의 몸통을
지니고 있고 그 겉 표면은 운모와 같은 가는 균열로 덮여 있다. 형태는 주
로 대접이나 붓닦개, 물병들로서 유약의 성질과 잘 조화를 이루는 절묘한
단순성을 지니고 있다. 여주(汝州) 또한 서안의 북부 동천현(銅川縣)의 대형
공장과 함께 "북방청자(北方靑磁)"를 만들어내는 몇몇 요업 중심지 중의 하
나였는데, 이 북방청자는 흔히 조각을 하거나 틀로 찍은 꽃문양으로 화려
하게 장식한 다음 무광택의 녹색 유약을 바른 도기의 이름이다. 일찍이 육
조시대(六朝時代)에는 동천현의 요요(耀窯)에서 일종의 청자가 만들어졌으
나 송(宋)이 절강성(浙江省)을 팽창하여 병합하였을 때 요요의 제품과 품질
은 월요(越窯) 도공들의 영향을 받은 것으로 보이며 그들 중 일부는 북중국

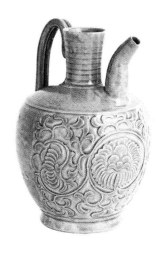

207 항아리. 균요(鈞窯). 라벤더색(연한 자주빛을 띤 푸른색) 유약을 입히고 자주색을 뿌려서 장식한 석기. 송대

208 항아리. 자주요(磁州窯). 검정색으로 그림을 그리고, 투명 유약을 입힌 석기. 금대

209 매병(梅甁). 자주요(磁州窯), 검정색 면을 하얗게 파내어 문양을 새긴 후, 투명 유약을 입힌 석기. 하남성(河南省) 수무(修武) 출토. 북송 말 혹은 금대

으로 보내졌던 것 같다.

그러나 여요(汝窯)의 자기와 훨씬 가깝게 관련되는 것은 잘 알려진 균요의 자기로, 이 자기는 균주(鈞州)와 여주(汝州)뿐만 아니라 근처의 학벽(鶴壁), 안양(安陽), 자주(磁州) 등의 요업 중심지에서도 만들어졌다. 가장 훌륭한 균요는 궁정에서 사용하는 최고 품질의 도자기여서 때때로 수장가들에 의해 관균(官鈞)이라 불린다. 그러나 균요의 그릇은 여요의 것보다 훨씬 무거우며, 두꺼운 연자주 청색의 유약 표면 위에 퍼져 있는 무수한 작은 기포들은 매혹적인 부드러움과 따스함을 느끼게 한다. 불에 구워지는 동안 유약 속에 있는 산화동(酸化銅)의 점들이 진홍색이나 보라색 반점을 만들어 낸다는 사실을 발견한 것은 균요의 도공들이었는데, 이는 그들이 놀랍도록 절도 있게 사용한 기법이었다. 그러나 명대(明代)에 덕화(德化)나 광동(廣東)에서 만들어진 번호가 매겨진 꽃병이나 둥근 대접 세트와 같은 다양한 후기 균요에서는 이러한 선염법(渲染法)의 효과가 종종 무미건조하고 무절제하게 사용되곤 하였다.

자주요(磁州窯)는 아마도 지난 15년 동안의 새로운 발굴로 인하여 중국 도자기에 대한 개념을 바꾼 가장 뚜렷한 예일 것이다. 자주요란 주로 그림을 그린 뒤 유약을 바르거나 혹은 채색된 화장토를 깎아 내거나 선각(線刻)하여 장식되는 거대한 무리의 북중국 석기를 총칭하는 편의상의 명칭이다. 유약을 칠하기 전에 그림을 그리는 이 기법은 당 왕조 동안 하남성(河南省)에서 잠시 시도되었지만 송대의 자주(磁州)의 도공들은 이 기법을 능숙하고 탁월하게 사용하였다. 비록 자주요는 아주 최근까지도 농민화(農民畵)에 가깝다고 여겨져서 중국 내에서도 지식인들의 관심을 끌지 못하였지만, 붓으로 그린 그림의 꾸밈없는 우아함과 대담성은 자주요의 즉각적인 호소력을 더해주고 있다.

자주(磁州)의 가마는 널리 알려져 있고 오늘날에도 여전히 도자기를 생산하고 있지만, 최근 중국의 발굴과 연구는 어쩌면 "북중국의 장식 석기(炻器)"라 불려야 할 이 자주요가 산동(山東)으로부터 사천(四川)에 이르는 넓은 지역에서 만들어졌다는 사실을 밝혀냈다. 이미 알려진 가마들 중에서 자주요 외에 현재까지 발굴된 가장 중요한 가마로는 하남성과 하북성 경계의 관대(貫臺)에 있는 여러 층으로 된 가마인 앞에서 언급한 학벽집(鶴壁集) 가마와 산서성과 하남성 경계에 있는 수무(修武) 가마가 있다. 학벽 가마에서 제작된 제품 중에는 어두운 몸체에 바른 유약 아래로 선각되거나 인장된 도안이 보이는 백자가 있다. 또한 수무 가마는 검은색만으로 꽃문양을 장식하거나 검은색 유약 아래로 대담하게 파낸 문양이 보이는 강렬한 인상의 화병들을 만들어냈다.

1127년 금(金)이 북중국을 정복하였을 때 이 가마들 중 많은 수가 새로운 도공들에 의해 계속 운영되어 유약을 바른 위에 그림을 그리는 혁신적인 기법을 개발하였다. 그곳에서 만들어진 경쾌한 느낌의 대접이나 접시들은 크림색 유약 위에 토마토 같은 붉은색과 녹색, 노란색으로 가볍게 스케치한 꽃이나 새로 장식되어 있는데 이 그릇들은 후에 명대(明代)에 널리 유행했던 법랑(琺瑯, 에나멜) 기법의 최초의 예이다.

당이 멸망하자 중국의 북동지역은 자신들의 왕조를 요(遼 : 907~1124)라 칭했던 거란족의 지배하에 들어갔다. 우리는 앞서 그들의 후원 하에서 불교 미술의 "당복고(唐復古)" 운동이 운강(雲岡)이나 다른 여러 지방에서 얼마나 융성했는지를 지적한 바 있으며 또한 그 유명한 도자기 나한상이

이 시대의 작품이라고 추정한 바 있었다. 만주에 있던 요의 유적지에서는 균요(鈞窯)와 정요(定窯), 자주요(磁州窯) 양식의 도자기 파편들이 출토되었으나, 일본의 학자들이나 수집가, 그리고 더욱 최근에는 중국 고고학자들이 이 지방의 고유한 특색을 보여주는 많은 양의 도자기를 또한 발굴하였다. 이 도자기들은 삼채유(三彩釉)로 박지(剝地)기법의 꽃문양을 한 자주요와 봉수호(鳳首壺), 계관호(鷄冠壺), 장경호(長頸壺)와 같은 당대 도자기의 강건한 형태—비록 지금은 촌스럽고 못생겨 보이지만—를 결합한 것이다. 요대(遼代)의 가장 훌륭한 도자기는 우아함에 있어서 송대의 자기에 버금가며, 심지어 말(馬) 안장에 달고 다니는 가죽 물통 모양을 모방한 것과 같은 거친 명기(明器)도 우리가 중세 유럽의 도기(陶器)에서 경탄하는 것과 동일한 즉흥적이고 소박한 매력을 지니고 있다(도판 211). 요의 가마들 또한 금(金)으로 인계되었다.

이 장에서 설명한 도예는 북중국과 남중국 사이의 취향의 차이를 생생하게 비교하여 보여준다. 북방은 고대의 도자 전통과 많은 수의 가마를 가지고 있었다. 북방인들은 대담한 기법을 실험하였으며 박력 있게 깎아낸 디자인, 튀겨 뿌리는 유약, 강한 색조를 좋아하였다. 남부의 그릇은 적어도 원대(元代)까지는 보다 온화하고 보수적이며 고풍적인 형태를 그대로 반영하려는 경향을 지니고 있어서 청자와 흑백의 단색유(單色釉)를 넘어서려는 시도는 거의 없었다.

북방요(北方窯) 중에서 가장 인상적인 자기 중의 하나로 하남 덴모쿠(河南 天目)라고 불리는 검은색 유약을 입힌 자기가 있다. 덴모쿠(天目)라는 이름은 남중국과 관련된 것인데, 그것은 당대(唐代)에 남쪽 지방에서 차 마시는 것이 처음으로 유행하였으며, 흑색의 유약이 차(茶)의 연두색을 한층 돋보이게 한다는 사실을 발견하였기 때문이다. 덴모쿠는 항주(杭州) 부근의 산인 천목산(天目山)의 일본 발음으로 일부 남방 도자기들이 이 항주에서 배로 일본으로 수출되었던 것이다. 일찍이 10세기경에 복건성(福建省) 건안(建安)에서 만들어졌던 진짜 덴모쿠는 거의 전적으로 일본에서 유행한 형태의 찻잔으로만 구성되어 있었다(도판 212). 그 도자기들은 기름기 있는 철분을 함유한 두꺼운 유약이 흘러내려 아랫부분에 커다란 방울 모양이 생긴 흑색의 석기 몸체를 지니고 있다. 그 색깔은 근본적으로 검은색에 가까운 아주 짙은 갈색으로 때로는 청색이나 암회색을 띠고 있다. 이 암회색은 회색 결정체의 응고로 인해 토호(兎毫)나 푸르스름한 유적(油滴)이라는 것을 만들어낸다. 이러한 것들은 때때로 옛 책에서 강요(江窯)로 잘못 불리기도 한 강서성(江西省) 길주요(吉州窯)에서 다소 거칠고 광택이 나지 않는 그릇으로 모방되어 제작되었고 광택(光澤), 복청(福淸), 천주(泉州) 등과 같은 복건성(福建省)의 여러 가마에서도 모방되었다.

항주(杭州)로 내려온 뒤 몇 년 후 항주를 수도로 정하고 남송의 왕실은 궁정과 정부기관을 확충하고 최대한 북방의 옛 수도에서 사용하던 물품과 똑같은 궁정용 물품을 제작하는 공방(工房)을 설치하는 등의 조처를 취하였다. 이 일을 맡게 된 궁정의 감독관인 소성장(邵成章)은 항주의 남쪽 끝에 위치한 궁정 서쪽의 봉황산(鳳凰山) 기슭에 있는 그의 사무실〔修內司〕 근처에 가마 하나를 설치하였다. 송대의 문헌에 의하면 "소(邵)의 도공들은 그곳에서 내요(內窯 : 궁정용 자기)라고 불리는 청자를 만들었다. 탁월한 아름다움과 섬세함을 지닌 내요의 순수한 기형(器形)과 맑고 빛나는 유약은

210 대접. 자주요(磁州窯). 유백색 유약을 입힌 위에 색깔 있는 에나멜로 장식한 석기. 금대 혹은 원대

남방요(南方窯)

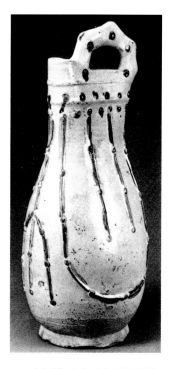

211 여행자용 물병. 닭벼슬형 문양을 새기고 백색 유약을 입힌 뒤, 문양 부분을 녹색 에나멜로 장식한 석기. 북중국. 요대

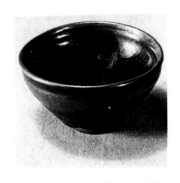

212 다완(茶碗). 복건성(福建省) 천목요(天目窯). 흑색 '토호(兎毫)' 유약의 석기. 남송대

그때 이래로 높이 평가받아 왔다."고 한다. 이 봉황산 일대는 그 후 계속해서 건물이 지어져서 가마터들이 발견되지 않고 있을 뿐만 아니라 얼마나 오랫 동안 가마들이 운영되었는지도 알려져 있지 않다. 그러나 얼마 되지 않아 또 다른 관요(官窯)가 항주 교외의 교단(郊壇) 아래 남서쪽에 세워졌다. 이 곳은 열렬한 도자기 애호가들이 반드시 찾아보는 곳이 되었는데 이들은 수년 동안 아름다운 남방관요(南方官窯)의 도자기 파편을 주워 모아서 서구의 수장품을 빛내주고 있다. 그것의 어두운 몸체는 때때로 유약의 두께보다도 얇은데, 이 유약은 여러 겹으로 칠해져 있고 불투명한 유리질로 되어 있으며 때로는 불규칙한 균열이 있고 엷은 청록색에서 파란색을 거쳐 비둘기 회색에 이르는 색채를 지니고 있다. 이 도자기는 남송 궁정의 장식품에 알맞은 고요함과 절제가 결합된 고급스러운 우아함을 지니고 있다.

항주의 관요(官窯)와 절강성 남쪽에 있는 용천요(龍泉窯)에서 만들어진 청자의 최상품을 엄격하게 구별하려고 해서는 안된다. 항주의 황실 가마에서는 짙은 바탕의 자기 이외에도 밝은 색의 자기가 만들어졌고, 한편 용천요에서는 독특한 밝은 회색 외에도 적은 양의 어두운 색의 그릇도 만들어졌다. 최상품의 용천요 청자는 관청의 명령에 따라 제작 공급되었으므로 관요로 분류될 수 있을 것이다.

아마도 송대의 모든 도자 중에 적어도 중국 이외의 지역에서 가장 널리 인정받은 것은 바로 청자(靑磁)일 것이다. 셀라돈(celadon)이라는 명칭은 1610년에 파리에서 초연(初演)되었던 전원극(田園劇)인 라스트레(L'Astrée)에 등장하는 초록색 옷을 입은 양치는 소년의 이름인 셀라동(Céladon)에서 기인한 것으로 여겨지고 있다. 중국인들에게 청자로 알려져 있는 이 아름다운 자기는 여러 가마에서 만들어졌지만 용천요에서 만들어진 것이 가장 양이 많을 뿐 아니라 가장 훌륭하며 간접적으로 월요(越窯)의 영향을 받은 후손이라 할 수 있다. 밝은 회색 바탕의 용천요 도자기는 가마 속에서 구워질 때 노출된 부분은 노르스름하게 타고, 초록색에서 차가운 청록색에 이르는 색깔을 지닌 점성의 철분이 함유된 유약이 입혀지는데 이 유약은 항상 그런 것은 아니지만 때때로 미세하게 균열이 생긴다. 원래 번조 후 그릇이 식을 때 그릇의 태토(胎土)보다 그 위에 바른 유약이 더 많이 수축되기 때문에 생기는 우연한 결과인 이 균열은 보다 조밀한 이차 균열의 방법도 개발되었던 가요(哥窯) 형태의 청자에서와 같이 때때로 장식적인 효과를 위해 사용되기도 하였다. 아름다운 구름 같은 청록빛을 지닌 최상품의 용천(龍泉) 청자에 대해 일본 사람들은 아마도 특별히 유명한 한 화병의 형태를

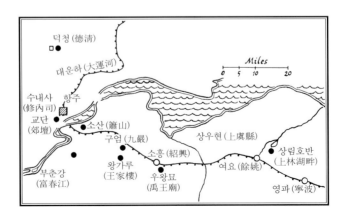

지도 **11** 항주(杭州) 지방 가마터

176

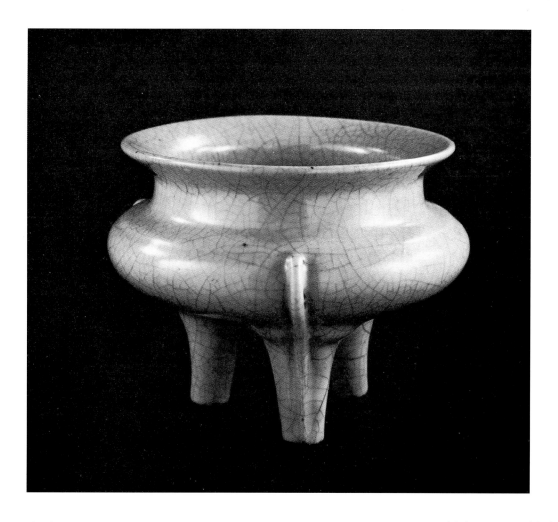

딴 이름인 키누타(砧, 도판 214)라는 명칭을 부여했다. 용천 자기의 유형에 는 거의 모든 형태가 나타난다. 즉 많은 양이 순수한 도자기적인 형태를 지 니고 있지만 고식인 청동기의 형태를 응용한 것도 발견할 수 있는데 특히 삼족정(三足鼎)이나 사족정(四足鼎) 형태의 향로가 그것이다. 이는 당시 이 제 막 중국의 궁중 미술에서 발달하기 시작하여 그 이후 교양인의 취미에 점차적으로 많은 영향을 미치게 되는 골동 취미를 잘 보여주는 것이다.

절강성(浙江省) 청자의 발전은 연대가 있는 작품을 통해 명대(明代)까 지 내려가는 것을 추적할 수 있는데 명대에는 그릇이 더욱 무거워지고 유 리질이 많아 유약이 더 녹색을 띠고 있으며 규모도 훨씬 대담해진다.

남부 중국에서 만들어진 좀더 조잡한 다양한 종류들을 포함한 청자가 남송 이래로 중국의 수출품에서 큰 비중을 차지하였다. 1331년 직후 일본 으로 항해하던 중 한국의 신안(新安) 앞바다에 가라앉은 배에서 발굴된 6천 여 점 이상의 유물들은 그 대부분이 청자였다. 이러한 그릇들은 뉴기니아 와 필리핀에서 동부 아프리카와 이집트에 이르는 지역에서도 발견되었는 가 하면, 많은 비전문가들도 알고 있듯이 아랍의 군주들 사이에서도 많은 수요가 있었는데 이는 아마도 독(毒)이 청자 그릇에 닿으면 그릇에 균열이 생기거나 색깔이 변한다고 믿어졌기 때문인 것 같다.

원래는 완전히 국내용 자기였지만 후에 대량으로 수출된 것으로 작은 알맹이가 있는 설탕같이 흰 바탕에 푸르스름한 유약을 바른 반투명의 아름

214 병(瓶). 용천요(龍泉窯 : 砧). 회녹색
청자 유약을 입힌 석기. 남송대

215 병(瓶). 청백자(靑白磁 : 影靑窯).
백색 자기. 남송대

다운 자기가 있다. 이 도자기가 중국의 도자사에서 정말로 존중을 받았던
것이었는지 아닌지 오랫동안 의심을 받아왔는데, 그것은 바로 그림자처럼
푸른빛을 묘사하여 중국 상인들이 만들어낸 근래의 용어인 영청(影靑)이라
는 이름을 서구의 학자들이 중국 문헌에서 찾지 못했기 때문이었다. 비록
중국의 필자들이 항상 일관적이지는 않았고 적어도 후대에는 그 용어가 때
때로 청화백자를 뜻하는 것이었지만 사실 원래의 명칭인 청백자(靑白磁)는
송대까지 거슬러 올라가는 문헌에 자주 등장한다. 장석계(長石系) 함유물의
높은 함량 때문에 단단한 토질의 흙이 놀라울 정도로 얇고 섬세한 형태의
그릇으로 만들어질 수 있었다. 경덕진(景德鎭)에서 서쪽으로 몇 마일 떨어
진 곳에 있는 석호만(石虎灣)의 당대(唐代) 가마에서 초라하게 시작된 이 전
통은 송대(宋代) 자기에 이르러 생동적인 형태와 세련된 장식을 완벽하게
조화시켰다. 그 형태에는 차(茶) 주전자, 꽃병, 고배(高杯), 대접 등이 포함되
어 있는데, 흔히 유약을 바르기 전 얇은 점토에 믿기 어려울 정도의 가벼운
터치로 선각(線刻)하거나 주형을 떠서 만든 용, 꽃, 새들이 장식되어 있고
나뭇잎으로 장식된 가장자리를 지니고 있다. 이미 송대에는 남부 중국의
많은 가마에서 청백자가 모방되고 있었고 이 곳 생산품의 상당량이 동남아
시아와 인도네시아 군도(群島)로 수출되었는데 그곳의 고고학 유적지에서
발견된 청백자와 복건성 덕화(德化)의 청자 혹은 백자의 존재는 종종 유적
지의 연대를 추정할 수 있는 가장 확실한 근거를 제공해주고 있다.

9

원(元)

　12세기에 들어 중국은 주변의 북방 유목민들로 인하여 불안한 정세를 맞이하였으나, 이제까지 해왔던대로 북방 민족들을 회유시켰다. 그러나 국경 근방의 북방 유목민들 저 너머 중앙아시아 사막지대에는 피츠제랄드 (Fitzgerald)가 "역사상에 알려진 가장 야만적이고 잔인한 민족"이라고 표현한 몽고족이 떠돌고 있었다. 1210년에는 그들의 위대한 지도자 징기스칸이 자신들과 중국 사이에서 완충역활을 하던 금(金)을 공격하였고, 이어 1215년에는 수도 북경(北京)을 함락시켰다. 1227년에는 인구의 백분의 일만을 남길 정도로 서하(西夏)를 몰살시켜 북서부는 영원히 황폐한 땅으로 남게 되었다. 징기스칸이 사망한 삼 년 후 몽고군은 새로이 진격을 거듭하였고, 1235년에는 남쪽으로 방향을 전환하여 중국을 침공하였다. 이로부터 40여 년 동안 중국 군대는 정부의 지원도 거의 받지 못한 채 몽고군과의 항전을 계속하였다. 그러나 전쟁의 결과는 피할 수 없는 것이었다. 몽고는 1279년 송의 마지막 황제가 죽기도 전에 스스로 원(元)이라는 국호를 선포하였다. 몽고군이 타민족에게 가했던 최악의 참변을 중국이 모면할 수 있었던 것은 한 거란인이 충고했던 바와 같이, 중국인들을 살려서 세금을 부과시키는 것이 죽이는 것보다 유용하다고 보았기 때문이다. 그러나 전쟁과 행정부의 파괴로 인하여 몽고의 통치자에게 남겨진 것은 송 왕조 치하에서 1억 명이었던 조세납부자가 이제는 6천만 명도 채 못되게 줄어버린 약하고 곤궁한 제국이었다. 비록 쿠빌라이 칸(1260~1294)은 중국 문화를 깊이 숭상한 유능한 통치자였지만, 몽고의 통치는 중국인들을 전혀 고려하지 않은 무자비하고 부패된 것이었다. 쿠빌라이가 죽은 뒤 40여 년간 7명의 황제가 뒤를 이어 등극하였다.

　마지막 칸의 가혹한 학정에 대한 중국인의 불만은 1348년 공개적인 폭동으로 나타났다. 20년 동안 반란군과 군벌 사이에 피폐해진 국토를 차지하기 위한 전쟁이 거듭되었고, 몽고는 더 이상 효과적으로 국가를 통제해 나갈 수 없게 되었다. 마침내 1368년 칸이 북경을 통해 북쪽으로 도주하자 짧고도 영광스럽지 못했던 몽고의 통치는 종말을 고했다. 몽고인들은 중국을 정복함으로서 모든 유목민들의 오랜 꿈을 실현하였으나 한 세기도 못되어 중국 정복을 가능하게 하였던 야만적인 생명력을 중국인들에게 고갈당하고, 아무것도 없는 빈껍질뿐인 사막으로 내쫓겼다.

　원 왕조는 정치적인 면에서는 단명하였으며 불명예스러웠을지 모르나, 미술사적 맥락에서 본다면 불확실한 현재에서 과거와 미래를 동시에 고찰

216 향로(香爐). 유리(琉璃)자기.
납 성분의 다채유(多彩釉)를 입힌 도기.
원(元) 대도(大都 : 北京) 유적지에서
발굴. 원대

하였기 때문에 특별히 흥미롭고 중요한 시기라고 할 수 있다. 고전 양식을 부활하려는 그들의 복고적인 태도는 특히 이민족인 요(遼)와 금(金)의 지배 아래 화북(華北)지역에서 반쯤은 화석화되어 보존되어 오던 당 양식(唐樣式)을 장식미술과 회화에서 받아들인 경향에서도 잘 보인다. 원 왕조는 이밖에 몇 가지 점에서 혁신적이었다. 즉 새로운 해석을 통해서 전통을 부활시켰을 뿐만 아니라 몽고의 지배에 의해서 문인들 사이에 자신은 독립적인 엘리트 계층에 속해 있다는 확신이 주입되어 궁정 화가와 문인 화가의 엄격한 구별이 생긴 것이다. 그러한 구분은 20세기까지 지속되었으며 회화에 막대한 영향을 미치기도 하였다.

원 왕조는 미술과 공예에서 많은 혁신을 이루었는데, 장식미술에서는 송의 우아한 아름다움에 대한 반동으로 대담하며 화려하기까지 한 면을 보였다. 이러한 변화된 모습 속에는 몽고 정복자들과 몽고인들이 휩쓸고 지나간 중국 땅에 봉건영주와 지주로 세워진 위그르인, 탕구트인, 돌궐인과 같은 비중국인, 즉 색목인(色目人)들의 취향을 반영한 부분도 있다. 모든 것을 박탈 당한 중국인, 특히 강남의 선비들은 이 새로이 부분적으로 중국화된 귀족들을 질시와 경멸어린 시선으로 바라보았다.

몽고인들은 정복한 모든 종족의 미술가와 장인들에게 복종할 것을 강요하였으며, 이들을 군사조직과도 같이 편성하였다. 미술가와 장인 중에는 중앙아시아인, 페르시아인, 심지어 유럽인들도 있었지만, 미술에서 가장 많은 영향을 미친 것은 역시 중국 미술이었다. 마르코 폴로가 칸바릭(Khanbalik) 또는 캄바룩(Cambaluc)이라고 한 쿠빌라이의 궁전[1] 과 프라이어 오도릭(Friar Odoric)이 설명한 상도(上都)에 있는 몽고의 여름 궁전[코울리지(Coleridge)의 시(詩) 제너두(Xanadu)에 나옴]에 대한 묘사를 보면, 건물 양식은 거의가 중국풍이지만 그들이 새로 얻은 부를 과시하느라 송대의 취향과는 정반대로 금색과 번쩍이는 색으로 요란하게 치장한 것을 알 수 있다. 몽고족은 황제의 거실에 유목민 고유의 바닥 깔개, 털제품, 카페트, 벽에 드리운 가죽 제품으로 믿을 수 없을만큼 화려한 유르트(천막)의 분위기를 연출하였다. 도판 216에 제시된 밝은 색의 유약이 입혀진 향로는 북경에 있는 원의 한 저택지에서 1964년에 발굴된 것이다. 이 향로는 형태면에서는 전형적인 중국 것이지만 과시적이고 야만적이기조차 한 취향을 드러내고 있는데, 몽고 정복자와 몽고의 지배하에서 이윤을 본 중국 상인들의 수요를 생생하게 보여주고 있다.

건축 쿠빌라이가 세운 칸바릭(Khanbalik)이 지상에는 거의 남아 있는 것이 없고 오늘날 우리가 보는 도시는 본래 1421년 남경에서 북경으로 천도하면서 명의 영락제(永樂帝)가 세운 것이며, 이후 명과 청에 의해 계속 건설된 것이다. 1644년 만주족의 점령 이후 타타르 시로 불리게 된 명의 수도는 실제적으로 몽고에 의해 설계되었던 것보다 작았다. 그러나 만주족이 원주민을 위해 남부에 중국의 도시를 세운 다음, 전체 면적이 대규모로 다시 확장되었다. 북경은 시 안에 시가 있고 다시 그 안에 시가 있게끔 구성되었다. 24km에 달하는 성벽으로 둘러싸인 타타르 시는 내부에 주위가 96.8km인 황제시(皇帝市)를 다시 감싸며, 그 중심부에는 황제궁인 자금성(紫禁城)이 있다. 남북 양단의 길이가 12km인 남쪽 끝에는 3단의 대리석으로 된 천단(天壇)과 원형의 기년전(祈年殿)이 있는데 푸른색의 기와로 지붕이 덮인 이 건물들은 북경을 찾는 모든 방문객에게 친근하다.

1 Sir Henry Yule 英譯本 *The Travels of Marco Polo* — 東方見聞錄 (London, 1903) 참조.

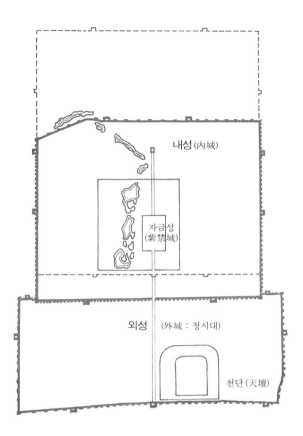

내성(內城)

자금성
(紫禁城)

외성 (外城 : 청시대)

천단(天壇)

217 원대(元代)의 대도(大都 : 점선 부분)와 명·청대(明·淸代) 북경(실선 부분)의 내성과 외성 평면도 비교

명과 청의 통치자들은 천자는 세 개의 궁전에서 나라를 다스려야 한다고 규정한 고대 주(周)의 의식을 완고하게 따랐다. 이에 따라 자금성의 중심부에는 커다란 일직선의 축 위에 세 개의 대전〔三大殿〕이 뒤쪽으로 이어지면서 크게 자리잡고 있다. 남쪽에서 첫번째 건물이 가장 큰 태화전(太和殿)으로 거대한 기단 위에 있어서 대리석 계단으로 올라가게 되어 있는데, 황제가 여기서 조의(朝議)를 열었다. 태화전 뒤에는 대기실인 중화전(中和殿)이 있고, 그 뒤에는 조정의 연회 때 사용하는 보화전(保和殿)이 있다. 그리고 생활공간인 내전(內殿)들이나 여러 관청, 왕실 공방과 정원이 거대한 성내 북쪽의 절반을 차지하고 있다. 현재 우리가 보는 궁정 건물의 대부분은 원래의 구조물이 아니다. 태묘(太廟)는 화재 이후 1464년에 재건축한 명대의 건물이다. 그러나 태화전의 건축 역사는 좀더 전형적이다. 1427년에 영락제에 의해 처음 지어진 태화전은 1645년 같은 설계로 대규모로 개축되었다. 그리고 1669년에 개축이 다시 시작되었으나 30년이 지나도록 완성을 보지 못하였다. 또다시 1765년에 개축이 시작되어 보수와 칠이 자주 이루어졌는데, 청의 건축가들은 매우 보수적이어서 명대의 원형에서 이탈하려고 하지 않았다. 또한 명대의 건물도 14세기 원의 양식을 조심스럽게 재현한 것이다.

사실상 원대부터 점차 중국 건축은 새로운 시도가 행해지지 않게 되다. 송대의 건축에 흥미와 생동감을 부여하는 4조로 이루어진 박공(博栱)이나 나선형의 천개(天蓋), 그리고 운동감 넘치는 공포(栱包)에서 보인 대담한 실험성은 지나간 것이 되었다. 이제 건물은 하나같이 평범한 직사각형 형태가 되었다. 처마에는 불필요한 목재 장식을 덧붙여서 너무 무거워졌고,

218 북경 중심부 조감도. 아래로 신하궁(新夏宮)의 호수와 만수산(萬壽山)이 있고, 오른쪽으로는 자금성(紫禁城)의 직사각형 해자(垓字)가 있는데, 그 안에는 뚜렷한 남북의 축선상에 삼대전(三大殿)이 있다. 남쪽에는 자금성의 정문인 천안문(天安門)이 있고, 북쪽에는 직사각형 위에 조망을 위한 언덕이 있다. 이 사진을 찍은 1945년경 이후 성벽이 무너졌고, 천안문의 남쪽 지역은 서쪽에 인민대회당을 둔, 거대한 광장이 되었다. 구(舊) 북경의 좁은 길들과 성 안뜰의 집들은 없어지고, 새로운 길들과 아파트 구역들이 들어섰다.

이 무게를 지탱하기 위하여 외부의 모서리에는 또다른 열주(列柱)들이 설치되었다. 이에 따라 두공과 앙(昻) 등의 우아한 버팀 양식은 없어도 무방한 구조가 되어, 역할 없는 장식적인 구조물로 전락하거나 처마에 달린 소용돌이 모양의 장식띠 뒤에 가려 보이지 않게 되었다. 자금성의 장관은 세부적인 것에 있는 것이 아니라, 지금은 세월의 풍상에 부드러워진 화려한 색상과 당당하게 쭉뻗은 지붕의 선, 전체 설계의 웅대한 규모에 있다. 자금성의 건물들은 모두 목재로 지어졌다. 16세기에는 둥근 천장의 석조나 벽돌로 된 몇 채의 불전(佛殿)들이 지어지기도 했지만, 그 이전에는 궁릉형 천장이나 돔 형태의 지붕은 대개 분묘 건축에만 한정되었다. 그 전형적인 예가 대욕산(大峪山)에 있는 만력제(萬曆帝)의 분묘인데, 이 곳에 대한 발굴은 중국 고고학자들에 의해서 만 2년간이 소요된 뒤 1958년에 완료되었다.

219 남쪽에서 본 자금성(紫禁城) 삼대전(三大殿).

　　이전의 침략자들과 마찬가지로 몽고도 정책적인 차원에서 불교도를 후원하였다. 몽고족은 특히 티벳 라마교의 비교적(秘敎的)이고 마술적인 의식에 매료 당하였고, 북경에 라마교 사원을 짓도록 후원해 주었다. 몽고의 후원 아래 중국의 장인들에 의해 지어진 불교 사원과 불상은 아마도 장쾌한 규모면을 제외한다면 실질적인 진보는 없다고 할 수 있다. 그러나 회화에서 몽고의 침입이 미친 영향은 보다 크고 넓다고 할 수 있다.[역1] 예를 들면 여전히 안휘(顏輝)나 인다라(因陀羅)와 같은 선(禪)화가들이나 마원(馬遠)과 같은 궁정 취향으로 그림을 그려서 보수적인 취향을 만족시키는 직업 화가들이 있었다. 또한 금의 계몽된 통치자의 후원 아래 북부에서 계승되어 오던 거비파(巨碑派) 산수화의 전통을 따르는 직업 화가들도 있었다. 그러나 이러한 직업 화가들은 학자들에 의하여 쓰여진 문헌에서 거의 언급이 되어 있지 않으므로 우리들은 그들에 대하여 아는 바가 거의 없다. 강남의 선비 귀족들은 몽고에 의하여 깊은 불신을 받아 공직에 나설 기회를 박탈 당하고 후학을 기르거나 의약을 다루거나 점복으로 연명하였다. 그리고 형편이 나은 선비 중에는 자신들의 강요된 여가를 중국 문학을 영원히 풍요롭게 한 새로운 형식의 소설이나 희곡에 바친 사람들도 있었다. 위대한 문인 화가들은 예외없이 정복자의 세력권이 닿지 않는 곳에서 은거하였다.

　　송 왕조가 몰락하였을 때 이미 중년에 이르렀던 전선(錢選 : 약 1235～1301년 이후)은 송 왕조에 평생 충성하면서 은둔생활을 하였다. 다람쥐와 참새를 그린 두 폭의 화첩 그림은 그것이 만일 그의 진작이라면 전선이 송대 앙티미즘의 감수성 예민한 대표자임을 보여준다. 그러나 그는 온건한 방법을 취하면서도 혁신적인 면도 가지고 있었다. 서예가 왕희지(王羲之)가

몽고 치하의 미술

역주

1 원대 미술과 회화에 대하여는 Sherman Lee and Wai-kam Ho, *Chinese Art under the Mongols : The Yuan Dynasty*(Cleveland Museum of Art, 1968)와 James Cahill, *Hills Beyond a River : Chinese Painting of the Yuan Dynasty*(New York : Weatherhill, 1976) 참조.

220 전선(錢選 : 약 1235-1301년 이후). 〈왕희지관아도(王羲之觀鵝圖)〉. 화권의 부분. 지본수묵채색(紙本水墨彩色)

거위를 바라보는 매력적인 두루마리 그림에서 고졸한 당 양식으로 그린 그의 선택과 주제 자체는 허점을 드러낸 송 문화에 대한 거부와 이후 문인 화가들의 중요 영역이 된 과거 미술에 대한 창조적인 복원의 시작으로 해석해 볼 수 있을 것이다.

쿠빌라이 칸의 궁정과 같이 그처럼 호화로운 궁정에서 재능있는 화가가 없었다는 것은 참으로 이상한 일이라 할 수 있다. 황제는 전선의 제자 중에서 조맹부(趙孟頫 : 1254~1322)를 조정과 중국 지식인들 사이에서 다리 역할을 할 수 있는 이상적인 사람으로 판단하였다. 송 태조(宋太朝)의 후예인 조맹부는 쿠빌라이가 임명하였을 때 이미 수년 동안 송 왕조의 말단직에서 봉직하고 있었다. 그의 첫 임무는 역사기록과 포고문을 작성하는 것이었으나 이후로 황제에게 허심탄회한 진언을 하는 각료의 위치로 승진하였고, 한림원(翰林院) 학사(學士)가 되었다. 비록 송의 황실에 관련되어 있던 그의 친척들로부터 더욱 비난을 받았으며 자신도 원의 조정에서 봉직하기로 한 결정을 자주 후회하였지만, 조맹부와 같은 입장의 사람들은 몽고족을 교화시켰고, 이렇게 하여 간접적으로 궁극적인 원조(元朝)의 멸망을 이끌었다. 또한 조맹부는 고식의 대전(大篆)과 예서(隸書)와 해서(楷書), 그리고 초서(草書)에 이르기까지 모든 옛 서체에 정통한 위대한 서예가였다.

서예 나는 이 책에서 감동적이면서 엄정한 예술인 서예에 대하여 별로 다루지 않았는데, 서예는 오랜 연구와 훈련에 의해서만 그 예술적 가치를 감상할 수가 있는 것으로 장이(蔣彝)는 "글씨에 대한 애정은 중국인의 가슴속에 어린시절부터 자라온 것이다." 라고 서술하고 있다. 향을 피우는 의식을 하며 새로 쓴 상점 간판을 달아 올리는 상인으로부터 마치 빛나는 검과 같이 붓을 휘두르며 영혼을 고양시키는 시인에 이르기까지 서예는 다른 어

떤 예술보다 존중받아왔다. 서예는 그 사람의 성품과 인격, 학식을 알려주는 단서이기도 하며 또한 중국 문자의 독특한 표의(表意)적인 성격으로 인하여 최고의 학자라 하더라도 그 전체 범위를 헤아릴 수 없는 풍부한 의미와 부수의 결합을 각각의 글자마다 담고 있다.

여기 제시한 도판들은 최초의 문자로 알려진 점복에 사용되는 뼈〔甲骨文〕와 후기 상 왕조의 의식용 청동기에 새겨 넣은〔金文〕 조야한 상형문자와 표의문자로, 이들은 중국 서체 발달의 주요한 단계를 보여주고 있다. 상 왕조의 멸망 후에 첨필(尖筆)로 점토판에 쓴 것에서 그 형태가 유래된 것으로 짐작되는 상의 서체는 주 왕조 중기 청동기의 긴 명문에서 볼 수 있는 기념비적인 대전(大篆)으로 발전하였다.

춘추전국시대에 이르러 중국이 지리적으로 팽창됨과 동시에 분열되면서, 대전의 지역적인 변형이 전개되었다. 기원전 3세기까지 대전체는 보다 세련된 소전(小篆)으로 발전하여 갔고, 진(秦)의 공식 서체가 되었다. 소전은 한대(漢代)에는 구식이 되었으나, 오늘날까지도 도장을 새기거나 중요한 의례적인 서체로 쓰여 고풍적인 맛을 풍긴다. 이와 동시에 예서(隸書)라는 새로운 서체가 발달하였는데 이 새로운 서체는 첨필의 고른 선에 기초한 것이 아니라 붓의 자유롭고 부드러운 움직임에 의한 것으로 필획은 그 굵기와 무게가 다르며 각은 붓의 돌림에 의해 강조되는 것이다. 진(秦) 이전에도 죽간(竹簡)에 자유롭게 쓰여진 예서의 예들이 발견되고 있지만, 이 양식이 최고의 수준을 보여주는 것은 기념비적인 형태로서의 잠재력이 잘 발휘된 한대의 석문 탁본에서 보다 쉽게 찾아 볼 수 있다(도판 223).

한자에는 20획도 넘는 글자들도 있다. 전쟁을 자주 겪었던 중국인들은 빨리 쓸 수 있는 서체가 필요하여 흘려 쓰는 초서체(草書體)가 나오게 되었다(도판 224). 실제로 이렇게 다소 생략해서 쓰는 서체는 얼마 동안 실용적이고 경제적인 용도로 쓰였으나 한대(漢代)에는 그 자체로서 예술적인 형태로 발전되었다. 실제로 초서체는 후한의 혼란기에 그 시대를 풍미하였던 지적인 도교와 더불어 문인들 사이에서 상당히 예찬되었다. 한편 보다 정교하고 모가 난 편이었던 한(漢)의 예서체는 자연스럽게 좀더 유려하면서 균형잡힌 해서(楷書) 혹은 정서(正書)체로 발전되어 그 변형과 함께 오늘날

221 갑골문(甲骨文). 안양(安陽) 출토. 상대(商代)

222 전서(篆書). 석고문(石鼓文) 탁본. 주대(周代)

223 예서(隷書). 석판(石板) 탁본. 한대(漢代) 양식. 드리스콜(Driscoll)과 토다(Toda)에 의함.

224 초서(草書). 진순(陳淳 : 1483-1544년). 〈사생도권(寫生圖卷)〉의 제문 부분. 1538년 작. 지본수묵(紙本水墨). 명대

까지 남아 모든 어린이들이 글자를 익히는 표준형으로 되었다.

후기의 모든 서체는 각기 행서체(行書體)의 변형을 갖고 있다. 남조의 서예가 왕희지(王羲之 : 303~379)와 그의 아들들은 도판에 제시한 것과 같은 유연한 해서(楷書)와 행서(行書)를 발전시켰다. 여성적이라고 할 수 있는 우아함을 가진 남조 양식은 옛 한대 예서의 각진 강직함을 간직하고 있는 남성적인 북조 양식과 종종 비교된다. 육조시대를 거치는 동안 남과 북의 두 전통은 나란히 발전하였다. 수와 당이 중국을 재통일하였을 때 안진경(顔眞卿)을 비롯한 몇몇 유명한 서예가들은 고졸한 힘을 가진 북방 양식과 우아하고 유려한 남방 양식을 조화시키는 데 성공하였다.

이 시기에 이르러 주된 전통적인 유파들은 확고히 자리를 굳혔다. 이러한 서체를 뛰어넘어 선의 달인이나 도교의 기인 및 술고래 같은 개성주의 서예가들은 각각 광초(狂草)라는 독자적인 양식을 창안하였다. 광초에는 힘차고 기괴하고 판독하기 어려운 특성들이 각각 명예를 위하여 다투고 있다. 조맹부(趙孟頫)와 같은 위치의 문인들은 이 서체에 대하여 감탄하였을 테지만, 그도 이것을 직접 쓰는 것은 탐탁하게 여기지 않았을 것이다.[역2]

225 해서(楷書). 송 휘종(徽宗 : 1101-1125년 재위), 〈모란시(牡丹詩)〉의 부분. 수금체(瘦金體). 서권(書卷). 지본수묵(紙本水墨). 송대

역주

2 중국 서예 전반에 관하여는 Shen Fu, *Traces of the Brush: Studies in Chinese Calligraphy* (Yale University Press, 1977) 와 張光賓, 『中華書法史』(商務印書舘, 1981)가 있고 국내 번역서로는 神田喜一郞, 『中國書道史』(雲林書房, 1985)와 同著, 『中國書藝史』(不二, 1992); 伏見冲敬, 『書藝의 역사』上 · 下 (열화당 미술문고 12, 1976) 등을 들 수 있다.

226 행서(行書). 조맹부(趙孟頫 : 1254-1322년), 시(詩) 〈표돌천(趵突泉)〉의 부분. 서권(書卷). 지본수묵(紙本水墨). 원대

조맹부의 명성은 서예뿐 아니라, 말을 잘 그리는 그의 전설적인 재주에서도 비롯된다. 때문에 이 시대의 고의(古意)가 있다고 여겨지는 훌륭한 말 그림들은 흔히 그의 것으로 간주될 정도이다. 몽고에 봉직한 궁정 화가로서, 그의 명작 중에 몽고인이 진정 좋아하는 동물 그림이 하나도 없다면 오히려 이상할 것이다. 그러나 조맹부는 먼저 산수화로 기억되어야 할 것이다. 그는 세잔(Cézanne)처럼 "나는 스스로 발견한 것을 그린 최초의 화가이다." 라고 말했을지도 모른다.

조맹부는 중국 산수화의 역사에서 중추적인 위치를 차지하고 있다. 송의 전통이 쇠잔해지면서 선(禪)적인 경향의 화법이 증폭되는 시대에 살았던 조맹부는 느낌을 직접적이며 즉흥적으로 표현하는 법과 옛 것을 깊이

조맹부(趙孟頫)

227 광초서(狂草書). 서위(徐渭 : 1521-1593년), 시(詩). 서권(書卷). 지본수묵(紙本水墨)

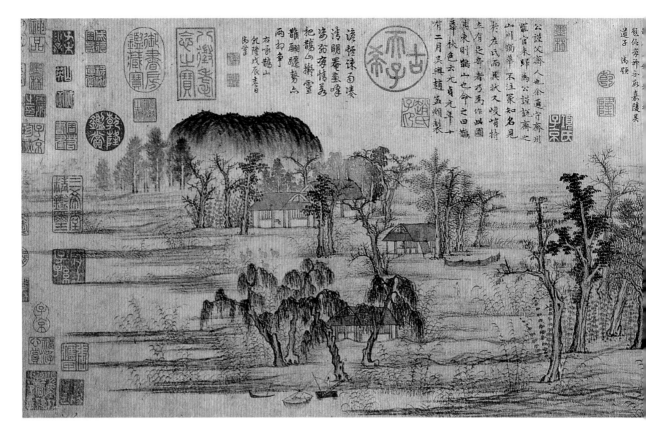

228 조맹부(趙孟頫: 1254-1322년).
〈작화추색도(鵲華秋色圖)〉. 화권(畫卷)
의 부분. 1295년 작. 지본수묵채색
(紙本水墨彩色). 원대

229 황공망(黃公望: 1269-1354년),
〈부춘산거도(富春山居圖)〉. 화권(畫卷)
의 부분. 1350년 작. 지본수묵
(紙本水墨). 원대

숭상하는 태도를 조화시켰다. 그는 송의 정통양식을 뛰어넘어, 오랫동안 무시되었던 동원(董源)과 거연(巨然)에서 강남 양식의 시정(詩情)과 필법을 재발견하였다. 그렇게 함으로서, 곧이어 언급될 원사대가(元四大家)를 비롯한 다음 세대의 여기적(餘技的) 문인 화가들뿐 아니라 현재에 이르기까지 거의 모든 문인 화가들에게 문인산수화의 길을 열어주었다. 친구를 위하여 그 자신은 한 번도 가본 적이 없는 고향땅을 마음속에 불러일으키도록 그린 현존하는 가장 유명한 산수화에서 조맹부는 담담한 학자적 기지로서 당대(唐代) 산수화의 옛스러우면서 고졸한 산수화 양식과 동원의 넓고 조용한 분위기를 잘 조화시켰다.

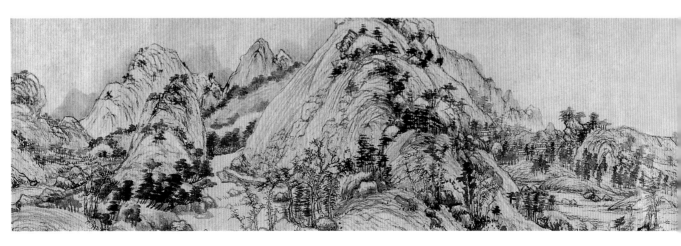

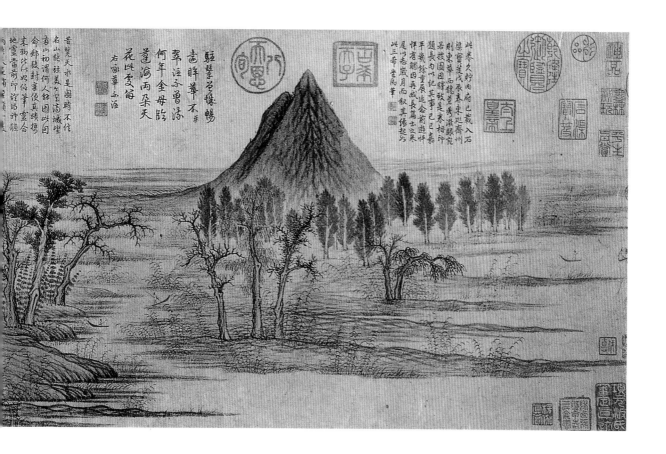

조맹부로부터 시작된 이러한 움직임은 반세기 후 황공망(黃公望), 예찬(倪瓚), 오진(吳鎭), 왕몽(王蒙)의 원사대가(元四大家)에 의해 그 완성을 보았다.[역3] 가장 연장자인 황공망(1269~1354)의 현존하는 가장 위대한 작품인 〈부춘산거도(富春山居圖)〉의 세부가 여기에 도판으로 실려 있다. 그의 생애에 대해서는 잠시 말직의 관료생활을 한 뒤 고향 절강(浙江)으로 은퇴하여 그곳에서 연구하고 가르치며, 그림을 그리고 시를 짓는 문인생활을 하였다는 것 외에는 별로 알려진 것이 없다. 그는 이 걸작품을 내킬 때마다 조금씩 그려 3년의 세월 끝에 1350년에 비로소 완성하였다. 이 작품은 장대하게 펼쳐지면서 여유롭고도 꾸밈없는 기법으로 다루어져서 장식적인 윤곽선이

산수화의 사대가(四大家)

역주

3 元四大家에 대하여는 James Cahill, 앞 책, pp. 68-127과 張光賓, 『元四大家』(台北: 故宮博物院, 1975) 참조.

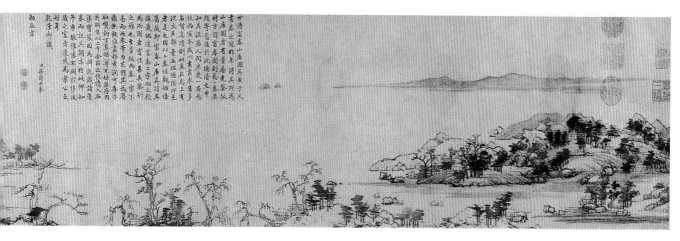

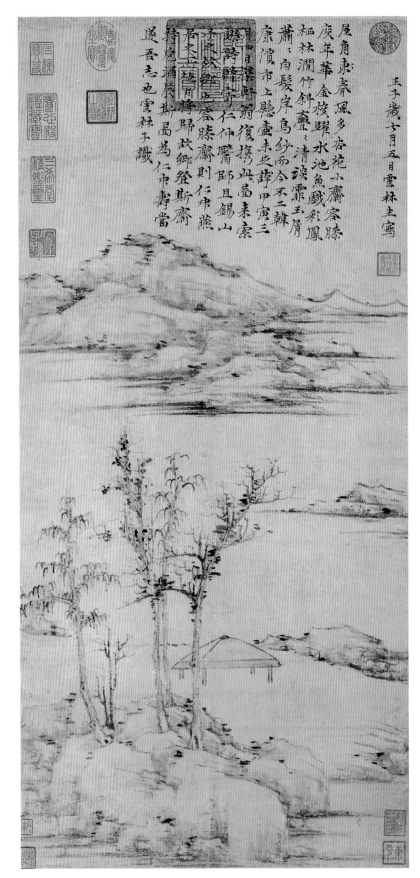

屋角春風多杏花小齋容膝
庚年華金鞍躍水池魚戲彩鳳
栖林潤竹斜檐々清談霏玉屑
蕭々白髮岸烏紗而今矛二韓
壬子歲女月五目雲林生寓
康瀆市上懸盧来乞評甲寅三
月某時翁復携此圖来索
縣詩臨寫仁仲醫師且錫山
吾之故鄉亦容膝齋則仁仲燕
居之室將歸故鄉登斯齋
持此酒展斯圖為仁仲壽當
壇吾志也雲林子識

230 예찬(倪瓚: 1301-1374년).
〈용슬재도(容膝齋圖)〉. 화축(畫軸).
지본수묵(紙本水墨). 원대

190

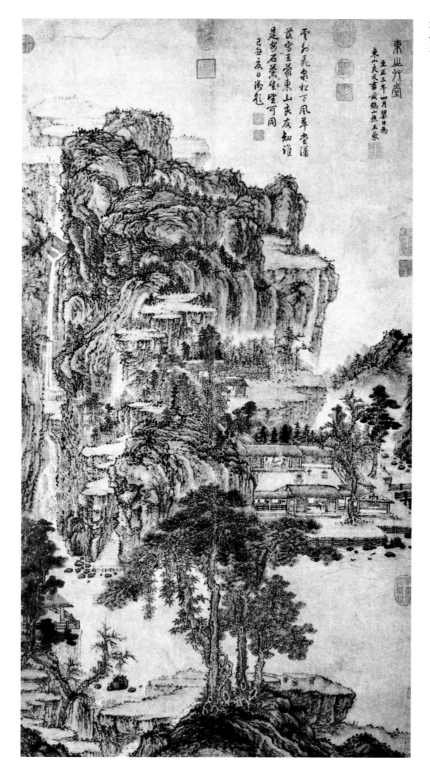

231 왕몽(王蒙 : 1308-1385년),
〈동산초당도(東山草堂圖)〉. 화축(畫軸).
지본수묵채색(紙本水墨彩色). 원대

나 일각구도(一角構圖), 기타 항주(杭州)의 남송 화원의 기법들이 전혀 쓰이
지 않았다. 우리는 이 작품에서 작가 자신이 마음속 깊은 내면을 이야기하
는 것을 느낄 수 있다. 명(明)의 대가인 심주(沈周)와 동기창(董其昌)은 모두
황공망이 동원과 거연에서 영감을 받았다고 발문(跋文)에서 기록하고 있지
만, 그의 자연스러운 필치는 그가 고전 양식에 얽매이지 않고 그 정신을 포

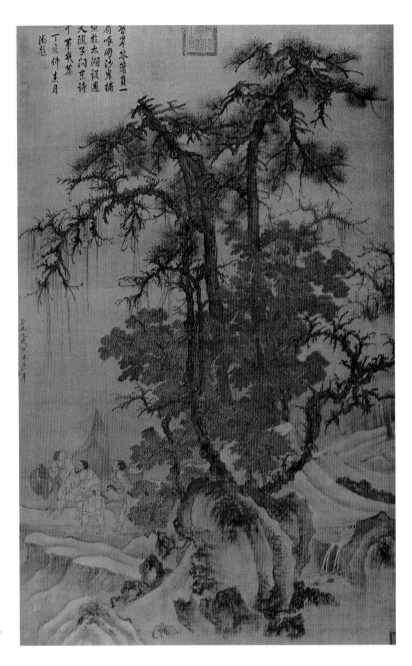

232 당체(唐棣 : 1296-1340년).
〈한림귀어도(寒林歸漁圖)〉. 화축(畫軸).
견본수묵채색(絹本水墨彩色). 원대

착하였음을 잘 보여주고 있다.

　　이같은 고아(高雅)하고 간결한 표현은 예찬(도판 230)에 의해 한층 더
발현된다. 부유한 지방 선비인 그는 가혹한 세금을 피하여, 거주할 수 있게
꾸민 배로 강소(江蘇) 남동부의 산기슭과 호수를 떠돌아다니거나, 절에 거
처하거나 친구들과 함께 살기도 하며 말년을 보냈다. 1368년 명조(明朝)가
수립되자 그는 옛집으로 돌아가서 평화롭게 임종을 맞을 수 있었다. 명대
의 문인들에게 예찬은 속박되지 않은 문인 화가의 이상적인 본보기였다.
황공망을 준엄하다고 한다면, 예찬은 어떤 말로 표현할 수 있을까? 예찬의
그림에는 바위 위에 나무 몇 그루, 강건너 몇 개의 언덕들, 그리고 빈 정자
가 전부이다. 형태들은 간결하고도 단순하다. 먹은 말라서 거의 회색빛으로
보이며, 여기저기에 준법을 사용하였는데 붓을 뉘어서 검게 하였다. "먹을

금같이 아껴라(惜墨如金)"라는 것은 예찬을 두고 한 말이다. 그는 감상자에게 어떠한 배려도 하지 않는다. 그의 그림에는 사람이 등장하지 않는다. 또한 배나 구름으로 화면을 생기 있게 만들지 않으며, 아무것도 움직이는 것은 없다. 그림을 관통하는 정적은 서로를 완벽하게 이해하는 친구 사이에 엄습한 정적과도 같다. 후대 작가들에 의해 수없이 그려진 모방작들은 그의 표면적인 유약함 속에 얼마나 큰 힘이 숨어 있는지, 또 그의 서투른 붓놀림 속에 얼마나 많은 재주가 녹아 있는지, 그리고 텅빈 듯한 화면 속에 얼마나 많은 풍부한 내용들이 들어 있는지를 여실히 보여주고 있다.

왕몽(도판 231)은 이와는 전혀 다른 유형의 화가이다. 그는 몽고 지배 하에 관직에 있었으며, 명조가 들어선 뒤 지방의 지사(知事)로 봉직하다가 1385년 옥사하였다. 그는 뒤틀린 듯한 선과 다양한 준을 사용하여 화면을 빽빽이 연결된 직물 표면처럼 표현하는 데 뛰어났다. 또한 아무것도 생략하지 않으면서, 그의 붓은 감수성이 풍부하며 구성은 명확하였다. 그는 아마도 석계(石谿)와 같이 불안할 정도로 강렬한 필법을 사용하면서도 결과적으로는 평온함을 얻은 몇 안되는 중국 화가 중의 한 명일 것이다.

이제 처음으로 전선(錢選)과 조맹부(趙孟頫)의 예를 따라서 화가들이 자연에서보다 예술 자체에서 영감을 얻는 것이 자연스럽게 되었다. 이러한 새롭고 혁신적인 태도는 후대의 화가들에게 심대한 영향을 미쳤다. 원 이전까지는 곽희(郭熙)가 이성(李成)에, 그리고 이당(李唐)이 범관(范寬)에 기반을 둔 것과 같이, 화가는 선배화가의 업적에 기반을 두고 자연에 보다 가깝게 하는 회화적 언어를 풍부하게 만들었다. 그러나 화가가 총체적인 전통을 돌이켜보면서 복고시키고, 여러 가지 변형을 시도해보고, 특히 10세기에서 11세기의 대가들의 화풍을 '방(倣)'하기 시작함에 따라 이러한 계승의 전통은 붕괴되었다. 예를 들면 당체(唐棣)는 이성과 곽희의 양식을 복고시키고 변형시켰으며, 오진과 황공망은 동원에게 신세를 졌다. 그리고 마원과 하규의 전통을 화원 화가가 모방할 수 있는 양식으로 변모시킨 화가들도 있었다. 이에 따라 "미술사적 미술"이라고 칭할 수 있는 이러한 미술은 위대한 전통에 의하여 양성되고 풍부해졌다. 또한 이러한 미술은 위대한 전통 안에 갇혀 버리기도 했으며 혹은 이를 깰 수 있는 강한 예술적 개성을 갖기도 하였다. 몽고 지배하에서 두번째이자 가장 광범위한 예술적 결과는 문인 화가들이 궁정과 그 문화에서 소원하게 되어 청대 말까지 지속된 문인화와 궁정화 사이에 깊은 간격이 생긴 것이다.

원대의 문인 화가들에 의해서 그림에 문학과 시를 결부시키는 것은 새로운 가치와 중요성을 얻게 되었다. 화가가 자신의 작품에 시나 화제(畵題)를 쓰는 것이 관행이 되었으며 여기에 친구나 후대의 찬미가들의 글이 더해져서, 그림이 글과 낙관으로 파묻힐 지경이 되기도 하였다. 그러나 중국인들의 시각으로는 이러한 행위가 그림을 망친다기 보다는 그 가치를 더욱 고양시키는 것으로 보았다.[2] 이 때부터 문인들은 서예가들과 같이 종이를 선호하게 되었는데 이는 종이가 비단보다 상당히 저렴하기도 하였지만 붓놀림에 대한 반응이 더욱 좋았기 때문이다.

묵죽(墨竹)과 같이 그리기 어려운 그림이 원대(元代)에 특히 애호되었다는 것은 조금도 놀랄만한 일이 아니다. 왜냐하면 원의 왕실에서 멀리 떨어져 홀로 은둔 생활을 하는 자존심 강하고 독립적인 문인들에게는 적합한 주제였기 때문이다. 실제로 그들에게 대나무는 잘 휘어지지만 강한 성격을

묵죽화

2 乾隆帝가 소장하고 있던 그림에 써넣은 畵題의 경우에는 그렇지만도 않았던 것 같다. 그는 수장하고 있던 王蒙의 어떤 산수화에 54字가 넘는 글을 써넣은 후 이렇게 첨가하였다. "앞으로 이 두루마리를 펼쳐볼 때 다시는 이 이상의 詩文은 써넣지 않겠다."

233 이간(李衎: 1260-1310년 활동).
〈묵죽(墨竹)〉. 화권(畫卷)의 부분.
지본수묵(紙本水墨). 원대

234 오진(吳鎭: 1280-1354년).
〈묵죽(墨竹)〉. 화책(畫册)의 한 엽.
1350년 작. 지본수묵(紙本水墨). 원대

가진 것으로, 모진 역경에 아래로 굽힐 망정 자신의 절개를 꺾지 않는 진정한 군자의 상징이었다. 나긋나긋하면서도 우아한 줄기와 칼끝과 같이 날카로운 잎은 붓으로 그리기에 너할나위없이 좋은 주제이다. 그리고 무엇보다도 먹으로 그리는 대나무 그림은 가장 어려운 예술인 서예와 매우 밀접하게 연관되어 있다. 대나무를 그릴 때에는 하나하나의 줄기와 잎의 형태와 위치를 분명하게 표현해야 한다. 잎과 줄기의 매끄럽지 못한 결합은 산수화에서와 같이 안개 속에서 적당히 처리될 수 없기 때문이다. 화면에서 가까운 잎은 짙게, 멀리 떨어진 잎은 어슴푸레하게 변하는 단계를 정확히 판단하여야 하며, 줄기에서 잎으로의 균형, 잎과 여백과의 조화가 정확하게 맞아야 한다. 이러한 것을 다 이룬 후에도 화가는 대나무가 어떻게 생장하는지를 알아야 하며, 자라는 식물체인 대나무의 생생한 움직임을 화면에 전달하여야 한다. 따라서 위대한 묵죽화는 매우 높은 경지를 이룬 대가의 작품이라 할 수 있다.

대나무 그림이 처음으로 유행한 것은 육조시대였다.[3] 당시에는 소폭의 화면에 그릴 경우를 제외하고는 먹으로 줄기와 잎의 윤곽선을 먼저 그리고 그 안을 색으로 채워넣는 것이 보편적인 방법이었다. 이와 같이 공이 드는 기법은 대개 화원 화가들에 의해 전수되었으나, 북송의 화가인 최백(崔白)과 14세기의 거장인 왕연(王淵)도 이 방법을 가끔 사용하였다. 대나무 그림은 당대에는 다소 구식으로 여겨진 것 같으나(송 휘종의 소장품에도 당대의 대나무 그림은 없었다), 문동(文同)과 시인이자 서예가인 소동파(蘇東坡)로 대표되는 북송대에 널리 유행하게 되었다. 원대에는 특히 예찬(倪瓚)과 조맹부(趙孟頫)와 같이 몇몇 위대한 문인 화가들에 의해 묵죽화가 완성되었다. 가장 정밀한 예술인 묵죽 분야에서 조맹부에게는 자신의 부인이자 중국의 위대한 여류화가 중의 하나인 관도승(管道昇)이라는 경쟁자가 있었다. 문동의 화법을 배운 이간(李衎)은 아마추어 식물학자이자 화가로서 일생 동안 묵죽의 연구에 매진하였다. 대나무에 대한 삽도가 있는 그의 저작인 『죽보상록(竹譜詳錄)』은 묵죽을 배우는 모든 이들에게 지침서가 되었을 뿐 아니라 묵죽에 관한 후대의 저술은 여기서 시발점이 되었다. 이간이 이룩해 놓은 것보다 더욱 자연스럽고 유려한 묵죽으로 이 책에 실린 오진(吳鎭)의 작은 화첩이 있다. 이 묵죽에서 주목할 만한 것은 간결한 필획으로 그림과 서예의 미묘한 조화를 이루어 낸 것이다.[역4]

원대는 장식미술에서 퇴보했거나 답보 상태를 유지한 시기로 생각되어 왔으나 이제는 반대로 혁신과 기술적 실험을 이룬 시대로 인식되고 있다. 가령 도자기에 있어서 유약 아래 붉은색이나 청색의 안료를 칠하는 새로운 기법 같은 것이 발명되었거나 외국에서 수용되었고, 유약 밑에 부조로 표현하는 옛 기법이 다시 부활되었다. 자주요(磁州窯)와 균주요(鈞州窯)를 제외한 나머지 북방요들은 요와 금, 그리고 몽고의 침입 아래 거의 소멸되었고, 도자 산업의 중심지는 중부와 남부로 영원히 옮겨지게 되었다. 절강의 용천(龍泉)과 여수(麗水)에 위치한 가마들에서는 대규모로 계속해서 자기가 생산되었다. 실제로 몽고가 이룬 대제국의 영향권 아래 근동으로의 도자기 수출이 증가되었을 것으로 생각된다. 1327년의 연기(年記)가 있는 런던의 퍼시벌 데이비드 재단(Percival David Foundation) 소장의 손잡이가 달린 병은 바로크적 취향이 선호된 이 시대의 전형적인 작품이다. 유약 밑에 부조로 당초문이 시문된 이 병은 정교하기는 하지만 다소 멋없는 느낌

3 張彦遠의 『歷代名畵記』에서 A.D. 600년 이전에 제작된 3점의 묵죽화에 대해 언급하고 있으며, 敦煌에 있는 六朝時代의 몇몇 벽화들에서도 대나무 그림이 보인다.

역주
4 중국의 묵죽화에 대하여는 李成美, 「중국 묵죽화의 기원 및 초기 양식의 고찰」『考古美術』 157호 (1983, 3月)와 同著, 「元 李衎의 竹譜詳錄의 성격과 형성배경」『美術資料』 35호(1984, 12月) 참조.

도자기

235 접시. 청자 유약을 입힌 자기 (磁器). 용과 구름을 새긴 부분은 유약을 바르지 않았다. 원대

236 병(甁)과 대(臺). 청백자(青白磁). 부조로 연주(連珠) 문양을 새겨 장식하고 청백유(青白釉)를 입힌 자기(磁器). 원대

이다. 또한 접시의 중앙에 부조로 용과 같은 장식적인 문양을 새기고 유약을 바르지 않고 남겨두는 기법은 더욱 대담하다. 이러한 부조로 된 문양들은 손으로 시문되기도 하였으나, 꼭같은 용 문양이 새겨진 퍼시벌 데이비드 재단 소장의 유약이 발라진 청자 접시와 유약이 없는 청자병 세트는 압형성형(壓型成形)이 사용되었다(도판 235). 그리고 반점이 있는 청자인 비청자(飛青磁)도 원시대에 발명되었을 것으로 추정된다. 14세기 중반까지 용천요의 도자기 질이 저하되기 시작하는데, 이는 아마도 강서성(江西省)의 경덕진(景德鎭) 가마들과의 경쟁에 의한 결과일 것이다.

송대에서 경덕진요의 가장 뛰어난 작품은 청백자(青白磁)와 북방 정요(定窯)를 모방한 백자였다. 그러나 14세기 초부터 새로운 기술들이 탐구되고 있었다. 1322년 이전에 쓰여진 『부량현지(浮梁顯志)』에 의하면 "압형성형(壓型成形) 기술자, 문양을 칠하는 기술자, 문양을 부조하는 기술자가 있다."고 기록되어 있다. 문양을 칠하는 것에 대해서는 잠시 뒤에 언급하고자 한다. 압형성형과 문양을 부조하는 기법은 소위 추부기(樞府器 : 樞密院에 의한 그릇)라는 그릇에서 찾아 볼 수 있다. 아마도 추부기는 경덕진에서 황제의 명에 의해서 처음 만들어진 것 같다. 추부기에는 주로 사발과 접시의 기형에 청백유를 칠하기 전에 대개 작은 꽃가지, 연잎, 구름 속에 봉황과 같은 문양이 칼로 새겨지거나, 압축성형되거나 붓으로 칠해졌다. 때로는 추부라는 글씨나 복(福), 수(壽), 녹(祿)과 같은 상서로운 글씨들이 표현되기도 하였다. 이 외에 추부기로서 굽이 있는 잔, 물병, 병, 항아리가 있는데, 표면에는 첩화(貼花)기법으로 대개는 연주문(連珠紋)으로 구획되었다. 그리고 보살상(菩薩像)이 주류를 이루는 작은 상들이 있는데, 이들은 개인의 가정에서 봉안되었던 것이다. 도판 237에 실린 관음상(觀音像)을 포함하여 섬세한 몇몇 소상(小像)들이 북경의 원대 유적지에서 발굴된 바 있다.

유리홍(釉裏紅)과 청화백자(青華白磁)

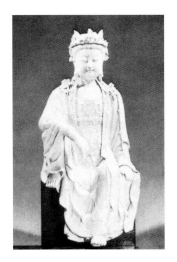

237 관음상(觀音像). 청백자(青白磁). 원(元) 수도 대도(大都 : 北京) 유적지에서 발굴. 원대

14세기 중반 이전에 경덕진(景德鎭) 가마에서 이루어진 또다른 혁신적인 기법은 유약 밑에 동(銅)을 함유한 진사(辰砂)로 문양을 칠하는 것인데, 이 기법은 한반도[高麗]에서 창안된 것으로 보인다. 초기의 가장 매력적인 그릇으로는 우아한 배[梨] 모양의 몸체와 꽃가지 문양이나 구름 문양이 스케치 풍으로 장식된 나팔꽃 모양의 구연부(口緣部)를 갖춘 병이 있다. 명대(明代)에는 문양이 더욱 정교해졌으나 유리홍은 다소 탁해졌다. 이어서 15세기에는 유약 밑에 코발트 안료를 사용하게 되면서 유리홍은 더 이상 사용되지 않게 되었다. 잠시 동안 유약 밑에 유리홍과 코발트 안료를 혼합하려는 시도도 있었으며 양각으로 연주문을 시문하거나, 칼로 새기거나, 투각(透刻)하는 기법까지 시도되었다. 여기 도판 238에 실린 하북성(河北省) 보정(保定)에서 출토된 술항아리는 여러 기법들이 적용된 좋은 예인데, 원대의 보편적인 취향이 나타나 있다.

도자사(陶磁史)의 전체 역사에서 아마도 청화백자(青華白磁)만큼 칭송받은 그릇은 없을 것이다. 이 그릇은 일본, 인도차이나, 페르시아에서도 모방되었으며, 델프트(Delft)와 그 밖의 유럽 도자기 제작에도 중요한 영향을 미쳤다. 청화백자의 추종자들은 보루네오의 원주민에서부터 휘슬러(Whistler)나 오스카 와일드(Oskar Wilde)에 이르기까지 광범위하며, 아직도 그 매력은 여전히 유효하다. 청화백자가 언제 중국에서 처음 만들어졌는가에 대해서는 많은 논쟁이 있었다. 유약 밑에 문양을 그리는 것은 일찍이 당의 호남(湖南)과 사천(四川) 지방에서 시행되었고, 송의 자주요(磁州窯)에서

196

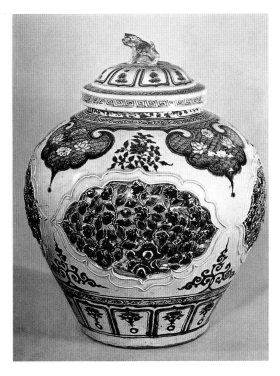

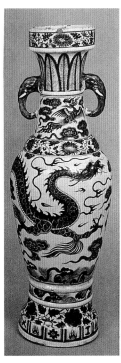

238 술항아리. 투조(透彫)와 청화(靑華), 유리홍(釉裏紅)으로 장식된 백자(白磁). 하북성(河北省), 보정(保定)에서 발굴. 원대

239 쌍으로 된 화병. 1351년 강서성(江西省)의 한 사원에 헌납. 청화자기(靑華磁器). 원대

보다 성공적으로 이루어졌다. 청화백자에 대한 논쟁은 초기의 역사가 계속되지 않는다는 점에서 복잡해진다. 양주(揚州)의 당 유적지에서 발견된 둔탁한 코발트로 그려진 꽃과 나비가 있는 청화백자 편들은 멀리 북부의 하남성의 공현요(鞏縣窯)에서 제작된 것으로 생각된다. 반면 송시대로 편년되는 절강성의 소흥(紹興)과 용천요와 강서성의 길주요(吉州窯)에서는 질이 나쁜 청화백자 편이 발견되고 있다. 그러나 14세기 전까지는 점차적인 발전이 진행되지 않은 것 같다. 1351년의 연기(年記)가 있는 것으로 강서성(江西省)의 한 사원에 헌납된 런던의 퍼시벌 데이비드 재단의 유명한 쌍으로 된 화병이 생산되면서 청화의 발전은 가속화되었다. 수장가와 감상자의 개요서인 1387~88년의 『격고요론(格古要論)』에는 오채(五彩)와 더불어 청화는 "매우 저속"하다고 간단히 언급하고 있다.

　원대(元代)로 편년되는 확실한 도자기 기형들로는 크고 화려하게 장식된 접시들, 배 모양의 병들, 근동(近東)의 기형인 물병과 플라스크, 사발, 굽이 달린 컵 등이 있다. 장식 문양으로는 근동의 첨정(尖頂) 홍예문, 중국의 용, 연화, 국화줄기, 잎으로 연결된 좁은 띠가 있으며, 이 중 몇몇 문양은 이미 남송의 길주요에서 나타난 바 있다. 데이비드 재단 소장의 병이 만들어질 무렵에는 경덕진의 도공과 문양을 그리는 장인들이 자신의 분야에 충분히 정통해 있었으며, 이후 백 년 동안에 만들어진 병과 접시들의 탁월한 기형과 장식의 아름다움은 비견할 대상이 없다. 도안은 자유롭고 대담하면서도 섬세하고, 청화의 색은 맑은 울투라마린에서 안료가 엉겨서 가장 두터운 곳은 검정색을 띠는 회색기가 탁한 청색에 이르기까지 다양하다. 청화의 이러한 잘못된 채색은 16세기에는 완전히 사라졌는데 18세기에는 오히려 이를 교묘하게 흉내내기도 하였다.

10
명(明)

몽고가 통치력을 상실하면서 중국 중원 지역을 강타하였던 혼란은 1368년 주원장(朱元璋)에 의하여 마침내 종식되었다. 주원장은 목동에서 승려로, 그리고 산적과 반란군 장군에서 황제가 된 인물로 자신의 군대를 북부로 보내, 원의 마지막 통치자가 도망가 버린 북경을 점령하였다. 그는 스스로 황제임을 선포하고 남경(南京)에 도읍을 정한 뒤 4년만에 전성기의 당이 통치하였던 모든 영토를 회복하였을 뿐 아니라 바이칼을 가로지르는 지역과 만주 지역까지 세력권을 넓혔다. 그는 남경에 세계에서 가장 긴 32km나 되는 도성을 축조하여, 주원장과 그의 후계자들이 다스린 중원과 강남지방은 새로운 위엄과 풍요를 누리게 되었다. 그러나 1421년 제위를 찬탈한 세번째 황제인 영락제(永樂帝)는 권력투쟁의 중요한 지지 기반이 되었던 북경으로 수도를 다시 이전하였다.[1] 오늘날 우리가 보는 바와 같은 규모로 북경을 다시 건설한 사람이 바로 영락제인 것이다. 그러나 북경은 두 가지 점에서 수도로 적합치 못한 장소였다. 즉 당시 새로운 경제의 중심지인 양자강 유역에서 너무 멀리 떨어진 북부에 위치하고 있었고 또 이민족의 공격을 받기 쉬운 위치에 있었다. 지금의 만주족인 북방 이민족들은 장성을 넘기만 하면 바로 수도의 입구로 진입할 수 있었다. 이후 명조를 괴롭혔던 일련의 역사적 사건들은 중요한 몫을 하였던 중앙과 남부 중국으로부터 수도가 너무 외곽에 위치한 점과 북경에서 64km밖에 떨어져 있지 않은 장성에서 끊임없이 일어나는 긴장 상태에서 발생되는 것들이 대부분이었다. 공격적인 영락제는 국경을 안전하게 지켰지만, 연약하고 부패한 그의 후계자들은 조정의 환관들과 지방 반란군의 희생물이 되어 오래지 않아 북방 국경 지대는 무방비 상태로 남게 되었다.

우리는 이미 전국시대(戰國時代)와 한(漢)과의 관계는 고대 그리스와 고대 로마와의 관계와 일치한다고 서술한 바 있다. 역사는 결코 반복되지 않는다고 하지만 명과 송의 너무나 비슷한 역사는 지적하고 넘어가지 않을 수 없다. 로마 제국을 성격지웠던 권력과 부패, 웅장함과 결핍된 상상력은 명 왕조에서도 그대로 노출되었다. 명이 모범으로 삼았던 것은 그들이 멸시하였던 유약하고 환상적인 송이 아니라 때로는 속되다고 이야기되는 당의 영광과 활력이었다. 15세기 초에 명은 막대한 힘을 가지고 있었다. 명의 수군(水軍)은 황제의 총애를 받았던 환관으로 수군 제독이 된 정화(鄭和)의 지휘 아래 남해 바다를 휩쓸고 다니고 있었다. 그러나 그는 정복에는 관심이 없었다. 중국은 바다 너머로 자신들의 제국을 넓히려는 관심은 가져 본

1 영락(永樂)은 정확하게 말하자면 황제의 이름이 아니고 성조(成祖)가 그의 통치 기간 전체에 부여한 상서로운 연호인데, 이에 따라 몇 년마다 새로운 연호를 쓰던 옛날 제도가 소멸되게 되었다. 이러한 관습은 청대까지 계속되었다. 예를 들면 강희(康熙)는 성조(聖祖)의 연호이며, 건륭(乾隆)은 고조(高祖)의 연호이다. 이러한 연호는 도자기에서 가장 많이 사용되고 있는데, 이로써 서양에도 잘 알려져 있으므로 이 책에서 연호를 계속 쓰고자 한다.

240 팔달령(八達嶺)의 장성(長城). 주로 명대에 건축

적이 없었다. 1404년과 1433년 사이의 5번의 출정은 단지 깃발을 휘날리며 동맹을 맺고 무역 항로를 개설하기 위한 것이었으며 때로는 궁정에 상납할 진귀한 물건들을 모으는 데 그 목적이 있었다. 중국은 외부 세계에 대하여 이러한 것 이외에는 다른 관심을 기울이지 않았다. 그러나 15세기가 채 끝나기 전에 바스코 다 가마(Vasco da Gama)는 희망봉을 돌았다. 그리고 1509년에 포르투칼인이 말라카 해협에, 그리고 1516년에는 광동(廣東)에 들어오게 되어 중국은 마침내 자신들의 연안에서 위협적인 행동을 하는 서구 오랑캐의 존재를 고려하지 않으면 안되었다.

　　이 무렵 명 왕조의 화려한 궁중 생활 이면에는 서서히 무기력한 상태가 잠복되어 가고 있었다. "팔고문(八股文)"[역1]이란 복잡한 형식의 글을 중요시하는 과거제도에 의해 선발된 관리들은 사고방식이 점차 보수적이고 관습적으로 되어 갔다. 조정에 봉직하는 관리들은 창작적인 연구 활동보다는 『영락대전(永樂大典)』이라는 방대한 저작물을 준비하는 데 큰 힘을 쏟았는데 이 책은 1403년과 1407년 사이에 편찬된 11,095권에 달하는 백과사전이다. 송의 황제들은 학자들과 화가들에 의해서 최고의 지성인이 되도록 고무 받은 학식 있고 고상한 인물들이었다. 반면 명의 황제들은 대부분 악한이나 찬탈자가 아니면 궁정의 권모술수에 희생된 유약한 인물들이었다. 결과적으로 회화에서 궁정의 전통은 경직된 화원 제도에 의해 사라져 버렸고, 중요한 발전은 궁정에서가 아니라 대부분이 원대(元代)의 독립적인 문인에 의해 확립된 전통을 이어받은 개개인의 학자들이나 수장가들, 아마추어에게서 발견된다. 만일 후기의 회화사가 문인들의 삶과 작품으로 쓰여진다면, 이제부터 우리는 중국의 강소성 남부와 절강성 북부를 포함하는 남동부지역으로 관심을 쏟아야 할 것이다. 이 지역들은 농산물과 비단이 풍부하여서 대부분 물질적인 부와 문화적인 부가 향유되고 창조되는 곳이었다. 소주(蘇州)를 중심으로 이 곳에서 15세기의 지주 계층의 문인들은 자신들의 땅을 경작하면서, 연못을 파고 인공산을 쌓은 유명한 정원을 만들었

역주

1 八股文은 明代 관리등용시험에 사용하던 문장 기법으로 구성 형식과 글자 수까지 격식이 있고 전체가 對偶로 이루어지는 지극히 형식적인 문장 방식이었다. 이는 明代의 형식주의를 상징하는 것이기도 하였다. 金學主, 『中國文學史』(新雅社, 1989) p. 482.

241 강소성(江蘇省) 소주(蘇州)에
있는 유원(留園).

다. 바로 그곳에서 학자, 시인, 화가들은 훌륭한 삶의 결실을 즐겼던 것이다.
정자와 구불구불한 길이 있고 태호(太湖)의 밑바닥에서 캐 온 것으로 대개
는 수석 전문가들에 의해 손질된 환상적인 바위들로 꾸며진 소주와 무석
(無錫)에 있는 몇몇 정원들은 현재 관람객들을 위해 복원되었다. 이러한 정
원들 중에는 유원(留園)과 졸정원(拙政園)이 있다. 뉴욕의 메트로폴리탄 박
물관에서 주도면밀하게 재현된 망사원(網師園)의 뜰 중 하나는 소주의 버
려진 정원에서 구해 온 우아한 수석들로 이 책에 실린 바와 같이 한층 훌
륭해졌다(도판 242).

소주와 그 근방에는 위대한 개인 수장가들이 몰려 있었다. 이들 중 항
원변(項元汴: 1525∼1590)과 양청표(梁淸標: 1620∼1691)는 그들의 낙관이
진짜라고 확인된다면 모든 수장가들에게 그 작품이 보장될 정도의 안목 있
는 수장가였다. 이제까지 남아 있던 송·원대 걸작품들을 모은 것은 명대

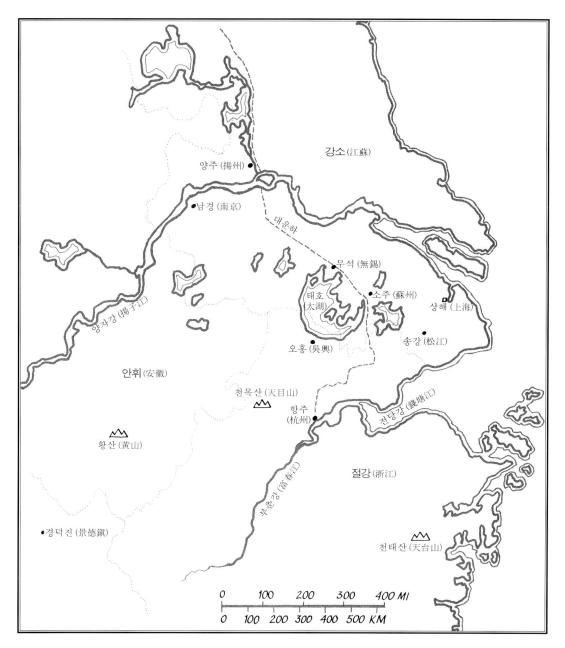

지도 12 강남(江南)지방 예술의 중심지

의 황제들이 아니라 바로 중국 남동부에 거주하던 이러한 개인 수장가들이었다. 이들의 작품들 중 일부는 후일 18세기의 청대 황실 소장품으로 들어가기도 하였다.

훌륭한 삶은 그림을 익히는 것뿐만 아니라 사유하는 기쁨을 누릴 수 있는 여가를 의미한다. 명대에는 여러 학파들이 있었지만, 주류는 불교와 도교적 색채를 띤 신유학(新儒學)이었다. 북송의 신유가는 스스로를 수양하는 데 있어 "사물을 탐구(格物致知)"하는 것을 중요시하였다. "사물을 탐구"하는 데에는 정신과 사물의 내재적인 원리뿐 아니라 사물 자체의 현상과 대상에 대한 연구가 포함되어 있다. 그러나 명대에 이르러서는 외부 세

계에 대한 연구는 정신과 원리와의 관계, 또는 지식과 실천과의 관계 등의 연구로 옮겨가게 되었다. 사물을 엄격하게 분석하는 연구보다는 왕양명(王陽明) 같은 사상가들에 의해 사물을 일반화하려는 연구에 치중하였다. 명대 문인들의 그림은 그들의 이러한 사고와 마찬가지로 보다 직관적이고 일반적인 경향을 띠었다. 마치 그들 이전의 화가들이 자연으로부터 그들이 필요한 모든 것을 배웠던 것과 같이 이제는 소동파(蘇東坡)의 예에서 보듯이 산과 물, 바위와 나무를 빌어 단지 자신들의 생각과 감정을 표현하는 수단으로 삼았다.

명대 화가들은 송대 그림들에 비하여 못한 점도 있지만 더 나은 점도 있다. 더 못한 점은, 이번 장에서 다루게 되는 심주(沈周)와 문징명(文徵明)의 산수화를 범관(范寬)과 장택단(張擇端)의 것과 비교해 보면 알 수 있듯이, 자연에 대하여 별로 언급하지 않은 점이다. 더 나은 점으로는 이제는 그림에 시적이고 철학적인 내용이 실리게 된 점이다. 사물을 표현하는 데 있어 산수화의 관습적인 어법으로는 충분치 않게 되었던 것이다. 이러한 것은 중국인들이 말한 바와 같이 회화적인 이미지를 넘어서는 그 이면의 사고를 넓혀서 표현할 수 있게 도와준다. 이에 따라 화가의 화제(畵題)는 더욱더 시적이고 철학적인 어조로 되어 갔다. 이러한 높은 수준의 그림은 더욱더 지식인들의 사고와 태도가 융합되어가서, 사회의 나머지 구성원들이 접하기에는 너무 어려워졌다.

색도인쇄(色度印刷) 명대는 위대한 미술 연구의 시대였다. 감상가들과 수장가들뿐 아니라 화가 자신들도 자연보다는 주요한 예술 활동의 본질적인 부분인 옛대가의 그림을 배우고 임모하는 데서 작품의 영감을 얻었다.

이 시대부터 아마추어 화가들이 발휘하기 시작한 옛대가들의 양식에 대한 백과사전식 지식은 색도인쇄의 발전에 의한 것이다. 중국 아니 세계

에서 알려진 가장 초기의 색도인쇄는 1346년의 명문이 있는 두루마리로 된 불교 경전에 두 가지 색으로 인쇄된 권두화(卷頭畵)이다. 명시대에는 애정소설에 칸이 구획되고 그 안에 5색으로 삽화가 그려졌다. 전체가 색도인쇄된 최초의 책 중 하나는 1606년 출판된 『정씨묵원(程氏墨苑)』이다. 이 책에는 당시의 위대한 제스위트교 선교사인 마테오 릿치(Matteo Ricci)가 저자에게 준 단색 판화를 모사한 것도 몇 개 포함되어 있다. 색판화의 발전은 수집가의 이름을 따서 『캠퍼 시리즈(Kaempfer Series)』라고 불리는 작가 불명의 17세기 판화와 1633년에 출판된 『십죽재서화보(十竹齋書畵譜)』에서 그 절정을 보았다. 이후 그림에 대한 입문서가 점차 출판되기 시작하였는데 그 중 가장 유명한 것은 1679년에 5권으로 나뉘어서 출판된 『개자원화전(芥子園畵傳)』[역2]이다. 이 책은 그 후 더욱 보완되었으며, 오늘날에도 중국 학생들과 아마추어들에게 기술적인 지침서로 사용되고 있다.

　　17세기 후반에는 중국의 색도인쇄가 일본으로 전해져서 미술의 성장에 자극이 되었다. 그러나 일본에서 전면 색도인쇄는 18세기 중반까지도 발전되지 못하였다. 그러나 반면 일본에서 색도인쇄는 독자적인 영역을 지

역주

2 『芥子園畵傳』은 初集 5卷(山水譜)이 1679년에 王槩에 의해 발간되었으며 1701년에 二集(蘭竹松菊譜)과 三集(草虫花卉, 翎毛譜)이 계속 출간되었다. 국내에는 李元燮, 洪石蒼 공역의 『芥子園畵傳』(서울, 綾城出版社, 1976)이 있으며 연구서로는 金明仙「조선 후기 南宗文人畵에 미친 芥子園畵傳의 영향」이화여대 석사논문(1991)이 있다.

243 〈석류〉. 『개자원화전(芥子園畵傳)』의 다색목판화. 17세기

닌 중요한 미술 형태로 발전하였고, 일본의 색판화 대가들은 판화라는 매체의 한계를 인식하고 개발하였다. 중국에서 색도인쇄는 그림의 종속적인 위치에서 먹과 수묵화에 가장 근접한 느낌을 주고자 하였다. 색도인쇄는 아쉽게도 19세기에 쇠퇴하였으나 20세기에 다시 부활하였다. 북경의 영보재(榮寶齋) 화실은 장식된 편지지와 200개의 개별적인 판으로 충실히 인쇄한 그림 복제품으로 유명해졌다.

명의 원체화(院體畵)와 직업화

244 〈연잎과 연근〉.『십죽재서화보(十竹齋書畵譜)』의 다색목판화. 명대, 17세기 초기

245 여기(呂紀 : 15세기 말-16세기 초). 〈설안쌍홍도(雪岸雙鴻圖)〉. 화축(畵軸). 견본수묵채색(絹本水墨彩色). 명대

명의 궁정에서는 문인 화가와 화원 화가 사이를 중재할 말한 조맹부와 같은 위치의 인물이 없었다. 이들 문인 화가들은 궁정 화가들과 거리를 두었고 궁정의 미술을 개선시키기 위한 어떠한 노력도 하지 않았다. 명의 황제들은 당의 제도를 따라 한림원(翰林院)의 부속 기구로 화원을 두었으나 이전과 같이 문화와 예술의 중심역할을 하지는 못했다. 화원은 황궁 내의 인지전(仁智殿) 안에 설치되었으며, 궁정 환관(宦官)의 지배를 받는 특별한 기구에 속하였다. 화원들은 문신과 구별되는 높은 군대 계급으로 우대되었고, 좋은 조건으로 대우받았다. 그러나 이러한 호의는 엄격한 원칙과 규정에 철저히 복종해야 한다는 것을 의미하였다. 화원들은 생명의 위협을 느끼는 공포 속에 살았다. 홍무제의 재위기간 동안 주위(周位)와 조원(趙原)을 비롯한 네 명의 화가가 포악한 황제의 비위를 거슬렸다는 이유로 처형 당했다. 그러나 이러한 상황에도 좋은 작품들이 창작되었다는 것은 놀라운 일이다. 황제 자신이 화가였던 선덕제(宣德帝 : 1426~14350) 시기에는 다수의 중진 궁정 화가들의 여건이 개선되었고 당시 영예로운 계급인 대조(待詔)의 벼슬이 주어지기도 하였으나, 대진(戴進)은 황제를 알현할 때 입는 관복의 색인 붉은색을 어부의 옷에 은유적으로 칠했다는 이유로 파면 당하기도 하였다.

궁정 화가 가운데 가장 재능이 뛰어났던 화가인 변문진(邊文進 : 약 1400~1440)은 화조화(花鳥畵)가 특기였다. 그는 윤곽선 안에 색을 칠해 넣는 오대(五代)의 거장 황전(黃筌)의 구륵전채법(鉤勒塡彩法)을 사용하여 섬세하고 장식적인 양식으로 작업하였다. 당시에 그는 현존하는 위대한 세 명의 화가 중의 한 명으로 꼽혔다. 실제로 선묘와 채색이 섬세하고 완벽한 그의 그림은 궁정의 수많은 방들을 장식하기 위하여 그림을 그렸던 당시의 어떤 궁정 화가들보다 휘종(徽宗)의 그림에 가깝다. 궁정 화가 중 뛰어난 사람 가운데 하나인 15세기 후반의 화가 여기(呂紀)는 장엄하게 화려한 구성과 화려한 색채, 명쾌하고 간결한 형태, 보수적인 양식으로 그려 당시의 후원자인 황제의 취향에 적절하게 부합하였다. 산수화에 있어서 궁정 화가들의 모델은 마원(馬遠)과 하규(夏珪)였다. 이는 마원과 하규 역시 화원 화가였고 화조화가들과 마찬가지로 자기 표현보다는 배워서 습득되는 기법을 작품의 근간으로 삼았기 때문이었다. 예를 들면 예단(倪端)은 마원을 본보기로 삼았고, 주문정(周文靖)은 마원과 하규를, 일본의 위대한 산수화가인 셋슈(雪舟)에게 감명을 준 이재(李在)도 마원과 하규를 본받았다. 한편 여기에 실린 아름다운 화권에서 보듯 석예(石銳)는 북송대의 거비파 산수화풍을 보다 오래된 전통인 청록산수기법과 멋지게 결합시키기도 하였다. 그러나 송대의 낭만적인 신비스러운 요소들은 화사한 절충적 양식 속에 시가 산문으로 변하듯 경직되고 말았다.

명대 화원에서 활동하던 높은 기량의 산수화가인 대진(戴進 : 1388~1452)은 15세기까지 남송원체화풍이 잔존하였던 절강성(浙江省)의 항주(杭

246 석예(石銳 : 15세기 중엽). 〈누각산수도(樓閣山水圖)〉. 화권(畵卷)의 부분. 견본수묵채색
(絹本水墨彩色). 명대

州) 태생이다. 화원에서 물러나 항주로 돌아온 후 그의 영향력은 그 지역에
널리 퍼져 모호하게 연관된 일군의 직업 화가들에게 그가 살았던 지방의
이름을 붙일 정도로 광범위한 영향을 미쳤다. 이렇게 형성된 절파(浙派)는
마원과 하규의 전통적인 형태와 수법을 구체화하면서도 대단히 비화원적
인 느슨함과 자유분방함을 가지고 있었다.[역3] 이러한 예로서 대진의 두루마
리 그림의 일부인 〈어락도(漁樂圖)〉(도판 247)가 있다. 절파의 다른 우수한
화가로는 오위(吳偉)와 장로(張路)가 있는데, 두 사람 모두 산수화 속에 인
물을 그리는 것을 잘하였다. 명대 말기에 절파는 남영(藍瑛 : 1578~1660)의
우아한 절충적인 작품에서 짧은 기간 다시 꽃을 피웠다.

 번창하던 명대 중엽의 오현(吳縣) 지방은 중국 예술가들의 수도이자 심
주(沈周 : 1427~1509)가 활동하던 지역이었다. 심주는 당(唐)으로까지 거슬
러 올라가는 긴 계보의 오현 산수화가들의 중심인물이었으며 오파(吳派)의
창시자로 간주된다. 심주는 벼슬을 택하지 않고 부유한 지주로서 학자들과
수장가들 모임의 일원으로 안온하게 은둔생활을 즐겼다. 학문적인 스승인
유각(劉珏)의 지도 아래 심주는 남송의 원체 양식으로부터 원의 은일자들

역주
3 浙派에 대하여는 鈴木敬, 『明代繪
 畵史 硏究: 浙派』(木耳社, 1968)와
 전시도록인 Richard Barnhart,
 *Painters of the Great Ming: The
 Imperial Court and the Zhe School*
 (Dallas Museum of Art, 1993) 참조.

문인화 : 오파(吳派)

247 대진(戴進 : 1388-1452년). 〈어락도(漁樂圖)〉. 화권(畵卷)의 부분.
지본수묵채색(紙本水墨彩色). 명대

2 Richard Edwards, *The Field of Stones: A Study of the Art of Shen Chou* (Washington, D.C., 1962), p. 40에서 재인용.

역주
4 載鶴携琴湖上歸, 白雲紅葉互交飛.
儂家正在山深處, 竹裏書聲半榻扉.

248 심주(沈周 : 1427-1509년).
〈방예찬 산수도(倣倪瓚山水圖)〉. 화축
(畵軸). 1484년 작. 지본수묵(紙本水墨).
명대

의 화풍에 이르기까지 광범위한 양식을 습득하였다. 그의 유명한 예찬풍의 산수화는 명시대에 일어났던 문인화의 새로운 변화를 극명하게 보여준다. 말하자면 예찬의 그림이 엄격할 정도로 소박하고 금욕적이라고 한다면, 심주의 그림에는 인간적인 온기가 녹아든 외향적인 면이 구사되어 있다. 이는 심주가 "예찬은 단순하다. 그러나 나는 복잡하다."라고 말한 바와 같으며 그 어려운 대가인 예찬의 풍으로 그릴 때마다 스승이 그에게 "과하군! 과해!"라고 소리친 것과 같은 맥락이다.

심주는 단순한 모방자는 아니었다. 그는 온전히 자신의 것으로 하나의 양식을 만들어냈다. 길게 펼쳐지는 대관산수(大觀山水)이거나 높은 산이 그려진 축화(軸畵)이거나 혹은 작은 화첩이거나 그의 붓질은 우연한 듯 보이나 실제로는 견고하고 확신에 차 있으며 그림의 세부는 수정과 같이 명료하나 결코 눈에 거슬리지 않는다. 또한 그의 인물은 카날레토(Canaletto)의 인물처럼 소략하게 표현되었으나 개성이 충분히 발휘되었으며, 구성은 개방적이고 형식에 구애받지 않으면서도 완벽하게 하나의 유기체를 이루어냈다. 그는 색채를 사용함에 있어서 탁월한 신선함과 절제를 가지고 표현하였다. 이러한 까닭에 그가 당대의 문인 화가들에게나 현재의 감정가들에게 그처럼 좋은 평가를 받는 것이 전혀 놀라운 일이 아니다. 그가 황공망(黃公望)에게 영향받았다는 것은 여기에 소개된 화첩인 〈호상귀로도(湖上歸路圖)〉(도판 250)의 양식과 주제에 잘 나타나 있다. 화면에 친구처럼 그의 옆에 선 한 마리 학은 대치도인(大癡道人) 황공망을 떠오르게 한다. 화면 상단에 심주는 다음과 같이 써놓았다.

거문고를 가지고 학과 더불어 집으로 돌아가는 호수 위에 오르니
흰 구름에 붉은 잎이 어울려 나부끼는구나.
내 집은 산 속 깊은 곳에 있어
대나무 사이로 글 읽는 소리 들리고,
작은 평상과 초라한 대문이 보이네.[2][역4]

이러한 화첩 그림은 자연적인 매력이 그득하지만, 심주를 황공망과 오진(吳鎭)과 비교해 볼 때 광활하고 심원한 광경이 부족하다는 것을 인식할 수 있다. 하지만 그들의 고원(高遠)한 양식을 재능이 좀 덜 타고난 화가들이라도 사용할 수 있도록 미술적 언어로 바꾸어 놓은 사람은 다름 아닌 심주였다.

심주가 15세기에 오현을 지배하였듯이, 그의 제자인 문징명(文徵明 : 1470~1559)은 16세기에 그러하였다. 문징명은 과거시험을 열 번 정도 응시하였으나, 계속 낙방하였다. 그러나 그는 수도로 불려가 행복하지 않았던 몇 년의 관리 생활을 보낸 뒤 1527년에 소주(蘇州)로 돌아왔다. 그리고 그곳에

249 문징명(文徵明 : 1470-1559년). 〈송석도(松石圖)〉. 화권(畵卷). 1550년 작. 지본수묵(紙本水墨). 명대

250 심주. 〈호상귀로도(湖上歸路圖)〉. 원래 화책(畵册)을 화권(畵卷)으로 개장. 지본수묵채색(紙本水墨彩色). 명대

역주

5 沈周에 대하여는 Richard Edward, 앞 책, pp. 75-125; 吳派에 대하여는 James Cahill, *Parting at the Shore : Chinese Painting of the Early and Middle Ming Dynasty* (New York : Weatherhill, 1978)와 台北 故宮博物院 편, 『吳派畵九十年展』(1975) 전시도록 등을 들 수 있다.

서 그의 긴 여생을 예술과 학문에 바쳤다. 또한 문징명은 원대 문인 화가들뿐 아니라 이성(李成)과 조백구(趙伯駒)와 같은 고전적이고 학문적인 옛 거장들의 작품을 체계적으로 모으고 연구하였다. 그의 화실은 그림의 역사와 기법에 대한 수준 있고 해박한 지식을 전달해 주게 됨에 따라 비공식적인 화원이 되었다. 그의 학생들로는 그의 아들 문가(文嘉)와 조카 문백인(文伯仁)뿐 아니라 화조화가 진순(陳淳, 陳道復 : 1483~1544)과 괴팍한 산수화가 육치(陸治 : 1496~1576)가 있다.[5] 문징명의 대부분의 작품은 세련되고 감수성이 풍부하지만, 말년에는 채색을 전혀 쓰지 않은 순수한 수묵으로 노가주 나무 연작을 걸작으로 남겼다. 노가주 나무의 옹이가 지고 뒤틀린 형태는 노문인(老文人)인 자신의 고상한 정신을 상징하는 듯하다(도판 249).

당인(唐寅)과 구영(仇英)

16세기 전반기에 활약하였으면서도 절파(浙派)와 오파(吳派) 중 어느 쪽에도 속하지 않았던 두 사람의 화가가 있었다. 그 중 당인(唐寅 : 1479~1523)은 과거시험의 부정사건에 휘말려 약속받은 출세를 망치고 말았다. 그는 더 이상 군자로 대접받을 수 없게 되었고 남은 생애를 소주(蘇州)의 사창가와 술집을 드나들며 혹은 절간에 은거하면서 생계를 위해 그림을 그려 팔기도 하였다. 그는 주신(周臣)에게 배웠지만, 그의 진정한 스승은 이당(李唐), 유송년(劉松年), 마원(馬遠)과 원(元)의 대가들이었다. 그는 심주나 문징명과 친구였기 때문에 때로는 오파로 분류되기도 하였다. 그러나 비단에 수묵으로 그린 높은 산들은 다소 매너리즘과 과장된 느낌이 들지만, 송대 산수화가들의 형식과 수법을 재창조한 것이다. 〈탄금도(彈琴圖)〉(도판 251)는 학문적인 주제와 직업화적인 양식을 겸비한 그의 작품으로 가장 다듬어진 예이다. 그의 화풍과 사회적 위치 사이에 상반된 요소들 때문에 어떠한 계보에 넣기가 애매하자, 일본학자들은 당인을 "신화원파(新畵院派)"로 분류하기도 하였다.

251 당인(唐寅 : 1479-1523). 〈탄금도(彈琴圖)〉. 화권(畵卷)의 부분. 지본수묵채색(紙本水墨彩色). 명대

오현(吳縣)에서 태어났으며, 당인과 같은 부류인 구영(仇英 : 1520~1540 무렵 활약)도 신분이 미천하여 화원 화가는 물론 문인 화가도 될 수 없는 보잘 것 없는 직업 화가이면서도, 자신은 결코 가담할 수 없었던 상류사회의 안온한 생활을 작품 속에 이상화시켜 놓았으며, 유명한 문인이 자신의 작품에 찬문(贊文)이라도 써주면 한없이 기뻐하였다. 그는 비파행(琵琶行)이나 명황(明皇)의 궁정 생활, 또는 궁중의 여인들이 소일거리로서 만들어낸 유희 같은 인기 있는 화제들을 섬세한 세부 묘사와 미묘한 채색으로 그린, 긴 두루마리의 견본화(絹本畵)로도 유명하다. 그는 산수화가로서는 청록산수(靑綠山水)의 최후의 대가라고 할 수 있지만(도판 252), 오파(吳派)의 수묵 양식으로도 작품을 제작하였다. 우리의 눈을 즐겁게 해주는 그의 그림들은 중국과 서구에서 모두 애호를 받고 있기 때문에, 아마도 중국의 미술사에서 왕휘(王翬) 다음으로 위조품이 많은 화가일 것이다.

문인화의 후기 발전과정에서 동기창(董其昌 : 1555~1636) 만큼 중요한 역할을 했던 사람도 없었다. 그는 만력제(萬曆帝) 밑에서 높은 벼슬에까지 이르렀는데 자신의 그림에서 문인계층의 미적 이념들을 실현시켰을 뿐 아니라, 또한 자신의 비평을 통해 그 작품들에 이론적 기반을 부여하였다. 동기창 자신은 뛰어난 서예가이자 수묵산수화였고, 과거의 훌륭한 거장들의 기법을 자유자재로 구사할 수 있었지만, 단순한 답습에 만족하지 않았다. 전통 양식에 대한 그의 창조적인 재해석은 일종의 표현상의 변형 양식인 순수 형태를 얻기 위한 열의로 활기를 찾았으나 그의 추종자들 중에는 이를 이해하는 이들이 별로 없었다.[역6] 추종자들은 동기창의 이론을 너무 액면 그대로 수용한 나머지, 그 후 300년에 걸쳐 문인화의 침체를 초래하였다.

역주

6 韓正熙, 「董其昌論」『美術史論壇』 창간호 (한국미술연구소, 1995) pp. 221-234 참조.

동기창(董其昌)과
남북종(南北宗)

252 구영(仇英 : 약 1494-1552년 이후). 〈심양별의도(潯陽別意圖)〉. 화권(畵卷)의 부분. 지본수묵채색(紙本水墨彩色). 명대

동기창이 가장 유명한 것은 평론가로서이다. 그는 문인화의 전통이 다른 어떤 전통보다 우월하다는 것을 논증하고자 15세기의 시인이자 화가였던 두경(杜瓊)이 처음으로 제창한 학설을 빌어 남북종의 이론을 정립하였다. 학자나 군자는 자연 속에 도덕률이 작용하는 것을 이해함으로써 자신의 덕성을 고양시킬 수 있는데, 이러한 일은 주로 산수화를 통하여 이루어진다고 주장하였다. 문인만이 이를 성공적으로 이룰 수 있는데 왜냐하면 그들만이 화원의 제약을 받지 않을 뿐 아니라 생계를 걱정할 필요도 없으며, 또한 그들은 시문과 고전에 젖은 교양인이라서 지위가 낮은 직업 화가들은 바라보지 못할 고상한 취미생활을 즐기는 여유가 사물의 본질을 이해하게 해주기 때문이라는 것이다. 취사선택이나 암시를 자연스럽게 할 수 있는 필묵의 움직임을 통해 문인들은 고상하고 미묘한 생각들을 능히 전달해 낼 수 있다는 것이다.

동기창은 이러한 독립적인 문인화의 전통을 당대(唐代) 선불교(禪佛敎)의 남파(南派)에 비유하여 남종화(南宗畵)라 하였다. 남종선(南宗禪)은 갑자기 무의식적으로 깨닫게 된다[頓悟]고 주장하는 선종(禪宗)의 한 파로, 일생 동안 서서히 단계적으로 수양하는 가운데서 깨달음에 이르게 된다[漸修]고 주장하는 북종선(北宗禪)에 대립되는 것이다. 동기창에게 있어서 위대한 문인 화가들은 모두 남종화파에 속하였다. 말하자면 그가 가장 위대한 화가로 떠받드는 당대의 왕유(王維)로부터 시작하여 ─ 동기창은 일생 동안 그의 진필(眞筆)을 찾아내려고 애썼다 ─ 북송의 동원(董源), 거연(巨然), 이성(李成), 범관(范寬)과 같은 거장들과 미불(米芾) ─ 남종화파의 또다른 이상형이다 ─ 을 거쳐 원대의 사대가로 계승되며, 동기창과 동시대 인물인 심주(沈周)와 문징명(文徵明)으로 끝을 맺는다. 북종화파에는 모든 화원 및 궁정의 화가들이 포함되었는데, 이사훈(李思訓)과 청록산수화파(靑綠山水畵派)에 속하는 그의 후계자들과 이당(李唐)과 유송년(劉松年), 마원(馬遠)과 하규(夏珪)까지가 포함되어 있다. 그러나 동기창은 조맹부에 이르러서는 판단에 어려움을 겪었다. 학자, 서예가, 산수화가인 조맹부를 동기창은 지극히 존경했지만 남종화파에는 끝내 포함시키지 않았다. 그 이유는 문인의 눈에는 그가 몽고족 밑에서 벼슬을 하였다는 것이 현실과 타협한 것으로

253 소미(邵彌 : 1620-1640년 활동).
산수화책 중 한 엽. 1638년 작.
지본수묵채색(紙本水墨彩色). 명대

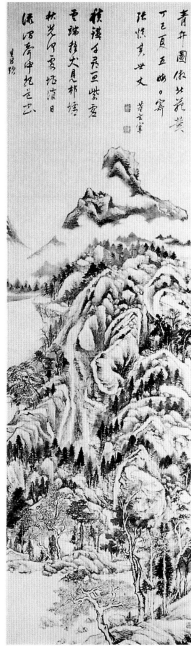

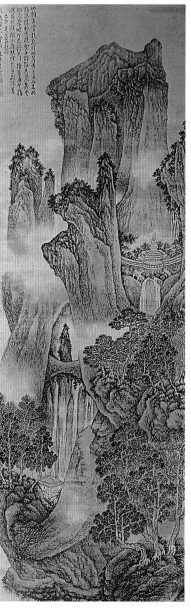

255 오빈(吳彬: 약 1568-1626년경).
〈산수〉. 화축(畵軸). 1616년 작.
지본수묵채색(紙本水墨彩色). 명대

254 동기창(董其昌: 1555-1636년).
〈청변산도(靑弁山圖)〉. 화축(畵軸).
지본수묵채색(紙本水墨彩色). 명대

비쳤기 때문이다.

　그의 독단적인 이론은 그 후 300년 동안 중국의 미술 비평계를 지배하고 현혹하였으며, 그 명백한 모순은 끝없는 혼란을 야기시켰다. 우리들은 동기창의 이러한 편견을 무시할 수도 있고, 개별적인 화가들의 분류를 거부할 수도 있다. 그러나 그의 남북종으로 구분한 분류법은 실제로 두 가지 종류의 그림에 대한 타당한 구분으로 생각된다. 즉 하나는 화원풍에 절충적이며 정확하며 장식적인 요소가 순수하게 표현된 그림과 다른 하나는 자

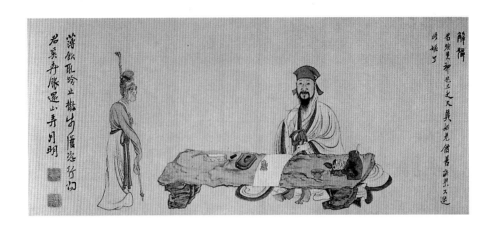

256 진홍수(陳洪綬 : 1599-1652년). 〈백거이초상(白居易肖像)〉. 이공린 (李公麟) 양식. 화권(畵卷)의 부분. 1649년 작. 지본수묵채색 (紙本水墨彩色). 청대

유스러우면서 필치를 중시하고 개성적이며 주관적인 그림이다. 아울러 이 두 유파에 대한 이론은 당시 학자들의 사고방식을 그대로 반영하는 것이기 도 하다. 부패한 명조의 붕괴가 다가오자 고결한 관리들이 관직을 버리고 은둔하는 사태가 또다시 재현되었다. 황제에게 봉사하는 학자들과 화가들 은 그들의 재능을 파는 자들이지만, 문인 화가들은 자신들이 유교적인 덕 목을 지지하는 엘리트라는 신념 속에 위안과 안도감을 찾았다. 비록 남북 종론은 중국의 회화사에 대한 해석으로는 애매하고 부정확한 것이긴 하지 만, 그것은 명말의 문인들이 지니고 있던 위기감—이것은 그들의 그림에도 반영되어 있다—을 보여주는 중요한 의미를 갖는다.[역7]

당시의 궁정은 구제할 수 없을 만큼 부패하였고, 충성이나 지지를 받 는 중심지가 될 수 없었다. 대부분의 지식인은 실의에 빠져 움츠러들었으 며, 몇몇 용감한 사람들이 동림당(東林黨) 같은 비밀결사를 조직했는데, 동 기창도 여기에 은밀하게 관여했다. 그러나 왕조의 몰락이 신분계급의 진정 한 종말을 의미하는 것은 아니었기 때문에 문인들은 때로는 분열되고 고립 되어 있었다. 소주(蘇州), 송강(松江), 남경(南京) 등은 많은 예술 활동의 중심 지 가운데 중요한 곳들로 화가의 수만큼이나 많은 화파들이 있었다고 한다.

그러나 이러한 붕괴현상은 화가의 독창성을 억제해 왔던 전통을 약화 시키는 결과도 가져왔다. 당시에도 많은 화가들이 여전히 심주나 문징명의 화풍을 답습하고 있었지만, 또 한편에서는 설사 그것이 전통 그 자체의 어 떤 단면을 재해석하는 정도라 할지라도 고도의 개인주의적인 새로운 화풍 을 시도하는 화가도 있었다. 예를 들면 소주의 소미(邵彌, 도판 253)와 조좌 (趙左)는 북송의 작품에서 영감을 얻었으며, 진홍수(陳洪綬, 도판 256)는 고 개지(顧愷之)로부터 유래된 고대 인물화 양식을 풍자적으로 왜곡하였고, 오 빈(吳彬, 도판 255)은 이성(李成)과 범관(范寬)의 고전적인 양식들을 환상적 으로 표현하였는데, 그의 사실주의와 명암 처리는 한동안 제스위트 선교사 들이 가져온 판화에서 영향을 받기도 하였다. 어떤 화가들은 마하파 양식 을 따르고, 어떤 사람은 고아한 예찬의 화격을 훼손하기까지 했다. 이러한 혼란과 붕괴의 세계 속에서 어떤 화가가 전통에 입각하여 자신의 화풍과 자세와 위치를 정립한다는 것은 자신의 정체성에 대한 탐구를 의미하는 것 이기도 했으나 그러한 세계 속에서 어떻게 동기창과 같은 사람이 극단적인 개성주의 화가를 제외한 모든 화가들에게 영향력을 발휘하고, 그를 추종하 는 새로운 정통파(正統派)를 형성하는 방향으로 대세를 몰아 갔는가 하는 것은 그렇게 이해하기 어려운 것은 아니다.

역주

7 南北宗說의 보다 깊은 의미에 대 하여는 Wai-kam Ho, "Tung Ch'i-ch'ang's New Orthodoxy and the Southern School Theory," *Artists and Traditions* (Princeton Art Museum, 1976) pp. 113-129와 Wen Fong, "Tung Ch'i-ch'ang and the Orthodox Theory of Painting," *National Palace Museum Quarterly* Ⅱ. No. 3(Jan. 1968) pp. 1-26. 徐復觀, 『中國藝術精神』(東文選, 1990) pp. 439-523 참조.

최근에 이르러서야 중국 이외의 나라에서 명대 그림이 감상되기 시작하였으므로 많은 사람들에게 있어서 명대는 회화의 시대가 아니라 장식미술의 시대를 의미하는 것이었다. 장식미술을 언급하기에 앞서 조각에 대해 한마디 하고자 한다. 송과 원대를 지나는 사이 불교는 점차로 중국인들의 정신과 마음에 대한 지배력을 잃어감에 따라, 불교 조각도 점차 쇠퇴하여 갔다. 명대에는 부흥이라는 이름 아래 잃었던 정신성을 조형적인 활기로서 보충하였다. 예를 들면 남경과 북경 교외에 있는 명대 황제들의 능묘에 이르는 연도(羨道) 양쪽으로 시립한 문인상(文人像)과 무인상(武人像), 진묘수(鎭墓獸)인 석상들에는 생기가 넘쳐흐르고 있다. 보다 비싼 청동 대신 철을 사용하여 커다란 상을 만드는 것은 이미 송대에서도 발달되었다. 이러한 것들 가운데 가장 우수한 것은 모양이 단순하고 아담하여 아주 인상적이다. 도제조각(陶製彫刻)에서는 동감을 더욱 자유롭게 나타낼 수 있어서, 노랑과 파랑, 초록색 기와로 빛나고 있는 궁전이나 사원 지붕의 용마루에 경쾌함과 화려한 기운을 내게 해주고 있다. 이 책에 실린 초록색과 갈색 유약을 바른 테라코타 인물상의 대담한 모습은 1524년 마(馬)라는 명장에 의해 만들어졌다. 이 인물상은 당대의 양식을 복고하고 변형시킨 자신감 넘치는 수법의 좋은 본보기이다.

화려한 색채와 사치스러운 일상품을 애호하였던 명대 사람들의 욕구는 법랑기(琺瑯器)나 칠기(漆器), 화려하게 짜여진 직물들을 통해 해소되었다. 이러한 것들은 관리들이나 부유한 중산층에게 제공되었다. 무늬가 놓인 비단과 자수, 무늬를 넣어 짠 비단은 당(唐)시대로까지 거슬러 올라가는 긴 역사를 가지고 있는데, 초기의 예들은 중국령 투르키스탄의 사막에서 발굴되거나 나라(奈良)의 정창원(正倉院)에서 좀더 완전한 형태로 보존되고 있다. 당대의 많은 의장(意匠)들은 송대에까지 쓰였으며, 명대에 다시 복고되어 다소간의 변화를 거치면서 청대까지 지속되었다.

송대 직조공들의 위대한 업적은 바늘 역할을 하는 직조기의 북을 사용하여 비단으로 된 일종의 타피스트리라고 할 수 있는 "각사(刻絲)"를 완성시킨 것이다. 이 기술은 아마도 중앙아시아의 소그드인에 의해 발명되어 위구르인에 의해 개량된 것으로 생각되는데, 11세기 초에는 중국에 전해졌다. 자른 비단이라는 의미의 각사는 빛을 받으면 색이 드러나는 연접 부분들 사이의 수직적인 틈들을 묘사하는 말이지만, 비단이나 비단으로 만든 물건을 의미하는 페르시아의 "gazz", 또는 아라비아의 "khazz"를 음역한 것이라는 설도 있다. 1125년에서 1127년 사이에 북송이 와해된 후, 각사를 만드는 기술은 항주의 남송 황실에 전해져서, 황제 소장의 그림을 표구하거나 책을 묶는 데 사용되었다고 한다. 또한 의복이나 병풍 장식에도 쓰였고, 무엇보다도 놀라운 것은 이 기술로 그림과 서예가 이루어진 점이다. 가장 섬세한 고블렝(Gobelin)의 날실이 1센티미터 당 8에서 11줄이 들어 있는데 비해 송의 각사에는 24줄이 있고, 씨실은 1센티미터 당 고블렝사에는 22줄, 각사에는 116줄이 들어 있는 점을 비교해 보면 각사가 얼마나 섬세하게 직조되었는지를 알 수 있다. 원대에는 그 어느 시대보다 중앙아시아를 경유하는 무역이 자유롭게 행해져서, 각사가 유럽으로 대량 수출되었다. 이곳에서 각사는 단치히, 빈, 페루지아, 레겐스부르그 등지의 대성당에서 법복(法服)으로 사용되었다. 또한 이집트에서 화려한 각사가 발견되기도 하였다. 성격이 강하고 난폭하였던 명의 초대 황제 홍무제(洪武帝)는 각사 제조를

조각

257 염라대왕(閻羅大王). 채유(彩釉)로 장식된 유리도제상(琉璃陶製像). "장인(匠人) 마씨(馬氏)가 만들었다"는 명문(銘文)이 있다. 1524년 작, 명대

직물(織物)

258 〈대나무 지팡이를 용으로 변화시키는 도사〉. 각사(刻絲) 비단 타피스트리. 명대

259 황제의 망의(蟒衣). 비단 타피스트리. 청대

금하였으나, 15세기 초 선덕제(宣德帝)에 이르러 다시 부활되었다.

송시대의 각사로서 남아 있는 예를 거의 찾을 수 없지만, 명 왕조의 궁중 의복에서 직조공의 뛰어난 기술을 엿볼 수 있다. 이러한 궁중 의복들에는 일찍이 주(周)의 『서경(書經)』에 기록된 신성한 문장(紋章)인 십이장문(十二章紋)으로 장식된 황제의 의식용 의복과 소위 "망의(蟒衣)"라는 의복이 있다. 망의는 명대 이후에 조정의 신하들이나 관료가 입었던 긴 반관복(半官服)으로 다양한 문양들이 수놓아졌는데, 그 중에서 가장 부각되고 중요한 문양은 용(龍)이었다. 현존하는 그림으로 확인하여 보면, 세 개의 발톱을 가진 용이 당대(唐代) 의복의 중요한 문양이었고, 원대(元代)에 이르러서는 제도로서 확립되었다. 14세기에 들어 사치를 엄격하게 금하여 지위가 낮은 귀족과 관료에게는 발톱 네 개의 용이 새겨진 예복(蟒袍)이 허용되었고, 반면에 발톱 다섯 개의 용은 황제와 왕자들에게만 허용되었다. 명의 황제들은 용과 십이장문(十二章紋)으로 장식된 의복을 착용하였다. 망의는 청조에 이르러 더욱 대중적인 옷으로 확산되었으나, 1759년에 실시된 법령에 의해서 적어도 이론상 십이장문은 황제에게만 적용할 수 있는 문장으로 한정되었다.

명대와 청대의 관복에는 "흉배(胸背)"가 첨가되었는데, 이는 이미 원대에 직위를 나타내는 휘장으로 장식적으로 사용되던 것이었다. 흉배는 1391년 사치를 금하는 법령에 의해서 관복에만 쓰이도록 규정되었다. 명대의 흉배는 한 장의 넓은 천으로 만들었으며 대개 각사였다. 자수로 흉배를 만들었던 청대에는 옷의 앞과 등에 하나씩 붙였는데, 야외에서 말을 탈 때 편리하도록 옷의 앞섶 가운데를 쭉 갈라놓았다. 문재(文才)를 상징하는 조문(鳥紋)은 문관의 관복에 쓰이고, 용기를 상징하는 동물문(動物紋)은 무관의 관복에 쓰도록 공식적인 관례에 의하여 규정해 놓았다. 또한 기린은 공·후·백(公侯伯)에게, 백학(白鶴)과 금꿩(金稚)은 1, 2품의 관리에게 은꿩(銀稚)은 5품에서 9품의 관리에게 적용되도록 엄격하게 구분하였다. 무관들의 지위도 그에 상응하는 동물들의 크기로 엄격하게 구분하였다. 1912년 청조의 몰락과 함께 이러한 직물과 수놓은 의복은 사라져 버렸지만, 아직도 전통적인 경극장(京劇場)에서는 이와 같은 의복의 화려한 모습을 구경할 수 있다.

칠기　　우리가 앞서 살펴본 바와 같이 칠기는 전국시대(戰國時代)와 한대(漢代)에 이미 고도로 발달되어 있었다. 당시의 장식은 단색 바탕 위에 그림을 그리거나 단색으로 새겨서 그 밑의 색이 노출되도록 하는 기법 정도에 불과하였다. 당대에 이르러서는 칠을 여러 겹으로 한 다음 그 칠이 완전히 마르기 전에 자개를 상감하기 시작하였다. 송대에는 단순한 형태에 흑홍색, 갈색 또는 검정의 칠이 선호되었다. 원대에 이르러서는 다시금 칠 위에 상감 세공이나 새기는 기법이 사용되었다. 한편 소용돌이 문양을 깎아 V형의 홈이 파인 굴륜(屈輪)이라고 하는 새로운 기법이 있었는데 이는 송대에 시작되었으며 대비되는 색깔의 여러 층을 드러내준다.

명대의 전형적인 중국 칠기는 붉은 바탕에 화려한 꽃무늬나 그림 같은 것을 새겨넣은 것(剔紅)이다. 이는 완전한 부조로 새기거나 아니면 한대의 조각된 석관에서 보이는 것처럼 무늬 부분은 평부조로 하여 남기고 바탕은 깎아 버린 것이다. 가정년간(嘉靖年間: 1522~1566)의 양식은 끝이 날카롭게 되어 있는 것과 한층 둥글게 되어 있는 것의 두 종류로 구별되어 있다. 도

판 260의 굽 있는 잔은 잘 조각된 척홍(剔紅)의 예이다. 이 잔은 영락(永樂 : 1403~1424)의 연호가 있고 건륭(乾隆 : 1736~1795)이 1781년에 쓴 명각(銘刻)이 있는 것으로 보아 두 황제대에 걸친 궁중 작품으로 생각된다. 도판 261의 여러 가지 색을 칠한 쟁반은 전형적인 17세기의 더욱 정교하고 복잡한 취향을 보인다. 명 초기의 칠기에는 몇몇 유명한 대가들의 이름이 기록되어 있기도 하다. 그러나 칠기는 쉽게 모방할 수 있어 15세기의 작품으로 표시된 것이나 명대의 연호가 들어 있는 대부분의 칠기는 아마 중국이나 일본에서 후세에 만들어진 위조품일 것이다. 사실 15세기 일본의 칠공예술은 고도로 숙련되어 있어서 중국의 장인들이 일본에 가서 배울 정도였다.

260 받침이 있는 잔. 조각이 되어져 있는 칠기. 영락(永樂 : 1403-1424년)의 연호가 있고, 건륭(乾隆) 황제의 1781년 명문이 있다. 명대

261 직사각형 쟁반. 구름과 파도 속의 용 문양을 조각한 적색, 흑록색, 황색의 칠기. 명대, 만력년간 (萬曆 : 1573-1620)

중국의 칠보자기 법랑에 관한 최초의 기록은 1388년에 출간된 수장가와 감식가들의 문집인 『격고요론(格古要論)』에 들어 있는데, 거기에서는 대식국(大食國, 사라센 제국)의 그릇으로 기록하였다. 14세기의 중국산 법랑기라고 확인된 예는 아직 없지만, 원대 말기 북경에 있던 라마교 사원의 법구(法具)로 사용하려는 목적으로 만들어졌다는 사실은 꽤 신빙성이 있다.[3]

풍부하고 화려한 색채 효과를 낼 수 있는 이러한 기술은 명대에 예술로서 확고한 자리를 차지하게 되었고, 연대를 확인할 수 있는 것 가운데 가장 오래된 것 역시 명대 선덕년간(宣德年間 : 1426~1435)에 제작된 것이다. 전통적 형태인 향로, 접시와 상자, 짐승과 새 모양의 그릇, 문인들의 문방구들이 제작되었다(도판 262, 263).명대 초기의 작품은 오색의 약료(藥料)가 표면을 완전하게 채워주지 않아서, 어쩐지 거친 느낌을 준다. 그러나 문양은 대담하고 생기가 있고 다양한 변화를 이루고 있다. 이같은 특성들이 상실되어 마침내 청조의 건륭(乾隆)시대에는 완벽한 기술에 도달했으나 생명감이 없고 기계적인 법랑기기 되고 말았다. 이와 동일한 기형과 문양으로 된 법랑기가 19세기에도 제작되었지만, 오늘날 중국에서 또다시 이와 같은 디

칠보(七寶) 법랑기(琺瑯器)

3 Percival David, *Chinese Connoisseurship : The Essential Criteria of Antiquities*(London, 1971), pp. 143-44 참조.

262 칠보(七寶) 향로(香爐). 명대,
16세기

자인이 나타나는 것은 인민공화국 하에서 전통 예술의 복고가 이루어지고
있다는 좋은 증거이다.

도자기 도자기 수집가들은 일반적으로 세련된 느낌과 자유로운 그림이 잘 결
합되어 절정을 이룬 것이 선덕년간(宣德年間 : 1426~1435)의 청화자기(靑華
磁器)라는 데 다들 동의하는데 진짜 연호가 들어 있는 최초의 작품들이 이
에 해당된다. 접시 이외에도 굽달린 잔, 항아리 등이 있으며, 옆이 납작한
여행용 물병의 경우 물병 주둥이 부분의 표면을 꽃과 물결, 덩굴손과 그 밖
의 문양들로 빽빽하게 채워 넣는 초기의 경향을 보여주고 있고, 나머지 표
면은 연화당초(蓮華唐草), 덩굴, 국화 등의 섬세한 묘사를 보여주고 있다. 도

판 264의 아름다운 청화 물병에는 화원풍의 화조화 영향이 자기의 장식에
명백하게 나타나고 있다.

통치 기간에 따라 청화는 각기 다른 특성을 나타내므로 감식가들은 그
것들을 쉽게 감정할 수 있다. 선덕년간의 양식은 그 후 성화년간(成化年
間 : 1465～1487)까지 계속되었지만 성화년간의 청화는 묘사는 섬세하나 자
신감이 결여된 "궁정완(宮廷碗)"이라는 새로운 양식이 나타나서, 결과적으
로는 18세기의 도공들이 쉽게 모조할 수 있게 되었다. 정덕년간(正德年
間 : 1506～1521)에는 궁정 회교도(回敎道) 환관들 사이에 소위 "모하메드 요
(窯)"에 대한 수요가 늘었는데, 대다수는 필통, 등잔, 그 밖의 문방구들이며,
페르시아나 아라비아 문자들로 장식된 것도 있었다. 가정년간(嘉靖年
間 : 1522～1566)과 만력년간(萬曆年間 : 1573～1620)의 작품들은 전통적인 꽃
무늬에서 보다 자연적인 장면으로 바뀌었다. 이는 궁정이 도교에 기울고
있었기 때문이며 소나무, 신선, 학, 사슴 등과 같은 상서로운 주제들이 성행
하였다.

만력년간의 궁중용 그릇들은 가정의 것들과 매우 비슷하지만, 그 질이
퇴보되기 시작하였다. 그 이유로는 대량생산과 궁중에서의 엄격한 통제,
그리고 경덕진의 질 좋은 점토층이 고갈된 점 등을 들 수 있다. 명말의 백
년간을 통하여 가장 큰 즐거움과 생기를 보여준 청화는 수많은 상업요(商
業窯)에서 제작되어졌는데, 이러한 것들에는 두 가지 종류가 있었다. 즉 중
국 내 민간인들의 수요를 충당하기 위하여 제조된 것과 그것보다 모양이
더 거칠고 채색된 것으로 동남아시아에 팔거나 물물교환을 하기 위해 제조

264 물병. 청화자기(青華磁器). 명대.
영락년간(永樂: 1403-1424)

265 대접. 청화자기(青華磁器). 명대,
성화년간(成化: 1465-1487)

된 것들이 있었다. 후자에 대해서는 다시 언급하겠다. 1600년 직후에는 얇아서 깨지기 쉬운 특수한 양식의 수출용 만력청화(萬曆青華)가 유럽에 진출하기 시작하였다. 이 자기들은 네덜란드 군함이 공해에서 나포한 두 척의 포르투갈 범선(carrack)에 실려 있던 짐 속에서 나왔기 때문에 크라크(kraak)라고 명칭되었다. 이것은 네덜란드 시장에서 크게 선풍을 일으켰고, 곧 델프트와 로베스토프트의 채색된 파양스(faience) 도자기에 모방되었다. 그러나 유럽 도공들의 집중적인 노력에도 불구하고 1709년에서야 작소니의 아우구스투스왕의 연금술사였던 드레스덴의 도공 요한 뵈트거(Johann Böttger)에 의해 최초로 진정한 자기에 성공하였다. 이것은 중국에서 자기의 완성을 본 이후 무려 천 년이나 뒤늦은 것이었다.

266 크라크 자기 접시와 물병. 수출용 자기. 청화자기(靑華磁器). 명대 후기

15세기 중엽에 이르러 경덕진은 중국 최대의 요업 중심지가 되었다. 경덕진은 지리적으로 이상적인 조건을 갖춘 곳이었다. 파양호(鄱陽湖)의 호반에 위치하여 강과 호수로는 남경(南京)으로, 대운하로는 북경으로 생산품을 운반해 갈 수 있었다. 또한 근처의 마창(馬廠) 언덕에는 얼마든지 써도 고갈되지 않을 만큼 많은 도토(陶土)가 매장되어 있었다. 또한 강 건너의 호전(湖田)에는 도자기의 또다른 원료로 자석(磁石) 형태로 되었을 때는 배돈자(杯墩子)라고 부르는 도자석(陶磁石)이 발견되었다. 송원대에는 거의 흰빛을 띤 청백자와 추부기(樞府器)가 제작되었는데 진정한 백자는 비로소 홍무제(洪武帝 : 1368∼1398) 궁정의 가마에서 제조되었던 것 같다. 그러나 가장 아름다운 백자들은 영락년간(永樂年間 : 1403∼1424)에 제작되었다. 영락년간의 백자들은 대체로 유약 아래 백토에 주제들을 선각하거나 흰 화장토로 그려 장식하였다. 이 기법은 빛에 비춰 보기 전에는 잘 보이지 않아 숨겨진 장식이란 의미의 "암화(暗花)"라는 적절한 명칭을 얻었다. 기술적인 면으로 따지자면, 18세기의 흰색 유약이 더 완벽한 것 같지만, 거기에는 명대 자기의 표면에 보이는 반짝이면서도 따스한 느낌이 결여되어 있다. 영락년간의 주발들 가운데는 태토가 종이처럼 얇아 마치 그릇들이 유약만으로 구성된 것처럼 보여서 "탈태(脫胎)" 자기란 명칭으로 불린 것도 있다. 또

경덕진(景德鎭)

267 "승려 모자"형 주전자. 보석홍 (寶石紅) 유약을 입힌 자기(磁器). 건륭 (乾隆) 황제의 1775년 명각(銘刻)이 있다. 명대. 선덕년간(宣德 : 1426-1435)

한 경덕진에서 제조된 "제홍(霽紅 또는 寶石紅)"으로 장식되었거나 노랑색이나 푸른색 유약 밑에 용을 그려넣은 접시, 굽달린 잔, 사발과 같은 단색 유약을 바른 자기들도 마찬가지로 아름답다(도판 267).

268 관음상. 복건성(福建省) 덕화요(德化窯). 백자(白磁). 청대 초기

덕화요(德化窯)　　경덕진 가마에서 단색 유약을 바른 그릇들이 가장 많이 생산되었지만, 경덕진에서만 이 그릇들이 생산된 것은 아니었다. 복건성(福建省)의 덕화요에서는 이미 송대부터 백자를 만들고 있었다. 사실 복건요는 계통이 다른 것이었다. 덕화요의 그릇들은 연호가 찍혀 있지 않아 정확한 연대를 알기는 어렵지만, 다양한 품질의 자기들을 생산했다. 밝고 따뜻한 느낌의 광택이 나는 자기도 있고, 유약이 짙게 칠해진 부분이 갈색을 띠는 자기도 있다. 또한 최후 백 년 동안 생산되었던 것으로 보다 금속성을 많이 띤 유약을 바른 도자기들도 있다. 덕화요에서는 일반 용기들과 향로나 청동기 모양의 그릇들과 같은 제기(祭器)들 이외에도 백자로 된 작은 상들을 제작하였는데, 그 중 가장 아름다운 것은 서섹스 대학교의 발로우 컬렉션의 관음상(觀音像)이다. 그 몸매의 미묘한 움직임과 의복의 흘러내리는 듯한 선은 인물화에서 보았던 거침없는 선의 율동이 도자기의 모형에 얼마나 많은 영향을 미쳤는지를 보여주고 있다. 17세기 이후의 덕화 도자기들은 하문(厦

門)에서 유럽에 배로 수출되어 나갔다. 유럽에서는 "중국 백자(blanc-de-Chine)"란 이름으로 크게 유행되었으며 모조품 또한 많이 나돌았다.

　　명대의 기운찬 취향은 삼채도기(三彩陶器)에 보다 두드러지게 표현되었다. 삼채기의 원산지는 알 수 없으나 16세기까지 가동되었던 하남성(河南省) 균주요(鈞州窯)의 석기(炻器)에 삼채를 이용하였다는 믿을 만한 근거가 있다. 또한 경덕진의 자기에는 삼채가 더욱 완벽하게 사용되었다. 삼채는 세 가지 이상의 색들로 이루어졌지만, 짙은 청록색, 검푸른색, 자주색을 주된 색으로 하여 삼채(三彩)라 이름을 붙인 것이다. 이러한 유약은 대담한 꽃무늬 위에 두껍게 칠해졌고, 명대의 칠보법랑기(七寶琺瑯器)에서와 같이 양각선(陽刻線)으로 경계선을 그어 구획을 나누고 있다. 때로는 청록색 유약만을 사용하였는데, 런던의 퍼시벌 데이비드 재단에 소장되어 있는 것으로, "내부(內府)"라는 명문이 어깨 부분에 새겨진 삼채기(三彩器)가 그 좋은 본보기이다. 이러한 것들은 초기의 균요에서 만들어졌던 단지, 꽃병, 둥근 주발 등의 기형(器形)을 따랐지만, 활기 있는 기형과 풍부한 색채의 유약들은 명대 예술 감각이 송대보다는 당의 예술 감각에 더욱 가깝다는 것을 보여주고 있다.

　　명대 도자기에 있어서 또다른 중요한 위치를 차지했던 것으로서 오채(五彩)가 있다. 백자에 오색의 채유(彩釉)로 그림을 그려 넣었다는 뜻에서 붙여진 오채 기법은 중국의 도공들에 의해 선덕년간(宣德年間 : 1426～1435)이나 그보다 좀더 앞서서 완성된 기법이다. 그 채료(彩料)들은 납 성분의 유약을 재료로 하여 만들어지는데, 이것을 유약 위에 바르거나 유약을 바르지 않은 질그릇 위에 직접 발라서, 그 그릇을 다시 낮은 온도로 굽는다. 이러한 오채기는 일반적으로 기형이 작고, 뚜렷한 형체가 없는 다양한 그림들이 자주 묘사되어 있다. 주로 덩굴, 꽃, 꽃가지인 그림들은 하얀 바탕 위에 더할 나위 없는 풍취와 절묘한 조화를 이루고 있다. 어떤 것들은 오채 유약 아래 청화와 혼합되어 이루어진 투채(鬪彩)로 되어 있는데, "다투고 있는 물감들"이라는 뜻을 지닌 이 어휘는 이들의 미묘한 조화미를 나타내는 데는 적합치 않은 것 같다. 성화년간(成化年間 : 1465～1487)의 오채가 지닌 형태와 장식의 순수성은 견줄 데가 없을 만큼 탁월한 것이었는데, 이 시기의 오채는 이미 만력년간(萬曆年間 : 1573～1620)에 모방되고 있었으며, 18세기에 만들어진 모조품 가운데 가장 우수한 것은 전문가들조차도 구별하기가 거의 불가능할 정도이다.

　　16세기에는 앞서 언급한 세련된 오채(五彩) 이외에 주로 빨강색과 노랑색으로 풍속 장면을 표현한 좀더 활달한 양식이 출현했다. 이런 양식은 남부 중국의 가마들에서 수출용으로 제조된 오채기들에 반영되었는데, "산두요(汕頭窯)"라고 잘못 알려졌다. 산두에는 가마가 설치되지 않았으며, 강을 거슬러 올라간 곳에 있는 조주(潮州)와 복건성(福建省)의 석마(石瑪)에서 이러한 거칠고도 활기찬 청화자기와 오채자기가 생산되었을 것이다. 그리고 최근에는 천주(泉州)에서도 수출용 청화자기가 제작된 사실이 밝혀지고 있다. 그러나 아마도 산두가 가장 중요한 수출항이었을 것이다.

　　남해(南海) 방면으로의 중국의 수출무역은 이미 송원대에도 성행되고 있었다. 청자, 경덕진(景德鎭)의 백자, 자주요(磁州窯), 청백자, 덕화요(德化窯) 등을 포함하는 명대 초기의 도자기들이 필리핀으로부터 동부아프리카에

법랑기(琺瑯器)

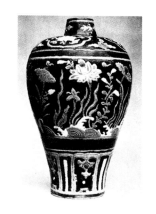

269 병(甁). 삼채(三彩) 석기. 명대

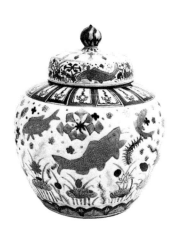

270 "물고기 문양 항아리". 오채(五彩) 자기(磁器). 명대. 가정년간(嘉靖 : 1522-1566년)

수출용 도자기

이르는 지역에서 대량으로 발견되었다. 이러한 수출용 도자기들은 동남아시아 지역의 요업에 지대한 영향을 미쳤다. 청화는 이마리 요(伊万里窯)에서와 같이 일본에서만 성공적으로 모방된 것이 아니라 안남(安南)에서도 모방되었다. 또한 타이의 도공들은 스완칼로크 요에서 코발트가 부족하여 썩 좋은 결과를 보지는 못했지만, 시아미스 요에서는 자신만의 독창적인 아름다운 청자를 제조하는 데 성공했다. 명대 말기까지 중국 가마들에서는 유럽 고객들의 주문에 따라 자기를 제조하기도 하였는데, 특히 1602년 바타비아(자카르타)에 설치한 네덜란드의 도자 공장이 주목된다. 이 도자기 무역은 중국과 유럽간의 교류에 크나큰 역할을 담당하였기에, 다음 장에서 계속 언급하기로 하겠다.

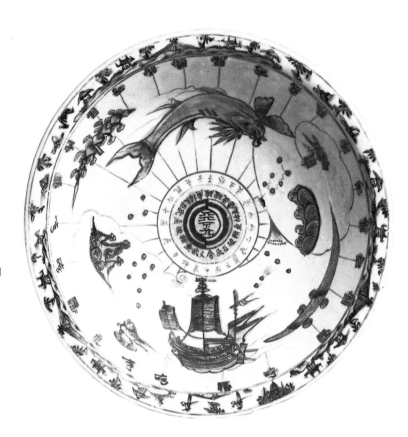

271 접시, "산두요(汕頭窯)". 청화유리홍자기(青華釉裏紅磁器). 복건성(福建省) 석마(石瑪)로 추정. 명대 후기

11
청(清)

　명 왕조 역시 역대 중국의 역사에서 작용했던 것과 같은 잔혹한 쇠망의 법칙에 의해 멸망되었다. 궁중에서는 환관들의 세력과 부패로 인해 행정이 마비되었고, 지방에서는 대규모 도적들이 일어났으며, 북방의 변경에서는 외적이 끊임없이 침략의 기회를 노리고 있었다. 1618년 만주족은 송화강 유역의 황무지에 국가를 세웠다. 7년 뒤 위대한 건국자 누루하치는 수도를 봉천(奉天)으로 옮기고 국호를 명(明)에 상응하는 청(清)이라 이름하였다. 드디어 그들에게 기회가 왔다. 1644년 북경을 쳐들어오던 반란군의 두목인 이자성(李自成)을 몰아내려는 의도로 명의 장군 오삼계(吳三桂)가 만주족에게 원조를 요청했던 것이다. 만주족은 즉시 이 요청을 수락한 뒤 이자성을 수도에서 몰아내고, 오삼계가 서쪽으로 반란군을 계속 추격하는 동안 조용히 수도를 점령하고 청조의 통치를 선언하였다. 그들의 예기치 못했던 성공으로 만주족은 일시적인 불안정한 상태에 빠지기도 하였지만, 10년 후 오삼계가 그들을 몰아내고자 하였을 때는 이미 늦은 상황이었다. 그러나 오삼계와 그의 추종자들은 1682년 만주족이 곤명(昆明)을 함락할 때까지 40년간 남부 중국을 장악하고 있었다. 이와 같은 오랜 내분으로 인하여 북방과 남방 사이에는 심각한 적대감정이 깊어가고 있었다. 즉 북경은 점차 동떨어져 소원해졌고 남방은 보다 더 저항적이고 독립적으로 되었다.

　만주족을 야만적이고 파괴적이라고 간주하는 것은 잘못된 생각이다. 오히려 그들은 중국 문화를 깊이 존중하였고 중국의 관료계급 제도에 크게 의존하고 있었다. 그러나 중국 지식층의 깊어 가는 독립심은 몽고의 지배 아래와 마찬가지로 청조의 통치를 위협하는 잠재적인 근원이 되었고, 만주족의 한족(漢族) 학자층에 대한 신임도 18세기의 신사조(新思潮)를 공감하고 이해하는 데까지는 확대되지 못했다. 스스로의 문화적인 전통을 거의 가져보지 못했던 탓에 만주족은 유교사상 가운데 가장 복고적인 면에만 집착하여 중국인보다 더욱 중국적이 되어 갔으며, 앞을 내다 볼 수 있는 사명감이 있는 지식인들이 만든 어떠한 개혁안에 대해서도 고집스럽게 반대의 사로 일관하였다. 이렇게 변혁의 불가피성을 깨닫는 것조차 완고히 거부하는 태도는 끝내 청조를 몰락으로 이끌어갔다. 그러나 청조는 처음 한 세기 반 동안은 권력과 번영의 햇빛을 쏘일 수 있었는데, 그것은 제2대 황제이며 1662년부터 1722년까지 통치하였던 강희제(康熙帝)의 치적에 따른 바가 크다. 중국 전토에 평화를 가져다 주고 중국을 아시아에서 최고의 지위로 회복시켜 준 것이 바로 강희제였다.

17세기에서 18세기 전반에 이르기까지 유럽의 열강들은 깊은 존경심으로 중국을 대하였다. 유럽의 계몽주의 사상가들은 중국의 정치 원리를 숭배하였으며 또한 중국의 미술은 17세기 말과 18세기 중엽의 두 차례에 걸쳐 중국 취향의 유행을 일으켰다. 이 기간동안 중국이 유럽의 사상과 예술, 물질적인 생활에 끼친 영향은 유럽이 중국에 끼친 영향보다 실로 엄청나게 큰 것이었다.[역1] 1601년 제스위트교 선교사 마테오 릿치가 중국에 온 후, 황제를 위시하여 황제의 측근 학자들은 서구의 예술, 학문과 밀접한 관계를 가지게 되었으나 이것은 궁정에만 한정된 것이었다. 아담 샬(Adam Schall)의 역법(曆法)의 개혁이나 페르비스트(Verbiest)의 화포술(火砲術)을 제외하고는 제스위트교 선교사들이 전한 미술이나 그 기법은 다만 몇몇 학자들에게 단순한 호기심의 대상으로만 수용되었을 따름이었다. 그러나 회화 분야에서는 사정이 같지 않아서, 비록 문인들은 서양 미술을 전반적으로 무시하였지만, 궁정의 화원 화가들 중에서는 사실주의에 대한 깊은 관심으로 서구의 명암법과 원근법을 익히려고 줄기차게 노력하는 사람들도 있었다.

명조와 마찬가지로 청조의 가장 두드러진 문화적인 업적은 창조적인 것보다는 오히려 문화유산을 종합하고 분석한 데서 찾을 수 있다. 사실 그와 같은 작업의 결과로 이루어진 거대한 규모의 『고금도서집성(古今圖書集成)』(1729)이나 1773년에 시작하여 9년 동안에 편찬된 3만6천 권에 달하는 백과전서인 『사고전서(四庫全書)』와 같은 업적을 보면, 청의 학자들은 단순한 근면성에 있어서는 명의 선배들을 훨씬 능가하였음을 알 수 있다. 또한 『사고전서』도 학자적인 관심에 초점을 맞추어 편찬된 것이 아니라 만주 왕조의 합법성을 각각의 권마다 반영하려는 목적으로 편찬되었다는 특징을 가지고 있다. 그럼에도 불구하고 이와 같은 집대성은 알려지지 않았던 많은 문헌과 학술적인 연구 실적을 담아냈다. 특히 이 시대는 유난히 옛것을 숭상하였던 시대였기 때문에, 사람들은 과거를 회고하면서 고전을 연구하고, 고고학을 배우고, 책과 문서와 그림과 도자기와 고대 청동기를 열광적으로 모았다. 그림 수장가들 가운데는 이미 언급한 바 있는 양청표(梁淸標)나 대염상(大鹽商)인 안의주(安儀周 : 약 1683~1740)가 가장 유명하며, 그들의 애장품은 후에 건륭제(乾隆帝) 소유가 되었다. 1736년에 유능하였지만 무자비했던 옹정제(雍正帝)를 계승한 건륭제가 수집한 수장품은 그 규모나 중요성으로 볼 때 휘종(徽宗) 이래 최고의 것이었다.[1] 그러나 그의 심미안은 그의 정열과 비견할 만한 정도의 것은 아니었으므로, 그는 그의 가장 귀중한 모든 그림들에 평범한 시(詩)를 써넣거나 거기에 크고 눈에 띠는 수장인(收藏印)을 찍고 싶은 유혹을 떨쳐 버리지 못하였다. 위대한 그의 조부보다 오랫동안 제위(帝位)에 있는 것을 불효로 생각하였던 건륭제가 1796년에 양위하자, 청의 황금시대도 종말을 고하게 되었다. 잘 알려져 있다시피 중국의 내부적인 붕괴와 아울러 유럽 열강들의 공격적인 침략이 시작되었다. 그들이 본래 지니고 있던 중국에 대한 경외심은 중국의 성가신 무역 제한을 참지 못해 적대감으로 변하였다. 수치스러운 아편전쟁과 중국을 개화시키려 했던 태평천국난(太平天國亂)의 실패, 그리고 1900년 이후 최후로 국권을 잃는 19세기의 비극적인 역사에 대하여 길게 설명할 필요는 없을 것이다. 이 시기는 정치와 예술에 있어서 모두 훌륭함을 보이지 못하였다. 소수의 문인들은 제 나름의 정신적인 독립성을 유지하고 있었지만, 대부분의 지식층은 만주족의 보수적인 태도에 부딪쳐 점점 더 그들의 주도권을

1 건륭제(乾隆帝)의 소장목록인 『석거보급(石渠寶笈)』은 1745년부터 1817년 사이에 3권으로 편찬되었다. 불교와 도교에 관한 작품은 따로 수록되었다. 1928년에서 1931년 사이에 고궁박물원(故宮博物院)의 전문가들에 의해서 편찬된 이 목록에 대한 개요는 건륭제의 방대한 수집열을 보여주고 있다. 그 내용을 보면 회화, 서적, 탁본이 약 9,000여 점, 도자기 1만여 점, 청동기 1,200여 점, 그 밖에 직물, 옥제품, 공예품들이 있다. 가장 우수한 작품의 일부는 청조의 마지막 황제 부의(溥儀)에 의해서 신해혁명 이후 20여 년 동안 팔렸거나 증여되었다. 나머지는 모두 국민당에 의해서 대만으로 옮겨졌다.

역주
1 중국과 서양의 미술교류에 대하여는 Michael Sullivan, *The Meeting of Eastern and Western Art* (University of California Press, 1989)와 George Loehr, "European Artists at the Chinese Court," 「淸皇室의 서양화가들」金理那 역, 『미술사연구』 7호(1993) pp. 8-104 참조. 原註 2에 언급된 Sullivan의 1973년 간행된 책은 1989년 개정되었다.

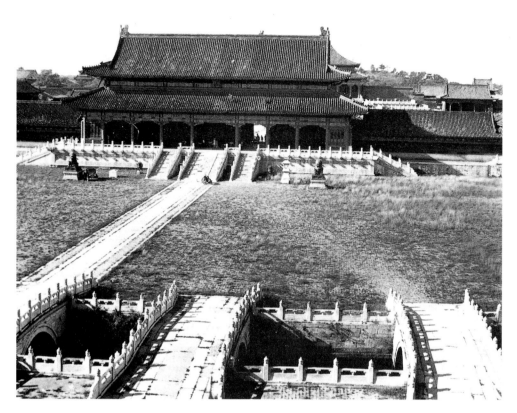

272 북경(北京). 자금성(紫禁城). 무문(武門)에서 북쪽 태화문(太和門)쪽을 바라본 전경.
태화문 너머로 태화전(太和殿)의 모퉁이가 보인다. 명대, 청대 초기

273 원명원(圓明園). 정자(方外觀)의 폐허가 된 모습. 주세페 카스틸리오네(郎世寧 : 1688-1766년)가 설계

잃어가고 있었다.

건축 청조의 건축은 대체로 명대의 양식을 그대로 받아들여 조심스럽게 계
승하였지만, 한 가지 주목할만한 예외가 있었다. 이는 강희제(康熙帝)가 한
(漢)과 양(梁)의 황제들이 세웠던 광대한 수렵장에 대한 경쟁의식에서 수도
의 북서부에 대규모의 여름 궁전을 세운 것이다. 그 후 옹정제(雍正帝)는
이 궁전을 확장하여 원명원(圓明園)이란 이름을 붙였으며, 건륭제(乾隆帝)
때는 다시 이미 건립되어 있던 궁전에다 향략을 위한 여러 별장들을 더하
여 지었다. 이것은 18세기 이탈리아의 바로크 양식을 약간 중국화시켜서
설계한 것으로 이탈리아의 제스위트 선교사이자 궁정 화가였던 주세페 카
스틸리오네(Giuseppe Castiglione : 1688~1766)가 맡아 설계하였다. 이 찬란
한 궁전들은 베르사이유 궁전과 생 클루의 분수들을 익히 보아온 프랑스의
제스위트교 선교사 브느와(Benoît) 신부가 고안한 분수와 수로를 갖추고 있
었다. 궁전 내부의 가구류에 이르기까지 모든 세부는 특수하게 구성되었으
며 ─ 그 대부분은 프랑스의 판화에서 모방해온 것이다 ─ 벽에 걸린 거울과
고블렝직 타피스트리는 1767년 프랑스 궁전에서 기증한 것이다. 그 전체적
인 효과는 기이함의 극치를 이루었다.

 이 원명원의 전성기는 짧았다. 18세기가 채 끝나기 전에 이미 분수는
물을 뿜지 않았다. 건륭 이후의 황제들은 베르사이유 궁전을 모방한 이 궁
전을 가꾸는 데 게을리 하였기 때문에 유럽의 연합군이 1860년 그 궁전들
을 파괴하고 재보(財寶)를 약탈하기 전부터 이미 보수도 할 수 없을 정도로
황폐한 상태에 놓여 있었다. 그러나 카스틸리오네의 중국인 제자들이 1786
년에 제작한 판화를 통해서 우리는 원명원이 전성기에 어떠한 모습이었는
지를 엿볼 수 있다. 청조 최후의 대건축이라 부를만한 것은 서태후가 해군
의 군함을 건조할 목적으로 공채를 발행하고 얻은 자금을 유용하여 수도
서쪽의 북해에 지은 여름 궁전이다. 당시 그녀의 이러한 사치성은 비난의
대상이 되었지만, 그 자금으로 한 함대가 지어졌다 하더라도 1895년의 청
일전쟁에서 일본 해군에 의해 격침되었을 것이다. 그러나 이 여름 궁전은
앞으로도 몇 세기 동안 계속 존속될 것이다. 청말의 건축 가운데 허세가 적
어서 오히려 호소력을 얻고 있는 것은 풍년을 기원하는 제례를 올리던 곳
인 기년전(祈年殿)으로 19세기 말에 북경 남쪽에 있는 천단(天壇) 곁에 건축
한 것이다. 찬란한 대리석 기단, 진하게 채색된 목제 부분들과 짙푸른 기와
는 보는 이의 눈을 현혹시킨다. 그러나 전체적인 효과로 보면 선녀같이 화
려하나 그 세부를 들여다보면 기능적인 목조물이라기보다는 채색에만 치우
친 초라함이 엿보여서, 이 기년전이 실은 중국의 위대한 건축 전통이 마지
막으로 소진되어 만들진 건물이라는 것을 알 수 있다.

궁정 미술에 미친 강희제(康熙帝)는 자금성 한쪽 구석에 기상궁(綺祥宮)이라 부르는 화실
서양의 영향 겸 수리 공방을 설치하였는데 이 곳에서 중국인 및 제스위트교 미술가와
기술자들이 함께 그림도 그리고 판화를 제작하기도 하고 시계나 악기를 수
리하기도 하였다. 화원 화가인 초병정(焦秉貞)은 농사짓는 모습을 담은 〈경
직도(耕織圖)〉(도판 276)라는 마흔 여섯 폭의 유명한 삽도화에 제스위트교
선교사들에게 배운 원근법을 구현시켜 놓았다. 그의 제자 냉매(冷枚)는 아
름답고도 지나칠 정도로 우아한 궁중 여인의 그림으로 유명한데 대개 배경
으로 삼고 있는 정원에는 서양의 원근법에 대한 그의 지식이 나타나 있다.[2]

274 북경(北京), 북해(北海)와 여름
궁전. 청대 후기

275 북경(北京), 천단(天壇)의 기년전
(祈年殿). 청대 후기

276 초병정(焦秉貞 : 1670-1710년경 활동). 〈경직도(耕織圖)〉. 화축(畵軸)의 부분. 견본수묵채색(絹本水墨彩色). 청대

2 중국 미술에 미친 서양의 영향에 대해서는 저자의 *The Meeting of Eastern and Western Art* (London and New York, 1973)과 Cecile and Michel Beurdeley, *Giuseppe Castiglione : A Jesuit Painter at the Court of the Chinese Emperors*, Michael Bullock 역, (Rutland, Vermont, 1972) 참조.

3 당시 유럽에서도 중국에 관해 같은 방식으로 느끼고 있었다. Alvarez de Semedo는 1641년의 *In Painting*에서 "그들은 회화에서 완전함보다는 기묘함을 더 많이 나타내고 있다. 그들은 그림에서 명암을 어떻게 묘사하는지도 모른다.…그러나 지금은 우리에게 명암법을 배워서 완전한 그림을 그리게 된 화가들도 생겼다."고 서술하였다. Sandrart는 *Teutsche Akademie* (1675)에서도 비슷한 견해를 표명하였다. 필자의 논문인 "Sandrart on Chinese Painting," *Oriental Art* Ⅰ, 4 (Spring 1949), pp. 159-161 참조.

1715년 북경에 들어온 카스틸리오네는 이미 일가를 이룬 화가였다. 그는 곧 중국인 동료 화가들의 화원화풍을 습득하였으며 중국의 회구(繪具)와 기법을 서양의 자연주의와 혼합시키면서 미묘한 음영법을 더하여 일종의 종합적인 양식을 창안해 나갔다. 궁중에서 많은 사랑을 받았던 그는 정물화나 인물화, 말 그림이나 궁중 생활을 표현한 두루마리 그림 속에 조심스럽게 그의 중국 이름인 낭세령(郎世寧)을 서명해 넣기도 하였는데 그의 그림은 많은 인기를 누렸다. 그에게는 많은 제자들과 추종자들이 있었다. 그것은 그의 화풍이 지닌 장식적인 사실주의가 방을 장식하는 데 알맞았으며 궁정의 수많은 방들을 장식하는 데 필요하였기 때문이었다. 그러나 당시 중국 회화의 전반에 미친 영향력은 카스틸리오네보다는 오히려 광동(廣東)과 홍콩에 거주하던 유럽인들에게 그림을 그려주던 중국 화가들이 끼친 영향력이 더욱 컸다. 추일계(鄒一桂 : 1686~1772)는 철저한 사실주의로 그린 화훼화—추일계는 이 분야에서 그의 동료였던 카스틸리오네의 영향을 받은 것 같았다—로 이름을 날렸던 건륭제의 궁정 화가로 그는 서양의 원근법과 명암법에 매우 심취했다. "그들이 벽에 궁전이나 저택을 그리면 그 속으로 사람이 들어가는 것 같았다."고 그는 서술하였다. 그러나 그는 이러한 것들은 단순히 기술적인 것에 지나지 않으므로 알맞은 정도를 지켜야 한다

277 주세페 카스틸리오네. 〈백준도
(百駿圖)〉. 화권(畫卷)의 부분. 견본
수묵채색(絹本水墨彩色). 청대

는 점을 분명히 하였다. "배우려는 사람은 그들의 업적 가운데서 자신의 화
풍을 진보시키는 데 도움이 되는 것만을 배워야 한다. 그들의 필법에는 취
할 만한 것이 없다. 비록 그들이 어떤 완벽함을 갖추고 있어도 그런 것은
기교에 불과하다. 그러므로 외국의 그림은 예술이라고 부를 수 없다."³

　　그러나 청대의 직업 화가들 가운데 가장 흥미로우면서도 주목받지 못
했던 화가들은 번영하던 양주(揚州)에서 약 1690년부터 1725년 사이에 활
동하였던 이인(李寅)과 원강(袁江)을 중심으로 한 일파들로, 후에 원강은 아
들(?) 원요(袁耀)와 함께 궁정 화가가 되었다. 이 일파들은 주로 곽희(郭熙)
와 같은 송초 거장들의 양식과 구도에다 명말 표현주의자의 환상적인 왜곡
법을 적용하여 오랫동안 맥이 끊어졌던 북종화의 전통에 격렬한 변화를 가
져온 것으로 주목된다. 그들 작품 속의 환상적인 요소와 매너리즘의 혼합은
극도로 세심하게 그린 원강의 산수화(도판 278)에 잘 표현되어 있다.

278 원강(袁江 : 18세기 초). 〈방유송년
산수도(倣劉松年山水圖)〉. 화축(畫軸).
견본수묵채색(絹本水墨彩色). 청대

문인화(文人畵)

　　문인들은 서양의 그림에 대해 궁정 화가들과 같은 찬사는 보내지 않았
다. 문인들은 이제 서양의 어떤 것보다도 훨씬 더 소중한 그들의 전통을 보
존해야 할 사명감을 느끼고 있었다. 동기창(董其昌)은 개성의 순수한 열정
으로 동원(董源)과 거연(巨然)의 양식을 새롭게 해석하였지만, 그의 참뜻을
잇지 못한 청대의 몇몇 추종자들은 "복고(復古)"라는 의미를 글자 그대로
받아들였다. 그래서 이제 배출되는 수백 명의 화가들이 그린 작품들에서는
명대 문인화의 자유롭고 분방한 화풍이 새로운 형식주의로 동결되어 자연
에 자연스럽게 반응하기보다는 진부한 주제를 반복하여 그리는 타성에 젖
게 되었다.역² 그러나 문인 화가들은 같은 것을 거듭 되풀이 하여 그릴지라
도 그것을 아름답게 표현하였다. 이러한 그림에서 얻게 되는 기쁨은 갑작
스러운 사실에 대한 발견이나 강렬한 느낌에서 오는 것이 아니라 붓의 미
묘한 터치의 차이에서 오는 것이다. 이것은 마치 다른 연주가에 의해 연주
되는 아주 친숙한 피아노 소나타를 듣는 맛과도 같다.

　　청대 회화는 모두가 틀에 박힌 것이라는 인상은 완전히 잘못된 것이
다. 명의 쇠퇴와 멸망, 만주족의 침입, 내란과 이에 따른 수십 년간의 혼란

역주

2 중국 회화의 복고주의에 대하여
　는 韓正熙, 「중국회화사에서의 복
　고주의」 『美術史學』 V 호(학연문화
　사, 1993) pp. 75-108 참조.

279 홍인(弘仁 : 1610-1664년). 〈냉운도(冷韻圖)〉. 화축(畵軸). 지본수묵(紙本水墨). 청대. 홍인은
남경(南京)을 거점으로 하여 황산(黃山)의 장관에서 영감을 얻었던 안휘파(安徽派) 산수화가들
중 첫번째 대가였다. 20세기의 대표적 안휘파 화가는 황빈홍(黃賓虹)이다.(252쪽을 보라.)

에 이은 강희제(康熙帝)의 안정기에 이르기까지의 17세기의 역사는 이 시기의 그림을 통해서 읽어낼 수 있으며, 이런 이유로 이 시기의 그림은 중국 회화사에서 가장 매혹적이며 심도 있게 연구되는 분야이다. 유민(遺民)이라고 불렸던 명의 충신들은 새로운 왕조 지배하에서 관직을 갖거나 유지하는 일이 그들의 윤리에 맞지 않았기에 몹시 고통받았다. 어떤 사람은 자살하기도 하였고 거렁뱅이가 되거나 방랑자, 수도승, 은둔자, 혹은 기인이 되기도 하였다. 다른 한편으로는 뛰어난 만주족의 통치자인 강희제에 충성하면서 관리로 만족하며 사는 사람도 있었다.

이렇게 유민들은 다양한 방법으로 위기에 대응하여 나갔는데, 이들 중 홍인(弘仁 : 1610~1644))과 공현(龔賢 : 1620~1689)처럼 극단적인 대비를 보이는 화가도 없을 것이다. 안휘(安徽)의 승려인 홍인은 위기를 초월함으로서 어려움을 맞서나갔으며, 예찬(倪瓚)의 산수화에 가까운 탈속적인 순수한 분위기를 뿜고 있는, 허약하면서도 매우 견고하고 감각적인 건필 산수화를 그려 자신의 고요한 내적 정서를 표현하였다(도판 279). 이와 반대로 남경의 화가인 공현은 명이 망한 뒤에 정적(政敵)과 개인적인 불안으로 인하여 괴로워하며 수년을 방랑한 듯하다. 취리히의 리이트버그 박물관에 소장되어 있는 그의 황량하고 폐쇄적인 산수화(도판 280)는 마치 아무 생명체도 없는 듯 정적에 쌓여 있다. 동기창의 표현적인 변형에 신세를 지고 있는 듯하지만 그의 중년기의 다른 작품들과 마찬가지로 만주족에게 빼앗긴 고향과 문자 그대로 돌아갈 곳 없는 자신의 감정이 상징적으로 처리되어 있다. 저명한 시인이자 서예가이며 발행가이자 미술교사―10장에서 다룬 『개자원화전(芥子園畫傳)』의 최고 편찬자가 그의 제자인 왕개(王槩)이다―를 지낸 그의 생애는 내내 힘들었지만, 고요하고 거대한 후기 산수화는 마침내 평화를 찾았음을 암시하는 듯하다.

280 공현(龔賢 : 1620-1689년).
〈천암만학도(千巖萬壑圖)〉. 화축(畫軸).
지본수묵(紙本水墨). 청대

281 주답(朱耷, 八大山人 : 1626-약 1705년). 〈방동원산수도(倣董源山水圖)〉. 화축(畵軸). 지본수묵(紙本水墨)

282 주답(朱耷). 〈쌍조도(雙鳥圖)〉. 화책(畵册)의 한 엽. 지본수묵 (紙本水墨). 청대

　　이러한 거장들은 분명히 개성주의자였지만, 이들을 자리매김한 것은 홍인과 공현에 의해서가 아니라 청대 초기 미술을 지배했던 세 명의 위대한 화가들에 의하여 이루어졌다. 그들은 주답(朱耷 : 1626～약 1705), 곤잔(髡殘, 石谿 : 약 1610～1693)과 도제(道濟, 石濤 : 1641～약 1710)이다. 말년에 스스로 팔대산인(八大山人)이라고 낙관(落款)하였던 주답은 명 왕실의 먼 후손으로 청조가 수립되자 승려가 되었다. 아버지가 돌아가셨을 때 벙어리가 된 후 소리를 지르거나 웃기만 하였다고 전해진다. 그의 남루하고 초라한 모습은 거리에 나서면 어린이들의 조롱거리가 되었다. 그는 세상의 모든 것을 외면하고 살았을 뿐만 아니라 당시의 회화 예술에 대해서도 그러한 태도를 보였다. 그의 붓질은 충동적이고 소홀한 것 같으나, 그의 정신적인 스승이었던 선승(禪僧)들의 필법과 같이 그의 운필도 놀랄 만큼 확고하고 자신감에 차 있다. 기운찬 감필로 제작된 그의 산수화들은 남종화의 전통을 창조적으로 변형시킨 동기창의 화법을 지니고 있는데, 이는 명말의 그 대가를 추종하던 정통파 화가들에게 커다란 충격을 주었을 것이다. 그의 독창적인 천재성이 가장 잘 나타난 것은 화첩에 스케치 풍으로 재빠르게 그린 그림이다. 무한한 공간 속의 바위 위에 앉아 있는 화가 난 듯한 작은

새, 바위와 같이 생긴 물고기, 물고기처럼 보이는 바위들과 같이 화첩 속에 들어 있는 작품들은 서너 개의 휩쓰는 듯한 필선으로 처리되어 있다. 이것이야말로 억제되지 않은 자유스러운 묵희(墨戲)인 것이다. 그러나 이것이 공허한 기교에 그치는 것이 아님은 그가 묘사한 꽃과 초목, 그리고 생물의 본질을 아주 간결한 형태로 잘 포착하여 그린 것을 보아도 알 수 있다.

중국의 미술사가들은 석도(石濤)와 석계(石谿)를 이석(二石)으로 함께 묶고 있지만, 그들이 가까운 친구였다는 정확한 근거는 없다. 석계는 독실한 불교도로 일생을 승려로 보냈으며, 말년에는 남경(南京)에 있는 큰 절의 주지로서 근엄하고 가까이하기 어려운 은둔자였다. 메마른 덤불로 문지른 것 같은 필치로 그려진 그의 산수화의 질감은, 세잔의 그림에서 볼 수 있는 고민하는 듯한 화면의 특색을 보여주고 있는데, 세잔에서도 마찬가지이지만 바로 이러한 암중모색이야말로 감상자와의 어떠한 타협도 거부한 화가 자신의 고결한 성품을 말해주고 있다. 그러나 그의 그림이 보여주는 최종적인 효과는 런던 대영 박물관에 소장되어 있는 아름다운 〈추경산수도(秋景山水圖)〉(도판 283)와 같은 웅대하고 고요한 인상을 보여주고 있다.

석도(石濤)는 본명이 주약극(朱若極)으로 명의 태조 주원장(朱元璋)의 직계 후손이었으나 그가 어렸을 때 명은 멸망하였다.[역3] 그 후 그는 여산(廬山)에 있는 불교 교단에 들어가 도제(道濟)라는 법명을 얻었다. 그렇지만 그는 진정한 승려도 아니었고 은둔자도 아니었다. 1657년에는 항주(杭州)로 이주하였으나, 그 후로는 대부분을 승려, 문인, 매청(梅淸)과 같은 화가 친구들과 명산을 찾아다니면서 중국 각지를 떠돌아다녔으며, 북경에서 3년간 머물면서 왕원기(王原祁)와 함께 〈죽석도(竹石圖)〉를 공동제작하기도 하였다. 마침내 그는 양주(楊州)에 정착하였는데 개인적인 수입이 없었기 때문에 비록 높이 추앙받기는 했지만 수도를 멈추고 직업적인 화가가 되었다. 아름다운 정원들로 이름난 도시인 항주의 부지(府誌)에는 석도의 취미 중 하나가 바위를 쌓는 일, 즉 정원설계사였던 기록이 있다. 그 중에서도 여씨(余氏) 집안을 위해 설계한 만석원(萬石園)은 그의 걸작으로 알려졌다. 그의 화첩 중의 어떤 산수화는 실제로 정원설계를 위한 설계도였을 것으로 생각되기도 한다.

석도의 미학 이론은 『화어록(畵語錄)』에 수록되어 있는데, 일관성 있는 미학 이론이 아니라 진실과 자연, 인간과 예술을 다양한 각도에서 연속적으로 발언한 것이라서 심오하고도 때로는 해석하기도 어려워 어떻게 요약하기가 힘들다.[4][역4] 석도의 중심이론은 일획론(一畵論)으로 문자 그대로는 한 획 또는 그림 하나를 뜻한다.[역5] 그러나 일(一)이라는 것은 인간과 자연이 일치되는 초월적인 일(一)을 뜻하는 것이거나 혹은 단순히 하나를 뜻하는 것인지도 모르겠다. 획(畵)은 회화 예술에 있어서 묘사나 혹은 단순히 선(線)을 의미한다. 초기 미학 이론은 멀리는 종병(宗炳)이나 사혁(謝赫), 불교와 도교의 형이상학까지 거슬러 올라간다. 자신의 천재성을 모르지 않은 석도는 무한한 영감 속에서 자연과 합일되는 자신의 감각을 붓을 통해 표현할 수 있는 예술가의 힘에 대해 숙고하였다. 석도의 사상을 어떤 정확성을 가지고 분석하기는 힘들지 모르지만 그의 『화어록』을 읽어 나가면서 우리는 예술과 예술 활동이 무엇인지, 그리고 회화는 영감의 작업을 의미하는 것이라는 것을 깨닫게 된다.

기법을 탈피한 기법으로 일획법(一畵法)을 구축한 석도는 자신의 그림을 통하여 『화어록』에서의 주장을 정당화시켰다. 예술가는 자연과 무아경

4 이 어려운 책의 번역과 주석은 Pierre Ryckmans, Les "Propos sur la Peinture" de Shitao (Brussels, 1970) 참조.

역주

3 석도에 대하여는 Richard Edwards, 앞 책, pp. 129-189와 中村茂夫, 『石濤 : 人と藝術』(東京美術, 1985) 참조.

4 Ju-hsi Chou, In Quest of the Primordial Line ; The Genesis and Content of Tao-chi's Hua-yu-lu (Prinston University Dissertation, 1970)와 金容沃, 『石濤畵論』(통나무, 1992) 참조.

5 석도의 "일획론"의 "획"은 원전에 畵로 되어 있다. 이것은 "화"로 읽지 않고 "획(劃)"으로 읽는다.

283 곤잔(髡殘 石谿: 약 1610-1693년).
〈추경산수도(秋景山水圖)〉. 화권(畵卷).
1666년 작. 지본수묵채색(紙本水墨
彩色). 청대. 사계산수도(四季山水圖)
중 한 점

284 석도(石濤, 道濟: 1641-약 1710
년). 〈도원도(桃源圖)〉. 도연명(陶淵明)
의 『도화원기(桃花源記)』도해. 화권
(畵卷)의 부분. 지본수묵채색(紙本水墨
彩色). 청대. 이 그림에는 아직도 손에
노를 들고 있는 어부가 보이는데,
수백 년 동안 바깥 세상으로부터
차단되어 이 이상적인 골짜기에서
살아온 사람들이 그를 맞이하고 있다.

속에서 일체가 되어야 한다는 석도의 주장은 결코 새로운 것은 아니지만
후기 중국 미술 전체를 통하여 이처럼 자연스러운 매력을 가진 회화 이론
은 찾아보기 어렵다. 도연명(陶淵明)의 『도화원기(桃花源記)』를 묘사한 두루
마리 그림이나 스미토모(住友) 소장의 높게 솟은 여산의 장관을 그린 산수
화에서나 그의 화책 중 어느 한 폭에서라도 항상 신선한 형태와 색채, 경쾌
한 정신과 고갈되지 않는 창의력과 기지가 엿보이지 않는 그림은 없다.
　　이러한 거장들은 모두 전통에 의지하였지만 이를 발전시키고 풍요롭
게 하여 높은 수준에 다다랐던 것이다. 다음으로 우리는 심주(沈周), 문징명

(文徵明), 동기창(董其昌)으로부터 내려오는 정통파를 잇는 보다 상대적으로 낮은 수준의 화가들을 만나게 된다. 이들은 대변동에도 불구하고 살아 남아 안정되어 있었는데 만일 이들이 모험적이고 천박하였다면 청조가 오랜 침체기로 기울어지고 말았을 것이다. 17세기에는 사왕(四王), 오력(吳歷), 운수평(惲壽平)을 포함한 청대 초기 육대 거장의 작품이 거대한 주류로 흐르고 있었다. 사왕 가운데 최연장자인 왕시민(王時敏: 1592∼1680)은 동기창에게서 직접 그림을 배웠다. 그의 스승과 마찬가지로 황공망의 폭넓고 여유 있는 화풍에 깊이 심취되어 있었는데, 그가 70세에 원대 은둔자들의 화풍으로 그린 수많은 산수화들은 청대 문인화에서도 가장 고아한 작품으로 간주된다. 그의 절친한 친구이며 제자였던 왕감(王鑑: 1598∼1677)은 원대 문인화를 한층 더 진지하게 배웠다. 보다 많은 재능을 타고난 왕휘(王翬: 1632∼1717)는 가난한 학생으로 왕시민에 소개되어 그의 제자가 되었다. 그는 옛날 거장들의 작품을 모방하는 데에 많은 재능을 발휘하였다. 그의 수많은 작품들은 주로 황공망, 동기창, 왕시민 등에 의해 새로이 인식된 동원이나 거연과 같은 위대한 고전적인 대가들의 양식을 변형시켜 그린 것들이었다. 대북(臺北)의 고궁박물원에 소장되어 있는 10세기와 북송의 산수화들을 재치 있게 모사한 작품은 거의 왕휘의 작품일 가능성이 많다.

285 석도(石濤).『위우노도형작산수책(爲禹老道兄作山水册)』가운데 한 엽. 지본수묵채색(紙本水墨彩色). 청대

287 왕원기(王原祁 : 1642-1715년).
〈방예찬산수도(倣倪瓚山水圖)〉. 화축.
견본수묵채색(絹本水墨彩色). 청대

286 왕휘(王翬 : 1632-1717년).
〈방범관산수도(倣范寬山水圖)〉. 화축.
1695년 작. 지본수묵채색(紙本水墨彩色).
청대

사왕(四王) 가운데 왕원기(王原祁 : 1642~1715)는 가장 재능이 뛰어나고 독창적인 화가였다. 왕시민의 손자였던 그는 청조의 고관으로 승진하여 한림원의 장원학사(掌院學士), 호부시랑(戶部侍郞) 등을 역임하였다. 그는 강희제의 총애를 받았으며 때때로 황제의 명에 의해서 어전(御前)에서 그림을 그리기도 하였다. 또한 서예와 회화에 관한 글을 집대성하여 1708년에 펴

낸 『패문재서화보(佩文齋書畵譜)』의 편찬자 중 한 사람으로 임명되었다. 그러나 왕원기는 화원 화가는 아니었다. 그는 비록 주제는 예찬과 같은 문인화가에게서 빌어오고 기묘한 각을 이룬 바위들과 마른 나무들의 수법은 동기창에게서 배워왔지만, 중국인 작가로서는 특이하게 조형성에 심취되어 있었다. 그는 마치 입체파 화가들과 같이 고도의 집중력으로 바위와 산을 분해하였다가 새로 구성하는 것처럼 그렸다. 그의 이러한 그림은 그 그림 속에서 걸어 돌아다닐 수 있는 산수가 아니라 작자의 마음을 반추상적으로 표현한 것이며 자신의 표현 언어에 전적으로 확신을 갖고 있는 것으로 원강(袁江)과 그의 일파들의 틀에 박힌 왜곡법과는 전혀 다른 것이었다.

운수평(일반적으로 惲南田으로 알려짐)은 열렬한 명대 충신이었던 아버지로 인하여 수도에서 멀리 떨어진 소주와 항주 지방의 외진 곳에서 살 수 밖에 없었는데, 당시 그는 그림과 글씨로 생계를 이어갔다. 그는 산수화가가 되기를 열망하였으나 이 분야에서는 친한 친구인 왕휘와 겨룰 수 없음을 깨닫고 산수화를 포기하였다는 이야기가 널리 받아들여지고 있다. 그는 주로 몰골법을 사용하여 부채나 화책에 그리는 화훼화로 전향하였는데 왕휘의 작품에서 볼 수 없는 감수성으로 가득 차 있었다.

1632년에 태어난 오력(吳歷)은 아주 흥미로운 인물이다. 그는 제스위트교의 영향을 받아 세례를 받고 예수교인이 되어 6년간 마카오에서 신학을 공부했으며, 그곳에서 1688년 성직자가 된 후 여생을 강소성에서 선교로 봉사하였다. 그러나 이러한 그의 종교 생활도 그의 화풍을 변모시키지는 못했다. 왕감에게 배웠으며 왕휘와도 절친한 사이였던 그는 스스로 묵정도인(墨井道人)이라 칭하였다. 종교 생활을 시작한 후 한동안 그림을 그리지 않았으나, 그 후로는 서구의 화풍에 영향받지 않고 청대 초기 문인 화가들의 절충양식으로 1718년 사망할 때까지 계속해서 그림을 그렸다(도판 290).

18세기에 안정된 중국은 양주는 말할 것도 없이 양자강으로 이어지는 대운하 연변 도시의 거대한 수요에 맞춰 많은 미술 작품이 제작되었다. 여기에 새로이 생긴 선비 계급과 염상(鹽商) 그리고 부유한 무역상들이 서재를 짓고 미술품을 수집하며 학자, 시인, 화가들을 대접하고 그 대가로 그들의 작품을 감상하고자 했다는 증거도 있다. 많은 화가들 중에서 그들의 후원을 받았던 가장 재능 있는 화가는 뒤에 양주팔괴(揚州八怪)라고 불려진 화가들로, 이들의 행동과 기법에는 개인적인 특징이 있었다. 이러한 경우는 적어도 직업상의 이유를 들 수 있을 것이다. 예를 들면 김농(金農)의 작품

288 김농(金農 : 1687-1764년). 〈매화〉. 화축. 1761년 작. 지본수묵(紙本水墨). 청대

289 운수평(惲壽平 : 1633-1690년). 〈추향(秋香)〉 : 국화와 나팔꽃〉. 지본수묵채색(紙本水墨彩色). 청대

290 오력(吳歷 : 1632-1718년).
〈청산백운도(靑山白雲圖)〉. 화권의 부분.
견본수묵채색(絹本水墨彩色). 청대

임을 보증하는 것은 잘 그린 새나 꽃, 대나무 등 많은 그의 수묵 작품 때문이 아니라 여기 소개된 그의 매화 작품(도판 288)에서 볼 수 있듯이 가벼운 붓 터치와 잘 조화되는 한대(漢代) 석각비문(石刻碑文)에 기원을 둔 네모지게 묵직한 그의 서체에 있다. 그의 동료 황신(黃愼 : 1687~약 1768)은 고대의 작품에 풍자적인 왜곡을 하였던 진홍수(陳洪綬) 인물화 양식을 다시한 번 유희적으로 변형시켜 그렸다. 이와는 달리 많은 작품을 그린 화암(華嵒 : 1682~약 1755)은 송대 화조화의 대가 양식을 경쾌하게 그렸다는 평을 듣는다. 여기에 도판이 실린 양주 화파의 모든 작품들은 고화(古畵)에 의존하고 있지만, 이러한 화가들의 태도는 명말과 청초의 화가들처럼 심각하지 않으며 전통의 짐을 보다 가볍게 다루고 있다. 그들의 목적은 무엇보다도 즐거움을 주는 데 있었던 것이다.

사왕(四王)과 양주팔괴 같은 화가들을 화파로 묶어 분류하는 것은 사실상 근거가 별로 없다. 가령 개성주의는 어디서 끝나며 기괴함은 어디서 시작되는가? 양주에는 실제로 꼭 여덟 명의 괴팍한 화가들만 있었는가? 기괴함에도 자연스러운 것과 꾸민 것 등 다양한 종류가 있는 것이다. 이들 중의 몇몇은 친구간이었으나 나머지는 그렇지 않았고 어떤 사람들은 걸출하였으나 나머지는 그렇지 못했다. 그러나 이러한 전통적인 분류들을 통해 많은 중국인들과 서구의 독자들은 엄청난 수의 청대 화가들에 당황하지 않고 어떤 질서 속에서 청대 회화를 파악하는 데 도움을 얻을 수 있다.

양주팔괴 중의 몇몇 화가들의 경력이나 작품에서 중국의 이른바 문인 화가들의 신분의 변화가 지적된다. 이상적인 문인 화가는 국가로부터 녹을 받는 관료이거나 여가 시간에 즐거움을 위해 그림을 그리는 사람이었다. 그러나 청대의 문인 화가 중의 많은 사람들이 관리도 아니었고 개인적인 수입도 없어서, 생계를 위해 그림을 그려야만 했다. 예를 들어서 왕휘는 그의 후원자를 위하여 그들의 저택에 몇 달씩 머물며 열심히 그림을 그렸고

291 화암(華嵒 : 1682-1755년 이후).
〈화조도(花鳥圖)〉. 화축. 1745년 작.
지본수묵채색(紙本水墨彩色). 청대

김농은 한때 등(燈)을 장식하는 그림을 그리기도 하였으며, 한편 황신과 김농 같은 화가들은 양주의 부호인 염상들의 후원을 얻기 위해 후원자의 마음을 사로잡을 기발한 그림을 그려내려고 경쟁하였다. 그러나 그들의 작품에서 일정한 훈련을 쌓은 필치가 발견되며 풍부한 감수성과 신선함이 넘치고 있는 것은 거의 기적과 같은 일이다.

292 황신(黃愼 : 1687-1768년 이후),
〈도연명상국도(陶淵明賞菊圖)〉. 화책
의 한 엽. 지본수묵채색(紙本水墨彩色)

개성주의 화가나 기인 화가들의 작품은 당시의 관학적이고 인습적인 회화에 대한 개인적인 반항으로 해석될 수 있을 것이다. 그러나 청조는 중국 역사상 오래 유지되었던 왕조의 운명과 마찬가지로 침체 상태에 들어서게 되자 개성주의의 불길은 점점 희미해지고 한편으로 일종의 정신적인 무력감이 전체 학자 계층을 사로잡게 되었던 것 같다. 다만 19세기 말 갑자기 풍요롭게 성장한 광동(廣東)과 활발한 새 상업 항구인 상해(上海) 정도에서 후원자가 발견되고 있을 뿐이다. 비록 까다로운 문인 화가가 추구할 만한 일은 아니었을지라도 그것은 중국 화단 한 구석에 새로운 생명의 숨길을 불어 넣었다. 이는 마치 중국에서 서구 산업 문명의 공격이 막 시작되려는 것과도 같았다.

도자기

17세기 화가들에게 깊은 영향을 주었던 정치적 불운은 전 중국 사회에 영향을 미쳤다. 아마도 제일 가난한 농민들을 제외하고는 이에 영향을 받지 않은 사람은 없었을 것이다. 1620년 만력제(萬曆帝)가 서거한 후에 일어난 폭동과 내란의 혼란은 강희제(康熙帝)가 들어선 후에야 겨우 수습되었으나 거대한 요업 중심지였던 경덕진(景德鎭)에 지대한 영향을 미쳤다. 관요(官窯)는 명말 이전에 이미 그 질과 양이 급격히 퇴보하였다. 조잡하고도 부서지기 쉬운 천계(天啓)라는 연호를 가진 청화백자(靑華白磁)는 일본에서는 덴케이 야끼(天啓窯)라는 이름으로 귀하게 여겨졌지만, 그 다음 대인 숭정(崇禎)년간에는 연호가 있는 것도 극히 드물고 품질도 현격하게 저하되었다. 당시 중국은 이제까지 개척해 놓은 동남아시아와 유럽의 광대한 시장을 일본에게 빼앗겼는데, 이것이 완전히 회복된 것은 오삼계(吳三桂)가 패망하여 강남지방도 중앙 정부의 통치권에 들어온 이후였다. 그 결과 17세기 중엽에 제조된 이른바 "과도적인 도자기"라는 것은 대부분 전대의 양식들을 따랐으므로, 작품들에 대한 판별이 쉽지 않다. 그 중에서 가장 특징 있는 자기는 견고하게 제작된 청화 항아리와 대접, 꽃병들로서 여기에는 인물이 들어 있는 산수화와 꽃—특히 튤립은 유럽풍의 소재에 근거를 둔 것 같다—등이 짙은 보라색 유약으로 그려져 있는데, 이것을 중국의 수집가들은 "귀면청(鬼面靑)"이라 하고 서구의 애호가들은 "우윳빛 보라색"이라고 칭한다. 이 자기들은 대다수가 가정년간과 만력년간의 청화들과 마찬가지로 수출용으로 제작되었으며, 그림의 자연스러움이 상당히 매력적이다.

경덕진(景德鎭)

새 왕조의 수립 후에도 경덕진에 갑작스러운 변화는 없었다. 이 어요창(御窯廠)은 1650년대의 유행을 그대로 따르고 있었으므로, 이러한 불안한 시대에 만들어진 작품들은 우리가 예상한 대로 만력년간의 양식이 그대로 지속된 것이었다. 1673년과 1675년 사이에 강서성(江西省)은 오삼계(吳三桂)의 폭동으로 폐허가 되었는데, 그때 경덕진에 있는 황실의 가마들도 파괴되고 말았으나 몇 년 뒤에 재건되었다. 1682년 강희제는 감도관(監陶官)으로 공부우형사랑중(工部虞衡司郎中)인 장응선(藏應選)을 임명하였다. 그 다음해 초, 경덕진에 온 장응선은 경덕진의 역사상 황금시대를 이루었던 세 명의 훌륭한 감도관 중 첫째 가는 사람이었다. 장응선이 언제 퇴임하였는지는 정확히 알 수 없다. 1726년에는 옹정제가 연희요(年希堯)를 감도관으로 임명하였고 이 직무를 당영(唐英)이 1736년에 계승하여 1749년 혹은 1753년까지 수행하였다. 그리하여 장응선이 감도관으로 있던 시기는 대략 강희년간이고, 연희요는 옹정, 당영은 건륭 초기와 일치한다.

황실의 가마와 그 생산품에 대해 유익한 정보는 두 권의 중국 서적에서 얻을 수 있는데, 모두 그 가마가 퇴보되기 시작한 이후에 쓰여진 것이다. 주염(朱琰)의 『도설(陶說)』은 1744년에 나왔고, 남포(藍浦)의 『경덕진도록(景德鎭陶錄)』은 1815년에 이르러서야 출간되었다. 그러나 경덕진에 관한 가장 가치 있는 서술은 프랑스의 제스위트교 선교사 피에르 당트르코예(Père d'Entrecolles) 신부가 쓴 두 통의 편지 속에 포함되어 있는 내용이다. 그는 1698년부터 1741년까지 중국에 있었고, 궁정 안에 유력한 친구를 가지고 있었을 뿐만 아니라 경덕진 가마의 가난한 도공 중에도 많은 개종한 신자들을 가지고 있었다. 1712년과 1722년에 쓰여진 이 편지들은 한 지적인 관찰자의 눈에 비친 도자기 제조의 전 과정이 상세히 묘사되어 있다.[5] 그는 배돈자(坏墩子)와 고령토를 어떻게 채취하며, 진흙을 반죽하는 데 얼마나 많은 노력이 필요한지를 자세히 설명하고 있다. 도자기 장식을 맡은 사람들의 임무가 너무나 전문화되어 있는데도 불구하고 그림이 생동감을 지니게 된다는 것 자체가 하나의 놀라움이 아닐 수 없다고 서술하고 있다. "한 사람은 그릇의 구연부 바로 밑에 최초의 색을 띤 선 하나를 긋는 일 외에는 아무것도 하지 않는다. 그러면 다음 사람은 꽃의 윤곽선을 그리고 세번째 사람은 색을 칠한다.… 윤곽을 그리는 사람은 스케치만 배우고 채색은 배우지 않는다. 또 채색하는 사람은 채색하는 법만 공부하고 스케치하는 법은 공부하지 않는다." 이러한 모든 일들은 완벽한 균일성을 얻기 위해 취해진 방법일 것이다. 편지의 다른 부분에서는 한 점의 도자기를 만들기 위해서는 70인의 손을 거쳐야 한다고 기술하였다. 가마에 불을 땔 때의 위험에 대해서도 언급하면서, 우연한 사고나 계산 착오로 한 가마의 도자기들이 전부 못쓰게 되는 경우도 가끔 있다고 하였다. 그리고 그는 궁정의 주문으로 송대 관요나 여요(汝窯), 정요(定窯), 자요(紫窯) 등의 도자기들이 모조되기도 하였고, 궁정의 주문으로 거대한 어항을 굽는 데 무려 90일이 걸렸다고도 하였다. 그러나 이 곳의 최대의 주문은 광동에 있던 유럽 상인들이 차린 대리점에 의한 것인데, 그들은 세공된 전등 갓[燈籠], 식탁에 까는 도판, 자기로 만든 악기까지도 주문하였다. 1635년 네덜란드에서는 대만을 경유하여, 그들이 원하는 도자기를 나무로 만든 견본으로 보내오고 있었다. 우리는 1643년 129,036점도 넘는 자기 제품들이 대만을 경유하여 바타비아(자카르타)에 있는 네덜란드 총독부로 보내졌고, 그곳에서 다시 네덜란드로 선적되어 나갔다는 사실에서 그 당시의 외국 무역의 규모를 알 수 있다. 아마도 이러한 제품들 대부분이 경덕진에서 제조되었음에 틀림없다.

가장 아름다우며 중국과 서구에서 가장 칭송되었던 강희년간의 도자기들은 단색의 작은 그릇들로, 형태·표면·빛깔 등에 있어서 송대 도자기의 미묘하고 세련된 맛을 지닌 고전적인 완벽함을 갖추고 있다. 『경덕진도록(景德鎭陶錄)』에 의하면 장응선(藏應選)의 점토는 질이 우수하며 유약은 화려하고, 자기의 두께는 매우 얇았다고 한다. 그는 선어황(鮮魚黃), 황반점(黃斑點), 사피록(蛇皮綠), 공작청(孔雀靑) 등의 네 가지 새로운 빛깔을 개발하였다. 그는 또한 여러 가지 기법을 완성하였는데 주로 금빛으로 장식된 거울처럼 윤이 나는 흑칠(黑漆)과, 꽃병이나 문인들의 문방구류에만 국한되어 쓰였던 것으로 절묘한 부드러운 붉은색에서 초록빛에 이르기까지 미묘한 색조의 변화를 보이는 도화홍(桃花紅), 그리고 교황(橋黃)과 맑은 분청을 대롱으로 불어넣고 그 위에 당초무늬를 장식하기도 하는 기법 등을 완성시

5 이 편지들은 본래 제스위트교에서 발행된 *Lettres édifiantes et curieuses*, 12호와 16호(1717년과 1724년)에 실려 있던 것인데, 이는 S. W. Bushell의 *Description of Chinese Pottery and Porcelain: Being a Translation of the T'ao Shuo*에 다시 실렸다. 그리고 *Oriental Ceramic Art* (New York, 1899)에 부분적으로 영역되어 실려 있다. 여기 인용된 흥미로운 구절들은 Soame Jenyns의 *Later Chinese Porcelain*(London, 1951), pp. 6-14.에서 인용했다.

강희년간의 도자기
(1662 ~ 1722)

293 매병(梅瓶). 우혈홍(牛血紅, 郎窯) 유약을 입힌 자기(磁器). 청대, 강희년간(1662-1722)

294 병(瓶). 매화 문양 부분을 비워두고 바탕을 청화(青華)로 칠해 장식한 자기 (磁器). 청대. 강희년간

컸다. 이러한 작품들은 특히 프랑스에서 극진한 칭찬을 받아, 이 그릇들을 금색 받침 위에 올려놓는 것이 유행되었다. 가장 훌륭한 채색 효과는 서구에서는 우혈홍(牛血紅, sang-de-boeuf)으로, 중국에서는 낭요(郎窯)로 알려진 동(銅)으로 만든 선명한 붉은빛 유약이었다. 낭요라는 이름은 낭씨(郞氏) 집안의 누군가가 이러한 명예를 가질만 해서 붙여진 것 같은데, 몇몇 인물들 가운데서 가장 가능성이 많은 사람은 1705년부터 1712년까지 강서(江西) 총독으로 있었던 낭정극(郞廷極)이며, 그는 경덕진의 요업에 관해서도 깊은 관심을 보였다. 이 유약은 아마도 뿜어서 사용된 것으로 보이는데, 항아리 옆면에는 유약이 흘러내리다가 멈춘 듯한 이상한 모양을 하고 있다. 이러한 방법은 건륭년간에 자취를 감추었다가 근래에 다시 나타나고 있다. 한편 그릇 가장자리는 충분히 채색되지 못해 연초록색을 띠고 있어 한층 아름다운 효과를 나타내고 있다. 강희년간의 도공들은 영락년간에 유행했던 아름다운 하얀색의 난각(卵殼)자기의 완(碗)도 모방하였는데, 이것은 명대의 원제품보다 훨씬 완벽하였다. 그들은 또한 송대의 고전적인 정요(定窯)도 훌륭하게 모방하였다.

이러한 단채유(單彩釉)는 주로 교양 있는 사람들의 취향에 적합한 것이었다. 국내외의 막대한 수요가 있었던 것으로 보면, 청화(青華)와 법랑기(琺瑯器)가 좀더 널리 애호된 것 같다. 강희년간의 청화들은 대부분 당트르코예 신부가 생생하게 묘사한 바와 같이 대량 생산되었기 때문에, 기술적으로 완성된 반면 생명감 없이 획일화되었는데, 어느 시대에도 그 예를 찾을 수 없을 만큼 생생하고 깊이 있는 광택의 코발트빛으로 인하여 그 결함이 다소 보충되고 있다. 이것은 18세기 전반에 유럽에서 크게 성행되었다. 얼음이 균열되어 생기는 잔금과도 같이 선이 촘촘히 얽혀진 푸른색 바탕에 꽃이 핀 자두나무를 장식한 생강 항아리(ginger jar)가 특히 애호되었다. 그러나 그 후 진저 항아리는 화려하게 채색된 법랑기에게 그 자리를 내주지 않을 수 없었다. 1667년에서 1670년 사이에는 강희 연호의 사용을 금지하는 칙령이 발포되었다. 이 금지령이 얼마나 오랫동안 효력을 가졌는지는 알 수 없지만, 강희 연호가 찍힌 진품은 드물었고 명대의 선덕(宣德)이나 성화(成化)의 연호를 날조해 넣은 것은 꽤 많이 있다.

그러나 장응선의 감독 아래 일하였던 도공들이 이룩한 업적은 다채기이다. 이것은 유약 위에 오채를 가하는 것과 유약을 바르지 않은 밑바탕에 직접 삼채를 가하는[素三彩] 두 가지 유형이 명말에 발달되었다. 강희년간의 오채는 유약 위에 칠하는 남청색이 명대의 만력(萬曆)년간의 유약 밑에 칠하는 청색을 대신하고 있었지만, 주요 색채는 투명한 보석 같은 초록색이었으며, 19세기 유럽의 애호가들은 이것을 녹채(綠彩, famille verte)라고 불렀다. 이러한 작품들 대부분은 순전히 장식적인 목적만으로 제조된 병이나 완으로서, 꽃가지에 둘러쌓여 있는 새와 나비로 장식되어 있는데, 이러한 장식들은 절묘하고도 세련된 조화를 이루며 배치되어 있어 회화에서 영향받았음을 강력하게 암시해 준다. 삼채는 주로 고대의 청동기를 재현한 그릇에 사용되었으며, 불교와 도교의 신들, 동자, 새, 동물 등의 상(像)에도 사용되었다. 또한 칠흑 같은 바탕에 다채색의 꽃무늬를 돋보이게 장식한 흑채(黑彩, famille noire)라는 소삼채(素三彩)는 그 위에 입힌 투명한 녹색 유약에 의해 거의 무지개빛과도 같은 색조의 변화를 보여준다. 이 특수한 자기들은 최근까지도 해외의 애호가들 사이에서 대단한 인기가 있어서 청대의 다른 다채기와 마찬가지로 그 미적인 가치를 넘어서는 비싼 가격으로

팔리고 있다. 녹채와 흑채에 때때로 성화(成化)의 연호가 찍혀 있는 것을 보면 당시의 도공들이 그것들을 얼마나 높이 평가하고 있었는지를 알 수 있다. 강희년간이 끝날 무렵에는 녹채의 강건한 활력이 섬세한 장미빛을 주조로 하는 새로운 양식으로 바뀌기 시작하였는데 유럽에서는 그것을 장미채(薔薇彩, famille rose)라고 부르고 중국에서는 양채(洋彩)라고 부른다. 이 것은 1650년경 라이든(Leyden) 시의 안드레아스 카시우스(Andreas Cassius) 에 의하여 발명되었는데, 그는 염화금(鹽化金)에서 장미빛을 만들어내는 데 성공하였다. 런던의 퍼시벌 데이비드 재단 소장의 1721년 받침접시는 중국 에서 이 색채를 사용한 최초의 작품들 가운데 하나임이 분명한데, 이 색채 는 아마도 제스위트 선교사들에 의해 중국에 소개되었을 것이다.

연희요(年希堯)가 황실 가마의 감독관으로 임명되었던 1726년에는 양채(洋彩)가 최고조에 달했을 때였다. 그는 "옛것을 모방하고 새로운 것을 창조하라"는 감독 방침으로 유명하다. 옛것을 모방하라는 방침을 따른 전형적인 예로서 고전적인 송대 자기를 절묘하게 모방한 것을 꼽을 수 있는데, 현재 퍼시벌 데이비드 재단에 소장되어 있는 여요병(汝窯瓶)은 하도 완벽하게 모조되어서 오랫동안 대만 고궁박물원의 권위자들까지도 교묘하게 은폐되어 있던 옹정 연호를 발견할 때까지 송의 진품으로 여겼었다. 사실 황실 소장의 많은 옹정년간의 도자기들은 비밀리에 팔려나가면서 송대의 것으로 여겨지게 하려고 연호를 깎아 버렸다. 연희요의 새로움은 유럽에서 명월유(明月釉)로 알려진 절묘한 담청색 유약으로 발전된 황갈색의 철채(鐵

옹정년간의 도자기 (1723~1735)

295 병(瓶). 여요병(汝窯瓶) 복제품. 청회색(青灰色) 유약을 입힌 빙렬 (氷裂)이 있는 자기(磁器). 청대. 옹정년간(1723-1735)

296 차주전자. 에나멜로 장식된 고월헌(古月軒) 양식의 녹색 자기(綠色磁器). 청대, 건륭년간(1736-1796)

彩)에 녹색의 유약을 불어서 만든 다엽말유(茶葉末釉)와 먹빛을 칠한 후에 금색의 얼룩무늬를 내거나 초록색 위에 붉은빛의 얼룩무늬를 넣는 로코코적인 효과를 내는 데서 찾을 수 있다. 이미 1712년 당트르코에 신부는 경덕진의 관리들로부터 궁정에서 쓰이는 자기에 모방할 만한 진기한 유럽적인 기물들이 무엇이 있는가를 질문받기도 하였는데, 옹정년간과 건륭년간에는 진정한 세련된 취향을 희생시켜가면서 더욱더 기괴한 모양과 새로운 효과에 대한 취향에 응하기 위해 도공들의 정력을 낭비하는 풍조가 증대되었다. 가장 통탄할 만한 결과는 양채(洋彩)의 몰락에서 확인된다. 옹정년간 초기 절묘한 우아함을 보인 양채는 화려하고 천박한 장식을 원하는 외국의 수요에 따라 그 예술성을 상실하여 마침내 19세기에는 검푸른빛의 붉은색으로 퇴락하고 말았다.

건륭년간의 도자기 (1736~1796)

단순히 기술적인 측면에서 판단한다면 건륭년간은 최고의 시대였다. 당영(唐英)의 감독 아래 제조된 법랑기(琺瑯器)들 가운데 우수한 품질의 도자기들은 비길만한 것이 없을 만큼 탁월한 것이었다. 도공들과 함께 생활하면서 일했던 당영은 그들의 기술을 완벽하게 습득하고 있었으므로 은, 무늬목, 칠, 청동, 옥, 자개 그리고 칠보에 이르기까지 다양한 재료들의 색과 질감을 도자기에 재현하여 새로운 효과를 얻고자 계속하여 실험하였다. 그는 이탈리아의 파이앙스 약단지, 베네치아의 유리그릇, 리모지의 법랑기, 그리고 심지어 명대 말기의 청화를 모방하였던 델프트의 채색도기와 일본의 고이마리(古伊万里) 자기까지 모방하였다. 또한 당영은 친근한 송대의 모든 도자기들을 재현하였는데 용천요(龍泉窯)의 자기에 유리질을 첨가시킨 그의 모방품은 특히 아름답다. 또한 광동요(廣東窯)에 대한 그의 모방품은 진품보다 한층 진보된 것으로 판단된다. 그러나 무엇보다도 그의 감독 아래 제작된 자기들 가운데 가장 아름다운 것은 부용꽃과 국화가 장식된 아름다운 꽃병이며 당영이 지은 것으로 생각되는 시를 적은 꽃병들과 같은 법랑질을 입힌 난각(卵殼)의 병과 완(碗)이다. 근래의 도자기에 대한 취향은 이와 같은 정교한 작품들로부터 도공의 손길을 보고 느낄 수 있는 당송(唐宋)의 자유롭고 생명감이 넘치는 작품들로 변했지만, 순수한 기술의 완벽성에

297 이중 투병(套瓶). 안쪽 병은 청화(青華)로, 바깥쪽 병은 측면 투조와 분채로 장식한 자기(磁器). 청대, 건륭년간

298 병(瓶). 양채(洋彩)로 그린 꽃과 당영(唐英)의 시(詩)로 장식한 자기(磁器). 청대. 건륭년간

서는 이러한 건륭년간의 작품들보다 뛰어난 것은 없다.

　　강희년간 말기부터 점점 커져가기 시작한 경덕진 자기들의 장식에 대한 유럽 취향의 영향은 무엇보다 고월헌(古月軒)⁶으로 알려진, 분채(粉彩) 그릇들에서 쉽게 찾을 수 있다. 이들은 대개 유럽의 풍물로 장식된 것들이 많으며, 심지어 중국적인 꽃들을 소재로 한 것에도 사실적인 소묘, 명암법, 원근법 등으로 구사되어 외래적인 특징이 보인다. 대개 이 그릇들에는 붉은 인장이 뒤에 나오는 시문(詩文)이 있으며, 그릇 바닥의 연호에는 돋을새김의 유약이 입혀져 있다.

　　17・18세기에 유럽 시장의 수출용으로 제작된 자기들에 대해 간단히 서술하고자 한다. 16세기에 이미 강남의 도공들은 접시에 포르투칼의 방패 모양의 문장을 장식하였으며, 17세기에는 네덜란드에 대한 무역이 크게 늘었다. 프랑스나 독일의 대저택에 자기방(磁器房)들을 설치하여 준 것은 주로 네덜란드 상인들이었는데, 그 중에서 프러시아의 왕이며 작센공국의 선거후(選擧侯)였던 아우구스투스 강건왕의 미완성 일본 궁전이 가장 야심적인 것이었다. 아우구스투스왕은 근위대 1개 연대를 한 쌍의 녹채(綠彩) 꽃병과 바꾼 것으로 유명하다. 17세기 서구의 애호가들은 중국 취향으로 장식된 중국적인 형태들을 몹시 선호하였지만 17세기 말에는 광동에 그릇 모양의 견본뿐 아니라 장식의 주제까지 보내와서 경덕진에서는 아무것도 장식되지 않은 백자를 광동에 보내어 서구 대리점의 요구에 따라 그림을 그리게 하였다. 그 소재들은 서양 동판화에서 주로 따온 문장(紋章), 풍속, 인물, 초상, 수렵, 선박들과 예수의 세례, 십자가, 부활 등이 장식되어 제스위트 도자기(Jesuit China)라고 부르는 종교적인 것들이다. 그러나 18세기 후반에는 서구에서도 직접 자기를 제작하게 되어 중국 자기에 대한 열정이 식어갔다. 이제 위대한 수출 무역의 시대는 종말을 고하게 되었는데 19세기의 소위 남경적회(南京赤繪) 법랑기가 이 소멸의 생생한 증인이 되고 있다.

　　황실에서 운영하는 가마들은 18세기 말까지 계속하여 번성하였지만, 당영(唐英)이 물러나면서 쇠퇴하기 시작하였다. 그 후로부터 황실 가마들은 서서히 쇠퇴일로를 밟아갔다. 처음에는 자기로 된 사슬이 달린 상자들과 구멍이 뚫린 회전식 꽃병들과 같은 기이한 작품들을 황실 가마에서 제조하여 더욱 위대한 창의성과 정교함이 엿보였다. 그러나 19세기 초부터는

6 그 명칭의 기원과 의미에 관한 여러 이론들은 Soame Jenyns의 *Later Chinese Porcelain*의 pp. 87-95에 논의되어 있다.

서구시장에 대한 수출용 자기

299 "제스위트 도자기." 유럽 동판화에서 따온 세례장면을 청화(靑華)로 장식한 자기(磁器). 청대

19세기와 지방 도자기

300 진명원(陳鳴遠 : 1573-1620년 활동). 붓받침〔筆架〕. 의흥요(宜興窯). 유약을 입히지 않은 석기. 명대

도광년간(道光年間 : 1821~1850)의 도자기들 가운데도 우수한 것들이 약간 있기는 하였지만 그 퇴보의 속도가 더욱 빨라졌고, 1853년 태평천국의 난으로 경덕진이 황폐해져서 요업은 치명적인 타격을 입었다. 그 후 동치년간(同治年間 : 1862~1873년)에 요업은 회복되었고, 20세기에 이르러 한 걸음 더 진보되었다. 오늘날 경덕진에 있는 가마들은 현대적인 산업 계열에 따라 경영되고 있지만, 전통적인 도공들의 솜씨와 기법을 보존하기 위한 배려가 취해지고 있다.

왕실의 가마들이 고도의 완성된 기술을 얻고자 전념하고 있을 때 남부 지방의 가마들은 자신들의 힘과 생명력을 훌륭하게 유지하고 있었다. 그곳의 20여 개 가마들 가운데 몇 가마만 언급하고자 한다. 강소성 의흥요(宜興窯)에서는 문인들용의 붉은 석기로 만든 작은 그릇들을 전문적으로 제조하였는데, 식물, 나무등걸, 딱정벌레, 쥐, 그밖에 동물들의 형태와 찻잔 등의 제조에 가장 뛰어난 솜씨를 보였다(도판 300). 덕화요(德化窯)에서는 명대에 발달되었던 우수한 백자들을 계속 제조하고 있었다. 그 밖의 지방에서 제조된 도자기들은 그 지역에서 사용되거나 유럽보다 주문 조건이 덜 엄격한 지역들로 수출되었다. 특히 취향이 저급하기는 하지만 생동감 넘치는 광동성(廣東省) 불산(佛山) 부근의 석만요(石灣窯)에서 제작된 갈색 석기들이 그러한 예에 속하는데, 그것들은 대개 장식적인 물건들과 소상(小像), 그리고 회색과 초록색 줄무늬와 반점이 들어간 짙푸른 유약이 칠해진 커다란 항아리들은 명대 이래 지방 사람들의 취향에 부합되기도 하였을 뿐 아니라 남해(南海)로 대량 수출되기도 하였다.

장식미술 : 옥기(玉器), 칠기(漆器), 초자기(硝子器)

1680년경 강희제(康熙帝)는 자금성(紫禁城) 내부에 자기, 칠기, 초자기, 법랑기, 가구, 옥기 그리고 그밖에 궁정 생활에 필요한 물건을 제작하는 공방(工房)을 만들었다. 먼 곳에 있는 경덕진을 대신하는 가마들을 설치하고자 하였으나 실현성이 없어 이것은 곧 폐기하였지만, 다른 공방에서는 품질이 우수한 여러 가지 장식미술품들이 청조 말기까지 계속 생산되었다. 가장 우수한 옥 공예품들은 때때로 별다른 근거도 없이 건륭(乾隆)년간의 것으로 간주되기도 하였는데 이렇게 옥 공예품들은 그 연대를 추정하기가 몹시 어렵다. 오늘날에도 당시의 품질이 가장 좋은 옥기들과 꼭 같은 것들이 만들어지고 있다.

다른 공장들의 공예품들은 부유한 중산층과 수출 시장에 공급되었다. 예들 들면 북경(北京)과 소주(蘇州)에서는 칠기 조각품을 전문적으로 생산하였고, 복주(福州)와 광동(廣東)에서는 도장물(塗裝物)들을 전문적으로 취급하였다. 광동에서 제작된 칠기들은 1년 중 몇 개월밖에 체류허가를 받지 못한 서양 상인들의 주문에 맞추기 위해 급히 만들어진 것이라서 중국이나 외국에서 모두 질이 떨어진다는 평가를 받았다. 조각이 대담하고 금가루로 장식된 화려한 색채의 복주산 칠병풍이나 칠장농들은 유럽뿐 아니라 러시아, 일본, 사우디아라비아의 메카, 인도에까지 수출되었다. 이러한 칠기들이 인도 남쪽의 코로맨들(Coromandel) 해안에서 출항되었기 때문에, 18세기 영국에서는 이런 종류의 칠제품들을 코로맨들 공예품이라 알려지게 되었다.

강희제의 유리 공장에서는 대단히 다양한 색유리병들과 항아리들을 만들었는데, 대조적인 색채들의 얇은 층에 음각으로 무늬를 새긴 불투명 유리제품들이 특산물이다. 원래 송대와 원대에 약단지로 제조되었던 비연호(鼻烟壺)들은 유리에 조각을 한 다음 법랑질(琺瑯質)의 채유(彩釉)를 바른

301 물 위로 뛰어 오르는 잉어. 녹색과 갈색의 옥에 조각. 청대

246

302 선계(仙界). 옥, 유리, 금박을
넣어 조각한 붉은 칠판(漆板). 청대

것이다. 그것들은 또한 칠, 옥, 수정, 산호, 마노, 법랑 등 무척 다양하고 진귀
한 재료들로 만들어졌는데, 경덕진에서는 이러한 그릇들을 모방하여 자기
로 만들었다. 18세기에 배면화(背面畵)를 그려 넣은 기법이 유럽에서 중국
으로 전해졌다. 이 기법은 북경에서 카스틸리오네에 의해 구사되었으며, 이
것은 곧 거울 뒷면에 아름다운 풍경을 그려 넣는 데 널리 이용되었다고 한
다. 이 기법을 투명한 비연호의 안쪽 평면 장식에 이용하는 방법이 1887년
에 처음 시도되었는데, 이것은 소멸되어 가는 청대의 예술이 과감하게 새
로운 분야를 개척해보려 한 마지막 노력으로 보여진다.

303 비연호(鼻烟壺). 에나멜을 입힌
유리병. 밑면에 고월헌(古月軒) 명문이
있다. 청대

12
20세기

19세기 말에 중국은 서구 열강의 침략으로 다시 한 번 격동기를 맞이하였다. 그러나 중국이 서구 미술을 수동적으로 혹은 마지못해 모방하는 단계에서 벗어나기까지는 수십 년의 세월이 걸렸다. 일본 명치시대(明治時代)의 통치자들과는 달리 청의 통치자들은 서구 미술을 근대화나 제도의 개혁에 도움이 된다고 보지 않았다. 서구 문화에 대한 그들의 태도 역시 서구의 무기나 기계에 대한 경우와는 반대로 적대감이나 경멸감을 보였으며, 문화적으로 직면한 문제들은 중국인 스스로가 해결해야 할 몫으로 남겨졌다.

건축 19세기 중반 이후 외국인들이 들어 온 곳에는 어디나 서구식 상업 건물, 학교, 교회가 세워졌다. 외국인들이 세운 건물들이 볼품없었다면, 중국인들이 서구식을 모방하여 지은 건물들은 더욱 더 형편없었다. 중국적인 요소와 서구적인 요소를 결합한 혼합 양식이 곧이어 출현하였으나 20세기에 이르러 얼마 동안은 전문 건축가조차 전통적인 건축 양식에 대한 지식이 없어서 이를 현대적인 소재에 효과적으로 적용할 수 없었으므로 그 성과는 대체로 형편없었다.

이러한 결함을 보완하고 전통 양식을 현대적으로 적용하는 새로운 방법을 탐구하기 위해 1930년 건축가들이 한데 모여 중국건축연구협회(中國建築研究協會)를 창립하였다. 이듬해 양사성(梁思成)이 협회에 참가하였는데 그는 이후 30년 동안 중국 건축계에서 지도적인 역할을 하였다. 이들 건축가와 헨리 K. 머피(Henry K. Murphy) 같은 외국 건축가들이 이룬 성과는, 1937년 일본이 침략하기 전 몇 년간의 평온기에 남경, 상해, 북경에 지어진 정부 청사나 대학 건물에서 볼 수 있다. 그 가운데는 매력적인 예도 있다. 그러나 지붕 형태를 중국 전통식으로 휘게 만들고 세부는 회색 콘크리트로 나무를 대신했으나, 본질적으로는 여전히 서구식이었다. 이런 양식의 건물로 최근에 지어진 한심스러운 예는 관광객들이 즐겨 찾는 대북(臺北) 고궁박물원(故宮博物院)이다. 이를 설계한 건축가는 전통적인 건축의 핵심은 아름다운 곡선 지붕에 있는 것이 아니라 현대적인 요구와 소재에 쉽게 적용할 수 있는 기둥이나 골조에 있다는 일본들이 오래 전부터 알고 있던 진리를 터득하지 못하였던 것 같다.

1949년 중국 공산당이 본토를 장악한 이후, 중국의 관청은 한동안 결혼 케이크 같은 러시아 건축 양식에서 영향을 받았다. 이 건축 양식은 특히 중국 인민혁명 군사박물관을 대표하는 1950년대 공공건물에서 잘 드러난

304 북경(北京). 천안문(天安門) 광장의
인민대회당(人民大會堂), 1959년

305 상아조각. 달로 날아 오르는
항아(姮娥). 북경(北京). 1972년

다. 이후 이 양식은 이념적인 이유에서와 마찬가지로 경제적인 이유로 퇴색하였다. 막연히 근대국제 양식(近代國際樣式)이라 불리는 건축 양식을 수용하려는 움직임은 그 속도가 완만해지고 신중해졌다. 북경 아동병원(1954년)을 시점으로 근대국제 양식은 건축 구조면에서 중대한 의미를 갖는 북경 노동자 체육관(1961년)과 수도 체육관(1971년)에서 훌륭한 성공을 거두었다. 1만 명을 수용하는 북경 인민대회당은 1959년에 11개월이라는 놀랄 만한 짧은 기간에 완성된 것으로 그 방대한 규모와 균형잡힌 고전적 품위, 그리고 신중국의 강인한 힘을 상징하는 데는 성공하였으나 보수적인 양식은 별로 주목할 만한 것이 못되었다.

장식미술 지난 100년간 장식미술에 있어서도 새로운 외국 양식과 침체된 정통 양식간의 갈등은 해결되지 못하였다. 장인의 기술 수준은 높았지만, 1950년대 이전에 제작된 자기, 칠기, 옥기 등의 공예품은 독창성과 영감이 결여된 것이었다. 그러나 중국 공산당이 본토를 점령한 후 전통공예 기술은 북경 수공업연구소(手工業研究所)의 후원 아래 활발히 살아났다. 그 예로 북경의 옥기 공장에서는 현재 1500명의 조각가들이 일하는데, 한때 비밀리에 전래되던 비법을 공개하고 서로 힘을 합쳐 건륭제 이래 그 어느 때보다 월등한 수준의 제품을 생산하고 있다. 공장에서 나오는 제품 대부분은 수출시장을 겨냥하여 생산된 것으로 주로 전통 디자인을 요구하고 있다. 도판 305에 실린 것으로 신선이 되려고 불사약을 들고 달나라로 날아가는 항아(姮娥)를 조각한 옥공예품처럼 그 기술적인 성과는 청조(淸朝)에 비할 만하다. 모택동(毛澤東)의 지배 아래에서는 이 전설의 여주인공이 "하늘로 날아오르면서 봉건적 압제에 대한 항거와 더 나은 삶에 대한 갈망을 나타낸다."고 해석하였다. 그러나 모택동 이후에는 이와 같이 사랑받던 주제들이 더 이상 노골적으로 정치적인 정당성을 드러내지는 않게 되었다. 항아는 여성 자신들에 의해 칭송받았으며 특히 여성 해방의 상징으로 받아들여졌다. 동시에 경덕진(景德鎭)에 있는 대규모 도자기 공장과 같은 공예품 공장은 점차 기계화되면서, 19세기 유럽과 미국이 직면했던 것과 같은 디자인 문제들이 발생하였다.

회화 지난 백 년간의 회화는 우리들에게 근대 중국을 형성하는 전통 관념과 새로운 관념, 토착 양식과 외래 양식간에 빚어지는 긴장감을 생생하게 보여주고 있다.[역1] 19세기 한때 그토록 존경받던 궁정 화가들은 궁정 하인보다 못한 지위로 전락하였고, 이름조차 알려지지 않게 되었다. 문인 화가들 역시 청의 문화가 점차 마비되면서 희생물이 되어 갔고, 아마추어 화가로 이름난 사람도 몇 안되었다. 19세기 전반, 대희(戴熙 : 1801~1860)와 탕이분(湯貽汾 : 1778~1853)은 왕휘(王翬)의 관학적인 문인화풍을 계승한 정통파의 후계자였다. 그러나 19세기 중엽 이후 그 양상은 차츰 변모되어 갔다. 청말 화가 중 가장 흥미로운 인물인 임백년(任伯年 : 1840~1896)의 힘찬 화풍은 한편으로는 민중 예술에서 다른 한편으로는 상해같이 번창한 해안 도시에 널리 퍼져 있던 신사조(新思潮)에서 영향받은 것이다.

임백년은 상해에 거주하는 동안 서구 문명의 충격을 몸으로 느끼기 시작하였다. 그 충격은 회화의 경우 양식의 변화보다는 새로운 활력과 대담성에서 두드러지는데, 이는 서구 예술의 도전에 대한 문인 화가들의 무의식적인 반응이라고 할 수 있을 것이다. 이 새로운 풍조는 조지겸(趙之

역주

1 Michael Sullivan, *Art and Artists of Twentieth Century China* (University of California Press, 1996) 및 Chu-tsing Li, *Trends in Modern Chinese Painting*(Artibus Asiae, 1979)와 『美術史學』 9호(한국미술사교육연구회, 1995)의 특집 「동양근대미술」에 4편의 논문들이 실려 있다.

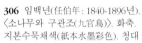

306 임백년(任伯年 : 1840-1896년).
〈소나무와 구관조(九官鳥)〉. 화축.
지본수묵채색(紙本水墨彩色). 청대

307 오창석(吳昌碩 : 1842-1927년).
〈여지도(荔枝圖)〉. 화축. 지본수묵채색
(紙本水墨彩色)

308 장대천(張大千 : 1899-1983년).
〈장강만리도(長江萬里圖)〉. 화권의
부분. 사천성 권현(灌縣) 민강(岷江)을
그렸다. 견본수묵채색(絹本水墨彩色)

309 제백석(齊白石 : 1863-1957년). 〈연년주야(延年酒也)〉. 화축. 지본수묵채색(紙本水墨彩色)

謙 : 1829~1884)과 같은 몇몇 후기 오파(吳派) 후계자들에게서 나타났다. 조지겸은 바위 틈의 포도 그림이나 화훼화로 주목을 받은 유명한 학자로 구도나 필치는 근대의 거장 제백석(齊白石 : 1863~1957)에게 영향을 주었다. 조지겸의 후계자 오창석(吳昌碩 : 1842~1927)은 주로 대나무, 화훼, 암석을 그린 다작 작가(多作作家)로 서예를 곁들여 상당히 효과 있게 작품을 구성하였다(도 307). 이 화가들이 사용하는 육중하고 힘찬 먹과 강한 색채는 청조 후기의 소심하고 온건한 화풍과는 대조되는 참신한 것이었다.

전통적인 화풍을 거듭 주장하여 온 20세기 화가 중에는 황빈홍(黃賓虹 : 1864~1955)과 제백석이 있다. 황빈홍은 오파 산수화가로는 마지막 화가였다. 화가, 교수, 미술사가이면서 감정가이기도 한 그는 상해와 북경에서 전문적인 문인 화가로 바쁜 나날을 보냈으며, 만년에는 더욱 대담하고 표현적인 양식을 발전시켰다. 제백석은 호남성(湖南省) 소작인의 아들로 황빈홍과는 다른 환경에서 자랐지만, 오직 재능과 굳은 결의로 북경 화단에 군림하여, 위대한 대담성과 단순성으로 자신을 표현하였다. 그는 60대에 매우 독창적인 산수화를 그리기도 했으나, 가장 유명한 것은 새, 꽃, 게, 새우 등을 그린 만년 작이다. 그는 사물의 본질만을 묘사하면서도 신기하게도 내적 생명력을 유지하였다. 이들에 비해 훨씬 다재다능하고 복잡한 면모를 지닌 인물은 화가이자 소장가이고 감정가인 장대천(張大千)으로 1899년 사천성(四川省) 내강(內江)에서 태어나 청말의 문인 화풍을 익혔다. 옷차림이나 행동은 옛사람의 형색 그대로이지만, 그는 만년의 산수화에서 먹을 뿌리거나 튀기는 등 1950년대 이래 수많은 극동 화가들에게 자극을 주었던 미술운동인 추상표현주의를 반영하는 대담한 실험 작업을 하였다. 1968년에 그린 〈장강만리도(長江萬里圖)〉(도판 308) 같은 그의 최고의 작품은 관념의 폭을 명료하고 정밀한 세부와 결합시켜 송대 산수화를 연상케 한다. 그는 1983년 대북(臺北)에서 사망하였다.

현대미술운동

20세기 상반기에 진행된 서구화의 과정에서 중국 전통예술도 19세기 일본 예술과 마찬가지로 치명적인 타격을 입었다고 생각하기 쉽지만 그런 일은 일어나지 않았다. 이는 전통 그 자체의 막대한 힘과 지식층의 문화적 자부심에 힘입은 바이며 다른 한편으로는 "미술"이 아마추어의 보호 아래 있어서 그들의 전문적인 직업과 분리되어 있었기 때문이었다. 작업 과정과 환경은 변화했을지 모르나, 일단 붓을 들면 그들은 여전히 동기창(董其昌)이나 왕휘(王翬)의 언어로 자신을 표현하였다. 전통에 대한 신뢰 때문에 대부분의 화가들은 서구 미술에 굴복하지 않고 원하는 바를 얻어낼 수 있었다. 오랜 세월이 지난 후 모택동은 "외국 문물이 중국에 이바지하게 하라. 과거로 하여금 현재에 이바지하게 하라."고 예술가들에게 권하면서 쉽게 따를 수 있는 진로로, 서비홍(徐悲鴻 : 1895~1953)과 같은 주목할 만한 몇몇 화가들이 10년 전에 이미 취했던 바를 지적해 주었다. 1920년대와 30년대의 활기찬 예술 논쟁에도 불구하고 중국 미술가들은 전반적으로, 1868년의 명치유신(明治維新) 이래 일본 미술을 뒤흔든 것과 같은 서구 예술의 수용과 거부 사이에 초래된 격동을 피할 수 있었다.

중국 현대미술운동은 해안 도시들을 중심으로 실험 작업이 시도된 이래 일본에서 광동으로 갓 돌아온 고검부(高劍父)에 의해서 1916년에 본격화되었다. 동경에 있는 동안 그는 일본화운동(日本畵運動)의 영향을 받았는데, 일본화운동은 음영법이나 명암법과 같은 서구적인 기법들과 현대적인

소재를 도입함으로서 전통적인 일본화에 생기를 불어넣으려는 시도였다. 고검부의 초기 족자 그림으로 가장 유명한 작품에는 탱크와 비행기를 묘사한 것이 있다. 고검부의 영남파(嶺南派) 작품들은 너무 강한 일본 정서와 의도적으로 짜맞춘 종합화 때문에 폭넓은 지지를 얻지 못했지만, 전통적인 기법을 현대적인 주제에 적용시킬 수 있음을 보여주었다. 영남파에 의해서 창조된 이 양식은 1949년 이후 어딘지 모르게 매끄럽고 장식적인 질감을 제거하면서 사실적인 내용을 표현하는 문제와 전통적인 수법으로 혁명적인 내용을 표현하는 문제에 대한 하나의 해결책으로 발전되어 갔다.

동양 최초의 현대적인 미술학교는 1876년 동경(東京)에 설립되었다. 그러나 중국에서는 1906년 남경고등사범학교(南京高等師範學校)와 북경에 북양고등사범학교(北洋高等師範學校)에 서구식 미술학과가 설치되었으며 이어 상해에는 전형적인 파리의 아틀리에를 낭만적으로 꿈꾸며 몇 개의 사설 화실이 생겼다. 이러한 구상들은 대부분 프랑스에서 공부하고 돌아온 일본

310 서비홍(徐悲鴻 : 1895-1953년). 〈고목나무에 앉은 까치〉. 지본수묵(紙本水墨). 1944년경

화가들을 통해 얻은 것이었다. 제1차 세계대전 직후 북경, 상해 남경, 항주에 미술학교가 문을 열었지만, 보다 운이 좋은 학생들은 파리로 가서 피카소나 마티스와 같은 후기 인상파 화가들의 영향을 받았다.

1920년대 중반 서비홍은 남경으로, 유해속(劉海粟)은 상해로, 임풍면(林風眠)은 항주로 돌아와 정착하였다. 해안에 위치한 이 대도시들은 대부분 전통 화가들의 작품과 마찬가지로 관학풍이 성행되기 시작하였는데, 달라진 것이 있다면 먹 대신 유채를 사용한다는 정도였다. 상해의 프랑스인 거류지는 중국의 일반 대중의 감각이나 열망과는 무관한 보헤미안의 중심지인 작은 몽마르트가 되었다. 한편 항주에서는 임풍면과 그의 제자들이 현대적인 감각으로 중국화를 발전시켰다.

1930년대 초 일본의 침략이 목전에 다가서자 분위기가 달라지기 시작했다. 상해에서는 현대화가 방훈금(龐薰琹)이 창립한 국제적인 도몽사(都夢社, La Société des Deux Mondes) 가 해체되고 대신 결란사(決瀾社, the Storm Society)가 발족되었다. 미술가와 문인들은 사회에 대한 자신들의 책임에 대해 격렬한 논쟁을 벌이게 되었다. 자유개방주의자들은 예술을 위한 예술이라는 원리를 내세웠고, 현실주의자들은 좌경화하여 인민과 일치해야 한다고 주장했다.

현대 중국에 있어서 예술가의 지위에 대한 논란은 1937년 7월 일본의 북경 침략과 더불어 그 해답을 얻었다. 3년간의 끊임없는 도피 생활로 화가들과 지식인들은 참다운 중국의 진수에 다가서게 되었다. 방훈금, 소정(小丁) 같은 사회주의자, 그리고 뛰어난 목판화가의 작품에는 그들의 국민들뿐 아니라 그들의 땅에 대한 발견으로 가득 차 있다. 그것은 이들이 전화(戰火)를 피해 내륙 깊이 들어가면서 조약항(條約港)의 혼합 문화에 물들지 않은 중국의 서쪽 성(省)들의 아름다움을 처음으로 대하게 되었기 때문이다. 그러나 전쟁이 오래 지연되면서 사회적인 양심을 가진 미술가들은 국내 전선(戰線)의 도덕적 타락과 부패에 쓰라린 환멸을 느끼게 되었다. 어떤 이는

311 이화(李樺 : 1907년-).
〈피난 : 대조〉. 목판화. 1939년경

312 황영옥(黃永玉 : 현대). 〈고산족
(高山族)〉. 목판화. 1947년경

1920년대에 위대한 문학가 노신(魯迅)에 의해 제창되어 사회주의 선전 도
구로 이용되던 목판화 운동에 가담했고, 어떤 이는 정치 만화를 통해 저항
하거나 검열을 피해 사회적 상징주의의 교묘하고 간접적인 형태로 저항을
시도하였다.

　　1945년 일본이 항복하자 지친 중국은 평화를 갈망하였다. 그러나 전쟁
의 불길이 꺼지기가 무섭게 내전에 휘말려 평화 재건의 희망은 산산조각이
났다. 국민당이 패배하기 전 몇 년간의 미술은 사실주의자의 분노와 쓰라
림, 또는 방훈금, 목판화가 황영옥(黃永玉), 그리고 조무극(趙無極)의 작품 속
에 나타나는 도전에 가까운 서정주의로 특징 지워진다. 항주 미술학교의
임풍면의 제자인 조무극은 일본군에 점령 당했던 혼미한 시기에 두각을 나
타냈는데, 풍부한 감수성과 독창성을 보여주는 그의 양식은 중국 회화에
새로운 방향을 제시해 주는 것처럼 보였다(도판 314). 그는 1948년 파리로
건너가서 국제적으로 명성을 얻었다. 가장 주목할 만한 예술적 변신은 전
후 북경에서 스승 부전(溥佺)의 화풍을 따라서 관학풍의 작업을 하던 여류
화가 증유하(曾幼荷)에게서 볼 수 있다. 왜냐하면 그녀는 호놀룰루에 이주
하여 서구 미술의 가장 발전된 운동에 영향을 받았기 때문이다(도판 316).

　　근 30여 년 동안 중국 밖에 거주하고 있는 화교(華僑) 화가들은 국제
무대에서 중국인으로서의 자신들을 표현해오고 있었다. 아시아에서 추상표
현주의에 대한 최초의 반응은 1950년대 일본에서 나타났지만, 1960년대 그
운동을 받아들인 중국 화가들은 거기에 새로운 깊이를 더하였다. 이것은
동시에 그들 자신의 전통인 서예적인 추상성의 재발견이기도 하였기 때문
에 일본의 몇몇 화가들이 외국으로부터 단순히 새로운 양식만을 민첩하게
받아들인 것과는 차이가 있었다. 이들의 작품은 당대(唐代) 말기 표현주의
자들의 작품과도 같이 가장 추상적인 것일지라도 결코 자연에서 이탈하는
일이 없다. 또한 그들의 추상을 우리가 산수화로 "읽는"다는 사실로 말미
암아 그러한 작품들이 더욱 중국적임을 입증시켜주는 것이다. 그 선구자는

313 여수곤(呂壽琨 : 1919-1976년).
〈산〉. 화축. 지본수묵(紙本水墨). 1962년

314 조무극(趙無極 : 1921년-)〈무제
(無題)〉. 캔버스에 유채

315 임풍면(林風眠 : 900년-).
〈양자강(揚子江) 계곡〉.
지본수묵채색(紙本水墨彩色)

316 증유하(曾幼荷 : 1923년-).
〈하와이 마을〉. 지본수묵(紙本水墨).
1955년

대북(臺北)의 오월회(五月會), 여수곤(呂壽琨), 그리고 홍콩의 활기찬 원회(圓會)와 인도회(人道會)의 회원 등이다. 동남아시아에 거주하고 있는 중국인 화가들 가운데는 싱가포르에서 활동하는 종사빈(鍾泗賓)을 주목할 수 있는데, 그는 추상화가와 금속세공인이 되기 전에는 고갱의 영향에서 벗어난 참신한 양식으로 열대지방의 이국적인 아름다움을 묘사하였다. 이제 해외에 살고 있는 중국 화가들의 작품이 사회주의 중국에서 받아들여지지 않던 시기는 지나갔다. 그리고 현대미술의 국제적 성격을 증가시키는 데 중국의 기여가 독특하였다는 것을 인정받기 시작하였다.

공산화 이후의 중국 미술

한편 낙후된 농업국으로부터 현대 사회주의 강국으로 변모하기 위한 과업을 수행하기 위해 노동자와 지식인이 총동원되었으며, 예술도 정치와 국가에 봉사하게 되었다. 인민에게 봉사하라는 모택동의 지침에 영향받은 1950년대 미술가들은 노동자와 함께 살고 "이들로부터 배우기" 위해 학교를 떠나 농장과 공장으로 들어갔다. 모더니즘과 국제주의는 잊혀져 버렸다. 이 시기의 미술은 선전으로 물들었고, 아방가르드로는 볼 수 없지만 정유공장, 건설작업, 공동체 생활 같은 새로운 주제를 전통적인 화구인 붓과 먹으로 묘사하도록 요구받았다.[역2] 노대가들, 특히 제백석(齊白石)은 평온한 생을 보냈지만, 부포석(傅抱石), 전송암(錢松嵒), 이가염(李可染)과 같은 활동파는 이념적인 내용을 그림에 담아내도록 요구되었다. 폭포를 바라보는 인물은 이제 꿈꾸는 시인으로서가 아니라 감독관이거나 수력 엔지니어로 보아야 했다.

사회주의 사실주의는 『개자원화전(芥子園畵傳)』과 같은 지침서를 따르는 전통 산수화의 관례를 포기하고 본 바대로 그리도록 강요하였다. 오늘날의 중국에서는 실제 사회가 아닌 이상적인 사회를 반쯤 서구화된 기법으로 보여주기 때문에 사실주의, 아니 혁명적 낭만주의라고 불러야 어울릴 법한 미술이 꽤 눈에 띈다. 하지만 좀더 깊이 살펴보면 미술가는 전통 화법

역주

2 John Lebold Cohen, *The New Chinese Painting 1949-1986*(New York: Harry Abrams, 1987)와 윤범모 편저,『제3세계의 미술문화』(과학과 사상, 1990) pp. 187-301에서 新年畵・農民畵・版畵 등 중국의 특수한 회화 형태를 찾아볼 수 있다.

을 포기했다기보다는 자연을 다시금 검토하고 자신의 시각경험에 맞게 조정했다고 보아야 할 것이다. 전송암이 언급 한대로 "준(皴)을 검토"함으로서, 이가염의 〈산마을〉에서와 같이 산수화라는 전통 언어에 새로운 활기를 불어넣었다. 1950년대와 60년대 이가염, 전송암, 석로(石魯), 아명(亞明) 등 구세대 화가들은 새로이 전통을 수립하는 데 성공을 거두었고 젊은 세대의 미술가들에게도 상당한 영향을 미쳤다.

서구 기준으로는 1960년대 초의 문화는 제한적이고 순응적이었지만 교육, 학문, 미술에 당시 만연하던 "부르주아적" 경향을 일소한 1966~1969년의 문화대혁명에서 그것은 타도의 표적이 되었다. 대학과 미술학교는 폐쇄되고 박물관도 문을 닫았으며 미술 전시회도 열리지 못했다. 1966년 6월에는 미술과 고고학 학술지의 출판이 돌연 중단되었다. 이에 종사하던 사람들은 "수정주의자"로 비난받았으며 많은 사람들이 공개적으로 모욕을 당하거나 노예처럼 농장과 공장으로 보내졌으며, 자살하도록 내몰리기도 했다. 학문과 예술 등 모든 활동은 종말에 다다랐다는 것이 외국의 시각이었는데 중국의 당국자도 이것을 부인하지 않았다. 예술에 있어서 엘리트주의의 흔적을 없애기 위해 미술 활동의 중심지는 도시나 미술 아카데미에서 공장과 시골 공동체로 옮겨졌고 반면 교육받은 미술가들은 일반대중과 일체감을 갖도록 촉구 받았다. 많은 수의 노동자, 농민, 군인 등이 아마추어로서 미술 활동을 하였고 자신의 경험을 표현하기 위해 새로운 양식과 기법을 발전시켰다. 이 새로운 미술은 상당수가 개성이 부족했지만 완전히 선전물이 아닌 경우에는 밝은 색채와 때로는 대담한 구성, 확신에 찬 기조를 보이기도 한다. 6년간의 침묵을 깨고 고고학 학술지가 다시 등장한 1972~73년에는 압박이 다소 느슨해졌으나 이후 강청(江青)과 4인방(四人幇)은 미술 문화에 대한 통제를 더욱 강화하였다.

문화혁명의 소란기에 미술가, 조각가들은 익명의 대규모 프로젝트에 자신의 재능을 묻곤 했다. 그 중 1965년에 완성된 〈수조원(收租院)〉(도판 319)은 문화혁명 지도부에 의해 하나의 모델로서 찬양되어 널리 모방되었다. 사천성의 탐욕스런 옛지주의 안마당에 실물 크기의 소조 석고상을 세워 공산화 이전의 지방 소작농들에게는 익숙한 써레질 장면을 극적으로 연출해냈다.

이 책의 초판본에서는 1949년 이후 소용돌이는 지나갔으며 중국 문명은 앞을 향해 지속될 것이라고 끝을 맺은 바 있다. 그러나 폭풍은 외부인이 관찰하는 것보다는 더 격렬하고 지속적이었다. 1957년 백화제방(百花齊放)운동이 시들해짐을 시작으로 1976년 4인방의 구속으로 끝난 이 20년의 기간 동안 동화되지 않은 미술가들은 온갖 만행에 시달렸다. 1949년 혁명 후 창작 활동을 하던 남녀 누구나 비이기적이 되라는, 즉 엘리트주의를 거부하고 사회에 봉사하라는 모택동의 호소에 귀기울였다. 하지만 1976년이 되자 이상주의는 이미 오래 전에 사라져 버렸다. 문화 활동은 모택동의 광신적인 부인 강청(江青)이 주도하는 4인방의 통제를 받았고 그녀 자신이 장려하는 바 이외의 예술 표현은 어떤 형태로든 금지 당했다.

1976년 가을 모택동의 사망과 그로부터 한 달 후 4인방이 몰락하면서 수문이 조심스레 열리기 시작했다. 처음엔 조금씩, 그러다가 1979~80년에는 갓 지나간 과거의 공포와 미래에 대한 희망으로 그 동안 갇혀 있던 슬픔의 물줄기가 터져 나왔다. 생생하게 기억에 남아 있는 고통뿐 아니라 1976년 4월 5일 천안문 광장의 시위를 묘사한 이 시기의 회화는 중국미술

317 이가염(李可染: 1907년-).
〈산마을〉. 화축. 지본수묵채색
(紙本水墨彩色). 1960년경

사상 아마 가장 극적으로 대다수가 공감하는 바를 표현해낸 것일 것이다.

이제 유해속(劉海粟), 이가염(李可染), 전송암(錢松嵒), 임풍면(林風眠)과 같은 노화가들의 작품이 다시 살아나게 되었다. 중견화가들 중에서도 황영옥(黃永玉), 오관중(吳冠中)은 독창적이고 자유롭게 전통과 현대를 종합한 작품을 내놓았다. 1950년대 파리에서 몇 년을 보낸 오관중은 저술 활동을 통해 모더니즘에 대한 대중적인 이해를 넓히고 있으며 모택동 시대에 "부르주아적 형식주의"라고 비난받던 추상에 위축되지 않도록 대중을 훈련시키며 모택동 이후 주도적인 역할을 하고 있다. 오(吳)의 유화는 참신하고 섬세하다. 반면 도판 318에 실린 사천 지방의 산수화처럼 중국식 화필로 제작한 그의 작품에서는 뒤피(Dufy)의 행복 가득한 화면을 옮겨 내기도 한다.

이들을 뒤이어 1930년대 중국 미술가들과 똑같은 도전에 직면한 새로

운 세대가 아직 제대로 모습이 갖추어지지는 않았으나 희망적으로 당당히 등장하고 있다. 현대적이면서도 중국적인 이들은 일반대중의 감각과 열망을 함께 하면서도 예술적으로 자유롭다. 이 새로운 단계의 미술에서는 선전성이 눈에 띄게 사라졌다. 누드는 금지 대상이 아니며 목판은 채색이 풍부하고 낭만적이기조차 하다. 수년간 외부 세계와의 접촉에 굶주렸던 미술가와 학생들은 고대 미술에서부터 피카소와 잭슨 폴록에 이르는 서구 미술의 면면에 깊은 관심을 보였다. 미술가는 진정한 감정을 표현하는 법을 잊어 버렸기 때문에 모택동 이후 얼마간에 제작된 몇몇 작품에서는 아마추어적인 면이 보인다. 그러나 좀더 나아가 이화생(李華生), 양연병(楊燕屛), 진자장(陳子莊) 등의 작품에선 현대적인 사상과 감각을 제대로 표현하기 위해서는 전통적인 방식을 반드시 뛰어 넘어가야 할 필요는 없다는 것을 확인하게 된다.

1980년경 공산당은 자유에 대한 허용이 한계에 이르렀다고 판단하고 북경의 민주의 벽(Democracy Wall)을 닫았다. 위험천만한 비공식 전시를 통해 현재 겪고 있는 희망과 좌절을 표현한 작가는 요주의 인물로 낙인 찍혔

다. 중국에서 창작 활동을 하는 이들은 내일 새로이 자유가 주어질런지 아니면 더 엄한 통제를 받을런지 또는 이 둘이 동시에 행해질런지 알지 못한 채 하루하루 살아간다. 예를 들어 1981년 여름 공산당 대변인은 40년간 도그마로 작용한 정치가 예술에 우선한다는 모택동의 주장을 반박했지만 상궤(常軌)에서 이탈한 미술가나 작가에게는 잘못을 시인하고 노선을 수정하라고 강요했다. 하지만 그 불확실성에도 불구하고, 모택동의 사후 현대 중국 사회는 미술과 미술가의 역할에 대해 좀더 폭넓고 다면적인 시각을 갖게 될 것이다. 새로운 시대의 여명이 천천히, 때론 고통스럽게 다가오고 있다.

하지만 현재 중국 미술이 서구 민주사회에서만큼 자유롭다든지 자유로울 수 있다든지 하는 상상은 가능치 않을 것이다. 왜냐하면 모택동과 그의 계승자들이 등장하기 훨씬 이전부터 예술의 세계는 제어 당해 왔기 때문이다. 개인은 개인의 자유 이전에 가정이든 국가든 집단에 먼저 충성을 다해야 한다는 믿음은 중국의 전통적인 문화 속에 뿌리 깊이 박혀 있다. 사회적인 조화가 우선의 목표이다. 개인주의가 큰 소리를 내는 것은 조화가 깨질 때인데 왕조 몰락기나 압제의 도를 참을 수 없을 때이다.

따라서 미술가 중에서 재능 있는 소수의 기인을 제외하고는, 많은 서구 미술가들이 취하는 활기찬 문화의 상징으로서 인정받고 있는 반체제적인 태도는 오늘날의 중국에서는 기대할 수가 없다. 물론 머지 않아 미술가와 정부간에 긴장이 고조될 것이라는 점은 예상할 수 있다. 미술가는 개인의 자유에 부과되는 억제를 부분적으로는 받아들인다고 해도 차츰 체제나 사회에 대항하게 될 것이다. 그러나 과거 위대한 미술 대부분이 이러한 억압하에서 태어났으며, 미래에도 이런 범주 속에서 위대한 미술이 형성될 것이다.

319 조각창작단. 〈수조원(收租院)〉. 사천성 대읍(大邑) 구(舊) 대지주의 저택 마당에 실물 크기의 점토로 만든 작품 부분. 1965년

GENERAL WORKS ON CHINA

Raymond Dawson, ed., *The Legacy of China* (Oxford, 1964).

C. P. Fitzgerald, *China: A Short Cultural History*, 3rd rev. ed. (London, 1961).

Charles O. Hucker, *China's Imperial Past: An Introduction to Chinese History and Culture* (Stanford, 1975).

Joseph Needham, *Science and Civilisation in China* (Cambridge, 1954–).

GENERAL WORKS ON CHINESE ART

S. Howard Hansford, *A Glossary of Chinese Art and Archaeology*, rev. ed. (London, 1961).

Sherman E. Lee, *A History of Far Eastern Art*, rev. ed. (New York, 1973).

Laurence Sickman and A. C. Soper, *The Art and Architecture of China*, rev. ed. (London, 1971).

Michael Sullivan, *Chinese Art in the Twentieth Century* (London, Berkeley, and Los Angeles, 1959); *Chinese and Japanese Art* (London and New York, 1966); *The Meeting of Eastern and Western Art*, rev. ed. (Berkeley, Los Angeles, and London, 1987).

Mary Tregear, *Chinese Art* (London, New York, and Toronto, 1980).

EXHIBITIONS AND GENERAL COLLECTIONS

Wen Fong, ed., *The Great Bronze Age of China: An Exhibition from the People's Republic of China* (New York, 1980).

Jan Fontein and Tung Wu, *Unearthing China's Past* (Boston, 1973).

S. Howard Hansford, *Chinese, Central Asian and Luristan Bronzes and Chinese Jades and Sculptures*, vol. I of *The Seligman Collection of Oriental Art* (London, 1957).

R. L. Hobson and W. P. Yetts, *The George Eumorfopoulos Collection*, 9 vols. (London, 1925–1932).

Sherman E. Lee and Wai-Kam Ho, *Chinese Art under the Mongols: The Yüan Dynasty (1279–1368)* (Cleveland, 1969).

Nelson Gallery–Atkins Museum, Kansas City, and Asian Art Museum of San Francisco, *The Chinese Exhibition: A Pictorial Record of the Exhibition of Archaeological Finds of the People's Republic of China* (Kansas City, Missouri, 1975).

Michael Sullivan, *Chinese Ceramics, Bronzes and Jades in the Collection of Sir Alan and Lady Barlow* (London, 1963).

ARCHAEOLOGY

Terukazu Akiyama and others, *Arts of China, Neolithic Cultures to the T'ang Dynasty: New Discoveries* (Tokyo and Palo Alto, 1968).

Anon., *Historical Relics Unearthed in New China* (Peking, 1972).

Edmund Capon, *Art and Archaeology in China* (London and Melbourne, 1977).

Kwang-chih Chang, *The Archaeology of Ancient China* (3rd ed. (New Haven and London, 1977); *Shang Civilisation* (New Haven and London, 1980).

Cheng Te-k'un, *Archaeology in China*. Vol. I, *Prehistoric China* (Cambridge, 1959); Vol. II, *Shang China* (Cambridge, 1960); Vol. III, *Chou China* (Cambridge, 1966); *New Light on Prehistoric China* (Cambridge, 1966).

P'ing-ti Ho, *The Cradle of the East* (Chicago, 1976).

Li Chi, *The Beginnings of Chinese Civilisation* (Seattle, 1957); *Anyang* (Seattle, 1977).

Jessica Rawson, *Ancient China: Art and Archaeology* (London, 1980).

Michael Sullivan, *Chinese Art: Recent Discoveries* (London, 1973).

BRONZES

Noel Barnard, *Bronze Casting and Bronze Alloys in Ancient China* (Canberra and Nagoya, 1961).

Bernhard Karlgren, *A Catalogue of the Chinese Bronzes in the Alfred F. Pillsbury Collection* (Minneapolis, 1952), and many important articles in *The Bulletin of the Museum of Far Eastern Antiquities* (Stockholm).

Li Xueqin, *The Wonder of Chinese Bronzes* (Peking, 1980).

Max Loehr, *Chinese Bronze Age Weapons* (Ann Arbor, Michigan, 1956); *Ritual Vessels of Bronze Age China* (New York, 1968).

J. A. Pope and others, *The Freer Chinese Bronzes*, 2 vols. (Washington, D.C., 1967 and 1969).

Mizuno Seiichi, *Bronzes and Jades of Ancient China* (in Japanese with English summary, Kyoto, 1959).

William Watson, *Ancient Chinese Bronzes* (London, 1962).

PAINTING AND CALLIGRAPHY

Susan Bush and Christian Murck, *Theories of the Arts in China* (Princeton, 1983).

Susan Bush and Shio-yen Shih, *Early Chinese Texts on Painting* (Cambridge, Mass., and London, 1985).

James Cahill, *Chinese Painting* (New York, 1960); *Hills Beyond a River: Chinese Painting of the Yüan Dynasty, 1279–1368* (New York and Tokyo, 1976); *Parting at the Shore: Chinese Painting of the Early and Middle Ming Dynasty, 1368–1580* (New York and Tokyo, 1978); *The Distant Mountains: Chinese Painting of the Late Ming Dynasty, 1570–1644* (New York and Tokyo, 1982); *The Compelling Image: Nature and Style in Seventeenth Century Chinese Painting* (Cambridge, Massachusetts and London, 1982).

Lucy Driscoll and Kenji Toda, *Chinese Calligraphy*, 2nd ed. (New York, 1964).

Richard Edwards, *The Field of Stones: A Study of the Art of Shen Chou* (Washington, D.C., 1962); *The Art of Wen Cheng-ming (1470–1559)* (Ann Arbor, Michigan, 1975).

Marilyn and Shen Fu, *Studies in Connoisseurship: Chinese Paintings from the Arthur M. Sackler Collection in New York and Princeton* (Princeton, New Jersey, 1973).

Shen Fu, *Traces of the Brush: Studies in Chinese Calligraphy* (New Haven, 1977).

R. H. van Gulik, *Chinese Pictorial Art as Viewed by the Connoisseur* (Rome, 1958).

Thomas Lawton, *Chinese Figure Painting* (Washington, D.C., 1973)

Sherman E. Lee, *Chinese Landscape Painting*, rev. ed. (Cleveland, 1962).

Chu-tsing Li, *A Thousand Peaks and Myriad Ravines: Chinese Paintings in the Charles A. Drenowatz Collection*, 2 vols. (Ascona, 1974); *Trends in Modern Chinese Painting* (Ascona, 1979).

Laurence Sickman, ed., *Chinese Painting and Calligraphy in the Collection of John M. Crawford, Jr.* (New York, 1962); with Waikam Ho, Sherman Lee, and Marc Wilson, *Eight Dynasties of Chinese Painting: The Collections of the Nelson Gallery–Atkins Museum, Kansas City, and the Cleveland Museum of Art* (Cleveland, 1980).

Osvald Sirén, *Chinese Painting: Leading Masters and Principles*, 7 vols. (London, 1956 and 1958).

Michael Sullivan, *The Birth of Landscape Painting in China* (Berkeley, Los Angeles, and London, 1961); *The Three Perfections: Chinese Painting, Poetry and Calligraphy* (New York, 1980); *Symbols of Eternity: The Art of Landscape Painting in China* (Stanford and Oxford, 1979); *Chinese Landscape Painting. Vol. II, The Sui and T'ang Dynasties* (Berkeley and Los Angeles, 1980).

SCULPTURE

René-Yvon Lefebvre d'Argencé, ed., *Chinese, Korean and Japanese Sculpture in the Avery Brundage Collection* (San Francisco, 1974).

Mizuno Seiichi and Nagahiro Toshio, *Chinese Stone Sculpture* (Tokyo, 1950); *Unko Sekkutsu: Yun-kang, the Buddhist Cave Temples of the Fifth Century A.D. in North China*, 16 vols. in Japanese with English summary (Kyoto, 1952–1955); *Bronze and Stone Sculpture of China: From the Yin to the T'ang Dynasty* (in Japanese and English, Tokyo, 1960).

Alan Priest, *Chinese Sculpture in the Metropolitan Museum of Art* (New York, 1954).

Richard Rudolph, *Han Tomb Art of West China* (Berkeley and Los Angeles, 1951).

Osvald Sirén, *Chinese Sculpture from the Fifth to the Fourteenth Centuries*, 4 vols. (London, 1925).

A. C. Soper, *Literary Evidence for Early Buddhist Art in China* (Ascona, 1959).

Michael Sullivan and Dominique Darbois, *The Cave Temples of Maichishan* (London, Berkeley, and Los Angeles, 1969).

ARCHITECTURE AND GARDENS

Andrew Boyd, *Chinese Architecture and Town Planning* (London, 1962).

Maggie Keswick, *The Chinese Garden: History, Art and Architecture* (London and New York, 1978).

Liang Ssu-ch'eng, *A Pictorial History of Chinese Architecture*, ed. Wilma Fairbank (Cambridge, Mass., and London, 1984).

Ann Paludan, *The Imperial Ming Tombs* (New Haven and London, 1981).

Michèle Pirazzoli-T'Serstevens, *Living Architecture: Chinese* (London, 1972).

J. Prip-Møller, *Chinese Buddhist Monasteries* (Copenhagen and London, 1937).

Osvald Sirén, *The Walls and Gates of Peking* (London, 1924); *The Imperial Palaces of Peking*, 3 vols. (Paris and Brussels, 1926); *Gardens of China* (New York, 1949).

CERAMICS

John Ayers, *Chinese and Korean Pottery and Porcelain: Vol. II of The Seligman Collection of Oriental Art* (London, 1964); *The Baur Collection*, 4 vols. (London, 1968–74).

Stephen Bushell, *Description of Chinese Pottery and Porcelain: Being a Translation of the T'ao Shuo* (Oxford, 1910).

Sir Harry Garner, *Oriental Blue and White*, 3rd ed. (London, 1970).

G. St. G. M. Gompertz, *Chinese Celadon Wares* (London, 1958).

R. L. Hobson, *A Catalogue of Chinese Pottery and Porcelain in the Collection of Sir Percival David* (London, 1934).

Soame Jenyns, *Ming Pottery and Porcelain* (London, 1953); *Later Chinese Porcelain*, 4th ed. (London, 1971).

Margaret Medley, *Yüan Porcelain and Stoneware* (London, 1974); *T'ang Pottery and Porcelain* (London, 1981).

John A. Pope, *Chinese Porcelain from the Ardebil Shrine* (Washington, 1956).

Mary Tregear, *Song Ceramics* (London, 1982).

Suzanne G. Valenstein, *A Handbook of Chinese Ceramics* (New York, 1975).

See also Exhibitions and General Collections.

MINOR ARTS

Michel Beurdeley, *Chinese Furniture* (Tokyo, New York, and San Francisco, 1979).

Schuyler Cammann, *China's Dragon Robes* (New York, 1952).

Martin Feddersen, *Chinese Decorative Art* (London, 1961).

Sir Harry Garner, *Chinese and Japanese Cloisonné Enamels* (London, 1962); *Chinese Lacquer* (London, 1979).

S. Howard Hansford, *Chinese Jade Carving* (London, 1950); *Chinese Carved Jades* (London, 1968).

George N. Kates, *Chinese Household Furniture* (London, 1948).

Berthold Laufer, *Jade: A Study in Chinese Archaeology and Religion* (New York, 1912).

Max Loehr, *Ancient Chinese Jades from the Grenville L. Winthrop Collection* (Cambridge, Massachusetts, 1975).

Pauline Simmons, *Chinese Patterned Silks* (New York, 1948).

PERIODICALS

Archives of Asian Art (formerly *Archives of the Chinese Art Society of America*) (New York, 1945–).

Artibus Asiae (Dresden, 1925–1940); (Ascona, 1947–).

Art Orientalis (Washington, D.C., and Ann Arbor, Michigan, 1954–).

Bulletin of the Museum of Far Eastern Antiquities (Stockholm, 1929–).

China Reconstructs (Peking, 1950–).

Early China (Berkeley, 1975–).

Far Eastern Ceramic Bulletin (Boston, 1948–1950; Ann Arbor, Michigan, 1951–1960).

Oriental Art (Oxford, 1948–1951, New Series, 1955–).

Transactions of the Oriental Ceramic Society (London, 1921–).

연 표

B.C.								
1800	1600	1400	1200	1000	800	600	400	200

상(商) B.C. 1750-1045경

주(周) B.C. 1045-256
———————————— 서주(西周) B.C. 1045-711
———————————— 동주(東周) B.C. 7…
———————————— 춘추시대(春秋時代) B.C. 722-481
———————————— 전국시대(戰國…
진(秦) B.C. 221-207

한(漢) B.C. 2…
전한(前漢, 西…
B.C. 202-A.D. …

명 대(1368-1644)————————
홍무(洪武)　　　1368-1398
건문(建文)　　　1399-1402
영락(永樂)　　　1403-1424
홍희(洪熙)　　　　　1425
선덕(宣德)　　　1426-1435
정통(正統)　　　1436-1449
경태(景泰)　　　1450-1457　　청 대(1644-1912)————————
천순(天順)　　　1457-1464　　순치(順治)　　　1644-1661
성화(成化)　　　1465-1487　　강희(康熙)　　　1662-1722
홍치(弘治)　　　1488-1505　　옹정(雍正)　　　1723-1735
정덕(正德)　　　1506-1521　　건륭(乾隆)　　　1736-1796
가정(嘉靖)　　　1522-1566　　가경(嘉慶)　　　1796-1821
융경(隆慶)　　　1567-1572　　도광(道光)　　　1821-1850
만력(萬曆)　　　1573-1620　　함풍(咸豊)　　　1851-1861
태창(泰昌)　　　　　1620　　동치(同治)　　　1862-1873
천계(天啓)　　　1621-1627　　광서(光緒)　　　1874-1908
숭정(崇禎)　　　1628-1644　　선통(宣統)　　　1909-1912

A.D.

| 0 | 200 | 400 | 600 | 800 | 1000 | 1200 | 1400 | 1600 | 1800 | 2000 |

256

B.C. 480-222

-A.D. 220

─ 신(新) 9-23

────────── 후한(後漢, 東漢) 25-220

삼국(三國) 221-265

── 촉(蜀) 221-263

── 위(魏) 220-265

──── 오(吳) 222-280

남북조(南北朝) 265-581

─진(晋) 265-316

──────동진(東晋) 317-420

── 유송(劉松) 420-479

─남제(南濟) 479-502

── 양(梁) 502-557

─진(陳) 557-587

──────── 북위(北魏, 拓跋) 386-535

-동위(東魏, 拓跋) 534-543

─서위(西魏, 拓跋) 535-554

─북제(北齊) 550-577

─북주(北周, 鮮卑) 557-581

수(隋) 581-618

당(唐) 618-906

오대(五代) 907-960

─후량(後梁) 907-922

-후당(後唐, 터키족) 923-936

-후진(後晋, 터키족) 936-948

-후한(後漢, 터키족) 946-950

-후주(後周) 951-960

요(遼, 契丹) 907-1125

서하(西夏, 黨項) 990-1227

송(宋) 960-1279

─────── 북송(北宋) 960-1126

──── 남송(南宋) 1127-1279

금(金, 女眞) 1115-1234

원(元, 蒙古) 1260-1368

명(明) 1368-1644

청(淸, 滿州) 1644-1912

중화민국 1912-1949

중국 1949-

도판목록

36 석용(石俑)과 옥용(玉俑). 높이 7-9cm. 부호묘(婦好墓) 출토

37 도끼날. 길이 15.9cm. 안양(安陽) 출토. 샌프란시스코, 아시아예술문화센터, 애버리 브런디지(Avery Brundage) 컬렉션

38 문양이 새겨진 골각 손잡이. 길이 15cm. 안양(安陽) 출토. 대북(臺北) 중앙연구원 소장

39 호랑이 문양이 새겨진 관종(管鐘). 길이 84cm. 안양(安陽) 무관촌(武官村) 출토. 중국

40 부장된 청동기. 섬서성(陝西省) 부풍현(扶風縣) 출토. 북경(北京) 문화유적관리소 사진

41 호랑이, 두 마리 가운데 한 점. 길이 75.2cm. 워싱턴, 프리어 미술관 소장

42 청동 제기, 사각 이[方彝]. 높이 35.1cm. 워싱턴, 프리어 미술관 소장

43 청동 제기, 뢰(罍). 높이 45.2cm. 요녕성(遼寧省) 객좌현(喀左縣) 출토. 요녕성 박물관 소장

44 청동 제기, 이(匜). 길이 36.5cm. 런던 대영 박물관, 월터 제드윅(Walter Sedgwick) 여사 유증(遺贈)

45 청동 제기, 궤(簋). 높이 30.4cm. 미주리 주 캔사스 시, 넬슨 아트킨스 미술관 소장

46 청동 제기, 호(壺). 높이 60.6cm. 샌프란시스코, 아시아예술문화센터, 애버리 브런디지(Avery Brundage) 컬렉션

47 청동 제기, 호(壺). 높이 118cm. 중국

48 제사용과 부장용 옥기(玉器)

49 회유도(灰釉陶)항아리. 높이 27.5cm. 하남성(河南省) 낙양(洛陽) 북요촌(北窯村) 분묘 출토. 중국

50 옥종(玉琮). 높이 21.5cm. 런던 대영 박물관 소장

51 전차(戰車) 무덤. 하남성(河南省) 휘현(輝縣) 유리각(琉璃閣) 출토

52 날개달린 신수(神獸). 길이 약 40cm. 하북성(河北省) 석가장(石家莊) 출토. 중국

53 청동 제기, 뚜껑을 뒤집어 덮을 수 있는 정(鼎). 이욕(李峪) 양식. 높이 23.5cm. 샌프란시스코, 아시아예술문화센터, 애버리 브런디지(Avery Brundage) 컬렉션

54 청동 편호(扁壺). 높이 31.1cm. 워싱턴, 프리어 미술관 소장

55 청동 제기, 정(鼎). 높이 15.2cm. 낙양(洛陽) 금촌(金村) 출토로 추정. 미니아폴리스 예술원 소장

56 마구(馬具) 장식판. (위) 11.4cm. 워싱턴, 프리어 미술관 소장; (아래) 11.5cm. 런던 대영 박물관 소장

57 종걸이. 호북성(湖北省) 수현(隨縣) 분묘 출토. 높이 273cm. 무한(武漢) 호북성 박물관 소장

58 박종(鎛鐘). 윗부분 장식. 워싱턴, 프리어 미술관 소장

59 박종(鎛鐘). 높이 66.4cm. 워싱턴, 프리어 미술관 소장

60 종치는 모습. 산동성 기남(沂南 : AD 3세기) 화상석 탁본

61 청동 제기, 호(壺). 높이 39.3cm. 샌프란시스코, 아시아예술문화센터, 애버리 브런디지(Avery Brundage) 컬렉션

62 허리띠 고리[帶鉤]. 길이 15.7cm. 매사추세츠 주 캠브리지, 포그 미술관, 그렌빌 윈스랍(Grenvill R. Winthrop) 유증

63 소형 도기. 북경 근처 창평(昌平) 출토

64 뚜껑 있는 주발. 높이 16.5cm. 안휘성(安徽省) 수주(壽州) 출토로 추정. 호놀룰루 예술원 소장

65 채회목용(彩繪木俑). 호남성(湖南省) 장사(長沙) 분묘 출토. 장광직(張光直)에 따름

66 마왕퇴묘(馬王堆墓) 복원도. 명기(明器)와 묘실 및 3중의 관이 보인다. 호남성(湖南省) 장사(長沙). 데이비드 멜처(David Meltzer) 그림

67 뱀을 잡아먹고 있는 뿔과 긴 혀가 달린 동물 모양의 진묘수 혹은 수호신상. 높이 19.5cm. 하남성(河南省) 신양(信陽) 출토

68 북이나 징을 매다는 걸개. 높이 16.3cm. 하남성(河南省) 신양(信陽) 출토. 중국

69 용봉사녀도(龍鳳仕女圖). 높이 30cm. 호남성(湖南省) 장사(長沙) 출토. 중국

참고도판:〈인물어룡도(人物御龍圖)〉. 높이 37.5cm. 호남성(湖南省) 장사(長沙) 출토. 중국

70 주발[鉢]. 지름 35.4cm. 시애틀 미술관, 유진 풀러(Eugene Fuller) 기념 컬렉션

71 청동 호(壺) 상감 문양

72 청동거울[銅鏡] 뒷면 탁본. 지름 6.7cm. 하남성(河南省) 상촌령(上村嶺), 괵국(虢國) 유적지 출토. 중국

73 청동거울[銅鏡], 낙양(洛陽) 양식. 지름 16cm. 보스턴 미술관 소장

74 청동거울[銅鏡], 수주(壽州) 양식. 지름 15.3cm. 옥스포드, 애쉬모린 박물관 소장

75 고리로 연결된 4개의 옥환(玉環), 한 덩어리의 옥에서 조각. 길이 21.5cm. 런던 대영 박물관 소장

76 용으로 장식된 두 개의 중심이 있는 옥환. 지름 16.5cm. 미주리 주 캔사스 시, 넬슨 아트킨스 미술관 소장

77 산악 수렵문. 동경(東京), 구 호소가와 컬렉션

78 시무외인(施無畏印) 불좌상(佛坐像). 사천성(四川省) 가정(嘉定) 분묘에서 탁본

79 궁정 혹은 대저택의 출입문. 화상전(畵像塼) 탁본. 높이 41cm. 사천성(四川省) 출토. 중국

80 말과 기병(騎兵). 기병의 높이 180cm. 섬서성(陝西省) 임동(臨潼), 진(秦) 시황제(始皇帝) 병마용갱(兵馬俑坑) 출토. 세스 조엘(Seth Joel) 사진

81 산동성(山東省) 기남(沂南) 석실묘(石室墓) 동비례에 의한 축소도

82 오랑캐 사수(射手)를 짓밟고 있는 석조 마상(馬像). 높이 188cm. 섬서성(陝西省) 흥평(興平). 중국

83 병용(兵俑). 높이 182cm. 섬서성(陝西省) 임동(臨潼), 진(秦) 시황제(始皇帝) 병마용갱(兵馬俑坑) 출토.

84 금상감 청동 무소. 길이 57.8cm. 섬서성(陝西省) 흥평(興平) 지역에서 발견. 중국

85 날아가는 제비를 밟고 달리는 마상(馬踏飛燕). 길이 45cm. 감숙성(甘肅省) 뇌대(雷臺) 분묘 출토. 중국

86 등(燈)을 들고 꿇어 앉아 있는 시녀상(長信宮燈). 높이 48cm. 하북성(河北省) 만성(滿城) 두관(竇綰: BC 113년 사망) 묘 출토. 중국

87 심씨 가문(沈氏家門) 석궐(石闕) 윗부분. 사천성(四川省) 거현(渠縣)

88 궁수(弓手) 예(羿)와 부상(扶桑)나무 및 저택. 산동성

(山東省) 가상(嘉祥) 무량사(武梁祠) 화상석(畫像石) 탁본 부분

89 물가에서의 새사냥과 추수. 화상전(畫像磚). 높이 42cm. 사천성(四川省) 광한(廣漢) 출토. 중국

참고도판. 암염광산. 화상전(畫像磚). 사천성(四川省) 광한(廣漢) 출토. 중국

90 조문객(弔問客)들. 요양(遼陽) 고분벽화의 부분

91 대화를 나누는 인물들. 화상전(畫像磚). 높이 19cm. 보스턴 미술관 소장

92 뚜껑달린 방호(方壺). 높이 50.5cm. 호남성(湖南省) 장사(長沙), 마왕퇴(馬王堆) 1호분 출토. 중국

93 효자전(孝子傳) 인물도. 채화칠협(彩畵漆篋). 인물의 높이 5cm. 한국 낙랑(樂浪) 고분 출토. 서울, 국립중앙박물관 소장

94 비의(飛衣 帛畵)의 세부. 호남성(湖南省) 장사(長沙), 마왕퇴(馬王堆) 1호분 출토.. 중국

95 마왕퇴 1호분 출토 비의(飛衣) 도해. 높이 205cm

참고도판.〈차마 의장도(車馬儀仗圖)〉세부. 백화(帛畵). 호남성(湖南省) 장사(長沙), 마왕퇴(馬王堆) 3호분 출토. 중국

96 박산향로(博山香爐). 높이 26cm. 하북성(河北省) 만성(滿城) 유승(劉勝 : BC 113년 사망)묘 출토. 중국

97 제물을 바치는 장면으로 장식된 자패(紫貝)를 담는 북 모양 청동기. 운남성(雲南省) 석채산(石寨山) 출토. 중국

98 마차 부속품. 길이 18.4cm, 21.5cm, 9.5cm. 샌프란시스코, 아시아예술문화센터, 애버리 브런디지(Avery Brundage) 컬렉션

99 우주론적인 TLV-형 청동거울〔銅鏡〕. 지름 20.3cm. 매사추세츠 스프링필드, 구 레이먼드 비드웰(Raymond A. Bidwell) 컬렉션

100 육박(六博)놀이 하는 신선들. 사천성(四川省) 신진(新津) 고분 화상석 탁본

101 도교적 문양의 청동거울〔銅鏡〕. 지름 13.7cm. 샌프란시스코, 아시아예술문화센터, 애버리 브런디지 (Avery Brundage) 컬렉션

102 우상(羽觴) 길이 13.2cm. 워싱턴, 프리어 미술관 소장

103 옥마(玉馬) 두상. 높이 18.9cm. 런던, 빅토리아 알버트 박물관 소장

104 수의(壽衣). 길이 188cm. 하북성(河北省) 만성(滿城) 유승(劉勝 : BC 113년 사망)묘 출토. 중국

105 노인 울라 출토의 비단 단편 도해

106 문양이 있는 비단. 몽고 노인 울라 출토. 레닌그라드, 에르미타쥬 미술관 소장

107 직조된 비단. 호남성(湖南省) 장사(長沙), 마왕퇴(馬王堆) 1호분 출토. 중국

108 항아리〔壺〕. 높이 36.5cm. 미주리 주 캔사스 시, 넬슨 아트킨스 미술관 소장

109 산악수렵도. 항아리〔壺〕 어깨 부분의 부조를 도해

110 녹유누각(綠釉樓閣). 높이 120cm. 토론토, 로열 온타리오 미술관 소장

111 악사, 무용수, 곡예사 및 구경꾼 도용(陶俑)이 있는 점토판. 길이 67.5cm. 산동성(山東省) 제남(濟南) 분묘 출토. 중국

112 등(燈)이나 요전수(搖錢樹)를 세우는 도제(陶製) 대좌. 사천성(四川省) 내강(內江) 출토. 중국

113 대야〔盤〕, 월자(越磁). 지름 28.8cm. 미네소타 주 미니아폴리스, 워커 미술센터 소장

114 도제(陶製) 개. 높이 35.5cm. 호남성(湖南省) 장사(長沙) 출토. 샌프란시스코, 아시아예술문화센터, 애버리 브런디지(Avery Brundage) 컬렉션

115 당대(唐代) 모본 왕희지(王羲之) 행서(行書). 프린스턴 대학 미술관, 익명의 개인 소장가에 의한 대여전시

116 고개지(顧愷之).〈낙신부도권(洛神賦圖卷)〉모본의 부분. 높이 24cm. 워싱턴, 프리어 미술관 소장

117 수렵도. 무용총(舞踊塚) 벽화. 길림성(吉林省) 통구(通溝)

118 전(傳) 고개지(顧愷之). 황제와 그의 후비.〈여사잠도권(女史箴圖卷)〉부분. 높이 25cm. 런던 대영 박물관 소장

119 고대의 효자열녀 채색칠병(漆屛). 높이 81.5cm. 산서성(山西省) 대동(大同) 사마금룡(司馬金龍)묘(484년) 출토. 중국

120 효자 순(舜)의 이야기. 석관(石棺)의 선각화 부분. 높이 61cm. 미주리 주 캔사스 시, 넬슨 아트킨스 미술관 소장

121 금동불좌상. 높이 39.4cm. 샌프란시스코, 아시아예술 문화센터, 애버리 브런디지(Avery Brundage) 컬렉션

122 탑(塔)의 유형.

123 숭악사(嵩岳寺) 12면탑. 하남성(河南省), 숭산(嵩山).

124 감숙성(甘肅省) 맥적산(麥積山). 동남쪽에서 본 전경. 도미니크 다보아(Dominique Darbois) 사진

125 운강(雲岡) 20굴 본존 불좌상. 높이 13.7m. 산서성(山西省). 마이클 설리번(Michael Sullivan) 사진

126 운강(雲岡) 9굴 전실(前室) 서벽

127 용문(龍門) 빈양동(賓陽洞) 남벽 삼존불(三尊佛)

128 시녀들과 행차하는 위(魏) 황후. 높이 198cm. 미주리 주 캔사스 시, 넬슨 아트킨스 미술관 소장

129 부처의 생애와『법화경(法華經)』의 가르침을 도해한 석비(石碑). 높이 156cm. 감숙성(甘肅省) 맥적산(麥積山) 133굴. 도미니크 다보아(Dominique Darbois) 사진

130 석가모니불과 다보불(多寶佛)의 이불병좌상 (二佛幷坐像). 높이 26cm. 파리, 기메 미술관 소장

131 불상의 발달. 미즈노 세이이치(水野淸一)에 따름

132 석조보살입상. 높이 188cm. 필라델피아 주, 필라델피아 대학 박물관 소장

133 동자상(童子像)과 공양자상(供養者像). 사천성(四川省) 공래현(邛崍縣) 만불사지(萬佛寺址) 출토 부조 단편. 중국

134 여래설법도. 돈황(敦煌) 249굴(펠리오 101굴) 벽화

135 녹왕(鹿王) 본생담. 돈황 257굴(펠리오 110굴)

136 전설상의 인물들이 그려진 풍경. 돈황 249굴(펠리오 101굴) 천정 아랫부분 벽화

137 석수(石獸). 길이 1.75m. 미주리 주 캔사스 시, 넬슨 아트킨스 미술관 소장

138 청동용(靑銅龍). 길이 19cm. 매사추세츠 주 캠브리지, 포그 미술관 소장

139 죽림칠현(竹林七賢) 중 혜강(嵇康). 전축분(磚築墳)의 전화(磚畵). 남경(南京)

140 도제말〔陶製馬〕. 높이 24.1cm. 낙양(洛陽) 부근 분묘 출토로 전함. 토론토, 로열 온타리오 박물관 소장

141 병(瓶). 높이 23cm. 하남성(河南省) 안양(安陽) 분묘 (575년) 출토. 중국

142 편병(扁瓶). 높이 19.5cm. 하남성(河南省) 안양(安陽) 분묘(575년) 출토. 중국

143 사자형 물통. 월주요(越州窯). 길이 12.1cm. 샌프란시스코, 아시아예술문화센터, 애버리 브런디지 (Avery Brundage) 컬렉션

144 닭모양 물병. 월주요(越州窯). 높이 33cm. 파리, 기메 미술관 소장

145 당(唐) 고종(高宗: 683년 사망)과 측천무후(則天武后: 705년 사망)의 능묘 입구. 섬서성(陝西省) 건현(乾縣). 마이클 설리번 사진(1973년)

146 서양의 곧은 결구 방식과 중국의 수평 들보 결구 방식 비교

147 불광사(佛光寺) 대웅전. 산서성(山西省) 오대산(五臺山). 『영조법식(營造法式)』에 근거하여 다발(P. J. Darvall)이 다시 그림

148 두공(枓拱)의 변천

149 홍교사(興敎寺) 전탑(塼塔). 섬서성(陝西省) 장안(長安)

150 대명궁(大明宮) 인덕전(麟德殿). 상상복원도. 장안(長安). 그리브즈(T. A. Greeves) 그림

151 불입상(佛立像), 우다야나상(優塡王像)식. 높이 145cm. 하북성(河北省) 곡양현(曲陽縣) 부근 수덕사(修德寺) 탑 출토. 런던, 빅토리아 알버트 박물관 소장

152 군마(軍馬)와 마부. 길이 152cm. 필라델피아 주, 필라델피아 대학교 박물관 소장

153 노사나불좌상(盧舍那佛坐像)과 아난(阿難), 가섭(迦葉) 및 협시보살. 하남성(河南省) 용문(龍門) 봉선사(奉先寺). 존 서비스(John Service) 사진

154 불좌상(佛坐像). 두부(頭部)는 복원. 높이 115cm. 산서성(山西省) 천룡산(天龍山)석굴 21호 북벽 출토. 매사추세츠 주 캠브리지, 포그 미술관 소장

155 유마거사(維摩居士). 돈황 103굴(펠리오 137M)벽화 세부

156 아미타정토도(阿彌陀淨土圖). 법륭사(法隆寺) 금당(金堂) 벽화 부분. 일본 나라(奈良)

157 삭발한 젊은 석가모니. 회화적 양식의 산수화. 번화 (幡畵)의 부분. 돈황 전래(傳來). 런던, 대영 박물관 소장

158 산수를 배경으로 한 순례자와 여행자들. 몰골(沒骨) 화법으로 그려진 산수화. 돈황 217굴(펠리오 70)벽화 세부

159 염립본(閻立本: 673년 사망): 진(陳) 왕조 선제(宣帝). 한대(漢代)에서 수대(隋代)에 걸친 13황제의 초상을 그린 〈제왕도권(帝王圖卷)〉의 부분. 높이 51cm. 보스턴 미술관 소장

160 시녀들. 영태공주(永泰公主)묘 벽화 부분. 섬서성 (陝西省) 건현(乾縣)
참고도판: 〈관조포선도(觀鳥捕蟬圖)〉와 〈사신도〉.장회태자 (章懷太子) 묘 벽화 부분. 섬서성(陝西省) 건현(乾縣)

161 전 송(宋) 휘종(徽宗: 1101-1125). 〈도련도(搗練圖)〉. 당대 (唐代) 원본을 모사한 화권(畵卷)의 부분. 높이 37cm. 보스턴 미술관 소장

162 전(傳) 한간(韓幹: 740-760 활동). 〈조야백(照夜白: 당 현종의 애마)〉. 화권(畵卷). 높이 29.5cm. 뉴욕,

메트로폴리탄 미술관 소장

163 왕유(王維) 양식으로 추정. 〈설경도(雪景圖)〉. 화권(畵卷)의 부분으로 추정. 구 청(淸)왕실 소장
참고도판: 청록산수(靑綠山水) 양식. 〈명황행촉도 (明皇幸蜀圖)〉. 화축(畵軸)의 부분. 대북, 국립고궁 박물원 소장

164 선적(線的)인 양식의 산수화. 의덕태자(懿德太子) 묘 벽화 모사본. 섬서성(陝西省) 건현(乾縣)

165 항아리〔壺〕. 움직이는 손잡이와 뚜껑이 있고, 작약과 앵무새로 장식. 높이 24cm. 서안(西安) 하가촌(河家村) 발굴. 중국

166 팔각 술잔. 높이 6.5cm. 서안(西安) 하가촌(河家村) 발굴. 중국

167 사자와 포도 문양의 청동거울〔銅鏡〕. 지름 24.1cm. 뉴욕, 마이런 포크(Myron S. Falk) 부부 소장

168 무용수와 용을 부조로 장식한 삼채(三彩, 多彩釉) 물병. 높이 24.2cm. 토론토, 로열 온타리오 미술관

169 다채유(多彩釉)를 뿌려서 장식한 항아리. 높이 17.8cm. 샌프란시스코, 아시아예술문화센터, 애버리 브런디지 (Avery Brundage) 컬렉션

170 병(瓶). 형주요(邢州窯)로 추정. 높이 23.5cm. 샌프란시스코, 아시아예술문화센터, 애버리 브런디지 (Avery Brundage) 컬렉션

171 꽃잎 모양의 대접〔碗〕. 월주요(越州窯). 지름 19cm. 런던, 빅토리아 알버트 박물관

172 단지. 황도요(黃道窯). 높이 14.7cm. 잉글랜드, 석세스 대학, 발로우(Barlow) 컬렉션

173 부인 좌상. 높이 약 25cm. 하남성(河南省) 낙양(洛陽) 분묘 출토. 중국

174 악귀를 밟고 있는 신장(神將). 높이 122cm. 샌프란시스코 아시아예술문화센터,애버리 브런디지(Avery Brundage) 컬렉션

175 악대(樂隊)를 실은 낙타. 높이 약 70cm. 섬서성(陝西省) 서안(西安) 분묘 출토. 중국

176 관대(棺臺)를 받치고 있는 무인상(武人像). 높이 60cm. 사천성(四川省) 성도(成都) 왕건묘(王建墓)

177 전국시대 양식의 날개달린 사자상. 높이 21.5cm. 런던, 대영 박물관 소장

178 궁실 전각(殿閣)의 7중 공포(栱包). 송대(宋代) 건축 입문서 『영조법식(營造法式 : 1925년판)』의 삽화

179 산서성(山西省) 응현(應縣) 불궁사(佛宮寺) 팔각오층목탑

180 도제 나한상. 높이 105cm. 하북성(河北省) 이주(易州) 전래. 뉴욕, 메트로폴리탄 박물관 소장

181 하화엄사(下華嚴寺) 내부. 산서성(山西省) 대동(大同). 마이클 설리번 사진

182 관음상. 높이 225cm. 미주리 주 캔사스 시, 넬슨 아트킨스 미술관 소장

183 지옥에서 고통받고 있는 영혼. 사천성(四川省) 대족 (大足) 마애상(磨崖像)

184 전(傳) 석각(石恪: 10세기 중엽 활동). 〈이조조심도 (二祖調心圖)〉. 화권(畵卷)의 부분. 높이 44cm. 동경 국립박물관 소장

185 전(傳) 고굉중(顧閎中: 10세기). 〈한희재야연도

(韓熙載夜宴圖)〉. 화권(畵卷)의 부분.

186 전(傳) 이공린(李公麟: 약 1049-1106). 〈오마도(五馬圖)〉.
 화권(畵卷)의 부분. 높이 30.1cm. 구 청(淸)왕실 소장

187 전(傳) 이성(李成: 919-967). 〈청만소사도(晴巒蕭寺圖)〉.
 화축(畵軸). 높이 112cm. 미주리 주 캔사스 시, 넬슨
 아트킨스 미술관 소장

188 곽희(郭熙: 11세기). 〈조춘도(早春圖)〉. 1072년 연기(年記)
 가 있는 화축(畵軸). 높이 158cm. 대북, 국립고궁박물원
 소장

189 범관(范寬: 10세기 말-11세기 초 활동). 〈계산행려도
 (溪山行旅圖)〉. 화축(畵軸). 높이 206.3cm. 대북,
 국립고궁박물원 소장

190 장택단(張擇端: 11세기 말-12세기 초 활동).
 〈청명상하도(淸明上河圖)〉. 화권(畵卷)의 부분. 높이
 25.5cm. 북경 고궁박물원 소장

191 전(傳) 동원(董源: 10세기). 〈소상도(瀟湘圖)〉. 화권(畵卷)
 의 부분. 북경 고궁박물원 소장

192 전(傳) 소동파(蘇東坡: 1036-1101). 〈고목죽석도
 (枯木竹石圖)〉. 화권(畵卷). 높이 23.4cm. 북경
 고궁박물원 소장

193 미우인(米友仁: 1086-1165). 〈운산도(雲山圖)〉. 화축(畵軸).
 높이 24.7cm. 대판(大阪) 시립박물관(구 아베 컬렉션)

194 송(宋) 휘종(徽宗: 1101-1125 재위). 〈오색앵무도
 (五色鸚鵡圖)〉. 화축(畵軸). 높이 53cm. 보스턴 미술관
 소장

195 전(傳) 황거채(黃居寀: 933-993). 〈산자극작도(山鷓棘雀圖)〉.
 화축(畵軸). 높이 99cm. 대북, 국립고궁박물원 소장

196 전(傳) 이당(李唐: 1050-1130년경). 〈만목기봉도
 (萬木奇峯圖)〉. 부채 그림[扇面畵]. 높이 24.7cm. 대북,
 국립고궁박물원 소장

197 전(傳) 조백구(趙伯駒: 1120-1182). 〈강산추색도
 (江山秋色圖)〉. 화권(畵卷)의 부분. 높이 57cm. 북경
 고궁박물원 소장

198 마원(馬遠: 1190-1225 활동). 산경춘행도(山徑春行圖)〉.
 영종(寧宗) 비(妃) 양매자(楊妹子)의 제시(題詩). 화책
 (畵冊). 높이 27.4cm. 대북, 국립고궁박물원 소장

199 하규(夏珪: 1200-1230 활동). 〈계산청원도(溪山淸遠圖)〉.
 화권(畵卷)의 부분. 높이 46.5cm. 대북, 국립고궁박물원
 소장

200 목계(牧谿: 13세기 중엽 활동). 〈어촌석조(漁村夕照)〉,
 소상팔경도(瀟湘八景圖)의 한 폭. 화권(畵卷)의 부분.
 높이 33.2cm. 동경 네즈 미술관 소장

201 목계(牧谿). 〈학, 백의관음(白衣觀音), 원숭이〉. 화축
 (畵軸). 높이 172cm. 경도(京都) 대덕사(大德寺) 소장

202 진용(陳容: 1235-1260 활동). 〈구룡도(九龍圖)〉.
 화권(畵卷)의 부분. 높이 46cm. 보스턴 미술관 소장

203 매병(梅瓶). 높이 25.4cm. 버킹검셔, 풀머, 구 알프레드
 클라크(Alfred Clark) 부인 컬렉션

204 부장용 베개. 정요(定窯). 높이 15.3cm. 샌프란시스코
 아시아예술문화센터, 애버리 브런디지(Avery Brundage)
 컬렉션

205 동(銅)으로 테를 두른 병. 여요(汝窯). 높이 24.8cm.
 런던, 퍼시벌 데이비드 중국미술재단 소장

206 물병. 높이 22.9cm. 샌프란시스코 아시아예술문화센터,
 애버리 브런디지(Avery Brundage) 컬렉션

207 항아리. 균요(鈞窯). 높이 12.5cm. 런던 빅토리아
 알버트 박물관 소장

208 항아리. 자주요(磁州窯). 높이 20.5cm. 샌프란시스코
 아시아예술문화센터, 애버리 브런디지(Avery Brundage)
 컬렉션

209 매병(梅瓶). 자주요(磁州窯). 높이 49.5cm. 하남성(河南省),
 수무(修武) 출토. 샌프란시스코 아시아예술문화센터,
 애버리 브런디지(Avery Brundage) 컬렉션

210 대접. 자주요(磁州窯). 지름 9cm. 샌프란시스코 아시아
 예술문화센터, 애버리 브런디지(Avery Brundage) 컬렉션

211 여행자용 물병. 높이 37.5cm. 일본, 개인 소장

212 다완(茶碗). 복건성(福建省) 천목요(天目窯). 지름 13cm.
 런던, 영국 예술원, 셀리그만(Seligman) 컬렉션

213 삼족향로(三足香爐). 남방 관요(官窯). 높이 12.9cm.
 대북, 국립고궁박물원 소장

214 병(甁). 용천요(龍泉窯). 砧. 높이 16.8cm. 대북,
 국립고궁박물원 소장

215 병(甁). 청백자(靑白磁: 影青窯). 런던, 영국 예술원,
 셀리그만(Seligman) 컬렉션

216 향로(香爐). 유리(琉璃)자기. 높이 36cm. 원(元)
 대도(大都: 北京) 유적지에서 발굴. 중국

217 원대(元代)의 대도(大都)와 명청대(明淸代) 북경

218 북경 중심부 조감도

219 남쪽에서 본 자금성(紫禁城) 삼대전(三大殿).
 그리브즈(T. A. Greeves) 그림

220 전선(錢選: 약 1235-1301 이후). 〈왕희지관아도
 (王羲之觀鵝圖)〉. 화권의 부분. 높이 23.2cm. 뉴욕,
 메트로폴리탄 미술관 소장

221 갑골문(甲骨文). 안양(安陽) 출토. 런던, 대영 박물관 소장

222 전서(篆書). 석고문(石鼓文) 탁본

223 예서(隸書). 석판(石板) 탁본. 드리스콜(Driscoll)과 토다
 (Toda)에 의함

224 초서(草書). 진순(陳淳: 1483-1544). 〈사생도권(寫生圖卷)〉.
 서권(書卷). 대북, 국립고궁박물원 소장

225 해서(楷書). 송 휘종(徽宗: 1101-1125 재위). 〈모란시
 (牧丹詩)〉의 부분. 서권(書卷). 대북, 국립고궁박물원 소장

226 행서(行書). 조맹부(趙孟頫: 1254-1322). 시 〈표돌천
 (趵突泉)〉의 부분. 서권(書卷). 대북, 국립고궁박물원 소장

227 광초서(狂草書). 서위(徐渭: 1521-1593). 시. 서권(書卷).
 뉴욕, 왕고 웡(Wango H. C. Weng) 컬렉션

228 조맹부(趙孟頫: 1254-1322). 〈작화추색도(鵲華秋色圖)〉.
 화권(畵卷)의 부분. 1295년 작. 높이 28.4cm. 대북,
 국립고궁박물원 소장

229 황공망(黃公望: 1269-1354). 〈부춘산거도(富春山居圖)〉.
 1350년 작. 높이 33cm. 대북, 국립고궁박물원 소장

230 예찬(倪瓚: 1301-1374). 〈용슬재도(容膝齋圖)〉. 화축(畵軸).
 높이 73.3cm. 대북, 국립고궁박물원 소장

231 왕몽(王蒙: 1308-1385). 〈동산초당도(東山草堂圖)〉.
 화축(畵軸). 높이 111cm. 대북, 국립고궁박물원 소장

232 당체(唐棣). 〈한림귀어도(寒林歸漁圖)〉. 화축(畵軸). 높이
 144cm. 대북, 국립고궁박물원 소장

233 이간(李衎: 1260-1310 활동), 〈묵죽(墨竹)〉. 화권(畵卷)의 부분. 미주리 주 캔사스 시, 넬슨 아트킨스 미술관 소장

234 오진(吳鎭: 1280-1354), 〈묵죽(墨竹)〉. 화책(畵册)의 한 엽. 1350년 작. 높이 42.9cm. 대북, 국립고궁박물원 소장

235 접시. 지름 42.9cm. 런던, 퍼시벌 데이비드 중국미술 재단 소장

236 병(瓶)과 대(臺). 높이 24.1cm. 샌프란시스코 아시아 예술문화센터, 애버리 브런디지(Avery Brundage) 컬렉션

237 관음상(觀音像). 높이 67cm. 원(元) 수도 대도(大都: 北京) 유적지에서 발굴. 중국

238 술항아리. 높이 36cm. 하북성(河北省), 보정(保定)에서 발굴. 중국

239 쌍으로 된 화병. 1351년 강서성(江西省)의 한 사원에 헌납. 높이 63cm. 런던, 퍼시벌 데이비드 중국미술재단 소장

240 팔달령(八達嶺)의 장성(長城). 헤다 모리슨(Hedda Morrison) 사진

241 소주(蘇州)에 있는 유원(留園). 레이먼드 도슨(Raymond Dawson) 사진(1980년)

242 소주(蘇州)의 한 정원에서 옮겨온 정원석의 배치 모습. 뉴욕, 메트로폴리탄 미술관. 빈센트 아스터(Vincent Astor) 재단 후원으로 설치

243 〈석류〉. 높이 35.3cm. 런던, 대영 박물관 소장

244 〈연잎과 연근〉. 높이 25.8cm. 런던, 대영 박물관 소장

245 여기(呂紀: 15세기 말 - 16세기 초). 〈설안쌍홍도(雪岸雙鴻圖)〉. 화축(畵軸). 높이 185cm. 대북, 국립고궁박물원 소장

246 석예(石銳: 15세기 중엽). 〈누각산수도(樓閣山水圖)〉. 화권(畵卷)의 부분. 높이 25.5cm. 대판(大阪), 하시모토 컬렉션

247 대진(戴進: 1388-1452). 〈어락도(漁樂圖)〉. 화권(畵卷)의 부분. 높이 46cm. 워싱턴, 프리어 미술관 소장

248 심주(沈周: 1427-1509). 〈방예찬산수도(倣倪瓚山水圖)〉. 화축(畵軸). 1484년 작. 높이 140cm. 미주리 주 캔사스 시, 넬슨 아트킨스 미술관 소장

249 문징명(文徵明 : 1470-1559). 〈송석도(松石圖)〉. 화권(畵卷). 1550년 작. 높이 26cm. 미주리 주 캔사스 시, 넬슨 아트킨스 미술관 소장

250 심주. 〈호상귀로도(湖上歸路圖)〉. 원래 화책(畵册)을 화권(畵卷)으로 개장. 높이 38.9cm. 미주리 주 캔사스 시, 넬슨 아트킨스 미술관 소장

251 당인(唐寅: 1479-1523). 〈탄금도(彈琴圖)〉. 화권(畵卷)의 부분. 높이 27.3cm. 대북, 국립고궁박물원 소장

252 구영(仇英: 약 1494-1552 이후). 〈심양별의도(潯陽別意圖)〉. 화권(畵卷)의 부분. 높이 34cm. 미주리 주 캔사스 시, 넬슨 아트킨스 미술관 소장

253 소미(邵彌: 1620-1640 활동). 산수화책 중 한 엽. 1638년 작. 높이 28.8cm. 시애틀 미술관 소장

254 동기창(董其昌: 1555-1636). 〈청변산도(靑弁山圖)〉. 화축(畵軸). 높이 224cm. 왕고 웡(Wango H. C. Weng) 컬렉션

255 오빈(吳彬: 약 1568-1626년경). 〈산수〉. 화축(畵軸). 1616년 작. 높이 250cm. 타카츠키, 하시모토 컬렉션

256 진홍수(陳洪綬: 1599-1652). 〈백거이초상(白居易肖像)〉. 이공린(李公麟) 양식. 화권의 부분. 1649년 작. 높이 31.6cm. 취리히, 찰스 드레노와츠(Charles A. Drenowatz) 컬렉션

257 염라대왕(閻羅大王). 1524년 명(銘) 도제상(陶製像). 높이 83.8cm. 토론토, 로열 온타리오 미술관

258 〈대나무 지팡이를 용으로 변화시키는 도사〉. 각사(刻絲) 비단 타피스트리. 대북, 국립고궁박물원 소장

259 황제의 망의(蟒衣). 비단 타피스트리. 높이 139.8cm. 빅토리아 알버트 박물관 소장

260 받침이 있는 잔. 잔 지름 6.5cm. 런던, 존 리델(John Riddell) 부인 컬렉션

261 직사각형 쟁반. 대북, 국립고궁박물원 소장

262 칠보 향로(香爐). 지름 19cm. 워싱턴, 프리어 미술관 소장

263 봉황형 술잔(尊). 높이 34.9cm. 대북, 국립고궁박물원 소장

264 물병. 높이 47.6cm. 대북, 국립고궁박물원 소장

265 대접. 지름 15.5cm. 런던, 퍼시벌 데이비드 중국미술재단 소장

266 크라크 자기 접시와 물병, 수출용 자기. 접시의 지름 36.7cm. 싱가포르, 구(舊) 말라야 대학 박물관 소장

267 "승려 모자"형 주전자. 높이 20cm. 대북, 국립고궁박물원 소장

268 관음상. 복건성(福建省) 덕화요(德化窯). 높이 22cm. 서섹스 대학, 발로우(Barlow) 컬렉션 위탁품

269 병(瓶). 높이 30.7cm. 런던, 대영 박물관 소장

270 "물고기 문양 항아리". 높이 43.1cm. 샌프란시스코 아시아예술문화센터, 애버리 브런디지(Avery Brundage) 컬렉션

271 접시, "산두요(汕頭窯)". 지름 37.2cm. 복건성(福建省) 석마(石瑪)로 추정. 샌프란시스코 아시아예술문화센터, 애버리 브런디지(Avery Brundage) 컬렉션

272 북경(北京). 자금성(紫禁城). 무문(武門)에서 북쪽 태화문(太和門)쪽을 바라본 전경. 태화문 너머로 태화전(太和殿)의 모퉁이가 보인다. 헤다 모리슨(Hedda Morrison) 사진

273 원명원(圓明園). 정자(方外館)의 폐허가 된 모습. 주세페 카스틸리오네(郞世寧 : 1688-1766) 설계. 마이클 설리번 사진(1975)

274 북경(北京), 북해(北海)와 여름 궁전 원명원(圓明園)

275 북경(北京), 천단(天壇)의 기년전(祈年殿). 헤다 모리슨(Hedda Morrison) 사진

276 초병정(焦秉貞 : 1670-1710년경 활동). 〈경직도(耕織圖)〉. 화축(畵軸)의 부분. 캘리포니아 주 애서튼, 알렌 크리스튼슨(Allen D. Christensen) 부부 컬렉션

277 주세페 카스틸리오네. 〈백준도(百駿圖)〉. 화권(畵卷)의 부분. 높이 94.5cm. 대북, 국립고궁박물원 소장

278 원강(袁江: 18세기 초). 〈방유송년산수도(倣劉松年山水圖)〉. 화축(畵軸). 높이 213.5cm. 샌프란시스코 아시아예술문화센터, 애버리 브런디지(Avery Brundage) 컬렉션

279 홍인(弘仁: 1610-1664). 〈냉운도(冷韻圖)〉. 화축(畵軸). 높이 122cm. 호놀룰루 예술원 소장

280 공현(龔賢: 1620-1689). 〈천암만학도(千巖萬壑圖)〉. 화축

(畫軸). 높이 62.3cm. 취리히, 리이트버그 박물관, 찰스 드레노와츠(Charles A. Drenowatz) 컬렉션

281 주답(朱耷, 八大山人: 1626-약 1705). 〈방동원산수도 (倣董源山水圖)〉. 화축(畫軸). 높이 180cm. 스톡홀름, 동아시아 박물관 소장

282 주답(朱耷). 〈쌍조도(雙鳥圖)〉. 화책(畫册). 높이 31.8cm. 오이소, 스미토모 컬렉션

283 곤잔(髡殘, 石谿: 약 1610-1693). 〈추경산수도(秋景山水圖)〉. 화권. 1666년 작. 런던, 대영박물관 소장

284 석도(石濤, 道濟 : 1641-약 1710). 〈도원도(桃源圖)〉. 도연명(陶淵明)의 『도화원기(桃花源記)』도해. 화권의 부분. 높이 25cm. 워싱턴, 프리어 미술관 소장

285 석도. 『위우노도형작산수책(爲禹老道兄作山水册)』 가운데 한 엽. 화책. 높이 24.2cm. 뉴욕, C. C. 왕(Wang) 컬렉션

286 왕휘(王翬: 1632-1717). 〈방범관산수도(倣范寬山水圖)〉. 화축. 1695년 작. 홍콩

287 왕원기(王原祁: 1642-1715). 〈방예찬산수도(倣倪瓚山水圖)〉. 화축. 높이 82cm. 스위스 루가노, 프란코 반노티(Franco Vannotti) 박사 컬렉션

288 김농(金農: 1687-1764). 〈매화〉. 화축. 1761년 작. 높이 115.9cm. 홍콩

289 운수평(惲壽平: 1633-1690). 〈추향(秋香): 국화와 나팔꽃〉. 높이 32cm. 스위스 루가노, 프란코 반노티(Franco Vannotti) 박사 컬렉션

290 오력(吳歷: 1632-1718). 〈청산백운도(靑山白雲圖)〉. 화권의 부분. 높이 25.9cm. 대북, 국립고궁박물원 소장

291 화암(華嵒: 1682-1755 이후). 〈화조도(花鳥圖)〉. 화축. 1745년 작. 홍콩

292 황신(黃愼: 1687-1768 이후). 〈도연명상국도(陶淵明賞菊圖)〉. 화책. 높이 28cm. 캘리포니아, 스탠포드 미술관 소장

293 매병(梅瓶). 높이 19.6cm. 런던, 퍼시벌 데이비드 중국미술재단 소장

294 병(瓶). 높이 43.2cm. 런던, 빅토리아 알버트 박물관 소장

295 병(瓶). 여요병(汝窯瓶) 복제품. 대북, 국립고궁박물원 소장

296 차주전자. 높이 12.9cm. 런던, 퍼시벌 데이비드 중국미술재단 소장

297 투병(套瓶). 높이 38.5cm. 대북, 국립고궁박물원 소장

298 병(瓶). 높이 19cm. 영국, 마운트 트러스트(The Mount Trust) 소장

299 "제스위트 도자기" 접시. 지름 27.4cm. 런던, 대영 박물관 소장

300 진명원(陳鳴遠: 1573-1620 활동). 붓받침(筆架). 의흥요 (宜興窯). 길이 10.8cm. 미주리 주 캔사스 시, 넬슨 아트킨스 미술관 소장

301 물 위로 뛰어 오르는 잉어. 높이 16.7cm. 대북, 국립고궁박물원 소장

302 선계(仙界). 옥(玉), 유리, 금박을 넣어 조각한 붉은 칠판(漆板). 길이 110.2cm. 런던, 빅토리아 알버트 박물관 소장

303 비연호(鼻烟壺). 높이 5.8cm. 런던, 퍼시벌 데이비드 중국미술재단 소장

304 북경(北京). 인민대회당(人民大會堂)

305 상아조각. 달로 날아 오르는 항아(姮娥). 중국

306 임백년(任伯年: 1840-1896). 〈소나무와 구관조(九官鳥)〉. 화축. 싱가포르, 탄 제 코르(Tan Tze Chor) 소장

307 오창석(吳昌碩: 1842-1927). 〈여지도(茘枝圖)〉. 화축. 높이 91.4cm. 캘리포니아 애서튼, 알렌 크리스텐슨(Allen D. Christensen) 부부 소장

308 장대천(張大千: 1899-1983). 〈장강만리도(長江萬里圖)〉. 화권의 부분. 사천성 권현(灌縣) 민강(岷江)을 그렸다. 대북, Chang Ch'ün 컬렉션

309 제백석(齊白石: 1863-1957). 〈연년주야(延年酒也)〉. 화축. 높이 62.2cm. 개인 소장

310 서비홍(徐悲鴻: 1895-1953). 〈고목나무에 앉은 까치〉. 소장처 미상

311 이화(李樺: 1907-). 〈피난 : 대조〉. 목판화

312 황영옥(黃永玉: 현대). 〈고산족(高山族)〉. 목판화. 개인 소장

313 여수곤(呂壽琨: 1919-1976). 〈산〉. 화축. 높이 45.7cm

314 조무극(趙無極: 1921-). 〈무제(無題)〉. 높이 152.4cm. 뉴욕, 하바드 애너슨(Harvard Arnason) 소장

315 임풍면(林風眠: 현대). 〈양자강(揚子江) 계곡〉. 높이 51cm. 개인 소장

316 증유하(曾幼荷: 1923-). 〈하와이 마을〉. 호놀룰루, 호놀룰루 예술원 소장

317 이가염(李可染: 1907-). 〈산마을〉. 화축. 높이 69.6cm. 개인 소장

318 오관중(吳冠中: 1919-). 〈들판의 반향〉. 먹

319 조각창작단. 〈수조원(收租院)〉. 사천성 대읍(大邑) 구(舊) 대지주의 저택 마당에 실물 크기의 점토로 만든 작품

색인

278

중국미술사

초판발행 | 1999년 3월 1일
7쇄 발행 | 2016년 8월 30일

지은이 | 마이클 설리번
옮긴이 | 최성은, 한정희
펴낸이 | 한병화
펴낸곳 | 도서출판 예경
등록 | 1980년 1월 30일 (제300-1980-3호)
주소 | 서울시 종로구 평창동 296-2
전화 | 02-396-3040~3
팩스 | 02-396-3044
전자우편 | webmaster@yekyong.com
홈페이지 | http://www.yekyong.com

ISBN 978-89-7084-116-8 (03600)

값 20,000원